Texte détérioré — reliure défectueuse

NF Z 43-120-11

Contraste insuffisant

NF Z 43-120-14

LA
PEINTURE EN EUROPE

CATALOGUES RAISONNÉS

DES ŒUVRES PRINCIPALES

CONSERVÉES DANS LES MUSÉES, COLLECTIONS
ÉDIFICES CIVILS ET RELIGIEUX

POUR PARAITRE DANS LA MÊME COLLECTION

Paris et ses environs.
La France (Région du Nord).
La France (Région du Midi).
L'Italie du Nord (Milan, Turin, etc.).
L'Italie du Centre (Ombrie et Toscane, etc.).
L'Italie du Midi (Rome, Naples, la Sicile).
L'Allemagne du Nord (Berlin, Brunswick, Cassel, Dresde, etc.).
L'Allemagne du Sud (Munich, Nuremberg, Augsbourg, Vienne, etc.).
L'Angleterre.
L'Espagne
La Russie et la Suède.

Pour paraître prochainement

La Hollande.

Volumes déjà parus

Le Louvre.
Florence.
La Belgique.

Tous droits réservés.

LA PEINTURE EN EUROPE

VENISE

PAR

Georges LAFENESTRE

Membre de l'Institut
Conservateur des peintures au Musée national du Louvre

ET

Eugène RICHTENBERGER

*Ouvrage orné de cent reproductions photographiques
et de six plans des quartiers de Venise.*

PARIS
ANCIENNE MAISON QUANTIN
LIBRAIRIES-IMPRIMERIES RÉUNIES
7, rue Saint-Benoît
MAY ET MOTTEROZ, DIRECTEURS

POUR PARAITRE DANS LA MÊME COLLECTION

Paris et ses environs.
La France (Région du Nord).
La France (Région du Midi).
L'Italie du Nord (Milan, Turin, etc.).
L'Italie du Centre (Ombrie et Toscane, etc.).
L'Italie du Midi (Rome, Naples, la Sicile).
L'Allemagne du Nord (Berlin, Brunswick, Cassel, Dresde, etc.).
L'Allemagne du Sud (Munich, Nuremberg, Augsbourg, Vienne, etc.).
L'Angleterre.
L'Espagne
La Russie et la Suède.

Pour paraître prochainement

La Hollande.

Volumes déjà parus

Le Louvre.
Florence.
La Belgique.

Tous droits réservés.

LA PEINTURE EN EUROPE

VENISE

PAR

Georges LAFENESTRE
Membre de l'Institut
Conservateur des peintures au Musée national du Louvre

ET

Eugène RICHTENBERGER

*Ouvrage orné de cent reproductions photographiques
et de six plans des quartiers de Venise.*

PARIS
ANCIENNE MAISON QUANTIN
LIBRAIRIES-IMPRIMERIES RÉUNIES
7, rue Saint-Benoît
MAY ET MOTTEROZ, DIRECTEURS

INTRODUCTION

Cette quatrième partie de la *Peinture en Europe*, qui, en principe, devait traiter de la Vénétie tout entière, est uniquement consacrée à la ville de Venise. Il nous a été impossible, tant la matière était abondante, de faire tenir un aussi vaste sujet dans les limites restreintes d'un volume. Nulle part, en effet, même à Florence ou à Rome, les peintures ne sont aussi nombreuses, aussi disséminées, plus dignes d'attention qu'à Venise ; aucune ville n'est plus riche en monuments religieux et en édifices civils, où les maîtres locaux sont représentés par des œuvres marquantes.

L'ouvrage comprend trois sections :

1° *L'Académie des beaux-arts ;*

2° *Les Monuments religieux* (églises, confréries ou *scuole*, oratoires) ;

3° *Les Édifices civils* (palais des Doges, Musée municipal, galerie Querini Stampalia, *et les Collections privées* (collections de lady Layard, du prince Giovanelli (palais Labia).

Pour la facilité des recherches sur place, nous avons cru devoir adopter l'ancienne subdivision de Venise en quartiers ou

sestieri telle qu'elle est suivie dans les auteurs anciens et modernes. Les plans de ces quartiers, annexés au texte, permettront au voyageur de trouver, sans difficulté, les édifices mentionnés. Ce sont : I. Quartier de San Marco; II. Quartier de Castello; III. Quartier de Cannareggio; IV. Quartier de San Polo; V. Quartier de Santa Croce; VI. Quartier de Dorsoduro; VII. Quartier de la Giudecca; — Ile de Murano.

Dans chaque édifice, nous suivons, pour la description des tableaux, l'ordre dans lequel ils se présentent au visiteur. Cependant, pour l'Académie des beaux-arts, le Musée municipal, les Collections particulières, nous avons adopté, comme dans le volume sur la Belgique, l'ordre alphabétique, en prévision des modifications qui peuvent se produire dans l'arrangement. A l'Académie, un numéro spécial indique, d'ailleurs, la salle dans laquelle est placé chaque tableau.

A Venise, comme à Florence et en Belgique, nous avons trouvé partout l'accueil le plus encourageant. Nous devons particulièrement remercier M. Adolfo Venturi, inspecteur général des Musées royaux, qui nous a gracieusement assuré une recommandation officielle ; M. Cantalamessa, directeur de l'Académie, qui a bien voulu mettre à notre disposition des notes personnelles auxquelles nous avons fait d'intéressants emprunts; M. Barozzi, l'érudit et bienveillant conservateur au palais des Doges; M. Guggenheim, etc. Les autorisations qu'ont bien voulu nous accorder lady Austen Layard et le prince Giovanelli de décrire leurs collections nous ont été particulièrement précieuses.

M. Jean Guiffrey, attaché à la conservation du Louvre, nous a, comme précédemment, prêté son concours assidu dans nos recherches bibliographiques et notre travail sur place, et c'est à M. René Janssens, jeune peintre de Bruxelles, que nous devons les fac-similés des signatures de peintres, intéressantes ou rares, que l'on trouvera reproduites.

Quant aux clichés photographiques qui nous ont permis de mettre sous les yeux des amateurs un certain nombre d'œuvres remarquables jusqu'à présent inédites, c'est à la gracieuse obligeance de M. Anderson, de Rome, et de MM. Alinari frères, de Florence, que nous en devons la communication ; nous sommes heureux de reconnaître le généreux empressement avec lequel ils se sont associés à notre entreprise.

LA
PEINTURE A VENISE

Des trois grandes villes, riches et actives, où s'est formé, aux xive et xve siècles, l'art de la peinture moderne, Florence, Bruges, Venise, c'est cette dernière qui, le plus tard, semble avoir pris conscience de son génie. Les artistes étaient déjà nombreux en Toscane et aux Pays-Bas, où ils se groupaient en écoles diverses et savantes, alors que Venise, la république maritime, commerciale, politique, la plus importante de l'Europe au moyen âge, avait encore recours à des peintres étrangers pour la décoration de ses édifices. C'est ainsi qu'on voit travailler successivement au Palais des Doges, dans la salle du Grand Conseil, en 1365, un Padouan, GUARIENTO, et, vers 1420, les deux peintres les plus fameux alors de la Péninsule, un Ombrien, GENTILE DA FABRIANO, un Véronais, VITTORE PISANO. Les fresques de ces maîtres ont péri dans un incendie en 1577, mais on ne peut douter qu'elles n'aient exercé une influence heureuse et profonde sur le goût local. Grâce à elles, les exemples nouveaux d'un idéalisme délicat et tendre et d'un réalisme expressif et élégant se joignirent aux exemples permanents de décors harmonieux donnés par les traditions byzantines et les importations orientales pour préparer une race active, dévote et sensuelle, à jouir des images de la nature et de la vie, aussi bien qu'elle savait jouir déjà de la nature et de la vie elles-mêmes. Si les naïfs praticiens du xive siècle, PAOLO VENEZIANO, LORENZO VENEZIANO, NICOLO SEMITECOLO, SIMONE DA CUSIGHE, restent encore habituelle-

ment emprisonnés dans les formules orientales, leurs successeurs, Jacobello del Fiore, Giambono, et surtout Antonio da Negroponte, se montrent plus sensibles aux enseignements qui arrivent de Padoue, Florence ou Sienne. Un certain nombre de retables, conservés dans les églises ou transportés à l'Académie, laissent déjà percer, chez ces maîtres vénérables, à côté du goût traditionnel et fondamental pour les vives couleurs joyeusement accordées et pour la somptuosité dans les accessoires et le décor, un désir d'amour grave et tendre pour toutes les beautés ou les grâces de la nature vivante, et cette préférence des yeux pour la simplicité des expressions qui resteront, jusqu'à la fin, les qualités de toute l'école.

Néanmoins, c'est seulement vers 1440, dans une île prochaine, à Murano, qu'apparaît une famille d'artistes, laborieux et modestes, les Vivarini, dans laquelle se dégagent plus nettement les tendances locales. Antonio Vivarini (.... †après 1470), le plus ancien, travaille, durant quelques années (de 1440 à 1446), avec un Allemand, Giovanni d'Alemagna, dont l'apport n'est pas bien déterminé dans ces polyptyques compliqués où le sculpteur ornemaniste jouait un grand rôle et apposait son nom à côté de celui du peintre. En tout cas, les influences légères du Nord, qu'on y peut saisir, ne sont pas dues uniquement à Giovanni; leur introduction, dans toute la haute Italie, date de plus loin. A ce moment, si les artistes de Murano vont prendre des conseils et des informations, c'est plutôt dans leur voisinage, à Padoue où l'école de Squarcione est en pleine prospérité et attire, de toutes parts, des élèves. Les ateliers de Murano restent d'ailleurs consacrés aux tableaux de sainteté; l'un des artistes qui en sortent, Carlo Crivelli (1430?-1493?), après avoir passé par Padoue, ne cessera d'affirmer, dans l'Ombrie et en Romagne où il se fixera, les convictions qu'il y a puisées, son amour simultané pour la vive âpreté des formes et les chauds accords de la couleur, pour la netteté noble des expressions, le luxe des accessoires, la curiosité de l'ornement. L'influence de Padoue se marque fortement chez le frère cadet et le collaborateur plus récent d'Antonio, Bartolomeo Vivarini (1430?-1499) et chez le fils de ce dernier, Luigi (ou Alvise) Vivarini qui suit, d'un pas moins lent, le mouvement contemporain.

Les œuvres de ces maîtres consciencieux et sincères, très nombreuses encore à Venise, nous font assister à leurs laborieux efforts vers un style plus libre et plus hardi ; aucun des Vivarini, néanmoins, n'est d'un tempérament assez robuste pour rompre avec des habitudes séculaires.

C'est à une autre famille d'artistes, celle des Bellini, qu'était réservé l'honneur d'associer définitivement, par une combinaison féconde, tous les éléments, jusqu'alors épars, d'imagination ou de métier, indigènes ou importés, dont l'alliance devait donner au génie vénitien, dans la peinture, un incomparable éclat, en lui assurant une durée extraordinaire et une influence exceptionnelle. Jacopo Bellini le père (1400 ?-1466 ?), apprenti de Gentile de Fabriano, avait, entre 1420 et 1430, accompagné son maître dans l'Italie centrale ; à Florence, il avait pris contact avec les dessinateurs scrupuleux et les studieux compositeurs, auxquels des sculpteurs de génie communiquaient leur enthousiasme pour la nature et pour l'art antique, avec Fra Giovanni da Fiesole, avec Masolino da Panicale, Paolo Uccello, Andrea del Castagno, Masaccio, etc. ; à Rome, il avait connu la séduction des grands aspects de la campagne désolée et des ruines magnifiques ; en revenant, avant de s'établir à Venise, séjournant à Padoue, il y avait marié sa fille au plus brillant des élèves de Squarcione, Andrea Mantegna, le condisciple de ses fils. Les quelques peintures, altérées ou douteuses, qui portent le nom de Jacopo, ne suffiraient pas d'ailleurs à nous instruire sur l'importance d'un artiste si bien informé. Pour comprendre son rôle et sa valeur, il faut étudier, au Musée du Louvre et au British Museum, ses deux livres de dessins où ses fils paraissent avoir puisé des conseils et des exemples. La sincérité des expressions affectueuses, passionnées ou dramatiques, la vérité noblement familière des attitudes et des gestes, une prédilection naïvement libre et constante pour les déploiements de beaux spectacles et pour le groupement facile de figures nombreuses parmi de splendides architectures ou de vastes paysages, d'une exactitude également attentive, montrent bien en lui le vrai fondateur de l'école vénitienne.

C'est vers 1460 que les Bellini se fixent, pour toujours, à Venise. Ils y sont suivis, une dizaine d'années après, par un

Sicilien, revenant de Bruges, Antonello de Messine (1444?-1493?), qui apporte, en Italie, avec des habitudes flamandes d'extrême conscience dans l'observation et l'analyse, les procédés de la peinture à l'huile telle qu'on la pratiquait dans le Nord, depuis les perfectionnements apportés par les Van Eyck. Les deux frères Bellini se mettent vite au courant de cette nouvelle technique et s'en servent avec une habileté qui leur assure un prompt succès. Gentile Bellini (1427-1507), plus réaliste et plus précis, excelle dans l'art du portrait isolé ou collectif; c'est avec l'aisance la plus heureuse qu'il groupe ou disperse dans ses toiles aérées, au milieu d'édifices ensoleillés, une quantité de Vénitiens et d'Orientaux, en costumes bariolés, d'aspect vivant et animé, dans l'harmonie douce d'une lumière paisible (le *Miracle de la Croix* à l'Académie, — *Portrait de Mahomet II*, collection Layard). Giovanni Bellini (1428-1516), d'une imagination plus haute et d'une sensibilité plus étendue, se montre aussi, dans l'exécution, plus hardi et plus varié. Ce n'est pas seulement dans ses célèbres Madones, d'une beauté toujours si noble et parfois si tendre (soit qu'il les présente isolées, soit qu'il les entoure, le plus souvent, de Saints et de Saintes), qu'il réalise, avec une simplicité charmante et fière, l'idéal de nature et de vie qui fut toujours le sien (Académie, églises S. Zaccaria, S. Francesco della Vigna, S. Maria dei Frari, S. Pietro Martire de Murano, etc.). Avec cette aisance d'allures qu'il léguera à presque tous ses compatriotes, sans pédantisme, sans effort, sans manière, il ne cesse, durant sa longue carrière, de s'assimiler tous les progrès qui s'accomplissent autour de lui, ne perdant jamais rien de sa personnalité, et s'exerçant, avec la même maîtrise, dans tous les genres, le portrait, le paysage, l'étude du nu, aussi bien que le poème religieux et la fantaisie mythologique. Dessinateur plus exact et plus ressenti que ne le seront beaucoup de ses élèves, coloriste à la fois délicat et puissant, toujours savoureux, il anime tous ses ouvrages d'un sentiment poétique, si fervent et si communicatif, qu'il n'est pas, en son temps, même à Florence ou à Rome, de peintre qui exerce un charme plus sûr et plus profond. Les ouvrages de sa vieillesse, qui ne sont pas les moins vigoureux, sont aussi les plus originaux. Dans l'un de ses derniers tableaux, de 1513, à l'église

San Giovanni Crisostomo, il montre bien qu'il n'entend pas se laisser dépasser par ses élèves les plus hardis, Giorgione et Palma. Albert Dürer, en 1506, écrivait qu'en revenant à Venise, il y avait trouvé beaucoup de peintres nouveaux, mais que le meilleur était toujours le vieux Giovanni. La postérité a confirmé ce jugement.

L'action des Bellini s'exerça rapidement sur les élèves des Vivarini autant que sur leurs propres élèves. De quelque atelier qu'ils sortent, les Vénitiens de la nouvelle génération, entre 1490 et 1515 environ, se répartissent en deux groupes assez distincts. Dans le premier on reconnaît les disciples studieux, les tempéraments calmes, les rêveurs discrets qui se meuvent, avec respect et modestie, dans le cercle d'observations et d'impressions déjà parcouru par les Bellini. Toutes les candeurs touchantes, toutes les grâces juvéniles du XVe siècle se résument, souvent avec un charme ravissant, dans les ouvrages de ces fidèles au passé qui allaient sembler bientôt des retardataires. Quelques-uns d'entre eux sont des artistes vraiment supérieurs, VITTORE CARPACCIO (1450?-1552), par exemple, le plus original dans les sujets légendaires et les représentations de la vie publique (*Légendes de sainte Ursule, de saint Georges, de saint Jérôme*. Académie. Collection Layard, Scuola San Giorgio dei Schiavoni), MARCO BASAÏTI (1470?-1527), dans les idylles religieuses (Académie, église San Pietro di Castello), CIMA DA CONEGLIANO (1460?-1517)(?), beau paysagiste aussi, dans ses réunions de saintes figures. Lorsqu'on a visité les églises et les musées de Venise, on ne saurait non plus refuser une part d'affection à leurs camarades moins brillants ou moins féconds, tels que LORENZO BASTIANI, GIOVANNI MANSUETI, BENEDETTO DIANA, ROCCO MARCONI, MARCO MARZIALE, ANDREA PREVITALI, VINCENZO CATENA, FRANCESCO BISSOLO, PIER MARIA PENNACCHI, GIROLAMO DA SANTA CROCE, etc.

Le second bataillon, composé d'artistes plus jeunes ou plus ardents, est celui qui, par le développement hardi des enseignements dus au vieux Giovanni, détermina en quelques années, à Venise, la formation d'un nouveau style, plus libre et plus large, la *maniera moderna*, comme on disait dès lors. Les conducteurs les plus en vue de cette évolution sont Giorgione, Palma Vecchio, Tiziano Vecellio, puis, à quelque distance, Lorenzo Lotto, Sebas-

tiano Luciani del Piombo, Licinio da Pordenone, Bonifazio Veronese, ces deux derniers joignant, au fonds commun, l'apport des écoles du Frioul et de Vérone, très exercées, depuis longtemps, à la pratique de la fresque décorative. GIORGIO BARBARELLI, dit le GIORGIONE (le grand Georges), mort, en 1511, à l'âge de trente-trois ans, n'eut point le temps de donner la mesure complète de son génie. C'est lui pourtant qui, d'après le témoignage unanime des contemporains, fut le véritable initiateur. Ses œuvres authentiques sont très rares. A Venise, on n'en connaît peut-être qu'une, *la Famille* (coll. du prince Giovanelli). Mais la liberté d'imagination, l'enthousiasme poétique, la sensibilité virile, la passion pour la beauté, l'admiration pour la nature, la joie de vivre et d'aimer qui animent ces quelques chefs-d'œuvre, d'un coloris chaud et profond, suffisent à nous expliquer le prestige qu'ils exercèrent. Désormais, c'est sous la haute lumière projetée par Giorgione, que ses contemporains et ses successeurs marcheront dans la voie qu'il leur a ouverte et dont ils ne se détourneront guère, même aux heures de lassitude et de trouble, que pour y revenir promptement.

JACOPO PALMA, dit VECCHIO (le Vieux), qui vécut un peu plus (1480-1528), n'avait point un esprit d'initiative si vif ni une fantaisie si imprévue. Il se développe, avec calme, dans la tradition bellinesque; mais c'est, lui aussi, un peintre savoureux, fervent et puissant. Les personnages accoutumés des groupes évangéliques (Saintes Familles, Vierges entourées de saints) prennent, sous son pinceau grave et ardent, une ampleur dans les attitudes, une grandeur dans les gestes, une force dans l'expression qui changent complètement l'aspect de ces réunions de figures idéales, jusqu'alors immobiles et silencieuses, pour en faire des compagnies vivantes et parlantes, des *Sacre Conversazioni*. C'est Palma aussi qui fixe, le mieux et l'un des premiers, dans ses études de femmes à mi-corps, aux larges épaules, aux épaisses chevelures blondes ou rousses, aux carnations abondantes et blanches, ce type de beauté affable, voluptueuse et douce, qui arrête encore aujourd'hui les yeux ravis de l'artiste dans les ruelles et sur les quais de Venise.

Le plus fameux de tous, TIZIANO VECELLIO (1477-1576), celui que nous nommons TITIEN, « le grand confident de la nature, le

maître universel », reçut du ciel, avec un extraordinaire génie de peintre, le don de la longévité. Il mourut frappé par la peste, son pinceau à la main, au moment d'atteindre cent ans, sans avoir, durant près d'un siècle, cessé de grandir et de se compléter. Aussi patient que robuste, aussi laborieux que convaincu, aussi respectueux de la vérité qu'amoureux de la beauté, il tira profit, avec une étonnante continuité de passion tranquille et d'observation judicieuse, de tout ce qui s'était fait dans le passé et de tout ce qui se faisait dans le présent. Il résume en lui les Bellini, Giorgione et Palma, comme il prépare en lui Tintoretto, Paolo Veronese, Tiepolo. Aussi casanier d'habitudes qu'il est ouvert d'intelligence, semblable, sous ce rapport comme sous bien d'autres, à son futur admirateur, Rembrandt, c'est presque sans quitter Venise ou ses chères montagnes qu'il entre en rivalité avec ses grands contemporains de Parme, Florence et Rome. C'est seulement sur le tard qu'il ira visiter ces deux villes, pour obéir à de puissants patrons, comme il ira à Augsbourg ; mais il n'a pas attendu le passage de Michel-Ange à Venise, en 1530, pour comprendre, à distance, la fierté troublante de cet extraordinaire génie et pour s'efforcer d'en saisir tout ce qui convient au sien propre. La plupart de ses chefs-d'œuvres, si étonnamment variés, les portraits surtout, les scènes mythologiques, les nudités, les paysages, tous ces genres nouveaux dans lesquels il excella, sont passés, depuis trois siècles, dans des collections étrangères ; il en reste néanmoins à Venise un assez bon nombre pour qu'on y puisse suivre les grandes étapes de cet heureux labeur. Entre le *Saint Marc triomphant* de Santa Maria della Salute, de 1511, dans lequel le jeune homme s'affirme comme le continuateur de G. Bellini et de Giorgione, et l'*Annonciation*, de 1565, à San Salvatore, que l'octogénaire signe deux fois avec violence pour protester contre ceux qui l'accusaient de décrépitude, et la *Pieta* inachevée, de l'Académie, devant laquelle la mort le surprit à quatre-vingt-dix-neuf ans, se placent encore plusieurs toiles capitales, par exemple : l'*Assomption* (1518), à l'Académie, dans laquelle il donne à ses compatriotes l'exemple d'un style aussi large et aussi fier que le style florentin et soutenu par une plus vigoureuse harmonie ; la *Vierge des Pesaro* (1526), aux Frari, qui devait donner la note à Paolo Vero-

nese et à tous les frais et libres décorateurs; la *Présentation au Temple* (1539), à l'Académie (remise heureusement en place et dans sa disposition primitive), et, à défaut du fameux *Saint Pierre martyr* et de la *Bataille de Cadore*, tous deux disparus dans des incendies, les *Plafonds* de Santa Maria della Salute, le *Martyre de saint Laurent*, aux Gesuiti. Tous ces morceaux et quelques autres prouvent quelles furent, chez Titien, dans sa maturité, la science du mouvement et de la mise en scène, la hardiesse à manier le jeu des lumières naturelles et artificielles, aussi bien que sa force constante de séduisant ou imposant coloriste et d'harmoniste supérieur.

C'est sous l'influence de Giorgione, de Palma, de Tiziano que leurs plus illustres contemporains, sortis, comme eux, de l'atelier des Bellini ou des Vivarini, agrandissent, réchauffent, assouplissent leur manière. LORENZO LOTTO (1480-1558), dont l'importance a été justement remise en lumière dans ces derniers temps, est un des artistes les plus distingués et les plus intelligents qui aient pris part à ce grand mouvement. Compositeur ingénieux et expressif, portraitiste attrayant et perspicace, professant un culte particulièrement tendre pour la grâce et l'élégance féminines, recherchant, avec une délicatesse subtile, les nuances et les mouvements de la lumière, d'une sensibilité un peu inquiète, qui tourne parfois à la sensiblerie, c'est presque un peintre de notre temps, un vrai moderne; il ne lui a manqué que la résolution et la fixité pour s'élever au niveau de ses glorieux condisciples à qui beaucoup de ses tableaux sont encore attribués. Bien que Lotto, curieux et nomade, ait semé un peu partout ses grandes œuvres, à Trévise, Ancône, Recanati, Loreto et surtout Bergame, on en retrouve à Venise, sa ville natale, quelques-unes, au Carmine (1529), à San Giacomo dell'Orio (1546), à San Giovanni et Paolo (1541).

SEBASTIANO LUCIANI (FRA DEL PIOMBO) (1485-1547) quitta aussi Venise de bonne heure pour se fixer à Rome. Il a néanmoins laissé, à San Giovanni Crisostomo, dans un tableau de jeunesse, une preuve éclatante de ses hardiesses précoces. Avant d'entrer en contact avec Michel-Ange, il avait déjà conçu son idéal de beauté noble et puissante. L'aîné des BONIFAZIO (1490 (?)-1540), soit seul, soit en collaboration avec son cadet, BONIFAZIO II (1490-

1553), montre, dans une belle série de toiles brillantes et joyeuses, à l'Académie, avec quelle aimable franchise, quel amour heureux de coloristes faciles et vivants, toute cette famille sut comprendre et raconter les élégances de la vie vénitienne. Quant à LICINIO DA PORDENONE (1484-1530), le grand rival de Titien, c'est surtout dans le Frioul et en Lombardie qu'on peut admirer sa valeur comme fresquiste, depuis que sa frise du cloître San Stefano est tombée en poussière ; ses toiles de l'église San Rocco et son tableau de l'Académie (*San Lorenzo Giustiniani*) donnent pourtant une haute idée de cette abondance facile, vigoureuse et grandiose.

La plupart des élèves ou imitateurs de Tiziano : son frère, FRANCESCO VECELLIO ; son neveu, MARCO VECELLIO (1545-1611) ; l'élégant et fécond vulgarisateur, ANDREA MELDOLLA, IL SCHIAVONE (1500?-1582) ; PARIS BORDONE, qui leur est très supérieur, malgré ses inégalités, et qui a peint un des chefs-d'œuvre de l'école (*le Pêcheur remettant l'anneau au Doge*, à l'Académie) ; GIOVANNI CARIANI (1480-1544), et GIOVANNI-BATTISTA MORONI (1510?-1578), de Bergame ; GIROLAMO SAVOLDO (1480?-1548?) ; ALESSANDRO BONVICINO, dit IL MORETTO (1498?-1555), de Brescia ; FRANCESCO BECCARUZZI (1500-1550), de Conegliano, moins accessibles que leur guide même aux influences romaines, s'en tiennent presque toujours, par habitude ou tempérament, à la tranquillité d'attitude et à la simplicité de composition qui sont de tradition dans les ateliers vénitiens, où les discussions théoriques et les préoccupations archéologiques, philosophiques ou littéraires furent de tout temps, sinon inconnues, en tout cas beaucoup plus rares qu'à Rome et à Florence.

Un seul d'entre eux conçut et réalisa la pensée d'associer dans ses œuvres, les qualités en apparence contradictoires des deux écoles opposées, le système florentin du dessin expressif et mouvementé et le système vénitien du coloris dominant et concerté ; il inscrivit tout jeune, sur les murs de son atelier, comme formule de son idéal : « Le dessin de Michel-Ange et la couleur de Titien. » JACOPO ROBUSTI, dit TINTORETTO (1518-1594), opère, avec une impétuosité de tempérament et une audace de volonté incroyable, dans l'art de son pays, une révolution violente qui, comme la révolution opérée à Rome par Buonarroti, aurait brisé bras et jambes à tous ses successeurs, si l'indolence

même de leur caractère ne les avait heureusement retenus dans leur candeur naturelle. Quant à lui, c'est seulement à Venise qu'on assiste vraiment aux évolutions infatigables de sa prodigieuse imagination et de sa formidable virtuosité. Presque timide encore et retenu par le voisinage de Tiziano dans ses premiers et gracieux tableaux mythologiques ou religieux (Académie, Palais ducal), il laissa éclater, dès 1546, dans les gigantesques mêlées de Santa Maria dell' Orto (le *Jugement dernier* et l'*Adoration du veau d'or*), toute la fougue désordonnée de son improvisation tumultueuse et mélodramatique. L'admirable série des *Miracles de saint Marc*, d'une verve plus condensée et d'une exécution plus soutenue, dont le morceau principal, à l'Académie (deux autres au Palais royal), est une des pages les plus glorieuses de l'histoire de la peinture, les *Noces de Cana*, à Santa Maria della Salute et quelques autres vastes scènes de l'Évangile éparses dans vingt églises (Santa Maria Mater Domini, San Trovaso, San Silvestro, San Giorgio Maggiore, etc.) marquent la maturité de ce praticien héroïque. Il y renouvelle et modernise partout les sujets traditionnels avec une telle hardiesse d'invention dans les ordonnances et dans les éclairages, une telle vivacité énergique dans les mouvements et les gestes, une telle fertilité de combinaisons dans les groupements et dans les décors, une telle chaleur passionnée dans l'exécution et, parfois, une telle grandeur pathétique dans les expressions, que, devant beaucoup de ses œuvres, la surprise reste encore au-dessous de l'admiration, et qu'on oublie, en présence d'une si haute maîtrise, tout ce qu'il peut y avoir d'emphatique et de factice dans cette agitation perpétuellement violente de formes et de couleurs. Toutes les qualités de Tintoret, avec toutes leurs séductions et tous leurs excès, atteignent leur paroxysme dans les cinquante-six toiles qui décorent la Scuola di San Rocco, et dont la plus vaste, le *Crucifiement*, résume toute la grandeur de sa fantaisie et toute la force de son pinceau. On peut rattacher à Tintoret, avec son fils, DOMENICO ROBUSTI (1562-1637), et son collaborateur, ANTONIO VASSILACCHI, dit l'ALIENSE (1556-1629), toute la famille des BASSANI, dont le père, JACOPO DA PONTE (1510-1592), transmit à ses quatre fils, surtout à FRANCESCO (1549-1597) et LEANDRO (1557-1623), cette prédilection pour les paysages et pour les scènes rustiques, qui fit

d'eux, pendant longtemps, en attendant l'entrée en scène des naturalistes hollandais, les fournisseurs de l'Europe pour les tableaux de ce genre.

Tandis que le génie passionné de Tintoretto ouvrait toutes grandes les portes de l'école au maniérisme déclamatoire et à la contorsion académique, un génie, plus calme et plus séduisant, celui de Paolo Caliari, le Veronese (1528-1588), la retenait sur son vrai terrain en réalisant, avec un charme éclatant, toutes ses aspirations naturelles vers la peinture claire, joyeuse et décorative. Paolo Veronese avait, sous ce rapport, reçu dans son pays même, à Vérone, une éducation excellente, et lorsqu'il y joignit, en se fixant à Venise, les conseils de Tiziano, il apparut dès lors, à tous les Vénitiens, comme l'interprète le plus libre et le plus aimable de leur passion la plus constante et la plus profonde, la passion pour tous les joyeux spectacles de la nature et de la vie, pour les toilettes magnifiques, les fêtes, les banquets, les concerts, et la grâce souriante des belles créatures, facilement divinisées dans une extase voluptueuse, entre les splendeurs de l'architecture et la splendeur du ciel. L'église San Sebastiano conserve la série des toiles brillantes qui établirent la renommée de Paolo, entre 1555 et 1565. Son *Repas chez Lévi*, à l'Académie, n'est pas le moins brillant de ces festins évangéliques dont les plus fameux, datant tous de la même période, se trouvent maintenant à Paris, Milan, Turin, Vicence. Le *Triomphe de Venise*, dans la salle du Grand Conseil et quelques autres peintures du Palais ducal marquent l'apogée de ce peintre harmonieux qui fut presque aussi inventif et fécond que Tintoretto, en restant plus naturel et plus égal.

La simplicité des principes, remis en honneur par Paolo Veronese et auxquels demeurèrent attachés ses collaborateurs (Benedetto Caliari, son frère, et Carletto Gabriele Caliari, ses fils; G.-B. Zelotti et Fr. Montezzano), semble de nouveau tomber en mépris, lorsque Palma Giovine (1544-1628) entraîna l'École vénitienne, avec cette activité infatigable qu'il héritait de tous ses prédécesseurs, dans le mouvement laborieux et factice de l'éclectisme dominant dont le foyer principal était à Bologne. Néanmoins, même chez lui, même chez tous les autres improvisateurs de grandes machines, historiques ou allégoriques, qui

l'escortent, survit un amour de terroir pour la réalité et pour la nature, qui les préserve d'un certain pédantisme et qui parsème encore leurs toiles ennuyeuses de figures vivantes et de portraits excellents. Déjà GIACOMO CONTARINI (1549-1505) et ALESSANDRO VAROTARI, le PADOVANINO, s'efforcent, d'ailleurs, de remonter vers Paolo Veronese, Titien, Giorgione, dont PIETRO DELLA VECCHIA (1605-1678) pastiche habilement les œuvres. A la fin du xvii^e siècle, les décorateurs ANTONIO BELLUCCI (1654-1726) et SEBASTIANO RICCI (1660-1734) prennent résolument le parti d'en revenir à la clarté et à la gaieté du coloris, à la simplicité des intentions, à la liberté élégante de la fantaisie. Ce retour au bon sens détermina rapidement une renaissance charmante, et, tandis que les autres écoles d'Italie agonisent dans une pénible décadence, celle de Venise peut montrer encore à l'Europe d'habiles décorateurs tels que PIAZZETTA (1582-1642), et surtout son très supérieur et très brillant élève, GIOVANNI-BATTISTA TIEPOLO (1692-1670), suivi par son fils DOMENICO TIEPOLO ; des paysagistes d'architecture incomparables et des figuristes spirituels, tels qu'ANTONIO CANALETTO (1697-1798), BERNARDO BELLOTTO (1720-1780), FRANCESCO GUARDI (1712-1793), PIETRO LONGHI (1702-1762). Tous ces aimables peintres, en célébrant encore les beautés de Venise, de son ciel, de ses édifices, de ses femmes, de ses fêtes avec cet amour vif et fidèle pour le pays natal qui caractérise les Vénitiens, jettent sur les derniers jours de la vieille République l'illusion du plaisir et la consolation de la gloire. Ce n'est pas à Venise, il est vrai, qu'on peut toujours le mieux les étudier, parce que, de leur temps même, leurs ouvrages, très recherchés, ont été dispersés. Néanmoins, pour le plus intéressant d'entre eux, pour G.-B. Tiepolo, ses peintures décoratives, restées en place au palais Labia, dans les églises San Alvise, du Rosario, des Gesuiti, apportent de son habileté des preuves séduisantes qu'il y faut aller chercher et sans lesquelles on ne le comprendrait pas bien, non plus qu'on ne comprendrait bien ses grands prédécesseurs, les Bellini, Carpaccio, Tiziano Vecellio, Tintoretto, Paolo Veronese et les autres, si l'on ne faisait pas ce facile voyage : il faut toujours voir les artistes chez eux.

BIBLIOGRAPHIE

Archivio storico dell'Arte, revue mensuelle; Rome, 23, via Salaria (années 1888-1896).

BERENSON (Bernhard). — *The Venitian Painters of the Renaissance;* London and New-York, C.-P. Putman's Sons, 1894. — *Lorenzo Lotto*, an essay in constructive art criticism; New-York and London, C.-P. Putman's Sons, 1895.

BLANC (Charles). — *Histoire des peintres de toutes les écoles*. École vénitienne ; Paris, veuve Jules Renouard, 1868. — *De Paris à Venise*, notes au crayon; Paris, Hachette et Cie, 1857.

BOSCHINI (Marco). — *Descrizione di tutte le pubbliche pitture della città di Venezia e isole circonvicine*, o sia rinnovazione delle Ricche Miniere, 1 vol.; Venezia, presso Pietro Bassaglea, 1733. — *Le Ricche Miniere della pittura veneziana*, 1 vol.; in Venezia, appresso Francesco Nicolini, 1674.

BURCKHARDT. — *Le Cicerone*. — Traduction de M. A. GÉRARD, d'après la cinquième édition allemande revue et complétée par M. le docteur Wilhelm BODE; Paris, Firmin-Didot et Cie, 1892.

CONTI (Angelo). — *Catalogo delle Regie Gallerie di Venezia;* Venezia, tip. dell' Ancora detta I. Merlo, 1895.

CROWE ET CAVALCASELLE. — *New History of painting in Italy from the second to the sixteenth century*, 3 vol.; London, 1864-1866, J. Murray. — *Storia della Pittura in Italia;* Firenze, Lemonnier (en cours de publication). — *History of Painting in North Italy from the fourteenth to the sixteenth century*, 2 vol.; London, 1871; J. Murray. — *Life of Titian*, 2 vol., London, J. Murray.

EASTLAKE (Charles-L.). — *Notes on the principal pictures in the Royal Gallery at Venice;* London, W.-H. Allen and C°, 1888.

FULIN ET MOLMENTI. — *Guida artistica e storica di Venezia e delle isole circonvicine;* Venezia, tipografia di G. Antonelli, 1881.

GAUTIER (Théophile). — *Voyage en Italie.* Nouvelle édition ; Paris, Charpentier, éditeur, 1879.

Gazette des Beaux-Arts. — Publication mensuelle ; Paris, 8, rue Favart (années 1859-1896).

KUGLER. — *Handbook of painting* (the Italian Schools). Originally edited by sir Charles Eastlake, revised by Austen Layard, 2 vol. ; London, John Murray, 1891.

LAFENESTRE (Georges). — *La Peinture italienne;* Paris, Imprimeries-Librairies réunies. — *La Vie et l'Œuvre du Titien;* Paris, maison Quantin.

LANZI (Luigi). — *Storia pittorica dell' Italia dal risorgimento delle belle arti fin presso al fine del* XVIII *secolo.* Edizione terza, 7 vol. ; Bassano, presso Giuseppe Remondini e figli, MDCCCIX.

LERMOLIEF-MORELLI. — *Kunstkritische studien über italienische Malerei,* 3 vol. ; Leipzig, F. Brockhaus, 1893. — *Le Opere dei maestri italiani nelle gallerie di Monaco, Dresda e Berlino;* Bologna. N. Zanichelli, 1886.

LOCATELLI (Prof. Pasino).— *Notizie intorno a Giacomo Palma il Vecchio ed alle sue pitture;* Bergamo, Stab. Fratelli Catteneo, succ., Gaffuri e Gatte, 1890.

MANTZ (Paul). — *Les Chefs-d'œuvre de la peinture en Italie;* Paris, Firmin-Didot, in-folio.

MOLMENTI. — *Carpaccio, son temps et son œuvre;* F. Ongania, Venise, 1893.

MORELLI. — *Notizia d'opere di disegno* (pubblicata ed illustrata da D. JACOPO). Seconda edizione riveduta ed aumentata per cura d Gustavo Frizzoni ; Bologna, U. Zanichelli, 1884.

MOSCHINI (Giovanni Antonio). — *Guida per la città di Venezia all' amico delle belle arti,* 4 vol.; Venezia, Nella Tipographia di Alvisopoli, 1815.

RIDOLFI (Cavalier Carlo). — *Le Maraviglie dell' arte overo le vite degl' illustri pittori veneti e dello stato,* etc., 2 vol.; in Venetia, presso Gio-Battista Sgnava, 1648.

RUSKIN (John). — *The Stones of Venice,* 3 vol. ; London. *St Mark's Rest, the Schrine of the Slaves;* New York, John-W. Lovell Company.

Sansovino (Francesco). — *Venetia città nobilissima e singolare descritta già in XIIII libri*, et hora con molta diligenza corretta, emendata, ecc., dal Giovanni Stringa. In Venezia, presso Altobello Salicato, 1604. — *Venezia, città nobilissima*, etc., con aggiunta di tutte le cose notabili della stessa città, fatte et occorse dall' anno 1580, fino al presente 1663 da *Giustiniano Martinoni;* in Venetia, Appresso Stefan Curti, 1663.

Taine (H.). — *Voyage en Italie*, 2 vol. ; Paris, librairie Hachette et Cie, 1866.

Vasari (Giorgio). — *Le Vite dei piu eccellenti pittori, scultori ed architetti*, con nuove annotazioni e commenti di Gaetano Milanesi, 9 vol.; Firenze, Sansoni.

Zanetti (Ant. Maria). — *Della Pittura veneziana e delle opere pubbliche de veneziani maestri;* Venezia, 1771.

Zanotto (Francesco). — *Pinacoteca dell' Imp. Reg. Accademia delle belle arti*, 2 vol. ; Venezia, 1834. — *Il Palazzo ducale di Venezia*, 4 vol. ; Venezia, 1846-1861. — *Pinacoteca Veneta ossia raccolta dei migliori dipinti delle chiese di Venezia;* tipografia di Giuseppe Antonelli, Venezia, 1858.

EXPLICATIONS DES ABRÉVATIONS

H.	Hauteur.
L.	Largeur.
T.	Toile.
B.	Bois.
F.	Figure.
Gr. nat.	Grandeur nature.
Pet. nat..	Plus petit que nature.
Boscн.	Boschini (ouvrages divers).
Burck.	Burckhardt (*le Cicerone*).
Cr. et Cav. . . .	Crowe et Cavalcaselle (ouvrages divers).
Mosch.	Moschini (*Guida per la cita di Venezia*).
Rid.	Ridolfi (*le Maraviglie dell'arte*, etc.).
Vas.	Vasari (*le Vite dei pittori*, etc.).
Z.	Zanotto (ouvrages divers).

L'astérisque * indique que le tableau a été photographié par la maison Anderson, photographe-éditeur à Rome, via Nomentana, 28, dont les succursales à Venise sont :

Chez MM. Gajo frères, place Saint-Marc, 349,
et Ferdinand Ongania, place Saint-Marc.

PREMIÈRE PARTIE

ACADÉMIE DES BEAUX-ARTS

Plan de l'Académie des Beaux-Arts.

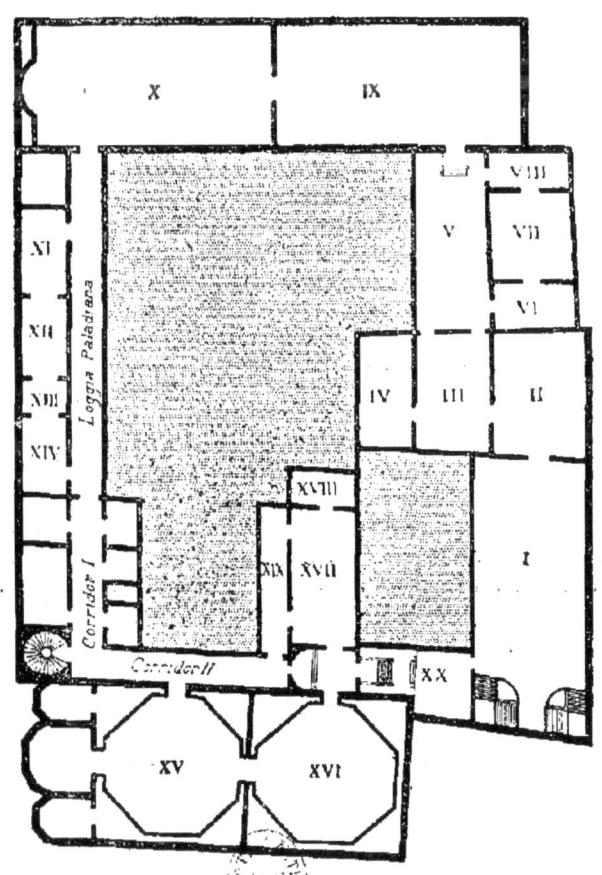

Salle I. Des maîtres primitifs.
— II. De l'*Assomption*.
— III. Des maîtres des diverses écoles italiennes.
— IV. Des dessins.
— V. De l'école des Bellini.
— VI. De Callot.
— VII. De l'école du Frioul.
— VIII. De l'école flamande.
— IX. De Paolo Veronese.
— X. Des Bonifazio.

Salle XI. Des Bassano.
— XII. Des Vénitiens des xviie et xviiie siècles.
— XIII. Des paysagistes.
— XIV. De Tiepolo.
— XV. De Gentile Bellini.
— XVI. De Carpaccio.
— XVII. De Giovanni Bellini.
— XVIII. Des Vivarini.
— XIX. De Brustolon.
— XX. De la *Présentation au Temple*.

ACADÉMIE DES BEAUX-ARTS

L'Académie des beaux-arts, qui s'élève près du Grand Canal (sestiere di Dorsoduro), en face le pont de fer et l'église San Vital, occupe les anciens bâtiments (église, couvent et scuola) de Santa Maria della Carità, l'une des plus anciennes fondations de Venise. L'architecture de la façade de Giorgio Massari (xviii⁰ siècle) a été restaurée en 1829 par Francesco Lazzari.

La création de cette Académie date de 1807. A cette époque le gouvernement français donna mission au comte Léopold Cicognara et à P. Edwards de faire un choix parmi les œuvres provenant des églises et des congrégations supprimées en 1798 et de réunir les plus intéressantes dans la Scuola della Carità. Ce premier fonds fut augmenté dans la suite par les acquisitions et principalement par trois donations très importantes : celles de Maria-Felicia Renier en 1838, de Girolamo Contarini en 1852, et, plus récemment, celle d'Ascanio Molin.

Les 628 tableaux dont se compose actuellement la collection royale sont réunis dans vingt salles [1].

Salle I. — Maîtres anciens (xiv⁰ et xv⁰ siècles). — Plafond à caissons étoilés de chérubins à huit ailes. D'après une légende, il faudrait voir dans ces figures la signature du frère Cherubino Aliotti ou Ottali (*Ali-otto, huit ailes*), l'auteur de la décoration (xv⁰ siècle).

Au milieu du plafond : **Paolo Veronese**. — *Le Peuple de Mira allant à la rencontre de saint Nicolas*. Autrefois à San Niccolo della Latuga ai Frari.

Dans les quatre angles : **Domenico Campagnola**. — *Les Quatre Évangélistes*.

Salle II. — De l'Assomption (de Tiziano Vecellio. — Titien).

Salle III. — Des Écoles italiennes.

Salle IV. — Des Dessins. — Au plafond : l'*Assomption*, par **Paolo Veronese**, avec la collaboration de son frère **Benedetto** et de son fils **Carletto**.

[1]. *Catalogo delle R. R. Gallerie di Venezia*, 1887. — *A catalogue of the Accademia delle Belle Arti at Venice*, compiled by E.-M. Keary. London, 1894. — *Catalogo delle Regie Gallerie di Venezia*. — Angelo Conti. Venezia, 1895.

Cette toile provient du couvent de San Giacomo della Giudecca, qui renfermait également une *Visitation* et une *Annonciation* de Paolo (Bosch., 70).

Salle V. — De l'École des Bellini.
Salle VI. — De Callot et des Peintres hollandais et flamands.
Salle VII. — Des Maîtres du Frioul.
Salle VIII. — De l'École flamande.
Salle IX. — De Paolo Veronese.
Salle X. — Des Bonifazio.
Salle dite Loggia Palladiana (Écoles diverses).
Salle XI. — Des Bassano.
Salle XII. — Des Vénitiens des XVIIe et XVIIIe siècles.
Salle XIII. — Des Paysagistes.
Salle XIV. — De Tiepolo.
Salle XV. — De Gentile Bellini.
Salle XVI. — De Carpaccio.
Salle XVII. — De Giovanni Bellini.
Salle XVIII. — Des Vivarini.
Salle XIX. — Qui contient des meubles exécutés par Andrea Brustolon, de Belluue, 1662-1742.
Salle XX. — De la Présentation au temple (de Tiziano — Titien).

Les tableaux sont décrits suivant l'ordre alphabétique des peintres, classés d'après le nom ou le surnom sous lequel ils sont le plus généralement connus. Cette méthode, que nous avons déjà suivie pour les musées de Belgique, semble, en effet, faciliter les recherches des lecteurs. Pour la commodité des visiteurs, nous avons d'ailleurs eu soin d'indiquer la salle dans laquelle chaque tableau se trouve actuellement placé.

Alberti (Francesco). — Vénitien; vivait au milieu du XVIe siècle.

555. — *Vierge, Saints et Donateurs* (2e cor.).

Sous un arbre, dans les branches duquel trois anges tiennent une draperie rouge, la Vierge, assise sur un trône, porte sur ses genoux l'Enfant Jésus. Au second plan, à droite, saint Marc, en robe bleue et manteau jaune; à gauche, saint Jean-Baptiste, en tunique grise et manteau rouge. Au premier plan, des membres de la famille Marcello; à gauche, deux hommes; à droite, un homme et quatre enfants.

H., 3,46; L., 2 m. T. — Cintré. Fig. gr. nat. — Église Sainte-Marie-Majeure. Attribué par Rid. (II, 117) et par Martinoni (Sans., 269) à Battista del Moro.

Amerighi (Michelangelo). — Voir **Michelangelo da Caravaggio.**

Andrea da Murano. — Vénitien; vivait encore en 1507.

* **28.** — *Triptyque* (salle 1).

Panneau central : *Saint Vincent* et *saint Roch;* à gauche, saint Vincent bénissant une petite femme agenouillée à ses pieds; à droite, saint Roch, dans la même attitude, auprès d'une petite figure d'homme, debout.

Panneau de gauche : *Saint Sébastien;* à ses pieds, un petit personnage agenouillé.

Panneau de droite : *Saint Pierre, martyr;* à ses pieds, un petit personnage agenouillé.

A la partie supérieure, entre quatre saints, dans une lunette, la *Vierge de miséricorde,* sous les plis de son manteau abritant des fidèles. Fond d'or.

Signé, au bas du panneau central : OPVS ANDREÆ DE MVRANO.

H., 1,47; L., 2 m. B. — Fig. pet. nat. — Église San Pietro Martire, à Murano. Le panneau central, envoyé au commencement du siècle, après la suppression des couvents, au musée Brera de Milan, a été repris et échangé, en 1883, avec ce musée, contre un tableau attribué à Cesare da Sesto. (CR. et CAV., I, 77-78.)

Antonello de Messine. — Napolitain; 1444(?)-1492.

* **586.** — *Portrait d'homme* (salle XVII).

De trois quarts tourné vers la gauche; cheveux bruns, longs et bouclés, vêtement noir, col blanc, toque noire; la main droite posée sur l'appui d'une fenêtre. Fond de paysage.

H., 0,27; L., 0,26. B. — Fig. en buste pet. nat. — Galerie Manfrin. — MM. CROWE et CAVALCASELLE (II, 99) avaient depuis longtemps remarqué que ce portrait, conçu dans l'esprit de celui d'Anvers[1] et de celui de la galerie Corsini à Florence, attribué autrefois à Pollaiuolo, offre un mélange de la manière de Rogier van der Weyden et de celle de Memling. La direction des musées de Venise, abondant dans ce sens, et attribuant décidément ce portrait à MEMLING, l'a fait, en 1895, transporter dans la salle flamande. Nous persistons, néanmoins, à croire l'attribution à Antonello plus vraisemblable et suffisamment justifiée par le mélange très personnel de qualités flamandes et italiennes qu'on peut, en effet, constater dans cette peinture.

587. — *Mater Dolorosa* (salle XVII).

De trois quarts tournée vers la gauche, regardant en face; manteau brun couvrant la tête auréolée, voile blanc, les mains jointes; des larmes coulent sur les joues. Fond d'or.

H., 0,56; L., 0,30. B. — Fig. en buste pet. nat. — Don Molin. Attribuée, par le cata-

1. Voir, par les mêmes auteurs, *la Belgique,* p. 178, et *Florence,* p. 317.

logue, à un maître de l'école de Padoue, cette peinture semble, avec raison, à M. CANTALAMESSA, sortir de l'atelier d'Antonello.

*** 589. — *Le Christ à la colonne* (salle XVII).**

Tourné de trois quarts vers la droite, couronné d'épines, le Sauveur est lié à une colonne par une corde enroulée autour de ses bras et de son cou.

Signé, en bas, sur un cartel :

H., 0,40; L., 0,33. B. — Fig. à mi-corps pet. nat. — Acquis par l'empereur François-Joseph I^{er} à la galerie Manfrin. Achevé, sans doute, après 1476. — « La tête du Christ est sauvage et superbe, la bouche s'entr'ouvre et semble crier, les yeux noirs sont levés au ciel avec une expression extraordinaire d'angoisse désolée. Œuvre d'un sentiment poignant, d'une éloquence irrésistible. » (P. MANTZ, 131.) — « La vulgarité du type et la façon grossière avec laquelle est exprimée la souffrance indique chez le peintre une nature incapable de s'élever à l'idéal raffiné des Toscans... La chair ressemble à du bronze ciselé, dont les contours seraient découpés avec une incomparable netteté et seraient brunis comme un émail poli. Des moyens complexes produisent ces effets. La brillante préparation des lumières, atténuée par la superposition de teintes plus sobres, contraste avec la froide préparation des ombres relevées par la superposition de tons plus légers. » (CR. et CAV., II. 92.) — Une très belle copie de cette peinture, dans une collection de Londres, a été signalée par M. Gustavo Frizzoni.

*** 590. — *La Vierge (de l'Annonciation)* (salle XVII).**

La Vierge, de trois quarts tournée à droite, retient, de la main gauche, son manteau bleu, et étend l'autre main vers la droite; devant elle, un livre ouvert sur une table.

Signé sur la table : ANTONELLVS MESANIVS PINSIT.

H., 0,45; L., 0,33. B. — Fig. à mi-corps pet. nat. — Salle de l'Anticollège au palais Ducal. CR. et CAV. (II, 97), malgré la signature, élèvent des doutes sur cette attribution. « La couleur est riche, mais crue et lourde et posée d'une seule touche, à la façon de Basaïti vers 1516. L'exécution et la signature ne s'accordent pas. »

Barbarelli. — Voir Giorgione.

Basaïti (MARCO). — Vénitien, 1470 (?)-1527 (?).

*** 39. — *La Vocation des fils de Zébédée* (salle II).**

Sur la rive d'un lac, à gauche, le Christ, entre saint Pierre et saint André, lève la main pour bénir Jacques, fils de Zébédée, vêtu d'une tunique verte, qui met un genou à terre; derrière Jacques, son frère Jean, en tunique grise, s'avance; et, à droite, leur père, en tunique rouge, sort de la barque où sont entassés des instruments de pêche. Au premier plan, à gauche, une autre barque, où l'on voit des pains et une

ACADÉMIE

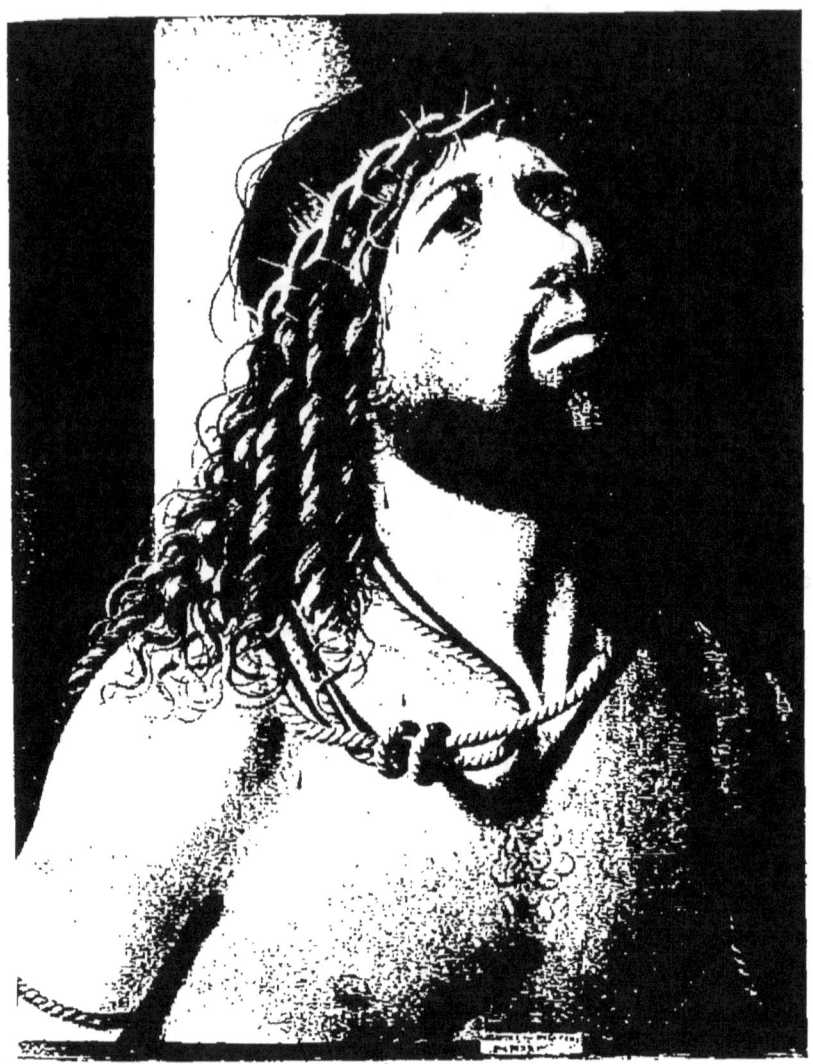

ANTONELLO DE MESSINE.

589. — *Le Christ à la colonne.*

ACADÉMIE

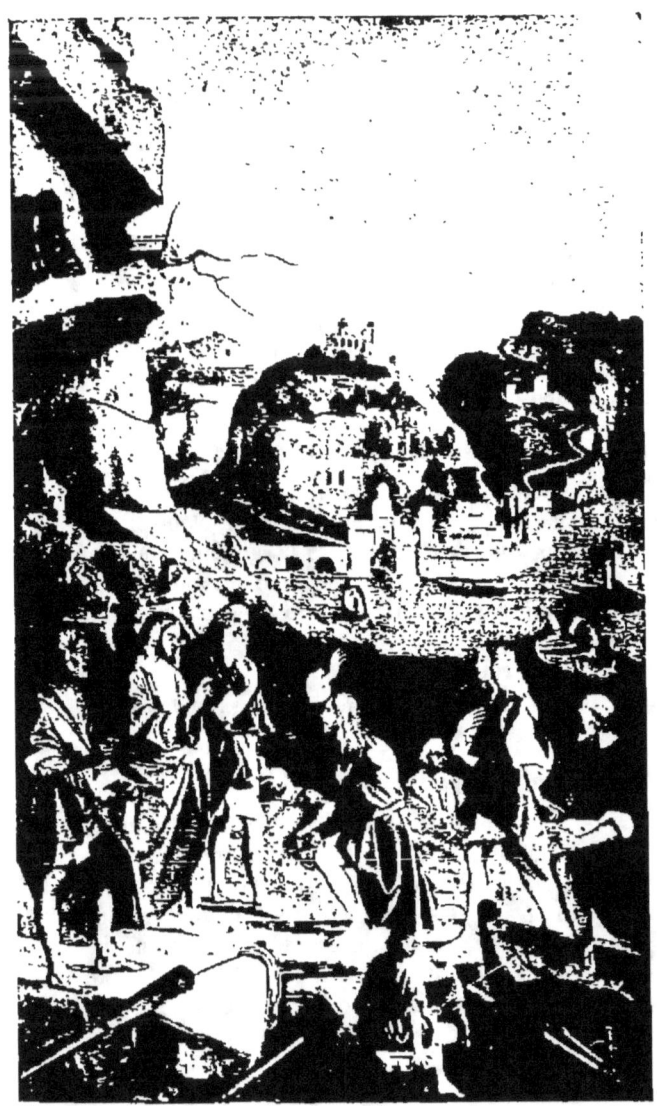

BASAÏTI (MARCO).

39. — *La Vocation des fils de Zébédée.*

cruche; au milieu, assis sur une planche, un petit pêcheur vu de dos; à l'arrière-plan, à gauche, sur la côte quelques figures; à droite, sur le lac, une barque avec des baigneurs. Au fond, la ville de Zabulon, au pied de montagnes couronnées de châteaux forts.

Signé, au milieu sur la planche : MDX. MARCVS DAXAITI.

H., 4,55; L., 2,60. T. — Gravé par Zuliani (Z). — Tableau du maître-autel de l'église supprimée de la Chartreuse de Saint-André, dans une des îles qui avoisinent Venise. « Marco Basaïti, maître de grande renommée, a peint, dans San Andrea della Certosa, le tableau du maître-autel en 1510 : la conversion des apôtres, où l'on voit de très charmants paysages avec des figures gracieuses. » (SANSOV., 173.) — CR. et CAV. (1, 263) portent, sur cette intéressante peinture, un jugement bien sévère : « Avec une patience et une précision extraordinaire dans les contours, Basaïti produit une composition raide et sans vie, dans laquelle les figures aux traits réguliers sont froidement campées dans des attitudes de convention. La longue chevelure bouclée des pêcheurs frappe par une excentricité déplaisante. Les couleurs sont toujours opaques, dures et mal réparties; elles manquent des larges dispositions du clair-obscur. » Charles Blanc a rendu plus de justice, dans une page éloquente de l'*Histoire des peintres*, aux rares qualités de paysagiste, de dessinateur, de peintre, que Basaïti a déployées dans cette lumineuse et poétique composition, « tout imprégnée de la tendresse évangélique ».

*68. — *Saint Jacques apôtre et saint Antoine ermite* (salle V).

Sur une terrasse, à gauche, saint Jacques, vu de face, en robe verte et manteau rouge, porte, de la main gauche, un bourdon et un livre; à droite, saint Antoine, de trois quarts tourné vers la gauche, en robe bleue, manteau gris à capuchon rouge, tient, de la main gauche, un livre. Au fond, un parapet en pierre; à l'horizon, une rivière coule dans un paysage fermé par des montagnes.

Signé, à gauche : MARCVS; à droite : BASAITI. F.

H., 1 m.; L., 0,40. B. — Fig., 0,86. — Fragments d'un retable provenant du couvent supprimé de Santa Maria dei Miracoli.

*69. — *Le Christ au jardin des Oliviers* (salle V).

La scène est vue à travers une arcade cintrée, du haut de laquelle pend une lampe. Dans l'éloignement, au milieu, le Christ, en bleu, agenouillé sur un rocher, lève la tête, à droite, vers un ange qui descend du ciel; au pied du rocher, en avant, les trois disciples endormis. Sur le premier plan, en dehors de l'arcade, debout, à gauche, saint François, lisant, et saint Louis, évêque de Toulouse, dont on ne voit que la tête mitrée; à droite, saint Dominique et saint Marc, dont on ne distingue que le buste. Au fond, une troupe de soldats descend d'un château fort. Effet de soleil couchant.

Signé, en bas, à gauche, sur un cartel : mbarcus Basitus. 1510

H., 3,62; L., 2,20. B. — Fig. gr. nat. — Gravé par Viviani (Z). Chapelle des Foscari

à San Giobbe (SANSOV, 143). Restauré par Gaetano Astofoni. — « Bien qu'il faille noter la vulgarité du Christ, la dureté du dessin et le manque de transition entre la lumière et les ombres, on remarque un progrès sensible dans les figures des saints qui rappellent les types de Bellini, et on note des effets savants de lumière aussi bien que le choix harmonieux des tons. Sans avoir le sentiment de Bellini dans la recherche des couleurs, et l'énergie de Carpaccio dans le dessin, Basaïti s'élève ici à un plus haut niveau que celui qu'il avait atteint auparavant. » (CR. et CAV., I, 264.) — CHARLES BLANC, cette fois encore, a mieux compris le vieux maître : « Il nous souvient encore de l'étonnement que nous causèrent ces deux peintures, surtout le *Christ au jardin*. Le peintre nous y parut l'égal, ou à peu près, de Jean Bellini et de Carpaccio, et ce fut, du reste, en concurrence avec ces deux maîtres qu'il peignit ce tableau... Les quatre saints patrons de l'église San Giobbe sont là comme les spectateurs de la scène. Vivement éclairées, ces figures, notamment celle de saint François, se détachent avec force sur les sombres pilastres de l'arcade, lesquels servent ainsi de repoussoir au paysage et aux figures du Christ et des apôtres qui reculent dans la perspective de l'air et dans la perspective de l'histoire. » (*Hist. des peintres*.)

*** 108.** — *Le Christ mort entre deux anges* (salle V).

Le Christ, nu, est étendu sur le sol, entre deux petits anges agenouillés, l'un à sa tête, l'autre à ses pieds. Fond de paysage.

H., 0,40; L., 1,04. B. — Couvent de Santa Maria dei Miracoli. « Très près des Vivarini. L'un des anges montre encore quelque inexpérience dans l'emploi de l'huile, l'autre est tout à fait digne de Luigi Vivarini dans sa manière bellinesque. » (CR. et CAV., I, 262.) A rapprocher, d'après les mêmes auteurs, d'un tableau du musée de Berlin (n° 6), autrefois attribué à Giovanni Bellini, malgré les vestiges très lisibles d'une signature, où, près du Christ, se trouvent la Vierge, Nicodème et la Madeleine.

*** 627.** — *Saint Georges tuant le dragon* (salle V).

Au milieu, saint Georges, bardé de fer, monté sur un cheval blanc qui se cabre, de trois quarts tourné vers la droite, brandit son épée et s'apprête à tuer le monstre; le sol, au premier plan, est jonché d'ossements; au second plan, à droite, de son bras gauche serrant un arbre, la princesse, en robe rouge et manteau bleu. Au fond, une ville fortifiée, un pont sur une rivière et des montagnes à l'horizon.

Signé, sur un cartel, près d'un crâne : M. BAXAITI. P.

H., 2,50; L., 1,60. T. — Fig. pet. nat. — Gravé par Zanetti (Z). — Chapelle de tous les saints à San Pietro di Castello. Signature douteuse. Tableau très endommagé. Déjà restauré, en 1828, par A. Martinolli. Prêté par la fabrique de S. Pietro à l'Académie, à condition qu'il soit à nouveau restauré. — « Les figures ressemblent vraiment à celles de Carpaccio, et si Basaïti n'avait laissé que cette peinture, nous le dirions élève de Carpaccio. » (CR. et CAV., I, 270.)

Bassano (JACOPO DA PONTE dit LE). — Vénitien, 1540-1592.

401. — *Saint Éleuthère* (salle XI).

Sous un portique, au second plan, à droite, debout, en haut d'un

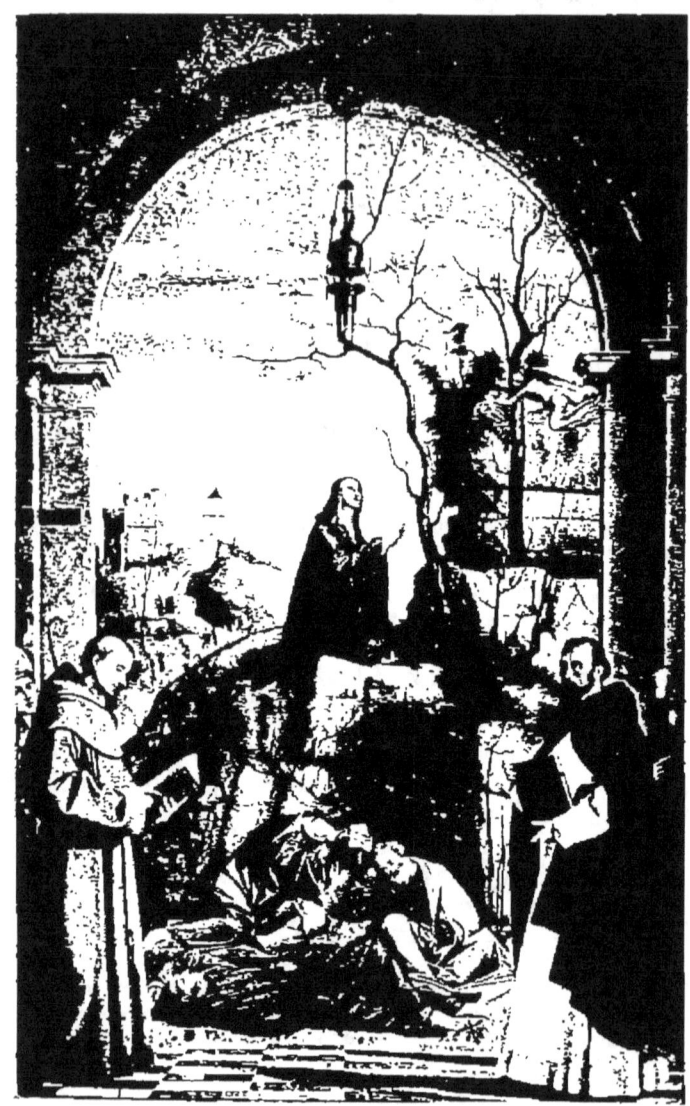

BASAÏTI (MARCO).

69. — *Le Christ au Jardin des Oliviers.*

escalier, entre deux diacres, le saint évêque, un ostensoir dans les mains, est tourné de profil vers la gauche; il lève les yeux vers le ciel où lui apparaît le Christ bénissant, entouré d'anges. A gauche, sur les degrés, des fidèles et trois femmes agenouillées; en bas, au premier plan, deux soldats : l'un, au milieu, assis sur son bouclier, ayant, à sa droite, un chien endormi; l'autre, à gauche, qu'on voit à mi-corps, s'inclinant.

<small>H., 2,84; L., 1,83. T. — Fig. pet. nat. — Gravé par Zuliani (Z). — Confrérie des Bombardiers à Vicence. — « C'est dans ses œuvres de Vicence qu'on voit le mieux son talent, car, lorsque son nom fut devenu fameux, c'est là qu'il reçut de la compagnie des Bombardiers la commande d'un tableau de saint Éleuthère pour leur petite église. » (RID., I, 378.) Il n'est point inutile, à propos de cette peinture, de rappeler le jugement que portaient, il y a un siècle, les amateurs compétents sur Jacopo da Ponte. « L'originalité de son style réside en grande partie dans un certain goût de composition. C'est un système qui tient à la fois du triangulaire et du circulaire, et qui cherche certains contrastes d'attitudes, en sorte que, si l'une des figures est de face, l'autre tourne le dos, et en même temps certaines symétries, en sorte que, sur la même ligne, se trouvent plusieurs têtes, ou, à défaut de têtes, un autre corps relevé jusqu'à cette ligne. Quant à la lumière, il l'aime condensée; et c'est un maître souverain dans l'art de s'en servir harmonieusement, qui sait merveilleusement accorder les couleurs les plus contraires par des lueurs bien choisies, de nombreuses demi-teintes, en évitant les noirs... » (LANZI, III, 150.)</small>

Bassano (FRANCESCO DA PONTE dit IL). — Vénitien, 1548-1591.

404. — *Portrait d'homme* (salle XI).

Assis dans un fauteuil en velours grenat, de trois quarts tourné vers la gauche; tête nue, houppelande noire bordée de fourrure.

<small>H., 0,65; L., 0,60. T. — Fig. en buste gr. nat. — Procuratie Nuove.</small>

Bassano (LEANDRO DA PONTE dit IL). — Vénitien, 1558-1623.

229. — *Portrait du doge Marcantonio Memmo* (salle IX).

Assis, de trois quarts tourné vers la gauche, vêtu du costume d'apparat, coiffé du corno; longue barbe blanche; à droite est tendue une draperie grenat; à gauche, l'écusson du doge.

<small>H., 1,20; L., 1 m. T. — Fig. à mi-corps gr. nat. — D'après l'inventaire, provient des Procuratie Nuove; mais dans son Guide de Venise, Botti indique ce portrait dans le couvent de San Giacomo della Giudecca.</small>

*252. — *La Résurrection de Lazare* (salle IX).

A gauche, au second plan, le Christ, en robe rouge et manteau bleu, de profil tourné vers la droite, lève la main vers Lazare, qui sort du tombeau, soutenu par deux vieillards; en avant, la Madeleine, en robe rouge et manteau vert, un vieillard, une vieille femme, et, au premier plan, un

jeune homme — le peintre — en justaucorps verdâtre, à manches blanches, haut-de-chausses bleu à rayures, chausses grises, une toque bleue à la main ; à droite, une femme, en robe rose et manteau bleu, déposant à terre un panier, son enfant devant elle, et un nègre coiffé d'un bonnet à plumes rouges. Au fond, deux colonnes portant une architrave et la foule des assistants.

Signé, au milieu, sur une pierre : LEANDER BASSANE[is] F.

H., 2,38 ; L., 4,72. T. — Fig. gr. nat. — Gravé par Comirato (Z) et par Bocourt (*Hist. des peintres*). Église supprimée de Santa Maria della Carita. Voir BOSCH. (342), MARTINONI (*Sans.*, 267). — « Ce qui frappe dans ce tableau, c'est le côté pittoresque de cette composition nombreuse, étoffée, remplie de force et de relief, travaillée avec soin, finie avec amour. Il ne s'y trouve sans doute aucune aptitude à exprimer les affections de l'âme, aucun soupçon même des sentiments qu'il fallait supposer et traduire ; mais on sent que l'artiste est un élève du grand praticien Jacopo Bassano, son père, et que, s'il avait reçu du ciel un esprit plus ouvert, une âme plus facile à émouvoir, il eût été bien supérieur à tous les Vénitiens qui florissaient de son temps. » (C. BLANC.)

399. — *Adoration des Bergers* (salle XI).

Devant un portique, au milieu, saint Joseph, et la Vierge soulevant un voile blanc qui couvrait le petit Jésus couché dans un berceau ; à droite, cinq bergers et leurs troupeaux ; à gauche, un petit garçon jouant de la flûte, un jeune homme prenant des œufs dans un panier et une vieille femme présentant un plat ; en avant, deux colombes, un vase et des pains ; au ciel, trois anges.

H., 1,15 ; L., 2,15. T. — Fig. pet. nat. — Église de Sainte-Sophie. BOSCH. (391).

411. — *L'Incrédulité de saint Thomas* (salle XI).

Au milieu, le Christ, ceint d'une draperie blanche, le labarum dans la main gauche, pose, de la droite, sur sa blessure, la main gauche de saint Thomas, vêtu d'une robe rouge ; autour de ce groupe, les apôtres ; au premier plan, agenouillé, saint Vincent Ferrier, portant un cœur enflammé, et saint Pierre, martyr, un couteau dans le crâne.

H., 2,10 ; L., 1,28. T. — Fig., 1 m. — Scuola Saint-Vincent. BOSCH. (246).

Beccaruzzi (FRANCESCO). — Vénitien, 1500-1550.

517. — *Saint François recevant les stigmates* (cor. I).

Le Saint est agenouillé, au second plan, sur un monticule, devant un groupe d'arbres, les bras ouverts, la tête dressée, à droite, vers le ciel, où resplendit le crucifix. Non loin de lui, à gauche, derrière un arbre, debout, un moine lisant. Sur le premier plan, six saints debout ; à gauche, saint Louis de Toulouse, évêque, saint Jérôme, en cardinal, sainte Cathe-

ACADÉMIE

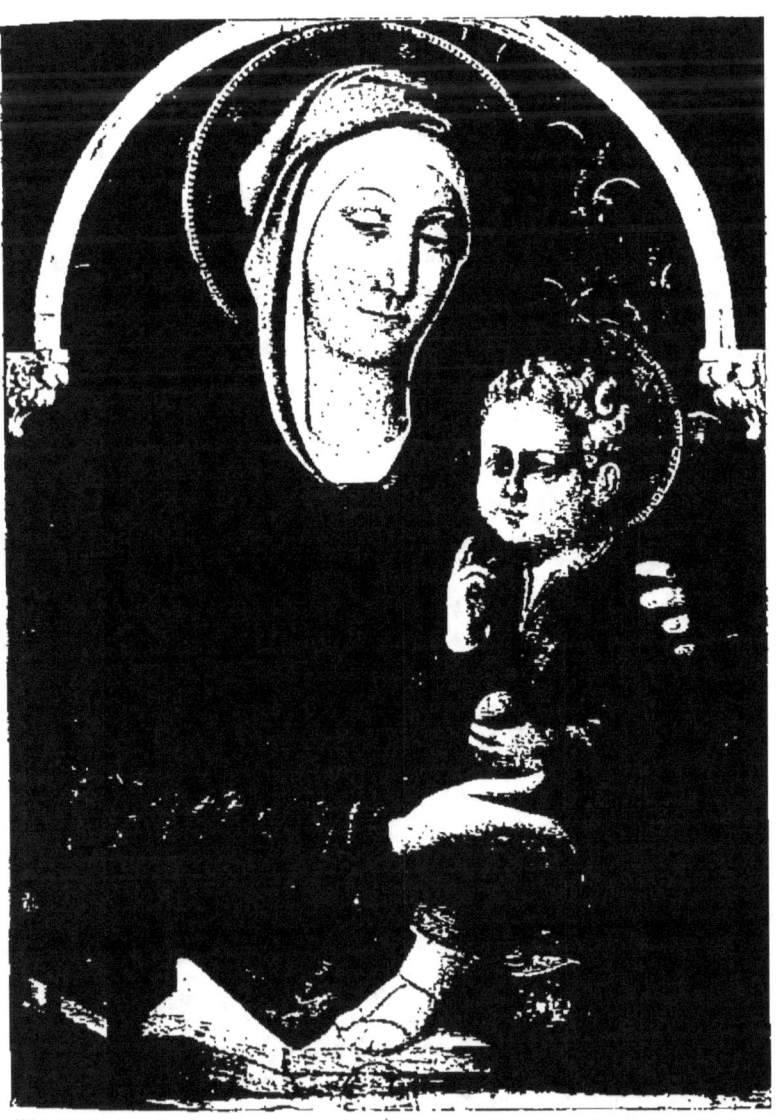

Cliché Anderson. Typogravure Ruckert.

BELLINI (JACOPO).
582. — *La Vierge et l'Enfant.*

rine d'Alexandrie; à droite, saint Paul, saint Bonaventure, saint Antoine de Padoue.

Signé, sur une pierre, aux pieds de saint Louis : F. B. D. C.

H., 4,40; L., 2,80. T. — Cintré. Fig. gr. nat. — Gravé par Zuliani (Z). Église Saint-François à Conegliano. RID. (1,218.)

Bellini (Jacopo). — Vénitien, 1403 (?)-1470 (?).

***582.** — *La Vierge et l'Enfant Jésus* (salle XVII).

La Vierge, en manteau vert à doublure rose, voile blanc, est vue à mi-corps derrière un parapet sur lequel elle soutient l'Enfant Jésus posé sur un coussin rouge. Celui-ci, vêtu d'une robe rouge brodée d'or, bénit de la main droite et tient, de la gauche, une poire. Au fond, une nuée de chérubins verts dont les auréoles sont agrémentées de fleurs rouge et or ; celle qui entoure la tête de Jésus est cruciforme.

Sur la base du cadre ancien, est écrit : OPVS JACOBI BELLINI VENETI.

H., 0,70; L., 0,55. B. — Fig. à mi-corps, gr. nat. — Forme cintrée. Gravé par Rosini (Z). Scuola di San Giovanni Evangelista, suivant Zanotto ; du Magistrato del Monte Novissimo, d'après Lanzi : « Les traits réguliers de la Vierge respirent à la fois la douceur et la gravité. La structure aisée des corps aussi bien que les plis de la draperie légèrement exécutés auraient pu inspirer le savant Giovanni. » (CR. et CAV., I, 109.)

Bellini (Gentile). — Vénitien, 1426 ou 1427-1507.

***563.** — *Miracle de la Sainte Croix* ou *Pietro dei Ludovici guéri de la fièvre* (salle XV).

Au fond d'une église, un autel octogonal sur lequel brûle le chandelier miraculeux qui a été mis en contact avec la vraie croix, devant un triptyque représentant l'Éternel entre deux saints. En avant, à droite, est agenouillé Pietro dei Ludovici, en vêtements noirs; à gauche, le prêtre officiant, frère de Pietro, en robe blanche. Au premier plan, groupes de nobles Vénitiens : les uns, à gauche, lisant un cartel; les autres, à droite, faisant l'aumône.

Signé sur un cartel fixé à une contremarche :

GENTILIS BELLINI VENETI·F.

H., 3,70; L., 2,45. T. — Fig. pet. nat. — Scuola di San Giovanni Evangelista. Tableau très restauré, représentant sans doute l'intérieur de Santa Maria dei Miracoli. Il a dû être exécuté après 1496, car, comme le font justement remarquer CR. et CAV. (I, 129, n. 4), son style procède de celui de la Procession qui porte cette date. « Les ombres sont scientifiquement distribuées et la perspective est excellente ; mais il faut remarquer que le point visuel est trop élevé dans cette peinture ; aussi le spectateur regarde de haut en bas dans les premiers plans. » (EASTLAKE, 16.) « Ce tableau, comme les nᵒˢ 567

et 568, a pour caractère la facilité du récit qui transporte la scène au temps même de l'artiste, la puissance et la richesse du coloris, l'exécution sèche et en pleine pâte (à l'huile), le jour clair et lumineux grâce auquel ces grands sujets à figures nombreuses, sans action prépondérante ni centre véritable, forment cependant d'harmonieuses compositions. » (Burck., 611.)

*567. — *La Procession sur la place Saint-Marc* (salle XV).

Un marchand de Brescia, Jacopo de Salis, venait d'apprendre que son fils s'était gravement blessé en faisant une chute, lorsqu'il rencontra, sur la place Saint-Marc, la procession; il fit aussitôt un vœu à la Sainte Croix et, le lendemain, apprit la guérison de son fils. Le peintre a saisi le moment où la procession, sortant du palais, traverse la place. En tête, à gauche, des musiciens et des moines tenant des cierges, suivis par la châsse en or que portent, sous un dais, quatre prêtres de l'ordre de Saint-Jean. En arrière, agenouillé, Jacopo de Salis, en vêtement rouge. A droite, des moines et, dans l'éloignement, la queue de la procession, le long des arcades et du campanile, porte-étendards, sonneurs de trompe, le doge, que l'on abrite avec un parasol, les hauts dignitaires, etc. Au fond, la basilique de Saint-Marc avec ses vieilles mosaïques, refaites et modifiées plus tard, le campanile, alors entouré de constructions; sur la place, nombreux groupes de spectateurs.

Signé sous la châsse :

· MCCCCLXXXXVI·

·GENTILIS BELLINI· VENETI EQVITIS·CRVCIS AMORE INCENSVS ·OPVS·

H., 3,70 ; L., 7,60. T. — Fig. pet. nat. — Gravé par Viviani et Lazzari (Z). Scuola di San Giovanni Evangelista. « Le plus important ouvrage de l'école vénitienne avant l'arrivée du Titien. C'est un exemple remarquable d'intelligent arrangement, de perspective scientifique et d'une reproduction exacte de la nature. Le tout est si bien distribué et réussi que l'on ressent l'impression du mouvement sans le moindre désordre. Nulle part on ne saurait découvrir un détail inapproprié ou pas à sa place. L'harmonie des couleurs et des lignes est de la qualité la plus pure. Le clair-obscur est obtenu avec égalité et une délicate graduation. La lumière tombe dans les demi-teintes avec douceur et les ombres sont projetées avec discernement... Le coup de pinceau est ferme, riche et décisif ; les figures nous impressionnent par leur nombre, les compter est impossible ; mais chacune a son individualité, sa physionomie, son attitude. » (Cr. et Cav., I, 131.) Mais, comme le fait observer C. Blanc, là où Jean Bellini, son frère, eût rencontré des expressions touchantes, Gentile n'a vu qu'une vaste composition d'apparat, une décoration lumineuse. Molmenti a fait la même remarque : « Au milieu de ce déploiement de couleurs et de richesses, digne de la grandeur vénitienne d'alors, ce peuple, d'un caractère si ardent, semble sérieux, grave et ne fait aucun bruit. Gentile Bellini révèle son talent d'artiste par l'exactitude admirable du dessin et de la perspective, mais dans la disposition des figures, il pèche par un défaut systématique et par une certaine timidité religieuse qui conserve encore quelques traces de l'ancienne sécheresse. » (*Carpaccio*, 75.)

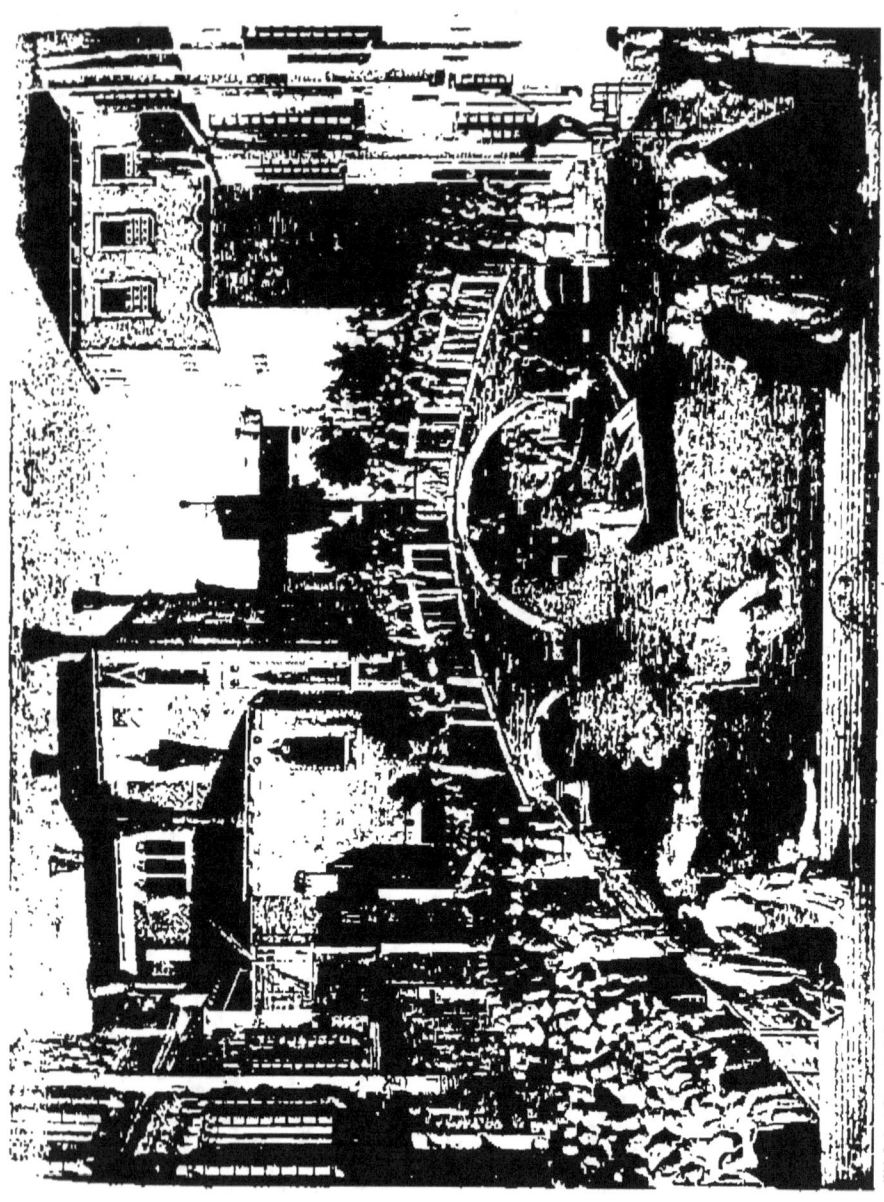

BELLINI (GENTILE).

*568. — *Le Miracle de la Sainte Croix* (salle XV).

Comme la Procession de la Sainte Croix traversait (en 1495) le Ponte dalla Paglia, la relique, par suite d'un faux mouvement du porteur, tomba dans le canal. Un grand nombre d'assistants se jetèrent immédiatement à l'eau, mais ce fut Andrea Vendramin, le supérieur même de la confrérie, qui, par la faveur divine, put la retrouver. Le peintre a choisi le moment où le religieux, nageant encore au milieu de l'eau, montre à la foule réunie sur la berge, à gauche, la croix qu'il vient de repêcher. Autour de lui, dans le canal, plusieurs moines à la nage et quelques gondoles. Sur une traverse de planches, au premier plan, à droite, huit membres de la confrérie en robe rouge et noir. A gauche, agenouillées, une vieille femme en robe bleue et voile blanc et devant elle une jeune fille en robe blanche. Du même côté, sur le quai, une foule d'hommes et de femmes, plusieurs dames agenouillées dont la première en robe verte, corsage d'or, une couronne sur la tête et déroulant un chapelet, est Caterina Cornaro, reine de Chypre. A droite, des maisons baignant dans l'eau : à la porte de l'une d'elles, un nègre, nu, prêt à se jeter dans le canal. Au fond, sur le pont, orné d'arbustes et d'une grande bannière, le cortège de la confrérie.

Signé, au milieu, sur un cartel : GENTILI BELLINI VENETI F. MCCCCC.

H., 3,20; L., 4,20. T. — Fig. pet. nat. — Gravé par Busato et Viviani (Z). Scuola di San Giovanni Evangelista. « Dans ce tableau, Gentile résout un problème plus difficile que ceux qu'il avait jusqu'à ce jour tenté de résoudre. Plus heureux que Mantegna, il reproduisit avec une vérité scientifique la ligne des maisons suivant les sinuosités du canal. Les progrès dans la façon de répartir l'air ambiant sont aussi très sensibles et le groupe des femmes, à gauche, dont les dimensions diminuent suivant la distance où elles sont du spectateur, satisfait le regard. On dit que le premier des personnages agenouillés à droite serait le peintre lui-même. Il ne faut accepter que sous bénéfice d'inventaire cette supposition et ne pas oublier que la seule image que nous possédions de Gentile Bellini est la médaille frappée au coin par Camelio, après son retour de Constantinople. » (CR. et CAV., I, 133.) VASARI nous apprend que cette toile établit la réputation de l'artiste : « En peignant cette histoire, Gentile mit en perspective sur le Grand Canal plusieurs maisons, le pont de la Paille, la place Saint-Marc et une longue procession d'hommes et de femmes suivant le clergé. Beaucoup sont représentés comme tombés à l'eau, et d'autres, dans l'attitude de s'y jeter; les uns dans l'eau jusqu'à mi-corps et les autres de formes et postures très belles. Finalement il fit le susdit chef de la confrérie qui reprend la croix; et dans cette œuvre, en vérité, Gentile s'est surpassé en diligence et en peines, si l'on considère l'infinité de figures et de personnages ainsi que les portraits au naturel, puis la réduction des figures et des plans plus éloignés ; on remarque en particulier les portraits des hommes associés à la Scuola, ou qui font partie de la même compagnie. ... Toutes ces compositions, sur toile, donnèrent à Gentile une très grande réputation. » (VAS., III, 153.) Comme le fait remarquer avec juste raison Milanesi (VAS., III, 153, n. 1), cette description est inexacte; car on ne voit dans le tableau ni la place Saint-Marc, ni le pont de la Paille.

570. — *San Lorenzo Giustiniani, premier patriarche de Venise* (salle XV).

Debout, de profil tourné vers la gauche. Surplis et bonnet blancs. Il bénit de la main droite. De chaque côté un religieux en robe bleue, agenouillé. Au second plan, deux anges portant, celui de gauche, une longue croix, celui de droite, une mitre d'évêque. Fond de paysage.

Signé et daté aux pieds du saint : M CCCC LXV. OPVS GENTILIS BELLINI VENETI.

H., 2.21 ; L., 1,55. T. — Fig. gr. nat. — Peint à tempera. Église Santa Maria dell' Orto, où il était suspendu entre la troisième et la quatrième chapelle à gauche (BOSCH., 396). Il en fut enlevé par le comte Cicognara et transporté avec un autre tableau représentant le Christ portant la croix dans les dépôts de l'académie, où ils furent trouvés, plus tard, très endommagés. (VAS., III, 177 ; MILANESI.)

Bellini (GIOVANNI). — Vénitien, 1428-1506.

38. — *La Vierge et six saints.* — *Vierge de San Giobbe* (salle II).

Au fond d'une chapelle en marbres polychromes, sous une demi-coupole en mosaïque, la Vierge est assise, de face, sur un trône élevé en marbre sculpté, tenant l'Enfant Jésus, tout nu, sur son genou droit. Sur les degrés, trois petits anges musiciens assis. A la voûte est suspendu, par une chaîne ornée de lauriers, un baldaquin octogonal. Au premier plan, à droite, tournés vers la gauche, saint Sébastien, saint Dominique lisant et saint Augustin. A gauche, vu de face, saint François, et de profil tourné vers la droite, San Giobbe, vieillard nu, les mains jointes, ceint d'une étoffe blanche et, derrière, saint Jean-Baptiste dont on ne voit que la tête.

Signé au pied du trône, sur un cartel :

IOANNES BELLINVS

H., 4,66 ; L., 2,52. T. — Fig. gr. nat. — Église San Giobbe. Gravé par Comirato (Z), par Delangle (*Hist. des peintres*) et dans Paul Mantz (*Hist. de la peinture italienne*). Lanzi et Zanetti s'accordent à donner à cette œuvre la date de 1510 ; mais l'affirmation de SANSOVINO (p. 143) déclarant que c'est là le premier tableau à l'huile exécuté par Bellini doit faire modifier cette date. Certains critiques ont donné l'année 1473 ; CR. et CAV. croient l'œuvre postérieure. VASARI (III, 155) nous apprend combien le succès de cette peinture fut éclatant : « On loua, dit-il, cette peinture non seulement à l'époque où on la vit pour la première fois, mais encore bien après et toujours comme un vrai chef-d'œuvre, et c'est alors que plusieurs gentilshommes, encouragés par cet enthousiasme général, pensèrent qu'il fallait saisir cette occasion de se procurer des toiles de maîtres aussi rares pour en faire l'ornement historique du salon du grand conseil. » « Grande est la science avec laquelle Bellini harmonise les lignes, les tons de ses dômes et de ses

ACADÉMIE

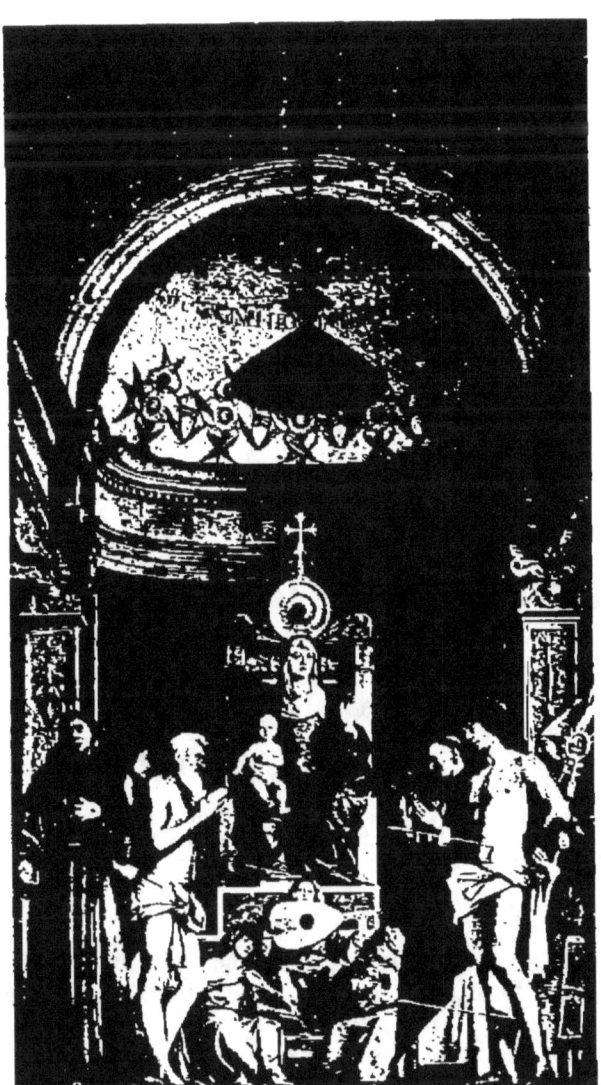

Cliché Alinari frères. Typogravure Ruckert.

BELLINI (GIOVANNI).

38. — *La Vierge de San Giobbe.*

pilastres en pierre avec les dais suspendus au plafond et faisant ressortir la charpente d'un splendide trône aux marbres de toutes couleurs... Avec des moyens à lui, Bellini a créé pour l'école vénitienne quelque chose de comparable au style extatique d'Angelico et devant émouvoir les fibres religieuses de ses concitoyens plus encore que Ghirlandajo à Florence. Techniquement il avait découvert la méthode de fondre les tons de la façon la plus harmonieuse. On peut dire que dans cette œuvre il établit les « canons » de l'art vénitien. » (Cr. et Cav., I, 163.) — Morelli voit dans ce chef-d'œuvre la preuve que Giovanni Bellini n'a pas eu à agrandir sa manière, comme on l'a dit, d'après l'exemple de son élève Giorgione. « C'est l'élève qui a appris du maître, et non le maître de l'élève, et Durer avait grande raison d'affirmer en 1506, dans une lettre de Venise à son ami Pirckeimer, que G. Bellini était toujours le plus grand peintre de Venise. » (Lerm., *Op.*, 159.)

* **583.** — *La Vierge et l'Enfant* (salle XVII).

La Vierge, vue de face, tient, debout sur une rampe, l'Enfant Jésus, en robe verte et draperie jaune, qui bénit. Fond doré.

H., 0,77; L., 0,65. B. — Fig. pet. nat. — Gravé par Comirato (Z). — D'après Zanotto, ce tableau ornait la chapelle funéraire de Luca Navagero, gouverneur d'Udine, dont le corps fut transporté, en 1487, à Santa-Maria dell'Orto. Mais comme le font justement remarquer Cr. et Cav. (I, 51) et Milanesi (Vas., III, 179, n. 1), le style de ce tableau ne s'accorde pas avec cette date, car c'est certainement une des plus anciennes œuvres de Giovanni. D'ailleurs, Boschini (*Ric. M. Sestiere di S. Polo*, p. 24) cite, dans le *Magistrato del Monte Novissimo*, un tableau de Giovanni Bellini que M. Cantalamessa croit être celui-ci.

* **591.** — *La Vierge et l'Enfant* (salle XVII).

Assise sur un trône, la Vierge, vue de face, les mains jointes, regarde l'Enfant Jésus, tout nu, qui dort sur ses genoux.

Signé, dans un cartel, sur le piédestal :

IOANNES BELLINVS⸱P⸱

H., 1,20; L., 0,63. T. — Fig. pet. nat. — Très repeint. Œuvre de jeunesse. Milanesi (Vas., III, 179). Provient du Magistrato della Milizia di mare, suivant Botti, du Magistrato dei Governatori delle Entrate, selon l'inventaire du Musée.

* **594.** — *La Vierge et l'Enfant* (salle XVII).

La Vierge, de trois quarts tournée vers la gauche, tient debout devant elle sur un parapet l'Enfant Jésus, vu de face et bénissant. Fond de paysage avec une ville et des collines à l'horizon.

Signé, dans un cartel, au milieu : Ioannes bellinvs.

H., 0,80; L., 0,70. B. — Fig. pet. nat. — Don Contarini.

* **595.** — *Cinq sujets allégoriques* (salle XVII).

I. *Bacchus et Mars?* — A gauche, sur un char traîné vers la droite par trois enfants, Bacchus, couronné de pampre, drapé dans un man-

teau de pourpre, offre une corbeille de fruits à Mars (?), qui marche auprès de lui, son manteau jaune flottant au vent, portant une pique et un bouclier. Fond de paysage.

« Couleurs vives, mouvements aisés, formes classiques, rappelant l'étude de Mantegna et de Donatello. » (Cr. et Cav., I, 170.)

II. *Vénus*. — Sur une barque qui se dirige vers la droite, la déesse, à gauche, en robe blanche plissée, est assise, entourée d'amours dont un l'aide à soutenir sur ses genoux le globe du monde; devant la barque nagent deux autres amours.

III. *La Fortune*. — Une femme ailée, avec des jambes de bête et une queue d'oiseau, est posée sur une boule d'or; de ses deux mains, elle tient des aiguières; sur ses yeux, un bandeau jaune. Au fond, dans le paysage, s'enfonce une rivière.

IV. *La Vérité*. — Dans une chambre, une femme nue debout sur un socle, de trois quarts, le visage de face, tenant dans ses mains un miroir; à ses pieds, sur le socle, deux petits génies, dont l'un sonne de la trompette ; en bas, un troisième bat du tambour.

V. *La Médisance*. — Au premier plan, deux hommes debout, l'un, à gauche, monté sur un gradin et s'appuyant sur un bâton, l'autre, à droite, portent un grand coquillage d'où s'échappe un homme nu dont un serpent entoure les deux bras. Fond de paysage avec un château fort.

Signé sur le gradin : IOHANNES BELLINVS. P.

H., 0,64; L., 1,65. B. — Devant de *cassone*. Don Contarini. « Rien de plus doux et de plus brillant que la chaleur de ce pinceau giorgionesque. » (Cr. et Cav., I, 170.)

*596. — *La Madone aux deux arbres* (salle XVII).

La Vierge est vue de face, la tête légèrement tournée vers l'Enfant Jésus qu'elle tient debout sur un gradin. Derrière le groupe divin, est tendue une draperie verte à bordure rouge; de chaque côté, un arbre dont les branches élevées sont couvertes de feuilles.

Signé : IOANNES BELLINVS. P. 1487.

H., 0,73; L., 0,50. B. — Fig. à mi-corps pet. nat. — Don Contarini. Morelli conteste avec raison l'authenticité de cette signature et de cette date qui ferait de ce tableau « avec un paysage réaliste » une œuvre de jeunesse du maître, alors que certainement il a été exécuté dans la seconde période de sa vie vers 1504. (Lerm., *Op.*, 373.)

*610. — *La Vierge, saint Paul et saint Georges* (salle XVII).

Au milieu, la Vierge, à mi-corps, tenant debout, sur un parapet, en marbre rouge, l'Enfant Jésus; à gauche, saint Paul, vu de face, en manteau rouge, s'appuyant, de la main droite, sur une épée; à droite, saint Georges, de trois quarts tourné vers la gauche, couvert d'une cotte de

ACADÉMIE

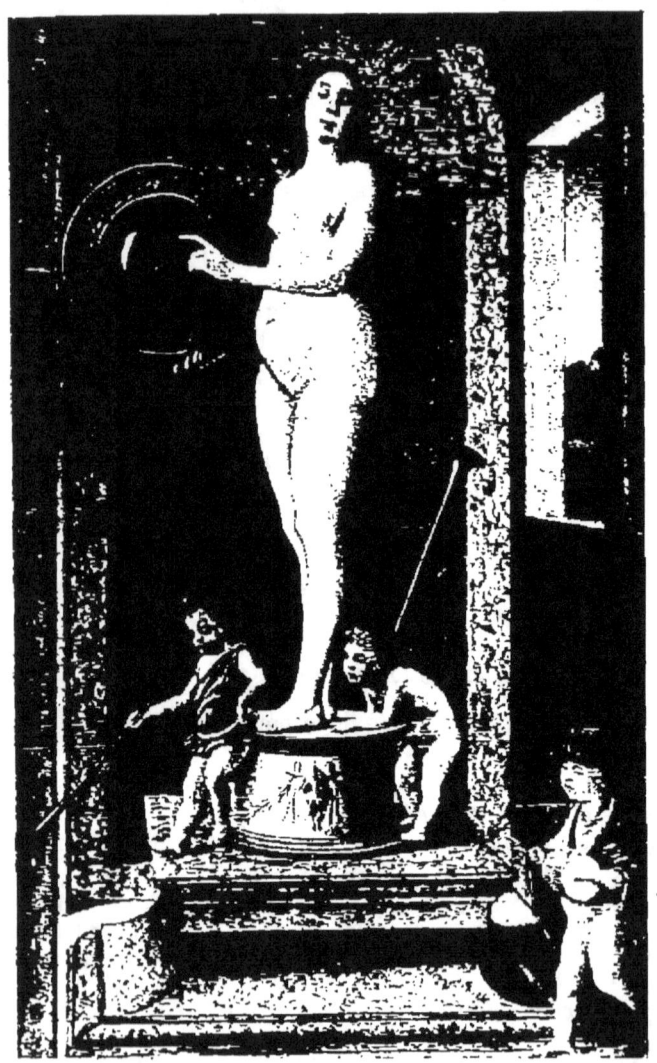

Cliché Alinari frères. Typogravure Ruckert.

BELLINI (GIOVANNI).

595. — *La Vérité.*

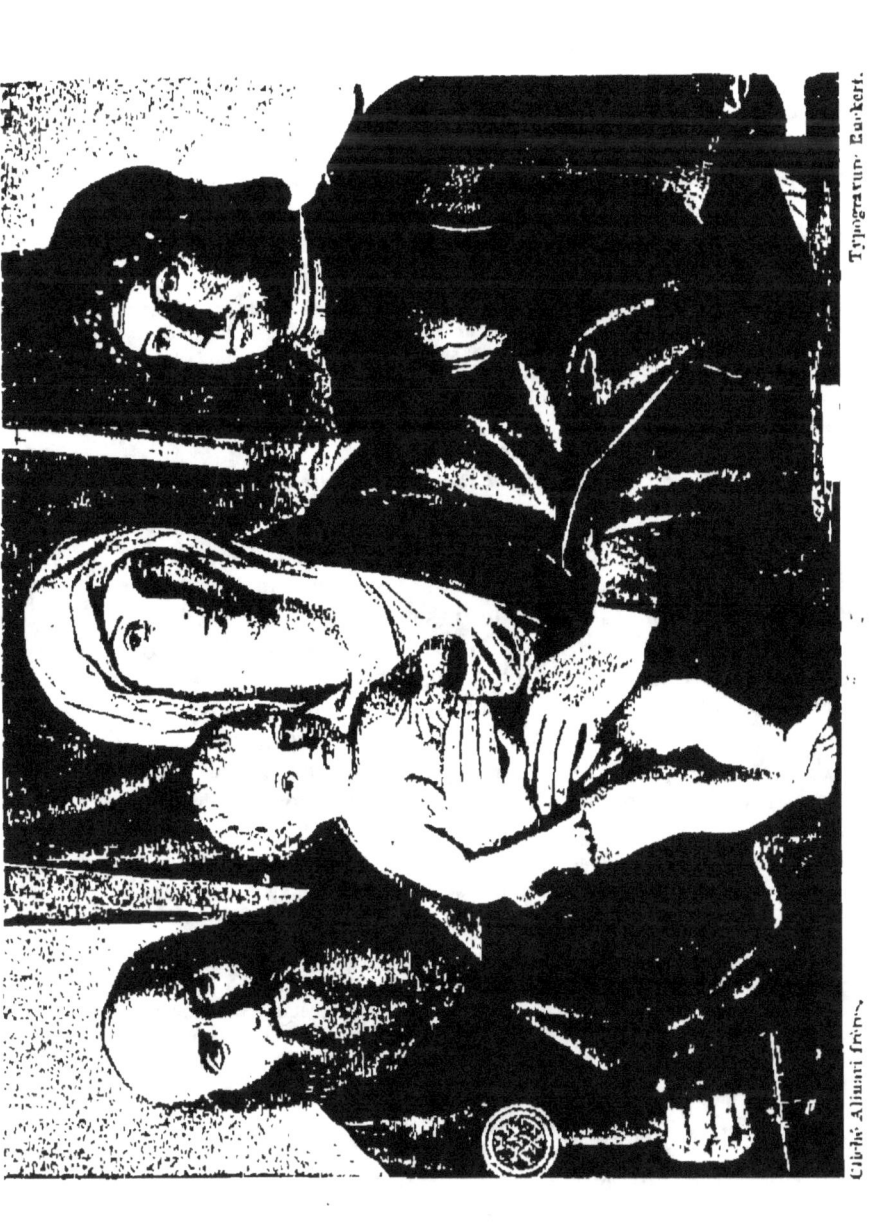

BELLINI (GIOVANNI).

610. — *La Vierge, l'Enfant Jésus, saint Paul et saint Georges.*

mailles et d'une cuirasse, coiffé d'un casque, portant de la main droite la hampe d'une lance; derrière la Vierge est tendue une draperie rouge.

Signé, dans un cartel, fixé au parapet : IOANNES BELLINVS.

H., 0,63 ; L., 0,89. B. — Fig. en buste gr. nat. — Collection Renier.

*612. — *La Vierge et l'Enfant* (salle XVII).

La Vierge, de trois quarts tournée vers la droite, soulève de ses deux bras l'Enfant Jésus qui la regarde avec amour; au ciel volent six chérubins rouges; au premier plan, une rampe en marbre. Fond de paysage arrosé par une rivière.

H., 0,77 ; L., 0,60. B. — Fig. à mi-corps pet. nat. — Gravé par G. Dala (Z). Uffizio dei Governatori dell' Entrate d'après l'inventaire; de l'église supprimée de la Charité, d'après Zanotto. Peint à tempera. « Bellini, qui s'inspire ici des peintres de Murano, montre combien il leur est supérieur par sa simplicité et sa délicatesse naturelle... Ici les formes sont élancées et régulières, les mains délicates, les draperies sont cependant encore cassées selon la mode mantegnesque. » (CR. et CAV., 1, 153.)

*613. — *La Vierge, sainte Catherine et sainte Madeleine* (salle XVII).

Au milieu, la Vierge, en robe violette et manteau bleu ramené sur la tête par-dessus un voile de mousseline blanche et retenu à la taille par des cordons jaunes, tient devant elle, assis sur un coussin blanc, l'Enfant Jésus tout nu, les yeux levés au ciel ; à gauche, sainte Catherine, en robe jaune, à dessins noirs et en manteau brun, les mains jointes, tournée de profil à droite, des fils de perles dans ses cheveux bruns; à droite, sainte Marie-Madeleine, en manteau rouge et robe verte avec bordure de perles et de pierres précieuses au cou, les mains croisées sur la poitrine, ses cheveux blonds tombant en boucles sur ses épaules. Fond noir.

H., 0,56 ; L., 1,05. B. — Fig. à mi-corps pet. nat. — Collection Renier. Il existe une répétition de ce tableau au musée de Madrid en moins bon état. « N'étaient les injures qu'il a subies, le tableau de Madrid est peut-être un des exemples les plus séduisants de l'activité de G. Bellini dans cette période, une grande élégance dans le mouvement des figures, un grand charme de nature exquise dans l'exécution... Le panneau de Venise est en meilleures conditions ; les formes, à une exception près, sont simples, le style des draperies aisé, la couleur très facilement mariée. Il est du plus grand intérêt de noter comme les chairs sont peintes légèrement en glacis, tandis que les costumes prennent corps par empâtements et que le fond se soulève en saillie au-dessus du reste. » (CR. et CAV., I, 162.)

Berghem ou Berchem (CLAES-PIETERSZ). — Hollandais, 1620-1683.

354. — *Paysage et animaux* (Loggia Palladiana).

A la lisière d'un bois, trois paysannes et leurs troupeaux ; l'une d'elles, à droite, en robe rouge, corsage bleu, un petit enfant endormi

sur ses genoux, est assise à terre; une autre, au milieu, vue de dos, traie une vache contre laquelle est appuyée la troisième; à gauche, trois vaches, cinq moutons et une chèvre; à droite, de grands arbres.

Signé, à droite, sur un rocher : *Berghem.*

H., 1,10; L., 0,84. T. — Don Molin.

Bernardino da Siena. — xvᵉ siècle.

57. — *La Vierge, l'Enfant Jésus et deux Saints* (salle III).

Des anges couronnent la Vierge, assise de face sur un trône de marbre, tenant, debout, sur son genou droit, l'Enfant Jésus, qui lui tend une fleur; au premier plan, à droite, saint Paul; à gauche, saint Pierre.

Signé sur la contremarche du trône : OPVS BERNARDINI DE SENIS.

H., 1,63 ; L., 1,13. B. — Fig., 1,40. — Don Molin.

Bissolo (PIER-FRANCESCO). — Vénitien; trav. de 149? à 1530.

79. — *La Christ couronnant sainte Catherine de Sienne.*

Au milieu, la sainte, vêtue d'une robe de religieuse blanche, à manteau et voile blancs, est agenouillée, les bras croisés sur sa poitrine, sa main droite stigmatisée. Elle est tournée de profil à droite vers le Sauveur, qui, debout, en robe rose et manteau bleu, tient une couronne d'or de la main droite et pose de l'autre, sur la tête de la sainte, une couronne d'épines. A gauche, la Madeleine agenouillée, en robe rose et manteau vert, et debout, l'ange Gabriel, en robe rose et manteau bleu, conduisant le petit Tobie, en tunique jaune, qui porte un poisson; auprès du Sauveur, au milieu saint Pierre, en robe grise et manteau lilas, portant les clefs et un livre; à droite, saint Paul, en robe brune et manteau rouge, appuyé sur une épée, et saint Jacques Majeur, en robe jaune et manteau vert, portant un livre et une croix; au ciel, le Saint-Esprit et l'Éternel dans une gloire. Fond de paysage; à droite, dans l'ombre, une colline boisée; à gauche, un horizon de montagnes bleuâtres. Effet de soleil couchant.

Signé, au premier plan, sur un rouleau de papier : FRANCISCVS BISSOLO.

H., 3,65; L., 2,50 B. — Fig. gr. nat. — Église San Pietro Martire, à Murano. — Gravé par Zuliani (Z). — Ce tableau, qui est justement considéré comme le chef-d'œuvre de Bissolo, est malheureusement endommagé par de fâcheux repeints. « Il montre comment Bissolo approchait du style moderne. » (RID., I, 63.)

***88.** — *Le Christ mort soutenu par deux anges* (salle V).

H., 0,40; L., 0,70. B. — Don Contarini.

*** 93.** — *La Présentation au temple* (salle V).

Au milieu, la Vierge, de trois quarts tournée vers la droite, en manteau vert à doublure violette, voile blanc, tient sur l'autel l'Enfant Jésus tout nu, le visage tourné à gauche ; à droite, Siméon, couvert d'une dalmatique rose à bordure bleue, tunique rouge, en adoration ; au second plan, saint Joseph vu de face ; à gauche, un donateur agenouillé, les mains jointes, en tunique noire, de profil tourné vers le groupe divin ; au second plan, vue de face, une sainte femme en corsage jaune décolleté, portant deux colombes dans un panier, et saint Antoine de Padoue, en robe de bure, un lis à la main. Fond de paysage avec un village, montagnes à l'horizon.

Signé au milieu, sur l'autel : FRANCISCVS BISSOLO.

H., 0,77 ; L., 1,17. B. — Fig. en buste pet. nat. — Collection Renier. — Reproduction du tableau de Bellini à San Zaccaria (p. 128). « Mais les deux figures de saints rajoutées et celle du donateur dénaturent la composition. » (CR. et CAV., I, 290.)

*** 94.** — *La Vierge, l'Enfant Jésus et des Saints* (salle V).

Au milieu, la Vierge, en robe rouge, manteau vert à doublure jaune, voile blanc, tient debout, sur son genou gauche, l'Enfant Jésus ; à gauche, saint Jean-Baptiste, de profil tourné vers le groupe divin, portant un livre et une croix, et au second plan, vu de face, sainte Rose couronnée de lauriers ; à droite, san Giobbe nu, ceint d'une draperie lilas, les mains jointes, et au second plan, saint Jacques, en tunique verte, appuyé sur son bourdon, tourné vers la gauche. Derrière la Vierge est tendue une draperie verte.

H., 0,68 ; L., 1,10. B. — Fig. à mi-corps, pet. nat. — Gravé par G. Dala (Z) comme étant de Giov. Bellini. Don Molin.

Boccaccino (BOCCACCIO). — Lombard, 1460 (?)-1548 (?).

*** 598.** — *Jésus au milieu des docteurs* (salle XVII).

Au second plan, au milieu, le divin Enfant, vu de face, le visage encadré par une chevelure blonde, drapé dans un manteau violet ; à droite, un vieillard en manteau jaune ; à gauche, un jeune homme en robe rouge et manteau bleu, tous deux vus de profil.

H., 0,58 ; L., 0,53. T. — Fig. en buste pet. nat. — Collection Renier.

*** 599.** — *Le Christ lavant les pieds des apôtres* (salle XVII).

Dans une salle, à droite, le Christ, en robe blanche, auquel un jeune disciple, à son côté, présente un linge, est agenouillé devant un

vieillard en robe bleue et manteau jaune, assis sur un piédestal, et s'apprête à lui laver les pieds. Au second plan, les apôtres.

Daté sur le piédestal : M CCCC.

<small>H., 1,33; L., 1,11. B. — Fig., 0,£0. — Galerie Manfrin. — Acquis par l'empereur François-Joseph I^{er}. — Attribution douteuse. — Donné par certains critiques à Altobello Melone et par d'autres au Pérugin. OTTO MUNDLER fut le premier qui, dans ses remarques sur le Cicerone, prononça le nom de Boccaccino. CR. et CAV. et LERMOLIEF partagèrent cette manière de voir. M. BODE est d'un avis différent. « Les têtes, de forme ovale, les yeux vitreux comme ceux des chouettes, l'harmonie et l'émail des couleurs qui nous rappellent Cima, de même que le beau fond de paysage, le dessin des figures avec des petites têtes, des larges épaules, des pieds longs, l'étude approfondie des attitudes, la nature des étoffes, les riches ornements et les autres particularités que Mundler donne comme caractérisant Boccaccino sont absentes de ce tableau. » (BODE, *Archivio Storico*, 1890, p. 194.) « Quoi qu'il en soit, la disproportion relative des personnages, la sécheresse des contours, le caractère dur des physionomies, la lourdeur des chevelures, les plis trop réguliers des vêtements dénotent une main peu exercée. » (CR. et CAV., II, 447.)</small>

* **600.** — *Mariage de sainte Catherine* (salle XVII).

Dans un paysage, sur la gauche, la Vierge assise, de trois quarts tournée vers la droite, en robe rose, manteau bleu, voile blanc tissé d'or, tient sur ses genoux l'Enfant Jésus, qui la regarde et la consulte. A gauche, sainte Catherine en robe de brocart rouge et or, manteau gris à doublure jaune, portant sur sa chevelure blonde un voile blanc à rayures, assise, tendant la main, appuyée sur une roue. Au milieu, au second plan, sainte Rose debout, vue de face, en corsage vert, robe blanche à fleurs, manteau rouge, voile blanc, les yeux levés, tenant une palme. A droite, saint Pierre, agenouillé, de profil tourné vers la gauche, en robe rouge et manteau marron, porte de la main droite une clef; au second plan, saint Jean-Baptiste, le genou droit à terre, vêtu d'une tunique blanche et d'un manteau vert, la main droite sur la poitrine, portant de la gauche une croix, regarde avec amour le groupe divin. Au fond, à gauche, au pied d'une colline, la fuite en Égypte; à droite, trois cavaliers sur la lisière d'un bois. Montagnes à l'horizon.

Signé à gauche dans un cartel fixé à une souche d'arbre : *bochazinus*

<small>H., 0,87; L., 1,40. B. — Fig. pet. nat. — Don Contarini. « Ce précieux tableau est l'un des premiers et des plus beaux exemplaires de ce type de *Santa Conversazione*, avec figures assises ou agenouillées dans un paysage, auquel Palma à cette date et plus tard Titien vouèrent une telle prédilection. » (BURCK., 629.)</small>

École de Boccaccino.

* **605.** — *La Vierge portant l'Enfant Jésus, entre saint Jérôme et saint Simon* (salle XVII).

<small>H., 0,70; L., 1,10. B. — Fig. à mi-corps, gr. nat. — Couvent supprimé de San Giobbe</small>

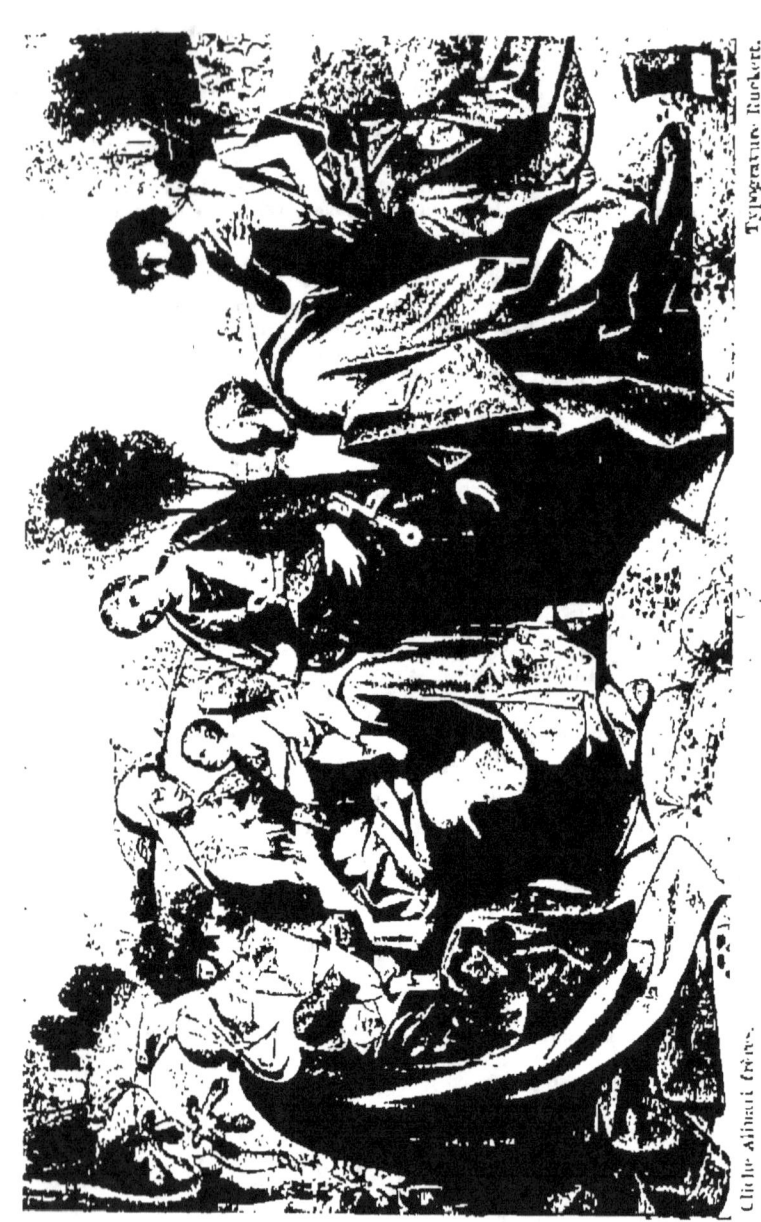

BOCCACCINO (BOCCACCIO).

600. — *Mariage de sainte Catherine.*

Bonifacio I Veronese. — Première partie du xvi° siècle.

*284. — *Jésus et cinq Saints* (salle X).

Sur une terrasse, au milieu, le Christ, assis et bénissant, en robe rouge et manteau bleu, les pieds sur le globe terrestre, tient un livre ouvert sur ses genoux; au pied du trône, à droite, assis, un ange musicien, saint Dominique agenouillé, tenant d'une main une banderole armoriée et de l'autre un lis, et, s'appuyant sur son épaule, saint Marc en robe rouge et manteau bleu, un lion à ses pieds ; à gauche, agenouillés et tenant dans leurs mains des banderoles armoriées, le roi David et saint Louis, évêque; debout, sainte Justine, en robe rouge, manteau bleu, fichu blanc, une licorne à ses pieds. Au fond, derrière un parapet, la campagne; à droite et à gauche, un groupe de fidèles. Montagnes à l'horizon.

Daté sur la base du trône : M D XXX.

H., 1,98; L., 4,35. T. — Fig. gr. nat. — Gravé par Zuliani (Z). Magistrato dei Governatori delle Entrate. (Bosch., *Ric. Min. San Polo*, 19.) Les attributions des tableaux n° 284 et suivants à l'un ou à l'autre des deux Bonifazio Veronese, que nous maintenons conformément au plus récent catalogue donné par l'administration de l'Académie, ne reposent, en réalité, sur aucun document authentique. Comme le fait si justement remarquer Burckhardt (p. 756) : « La singulière affinité des deux maîtres rend très vaine toute tentative de stricte attribution ; de ces tableaux, les uns sont des œuvres entièrement originales de l'aîné, les autres, surtout les plus considérables, sont dues à la collaboration de l'aîné et du second ; quelques-uns sont les œuvres originales du second seul. » Morelli, qui a étudié avec un soin particulier cette question si obscure des trois Bonifazio, considère ce tableau, ainsi que le *Christ au milieu de ses disciples* (n° 309), comme l'un des plus anciens spécimens de la manière exclusive de Bonifazio I, le chef et le meilleur peintre de la famille. (Lerm., *Op.*, 193.)

*291. — *La Parabole du mauvais riche* (salle X).

Sous un portique soutenu par quatre colonnes, sur la gauche, à une table recouverte d'un tapis oriental, est assis le riche Épulon, de trois quarts tourné vers la droite, vêtu d'une tunique rouge avec des broderies d'or sur les revers, coiffé d'une toque noire. Deux courtisanes, en riches habits, sont à ses côtés. A droite, un groupe de musiciens, deux hommes et une femme, devant lesquels un petit nègre porte un cahier de musique, et, plus loin, dans le jardin, tendant la main, le mendiant dont un chien mord la jambe; vers lui se précipite un serviteur qui tient en laisse un autre chien. A gauche, deux serviteurs, l'un buvant dans une coupe, l'autre sortant un flacon d'une bassine en cuivre. Au fond, divers groupes, devant un palais, un homme lâchant un pigeon, un cavalier, des soldats armés de piques, etc.

H., 2 m.; L., 4,25. T. — Fig. gr. nat. — Gravé par Zuliani (Z) et Regnier (*Hist. des*

peintres). Acheté à la famille Grimani par le prince Eugène, qui le donna à l'Académie. Il existe à l'École des beaux-arts de Paris une copie, par Serrure. « Tableau exquis, nous introduisant dans la vie d'un Vénitien de condition. L'éclat du coloris, la beauté des figures, le charme du paysage du fond trahissent l'influence des chefs-d'œuvre de Titien, de 1510 à 1520. » (Burck., 756.) « Le gris argenté de Paul Véronèse prend ici une teinte d'ambre, l'argent se dore et devient vermeil. Bonifazio, qui peignait le portrait, a aussi donné à ses têtes quelque chose de plus intime que ne le faisait l'auteur des quatre grands festins, habitué de regarder les choses au point de vue de la décoration. Les physionomies de Bonifazio étudiées et individuellement caractéristiques rappellent avec fidélité les types patriciens de Venise, qui ont si souvent posé devant l'artiste. » (T. Gautier, 217.)

*295. — *Le Jugement de Salomon* (salle X).

Sur la terrasse de marbre d'un palais, à droite, Salomon, couronné, en robe bleue et manteau broché d'or, assis sur un trône élevé, derrière lequel est tendu un rideau rouge, tient de sa main gauche son sceptre et tend la droite vers la mère suppliante. Au pied du trône, des assistants en costumes orientaux et des soldats. En avant, un gros homme en robe grise et écharpe grenat; au milieu, les deux mères auprès du cadavre de l'enfant. L'une, en corsage jaune, robe verte et bonnet blanc, supplie le roi de ne pas faire exécuter l'ordre de mort qu'il vient de donner. L'autre, en robe rouge, un genou en terre, tend les bras en avant. Derrière elle, un soldat, en courte chemise blanche, tient par le bras l'enfant qu'il s'apprête à percer de sa dague. Au fond, groupe d'assistants; à l'horizon, paysage, sombre et montagneux.

Daté sur la troisième contremarche du trône, dans un ornement : MDXXXIII.

H., 1,78; L., 3,30. T. — Fig., 1,30. — Magistrato del Sale. (Bosch., *Ric. Min. San Polo*, 21.) « Le peintre montre ici sa puissance d'expression par le contraste des sentiments des deux mères, l'une trop éplorée pour pouvoir parler, exprimant d'une façon muette son affliction en tendant les mains vers le juge; l'autre accompagnant sa requête de cette mimique que les femmes italiennes ont toujours à leur disposition. » (Kugler, *Handbook of Painting*, 573.)

*309. — *Jésus et les apôtres* (salle X).

A gauche, le Christ, vu de face, la main gauche repliée sur la poitrine, la droite levée, écoute l'apôtre Philippe. Celui-ci, de profil tourné vers la gauche, vêtu d'une tunique verte, soutient de la main gauche les plis de son manteau jaune et tend la droite en avant. Au second plan, sont réunis les autres apôtres. Fond architectural : sur la muraille on lit : *Signum Trinitatis*.

Au premier plan, sur un soubassement, un passage de l'Évangile.

H., 1,90; L., 1,55. T. — Fig. gr. nat. — Gravé par Zuliani (Z). Église supprimée de Santa Maria dei Servi. (Bosch., *Ric. Min. Canareggio*, 46.) Ce beau tableau, que Vasari notait comme une œuvre large et belle (VII, 532), a été attribué à tort par quelques critiques à Lorenzo Lotto ou à Palma Vecchio. Voir ci-dessus n° 284, p. 21.

ACADÉMIE

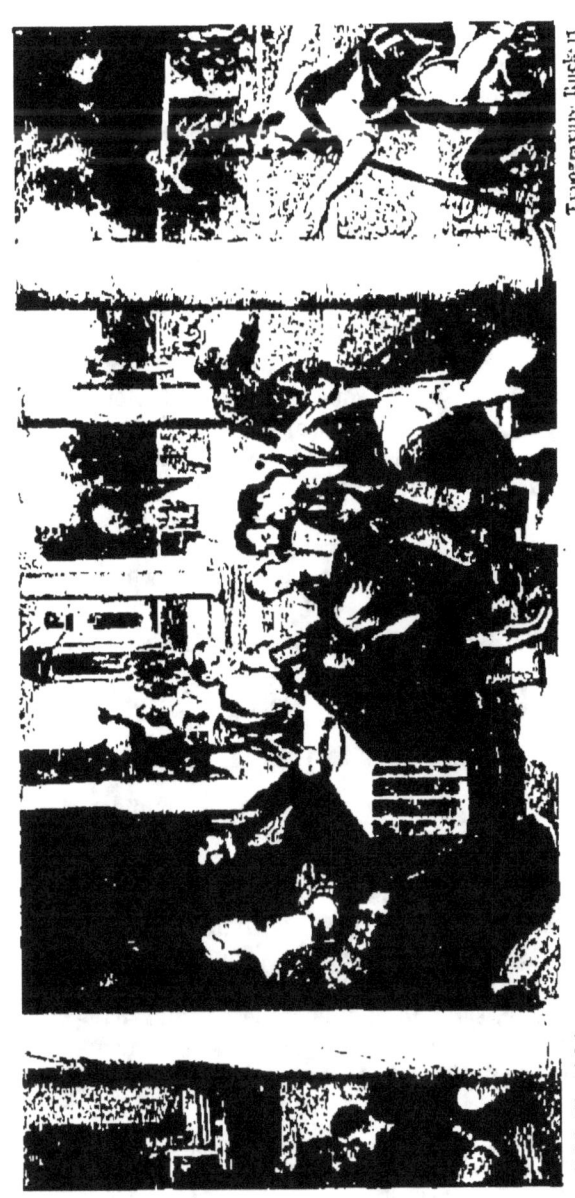

Bonifazio I, Veronese.

291. — La Parabole du mauvais riche.

348. — *Saint Marc* (salle X).

Sous un portique, saint Marc, en robe rouge et manteau blanc, une écharpe blanche sur la poitrine, une draperie rouge sur la tête, compose son évangile. De la main droite, il tient une plume; la gauche est appuyée sur un livre ouvert sur un pupitre où sont peintes des armoiries et les lettres F. L. — M. Z.; à gauche, le lion; au fond, à droite, une colonne; à gauche, vue de Venise.

<small>H., 2 m.; L., 1,22. B. — Fig. gr. nat. — Gravé par Viviani (Z). Magistrato del Sale.</small>

***319.** — *Le Massacre des Innocents* (salle X).

A droite, sous un portique, un vieillard, en robe jaune foncé, coiffé d'un bonnet rouge, donne des ordres à un homme en vêtement bleu à manches jaunes. Au premier plan, groupes d'assistants, parmi lesquels deux officiers, l'un en justaucorps et haut-de-chausses grenat, toque rouge à plume blanche, et l'autre en tunique verte et toque rose. Au milieu, scènes de meurtre; un soldat terrasse une femme, près de laquelle sont deux enfants morts, deux bourreaux arrachent des nouveau-nés des bras de leurs mères; au fond, un palais et les murs d'une ville. Montagnes à l'horizon.

<small>H., 1,98; L., 1,93. T. — Fig., 1 m. — Gravé par Viviani (Z). Magistrato dei Dazi.</small>

Bonifazio II Veronese. — 149.(?)-1553.

***269.** — *La Vierge, l'Enfant Jésus et des Saints* (salle X).

Au milieu, au pied d'un arbre, dans les branches duquel est une draperie verte, la Vierge est assise de face, en robe rouge, manteau vert, voile blanc, portant sur son genou l'Enfant Jésus nu. Il prend de la main gauche une croix que lui tend le petit saint Jean accompagné de sainte Catherine, en robe verte, manteau jaune, fichu blanc à rayures, un livre dans la main; au second plan, sainte Barbe en robe brune, manteau jaune, coiffée d'un turban, appuyée sur sa tour emblématique; les deux saintes sont agenouillées. A gauche, saint Joseph, en robe verte et manteau jaune, lit dans un livre que tient saint Jérôme, drapé dans un manteau rouge, assis sur un rocher, de profil tourné vers la droite. Fond de paysage.

<small>H., 0,80; L., 1,30. T. — Fig. pet. nat. — Gravé par Nardello (Z). Confraternita di San Pasquale Baylon. « Dans une chambre du premier étage, entre les deux escaliers, un tableau avec la Madone, deux saintes et saint Jérôme, ouvrage de la meilleure école de Tiziano. » (*Pittura veneziana in Venezia*, 1797, p. 157).</small>

278. — *La Femme adultère* (salle X).

Dans un vestibule, fermé par deux arcades cintrées, est assis à gauche le Christ, entouré des pharisiens. Il lève la main droite vers la femme adultère, debout, au milieu, en robe bleue et voile blanc, les mains liées par une corde que tient un soldat agenouillé, appuyé sur son bouclier. Au second plan, des soldats et des assistants. A droite, un assistant regardant avec mépris la femme adultère, une mère et son enfant, un estropié et un groupe de trois femmes, dont deux assises, et une debout. A gauche, au fond, le temple.

H., 1,77; L., 3,03. T. — Fig., 1,10. — Gravé par Viviani (Z). Magistrato del Sale. (Bosch., *Ric. Min. S. Polo*, 21.)

*281. — *L'Adoration des rois mages* (salle X).

Sous une voûte cintrée, à droite, devant une étable, à côté de saint Joseph, est assise la Vierge, tenant sur ses genoux l'Enfant Jésus, qui soulève le couvercle d'un vase que lui présente un roi mage, en tunique verte à manches rouges; au premier plan, présentant un coffret, le second roi mage, agenouillé, en manteau d'or à col d'hermine, sa toque ornée d'une couronne, à ses pieds; à gauche, le troisième roi, debout, en tunique verte, manteau blanc à fleurs d'or, et doublure rouge, turban blanc, prend un vase d'or des mains d'un petit nègre agenouillé; au second plan, au milieu, un personnage en vêtement et capuchon rouge, monté sur une colonne tronquée, regarde le groupe divin; derrière lui, un page à toque et tunique jaunes; au fond, l'escorte des rois. Paysage montagneux à l'horizon.

H., 1,95; L., 3,35. T. — Fig., 1,15. — Gravé par Comirato (Z). — Palais ducal. — Chambre du Conseil des Dix.

*287. — *L'Adoration des rois mages* (salle X).

Devant un portique en ruine, à gauche, saint Joseph, debout, en robe verte et manteau jaune, appuyé sur un bâton, et la Vierge, assise, tenant sur ses genoux l'Enfant Jésus dont un des rois mages, agenouillé, baise la main; les deux autres rois, debout, offrent des présents; à droite, leur escorte; au second plan, à gauche, à un balcon, est accoudé un spectateur. Aux pieds de la Vierge, sur une pierre, quatre écussons, avec les initiales : A. V. — V. G. — A. C. — G. Z.

H., 2,10; L., 3,37. T. — Fig., 1,50. — Magistrato del Monte di Sussidio a Rialto

*308. — *L'Adoration des rois mages* (salle X).

A droite, entre saint Louis, évêque, et saint Marc, est assise la

ACADÉMIE

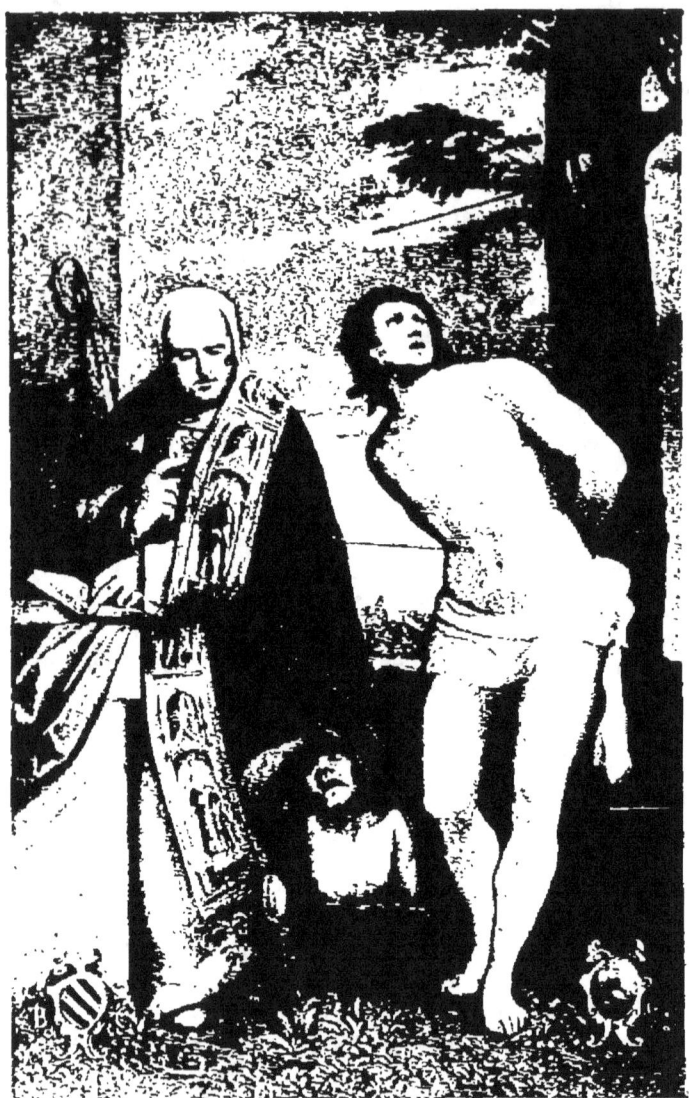

BONIFAZIO III, VENEZIANO.

280. — *Saint Benoît et saint Sébastien.*

ACADÉMIE DES BEAUX-ARTS.

Vierge, portant l'Enfant Jésus, auquel un roi mage, agenouillé, en robe de brocart d'or, une chaîne d'or au cou, présente un vase; à gauche, les deux autres rois. Derrière la Vierge est tendue une draperie verte. Fond de paysage avec un château fort sur une éminence.

H., 0,70; L., 1,07. T. — Fig. à mi-corps, pet. nat. — Gravé par Viviani (Z). Scuola di San Teodoro, suivant ZANOTTO; Magistrato dei cinque savi sopra la Mercanzia, suivant BOSCH. (*Ric. Min. S. Marco*, 54.)

Bonifazio III VENEZIANO. — 1525 à 1530-157. (?).

276. — *Saint François et saint Paul* (salle X).

Sur une terrasse, à gauche, saint François, de profil tourné à droite, tenant un crucifix; à droite, saint Paul, en robe grise et manteau rouge, vu de face, portant un livre et une épée. Fond de paysage. Au-dessus de chaque saint, l'écusson des donateurs.

H., 1,78; L., 1,36. T. — Fig. gr. nat. — Magistrato del Sale. (BOSCH., *Ric. Min. S. Polo*, 21.)

277. — *Saint Antoine, abbé, et saint Marc* (salle X).

Sur une terrasse, à gauche, saint Antoine, en robe de moine, tourné de profil à droite, s'appuie de la main droite sur sa canne et porte un livre de la gauche; à droite, saint Marc, vu de face, la tête tournée de trois quarts à gauche, en robe rose et manteau bleu, tient de sa main gauche un livre ouvert. Fond de paysage.

H., 2,20; L., 1,38. T. — Fig. gr. nat. — Magistrato delle Entrate. BOSCH. (*Ric. Min. S. Polo*, 20) donne, à tort, à saint Marc le nom de saint Jacques.

279. — *Saint Vincent Ferrier et saint Jacques* (salle X).

Sur une terrasse, à gauche, saint Vincent en costume de dominicain; à droite, saint Jacques, en robe verte et manteau rose, appuyé sur un bourdon. Fond de paysage.

Daté au milieu : M D LXI. — A la partie inférieure, cinq écussons.

H., 2,20; L., 1,38. T. — Fig. gr. nat. — Magistrato delle Entrate.

***280.** — *Saint Benoît et saint Sébastien* (salle X).

A gauche, assis devant une table en marbre, saint Benoît, en dalmatique rouge, sous laquelle s'abrite un estropié; à droite, saint Sébastien lié à un arbre; en bas, à droite, un écusson; à gauche, les initiales B. C.

H., 2,18; L., 1,36. T. — Fig. gr. nat. — Magistrato del Monte dei Sussidi. (BOSCH., *Ric. Min. S. Polo*, 25.)

***282.** — *Saint Antoine de Padoue, saint Paul et saint Nicolas* (salle X).

Au premier plan, à droite, saint Nicolas, en surplis blanc et riche dalmatique, sa mitre à ses pieds, portant sa crosse et ses trois bourses; à gauche, saint Antoine de Padoue, en robe de bure, tenant un livre et un lis; au second plan, saint Paul, en robe verte et manteau rouge, appuyé sur son épée; en bas, trois écussons avec les initiales A. V. — P. C. — N. E.

<small>H., 1,90; L., 1,20. T. — Fig. gr. nat. — Camera degli Imprestiti a Rialto. (Bosch., *Ric Min. S. Polo*, 23.)</small>

283. — *Saint Marc et saint Vincent d'Espagne* (salle X).

A gauche, saint Marc, en vêtement rouge et manteau vert, assis, écrit l'Évangile, un lion à ses pieds; à droite, saint Vincent, en surplis blanc et dalmatique, regardant l'Évangéliste, porte un livre et une palme. Aux extrémités, un écusson avec les initiales M. A. V. — V. C. Au milieu, une inscription latine.

<small>H., 1,90; L., 1,10. T. — Fig. gr. nat. — Même provenance.</small>

285. — *Saint Jean-Baptiste, saint Pierre et saint Jacques Mineur* (salle X).

Sur une terrasse, au milieu, saint Jean-Baptiste, en manteau vert, tenant dans ses bras une croix et un agneau; à gauche, saint Pierre, en robe grise et manteau jaune, portant un livre et les clefs; à droite, au second plan, saint Jacques Mineur, en vêtement vert et manteau rouge, les yeux au ciel, une croix dans la main gauche; aux deux extrémités, un écusson avec les initiales M. — Z. F. D.

<small>H., 2,05; L., 1,31. T. — Fig. gr. nat. — Magistrato del Monte Novissimo.</small>

286. — *Saint Antoine, abbé, saint Jean l'Évangéliste, saint André* ((salle X).

Sur une terrasse, à gauche, saint André, tenant dans ses mains une croix; au milieu, saint Jean, présentant un ciboire d'où sort un serpent; à droite, saint Antoine, appuyé sur une canne, portant de la main droite une bourse. En bas, quatre écussons.

<small>H., 2,65; L., 1,37. T. — Fig. gr. nat. — Même provenance.</small>

288. — *Saint Mathieu et saint Oswald* (salle X).

Sur une terrasse, à gauche, saint Mathieu, écrivant, auquel un ange

présente un encrier ; à droite, saint Oswald, couronné, en chausses rouges, pourpoint foncé et manteau brodé d'or, tient de la main droite un sceptre, et de la main gauche, la garde de son épée. Fond de paysage. En bas, quatre écussons avec les initiales M. B. — L. B. — Z. B. et A. B.

H., 2,65; L., 1,37. T. — Fig. gr. nat. — Même provenance.

289. — *Saint Marc et saint Vincent Ferrier* (salle X).

Sur une terrasse, à gauche, saint Jacques, en robe rose et manteau vert, portant un livre; à droite, saint Vincent Ferrier, en dominicain, tenant un cœur enflammé. En bas, deux écussons.

H., 2,10; L., 1,50. T. — Fig. gr. nat. — Magistrato delle Entrate.

290. — *Saint Silvestre, pape, et saint Barnabé* (salle X).

A gauche, le pape, vu de face, coiffé de la tiare, vêtu d'un surplis blanc et d'une riche dalmatique, sur la bordure de laquelle sont représentés des apôtres, bénit de la main droite et porte, de la gauche, une croix; à droite, saint Barnabé lisant. Fond de paysage. En bas, les écussons des familles Foscarini, Nadal, Contarini, Guttoni et Dona, et la date MDLXII.

H., 2,16; L., 1,28. T. — Fig. gr. nat. — Gravé par Viviani (Z). Même provenance.

293. — *Saint Bruno et sainte Catherine* (salle X).

Tournés tous deux vers la gauche, saint Bruno, en robe à capuchon, de la main gauche, porte un livre et présente, de la droite, une branche d'olivier; à ses pieds, une mitre; à droite, au second plan, sainte Catherine, en robe rouge, à manches jaunes, manteau vert, fichu blanc, de la main droite, tient une palme; devant elle, des fragments de roue. Fond de paysage.

H., 2,03; L., 1,07. T. — Fig. gr. nat. — Gravé par Viviani (Z). Isola della Certosa. BOSCH. (*Ric. Min. Sestiere della Croce*, 48.)

294. — *Saint Jérôme et sainte Béatrix* (salle X).

A droite, saint Jérôme, en manteau rouge, présente un modèle d'église; à ses pieds, un lion; à gauche, au second plan, sainte Béatrix, en religieuse, tient un livre de la main droite et un crucifix de la gauche. Fond de paysage.

H., 2,03; L., 1,05. T. — Fig. gr. nat. — Même provenance. — « Toutes ces figures de saints accouplés, deux par deux, que nous trouvons dans les églises, comme à la Pinacothèque de Venise (n°s 276, 277, 279, 280, etc.), sont du troisième Bonifazio, le *Vénitien*. Ces derniers sont de 1562 et appartiennent donc à la jeunesse du maître qui naquit probablement entre 1525 et 1530. » (LERM., *Op.*, 196.)

325. — *La Vierge en gloire et cinq Saints* (salle X).

Au ciel, la Vierge, assise sur des nuages, de la main droite, soutient sur son genou droit le petit Jésus bénissant, et, de la gauche, prend dans une corbeille des fleurs que lui présente un ange; à gauche, le petit saint Jean, déroulant une banderole. En bas, sur terre, à droite, saint Pierre; au milieu, saint François; à gauche, saint André; au second plan, saint Jacques, roi d'Aragon, et sainte Claire.

H., 3,62; L., 1,82. T. — Fig. gr. nat. — Gravé par Viviani (Z). Église supprimée de Santa-Maria Maggiore. (Bosch., *Ric., Min. Sest. di Dorsoduro*, 60.) « Dans tous les tableaux signés par Bonifazio III, de 1558 à 1563, on reconnaît encore le coloris et la manière des vieux Bonifazio, tandis que dans ses tableaux postérieurs, par exemple, la belle toile de l'Académie de Venise, *la Vierge en gloire*, on voit clairement combien il s'ingénie à imiter quelquefois aussi un grand contemporain, Titien. » (Lerm., *Op.*, 196.)

Bonvicini. — Voir Moretto da Brescia.

Bordone (Paris). — Vénitien, 1500-1570.

*320. — *Le Pêcheur présentant au doge l'anneau de saint Marc* (salle X).

A droite, sous un vaste portique, le doge est assis, sur une estrade élevée, au milieu des membres du conseil. Le pêcheur, bras et jambes nus, vêtu d'une tunique grise, accompagné d'un patricien en simarre grenat qui lui tient le bras, monte les degrés et présente l'anneau au doge. En bas de l'escalier, à gauche, un groupe de patriciens, debout, précédé d'un magistrat, en robe de brocart rose, qui s'incline du côté du doge, son bonnet noir à la main. Sur le premier plan, au milieu, assis sur le bord du quai, un jeune gondolier, le pied gauche sur l'avant de la barque. Au fond, une place avec des portiques et une rue au bout de laquelle on aperçoit le Campanile.

Signé, à droite, sur le soubassement de la rampe : Paridis-Bordono.

H., 3,65; L., 2,98. T. — Fig., 1 m. — Gravé par Viviani (Z) et par Simon (*Hist. des peintres*). Scuola di San Marco. (Bosch., *Ric. Min. Sest. di Castello*, 70.) Ni Sansovino ni son commentateur n'ont parlé de cet admirable tableau. « Le plus bel ouvrage du peintre et le plus digne de louange. La perfection de l'exécution lui attira l'amitié de nombreux gentilshommes qui obtinrent pour lui d'importants travaux. » (Vas., VII, 463.) La légende à laquelle a trait ce tableau est la suivante : « Au mois de février 1340, un soir, pendant une tempête, un inconnu vint trouver un gondolier sur la Piazzetta et lui demanda de le conduire à San-Giorgio, où un second passager monta dans la barque, puis à San-Niccolotto di Lido, où ils prirent un troisième passager ; le batelier reçut alors l'ordre de gagner le large. Il se trouva bientôt en présence d'un navire monté par des démons qui se dirigeait vers Venise; mais les trois inconnus, qui n'étaient autres que les protecteurs de la ville, saint Marc, saint Nicolas et saint Georges, firent un signe de croix ; la vision s'évanouit aussitôt et la mer se calma. Saint Marc donna alors son anneau

ACADÉMIE

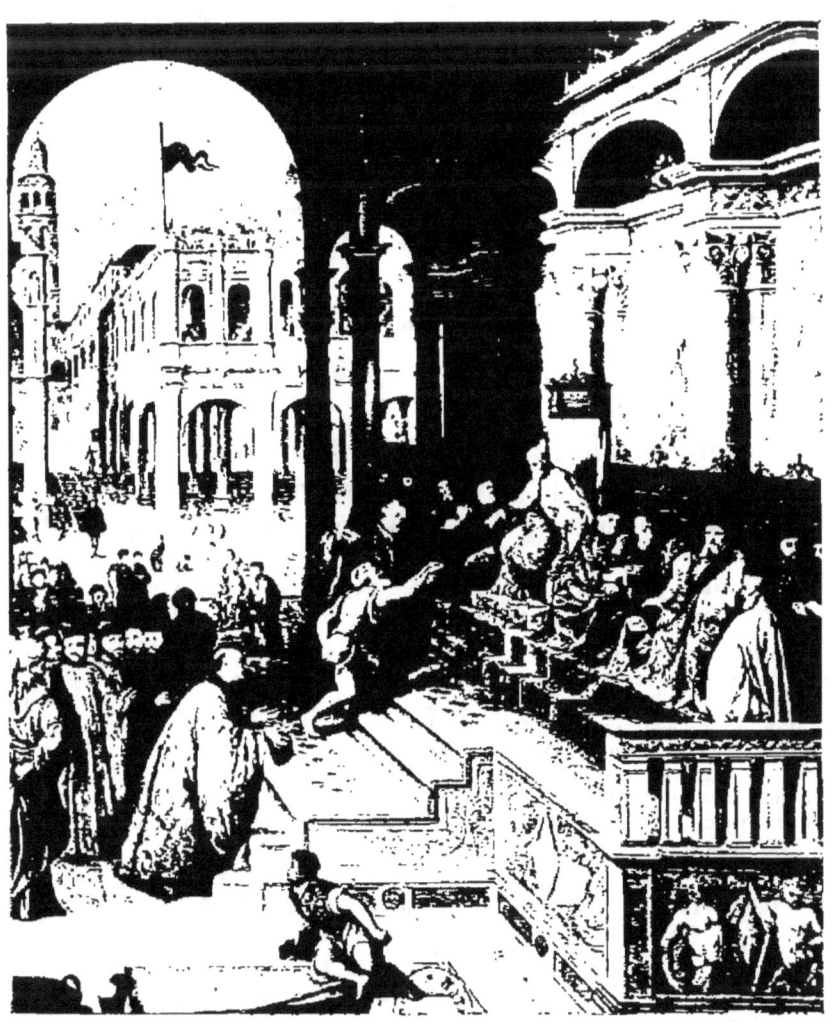

BORDONE (PARIS).

320. — *Le Pêcheur présentant au doge l'anneau de saint Marc.*

au gondolier en lui ordonnant de le remettre au doge Bartolomeo Gradenigo afin que toute la ville connût le miracle. » Tous les critiques sont unanimes à louer cette toile, « le meilleur tableau de cérémonie qui ait été peint, le fruit le plus mûr et le plus savoureux de la manière inaugurée par Carpaccio. » (BURCKH., 758.) « Ce tableau a le mérite assez rare dans l'école italienne, presque exclusivement occupée à reproduire des sujets religieux ou mythologiques, de représenter une légende populaire, une scène de mœurs, un sujet romantique enfin, et cela lui donne une physionomie à part et un attrait tout particulier. » (T. GAUTIER, 260.) « En ménageant un grand repos sur le devant de la composition où il n'a placé qu'un petit gondolier qui ouvre de grands yeux à la vue des robes rouges, le peintre a forcément concentré tout l'intérêt sur les deux figures principales, le pêcheur et le doge. La seule importance des autres personnages consiste dans la splendeur de leurs simarres en satin pourpre ou en taffetas bleu clair... Les plans se dégradent à merveille par l'amortissement successif des mêmes teintes, et l'illusion est telle, qu'en l'absence du cadre, on se croirait dans le palais ducal, au milieu de la seigneurie, sous un rayon de soleil. » (C. BLANC, *Voy. à Venise*, p. 190.)

822. — *Le Paradis* (salle X).

H., 2,63; L., 1,62. T. — Fig. pet. nat. — Eglise Ognissanti à Trévise. Cité par VASARI (VII, 463).

Buonconsigli (GIOVANNI), dit IL MARESCALCO. — 1450-1530.

602. — *Saint Benoît, sainte Thècle, saint Cosme* (salle XVII).

Tournés tous trois vers la droite : à gauche, saint Benoît, en robe noire; au milieu, sainte Thècle, dont on ne voit que la tête; à droite, saint Cosme, en rouge.

Signé, à droite, sur la robe de saint Cosme : 1497 DI A XXII DECEBRIO JOANES BONO CHOSIGLI MARESCHALCHUS DA VICENZA P.

H., 0,82; L., 0,68. B. — Fig. à mi-corps pet. nat. — Collection Manfrin. Acheté par l'archiduc Maximilien. Attribué par erreur à Vivarini, par Sansovino. Fragment d'une grande composition autrefois dans l'église des SS. Cosme et Damien de la Giudecca. La signature, qui était primitivement sur la partie centrale, a été enlevée et reportée sur ce panneau. « Dans la chapelle, à gauche du maître-autel, un tableau en bois de Giovanni Buonconsigli, avec la Vierge bienheureuse, et le petit Enfant assis avec majesté dans une belle architecture, entre les saints Cosme, saint Damien, saint Benoît et les saintes Euphémie, Dorothée, Thècle. Fait en 1497. Ceux qui les commandèrent furent bien inspirés. » (BOSCH., *Ric. Min. Sest. di Dorsoduro*, 74.)

Busati (ANDREA). — Vénitien; première moitié du XVIe siècle.

81. — *Saint Marc et des saints* (salle V).

Au milieu, sur un trône élevé de trois marches, est assis, de face, saint Marc, en tunique rose et manteau bleu clair; de la main gauche, il tient sur son genou un livre ouvert, sur lequel on lit : *Pax tibi, Marce, Evangelista meus;* sa main gauche est levée vers saint André, qui, debout à gauche, en robe verte et manteau rouge, porte sa croix; à droite, saint Bernardin, en robe de bure, portant une croix et lisant;

au second plan, un figuier et un olivier. Fond de paysage montagneux avec une ville à droite. Ciel très lumineux.

Signé sur la dernière contremarche du trône : ANDREA BVSATI.

H., 1,69 ; L., 2,24. T. — Fig. pet. nat. — Gravé par Viviani (Z). Au-dessous de la signature, sont les trois écussons des familles Badoaro, Diedo et Gabriel. Or on sait que des membres de ces familles, ayant justement pour prénom Marco, Andrea et Bernardino, occupèrent des magistratures à Venise entre 1490 et 1509. C'est donc vraisemblablement vers cette époque que fut exécuté ce tableau. BOSCHINI l'attribue à Andrea Basaïti (?) (*Ric. Min. S. Polo,* 26) et ZANETTI à Marco Basaïti. Il provient du Magistrato delle Ragioni Vecchie.

Busi. — Voir Cariani.

Caliari (BENEDETTO). — Vénitien, 1538-1598.

253. — *Le Christ devant Pilate* (salle IX).

Sous un portique, au milieu, entraîné par un soldat et quatre bourreaux, le Christ, enchaîné, en robe rouge, monte les degrés du trône où est assis, à gauche, Pilate ; à ses côtés, un vieillard, deux femmes et un page présentent un livre ; à droite, la foule à laquelle un homme, vu de dos, en robe verte, pèlerine jaune, turban lilas, montre le prisonnier ; près de lui, un cheval que l'on tient par la bride, et un porte-étendard.

H., 3 m. ; L., 4,44. T. — Fig. gr. nat. — Gravé par Zuliani (Z). Église San Niccolò de' Frari ou della Latuga. (BOSCH., *Ric. Min. S. Polo,* 55.) Attribué par SANSOVINO à Gabriele Caliari et intitulé *le Sauveur conduit au calvaire,* ce tableau fut restitué à Benedetto Caliari, avec son vrai titre, par MARTINONI (p. 397).

263. — *La Cène* (salle IX).

Dans une salle spacieuse, le Christ est assis à table entouré de ses disciples ; au premier plan, un serviteur agenouillé ; à gauche, un chat près d'un berceau. Au fond, le Christ lavant les pieds à ses disciples.

H., 3 m. ; L., 4 m. T. — Fig. gr. nat. — Gravé par Viviani (Z). Même provenance. Attribué à Paolo Veronese, par RIDOLFI (II, 53).

Caliari (CARLO OU CARLETTO). — Vénitien, 1572-1596.

248. — *Le Portement de Croix* (salle IX).

Au milieu, le Christ, en robe rouge et manteau bleu, vu de face, entraîné vers la gauche par des bourreaux, s'affaisse sous le poids de la croix. Devant lui, sainte Véronique, agenouillée, vue de dos, en corsage blanc à manches marron, manteau blanc à doublure jaune, voile blanc, tend le linge au Sauveur ; à droite, au milieu de la foule, les saintes femmes ; à gauche, l'un des larrons ; au fond, des cavaliers. Une ville à l'horizon.

Signé, aux pieds de sainte Véronique : CAROLVS CALIARVS. PAVLI VERON. FIL. F.

H., 2,60; L., 3,10. T. — Fig. gr. nat. — Gravé par Viviani (Z). Église Santa Croce à Bellune. Les trois personnages, à gauche, représentent Paolo Veronese, Benedetto Caliari et un de ses cousins.

254. — *Un ange portant les instruments de la Passion* (salle IX).

H., 2,95; L., 0,67. T. — Église San Niccolò della Latuga.

257. — *Un ange portant les instruments de la Passion* (salle IX).

H., 2,95; L., 0,67. T. — Même provenance.

259. — *La Vierge apparaissant à trois femmes* (salle IX).

En haut, la Vierge, entourée d'anges, est assise sur des nuages et tient, sur son genou droit, l'Enfant Jésus. En bas, à droite, devant un buisson vert, trois femmes, agenouillées de face, en contemplation devant cette apparition. Au fond, à gauche, sous un portique, six figures, dans la pénombre. Paysage, montagnes à l'horizon.

H., 2,40; L., 2,50. T. — Fig. gr. nat. — Église del Soccorso. BOSCH. (*Ric. Min. Dorsoduro*, 4) et ZANETTI décrivent imparfaitement ce tableau et l'attribuent à Carlo Caliari; MARTINONI (265) l'indique comme fait en collaboration avec Gabriele Caliari. « Dans le tableau d'autel, Carlo et Gabriele, fils de Paolo, ont peint la Vierge sur des nuages, sous laquelle se trouvent quelques femmes lascives, agenouillées, qui déposent leurs ornements et leurs bijoux; d'autres, plus loin, sous un portique, sont occupées à divers travaux pour fuir l'oisiveté. »

Caliari (PAOLO). — Voir **Paolo Veronese**.

Canaletto (ANTONIO CANAL, dit IL). — Vénitien, 1697-1768.

494. — *L'Ancienne Scuola de saint Marc* (salle XIV).

A gauche, des gondoles et des barques, sur le canal dei Mendicanti; à droite, la Scuola (maintenant hôpital civil) et l'église SS. Giovanni e Paolo; sur le quai, quelques promeneurs.

H., 0,42; L., 0,69. T. — Fig., 0,04. — Collection Manfrin. — Acheté par l'empereur François-Joseph I-er.

Canozzi (LORENZO). — Contemporain de Mantegna.

152. — *Le Christ dans la maison de Marie* (salle VII).

Dans une chambre, à droite, sous un baldaquin, que soutiennent des petits anges, est assis sur un trône le Christ, bénissant une des sœurs de Lazare agenouillée devant lui, en robe grise et manteau brodé d'or, un

vase de parfums à ses pieds ; à gauche, deux servantes enlevant le couvert. Par une fenêtre, on aperçoit au loin un paysage.

Signé, sur le degré du trône : Lavrentivs Canotio Fecit.

H., 0,61 ; L., 0,77. T. — Fig. pet. nat. — Don Molin. D'après Morelli et Cr. et Cav., la signature est fausse.

Cariani (Giovanni Busi, dit Il). — Vénitien ; entre 1480 et 1490-1541.

300. — *Portrait d'inconnu* (salle IX).

Vu de face, longue chevelure blonde, barbe et moustaches rousses, vêtement noir, chemisette blanche, houppelande noire, doublée de fourrure. Toque noire ; la main gauche gantée ; la droite, tenant un gant, est appuyée sur un piédestal où se lit la date : MDXXVI.

H., 0,76 ; L., 0,78. T. — Fig. à mi-corps pet. nat. — Don Contarini.

* **326.** — *Sainte Conversation* (salle IX).

Au pied d'un arbre, au milieu, la Vierge, en robe rouge et manteau bleu à doublure jaune, vue de face, le visage tourné vers la droite, tient debout sur ses genoux l'Enfant Jésus nu. Celui-ci regarde à gauche le petit saint Jean, vêtu d'une tunique verte, que lui présente saint Zacharie, en robe grenat, manteau gris, turban jaune. A droite, sainte Catherine, en robe verte, chemisette blanche, manteau marron, une roue devant elle. Fond de ciel, avec un effet de soleil couchant.

H., 0,83 ; L., 1,20. T. — Fig. à mi-corps gr. nat. — Gravé par Viviani (Z). Don Molin. Autrefois au Fondaco dei Tedeschi.

Carpaccio (Vittore) ou **Scarpaccia**. — Vénitien, 1450 (?) ; vivait encore en 1523.

* **44.** — *La Présentation au temple* (salle II).

Devant une chapelle, dont la voûte est ornée de mosaïques, sur un gradin en marbre, à droite, s'avance Siméon, suivi de deux lévites portant les pans de sa dalmatique en brocart violet et or. Il regarde avec ferveur l'Enfant Jésus, que lui présente la Vierge en robe rouge, manteau bleu et voile blanc ; à gauche, la prophétesse Anne et une femme qui porte deux colombes dans un panier. Au premier plan, sur les marches, trois anges musiciens. A la voûte, pend une lampe.

Signé, au milieu, dans un cartel fixé sur une marche : VICTOR CARPATHIVS M · D · X

H., 4,05 ; L., 2,25. B. — Fig. gr. nat. — Gravé par Comirato (Z). — Église de San Giobbe. « Jamais Carpaccio ne s'est plus approché de Giovanni Bellini que dans cette

occasion, car s'il est resté au-dessous de son rival pour la richesse du coloris, il l'a plus qu'égalé par la précision et la sévérité des formes. Il fit plus ; il le dépasse par la grandeur de la composition et par l'ingéniosité avec laquelle il combine les mouvements des divers personnages de son sujet. » (Ch. et Cav., I, 207.) Voir aussi Bosch. (*Ric. Min. Sest. Canareg.*, 63). C'est le chef-d'œuvre du maître, dit Milanesi (Vas., III, 642.) « Sauf un peu de raideur dans les têtes d'hommes et dans quelques plis de la draperie, la manière archaïque a disparu ; il n'en est resté qu'un charme infini de délicatesse et de suavité morale, et pour la première fois, le corps demi-nu des enfants montre la beauté de la chair traversée et imprégnée par la lumière. Avec ce tableau, on a franchi le seuil de la grande peinture, et, autour de Carpaccio, ses jeunes contemporains, Giorgione et Titien, ont déjà poussé au delà. » (Taine, I, 418.)

*89. — *Martyre des dix mille chrétiens sur le mont Ararat* (salle V).

Signé, à gauche, dans un cartel fixé à un tronc d'arbre : V. Carpathius, MDXV.

H., 3 m. ; L., 2,08. B. — Fig. pet. nat. — Peint pour le maître-autel de la chapelle Ottoboni, dans l'église San Antonio di Castello à la suite d'un vœu fait par le donateur durant la peste de 1515. (Bosch., *Ric. Min. Sest. di Castello*, 12.) « Dans une autre chapelle, il peignit l'histoire des martyrs lorsqu'ils furent crucifiés. Il y a dans cette œuvre plus de trois cents personnages, grands ou petits, sans parler de nombreux chevaux et arbres, d'un ciel ouvert, de nombreuses poses de nu, d'habillé, en raccourci, et beaucoup d'autres choses encore. Bref, on peut se rendre compte que, pour le finir, il a dû faire un effort extraordinaire. » (Vasari, III, 641.) Ces éloges sont peut-être excessifs, car si ce panneau est minutieusement peint, la composition en est relativement froide et laborieuse, et c'est avec raison que Zanetti trouve singulier que ce tableau soit l'œuvre d'un grand artiste de l'époque où Titien commençait à fleurir, et qu'on n'y découvre pas le moindre éclair de la nouvelle manière si animée.

*90. — *Rencontre de sainte Anne et de saint Joachim* (salle V).

Au premier plan, les parents de la Vierge s'embrassent : Joachim, à gauche, en robe verte, tunique rouge et manteau gris, à fleurs dorées ; Anne, à droite, en robe bleue à manches jaunes, voile blanc, et manteau rouge qu'elle relève de la main gauche. A droite, sainte Ursule, vue de face, une couronne sur sa chevelure blonde, vêtue d'une robe bleue, d'une jupe jaune et d'un manteau rose, porte une bannière et une palme ; à gauche, vers Joachim, s'avance saint Louis, roi de France, en robe pourpre et manteau de brocart bleu et or, avec pèlerine d'hermine, son sceptre dans la main droite. Au fond, à gauche, un temple, dont Joachim gravit les degrés ; au milieu, une ville, sur le versant d'une montagne verdoyante.

Signé, au milieu, dans un cartel : Victor Carpathivs Venetvs. Op. MDXV.

H., 1,90 ; L., 1,70. T. — Fig. pet. nat. — Gravé par Comirato (Z) et par Simon (*Hist. des peintres*). — Église supprimée de San Francesco à Trévise. « Ce tableau, bien que soigneusement exécuté, renferme un tel mélange de peinture banale et de draperies à la

mode allemande, qu'on serait en droit de supposer que Previtali et d'autres maîtres étrangers y ont collaboré. » (CR. et CAV., I, 211.) En tout cas, il prouve que le talent de Carpaccio ne se prêtait pas aux scènes de passion (BURCK., 616). TAINE, donnant moins d'attention à la technique, est frappé de l'expression poétique des visages. « On n'imagine pas de figures plus pieuses et plus paisibles. Sainte Ursule, pâle et douce, la tête un peu penchée, tient dans ses mains charmantes une bannière et une palme verte; c'est vraiment une sainte; et la candeur, l'humilité, la délicatesse du moyen âge ont passé tout entières dans son geste et dans son regard. » (II, 417.)

*91. — *Une procession de pèlerins coiffés de la couronne d'épines et portant chacun une croix* (salle V).

H., 1,30; L., 1,80. T. — Fig., 0,15. — Église détruite de San Antonio di Castello, fréquentée par les marins qui y déposaient leurs *ex-voto*. (BOSCH., *Ric. Min. Sest. di Castello*, 12.) Tableau commémoratif de l'institution des pèlerinages.

*566. — *Francesco Quirini, patriarche de Grado, en 1372, exorcise un démoniaque* (salle XV).

Au-dessus d'un portique, dans sa loggia de Saint-Silvestre, le patriarche, accompagné de son clergé, présente au malade qui chancelle une croix rapportée de la Terre-Sainte. Au premier plan, sur le quai, une procession en tête de laquelle marchent les porte-bannières. Au second plan, nombreux groupes d'assistants, dont plusieurs portent le costume oriental. Sous le portique, des nobles, en riches vêtements. Sur le canal, plusieurs gondoles : l'une est conduite par un nègre; dans une autre, se trouvent un jeune homme et un chien. Au fond, le pont du Rialto, qui, à la fin du XVe siècle, était encore en bois, et des maisons aux immenses cheminées.

H., 2,80; L., 3,90. T. — Fig. pet. nat. — Gravé par Viviani (Z). BOSCH. (*Ric. Min. S. Polo*, 38.) A remarquer l'ancienne forme des gondoles qui furent modifiées à la fin du XVIe siècle. Les bâtiments que l'on aperçoit dans le lointain n'existent plus depuis longtemps. La maison des Allemands qui s'élève à droite fut reconstruite par Giocondo da Verona, en 1506, la tour de Saint-Barthélemy en 1647 et celle des Saints-Apôtres, en 1672.

572-580. — LA LÉGENDE DE SAINTE URSULE (salle XVI).

Cette suite de neuf panneaux a été peinte pour la Scuola de Sant'Orsola, fondée au mois de juillet 1300 à côté de l'église des Saints Jean et Paul « en l'honneur et à la gloire du Tout-Puissant et de la Vierge, de saint Dominique, confesseur, et de saint Pierre, martyr, et spécialement de madame sainte Ursule, vierge, avec toute sa compagnie de bienheureuses vierges et martyres glorieuses ».

On sait que sainte Ursule, née en 420, fille de Théonate, l'un des sept rois d'Angleterre, converti au christianisme, ayant été demandée en mariage à l'âge de seize ans par Conan, fils du roi païen Agrippinus, pour éviter cette union, quitta sa patrie accompagnée d'une suite nombreuse. Elle s'arrêta d'abord à

Cologne où Dieu lui apparut et lui ordonna de se rendre à Rome. Le pape Cyriaque l'y reçut avec grande pompe et lui annonça que Dieu lui enjoignait de se joindre à elle et de l'accompagner dans ses voyages. La troupe reprit bientôt la route qu'elle avait déjà parcourue ; mais, à leur arrivée à Cologne, où les chrétiens étaient l'objet de persécutions, les pèlerins, assaillis par les soldats de l'empereur Julien-Maximilien, furent mis à mort en l'an 237.

« Cette légende, qui a si bien inspiré Memling, lorsqu'il a peint la fameuse châsse de l'hôpital Saint-Jean, à Bruges [1], a porté aussi bonheur à Carpaccio. Il ne pouvait choisir, ou l'on ne pouvait choisir pour lui une donnée plus heureuse, plus conforme à son génie, qui était à la fois expressif et décoratif. Par une alliance singulière et qui, je crois, ne s'est jamais rencontrée dans toute l'histoire de la peinture, au moins à un tel degré, Carpaccio a réuni deux qualités qui paraissent incomparables : l'intensité du sentiment et le goût des magnificences extérieures ; or, ces deux aptitudes, elles se montrent avec une égale intensité dans l'histoire de sainte Ursule... Jamais l'ardeur, jamais la sincérité du sentiment chrétien n'ont été exprimées avec plus de cœur. Carpaccio semble avoir tout ensemble quelque chose de la douceur séraphique de Fra Angelico et quelque chose du naturalisme délicat de Memling. Qui sait si les admirables miniatures du peintre flamand sur le bréviaire Grimani n'ont pas été une source d'inspiration pour Carpaccio ? Qui sait s'il n'y a pas autre chose qu'une coïncidence pure et simple dans ce fait que le Vénitien et le peintre flamand ont illustré tous deux la légende de sainte Ursule et de la même manière, avec le même sentiment de pudeur, de naïveté et de grâce? » (C. BLANC, *Hist. des peintres*.) Il est possible que, pour la composition de ces panneaux, Carpaccio se soit aussi inspiré des fresques exécutées pour l'église de Sainte-Marguerite, à Trévise, par un maître inconnu du XIVe siècle (ces fresques, au nombre de douze, ont été sauvées par M. Bailo lors de la démolition de l'église); et, en effet, plusieurs ressemblances frappantes se retrouvent dans les deux suites ; mais « tandis que l'on reconnaît chez le peintre ancien, malgré de grandes beautés et une grande vérité d'expression, obtenue par des moyens extraordinaires, l'inhabileté de l'enfance, chez Carpaccio, au contraire, s'épanouissent la jeunesse, aux poses dégagées, aux formes gracieuses, la joie paisible, l'ingénuité vigoureuse ». (MOLMENTI, *Carpaccio*, p. 103.) La série a été gravée complètement par Giovanni del Piou et Galimberti dans un ouvrage du Père dominicain Joseph Toninotto (1785) : *Il Martirio di san Orsola e delle sue compagne dipinto in nove quadri, dedicato a l'ecc[mo]. Giovan. Benedetto Giovanelli, procur. di San Marco*.

*572. — *Les Ambassadeurs du roi Agrippinus viennent demander la main d'Ursule pour Conan, le fils de leur maître.*

La scène est partagée en trois parties : 1° Au milieu, dans une salle ouverte, entourée d'une grille, est assis, à droite, le roi, en robe de brocart d'or, entouré de quatre de ses officiers. Il prend le parchemin que

1. Voir *la Belgique*, par les mêmes auteurs, p. 334.

lui tend un des ambassadeurs en riches vêtements de brocart d'or à fleurs noires, agenouillé sur les marches du trône, suivi des autres envoyés. Au second plan, appuyés contre la grille, des assistants. 2° A gauche, sous un vestibule séparé de la partie centrale par une rangée de pilastres, l'escorte des ambassadeurs, des fauconniers, des pages et des spectateurs qui se penchent en avant pour mieux voir. 3° A droite, dans sa chambre, près de son lit, Ursule, debout, en robe grise, manteau rouge, des perles dans les cheveux, de profil tournée à gauche, explique à son père assis les motifs du refus qu'elle oppose à la demande en mariage. Au premier plan, à droite, une vieille femme assise, en robe noire, sa béquille entre les jambes; au milieu, un candélabre; à gauche, un patricien debout. Au fond, sur le fleuve, des galères. Sur la rive opposée, un édifice octogonal, surmonté d'une coupole et une tour avec une horloge.

Signé dans un cartel fixé à la porte de la grille : OP. VICTORIS CARPATIO VENETI.

H., 2,75 ; L., 5,88. T. — Fig., 1,05. — Gravé par Viviani (Z) et par Simon (*Hist. des peintres*). Tableau ayant subi de nombreuses restaurations, principalement en 1752, ainsi que l'indique l'inscription : *Cortinus R. restauravit.* « Il y a une grande habileté dans la manière de poser en lumière les personnages dans les divers plans, dans la facture large avec laquelle les groupes affairés sont réunis sur les quais, et le contraste est intelligemment compris entre la vieille femme bossue d'une part et de l'autre le courtisan debout, à l'air fier et dégagé, comme Signorelli seul eût pu le représenter. » (CR. et CAV., I, 201.) « Ce qui charme surtout le spectateur dans cette pompeuse ordonnance, ce qui en constitue l'intérêt véritable et le véritable nœud, c'est l'intime entretien du roi avec sainte Ursule. Tandis que là, sur son trône, ce père courroucé dissimule son émotion et conserve devant les ambassadeurs une dignité calme, ou, pour mieux dire, une contenance de parade ; ici, retiré dans l'appartement, il est en proie aux tourments de l'incertitude; accoudé sur une table et attristé, il écoute les réponses d'Ursule; mais il ne semble prêter attention qu'à ses propres pensées. Avec quelle ingénuité la sainte plaide la cause du célibat! Comme elle est gracieuse, énumérant sur ses doigts les motifs qui s'opposent à son mariage avec un prince païen ! » (C. BLANC.) « Le geste familier et charmant, par lequel sainte Ursule, pour augmenter la valeur de son argumentation, rapproche l'une de l'autre ses mains délicates et semble compter sur ses doigts les bonnes raisons qu'elle a déjà données, est littéralement emprunté à la délicieuse figure de sainte Catherine peinte par Masaccio à la basilique de Saint-Clément. Est-ce une rencontre fortuite? N'est-ce pas plutôt une imitation voulue? Carpaccio avait-il vu Rome? Les historiens ne le disent pas. Il est étrange, on en conviendra, de retrouver dans un Vénitien des derniers jours du XV° siècle une attitude inventée par Masaccio. » (P. MANTZ, p. 142.)

*573. — *Le Roi congédie les ambassadeurs.*

A gauche, le roi, entouré de sa cour, est assis sur un trône surmonté d'un baldaquin grenat. Un ambassadeur agenouillé prend congé de lui; un autre, au bas des degrés du trône, se découvre avec respect. Au fond, un secrétaire écrivant à une table et un officier debout. A droite, deux pages et des assistants près d'une porte ouverte. De nombreux

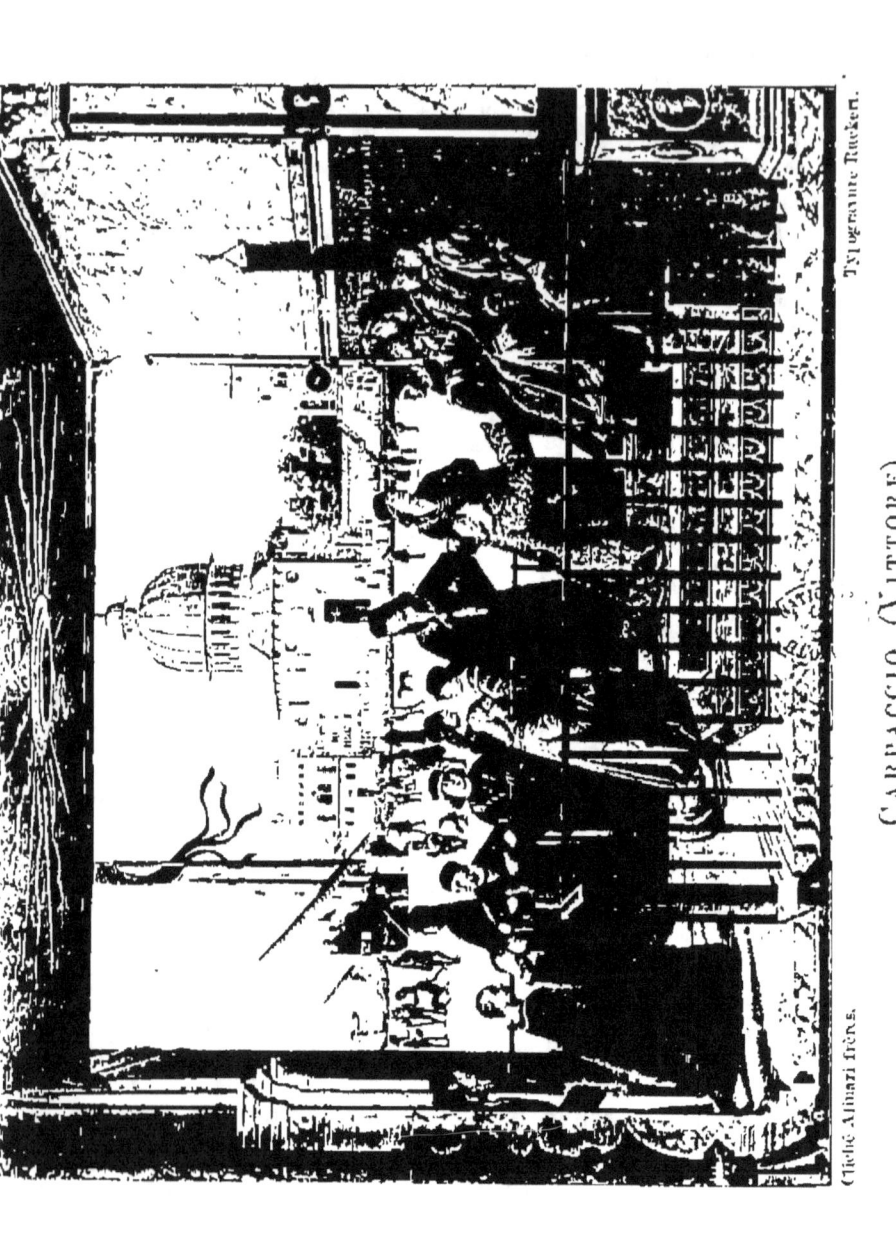

CARPACCIO (VITTORE).

572. — *Les Ambassadeurs du roi Agrippinus viennent demander la main d'Ursule pour Conan fils de leur maître.* (Fragment.)

assistants sont accoudés contre la rampe d'un escalier en bois. A l'horizon, un canal bordé de maisons. Au plafond, un lustre, aux branches duquel sont suspendus des écussons.

Signé, à gauche, dans un cartel fixé sur la contremarche du trône : VICTORIS CARPACIO VENETI OPVS.

H., 2,79; L., 2,53. T. — Fig., 0,97. — « A remarquer, dans ce tableau, les oppositions de lumière et l'effet brillant produit par le rayon de soleil qui tombe d'une fenêtre sur le chef des ambassadeurs. » (Cr. et Cav., I, 200.)

*574. — *Les Ambassadeurs rapportent à leur maître la réponse du roi.*

A droite, sous un édifice octogonal soutenu par des colonnes de marbre, est assis le roi Agrippinus, entouré de ses courtisans. Le chef de la mission s'agenouille devant lui ; les autres ambassadeurs se tiennent dans une attitude respectueuse ; au milieu, l'un d'eux lit un parchemin ; sur un degré du trône un singe vers lequel se dirige une poule. Au second plan, une nombreuse assistance, et au fond, un pont couvert de monde qui mène à un édifice dont le balcon est surchargé de curieux. Au milieu, vers un seigneur en tunique noire, manteau noir à doublure verte, coiffé d'une toque noire, une chaîne d'or au cou, un bracelet au poignet droit, s'avance un page, sa toque à la main, et un personnage en vêtement blanc, à fleurs noires, coiffé d'un chapeau rouge, vu de dos ; à gauche, sur la rive, un officier, assis sur un banc, un gondolier appuyé sur son bateau, et un enfant jouant du violon. Au fond, un navire en construction ; sur le bord de l'eau, une tour et des maisons. Des collines à l'horizon.

Signé, à gauche, dans un cartel attaché à un pieu : VICTOR CARPATIO VENETI OPVS.

H., 2,95; L., 5,27. T. — Fig., 1,05. — « Composition un peu éparpillée, mais rendue intéressante par la vigueur d'expression des visages et la chaude tonalité. » (Cr. et Cav., I, 201.)

*575. — *Le Départ des fiancés.*

Sur un pont de bois, à gauche, au premier plan, une foule nombreuse assiste au départ du jeune Conan, qui s'incline devant son père accompagné de ses courtisans ; au milieu, près de la hampe d'un étendard, deux jeunes gens, l'un, debout, l'autre, assis, déployant une banderole sur laquelle sont les lettres N.L. D.D.W.G.V.I. et, sur la droite, sainte Ursule, suivie d'une de ses femmes, accueillant le jeune prince qui sort d'une barque. A droite, les deux fiancés sont agenouillés devant les parents d'Ursule ; le roi prend la main de sa fille qu'il va embrasser, la reine

porte un mouchoir à ses yeux. Sur la rampe d'un escalier est accoudée une assistance nombreuse. Au fond, à gauche, une ville fortifiée et un chemin qui conduit au sommet d'une colline, vers une citadelle; au milieu, près de rochers, un bateau échoué; sur la mer, des navires aux voiles déployées; à droite, une ville avec de riches édifices, et sur la rive, de nombreux promeneurs.

Signé, au milieu, dans un cartel fixé au pied du mât : VICTORIS CARPATIO VENETI OPVS. M CCCC LXXXXV.

H., 2,77; L., 6,11. B. — Fig., 0,74. — « Si les détails des vêtements sont très finis et leur couleur éclatante, il faut remarquer que dans ce tableau les têtes sont plus petites que dans les autres épisodes et l'exécution des visages moins poussée. » (EASTLAKE, 83.)

* 576. — *L'Apothéose de sainte Ursule.*

Sous une arcade cintrée, au milieu, la sainte est debout sur un faisceau de palmes, vue de face, les mains jointes, en robe bleue et manteau de brocart d'or, à fleurs noires; autour, des anges, dont deux la couronnent. Au ciel, Dieu le Père la bénissant; aux pieds de la sainte, ses compagnes agenouillées; deux d'entre elles, au premier plan, portant des bannières; à gauche, le pape, et contre un pilastre trois hommes dont la tête seule est visible. Au fond, une ville sur les flancs d'une colline que domine un château et d'où descend une cavalcade.

Signé dans un cartel fixé à la base du faisceau de palmes : OP. VICTORIS CARPATIO. M CCCC LXXXXI.

H., 4,79; L., 3,39. T. — Fig. gr. nat. — « Si l'arrangement de la composition est mauvais, l'expression juste de ferveur peinte sur le visage des fidèles compense cette imperfection. » (CR. et CAV., I, 200.)

* 577. — *Arrivée à Rome.*

Au milieu, sur une place, accompagné de son clergé et de quelques laïques dont l'un, au premier plan, en robe rouge et toque noire, le pape Cyriaque s'approche de la sainte, en robe bleue, agenouillée devant lui avec son fiancé; les vierges sont rangées à gauche, les unes déjà agenouillées, les autres arrivant du fond. Au second plan, un groupe d'évêques en mitres blanches et de porte-étendards; à droite, une procession qui sort de la ville. Au fond, le château Saint-Ange.

Signé sur un cartel fixé au centre, contre une souche : VICTORIS CARPATIO VENETIS OPVS.

H., 2,78; L., 3,07. T. — Fig., 0,92. — « La vérité de la scène, la multitude des dignitaires ecclésiastiques, l'individualité de chacun des personnages impriment un air de grandeur à cette peinture; et bien que la foule soit réunie en un seul point, les incidents principaux sont nettement et vigoureusement indiqués; les créneaux et les tours qui dominent le paysage ajoutent une monumentale grandeur à cet ensemble. » (CR. et CAV., I, 201.)

ACADÉMIE

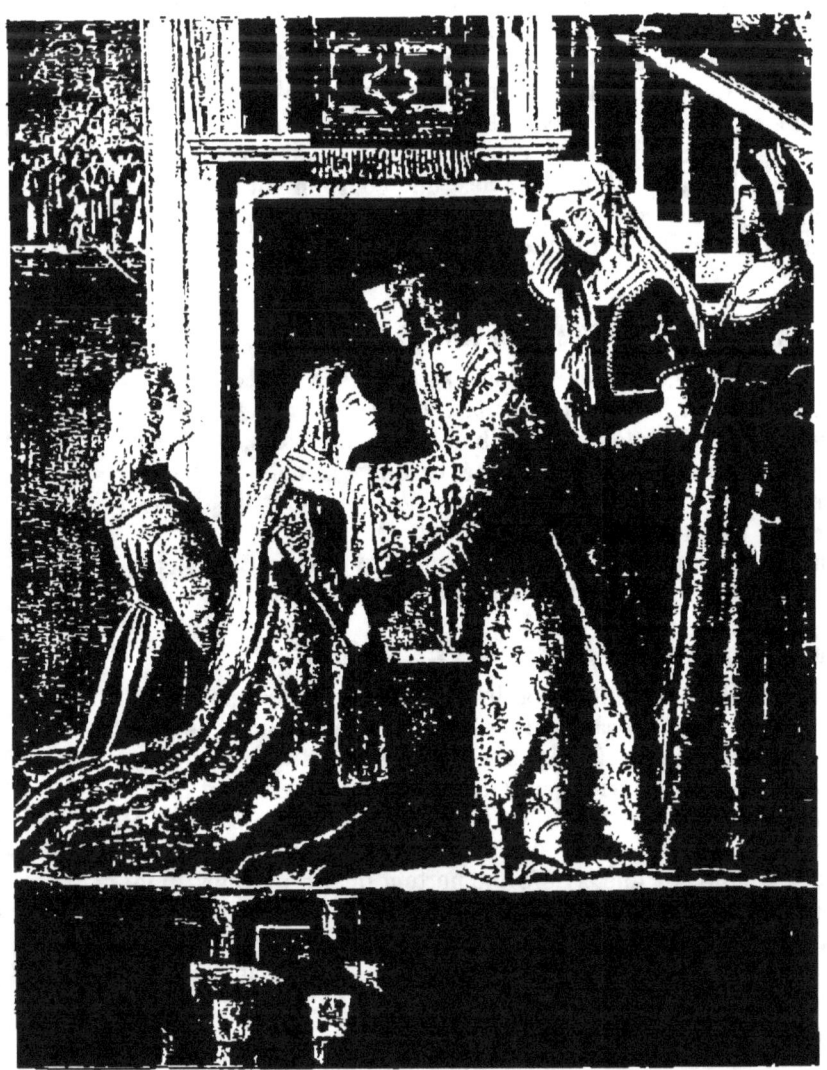

CARPACCIO (VITTORE).

575. — *Le Départ des Fiancés*. (Fragment.)

*578. — *Le Songe de sainte Ursule.*

A gauche, la sainte est endormie dans un lit couvert d'une draperie rouge et surmonté d'un baldaquin de même couleur. Vers elle s'avance de la droite un ange, portant la palme du martyre. Au fond, deux fenêtres fermées par des persiennes orientales et sur l'appui desquelles sont deux vases de fleurs, une porte ouverte et un bahut. Près du lit, de l'eau bénite dans un vase en cuivre et un cierge brûlant devant une sainte image. Au pied du lit, des pantoufles bleues, une couronne et un chien. Sur l'oreiller on lit : INFANTIA.

Signé sur un parchemin : VICT. CARP. F. 1495.

H., 2,75 ; L., 2,66. T.

*579. — *Arrivée de sainte Ursule à Cologne.*

A gauche, une barque, montée par un matelot, accoste la nef qui porte la sainte, le pape et les cardinaux ; dans une autre nef, les vierges. Sur la rive des groupes de soldats ; au milieu, un archer assis, un chien à ses côtés ; à droite, un vieillard couronné et deux soldats bardés de fer à côté d'un troisième qui lit un parchemin. Au loin, la ville de Cologne. A l'horizon, un bateau entre dans le port.

Signé à gauche dans un cartel fixé à un pieu : VICTORIS CHARPATIO VENETI M CCCC LXXXX M. SEPTEMBRIS.

*580. — *Le Martyre et les funérailles de la Sainte.*

A gauche, des soldats mettent à mort les vierges ; au milieu, un soldat frappe à la gorge le pape et un cardinal est transpercé par une flèche ; au premier plan, accompagnée de deux vierges, sainte Ursule agenouillée, les mains jointes : un archer dirige vers elle une flèche. Au second plan, un jeune officier portant une épée et un bouclier. Au fond, le camp à la lisière d'un bois, une forteresse au loin sur une colline ; à droite, la sainte morte, étendue sur une civière que portent quatre évêques ; une nombreuse assistance lui fait cortège. Au premier plan, agenouillée, une femme en noir, une draperie blanche sur la tête.

Signé sur un cartel à la base du pilier : VICTORIS CARPATIO VENETI OPVS M CCCC LXXXXIII.

H., 2,75 ; L., 5,62. T. — Fig., 1,10.

Carriera (ROSALBA). — Vénitienne, 1675-1757.

485. — *Portrait d'un cardinal* (salle XIV).

Tourné de trois quarts vers la gauche, coiffé d'une calotte rouge ; il

porte, sous un rabat de mousseline, le cordon bleu et la croix de l'ordre du Saint-Esprit. Fond gris.

<small>H., 0,58; L., 0,47. Pastel. — Fig. en buste gr. nat. — Collection Astori.</small>

***489.** — *Portrait de l'artiste* (salle XIV).

Vue de face, cheveux blancs et poudrés, yeux et sourcils bruns, légère excroissance sous l'œil droit, robe rouge décolletée à devant blanc et bordure de fourrure, une écharpe bleue et blanche autour du cou. Fond gris.

<small>H., 0,58; L., 0,42. Pastel. — Fig. en buste gr. nat. — Collection Astori.</small>

Catarino (Veneziano). — Vivait dans la seconde moitié du xiv^e siècle.

16. — *Couronnement de la Vierge* (salle I).

La Vierge, de trois quarts tournée vers la droite, est couronnée par le Christ. Tous deux, vêtus d'une robe rose et d'un manteau bleu à fleurs d'or, sont assis sur un trône derrière lequel se rangent huit anges musiciens et deux anges qui tiennent une draperie brune.

Signé au pied du trône :

<small>H., 0,90; L., 0,60. B. — Fig. pet. nat. — Acheté 1,000 livres, par le ministère de l'instruction publique.</small>

Catena (Vincenzo di Biagio). — Vénitien, 147.(?)-1531.

72. — *Saint Augustin* (salle V).

Vu de face, en vêtements épiscopaux et mitré, la crosse dans la main gauche, un livre sous le bras droit. Fond d'or.

73. — *Saint Jérôme* (salle V).

Vu de face, la tête inclinée sur l'épaule droite, vêtements rouges; à ses pieds, un chapeau de cardinal; dans les mains, un livre à couverture verte. Fond d'or.

<small>Chaque panneau : H., 0,75; L., 0,38. — Fig., 0,65. — Cintré par le haut. — Gravé par Viviani (Z). Couvent supprimé de Sainte-Justine à Serravalle. « Le caractère propre au peintre est ici très impressionné par la manière de Basaïti. » (Cr. et Cav., I, 250.) « Aucun auteur ne parle de ces peintures qui devaient se trouver dans une partie interdite aux visiteurs. » (Zanotto.)</small>

CIMA DA CONEGLIANO.

592. — *L'Ange et Tobie, saint Jacques et saint Nicolas.*

*99. — *La Flagellation* (salle V).

Dans un vestibule, au milieu, le Christ, lié à une colonne, est flagellé par deux bourreaux; à droite, des assistants; à gauche, Pilate, sur un trône, entouré d'officiers; au fond, par une porte, on aperçoit des spectateurs dans une cour.

<small>H., 1,56; L., 2 m. T. — Fig., 0,70. — De l'église démolie de San-Severo, où « un autre tableau de Catena, représentant la Visitation, faisait vis-à-vis à cette Flagellation ». (Bosch., *Ric. Min. Sest. di Castello*, 28.)</small>

Cima (Giovanni Battista) da Conegliano. — Vénitien, vers 1460-vers 1518.

*36. — *La Vierge, quatre saints et deux saintes* (salle II).

Sous un portique à colonnes corinthiennes, au milieu, est assise de face, sur un trône, la Vierge, en robe rouge et manteau bleu, à doublure jaune, tenant debout, sur son genou gauche, l'Enfant Jésus, nu; au pied du trône, sont assis deux anges musiciens; à gauche, debout, saint Georges, cuirassé, appuyé sur sa lance; saint Nicolas de Bari, en vêtements épiscopaux, portant sur un livre les trois bourses, et sainte Catherine, en robe rose et manteau vert, une palme à la main; à droite, saint Sébastien, percé de flèches, les mains liées derrière le dos; saint Antoine, en robe de bure, appuyé sur une béquille munie d'une sonnette, et sainte Lucie, en robe bleue et manteau rouge, une palme à la main. Fond de paysage montagneux; au ciel, neuf chérubins.

<small>H., 4,10; L., 2,10. B. — Fig. gr. nat. — Gravé par Viviani (Z). Église supprimée della Carità. « On place le Conegliano parmi les premiers imitateurs de Bellini, parce qu'il s'approche beaucoup de sa manière, comme on le voit dans le tableau de Notre-Dame, entourée de saints, dans l'église de la Carità. » (Rid., 1, 59.) « Le paysage, avec la petite chaumière au milieu d'arbres touffus à petites feuilles, rappelle le tableau d'Alvise Vivarini, autrefois dans la collection Manfrin, maintenant dans la collection Loeser à Florence. » (Berenson, L. Lotto, 73.)</small>

*592. — *L'Ange, Tobie, saint Jacques et saint Nicolas* (salle XVII).

Au milieu, sur un tertre, le petit Tobie, vêtu d'une tunique bleue, à bordure rouge, d'une chemisette blanche, de bottines rouges, les jambes nues, porte, de la main droite, un poisson et touche de l'autre le bras de l'ange qui marche à gauche, vêtu d'une tunique blanche à reflets bleuâtres et d'un manteau rouge; à gauche, saint Jacques, de trois quarts tourné vers la droite, en tunique verte et manteau jaune, lisant; à droite, saint Nicolas de Bari, de trois quarts tourné vers la gauche, regardant en face, en dalmatique de brocart rouge et or, tient

de la main gauche sa crosse, et, de la droite, les trois bourses. Fond de paysage montagneux; quelques nuages au ciel; en avant, un petit chien.

Signé sur une banderole aux pieds du petit Tobie : JOANIS BAPTISTE CONEGLIANI OPVS.

H. 1,60; L., 1,80. — Fig., 1,05. — Panneau, transporté sur toile en 1880, ayant souffert dans cette opération. Église supprimée della Misericordia. (BOSCH., *Rio. Min. Canareggio*, 29.) Acquis par le ministère de l'instruction publique. Peint dans les dernières années du xv° siècle, à la même époque que l'*Incrédulité de saint Thomas* (n° 511), suivant CR. et CAV. (I, 242), qui y retrouvent « la même combinaison d'une lumière argentée et d'une exécution froide ».—« Différent de son maître Bellini, qui fit toujours des progrès, même à l'âge de quatre-vingts ans, Cima n'abandonna jamais le style des quattrocentistes. On s'en rend compte dans cette belle peinture de l'Académie de Venise, *Tobie et l'Ange*. » (LERMOLIEFF, *Op. M. It.*)

*597. — La Vierge et l'Enfant Jésus (salle XVII).

La Vierge, assise, de trois quarts tournée vers la gauche, en robe rouge et manteau bleu à doublure jaune, tient, debout sur ses genoux, l'Enfant Jésus nu qui se retourne vers elle et la regarde. Au fond, à droite, une ville sur une colline; à gauche, une autre ville dans une vallée; à l'horizon, un château fort sur une éminence.

H., 0,53; L., 0,72. B. — Fig. à mi-corps pet. nat. — Collection Rénier. On connaît quatre répétitions de ce sujet, et celle-ci pourrait bien n'être qu'une copie. (*Catalogue Conti*, 178.)

*603. — La Vierge et l'Enfant Jésus entre saint Jean-Baptiste et saint Paul.

Au milieu, assise, de face, derrière une rampe de marbre, la Vierge, en robe rouge, manteau bleu, voile blanc, soutient, sur son genou droit, l'Enfant Jésus, debout et nu, qui se tourne à gauche vers saint Jean, en tunique brune et manteau vert, tenant une croix de la main gauche. A droite, saint Paul, en robe verte et manteau rouge, son épée à côté de lui, lisant; derrière la Vierge, une tenture brune; à gauche, paysage montagneux; à droite, une maison sur une colline boisée.

H., 0,80; L., 1,18. B. — Fig. à mi-corps pet. nat. — Attribué à Girolamo da Udine, par CR. et CAV. (I, 243). « Le saint Jean est anguleux comme chez Luigi Vivarini et Montagna; sa bouche est ouverte, sa chevelure inculte comme chez Jacopo de Barbari. » (BERENSON, *L. Lotto*, 73.)

*604. — Déposition de croix (salle XVII).

Au milieu, le Christ, mort, couronné d'épines, est soutenu sur une pierre par Nicodème, en manteau jaune; à droite, saint Jean, en robe verte et manteau rouge, et à gauche, la Vierge, en robe grise, manteau

ACADÉMIE

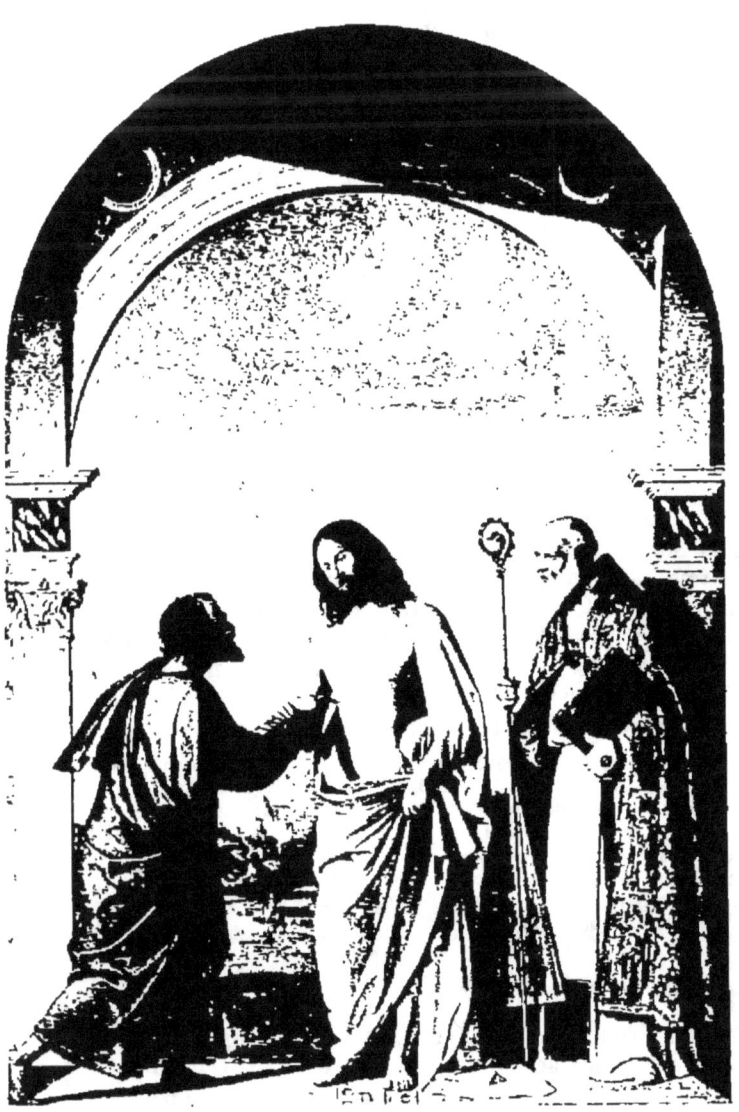

Cima da Conegliano.
611. — *L'Incrédulité de saint Thomas.*

bleu, voile blanc, lui tiennent chacun un bras. Aux deux extrémités, deux saintes femmes; l'une, à gauche, âgée, la main droite sur l'épaule de la Vierge; l'autre, à droite, plus jeune, en robe rose et manteau vert, les mains jointes, en prière.

Signé, au milieu, dans un cartel : *joannis baptiste Coneglanensis. opus*

H., 0,70; L., 1,13. B. — Fig. pet. nat. — Collection Rénier. « Tableau de la plus grande beauté. » (MILANESI, VAS., III, 663.) « Toutes les caractéristiques de Luigi Vivarini se retrouvent dans cette *Pietà* : le pouce, avec la seconde phalange plus longue, les jointures angulaires des doigts, et les coudes pointus. » (BERENSON, *Lotto*, 71.) « Nous pouvons penser qu'avant 1492, il avait achevé cette *Pietà* dans laquelle un développement plus viril et une plus grande liberté d'action dans les nus se combinent avec une conception plus profonde dans l'ordonnance et un maniement plus vigoureux de la peinture à l'huile. Néanmoins, la rapidité de ses progrès se révèle encore mieux dans le grand retable de la *Vierge avec des saints*, commandé, en 1492, pour une confrérie de Conegliano, et le *Baptême du Christ*, achevé en 1494, pour le maître-autel de San Giovanni in Bragora à Venise (voir p. 133). » (CR. et CAV., I, 234.)

*611. — *L'Incrédulité de saint Thomas* (salle XVII).

Sous l'arcade d'un portique cintré, le Christ, enveloppé d'une draperie blanche, posée sur l'épaule gauche et laissant voir sa poitrine nue, prend de la main droite la main de saint Thomas qui s'avance à gauche, en robe verte et manteau vert, et l'appuie sur la blessure qu'il porte au flanc. A droite, saint Magne, vieillard chauve, en riche chasuble brodée et figurée, appuyé sur sa crosse, portant un livre de la main gauche, tient les yeux fixés sur le groupe. Fond de paysage, avec un cavalier se dirigeant vers un village construit au pied de montagnes bleuâtres.

H., 2,08; L., 1,40. B. — Fig., 1,15. — Gravé par Viviani (Z). Scuola supprimée dei Mureri près de San Samuele. Saint Thomas et saint Magne étaient les patrons des maçons. « Parmi les œuvres les plus importantes qu'il fit à Venise dans les premières années du XVIe siècle, nous pouvons trouver un intérêt supérieur dans l'*Incrédulité de saint Thomas*, autrefois dans la confrérie des maçons : une création froide et parfois un peu raide, mais d'un puissant effet, qui unit une grande force de coloris à une grande pureté de contour. » (CR. et CAV., I, 242.) « Les belles et sérieuses figures font presque oublier le défaut d'intérêt dramatique. » (BURCK., 617.)

*623. — *Saint Christophe* (salle XVIII).

Le saint, en tunique bleue à ceinture jaune, manteau rouge, portant sur son épaule gauche l'Enfant Jésus, vêtu d'une robe verte, qui tient un globe terrestre surmonté d'une croix, de la main gauche, traverse un fleuve, appuyé sur un palmier. Au fond, une tour, sur le rivage.

H., 1,43; L., 0,65. B. — Fig., 1,30. — Cintré par le haut. Scuola dei Mercanti. (BOSCH., *Ric. Min. Canareg.*, 37.)

Crivelli (CARLO). — Vénitien, 1430 (?)-1493 (?).

*103. — *Saint Jérôme et saint Grégoire* (salle V).

Sur un gradin de marbre, à droite, saint Jérôme, en surplis blanc, manteau rouge, coiffé d'un chapeau de cardinal, de trois quarts tourné vers la gauche, porte dans ses mains deux livres, sur lesquels est posé un modèle d'église; à ses pieds, son lion qui le regarde; à gauche, saint Grégoire, au second plan, en vêtements pontificaux, appuyé sur sa crosse. Au ciel, un chérubin. Fond d'or.

H., 2,80; L., 0,73. B. — Fig. gr. nat. — Église des Dominicains de Camerino. Panneau latéral d'un triptyque dont le sujet principal, *la Vierge et l'Enfant Jésus*, est au musée Brera à Milan. L'autre panneau latéral, qui appartenait au marquis Servanzi Collio de Severino, a été récemment acquis par M. Cantalamessa pour l'Académie, au prix de 2,500 francs. Il représente saint Paul, en robe verte et manteau rouge, appuyé sur son épée, et un autre saint à peine visible (la gauche du panneau ayant disparu).

*105. — *Saint Roch, saint Sébastien, saint Emidio, protecteurs de la ville d'Ascoli, et saint Bernardin de Sienne* (salle V).

Saint Roch, de trois quarts tourné vers la droite, en justaucorps rose à manches et col rouges, haut-de-chausses vert, manteau noir, montre de la main droite sa blessure; saint Sébastien, lié à un arbre, de trois quarts tourné vers la droite, est percé de flèches; saint Émidio, de trois quarts tourné vers la gauche, en surplis rouge, dalmatique bleue, est mitré et crossé. Saint Bernardin, en robe de bure, adore son disque. Derrière chaque saint est tendue une draperie.

Signé, sous Bernardin : OPVS CAROLVS CRIVELLI VENETI.

H., 0,70; L., 1,60. B. — Fig., 0,65. — Acquis en 1890 par le ministère de l'instruction publique, de la famille Pericoli de Rome. Ces quatre petits panneaux, autrefois dans la collection d'Aoste de Gênes, proviennent sans doute d'Ascoli, où le peintre passa la plus grande partie de sa vie et devaient faire partie d'un polyptyque, dont la partie centrale a disparu. « La signature est fausse et peut-être recopiée d'après l'inscription du panneau central. Si on l'a inscrite à nouveau pour donner plus d'authenticité à l'œuvre, c'était avec un soin inutile, tant la facture de Carlo Crivelli se retrouve dans ces personnages, dans ces têtes décharnées, maigres, mais pleines de sentiment, dans les expressions vives et réelles de souffrance physique (saint Sébastien et saint Roch) dont Alunno s'empara dans la suite en l'exagérant encore, dans les tonalités vives que le peintre savait magistralement distribuer, dans ces pieds aux doigts longs et osseux, avec le pouce très court et séparé des autres doigts, enfin, dans cette minutie avec laquelle il traitait certaines particularités, comme la chevelure du saint Sébastien. » (*Archivio Storico*, 1890, p. 159.)

Diana (BENEDETTO). — Vénitien, (?)-1525.

*82. — *La Vierge et quatre Saints* (salle V).

Sur un trône à fond vert, la Vierge est assise de face, en robe lilas,

ACADÉMIE

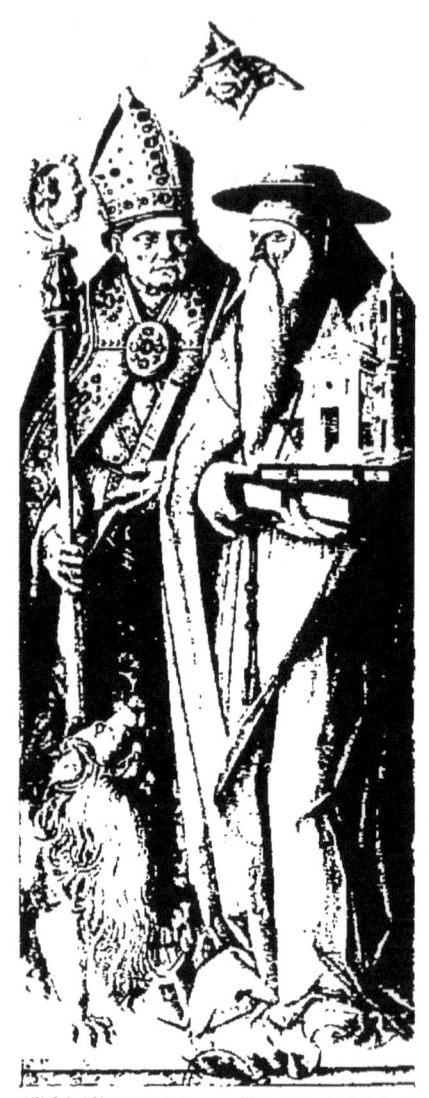

CRIVELLI (CARLO).

103. — *Saint Jérôme et saint Grégoire.*

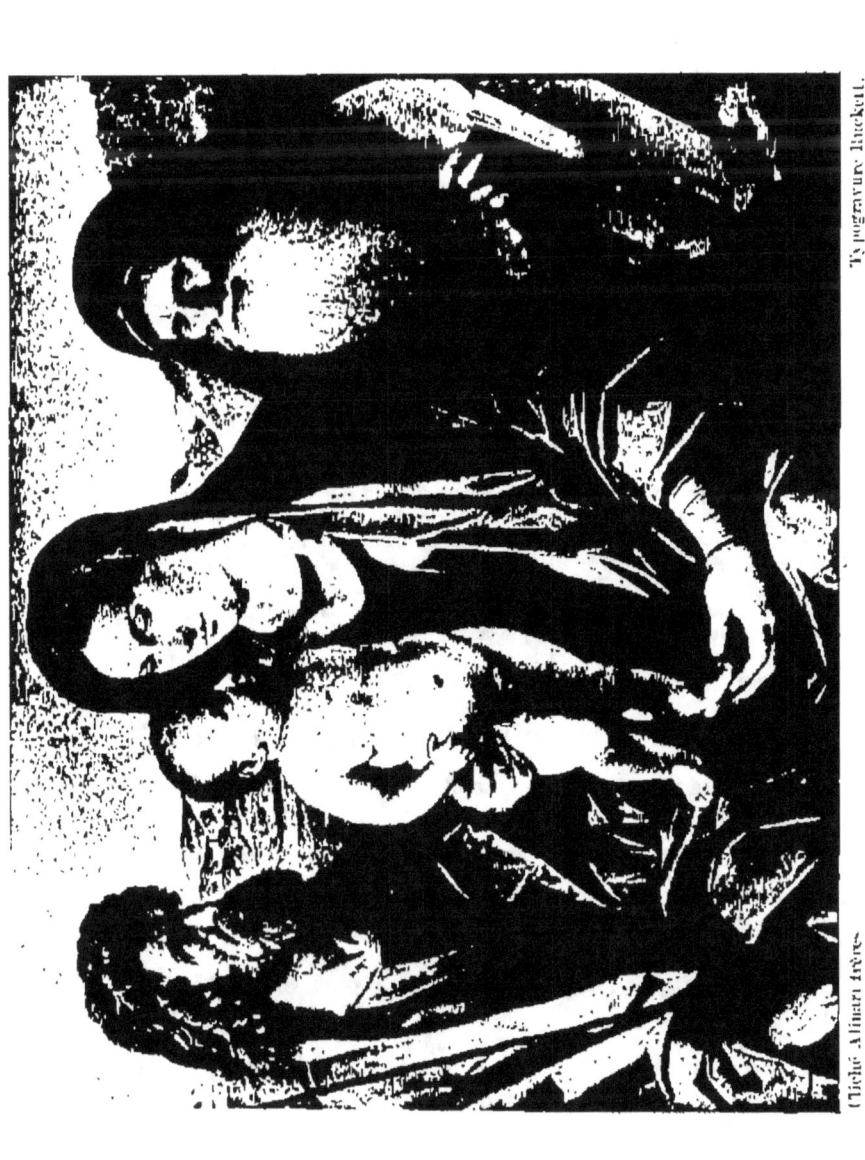

DIANA (BENEDETTO).

84. — *La Vierge, l'Enfant Jésus entre saint Jérôme et saint Jean-Baptiste.*

manteau bleu à doublure jaune, tenant sur son genou gauche l'Enfant Jésus qui tourne la tête à droite, vers sainte Justine. Celle-ci, en robe rouge, manteau vert, toque grise à bandes blanches, tient de la main droite le manche d'un poignard enfoncé dans sa poitrine; sur le premier plan, de face, sainte Marie-Madeleine, en robe bleue, manteau rose et toque bleue à bandes blanches, porte un vase de parfums. A gauche, saint Jérôme, en cardinal, lisant, et saint Benoît, en surplis blanc et riche dalmatique, à fermail de pierres précieuses, tenant sa crosse. En bas, sur le devant, une pintade, un tronc d'arbre et deux morceaux de bois, sur l'un desquels sont fixés deux cartels, l'un portant ces mots : BENEDICTVS DIANE PIXIT, et l'autre : D. FIORDELIXE. MOGIER CHE. FO. DI MAISTRO. BERTOLI BOCHALER. FATO FAR. QVESTA. OP.

H., 1,97; L., 2,25. T. — Fig. gr. nat. — Gravé par Zuliani (Z). — Église de Saint-Luc ou de Sainte-Lucie, à Padoue. « Tableau remarquable par la gravité de l'expression, le caractère plastique des figures, la tonalité fine et fraîche du coloris. » (BURCK., 616.) « Benedetto Diana n'est connu que comme un camarade de Carpaccio et de Mansueti à S. Giovanni Evangelista, où il peignit « des confrères distribuant des aumônes », peinture dont il ne reste pas un morceau, et comme le collègue de Lazzaro Bastiani pour la fourniture des étendards de la place Saint-Marc. L'une de ses œuvres les plus caractéristiques est cette Vierge entre quatre saints, où l'on voit facilement que ses premières impressions de jeune peintre sont venues des Squarcionesques. Les formes sont lourdes et plus grossièrement naturalistes que celles de Carpaccio ou de Mansueti ; ses draperies sont tendues, et d'un tissu laineux, sa touche pesante et molle comme celle de Savoldo. Il n'est point surprenant que ses anciennes créations aient pu être classées parmi celles des Padouans inconnus ; ce qui est curieux, c'est que quelques-unes des dernières aient pu être prises pour des Catena. » (CR. et CAV., I, 224.)

*83. — *La Vierge entre saint Jérôme et saint François* (salle V).

Au milieu, la Vierge porte sur ses genoux l'Enfant Jésus, qui tient une pomme; à gauche, saint Jérôme; à droite, saint François.

H., 0,84; L., 1,28. B. — Fig. à mi-corps, gr. nat. — Magistrato del Sale. Attribué autrefois à Catena et gravé sous ce nom par Viviani (Z). « Même caractère que le n° 84, avec quelque chose de plus fin dans la tête de la Vierge. Diana s'efforce d'être agréable et se déséquilibre. Catena a une tout autre manière. » (CR. et CAV., I, 225.)

*84. — *La Vierge entre saint Jean-Baptiste et saint Jérôme* (salle V).

Au milieu, la Vierge, tenant sur son genou l'Enfant Jésus, tout nu, qui la regarde en touchant son voile. A gauche, saint Jean-Baptiste; à droite, saint Jérôme. Paysage montagneux.

H., 0,75; L., 0,93. T. — Fig. à mi-corps pet. nat. — Don Contarini. — Autrefois attribué à Catena. « Notez l'air assoupi de la Vierge et de l'Enfant, et la lourdeur des formes, et les brisures des draperies, et les excroissances sur le visage du saint Jean. Notez aussi les forts empâtements et la couleur sombre. » (CR. et CAV., I, 225.)

***86.** — *La Vierge, l'Enfant Jésus, le petit saint Jean, sainte Anne et saint Louis* (salle V).

Sur un trône dont le dossier forme niche, la Vierge, en robe rose, manteau bleu à doublure jaune, est assise, de trois quarts tournée à droite vers l'Enfant Jésus, debout sur le piédestal du trône, auquel elle offre une fleur; au second plan, le petit saint Jean portant une croix; au pied du trône, un ange ramassant des fleurs; au premier plan, à droite, sainte Anne, en robe bleue et manteau gris, à gauche, saint Louis, évêque, en surplis blanc, riche dalmatique de brocart à doublure verte. Par deux ouvertures, on aperçoit, à droite et à gauche, dans le paysage, deux châteaux forts sur des collines.

<small>H., 1,80; L., 1,50. B. — Fig. gr. nat. — Sacristie de l'église des Servites. Attribué autrefois à Florigerio. « L'attribution à Diana ne laisse pas l'esprit satisfait; mais, en attendant un jugement sûr de la critique, nous la maintenons. » (*Catal. Conti*, p. 34.) Attribué à Diana par les plus anciens érudits de Venise, Sansovino, Ridolfi, Boschini, par Ch. et Cav. (I, 226), et plus récemment par Morelli.</small>

565. — *Le Miracle de la Croix* (salle XV).

Dans une cour, au milieu, deux femmes sont assises à terre, l'une tenant dans ses bras le cadavre d'un enfant qui s'était tué en tombant d'un escalier; au second plan, à genoux, un médecin et, debout, à gauche, deux patriciens en rouge; à droite, un personnage présentant la relique qui fera revenir à la vie l'enfant. Au fond, à gauche, trois personnes accoudées à la rampe d'un escalier qui mène à une maison, un portique et, au milieu, une porte qui conduit dans une autre cour.

<small>H., 3,65; L., 1,45. T. — Fig., 0,85. — Scuola di San Giovanni Evangelista. Boschini et les anciens guides intitulaient ce tableau : *les Frères de Saint-Jean distribuant des aumônes*. Mais la connaissance d'une ancienne légende relatant le miracle permet de restituer au tableau son vrai titre. Il faut ajouter d'ailleurs que, dans sa description, Boschini « parle d'une très belle architecture avec beaucoup de personnages et des moines faisant l'aumône ». « Il est donc présumable que le tableau actuel n'est qu'un fragment découpé dans l'œuvre primitive. » (Note de M. Cantalamessa.)</small>

Donato Veneziano. — Vénitien; deuxième moitié du XVe siècle.

98. — *Le Christ en croix* (salle V).

Au milieu, la Madeleine, agenouillée, les cheveux épars sur sa robe bleue à manches jaunes, et son manteau brun à doublure rouge, de trois quarts tournée vers la droite, entoure de ses bras le pied de la croix, les yeux fixés sur le supplicié; à gauche, tournés tous deux vers la droite, la Vierge, debout, en robe rouge et manteau bleu, les mains croisées sur la poitrine, et saint François agenouillé; à droite, saint Jean, de face, en robe verte et manteau rouge, les bras écartés, lève les yeux

au ciel, et saint Bernardin de Sienne, agenouillé, de profil tourné vers la gauche, tient son disque. Fond de paysage avec une route que suivent des cavaliers et des piétons; au pied de la croix, une tête de mort; à l'horizon, Jérusalem. Ciel nuageux.

H., 2,44; L., 1,72. B. — Fig., 0,95. — Gravé par Tiazzo (Z). Église supprimée de S. Niccolò della Latuga. (Bosch., *Ric. Min. S. Polo,* 56.)

Dyck (Anton van). — Flamand, 1599-1641.

***173.** — *Tête de jeune homme* (salle VIII).

De trois quarts tourné à droite, cheveux châtains, vêtement brun, col blanc.

H., 0,23; L., 0,18. B. — Don Molin. Attribution douteuse.

***174.** — *Tête d'enfant endormi* (salle VIII).

De trois quarts tourné vers la droite, chevelure blonde bouclée, tunique verte, col blanc.

H., 0,25; L., 0,18. B. — Don Molin. Attribution douteuse.

***176.** — *Le Christ en croix* (salle VIII).

H., 0,98; L., 0,66. T. — Collection de l'abbé Parisi. Réplique du tableau de la collection Borghèse à Rome.

Fiore. — Voir Jacobello del Fiore.

Florigerio (Sebastiano). — Frioul; première partie du xvie siècle.

147. — *La Vierge, l'Enfant Jésus et trois saints* (salle VIII).

Sur un trône élevé, est assise la Vierge avec l'Enfant; derrière elle, sainte Anne, qui lui met ses mains sur les épaules; à gauche, saint Roch, montrant sa blessure; à droite, saint Sébastien, lié à une colonne.

H., 2,40; L., 1,18. T. — Fig. gr. nat. — Peint vers 1535, pour la confrérie des bottiers à Udine, suivant l'inventaire du musée, pour l'église San Bovo, selon Botti. Ainsi que le remarquent justement Cr. et Cav. (II, 301), ce tableau offre de grandes ressemblances, par le caractère des figures et celui de l'exécution, avec les œuvres de Pellegrino da S. Daniele (Martino da Udine), et notamment avec le tableau de l'église de Cividale, peint en 1529. Il suffit de rappeler, pour n'en être point surpris, que Florigerio, élève de Pellegrino, dont il avait épousé la fille Amelia en 1527, avait été longtemps le collaborateur de son beau-père, notamment à Cividale.

Fogolino (Marcello). — Vénitien; vers 1470-vers 1550 (?).

164. — *La Vierge, l'Enfant Jésus et des saints* (salle VII).

La Vierge, assise sur un trône élevé derrière lequel est tendue une

draperie rouge, tient, debout, sur son genou droit, l'Enfant Jésus; au premier plan, à droite, saint Louis, évêque, saint Bernardin et saint Antoine; à gauche, saint Bonaventure, saint François et sainte Claire. Au fond, par deux ouvertures, on voit un paysage montagneux parsemé de maisons.

H., 2,37; L., 1,80. T. — Fig., 1,50. — San Francesco da Vicenza. « Œuvre aussi belle que si elle avait été peinte par Giovanni Bellini. (BOSCH., *Vicenza*, 84.) Exécuté d'après CR. et CAV. (I, 425), pour la scuola des bottiers à Udine. Attribué autrefois à Bernardino Licinio, parent de Giov. Antonio Pordenone.

Francesca. — Voir Piero della Francesca.

Fyt (JOANNES). — Flamand, 1611-1661.

346. — *Nature morte* (Loggia Palladiana).

Au milieu, un lièvre; en avant, un geai, une bécasse, un perdreau; à gauche, des petits oiseaux. Au fond, un chien montre sa tête.

Signé, à droite: *Joannes Fyt*. 1649.

H., 0,77; L., 0,79. T. — Collection Manfrin. Acquis par l'archiduc Ferdinand-Maximilien.

Garofalo (BENVENUTO TISI, dit IL). — Ferrarais, 1481-1559.

*56. — *La Vierge en gloire et quatre saints* (salle III).

Sur une terrasse, au premier plan, à gauche, saint Augustin, mitré et crossé, vêtu d'une riche dalmatique; à droite, saint Pierre, en robe bleue et manteau jaune, tenant un livre et les clefs; au second plan, derrière un parapet, à gauche, saint Jean-Baptiste, à droite, saint Paul. Au fond, dans le paysage, un village, des montagnes à l'horizon; à la partie supérieure, dans une gloire, la Vierge, vue de face, tenant sur son genou droit l'Enfant Jésus nu.

Signé, à droite: BENVENUTO GAROFALO MDVIII.

H., 2,40; L., 1,70. B. — Fig., 1,12. — Église di Ariano.

Gaspari (PIETRO). — Vénitien, 1735-(?)...

470. — *Grand escalier de palais* (salle XIV).

Des groupes de colonnes soutiennent des arcades cintrées; en bas, un sphinx sculpté; en haut, des trophées d'armes. Au fond, les terrasses d'un palais; sur l'escalier, des soldats et une femme.

Signé sur le piédestal du sphinx: PETRVS GASPARI FAt MDCCLXXV.

H., 1,50; L., 0,80. T. — Fig., 0,19. — Académie de peinture.

Gentile da Fabriano (Niccolo di Giovanni Massi, dit). — Ombrien, vers 1370-vers 1427.

48. — *La Vierge et l'Enfant* (salle III).

Assise sur un croissant de lune, la Vierge, en manteau de brocart pourpre et or, tournée de trois quarts vers la droite, tient, de la main droite, sur son genou droit, l'Enfant Jésus dont elle relève, de la gauche, le voile blanc qui l'enveloppe. Fond d'or ; aux angles supérieurs, l'Annonciation. Encadrement architectural cintré.

Sur la base, on lit : Gentile Fabianensis. F.

H., 0,48 ; L., 0,56. B. — Don Molin. Attribution douteuse. Repeint.

Giambono (Michele). — Vénitien ; vivait au milieu du xve siècle.

*3. — *Jésus et quatre saints*. — Retable en cinq compartiments (salle I).

Au milieu, le Christ, en robe bleue et manteau rose à doublure verte, tient, de la main droite, un bourdon et, de la gauche, un livre ouvert ; à gauche, saint Bernardin et saint Jean l'Évangéliste, une plume dans la main gauche, présentant tous deux un livre ouvert ; à droite, saint Michel, en cuirasse noire et or, les pieds sur le dragon, tenant une lance brisée et une balance, et saint Louis, évêque de Toulouse, une couronne à ses pieds, bénissant.

Signé aux pieds du Sauveur :

MICHÆL·ÇAMBONO·PIXIT

H., 1,80 ; L., 2,15. B. — Fig., 1 m. — Gravé par Viviani (Z). Scuola del Cristo alla Giudecca. Ce tableau est probablement antérieur à l'année 1458, date de la consécration de saint Bernardin, mort en 1444, dont la tête ici n'est pas encore nimbée. Endommagé et repeint. » Les formes archaïques, la large tête avec des protubérances indiquées par des contours, les extrémités osseuses, imparfaitement rendues, tout cela nous rappelle l'éducation du xive siècle ; mais le relief des ornements en stuc est moins prononcé et les gaufrures des nimbes sont plus élégamment rendues. » (Cr. et Cav., I, 14.)

*Giorgione (Giorgio Barbarelli, dit Il). — Vénitien, avant 1477-1511.

516. — *La Tempête calmée par saint Marc* (corridor I).

Sur la mer en furie, au premier plan, une barque montée par quatre rameurs lutte contre la tempête ; autour d'elle, des monstres marins ; au second plan, vers un grand bateau sur lequel s'agitent des démons,

se dirige une barque dans laquelle on aperçoit saint Marc, saint Georges et saint Nicolas en prière. Au fond, sur le rivage, près d'une tour, des assistants épouvantés.

<small>H., 3,50; L., 4,05. T. — Fig. pet. nat. — Gravé par Viviani (Z). Ancienne Scuola de San Marco. La légende à laquelle il est fait allusion a été expliquée précédemment (voir la note du n° 320, p. 28). Il est difficile de donner une attribution certaine à cette œuvre. Les opinions des critiques ont été très diverses. Boschini la donne à Giorgione, Sansovino et Vasari prononcent le nom de Palma Vecchio. « Cette œuvre est si belle, tant par l'imagination que par le reste, qu'il semble presque impossible que des couleurs et un pinceau, même dans les mains d'un maître, puissent exprimer une chose aussi parfaitement semblable au vrai et au naturel. On y voit en effet très nettement la fureur des vents, la force et l'adresse des hommes, le mouvement des vagues, la lueur et l'éclair du ciel, l'eau coupée par les avirons et les avirons ployés par la vague et l'effort des rameurs. Quoi de plus? Pour ma part, je ne me souviens pas avoir jamais vu peinture plus belle dans son horreur, qui soit aussi bien finie et avec tant d'attention dans le dessin, dans la composition, dans le coloris, — on semble voir le panneau trembler, comme si tout ce qu'il représente était vrai. Jacopo Palma, par cette œuvre, est digne des plus grands éloges et mérite d'être mis au rang de ceux qui possèdent véritablement l'art et la faculté d'exprimer par la peinture les plus grandes difficultés de conception. » (Vas., V, 245.) Cette opinion peut être difficilement acceptée. « Cette toile, large, animée, mais noire, où se trouve, sous des couches plus récentes, la facture impulsive d'un maître du XVI^e siècle, n'a jamais été touchée par Giorgione; ou alors elle a subi de telles transformations, que par endroit elle semble l'œuvre de Paris Bordone. Nous ne pouvons, en effet, concilier l'individualité calme et raffinée du peintre du *Concert* (musée Pitti) avec la sauvagerie de cette mer orageuse, l'agilité fantastique des démons qui manœuvrent la galère, la forme athlétique des rameurs qui luttent contre les flots devant les saints qui, dans une barque au loin, calment la tempête. » (Cr. et Cav., II, 151.) Il faut probablement admettre avec Zanotto que nous nous trouvons en présence d'une œuvre absolument transformée par des restaurations malencontreuses.</small>

Guardi (Francesco). — Vénitien, 1712-1793.

*463. — *Cour d'un palais* (salle XIV).

A gauche, un escalier monumental mène à un premier étage soutenu par des colonnes; à droite, au fond, par une porte entr'ouverte, on aperçoit l'entrée d'un autre palais. Au premier plan, à droite, une ménagère assise; à gauche, un homme et un enfant.

<small>H., 1,30; L., 0,95. T. — Fig., 0 17. — Académie de peinture. Gravé par Simonetti (Z), sous le nom de Canaletto.</small>

Hondecoeter (Melchior d'). — Hollandais, 1639-1695.

*344. — *Une poule et ses poussins* (Loggia Palladiana).

Dans une basse-cour, une poule blanche et quatre poussins. Au second plan, sur une pierre, un coq; à gauche, un paon.

Signé sur la pierre : *M d'Hondecoeter*.

<small>H., 0,78; L., 0,67. B. — Don Molin.</small>

Jacobello del Fiore. — Vénitien; commencement du xv° siècle.

*1. — *Le Paradis* (salle I).

Au milieu, sur un trône en marbre à deux places, posé sur une plate-forme formée par deux rangées superposées de sièges occupés par les quatre Évangélistes et sept anges musiciens, le Christ, à droite, en robe verte et manteau rouge, couronne la Vierge. Sur les côtés, des anges superposés, rouges à droite, bleus à gauche, puis des saints assis sur deux rangées de sièges et déroulant des banderoles sur lesquelles est inscrit leur nom; derrière chacun d'eux se tient un ange. Au premier plan, à gauche, quatre religieuses; à droite, quatre religieux, chacun accompagné d'un ange. Au milieu, Antonio di Carrero, évêque de Cénéda; le donateur, agenouillé, de profil tourné vers la gauche, les mains jointes, sa mitre devant lui. Au pied du trône une inscription latine.

H., 3,70; L., 8,08. B. — Fig. pet. nat. — Dans la sacristie de la cathédrale de Ceneda. (Voir Morelli, *Opere dei Maestri ital.*, 366, n° 1.) « Cette peinture est d'une si grande richesse de figures qu'elle est appelée la *Peinture du Paradis*, dans une biographie manuscrite des évêques de Ceneda. Il y est dit que cet ouvrage fut fait *ab eximio illius temporis pictore Jacobello del Fiore*, dans l'année 1432, par l'ordre et la munificence de l'évêque Ant. Correro (Lanzi, III, 26).

13. — *La Vierge, l'Enfant Jésus et les deux saint Jean.* Triptyque (salle I).

Au milieu, la Vierge, portant sur sa poitrine, dans une mandorla, l'Enfant Jésus, qui tient de sa main gauche le globe du monde, abrite sous son manteau bleu à doublure verte des fidèles agenouillés, les mains jointes. A droite, saint Jean l'Évangéliste, drapé dans un manteau rose, un livre ouvert dans sa main droite; à gauche, saint Jean-Baptiste, en manteau vert à doublure d'or, un agneau dans sa main gauche. A la partie supérieure, dans deux médaillons quadrilobés : l'Annonciation. Fond d'or.

H., 0,87; L., 1,15. B. — Fig., 0,66. — Don Molin.

*15. — *La Justice, saint Michel et l'ange Gabriel.* Triptyque (salle I).

Au milieu, *la Justice*, vue de face, couronnée, assise entre deux lions. Vêtue d'une robe grise à ornements d'or en relief et d'un manteau rouge, elle tient de la main droite une épée, et de la gauche une balance. Sur une banderole, déroulée derrière sa tête, on lit :

> *Exequar angelicos monitus sacrataque verba*
> *Blanda piis inimica malis tumidisque superba.*

A gauche, *saint Michel,* cuirassé d'or, s'apprête à transpercer le monstre et porte de la main gauche une balance et une banderole, sur laquelle on lit :

*Supplicium sceleri virtutum premia digna
Et mihi purgatas animas de lance benigna.*

A droite, l'*Ange Gabriel*, s'avançant vers la gauche, en robe jaune et manteau blanc, porte de la main gauche un lis et une banderole, sur laquelle on lit :

*Virginia partus humane nuncia pacis
Vox mea Virgo ducem rebus te poscit opacis.*

H., 2,06; L., 4,92. B. — Fig. gr. nat. — Magistrato del Proprio au Palais ducal. (Bosch., *Ric. Min. San Marco*, 49.) « Il y a, dans le cabinet du Proprio, de Jacobello, au-dessus d'une armoire, trois figures, encadrées dans un beau travail de stucs dorés; celle du milieu représente *la Justice*... Au-dessous, le nom de l'auteur dans cette forme : 1421. **23 novembrio.** *Iacobellus de Flore Pinxit*. » (Rid., 1, 18.)

Jacopo da Valencia. — Vénitien; vivait à la fin du xv^e siècle.

***74.** — *La Vierge, l'Enfant Jésus, sainte Justine et saint Augustin* (salle V).

Sur un trône, à dossier de porphyre, contre lequel est tendue une draperie verte, est assise la Vierge adorant l'Enfant Jésus, couché sur ses genoux, en chemisette jaune et ceinture blanche; à droite, au premier plan, saint Augustin, en robe vert foncé, dalmatique vert clair, mitré et crossé; à gauche, sainte Justine, en robe verte et manteau rouge, présentant une palme et portant de la main droite un livre. Au fond, un parapet en pierre.

Signé, dans un cartel, sur la contremarche : Jacomo de Valesa Pinxe, 1509.

H., 1,50; L., 1,60. B. — Fig. 1,10. — Couvent de Sainte-Justine à Serravalle.

Lambertini (Michele di Matteo) (?). — Bolonais, 1440-1469.

24. — *Retable* (salle I).

Quinze sujets sont disposés sur trois rangées :
En haut : le *Calvaire* et les *Quatre Évangélistes.*
Au milieu : *la Vierge et l'Enfant Jésus* et deux anges, entre sainte Marie-Madeleine à droite, sainte Lucie et sainte Hélène à gauche.
En bas (predella), cinq épisodes de la *Découverte de la vraie croix.*
Dans l'encadrement, vingt et une figures de *Saints.*

Signé, sur une bande noire, aux pieds de sainte Catherine : MICHAEL MATHEI DE BONONIA.

H., 3,30; L., 2,40. B. — Fig., 0,75. — Église Santa Elena in Isola. Signature évidemment fausse. Fortes influences des arts de Sienne et d'Ombrie.

Le Brun (CHARLES). — Français, 1619-1690.

* 377. — *La Madeleine aux pieds du Christ* (Loggia Palladiana).

Dans une salle de festin, d'architecture classique, au milieu, couché sur un lit, près d'une table richement servie, le Christ, en robe rouge et manteau bleu, de profil tourné vers la droite, étend la main vers la Madeleine agenouillée devant lui, en robe bleue et manteau jaune, les mains jointes; à gauche, les convives en costumes orientaux; au plafond, est suspendue une draperie verte. Au fond, près d'une rampe, des serviteurs. Au premier plan, un jeune page prépare un brûle-parfum.

H., 3,85; L., 3,16. T. — Fig. gr. nat. — Ce tableau fut donné, en 1815, par le gouvernement français en échange des *Noces de Cana* de Paolo Veronese, cédées à la France en 1797 et que les commissaires autrichiens, reculant devant les difficultés matérielles du voyage, ne jugèrent point devoir rapporter à Venise [1].

Licinio (GIOVANNI ANTONIO). — Voir **Pordenone**.

Licinio (BERNARDINO). — Vénitien, 1524-1542.

* 303. — *Portrait de femme* (salle X).

De trois quarts tournée vers la gauche, chevelure blonde. Robe noire, manteau et bonnet blancs. Fond noir.

H., 1 m.; L., 0,70. T. — Fig. en buste gr. nat. — Attribué autrefois à Paris Bordone. Collection Renier.

Longhi (PIETRO). — Vénitien, 1702-1762.

466. — *Le Maître de musique* (salle XIV).

Dans un salon, derrière une table sur laquelle est posée une partition, trois musiciens jouent du violon; sur un tabouret, à droite, un chien; à gauche, trois ecclésiastiques, deux assis jouant aux cartes, un troisième debout.

H., 0,59; L., 0,49. T. — Fig., 0,30. — Don Contarini.

467. — *La Pharmacie* (salle XIV).

Dans une boutique garnie de pots de faïence, l'apothicaire, en bonnet

1. Voir *le Louvre*, par les mêmes auteurs, p. 46.

de coton et robe de chambre jaune, examine les dents d'une jeune femme, en robe rose et châle blanc; à droite, un médecin, assis à une table, écrit; à gauche, au premier plan, un jeune garçon attise le feu d'un fourneau; au second plan, un prêtre et un gentilhomme, assis sur un banc.

H., 0,59; L., 0,47. T. — Fig., 0,30.

Lorenzo Veneziano. — Vénitien. Florissait vers 1357-1379.

5. — *Deux Évangélistes* (salle I).

Saint Pierre, à gauche, en robe bleue et manteau jaune, à doublure rouge, de trois quarts tourné vers la droite, porte les clefs de la main droite et un rouleau de papier de la gauche.

Saint Marc, à droite, en robe rouge, manteau bleu à doublure verte, la main droite levée, tient de la gauche un livre. Fond d'or.

Signé en rouge, sur le sol vert : LAURECI PINXIT HOC. OP. MCCCLXXI. MESSE NOVEB.

H., 1,40; L., 0,40 chaque panneau. B. — Fig., 0,52. — Uffizio della Zecca. (CR. et CAV., *St. Pit. It.*, IV, 293.)

***9.** — *L'Annonciation et les Saints*. Polyptyque (salle I).

Panneau central : l'*Annonciation*. — A droite, la Vierge, les mains croisées sur la poitrine, est assise, tournée vers la gauche : devant elle, agenouillé, l'ange en robe bleue et manteau rose à doublure verte, un sceptre à la main, les ailes dorées. Au ciel, Dieu le Père et le Saint-Esprit.

Panneau de gauche : *Saint Jean-Baptiste et saint Nicolas.*

Panneau de droite : *Saint Jacques et saint Étienne.*

Signé, aux pieds de la Vierge :

· ōɔ ·CC̄C· LXX1 · L̄AURECP·PINSIT·

H., 1,10; L., 1,42. B. — Fig., 0,67. — Scuola di San Giovanni Evangelista. (CR. et CAV., *St. Pit. It.*, IV, 293.)

***10.** — *Le Retable de l'Annonciation* (salle I).

Polyptyque divisé en cinq compartiments par des pilastres à trois faces. Chaque compartiment porte deux rangs de peinture superposés; les faces des pilastres sont également peintes, et chacune des cinq parties de la base porte une figurine peinte dans un quadrilobe.

Premier rang. — Panneau central : l'*Annonciation*. — A gauche, devant la Vierge assise, couronnée, est agenouillé l'ange. Au ciel,

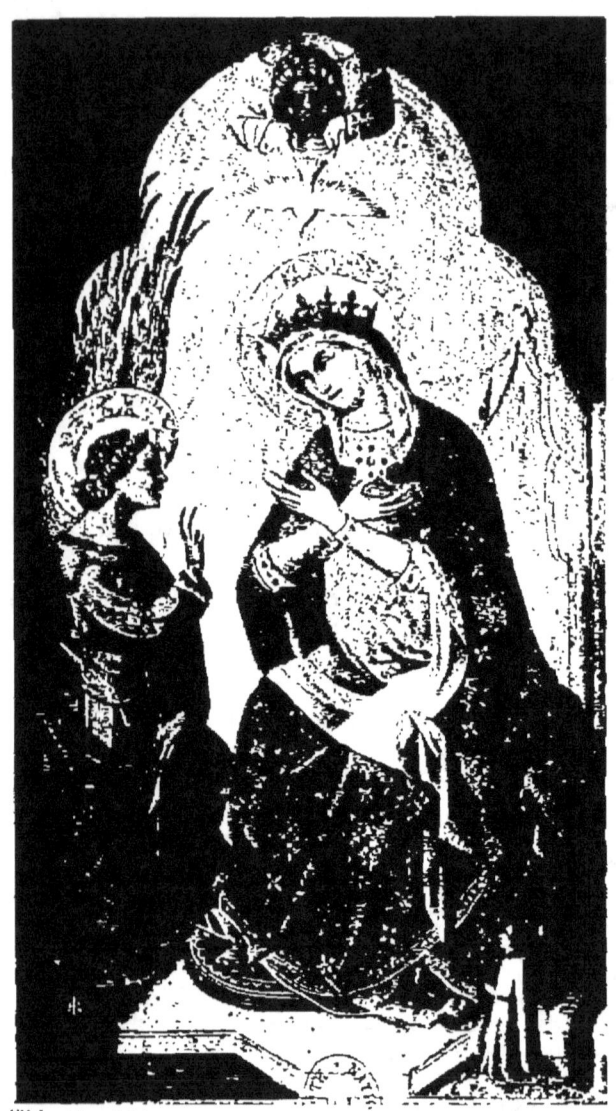

LORENZO VENEZIANO.

10. — *Le Retable de l'Annonciation* (1357).
(Panneau central.)

l'Éternel et le Saint-Esprit. En bas, dans un coin, à droite, la figurine toute petite du donateur, Domenico Lion, noble vénitien agenouillé.

Panneaux latéraux. (Dans des niches séparées par des colonnettes.) A gauche, saint François et saint Dominique, sainte Marie-Madeleine et saint Jean l'Évangéliste; à droite, saint Paul et saint Pierre, saint Benoît et saint Jean-Baptiste.

Deuxième rang. — Panneau central. — (Œuvre de **Benedetto Diana**.) Dieu le Père, les bras ouverts, entre les séraphins.

Panneaux latéraux. (Fig. à mi-corps.) Des saints de chaque côté.

Pilastres. — Trois figurines de saints ou saintes à chaque étage, soit trente-six en tout, dans des médaillons.

Base. — Les cinq ermites : saint Hilaire, saint Macaire, saint Paul de Thèbes, saint Saba, saint Théodore.

Signé sur la predella, au milieu, à gauche de saint Paul : MCCCLVII HEC TABELLA F CA FUIT ET HIC AFFISSA P. LAURECIUM PICTOREM CANINUM SCULTOREM ITPE REGIS VEN VIRI DNI FUIS COTI D. ABBATIB D. FLOT. P. OIS... FV... MON... TI. — Sur la droite on lit : HANC TUIS... S. AGNE TRIUMPHATO ORBIS... DOMINICUS LION EGO NUNC SUPPLX ARTE PREPOLITAM DONO TABELLAM.

H., 3,47; L., 4,34. B. — Gravé par Simonetti et Viviani (Z). Église de San Antonio di Castello. Payé au peintre 300 ducats. (CICOGNA, *Isc. ven.*, 1, 159, 185. — CR. et CAV., *St. Pit. It.*, IV, 287.)

*Maestro Paolo. — Vénitien. Vivait au milieu du XIVe siècle.

14. — *Triptyque* (salle I).

Partie inférieure. — Au milieu, *la Vierge,* assise sur un banc de porphyre, tient sur ses genoux l'Enfant Jésus endormi. Fond d'or.

Partie supérieure. — *Le Christ mort* entre la Vierge, à gauche, en manteau gris, et saint Jean à droite, en robe bleue et manteau rose. Fond rouge à dessins blancs.

Volet de droite. — *Saint François* tenant une petite croix de la main gauche.

Volet de gauche. — *Saint Jacques* en robe verte et manteau gris. Fond rouge.

H., 1,25; L., 1,70. B. — Fig., 1,10. — Église supprimée de San Gregorio, suivant le catalogue de M. Conti; église San Francesco della Vigna, d'après l'inventaire.

Maggiotto (DOMENICO). — Vénitien, 1720-1794.

442. — *Venise et les Beaux-Arts* (salle XII).

Dans le vestibule d'un palais, deux femmes; l'une, assise de face, personnifiant Venise, en robe blanche et manteau jaune, montre à l'autre

un miroir que lui présente un amour; elle a sur les genoux un masque attaché à une chaîne. A droite, un enfant vu de profil; à gauche, s'avance une autre femme, en robe blanche et manteau bleu, tenant de la main droite une statuette en or, de la Diane d'Éphèse.

Signé, sur un papier à droite : MAGGIOTTO.

H., 1,32; L., 1,20. T. — Académie de peinture.

Mansueti (GIOVANNI). — Vénitien. Travaillait de 1494 à 1516.

*75. — *La Vierge et les Saints* (salle V).

Au milieu, la Vierge tient dans ses bras l'Enfant Jésus, tout nu, bénissant un donateur agenouillé à gauche, les mains jointes, vêtu d'une tunique noire, présenté par saint Pierre. Celui-ci, en robe verte, appuie sur l'épaule du donateur la main gauche; à droite, deux saintes, l'une, au premier plan, de trois quarts tournée vers la gauche, en robe verte et manteau rouge; l'autre, au second plan, de face, en robe verte, tenant des deux mains un livre ouvert. Fond de paysage, avec une ville à gauche, sur le bord d'un fleuve.

H., 0,70; L., 1,10. B. — Fig. à mi-corps pet. nat. — Legs Renier. « Remarquable par les passages parfaitement dégradés et fondus de la lumière et de l'ombre. » (MOLMENTI, *Carpaccio*, 78.) Attribué autrefois inexactement à Carpaccio.

*97. — *Saints Sébastien, Grégoire, François, Libéral et Roch* (salle V).

Sous un portique en marbre, au milieu, saint Sébastien, de face, est lié à un pilier, les bras au-dessus de la tête, une ceinture brune autour des reins. A droite, saint François d'Assise, montrant ses stigmates et saint Roch, en tunique rouge, haut-de-chausses bleu, camail brun orné d'une croix rouge, de deux clefs entrecroisées et surmontées d'une tiare, d'un couteau et d'une coquille, montrant sa plaie et tenant un bourdon auquel sont suspendus un chapeau de feutre et une bande de toile. A gauche, saint Grégoire, en dalmatique rouge d'or, coiffé de la tiare, et saint Libéral, en pourpoint pourpre brodé et or, haut-de-chausses violet, manteau rouge, tenant de la main droite un étendard, et s'appuyant de l'autre sur une épée; au fond, une draperie rouge à bordure verte.

Signé dans un cartel, fixé sur un pilier à droite : Hoc · enim · iohānis · de manſuetiſ · opuſ · eſt 1500

H., 1,97; L., 2,25. B. — Fig. pet. nat. — Église San Francesco à Trévise. « Dans ce tableau, modifiant sa facture, le peintre nous rappelle Luigi Vivarini par la physionomie maladive qu'il donne à ses saints. Les chairs sont opaques, sombres et brunâtres, les ombres très accusées; les contours d'une nuance crue. Il est vrai que cette peinture est

97. — *Saint Sébastien, saint Grégoire, saint François, saint Libérat et saint Roch.*

ACADÉMIE

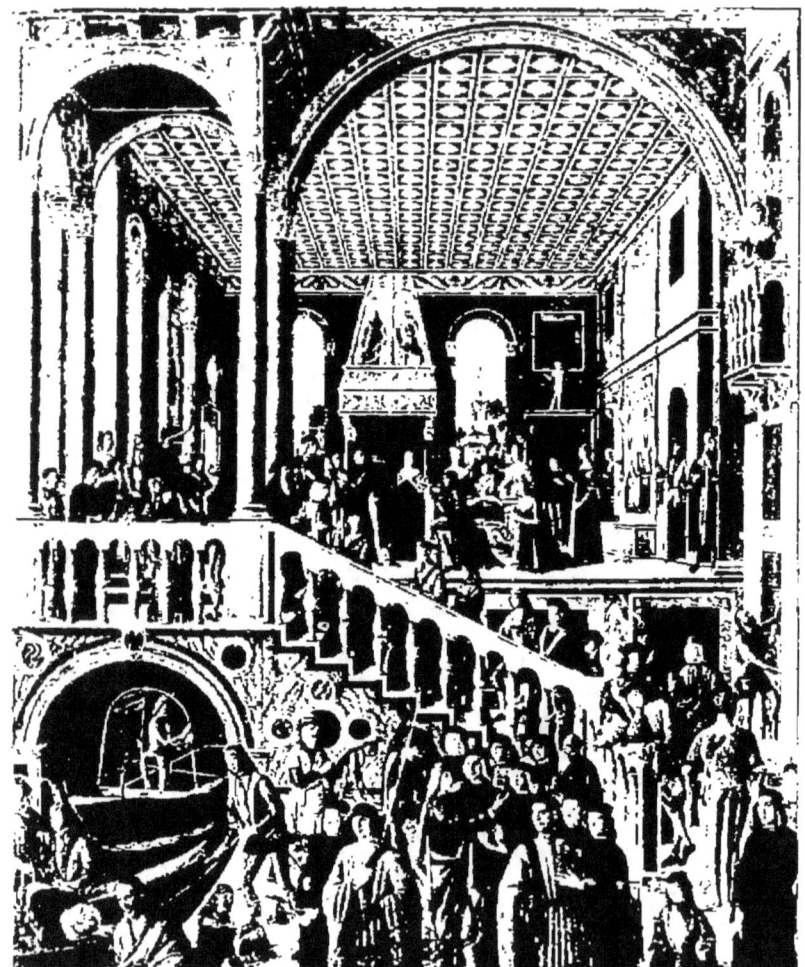

MANSUETI (GIOVANNI).

562. — *Guérison de la fille de Benvenuto.*

très endommagée. » (Cr. et Cav., I, 221.) Ce morceau est sans doute la partie supérieure de la peinture dont Ridolfi parle en ces termes : « J'ai aussi vu à San Francesco de Trévise un tableau avec plusieurs saints, travaillés avec son soin habituel. » (Rid., I, 33.)

*562. — *Un Miracle de la croix : la Guérison de la fille de Benvenuto* (salle XV).

Ce tableau représente la guérison d'une jeune fille par trois cierges bénis qui avaient touché la relique de la Sainte Croix. La scène se passe dans une chambre ouverte, au premier étage, d'un palais auquel on accède par un escalier intérieur. Au premier plan, en bas de l'escalier, sur le quai, un groupe de nobles vénitiens en costumes éclatants; à gauche, sur un canal, trois gondoles. Plusieurs seigneurs et jeunes gens sur l'escalier et le perron, à gauche. En haut, dans la chambre, près d'un lit, sont agenouillés Nicolo Benvenuto da San Paolo, père de la malade, un cierge à la main, et une femme; une autre femme, debout, tient également un cierge et appuie la main gauche sur l'épaule de la jeune malade; au fond, une cheminée monumentale entre deux baies par lesquelles on aperçoit le paysage.

H., 3,60; L., 2,95. T. — Fig. pet. nat. — Gravé par Nardello (Z). Scuola di San Giovanni Evangelista. Attribué à tort, par le catalogue de 1887, à Lazzaro Sebastiani. Restauré par Gaetano Astolfoni.

*564. — *Un Miracle de la croix : l'Enterrement d'un mauvais confrère* (salle XV).

« Un des membres de la confrérie de S. Giov. Evangelista avait, de son vivant, refusé de porter une croix à l'enterrement d'un confrère. Lorsqu'il fut mort et qu'on voulut porter cette croix devant son cercueil, le 2 mai 1474, la croix refusa d'avancer, et tout le cortège fut arrêté par une force invisible. Il fallut transporter la croix dans l'église et s'en procurer une autre pour qu'on pût achever la cérémonie. » (Rid., I, 32.)

La scène se passe à droite, sur la piazzetta San-Leone, devant l'église du même nom; le clergé est réuni pour recevoir le cortège funèbre, mais celui-ci, en tête duquel marche un moine portant la croix, est arrêté sur le pont San-Antonio; à gauche, la queue du cortège sort d'une maison; au premier plan, dans le canal, deux gondoles montées par quatre patriciens; et, sur le quai, au milieu, trois femmes agenouillées, vues de dos; à droite, un groupe de membres de la confrérie, debout, tournés vers la gauche. Au fond, les fenêtres des maisons sont garnies de spectateurs; à gauche, Mansueti, sur l'extrémité du pont, soulève son bonnet; il tient un feuillet sur lequel on lit : OPVS. JOANNIS. D MASVETIS. VENETI. RECTE SENTENTIVM. BELLINI DISCIP.

H., 3,20; L., 4,60. T. — Fig., 0,90. — Scuola de S. Giovanni Evangelista. — Gravé

par Nardello (Z). (Bosch., *R. M. San Polo*, 37.) Point suivant Zanotto en 1494, ce tableau a subi de fâcheuses restaurations ; le gondolier, vu de dos, et le jeune homme à son côté, sont absolument repeints. Suivant Milanesi (Vas., III, 648, n° 2) et Cr. et Cav. (I, 220, n° 3), les mots *recte sententium* veulent dire que le peintre croit fermement au miracle qu'il représente. Il se déclare, en outre, élève de Bellini ; mais, malgré cette déclaration, Molmenti, avec raison, persiste à penser que « Mansueti s'était formé à l'école de Carpaccio sans acquérir jamais toutefois le brillant et la vivacité de son maître ». (Burck.,79.) M. Cantalamessa donne une autre explication des mots *recte sententium*. D'après l'éminent conservateur du Musée, Mansueti indique par ces mots qu'il est resté fidèle aux bons principes de l'école de Bellini, alors que tant d'autres peintres, à ce moment, abandonnaient les anciennes traditions.

*569. — *Saint Marc guérissant Anianie* (salle XV).

Sur une place d'Alexandrie, au premier plan, au milieu, le saint, en tunique et manteau bleus, prend la main du savetier Anianie, qui vient de se blesser avec une alène et le guérit en le bénissant ; sur les genoux du savetier, les souliers auxquels il travaillait ; à terre, sa boîte d'outils avec une inscription effacée en partie : BEATVS MARCVS ANIANVM VVLNERATVM SAN AT... Alentour, une nombreuse assistance en costumes orientaux ; à gauche, deux cavaliers, et, près d'un chameau couché, un marchand discutant avec deux acheteurs. Au fond, un édifice à deux étages auquel mène un escalier à deux rampes sur lequel sont accoudés de nombreux assistants ; au premier étage, dans une vaste salle soutenue par des colonnes, un haut dignitaire entouré de sa cour ; au second étage, des balcons garnis de spectateurs.

Signé sur un cartel attaché au cou du chameau :

ICAN.NES DEMA
NSVĚTIS
FECIT

H., 3,15 ; L., 4 m. T. — Fig., 0,94. — Scuola di S. Marco, pour laquelle Mansueti avait peint, outre le tableau ci-dessous décrit n° 571, un saint Marc baptisant Anianie. Cité par Vasari (III, 648) et Cr. et Cav. (I, 221). Très restauré. « On y voit beaucoup de Turcs accourus au miracle, qui font des gestes étonnés, et un édifice, au milieu duquel siège le gouverneur, auquel on rapporte le miracle ; mais ce serait fastidieux de raconter par le détail tous les ornements et les sculptures qui ornent les colonnes et les corniches de ce palais. Il semble que Mansueti n'ait eu d'autre intention que de prouver combien il était attentif et supérieur dans ces sortes de travaux, et c'est peut-être là, en effet, son principal mérite, de même qu'au contraire, les peintres modernes ont développé plus facilement leurs conceptions, en évitant les superfluités et les complications. » (Rid., I, 33.)

*571. — *Épisode de la vie de saint Marc* (salle XV).

Sur une place bordée d'édifices surmontés de balcons, est réunie une nombreuse assistance composée de patriciens vénitiens et d'Orientaux, les uns à pied, les autres à cheval ; à gauche, au second plan,

ACADÉMIE

MANTEGNA (ANDREA).

588. — *Saint Georges.*

ACADÉMIE

MARCONI (ROCCO).

166. — *Le Christ descendu de la croix.*

saint Marc en prison est visité par le Christ qu'accompagne un ange; au milieu, dans une chapelle, saint Marc parle au peuple qui l'entoure; à droite, sur un trône, un magistrat oriental.

Signé, sur une banderole que tient à gauche un enfant : JOANNES DE MANSUETI FACIEBAT.

H., 3,65 ; L., 6,10. T. — Scuola di S. Marco. BOSCH. (*Ric. Min. Sest. di Castello*, 70.) RID. (1, 33). « Et dans l'école de saint Marc, au-dessus de l'Udienza, il peignit un saint Marc prêchant sur la place. On voit la façade de l'église, et, parmi la multitude d'hommes et de femmes qui l'écoutent, des Turcs, des Grecs et des types de différentes nations en des costumes bizarres. A côté de ce tableau, on en voit un autre représentant saint Marc qui opère la conversion d'une infinité de peuples à la foi du Christ. On y voit un temple ouvert; au-dessus de l'autel se trouve un crucifix, et dans cette œuvre, on remarque de très belles poses de personnages, et une grande variété de têtes et de costumes. » (VAS., III, 648.)

Mantegna (ANDREA). — Padouan, 1431-1506.

*588. — *Saint Georges* (salle XVII).

Debout, de face, la tête nue et tournée à droite, le saint, cuirassé de pied en cap, se tient sur le seuil d'une porte, la main gauche sur la hanche, tenant sa lance brisée. Devant lui, à terre, le monstre mort; en haut, une guirlande de fruits. Fond de paysage avec une route en lacet, montant vers une ville fortifiée qui se dresse sur une haute colline.

H., 0,61 ; L., 0,32. B. — Fig., 0,45. — Peint vers 1464, à la même époque que le saint Sébastien du Musée impérial de Vienne. Acquis par l'archiduc Ferdinand Maximilien à la galerie Manfrin.

*Marconi (ROCCO). — Vénitien. Commencement du XVIe siècle.

166. — *Le Christ descendu de la croix* (salle VII).

Devant la croix, la Vierge, de face, en manteau bleu et voile blanc, assise à terre, soutient sur ses genoux le buste du Christ mort, étendu sur un linceul blanc à broderies dorées; à droite, la Madeleine, agenouillée, les bras étendus, en robe rose à dessins noirs et manteau vert, regarde le Sauveur; au second plan, un religieux, en noir, debout, portant un livre; à gauche, saint Joseph d'Arimathie, agenouillé, les mains jointes, en robe verte et manteau jaune; près de lui, une religieuse debout; à l'arrière-plan, à gauche, deux lapins dans des broussailles; et, sur un chemin, des hommes en habits orientaux; au loin, une ville sur les bords d'un lac. Montagne à l'horizon, ciel très brumeux.

H., 4,50; L., 3,15. — Fig. gr. nat., cintré du haut. Église supprimée dei Servi. — Gravé par Comirato (Z). L'œuvre la plus importante du peintre. (BOSCH., *Ric. min. Sest. di Canareggio*, 47.)

317. — *Le Christ entre saint Pierre et saint Jean* (salle X).

Au milieu, le Christ debout, en robe rouge et manteau vert à doublure jaune, bénit; à gauche, saint Pierre, en robe rouge et manteau jaune, porte les clefs et un livre; à droite, saint Jean-Baptiste, en tunique verte, appuie contre son épaule gauche une croix; à ses pieds, un agneau. Au fond, un mur sur lequel grimpent des branchages. Effet de soleil couchant.

H., 1,87; L., 1,25. T. — Fig., 1,10. — Gravé par Viviani (Z). Église S. Maria Nuova. Rid. (I, 216). Boschi. (*Ric. M. Sest. di Canareggio*, 4.)

334. — *Jésus et la Femme adultère* (salle X).

Au milieu, le Christ, en robe rouge et manteau bleu à doublure jaune, dont il retient les plis de ses deux mains; à droite, la femme adultère, en robe rouge et manteau vert, est amenée par un soldat cuirassé, coiffé d'une toque à plume; autour du Christ, des Pharisiens; au fond, à gauche, une colonnade; à droite, contre la muraille, un homme vu en buste, de profil tourné vers la gauche, coiffé d'un bonnet rouge.

H., 1,20; L., 1,90. B. — Fig. pet. nat. — Don Contarini.

Martino da Udine, dit Pellegrino da S. Daniele. 1468-1547.

**151.* — *L'Annonciation* (salle VII).

A droite, sur la terrasse d'un palais, sous des rideaux roses, la Vierge, assise près d'un prie-Dieu, les mains croisées sur la poitrine; à gauche, l'ange Gabriel, tenant dans sa main gauche un lis et bénissant de la droite; au milieu, au ciel, le Père Éternel, dirigeant dans un rayon le Saint-Esprit vers la Vierge. Ciel lumineux.

Signé, sur le parapet de la terrasse :

et au-dessous : 1519. M. DOMINI. ZUCHONICI. CAMERAII AVSPICIIS M. FRANCISCO TASCHA PRIORE.

H., 1,87; L., 3,52. T. — Fig. pet. nat. — De la confrérie des bottiers à Udine.

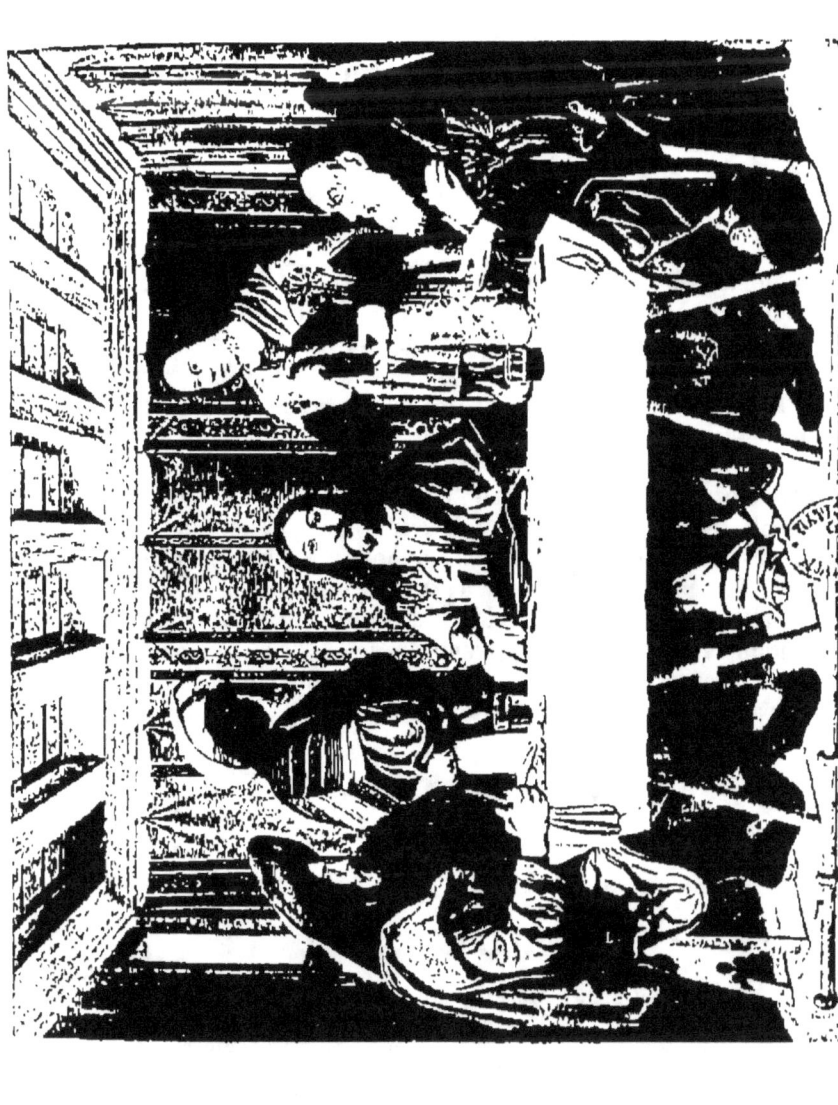

MARZIALE (MARCO).

76. — *Le Repas d'Emmaüs.*

*159. — *Vierge et Saints* (salle VII).

Au milieu, la Vierge est assise, tenant sur son genou droit l'Enfant Jésus tout nu; au premier plan, se faisant vis-à-vis, un donateur et sa femme; au second plan, à gauche, saint Jérôme et le prophète Daniel; à droite, saint Antoine et sainte Catherine.

H., 0,70; L., 1,02. B. — Fig. à mi-corps pet. nat. — Magistrato della Messeteria(?).

Marziale (Marco). — Vénitien. Commencement du XVIe siècle.

*76. — *Le Repas d'Emmaüs* (salle V).

Dans une salle, plafonnée en solives apparentes et tendue d'une étoffe verte à bandes brodées retenue par des clous, est assis, de face, devant une table servie, le Christ, en robe rouge, un manteau bleu sur son épaule gauche et bénissant le pain. A gauche, l'un des pèlerins, en tunique verte, manteau et haut-de-chausses jaunes, une besace à sa ceinture, un chapelet autour de son bras droit, coiffé d'un large feutre brun, un bourdon à ses pieds; à droite, l'autre disciple, vieillard à longue barbe blanche, vêtu d'une tunique bleue, d'un manteau jaune, d'un capuchon noir, coiffé d'une toque noire, un chapelet autour du cou, ayant sous ses pieds une besace et un tonnelet. Au second plan, entre le Christ et les convives, debout, à gauche, un nègre, en costume à rayures multicolores et turban blanc; à droite, un serviteur en tunique rouge, houppelande de brocart blanc brodé de fleurs, tenant à la main son bonnet grenat autour duquel est enroulé un cordon bleu.

Signé sur un cartel, au pied de la table :

Marcus Martialis

Venetus.

.1506.

H., 1,18; L., 1,40. B. — Fig. pet. nat. — Don Contarini. « Quoique encore foncièrement Italien et, quant à l'arrangement de la composition, imitateur de Carpaccio, le peintre déploie un esprit septentrional dans la forme courte et lourde du Sauveur, et dans les plis multiples des vêtements. La figure de gauche, coiffée d'un turban, et si belle chez Carpaccio (tableau de San Salvadore), est changée en nègre chez Marziale, et les pèlerins tout à fait Allemands nous rappellent les créations de Cranach. » (Cr. et Cav., 1, 227; Burk., 620.) Comme le remarquent MM. Cr. et Cav., lorsqu'Albert Dürer écrivait, de Venise, à ses compatriotes de Nuremberg, qu'il voyait, dans les églises, beaucoup de tableaux où l'on copiait ses compositions et où l'on imitait son style, il pouvait penser à Marziale.

Metsu (GABRIEL). — Hollandais, 1630-1667.

196. — *La Femme endormie* (salle VIII).

Dans une chambre, une femme, vue de face, en jupe rouge, corsage violet et tablier bleu, un châle blanc sur les épaules, un bonnet blanc sur la tête, est endormie, les deux mains croisées, un livre ouvert sur ses genoux ; le coude gauche appuyé sur une table couverte d'un tapis rouge, sur laquelle sont posés un pot, une bouteille, un panier ; au fond, à droite, sur une planche, un pot en verre ; à gauche, sur le manteau d'une cheminée, des assiettes.

H., 0,25 ; L., 0,23. B. — Fig. jusqu'aux genoux, pet. nat. — Don Molin. Attribué par l'inventaire à Teniers le jeune.

Michelangelo (MICHELANGELO AMERIGHI, dit) da Caravaggio. — Romain, 1569-1609.

*59. — *Homère* (salle III).

De trois quarts tourné vers la gauche, le poète, couronné de lauriers, les paupières closes, est vêtu d'une houppelande bleue à col de fourrure grise et joue du violon.

H., 1,02 ; L., 0,81. T. — Fig. en buste gr. nat. — Acquis de l'abbé Parisi.

Mierevelt (MICHIEL). — Hollandais, 1567-1641.

376. — *Portrait de Frédéric d'Orange* (Loggia Palladiana).

Tourné de trois quarts vers la droite, tête nue, portant un grand col de dentelles par-dessus son armure ; à son côté, une épée ; dans la main droite, un bâton de commandement ; sa main gauche est posée sur son casque, placé à droite, sur une table couverte d'un tapis rouge.

H., 1,33 ; L., 1,10. T. — Fig. jusqu'aux genoux, gr. nat. — Acquis de l'abbé Parisi.

Molyn (PIETER) LE VIEUX. — Hollandais, avant 1600-1662.

194. — *Les Patineurs* (salle VIII).

Sur un étang glacé, des patineurs ; au milieu, sur la berge, des enfants réunis autour de marchands ; à droite, un homme ajuste ses patins ; à gauche, sur la rive opposée, des chevaux. Au fond, une ville fortifiée.

H., 0,25 ; L., 0,46. B. — Fig. pet. nat. — Don Molin.

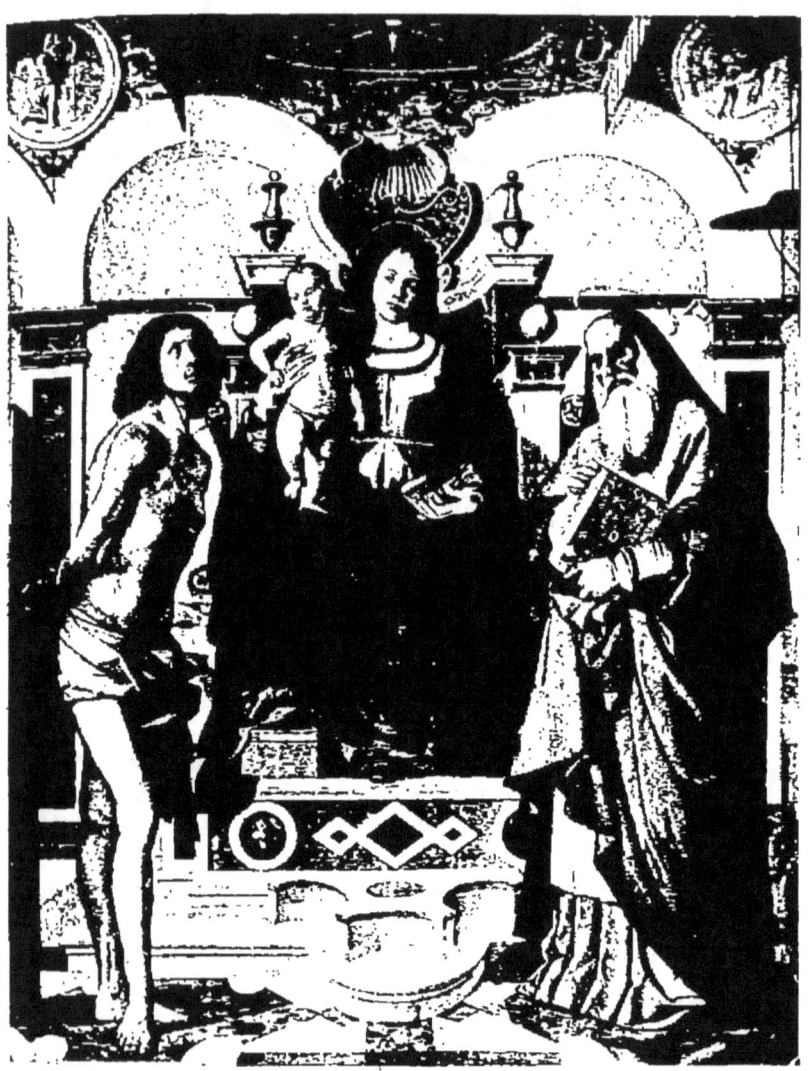

Montagna (Bartolomeo).

80. — *La Vierge et l'Enfant Jésus entre saint Jérôme et saint Sébastien.*

Montagna (BARTOLOMEO). — Vénitien, vers 1450-1523.

* 78. — *Le Christ entre saint Roch et saint Sébastien* (salle V).

Sur une plate-forme, le Christ, montrant ses plaies, debout, sur un morceau de bois peint en vert, les reins ceints d'une draperie blanche; à gauche, saint Sébastien percé de flèches; à droite, saint Roch en tunique verte, manteau rouge, bottes brunes à revers jaunes, son bourdon sur l'épaule gauche, son chapeau attaché sur le dos; les deux saints en adoration, les mains jointes; au fond, un mur en marbres polychromes; derrière le Christ est tendue une draperie verte.

H., 1,84; L., 1,25. B. — Fig. gr. nat. — Peint en 1509. Église San Rocco de Vicence. « Figures sèches et maigres, d'un style moins âpre pourtant que celui de l'autre tableau, de même provenance (n° 80). » Un petit tableau de Montagna, au musée de Bergame (Galleria Lochis, n° 128), représente la Vierge entre les deux mêmes saints. Il est signé et porte au dos l'inscription suivante : *M. Btolomeus Motagna Brixanus habitator Vicentiæ hunc depinxit. M. Hieronimo Roberto Brixiano civi et habitatori ibidem, de mense septembri 1487 pro pretio libr. 13 cum dimidia planet.* » (Cat. dell' Acad. Carrara, 78.)

* 80. — *La Vierge entre saint Jérôme et saint Sébastien* (salle V).

Sur un trône en marbres polychromes, dont le dossier est surmonté d'une coquille, est assise la Vierge en robe rouge, corsage vert clair, manteau vert foncé, un livre dans la main gauche, soutenant de la droite l'Enfant Jésus nu, debout sur son genou droit et tourné à gauche vers saint Sébastien enchaîné à un poteau; à droite, de face, saint Jérôme; au-dessus de lui, son chapeau de cardinal suspendu au plafond, son lion couché à ses pieds. Au fond, deux arcades ouvertes; dans les écoinçons, aux deux angles, des médaillons sculptés.

Signé dans un cartel, sur la contremarche du trône : *Opus bartholomei montagna.*

H., 2,20; L., 1,70. B. — Fig. gr. nat. — Gravé par Viviani (Z). Très repeint. Église San Rocco, à Vicence. « La rude vigueur de son style y est au moins aussi fortement marquée que dans son chef-d'œuvre du musée Brera. Le saint Sébastien est un type désagréable, d'un réalisme énergique; le ton olivâtre, le coloris visqueux, les arrangements du dais et les accessoires sont dans le goût de Carpaccio. » (CR. et CAV., I, 431.)

Montemezzano (FRANCESCO). — Vénitien, vers 1560-1600.

520. — *Vénus couronnée par les amours* (corridor II).

Vénus assise, le corps nu, de trois quarts tournée vers la droite, le visage vu de face, retenant sur sa poitrine, de sa main gauche, un manteau de brocart, et tenant de sa main droite un miroir, est couronnée de

fleurs par un amour debout, à gauche. A droite, un second amour apporte d'autres fleurs; au fond, une draperie rouge.

H., 1,08; L., 0,95. T. — Fig. à mi-corps gr. nat. — Gravé par Viviani (Z). Don Molin.

Antonis Mor (?). — Hollandais, 1512 (?) vers 1576.

***198.** — *Portrait de femme âgée* (salle VIII).

Tournée de trois quarts vers la droite; robe noire, manchettes, bonnet et col blancs, la main droite appuyée sur une table recouverte d'un tapis gris, une chaîne d'or à la ceinture, des bagues à l'annulaire droit et à l'index gauche. Fond gris.

H., 0,96; L., 0,59. T. — Fig. à mi-corps gr. nat. — Don Contarini. Attribution contestable.

Moranzone (Giacomo). — Vénitien. Vivait au milieu du xv° siècle.

11. — *L'Assomption*. Retable en cinq compartiments (salle I).

Au milieu, la Vierge, vue de face, en manteau rose très pâle, à fleurs d'or, est assise dans une sorte de mandorla portée par six anges avec des robes bleues et ailes multicolores; à gauche, saint Jean-Baptiste en manteau vert et sainte Hélène en manteau rouge, portant la croix; à droite, saint Benoît en robe blanche, tenant une croix et un livre, et sainte Élisabeth en robe verte, manteau rose à doublure jaune, tenant un lis et un livre. Fond d'or.

Signé : GIACOMO MORAZON A LAURA QUESTO LAVORIER ANO DNI MCCCCXXXXI.

H., 1,35; L., 1,90. B. — Fig., 0,96. — Église San Elena in Isola. « Un rival de Jacobello de Flore, ce fut Giromin Morzone, qui peignit beaucoup à Venise et dans plusieurs villes de Lombardie; mais comme il s'en tint à la vieille manière, et qu'il fit toutes ses figures se tenant sur la pointe des pieds, nous n'en parlerons que pour dire qu'il y a un tableau de sa main dans l'église de Santa Lena, sur l'autel de l'Assomption, avec plusieurs saints. (Vas., III, 635, n. 4.)

Moretto da Brescia (Alessandro Bonvicini, dit). — Vénitien, 1498-1554.

331. — *Saint Pierre* (salle X).

Vu de face, le visage tourné de trois quarts vers la droite, robe bleue, manteau marron à doublure verdâtre; dans la main gauche, il tient un livre; dans la droite, les clefs; fond de paysage boisé.

H., 1,17; L., 0,51. T. — Fig., 1,05.

332. — *Saint Jean-Baptiste* (salle XI).

Tourné de trois quarts vers la gauche, le visage vu de face; robe marron, manteau rose. de la main droite il porte une croix et une banderole; de la gauche, il fait un geste indicateur; fond de paysage boisé, un rocher, à gauche.

H., 4,17; L., 0,51. T. — Fig., 1,05. — Ces deux tableaux ont été achetés par l'empereur François-Joseph I*er*, à la galerie Manfrin.

Niccolo di Maestro Pietro. — Vénitien. Travaillait de 1394 à 1419.

19. — *La Vierge et l'Enfant, entourés d'anges* (salle I).

La Vierge, en robe rouge à fleurs d'or, manteau bleu, est assise, tenant sur ses genoux l'Enfant Jésus en tunique jaune, qui porte un livre ouvert. Sur les bras du trône, deux anges musiciens et autour de la Vierge cinq autres anges, qui tendent une draperie rouge; au premier plan, à gauche, le donateur Vulciano Belgarzone en robe rouge.

En bas, deux inscriptions, à droite : M CCC L XXXX IIII. *Nicho as filius Nigri Petri pictoris de Venecis pinxit hoc opus qui moraturin chapite pontis paradixi*; à gauche : *Hoc opus fecit fieri dūs Vulcia Belgarçone civis Yadriensis*.

H., 1,01; L., 0,65. B. — Acheté par l'empereur François-Joseph I*er*, à la galerie Manfrin. Suivant Zanotto et Cicogna, Niccolò di Maestro Pietro serait le même peintre que Niccolò Semitecolo.

Novelli (Pier Antonio). — Vénitien, 1728-(?).

435. — *Allégorie des Beaux-Arts* (salle VII).

A droite, un vieillard assis, de profil tourné vers la gauche, dessine sur un carton. Au second plan, une femme en vêtements blancs, vue de face, ayant deux petites ailes à la tête, tient de la main gauche une statuette d'or de la Diane d'Éphèse; à gauche, tournée vers la droite, une femme, en jupe verte et châle rouge, tient une palette et un pinceau; près d'elle, un enfant couronné de fleurs; à ses pieds, un masque.

Signé à droite, sur une pierre : Petrus Antonius Novelli, Venetus Pinxit anno 1776.

H., 1,35; L., 1,05. T. — Académie de peinture.

Ostade (Adriaen van). — Hollandais, 1610-1685.

111. — *Intérieur d'un cabaret* (salle XI).

Au premier plan, autour d'une table, sont assis deux hommes; l'un tient d'une main un verre et de l'autre une cruche; l'autre joue du

violon; près d'eux, au milieu, un homme, debout, les regarde, en fumant sa pipe; au fond, près d'une porte vitrée, trois autres buveurs assis autour d'une table.

H., 0,25; L., 0,22. B. — Fig. pet. nat. — Don Molin.

Palma (Jacopo) Giovane, LE JEUNE. — Vénitien, 1544-1628.

238. — *Le Triomphe de la mort : Vision de l'Apocalypse* (salle XI).

A droite, saint Jean en robe jaune et manteau rouge, l'aigle au-dessus de sa tête, écrit l'Apocalypse. Il se tourne vers la gauche où lui apparaissent, dans une vision, vomis par un monstre, les trois cavaliers précédant la Mort et, dans leur course, écrasant des hommes.

H., 2,35; L., 4,40. T. — Fig. gr. nat. — Scuola di S. Giovanni Evangelista. Bosch. (*Riv. M. Sest. di S. Polo,* 88.) « Comme l'imagination de l'artiste se développait, les commandes lui arrivaient de toutes parts; il fut chargé par la confrérie de Saint-Jean-l'Évangéliste de faire les peintures de leur salle. Il y peignit quatre visions de l'Apocalypse : le Triomphe de la mort, galopant, la faux en main, sur un blanc destrier, et trois autres cavaliers sur des chevaux de couleurs diverses, armés d'arcs et d'épées, qui triomphent des empereurs et des rois. Dans la seconde, on voit ceux qui sont marqués d'une croix par l'ange, et il y peignit un grand nombre des frères. Dans la troisième, il fit les anges qui tuent beaucoup de gens, parmi lesquels quelques-uns nus, pour montrer toujours son art et sa science. Et dans la quatrième, c'est la Vierge, couronnée d'étoiles, environnée de splendeurs, avec la lune sous ses pieds, et le dragon et saint Jean, qui, dans chaque tableau, écrit sa vision. » (Rid., II, 176.)

Palma (Jacopo) Vecchio, LE VIEUX. — Vénitien, 1480-1528.

301. — *Portrait de femme* (salle X).

Tournée de trois quarts vers la gauche, chevelure blonde, robe rouge, chemisette blanche décolletée; à gauche, un rideau vert; à droite, fond de paysage au soleil couchant.

H., 0,56; L., 0,44. B. — Fig. pet. nat. — Collect. Renier. Attribution contestable

*** 302.** — *Saint Pierre entouré de saints* (salle X).

Sur un trône élevé derrière lequel est tendue une draperie rouge retenue par une branche, le saint, en robe bleue et manteau jaune, est assis, de trois quarts tourné vers la droite, tenant dans ses mains les clefs et un livre dont il indique un passage aux saints qui l'entourent; à gauche, saint Jean-Baptiste, un agneau à ses pieds, et, derrière lui, saint Marc et sainte Augusta; à droite, saint Paul appuyé sur une épée; derrière lui, saint Tiziano, évêque d'Oderzo, et sainte Justine.

H., 2,85; L., 1,78. B. — Fig. gr. nat. — Gravé par Comirato (Z). Église di Fontanella d'Oderzo, près Trévise, et payé 400 lires, plus un tableau de Francesco Montemez-

ACADÉMIE

PAOLO VERONESE (PAOLO CALIARI, DIT),
PAUL VÉRONÈSE.

37. — *Sainte Famille et quatre Saints.*

,ano, en 1822. Attribué autrefois par Ridolfi à Cima et par d'autres écrivains au Pordenone. Fortement restauré, « ce tableau est remarquable par la clarté et la grandeur du dessin et le brillant du coloris, les têtes sont caractéristiques, bien qu'un peu petites, défaut d'ailleurs dans lequel le peintre est tombé souvent ». (Locatelli, *Palma*, p. 51.) Toutefois, « aucune des œuvres de Palma ne fut exécutée avec plus de vigueur que celle-ci, aucune n'appelle plus la comparaison avec les productions de son contemporain Sebastiano Luciani. C'est un travail d'une grande élévation, fait pour impressionner, et remarquable par l'influence qu'il eut sur les derniers adeptes de l'école du Frioul. » (Cr. et Cav., II, 464.)

* 310. — *Le Christ et la Chananéenne* (salle X).

Sous un portique, au milieu, le Christ, en tunique rose à fleur d'or et manteau bleu, vu de face, tourne la tête à gauche vers la Chananéenne agenouillée, les mains jointes que soutient une femme debout, le visage éploré ; autour du Christ, les apôtres. Fond d'architecture.

H., 0,92 ; L., 1,53. B. — Fig. à mi-corps gr. nat. — Don Contarini. Tableau ayant subi quelques restaurations. La tête du disciple, à droite du Christ, au second plan, est refaite. « Dans l'amplitude des formes et la calme sérénité des visages, aussi bien que dans le dessin en lui-même, nous reconnaissons le précurseur de Rocco Marconi et de Bonifazio. » (Cr. et Cav., II, 461.)

* 315. — *L'Assomption* (salle X).

La Vierge, en robe rose et manteau bleu, s'élève dans une gloire, entourée d'anges musiciens, les pieds posés sur un ange, les ailes étendues ; de ses deux mains, elle dénoue sa ceinture ; sur terre, les apôtres dans des attitudes de prières. Fond de paysage, avec un château à droite et une route sur laquelle s'avance en courant, comme pour assister au miracle, saint Thomas, qui, d'après la tradition, arriva trop tard pour voir la mère du Sauveur monter au ciel. A gauche, un cartel sur lequel devait être la signature effacée.

H., 1,05 ; L., 1,38. B. — Gravé par Viviani (Z). Provient de la scuola di S. Maria Maggiore, ou de l'église elle-même, d'après un ancien inventaire. Attribution contestable. « Les visages des apôtres sont variés et mâles, mais manquent d'expression. Les plis des vêtements de la Vierge n'ont pas l'ampleur caractéristique de Palma, mais semblent être l'œuvre d'un artiste plus moderne. » (Locatelli, p. 51.) Zanotto rapporte ailleurs que la partie supérieure avait été laissée inachevée par l'artiste.

Paolo Veronese (Paolo Caliari, dit) Paul Véronèse.
Vénitien, 1528-1588.

* 37. — *Sainte Famille et quatre Saints* (salle II).

Sur la droite, dans la partie supérieure, sous une niche tendue de brocart noir et or, est assise, au sommet d'un escalier, de face, la Vierge en robe rouge et manteau bleu à doublure verte et voile gris qui porte l'Enfant Jésus. Derrière elle, une draperie grise que soutient, à gauche,

un chérubin et, à droite, saint Joseph en robe bleue, manteau jaune, appuyé sur un bâton, contemple le groupe divin. En bas, au premier plan, au centre, saint Jean-Baptiste enfant, vu de dos, se tient tout nu sur un piédestal de marbre formant saillie, et touche de la main gauche la main stigmatisée de saint François qui s'avance, à gauche, en levant la tête; derrière celui-ci, sainte Justine, jeune femme avec des perles dans les cheveux, dont on ne voit que la tête, de profil tournée vers la droite; à droite, accoudé sur le piédestal, saint Jérôme en robe rose et camail rouge, le visage tourné du côté du spectateur.

H., 4,66; L., 2,52. T. — Fig. gr. nat. — Gravé par Comirato (Z) et par Gauchard (Hist. des peintres). Peint vers 1550, pour l'église San Giobbe ou San Zaccaria, suivant Caliari. « Cette Sainte Famille est plutôt une apothéose que la représentation exacte du pauvre ménage de Joseph. La présence de ce saint François portant une palme, de ce prêtre en camail et de cette sainte sur la nuque de laquelle s'enroule comme une corne d'Ammon, une brillante torsade de cheveux d'or à la mode vénitienne, l'estrade quasi royale où trône la Mère divine, présentant son bambin à l'adoration, le prouvent surabondamment. » (T. GAUTIER, 271.) « Ce tableau est très inspiré de la Vierge de la famille Pesaro, par Titien (voir p. 191), mais ici Véronèse a commis une maladresse qu'aurait certes évitée Titien en mettant au milieu de sa toile, au premier plan, le petit saint Jean qui tourne le dos au spectateur d'une façon assez désagréable. » (CALIARI, Paolo Veronese, 139.)

* 203. — *Le Repas chez Lévi* (-alle IX).

La table est dressée, au second plan, sous un portique ouvert, à trois arcades séparées par de vastes pilastres à colonnes corinthiennes; au milieu est assis le Christ, en robe rose et manteau bleu, qui se penche, à droite, vers saint Jean, en tunique rouge et manteau bleu; à gauche, saint Pierre, en robe rose et manteau gris, prend un morceau de viande dans un plat; à droite et à gauche, des convives assis et des serviteurs qui passent des plats et versent à boire; en avant, deux convives, l'un à gauche, l'autre à droite, tous deux en rouge (l'un d'eux est Lévi) se tournent vers la droite et regardent un majordome en tunique à rayures multicolores et toque noire qui s'avance vers la table et auquel parle un nègre; derrière lui, sur un escalier, deux pages versent à boire, deux hallebardiers s'éloignent emportant des plats, et une jeune fille se penche; à gauche, un seigneur, debout, en riche vêtement vert foncé à doublure vert clair; à ses côtés, un page et un fou semblent appeler un valet arrêté sur l'escalier et un nègre s'avance accompagné d'une jeune fille; au milieu, un chien qui regarde un chat blotti sous la table. Au fond, on aperçoit de nombreux édifices.

On lit sur la rampe, à gauche : FECIT. D. COVI. MAGNV LEVI AD. MDLXXII, et à droite : LVCAE CAP. V. DIE. XX APRILIS.

H., 5,68; L., 12,30. T. — Fig. gr. nat. — Couvent des SS. Giovanni e Paolo. Ce tableau fut exécuté en 1572 par le peintre sur la prière de son ami le frère Andrea dei Buoni, pour une somme modique, afin de remplacer une Cène du Titien qui avait été

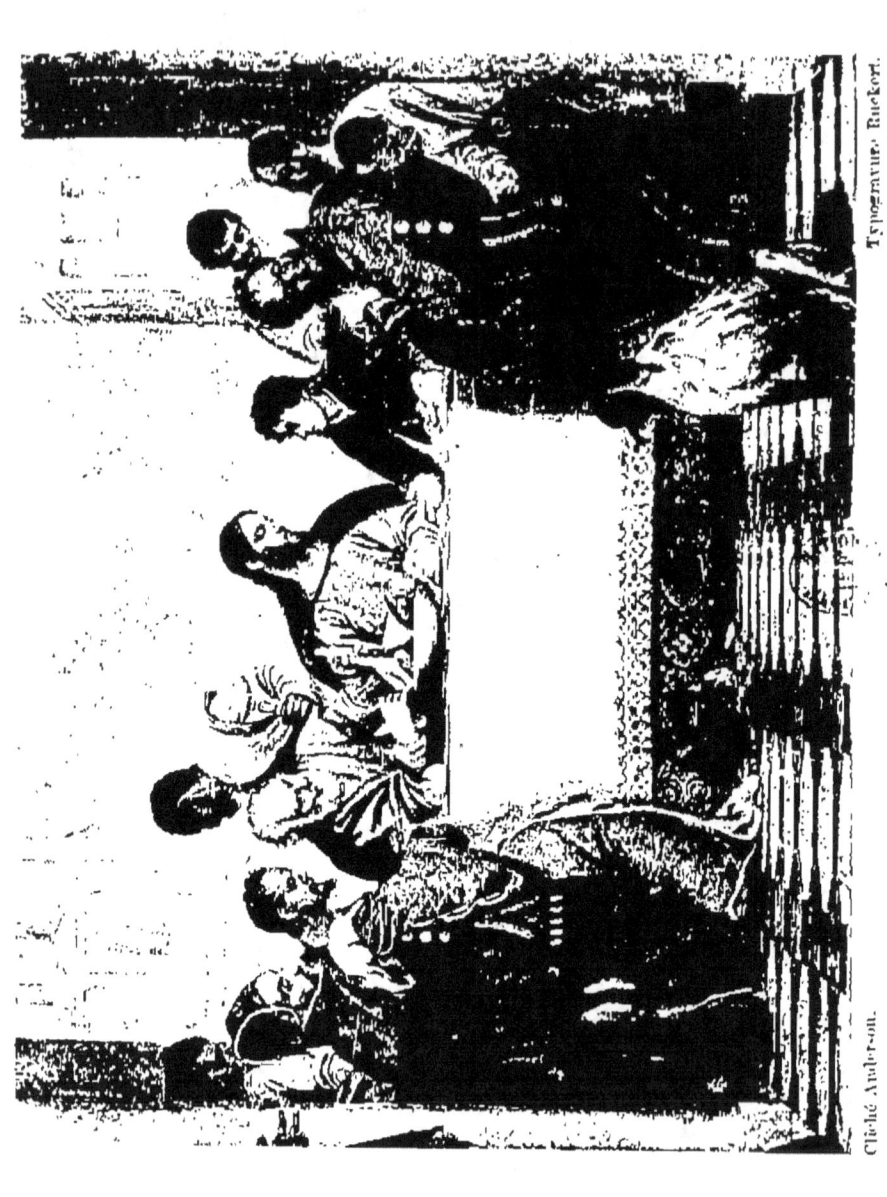

PAOLO VERONESE (PAOLO CALIARI, DIT), PAUL VÉRONÈSE.

brûlée. « Au milieu se tient le Sauveur, et, en face, Lévi vêtu de pourpre, et, avec eux, nombre de publicains et autres, mêlés avec les apôtres, parmi lesquels il y a des têtes fort originales sous de singuliers effets ; et il portraitura ledit frère Andrea dans un coin avec la serviette sur l'épaule, et l'on trouverait, pour ce seul portrait, autant d'argent qu'il en fut donné pour tout l'ouvrage ; parmi les choses admirables est la figure de l'hôte appuyé sur un piédestal (ce qui indique bien la qualité du personnage), d'une carnation si fraiche, qu'il paraît en vie, et près de lui, un esclave éthiopien, en habit mauresque, un panier à la main, qui semble rire et qui fait rire tous ceux qui le voient. Tout l'ouvrage, en somme, est mené avec la plus grande maîtrise qu'on puisse apporter en pareil genre, Paolo y ayant mis toute sa conscience, et n'ayant pas voulu donner au frère Andrea motif de plainte pour avoir mal employé son argent. » (RID., I, 309.) L'une des quatre représentations de festins évangéliques exécutées par le peintre. Les trois autres sont : *les Noces de Cana*, que possède le Louvre, peintes en 1563, autrefois dans le réfectoire du couvent de Saint-Georges-Majeur, *le Repas chez Simon*, peint en 1570 pour l'église San Sebastiano, et le *Repas chez Simon*, exécuté pour les Pères Servites, offert, en 1664, à Louis XIV et actuellement au Louvre [1]. Transporté à Paris, 1797-1815.

* 45. — *Venise sur un trône* (salle II).

Au milieu, sur un trône, est assise Venise, vue de face, en robe rose et manteau jaune, couronnée, des perles au cou ; à ses pieds, un lion ; à gauche, Hercule armé d'une massue, et une jeune femme en manteau bleu, des fleurs dans les cheveux ; à droite, Cérès portant des épis dans les plis de son manteau, un amour tenant de ses deux mains une gerbe, et au second plan, une jeune fille dont on ne voit que le buste.

Fig. gr. nat. — Plafond de la salle Del Magistrato delle Biade, au palais ducal. (BOSCH., *Sest. di San Marco*, 49.)

* 205. — *Martyre de sainte Christine* (salle IX).

Sur le lac de Bolsène, au milieu, dans une barque conduite par un batelier en vert, assis sur le gouvernail, la sainte, vue de face, en robe violette et voile blanc, les bras étendus, ayant autour de la taille une chaîne, à laquelle est attachée une pierre, va être précipitée dans l'eau par deux bourreaux ; à gauche, sur la berge, un pêcheur et un groupe de cinq personnes qui regardent la martyre, une mère agenouillée, son enfant dans les bras, un homme coiffé d'un turban, une femme et une petite fille ; au fond, au milieu, des édifices sur le rivage.

H., 1,35 ; L., 2,85. T. — Fig. pet. nat. — Gravé par Zuliani (Z). Ce tableau et les n°s 206, 208 et 209 proviennent de l'église supprimée de San Antonio di Torcello pour laquelle Paolo Veronese avait été chargé de représenter les épisodes principaux de la vie de la martyre sur dix toiles. Deux d'entre elles : *la Sainte accusée d'être chrétienne* et *la Sainte brisant les idoles*, sont en Angleterre ; une troisième : *la Sainte torturée*, appartenait au commencement du siècle à un peintre nommé Sébastiano Santo. La quatrième, *la Sainte visitée par un ange dans sa prison* ; la cinquième, *la Sainte recueillie par des pêcheurs* ; la sixième, *le Baptême de la sainte*, ont disparu.

1. Voir *le Louvre*, par les mêmes auteurs.

* **206.** — *Sainte Christine nourrie par des anges* (salle IX).

Dans une prison est assise à droite la sainte, en robe blanche, de trois quarts tournée vers la gauche; deux anges à ses côtés, l'un agenouillé lui présentant des vivres sur un plat; l'autre, debout, lui offrant à boire; un troisième, volant, tenant dans sa main une palme et une flèche, lui montre le ciel; à gauche, des prisonniers enchaînés; au fond, à droite, à travers les barreaux d'une fenêtre, un soldat regarde le miracle.

<small>H., 1,90; L., 3,80. T. — Fig. pet. nat. — Gravé par Viviani (Z). Voir le n° 205.</small>

* **207.** — *Vierge en gloire* (salle IX).

Au ciel, dans une nuée lumineuse, la Vierge tient sur ses genoux l'Enfant Jésus qui regarde à gauche saint Dominique debout sur les marches d'un escalier, distribuant à la foule des fleurs que lui présente un ange; derrière lui, à gauche, agenouillé, un pape, un empereur, des femmes et des religieux; à droite, un doge, un cardinal et d'autres assistants; à droite et à gauche, des colonnes et des haies de fleurs.

On lit au milieu, sur la contremarche : DECEMBRI MDLXXIII IN TEMPO DE M. ZVANE DOLFIN CLOL. GASTALDO E. M. DOMINICO FAVRO VICARIO M. JAMOCIGNO SCRIVAN ET COMPAGNI.

<small>H., 1,76; L., 3,15. T. — Fig. pet. nat. — Peint pour la Compagnie du Rosaire à San Pietro Martire de Murano. « A S. Pietro Martire, il fit pour la Compagnie du Rosaire le tableau au-dessus des stalles, près de l'autel, avec la Vierge dans les airs, le pape, des cardinaux et des princes d'un côté, et de l'autre des matrones avec leurs fillettes, auxquelles saint Dominique distribue des roses vermeilles cueillies par son compagnon sur un buisson voisin. Roses précieuses, recueillies avec un fervent amour, vous avez la vertu d'assainir l'âme infectée par l'erreur... etc. » (RID., I, 316.)</small>

* **208.** — *Sainte Christine refuse d'adorer les idoles* (salle IX).

Sur une place publique, à gauche, la sainte, un genou en terre, vue de face, en robe blanche et manteau rose, est entourée de femmes; un homme en costume vénitien lui montre une statue d'Apollon placée sur un piédestal et lui ordonne de l'adorer; au fond, des édifices.

<small>H., 2 m.; L., 1,97. T. — Fig. pet. nat. — Gravé par Viviani (Z). Voir le n° 205.</small>

* **209.** — *Flagellation de sainte Christine* (salle IX).

A droite, sous un portique, la sainte, nue, liée à une colonne, est frappée par deux bourreaux; autour d'elle, nombreuse assistance; au fond, des cavaliers et un porte-étendard; au premier plan, des soldats couchés à terre.

<small>H., 2,05; L., 1,46. T. — Voir le n° 205.</small>

212. — *Bataille de Lépante* (salle IX).

En bas, sur la mer, les deux flottes vénitienne et turque luttent ensemble; en haut, dans une gloire, la Vierge accueille les saints protecteurs de Venise : saint Pierre, les clefs à la main, saint Roch portant son bourdon et son chapeau de pèlerin, sainte Justine couronnée, en robe rouge et manteau brun, un poignard à la main, et saint Marc en tunique grise et manteau jaune, un lion à ses pieds; au fond, des anges musiciens; à droite un ange jetant sur les Turcs des flèches enflammées.

H., 1,70; L., 1,40. T. — Fig. pet. nat. — Gravé par Viviani (Z). Église San Pietro Martire de Murano. (Bosch., *Itic. Min. Sest. della Croce*, 22.)

255. — *Le Calvaire* (salle IX).

A gauche, au second plan, sur le Calvaire, le Christ et les deux larrons en croix; un bourreau, monté sur une échelle, s'apprête à clouer l'écriteau au-dessus de la tête du Christ; au pied de la croix centrale, la Madeleine, le centurion portant une pique et la Vierge s'évanouissant entre les bras des saintes femmes; au milieu, la foule qui s'éloigne; à droite, des femmes assises auprès d'une fontaine; au premier plan, un cavalier bardé de fer dont le cheval se cabre; à gauche, les bourreaux assis à terre; au fond, Jérusalem sur une éminence.

H., 2,85; L., 4,45. T. — Fig. pet. nat. — Eglise di San Niccolo della Latuga. (Bosch., *Itic. Min. Sest. di San Polo*, 55.)

256. — *Saint Luc et saint Jean, avec leurs animaux emblématiques.*

H., 2 m.; L., 3,25. T. — Fig. gr. nat. — San Niccolo della Latuga.

258. — *La Charité.*

H., 1,85; L., 1,15. T. — Voir le n° 260.

260. — *L'Annonciation* (salle IX).

Dans le vestibule d'un palais dallé de marbre, la Vierge est agenouillée, à droite, devant un prie-Dieu richement sculpté, sur lequel est posé un livre. Vue de face, elle a la tête tournée à gauche vers l'ange Gabriel qui lui apparaît en robe orange et jaune, les ailes rouges et vertes déployées, portant un lis de la main gauche et de la droite lui montrant le ciel; au milieu, le Saint-Esprit dans un rayon lumineux; au fond, sur la rampe, à droite, une branche dans un vase de cristal; au milieu, à l'arrière-plan, plusieurs cours séparées par des portiques de marbre blanc;

sur le piédestal des deux colonnes et au sommet de l'arc cintré, des écussons.

H., 4,70; L., 5,35. T. — Fig. gr. nat. — Scuola dei Mercanti. Ce tableau était placé au-dessus d'une porte, entre les n°s 258 et 262. (Bosch., *Ric. Min. Sest. di Canar.*, 37.)

* 261. — *Saint Marc et saint Mathieu avec leurs emblèmes.*

Pendant du n° 256.

262. — *La Foi.*

H., 2,85; L., 3,15. T. — Voir le n° 260.

* 264 — *Couronnement de la Vierge* (salle IX).

En haut, dans une gloire, Dieu le père à droite et le Christ à gauche couronnent la Vierge agenouillée à leurs pieds, les mains croisées sur la poitrine, en robe blanche à fleurs bleues et manteau jaune, dont deux anges tiennent les pans; deux autres anges présentent des couronnes; en bas, à gauche, saint Paul, une épée sur les genoux, saint Jérôme, vu de dos, sainte Claire, sainte Cécile, sainte Lucie portant ses yeux sur un plat, sainte Catherine; à droite, les quatre Évangélistes avec leurs emblèmes, saint Laurent, etc.; au milieu, un groupe formé d'un pape, du roi David, du prophète Jérémie, de saint Jean-Baptiste, saint André, saint Pierre, etc.

H., 4 m.; L., 2 m. T. — Fig. gr. nat. — Gravé par Viviani (Z). Église degli Ognissanti. (Bosch., *Ric. Min. Sest. di Dorsod.*, 40.)

* 265. — *L'Assomption* (salle IX).

En haut, dans une gloire, s'élève la Vierge, vue de face, les mains jointes, le visage tourné vers la gauche, en robe violette et manteau blanc, dont deux anges soutiennent les pans; à ses pieds, au fond, trois anges musiciens. En bas, autour du tombeau, au pied d'un escalier, les apôtres dont les uns regardent le sépulcre béant et les autres lèvent les yeux au ciel; au premier plan, deux apôtres agenouillés et un troisième debout dont on ne voit que les bras étendus.

H., 4 m.; L., 1,80. T. — Fig. gr. nat. — Gravé par Comirato (Z). Au maître-autel de l'église di Santa Maria Maggiore. (Rio., 1, 316.)

Parentino (Bernardino). — Vénitien, (?)-1531.

51. — *Le Calvaire* (salle III).

Au centre, le Christ en croix entre les deux larrons; à gauche, au premier plan, la Vierge et les saintes femmes; à droite, saint Jean, en robe blanche et manteau rose, regardant le Sauveur; au second plan, un

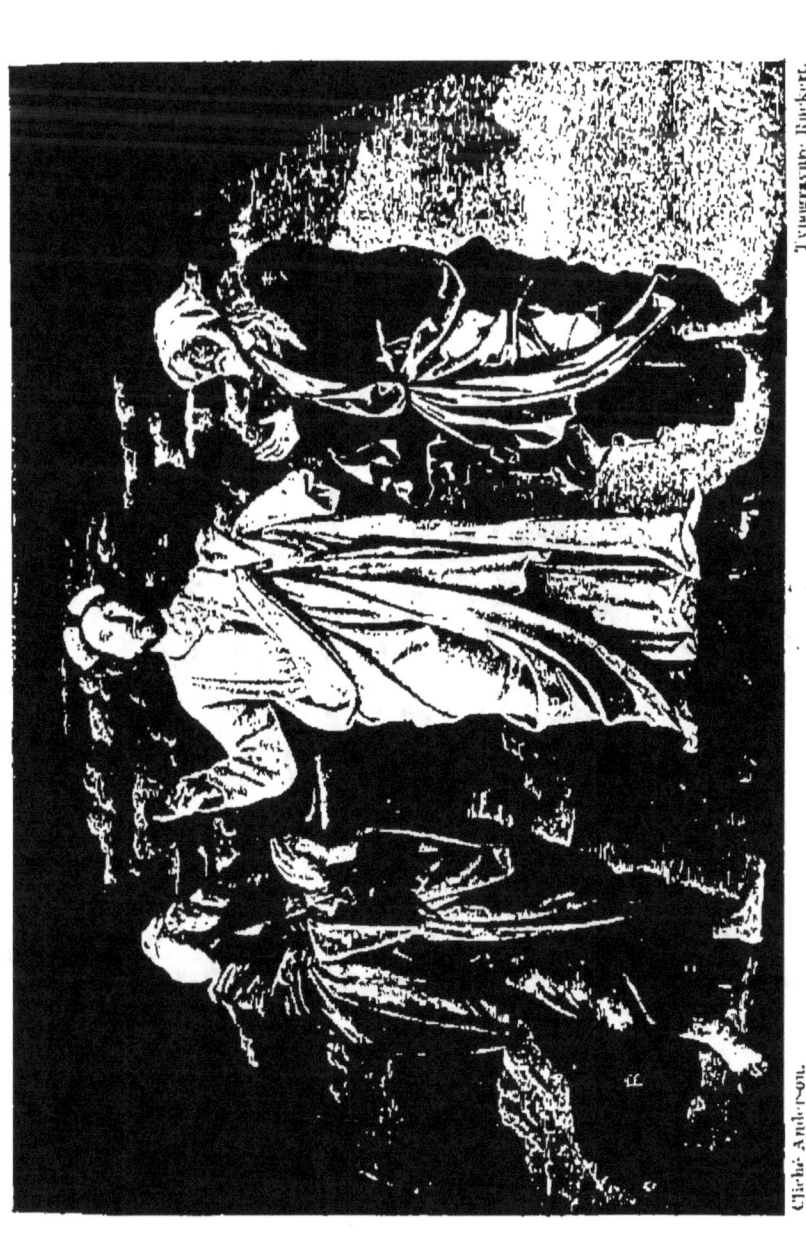

PENNACCHI (PIER-MARIA).

96. — *La Transfiguration.*

ACADÉMIE

PENNACCHI (GIROLAMO).

85. — *Le Christ disputant avec les docteurs.*

soldat tenant une lance et un bouclier, et une troupe de cavaliers s'éloignant; au loin, une ville fortifiée; à gauche, sur une montagne, un château fort.

H., 1,04; L., 0,71. B. — Fig., 0,45. — Don Molin. Attribué autrefois à Squarcione.

Pellegrino da San Daniele. — Voir **Martino da Udine**.

Pennacchi (PIER-MARIA). — Vénitien, 1464-1528 (?).

* 96. — *La Transfiguration* (salle V).

Au milieu, sur le mont Thabor, le Christ, vu de face, drapé dans un manteau blanc, bénit de la main droite; à sa gauche, Moïse, en robe rouge, manteau jaune foncé, coiffé d'un turban; à sa droite, Élie, en robe rouge, manteau gris, turban jaune, tous deux en adoration.

H., 1,70; L., 2,65. T. — Fig. gr. nat. — Église S. Margherita, à Trévise.

Pennacchi (GIROLAMO). — Vénitien, 1497-1544.

* 85. — *Le Christ discutant avec les docteurs* (salle V).

Au milieu, dans une chapelle demi-circulaire, sur un trône élevé, est assis le Christ, en robe rose et manteau bleu, la main droite levée; à ses pieds, de chaque côté, quatre docteurs discutant; l'un d'eux, un vieillard, se penche pour prendre un des livres jetés au pied du trône; au premier plan, à gauche, saint Jérôme et saint Grégoire; à droite, saint Augustin et saint Ambroise.

H., 1,74; L., 1,49. B. — Fig., 0,60. — Don Molin.

Piazzetta (GIOVANNI-BATTISTA). — Vénitien, 1683-1754.

* 483. — *La Diseuse de bonne aventure* (salle XIV).

Une jeune femme, vue de face, en robe blanche et jupon rose, coiffée d'un chapeau de paille, assise sur un rocher, un petit chien sur ses genoux, donne sa main à la diseuse de bonne aventure debout, à gauche, en jupe brune et corsage noir; au second plan, à droite, un jeune homme et une jeune fille causant ensemble. Fond de paysage.

H., 1,80; L., 1,15. T. — Fig. pet. nat. — Donné par le ministère de l'instruction publique.

Piero della Francesca. — Florentin, 1423-1492.

* 47. — *Saint Jérôme* (salle III).

Dans un paysage, à gauche, assis sur une pierre, saint Jérôme, de

face, en tunique blanche, les jambes et les bras nus, feuillette un volume posé sur son genou. Il regarde le donateur, vêtu de rouge, agenouillé, à droite, les mains jointes; à gauche, un crucifix; à droite, un grand arbre. Au fond, une ville au pied d'une montagne.

Aux pieds du donateur, on lit : Hier. Amadi. Avg. f.

Signé au-dessous du crucifix : Petri de Bugo Sci Sepulcri Opus.

H., 0,48; L., 0,39. B. — Fig. pet. nat. — Collection Renier. « Le paysage, au fond, agrémenté par une ville qui ressemble beaucoup à Borgo San Sepolcro; les personnages, posés comme ceux des fresques de Rimini, sont des caractères distinctifs du maître. » (Cr. et Cav., *Paint. in Ital.*, II, 544.) Ces auteurs supposent que le personnage agenouillé serait Jérôme, fils de Carlo Malatesta de Sogliano, qui épousa, en 1464, une fille de Federigo d'Urbin. On s'en tient généralement à la lecture : Girolamo, fils d'Agostino Amadi.

Polidoro Veneziano (Lanzani Polidoro, dit). — Vénitien, 1515-1565.

* 313. — *La Vierge et l'Enfant* (salle X).

Au milieu, la Vierge, tournée de trois quarts vers la gauche, porte sur son genou l'Enfant Jésus, qui bénit le donateur vu en buste, à gauche, coiffé d'un capuchon, de trois quarts tourné vers la droite et portant dans ses mains croisées sur sa poitrine une banderole sur laquelle on lit : peccavi. Derrière lui, à gauche, saint Jean l'Évangéliste, en robe foncée, portant un livre et une plume, accompagné de son aigle; à droite, sainte Catherine, en robe rose et voile à rayures blanches et jaunes, la main gauche appuyée sur la roue et tenant une palme; à droite, au fond, la base d'une colonne.

H., 0,81; L., 1,03. T. — Fig. mi-corps pet. nat. — Église dei Servi. (Bosch., *Ric. Min. Sest. di Cana*, 47.)

Pordenone (Giovanni-Antonio Licinio, dit il). — Vénitien, 1484-1540.

298. — *Un homme en prière* (salle X).

Portrait d'un vieillard à longs cheveux blancs, de profil, les mains jointes, tunique noire.

H., 0,35; L., 0,35. B. — Fig. trois quarts nat. — Attribution douteuse. Don Contarini.

* 304. — *Portrait de femme* (salle X).

Vue presque de face, légèrement tournée vers la gauche, vêtement brun à larges manches, col brodé, bonnet blanc tuyauté; de la main gauche, elle tient ses gants. Fond noir.

H., 0,85; L., 0,77. T. — Fig. à mi-corps gr. nat. — Don Contarini.

ACADÉMIE

PIERO DELLA FRANCESCA.

47. — *Saint Jérôme.*

ACADÉMIE

PORDENONE
(Gio. Antonio Licinio, dit Il).

316. — *Saint Laurent Giustiniani et quatre Saints.*

* **305.** — *Portrait de femme* (salle X).

De trois quarts tournée vers la gauche, corsage noir décolleté ; sur ses cheveux blonds une sorte de turban bleu et jaune.

H., 0,75 ; L., 0,67. T. — Fig. en buste gr. nat. — Don Contarini.

* **316.** — *Saint Laurent Giustiniani et quatre Saints* (salle X).

A l'arrière-plan, au fond d'une chapelle, sous une voûte en cul de four décorée de mosaïques, saint Laurent, en surplis blanc, coiffé d'un bonnet blanc, debout sur un piédestal, de face, lève la main droite pour bénir ; il porte un grand livre sur le bras gauche ; à ses pieds, de chaque côté du piédestal, un moine incliné, et, sur la droite, debout, saint Bernard tenant un livre et trois figures dont on ne voit presque que les têtes. Au premier plan, à gauche, saint François d'Assise, à genoux, tourné vers saint Jean-Baptiste, de stature colossale, nu, ceint d'une peau de bête, qui se tient à droite, portant un agneau sur un livre, le pied posé sur un fragment de chapiteau ; derrière saint François qu'il montre du doigt, saint Augustin, mitré et crossé, regarde saint Laurent.

H., 3,70 ; L., 2,25. T. — Fig. gr. nat. — Gravé par Guillaume (*Hist. des peintres*) et Zuliani (Z). Autel Renieri, dans l'église Santa Maria dell'Orto. Paris (1797-1815). « Ce tableau montre un effort suprême pour produire une vive émotion ; l'ascétique san Lorenzo respire une gravité inspirée, tandis que la vie et le mouvement sont réservés aux saints qui l'entourent. La précision et le fini sont remarquables dans les contours et le modelé, mais il n'y a pas de vie dans cette sainte conversation. Les figures sont toujours gigantesques et sans élévation, et c'est une plaisanterie d'habiller de tels athlètes avec des robes de moine. Mais où Pordenone montre un réel talent, c'est dans la facture : les tons chauds et lumineux sont condensés dans le plus petit espace de façon à présenter dans une demi-teinte une surface intermédiaire atténuée graduellement par des tonalités grises et des ombres plus grises encore. » (Cr. et Cav., II, 285.) « En dépit des regards et des gestes, il semble que, dans cette « sainte conversation », les gens ne savent pas bien ce qu'ils ont à se dire. » (Burk., 748.) « La figure de saint Laurent est une de celles qui se gravent à jamais dans l'esprit, figure ascétique, parcheminée, inquisitoriale et terrible, figure de jésuite concentré qui, nous rappelant un personnage de roman bien connu, nous fit écrire sur notre calepin de voyage ces mots : « Un Rodin du XVIe siècle ». Encadré dans un motif d'architecture, saint Laurent est représenté bénissant les trois personnages qui sont devant lui, sans qu'une action pareille adoucisse l'expression de sa mine austère ; saint François, à genoux, regarde avec une dévote affection et le saint titulaire et un agneau que leur présente saint Jean-Baptiste, admirable figure en pied, dont les chairs sont modelées avec une science profonde et un coloris plein de morbidesse. Le peintre y a mis toute la sève de son talent. Il semble aussi avoir voulu faire un tour de force dans la figure de saint Augustin, dont le bras étendu sort du tableau avec le prestige d'un trompe-l'œil. Cette fois, la manière de Pordenone est plutôt tendre et caressée qu'elle n'est fière. Ses ombres ont conservé de la transparence, sa couleur est moins sévère et moins rembrunie. Au milieu des peintres vénitiens, qui ne brillent pas, en général, par l'expression, ce tableau paraît émané d'un artiste supérieur dont la main est toujours conduite par l'esprit. » (Ch. Blanc, *Hist. des peintres.*)

* **321.** — *La Vierge du Carmel* (salle X).

Au second plan, la Vierge, vue de face, en robe verte, ceinture violette, manteau bleu, dont deux anges soutiennent les pans, un voile blanc sur la tête, les bras ouverts, les pieds sur des nuages; au-dessous d'elle, debout, à gauche, en robe de bure, le bienheureux Angelo tenant une palme, une épée dans le crâne; à droite, le bienheureux Simon Stock portant sur l'épaule une branche de lis; à la partie inférieure, les membres de la famille Ottoboni, les donateurs; à gauche, cinq hommes; à droite, une femme en riches vêtements et un petit garçon; au milieu, en extase, un moine. Sur un cartouche, on lit : *Divæ Mariæ Carmeli Societas.*

H., 2,85; L., 3,09. T. — Fig. gr. nat. — Gravé par Nardello (Z). Exécuté, ainsi qu'une réplique, vers 1525. Don d'Antonio Canova, qui avait acheté les deux tableaux à la famille Ottoboni de Rome. La réplique avait été transportée par Canova à Possagno, près Trévise. « Dans cette nouvelle période (après 1525), Pordenone semble avoir, en quelques années, modifié les tendances colossales de sa manière. Nous en avons un exemple dans le *Saint Gothard* de l'hôtel de ville, à Pordenone, où la majesté de la figure principale se combine avec une simplicité inaccoutumée de formes dans les deux saints assistants. Un autre exemple du même genre est la Vierge de Miséricorde, qui fut peinte, probablement vers ce temps, pour un membre de la famille Ottoboni à Pordenone, etc. » (Cr. et Cav., II, 265.)

Porta. — Voir **Salviati.**

Previtali (Andrea). — Vénitien, entre 1470 et 1480-1558.

* **70.** — *La Vierge, saint Jean-Baptiste et sainte Catherine* (salle V).

Dans une chambre, à droite, la Vierge, assise, de trois quarts tournée vers la gauche, tient de ses deux mains, assis sur ses genoux, l'Enfant Jésus qui lui sourit; à gauche, tournés vers le groupe divin, sainte Catherine appuyée sur sa roue, en robe rouge, manteau jaune, une draperie blanche sur la tête, un joyau sur le front, et, au second plan, saint Jean, drapé dans un manteau rouge, présentant une croix. Derrière la Vierge, est tendue une draperie verte; par une fenêtre, on aperçoit un paysage montagneux avec un château fort.

H., 0,66; L., 0,96. B. — Fig. à mi-corps, pet. nat. — Don Contarini. « Cette peinture réunit tous les éléments de progrès faits par l'École vénitienne au moment où apparaissent Giorgione et le Titien. Il y a encore quelque chose des Bellini dans la manière sérieuse de comprendre les formes, mais la couleur et le paysage sont déjà titianesques. Le tableau n'est pas traité avec la puissance du Giorgione, et cependant il semble exécuté par quelqu'un qui aurait subi son influence. » (Cr. et Cav., I, 277.) Aussi les deux auteurs émettent-ils un doute sur l'attribution donnée par le catalogue, ne pouvant supposer que Previtali ait à un tel point changé sa manière.

Quirizio da Murano. — Vénitien. Milieu du xve siècle.

* **29.** — *La Vierge et l'Enfant* (salle I).

Debout de face, la Vierge, les mains jointes, regarde devant elle l'Enfant Jésus endormi sur un parapet, la tête reposant sur un oreiller, vêtu d'une chemisette verte avec une ceinture blanche à rayures noires; au fond, une draperie brune; paysage montagneux à droite et à gauche.

Signé, sur le parapet : VIRICIVS. DE. MVRIANO.

H., 0,37; L., 0,42. — Fig. à mi-corps pet. nat. — Don Molin. La signature est très contestable ; le mot Murano paraît seul ancien. Cr. et Cav. (I, 37) se demandent si l'auteur de ce tableau ne serait pas Bartolomeo da Murano « dont on retrouve là les formes particulièrement épaisses ».

* **30.** — *Pietà* (salle I).

Le Christ est vu à mi-corps, dans son sépulcre, les mains croisées sur la poitrine ; autour de lui, les instruments de la Passion. Fond bleu.

H., 0,37; L., 0,42. — Fig. pet. nat. — Don Molin. « Cette peinture montre, si on l'attribue à Quirizio, que, même après la mort d'Antonio, ce peintre suivit la fortune de l'atelier de Murano. » (Cr. et Cav., I, 37, n. 1.)

Ribera (José de). — Espagnol, 1588-1656.

* **62.** — *Martyre de saint Barthélemy* (salle IV).

Le saint, à barbe et longue chevelure blanches, ceint d'une écharpe blanche, a les deux bras liés à un arbre par une corde que tient, à gauche, un bourreau; à droite, un second bourreau écorche avec un couteau la jambe gauche du martyr.

H., 1,13; L., 1,65. T. — Fig. à mi-corps gr. nat. — Acquis de l'abbé Parisi.

Rizzo (Francesco et Girolamo) **da Santa-Croce.**
Voir **Santa-Croce.**

Robusti. — Voir **Tintoretto.**

Salviati (Giuseppe Porta, dit). — Vénitien, 1520-1572 (?).

523. — *Baptême du Christ* (corridor II).

Au milieu, dans le Jourdain, le Christ, de trois quarts tourné vers la droite, est baptisé par saint Jean, debout, sur la rive droite, s'appuyant, de la main gauche, sur une croix; à gauche, agenouillée, la Vierge, sainte Catherine appuyée sur un fragment de roue, et deux

anges portant les vêtements du Sauveur; au ciel, l'Éternel dans une gloire et le Saint-Esprit. Fond de paysage.

H., 2,78; L., 1,93. T. — Fig. gr. nat. — Gravé par Viviani (Z) et par Meaulle (*Hist. des peintres*). Église Santa Caterina, à Mozzorbo.

Santa-Croce (Francesco Rizzo da). — Vénitien. Florissait de 1504 à 1549.

*** 149.** — *Le Christ apparaissant à la Vierge* (salle VII).

Au milieu, le Christ, drapé dans son linceul, portant de la main gauche le labarum, de trois quarts tourné vers la gauche, donne sa main droite percée à baiser à la Vierge qu'accompagnent une sainte femme et deux disciples; à droite, deux autres disciples et une sainte femme; au ciel, deux anges en adoration; sur une montagne, à gauche, un château fort; à droite, sur une rivière, un pont; montagnes à l'horizon. Ciel très brumeux.

Signé sur un cartel, en bas à gauche :

H., 2,95; L., 2,10. T. — Fig. gr. nat. — Couvent des dominicains sulle Zattere. Bosch. (*Ric. Min. Sest. Dors.*, 18.) « Le paysage est de ceux qu'affectionnait Basaïti; mais les figures, aux expressions inanimées et aux traits durs, rappellent la Circoncision de Bellin à Howard-Castle. » (Cr. et Cav., II, 542.)

Santa-Croce (Girolamo Rizzo da). — Vénitien. Florissait de 1520 à 1549.

154. — *Saint Jean l'Évangéliste* (salle VII).

Tourné de trois quarts vers la droite; robe rouge et manteau vert; il tient un livre ouvert sur lequel il écrit.

H., 2,02; L., 0,85. T. — Fig. gr. nat. — Église supprimée dei Servi. Bosch. (*Ric. Min. Sest. Canar.*, 48.)

160. — *Saint Marc* (salle VII).

Tourné de trois quarts vers la gauche; robe rouge et manteau bleu; il tient un livre ouvert dans lequel il lit; à ses pieds, un lion.

H., 2 m.; L., 0,85. T. — Fig. gr. nat. — Même provenance.

169. — *Saint Grégoire et saint Augustin* (salle VII).

Dans une niche, à gauche, saint Grégoire, coiffé de la tiare, en robe rouge, surplis blanc et dalmatique brodée d'or, tourné de trois quarts vers la gauche, tient une croix d'or de la main gauche et bénit de la droite; à droite, saint Augustin mitré, en surplis blanc et dalmatique rouge, tient la crosse et un livre (*la Cité de Dieu*).

H., 2,88; L., 1,60. T. — Fig. gr. nat. — Église supprimée dei Servi. « Ce panneau faisait pendant à un tableau du même maître, représentant saint Jérôme et saint Ambroise, actuellement prêté par l'Académie à l'église della Madonna dell' Orto. (Voir p. 170.) (Bosch., *Ric. Min. Sest. Can.*, 48.)

170. — *Saint Prosdocime* (salle VII).

Vu de face, en surplis blanc et dalmatique rouge et or, mitré; de la main droite il tient un livre et de la gauche sa crosse.

H., 1,97; L., 0,86. B. — Cintré du haut. Fig. gr. nat. — Église di Torresino, à Padoue.

Savoldo (Gian.-Girolamo) (?) — Vénitien. Première moitié du xvie siècle.

*328. — *Les Ermites Pierre et Paul* (salle X).

Dans un site sauvage, ils sont agenouillés, tous deux se faisant vis-à-vis, les mains jointes, les yeux au ciel; derrière eux, devant un rocher, un palmier; au fond, à droite, dans une plaine éclairée par le soleil, un saint en prière. Montagnes bleuâtres à l'horizon.

Signé, au premier plan, au milieu sur une pierre : Jacopo Savaldo 1570 pinx. brixia donavit.

H., 1,63; L., 1,23. B. — Fig. gr. nat. — Acquis par l'empereur François-Joseph Ier à la collection Manfrin. Malgré le nom et la date donnés par l'inscription, Cr. et Cav. (II, 430) pensent que l'œuvre est de Gian Girolamo, à moins « qu'il n'ait existé un second Jacopo Savoldo, imitateur de Gian Girolamo ».

Schiavone (Andrea Meldolla, dit Il). — Vénitien, 1522-1582.

268. — *Jésus enchaîné* (salle X).

A droite, couronné d'épines, les mains enchaînées, de profil tourné vers la gauche, le Christ est assis sur un rocher; un manteau vert est jeté sur ses épaules; au fond, à gauche, une troupe de soldats s'éloigne vers Jérusalem, qui se profile à l'horizon.

H., 0,65; L., 0,75. T. — Fig. pet. nat. — Gravé par Tiozzo (Z). Don Molin.

271. — *Jésus devant Pilate* (salle X).

Au milieu, Jésus, tourné de profil vers la gauche, un manteau rouge

jeté sur ses épaules nues, la tête penchée en avant, les yeux baissés, les mains liées; à gauche, Pilate, nu-tête, tourné de profil à droite, assis sur son trône, se lave les mains dans un plat d'argent que lui présente un officier, vu de face, au second plan.

H., 1,20; L., 2,20. T. — Fig. gr. nat., mi-corps. Legs Renier.

Sebastiani (Lazzaro) ou Bastiani. — Vénitien, vers 1450, vivait encore en 1508.

*100. — *La Naissance de Jésus* (salle V).

Au milieu, sous une hutte, l'Enfant Jésus, couché dans un panier en osier, est adoré, à droite, par la Vierge agenouillée, et à gauche, au second plan, par saint Joseph debout; à droite, un évêque et un apôtre; à gauche, saint Eustache, une tunique verte et un manteau jaune à doublure rose jetés sur sa cuirasse, appuyant sur son épaule la hampe d'un étendard, et saint Jacques, un bourdon à la main; derrière un parapet, le bœuf, l'âne et trois bergers. Au loin, dans une plaine, des troupeaux; à droite, une place forte; à gauche, un ange et un soldat; paysage boisé à l'horizon.

H., 2,20; L., 2 m. B. — Fig., 0,90. — Chiesa di Santa Elena al Lido. Attribué autrefois à Bernardo Parentino; c'est sous le nom de ce peintre qu'il fut gravé par Viviani (Z).

104. — *Trois saints franciscains* (salle V).

Au milieu, saint Antoine de Padoue, assis dans les branches d'un arbre, contre lequel est adossée une échelle; en bas, assis tous deux sur un banc de pierre : à droite, saint Bonaventure lisant; à gauche, un cardinal regardant le saint. Fond de paysage très lumineux, avec des constructions au pied de collines.

Signé dans un cartel, sur le tronc de l'arbre : Lazarus Bastianus.

H., 2,34; L., 1,30. B. — Fig. gr. nat. — Église di San Giuliano.

561. — *Philippe Masseri donne, à son retour de Jérusalem, les reliques de la vraie croix à la confrérie de S. Giovanni Evangelista* (salle XV).

Au fond, devant l'autel, le donateur remet les reliques à un prêtre qu'entourent d'autres ecclésiastiques; sous le portique sont agenouillés, au milieu, trois prêtres, vus de dos, revêtus de riches dalmatiques; à droite et à gauche s'avancent des moines portant des cierges; au premier plan, sur une place, de nombreux assistants; aux deux extrémités, sur des gradins, de nobles Vénitiens. Le portique est surmonté d'une terrasse sur laquelle sont accoudés plusieurs assistants et qui mène, à

ACADÉMIE

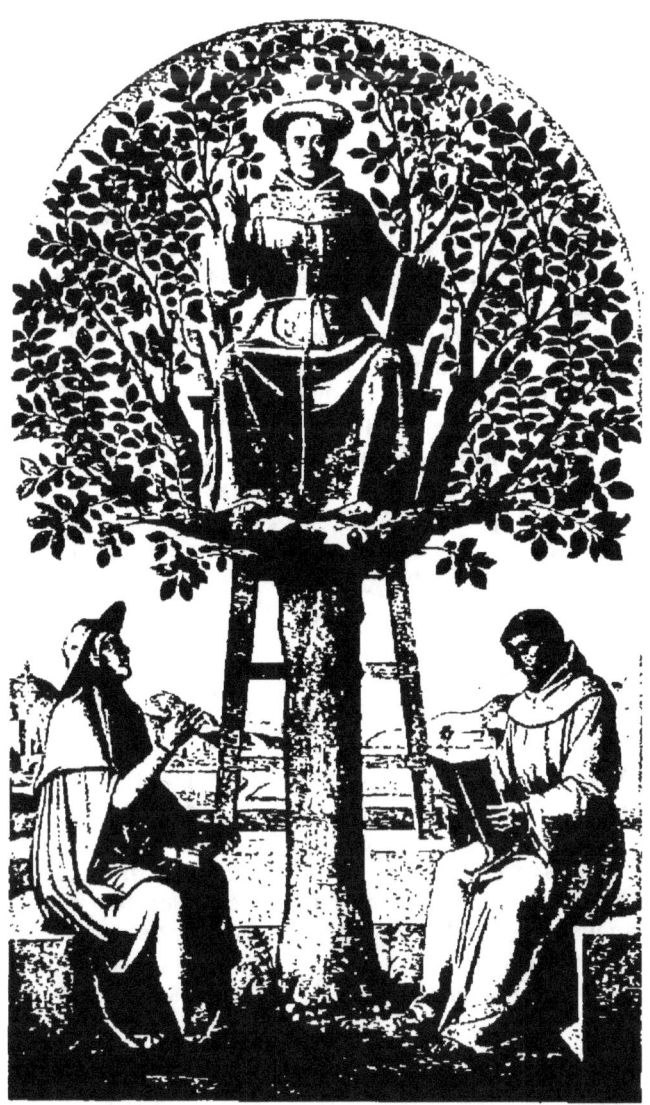

SEBASTIANI (LAZZARO).

104. — *Trois saints Franciscains.*

gauche vers une église, à droite vers une maison, au balcon de laquelle une femme est debout.

H., 3,17; L., 4,25. T. — Fig., 1 m. — Scuola di San Giovanni Evangelista. Attribution donnée par Cr. et Cav. (I, 219) et Molmenti (p. 76). « Ce tableau, exécuté à la fin du xv^e siècle, montre que le style du peintre se ressentait de l'influence de Mansueti et de Carpaccio. »

Simone da Cusighe. — Vénitien 1350 (?)-1416 (?).

18. — *La Vierge de miséricorde.* Retable (salle I).

Panneau central. — La Vierge debout, de face, en robe rose, tenant l'Enfant Jésus dans une mandorla, écarte de ses deux mains son manteau bleu à doublure verte, sous lequel s'abritent des pénitents vêtus de cagoules, portant des cierges et un étendard.

Panneau gauche. — Saint Barthélemy prêchant; le saint exorcisant la fille du roi; le saint devant le roi Polémius; le saint battu de verges.

Panneau droit. — Le saint devant le roi Astragès, brisant des idoles; baptême du roi; le saint est écorché vif; il est décapité.

Sur le cadre, qui porte au milieu un écusson, on lit : M CCC LXXXXIIII. INDITIONE II DIE XX AUGUSTI ACTUM FUIT H. OP. ONESTO VIRO. D. XFORO CAPELLO. S. BARTHL. SIMON FECIT.

H., 1,20; L., 1,84. B. — Fig. centrale, 0,90; motifs latéraux, 0,44. — Collection Pagani à Bellune. Acheté par le ministère de l'instruction publique 3,500 lires. (Cr. et Cav., II, 171.)

Steen (Jan). — Hollandais, 1626-1679.

178. — *Le Bénédicité* (salle VIII).

Dans un intérieur rustique, une famille est réunie autour d'une table; à droite, la femme en robe rouge et corsage bleu, assise dans un fauteuil, de profil tournée à gauche, porte sur ses genoux un nourrisson. Au second plan, à gauche, le mari, assis, cachant son visage derrière un chapeau de feutre; au milieu, deux petits garçons debout, de face, tenant dans leurs mains leurs bonnets; sur la table, différents mets; à droite, à terre, une marmite près d'un chien blanc; au fond, à droite, un buffet et divers ustensiles; à gauche, une fenêtre ouverte, par laquelle on aperçoit une maison au milieu des arbres.

H., 0,70; L., 1,04. B. — Fig. pet. nat. — Don Molin. Attribution contestable.

180. — *La Famille de l'astrologue* (salle VIII).

Dans une chambre, au premier plan, une femme en robe jaune, corsage gris et voile blanc, se tourne à gauche vers l'astrologue, qui, debout, en houppelande brune, coiffe verte et bonnet noir, lit dans un volume qu'il tient de la main gauche; à droite, quatre enfants, et à

gauche deux hommes, l'un attisant le feu d'un fourneau, l'autre écrivant; au premier plan, à droite, un chien buvant dans une écuelle.

Signé, à droite : J. STEEN, 1668.

H., 0,71; L., 0,57. B. — Fig. pet. nat. — Galerie Manfrin.

Strozzi (BERNARDO), dit IL PRETE GENOVESE. — Génois, 1584-1644.

424. — *Saint Jérôme* (salle XII).

Vu de face, le crâne dénudé, la tête penchée en avant; barbe et moustaches grises; un manteau rouge sur ses épaules nues, il lit dans un livre qu'il tient des deux mains; dans la main droite il porte une croix.

H., 0,55; L., 0,45. T. — Fig. buste gr. nat. — Don Contarini.

Ter Borch ou Terburg (GÉRARD). — Hollandais, 1617-1681.

183. — *La Malade* (salle VIII).

Dans une chambre, près d'une table couverte d'un tapis rouge, une femme en robe de satin blanc, la poitrine découverte, est étendue à terre, évanouie, la tête appuyée sur des coussins; deux autres femmes s'empressent auprès d'elle; à l'arrière-plan, à droite, un médecin montre une bouteille à une servante; à gauche, deux autres servantes reçoivent une visiteuse.

H., 0,72; L., 0,84. T. — Fig. pet. nat. — Don Molin. Attribution contestable.

Tiepolo (GIOVANNI-BATTISTA). — Vénitien, 1693-1770.

* **343.** — *Le Serpent d'airain* (Loggia Palladiana).

Au milieu, Moïse, en robe grise et manteau blanc, la verge dans la main droite, montre aux Hébreux groupés à gauche le serpent d'airain enroulé autour d'une branche d'arbre; au premier plan, à gauche, une mère protégeant son enfant, et un homme portant un jeune homme mort autour duquel est enroulé un serpent; à droite, un Hébreu cherchant à lutter contre un serpent. Dans deux médaillons latéraux séparés du médaillon central par des motifs ornementaux, à droite, une femme morte dont l'enfant suce en vain le sein tari et un homme mort étendu à terre; à gauche, près d'une tente, un homme, contre lequel une jeune femme est venue se réfugier, saisit de la main droite un serpent qui s'enroule autour de son bras; à gauche, un Hébreu lutte contre un serpent et grimpe à un arbre.

H., 1,30; L., 13,75. T. — Fig. gr. nat. — Ce tableau, qui était autrefois dans l'église dei SS. Cosmo et Damiano, avait été déposé au commencement du siècle dans une église de Castelfranco.

* **462.** — *L'Invention de la croix* (salle XIV).

Au milieu, au second plan, l'impératrice Hélène, en riches vêtements, un fil de perles dans sa chevelure blonde, debout sur une corniche, montre à la foule réunie à gauche la croix que dressent à droite des hommes aux bras nus. Au pied de la croix est agenouillé un évêque, vêtu d'une riche dalmatique, dont deux diacres portent la crosse et la mitre ; au premier plan, un ouvrier avec une bêche ; à gauche, une malade couchée, avec une béquille près d'elle, un enfant en bleu, les mains jointes, un vieillard en rouge, un cavalier coiffé d'un casque à plumes, et d'autres fidèles regardant avec ferveur la croix. Au ciel, des anges dont l'un agite un encensoir et l'autre porte l'écriteau avec les lettres I. N. R. I.

D., 4,50. — Forme ovale, plafond. — Église delle Cappucine di Castello.

481. — *La Sainte Famille apparaissant à saint Gaétan* (salle XIV).

Sur la terrasse d'un palais, le saint, à droite, en soutane noire, tourné de profil vers la gauche, les mains croisées sur la poitrine, est en adoration : au milieu des nuages lui apparaissent saint Joseph en robe brune, tenant dans ses bras l'Enfant Jésus, et la Vierge, derrière laquelle deux anges tendent une draperie blanche ; deux chérubins volent près de l'Enfant Jésus et, au-dessus du groupe, un grand ange en robe grise, porte le bâton fleuri de saint Joseph ; à terre, un lis.

H., 1,25 ; L., 0,73. T. — Fig. pet. nat.

* **484.** — *L'Enfant Jésus, saint Joseph et quatre Saints* (salle XIV).

Au second plan, saint Joseph, vu de face, en manteau jaune, un bâton fleuri dans les mains, soutient sur un piédestal l'Enfant Jésus nu ; au premier plan, à gauche, saint François de Paule, en robe et capuchon de bure, appuyé sur un bâton, un livre à ses pieds, de trois quarts tourné vers la droite ; aux pieds de l'Enfant Jésus, sainte Anne agenouillée, les mains jointes, en robe verte, manteau bleu, fichu marron ; au fond, contre une colonne, saint Antoine de Padoue et saint Pierre d'Alcantara portant une croix.

H., 2,08 ; L., 1,16. T. — Fig. gr. nat. — Couvent delle Cappucine di Castello.

Tiepolo (Domenico-Giovanni). — Vénitien, 1726-1795.

488. — *L'Institution de l'Eucharistie* (salle XIV).

Sous le portique d'un palais orné de colonnes, le Christ, en robe

rouge et manteau bleu, debout, de face, distribue à des mendiants agenouillés autour de lui le pain de l'Eucharistie; des chérubins volent à droite et à gauche; à droite, un ange en robe rouge à reflets jaunes agite un encensoir; sur une table sont posés un chandelier à sept branches et un calice.

H., 1,35; L., 1 m. T. — Fig., 0,45. — Académie de peinture.

Tintoretto (JACOPO ROBUSTI, dit IL) — LE TINTORET.
Vénitien, 1519-1594.

* 41. — *La Mort d'Abel* (salle II).

Sous de grands arbres, au milieu, Caïn s'apprête à frapper Abel renversé à droite; à terre, un crâne de bête.

H., 1,40; L., 2,18. B. — Fig. pet. nat. — Scuola della Trinita. — Gravé par Viviani (Z.) — L'église de la Trinité, qui avait été construite par un chevalier de l'ordre teutonique et fut remplacée par Santa Maria della Salute, renfermait cinq tableaux du Tintoret : *la Création des poissons, celle des animaux, la Mort d'Abel, la Naissance d'Ève, Adam et Ève mangeant la pomme*. (RIDOLFI, II, 9, 10.)

* 42. — *Le Miracle de saint Marc* (salle II).

A droite, sur un siège élevé, est assis le maître de l'esclave, en robe rouge et manteau bleu. Il regarde avec effroi les instruments de torture brisés miraculeusement, que lui présente le bourreau, debout, en vêtements verts, coiffé d'un turban à rayures bleues. Autour du siège deux officiers, l'un cuirassé, l'autre couvert d'une cotte de mailles et coiffé d'une toque bleue, un esclave à demi nu, un soldat, le torse couvert d'un corselet rouge, coiffé d'un casque. Au milieu, le condamné est couché à terre, tout nu, vu en raccourci, la tête en bas, tenu par deux bourreaux dont l'un, une hache à la main, est à ses pieds; l'autre, à genoux, vu de dos, tient un bâton brisé. A gauche, une dizaine de spectateurs, guerriers, patriciens, orientaux, se penchent vers lui avec des gestes de surprise, tandis que saint Marc, vêtu de jaune et de rouge, descend du ciel, la tête la première, toute rayonnante. Au premier plan, vue de dos, une grande femme, un enfant dans les bras, s'appuie contre le piédestal d'un portique à colonnes sur lequel est monté un homme à moitié nu. Au fond, jardin fermé par une porte monumentale.

Signé, sur le piédestal du trône : JACOPO TENTOR F.

H., 4,15; L., 5,45. B. — Fig. gr. nat. — Gravé par Viviani (Z) et par Delangle (*Hist. des peintres*). Scuola di San Marco. Voilà la légende à laquelle il est fait allusion dans ce tableau : « Le serviteur d'un noble seigneur de Provence ayant fait vœu d'aller visiter le corps de saint Marc, et ne pouvant obtenir permission de son maître, ne balança pas à y aller sans prévenir ce dernier. A son retour, son maître ordonna qu'on lui arrachât les yeux; mais jamais on ne put lui enfoncer dans les prunelles des pointes aiguës : elles se recourbaient toujours. Enfin, le maître décida qu'il aurait les jambes coupées; mais

TINTORETTO (JACOPO ROBUSTI, DIT IL), LE TINTORET.
42. — *Le Miracle de saint Marc.*

es instruments de fer se changèrent en plomb. Le seigneur, reconnaissant alors le pouvoir céleste, demanda pardon à Dieu et à son serviteur, et il s'en alla avec lui visiter le corps de saint Marc. » (*Légende dorée*, II, p. 85.) — Une esquisse de ce tableau, qui se trouvait autrefois à la villa del Poggio impériale à Florence, est conservée au musée de Jacques. Une autre esquisse peinte, très différente, est au musée de Bruxelles [1]. Ce tableau est un des quatre que Tintoret avait consacrés à la légende de saint Marc. Les trois autres représentaient : 1° le corps de saint Marc retiré de son tombeau (aujourd'hui au musée Brera, à Milan); 2° l'enlèvement du corps de saint Marc à Alexandrie ; 3° saint Marc sauvant un Sarrasin (au Palais-Royal, à Venise, voir p. 300). — « Parmi les merveilles de cette admirable composition est une femme appuyée sur un piédestal qui se lance en arrière pour voir ce qui se passe si brusquement et si vivement qu'elle semble vivante. Il suffit d'ailleurs d'avoir légèrement esquissé la conception de cette peinture incomparable, puisque la renommée ne cesse d'en répandre la gloire et que tous les gens d'étude, tous les étrangers d'esprit qui viennent pour la voir affirment qu'ils y trouvent réalisées les dernières ambitions de l'œil... L'originalité de cette peinture ne fut pas d'ailleurs comprise sans difficulté ; il y eut à cet égard de telles discussions entre les membres de la confrérie que Tintoret, impatienté, fit remporter le tableau dans son atelier d'où il ne fut rapporté que quelque temps après, lorsque l'opinion publique se fut hautement prononcée en sa faveur. » (RID., II, 14.) — « Œuvre d'un coloris éclatant où, pour la première fois peut-être, Tintoret dépasse les limites de l'école vénitienne : la scène est incomparablement plus agitée et confuse ; l'artiste cherche des raccourcis difficiles ; et, dans ses saints qui plongent la tête en bas, il montre que toute idée lui est indifférente dès qu'il s'agit de prouver son extraordinaire virtuosité. » (BURCK., 760.) — « Personne, sauf Rubens, n'a saisi, à ce point, l'instantané du mouvement, la fureur du vol ; devant cette fougue et cette vérité, les figures classiques semblent figées, copiées d'après des modèles d'académie dont on maintient les bras par des ficelles ; on est emporté, on suit le saint jusqu'à terre, où il n'est pas encore. » (TAINE, II, 459.) — « Sans rien perdre de sa verve entraînante, le bouillant Tintoret a mesuré cette fois son élan et calculé très habilement son audace. La composition, quoique désordonnée et extravagante en apparence, est fort bien entendue. L'esclave nu, qui est l'objet du miracle, prend la plus vive lumière du tableau, et l'étonnante figure de saint Marc, qui semble tomber des cieux, en est la masse d'ombre la plus vigoureuse, d'autant plus qu'elle est environnée d'une auréole éclatante comme le soleil. Ainsi, les deux principaux personnages du tableau sont ceux que l'on voit les premiers, l'un étant le plus clair, sur un champ de couleurs foncées ; l'autre, le plus sombre, sur un fond éblouissant. Tintoret a mis là tout son savoir, tout son amour. C'est une œuvre de coloriste qu'aucune autre, même à Venise, ne ferait pâlir. Les tons des étoffes sont fins, rompus et rares. De toutes les figures orientales qui s'approchent pour voir le miracle d'un homme que ses bourreaux ne peuvent martyriser, il n'en est pas une qui n'offre des tonalités curieuses dans son turban, sa draperie ou sa simarre de soie. Un portique à cariatides donnant sur un jardin, et un ciel lumineux et tendre dont le ton de saphir, glacé d'or, tourne à l'émeraude, complètent ce brillant et délicieux concert de couleurs. L'artiste y a prodigué la vie et le soleil ; il y a épuisé l'écrin de sa palette. » (CH. BLANC, *Hist. des peintres.*) — Voir également la lettre de l'Arétin au Tintoret sur ce tableau.

* **43.** — *Adam et Ève* (salle II).

Au milieu, Ève, assise sur un mur bas en pierre, tournée vers la gauche, le bras droit passé autour d'un arbre, tend de la main gauche

1. Voir la *Belgique* par les mêmes auteurs, p. 102-103.

une pomme à Adam, assis à gauche; celui-ci, vu de dos, fait un geste de refus. Au fond, à droite, l'ange chassant Adam et Ève du paradis.

H., 1,45; L., 2,10. T. — Fig. gr. nat. — Gravé par Viviani (Z). — Scuola della Trinita. — « Œuvre de jeunesse trahissant encore l'influence du Titien. » (BURCK., 760.)

* **210.** — *Vierge, Saints et trois Camerlenghi* (salle IX).

A gauche, assise sur un trône, la Vierge, de profil tournée vers la droite, tenant sur ses genoux l'Enfant Jésus; auprès d'elle, au premier plan, saint Sébastien percé de flèches; au second plan, saint Marc et saint Théodore cuirassé; derrière elle, saint Joseph. Au milieu, adorant le groupe divin, trois trésoriers (*camerlenghi*), l'un agenouillé, les deux autres s'inclinant et suivis de trois serviteurs dont l'un porte un sac; au fond, à gauche, un portique à deux rangées d'arcades; à droite, un paysage.

Sur le siège de saint Sébastien, un écusson et l'inscription : UNANIMIS CONCORDIÆ SIMBOLUS, 1566.

H., 2,23; L., 5,20. T. — Fig. gr. nat. — Magistrato dei Camerlenghi. (BOSCH., *Ric. Min. Sest. S. Polo*, 16.)

* **213.** — *La Mise en croix* (salle IX).

Au milieu, le Christ sur la croix contre laquelle est appuyée une échelle d'où descendent deux bourreaux, et les saintes femmes soutenant la Vierge évanouie; à droite et à gauche se dressent les deux croix des larrons; à gauche, trois femmes assises, un homme debout, tenant le linceul, et des porte-étendards cuirassés et en haut-de-chausses rouges; à droite, un cavalier dont le cheval se cabre, des bourreaux jouant aux dés et des soldats. Au fond, des hallebardiers; une nombreuse assistance est assise sur des collines. Ciel couvert.

H., 2,80; L., 4,44. T. — Fig. gr. nat. — Église San Severo d'après Ridolfi : « Dans ce tableau, on admire surtout les soldats arrangés dans des attitudes très naturelles, avec un sens savant des musculatures dans les parties découvertes; il s'y servit d'un coloris tendre avec des formes bien comprises d'où l'on peut voir combien lui furent utiles ses études d'après les œuvres du Titien et de Michel-Ange. » (RID., II, 9.) — Scuola grande del Rosario, d'après BOSCH. (*Ric. Min. Sest. di Castel.*, 58), et SANSOVINO qui considère cette œuvre comme très digne d'éloges (p. 108). « Je ne crois pas que, ni le miracle de saint Marc, ni la grande mise en croix de San Rocco aient coûté plus de peine au Tintoret que cette œuvre relativement petite, qui est maintenant en mauvais état et peu soignée. Le coloris, les oppositions de lumière et d'ombre sont merveilleux. Des cinquante figures qu'elle contient aucune ne jure avec sa voisine ou lui fait tort, aucun pli de vêtements, aucun coup de pinceau n'est en trop. Toutes les qualités du Tintoret comme peintre sont ici au plus haut degré : coloris intense et délicat, habileté extrême dans l'arrangement de la lumière, demi-teintes harmonieuses et variées, et le tout exécuté avec une facture si magnifique qu'aucun mot n'est assez énergique pour le décrire. » (RUSKIN, *St. of Ven.*, 305.)

* **217.** — *La Déposition de la croix* (salle IX).

A gauche, un disciple à demi nu, un manteau grenat sur les épaules, de trois quarts tourné vers la droite, tient sous les aisselles le corps du Christ posé sur les genoux de la Vierge et dont le buste est soutenu par une sainte femme. Au second plan, au milieu, la Madeleine debout, en robe rose, étend les bras et regarde avec émotion le Sauveur. Fond très sombre.

H., 2,27; L., 2,95. T. — Fig. pl., gr. nat. — Église dell'Umilta. (Bosch., *Ric. Min. Sest. di Dors.*, 23.)

* **218.** — *Portrait d'un sénateur* (salle IX).

Tourné de trois quarts vers la gauche, les mains jointes, chevelure, barbe et moustaches noires; simarre grenat bordée de fourrures.

H., 0,80; L., 0,45. T. — Fig. en buste gr. nat. — Magistrato del Monte del Sussidio.

* **219.** — *L'Assomption* (salle IX).

La Vierge, de trois quarts tournée vers la gauche, le visage de face, s'élève dans les airs, entourée de chérubins; au premier plan, autour du sépulcre, les apôtres et Marie Salomé.

H., 2,23; L., 1,33. T. — Fig. pet. nat. — Gravé par Viviani (Z). Église di San Stefano confessore (Rid., II, 33).

* **221.** — *Vierge et Saints* (salle IX).

Au ciel, dans une gloire, la Vierge, entourée d'anges et de chérubins, les pieds posés sur un croissant, tenant dans ses bras l'Enfant Jésus, abaisse son regard vers la terre, où sont agenouillés saint Cosme et saint Damien, en robes rouges et pèlerines d'hermine, portant des objets qui rappellent leur profession de médecin; à gauche de la Vierge, sainte Cécile en robe verte et manteau bleu à doublure jaune, tenant une palme, un orgue à côté d'elle; à droite, sainte Marine, en manteau vert, pressant sur son sein l'enfant qu'on accusait d'être le sien; saint Théodore cuirassé, en haut-de-chausses et manteau rouge, portant d'une main un étendard et une palme, et montrant de l'autre la Vierge aux deux saintes.

H., 3,43; L., 1,50. T. — Fig. gr. nat. — Église dei SS. Cosmo e Damiano. (Bosch., *Ric. Min. Sest. di Dors.*, 73, et Rid., II, 33.)

* **224.** — *Sainte Justine, trois trésoriers et leurs secrétaires* (salle IX).

Sur une terrasse, à droite, sainte Justine, couronnée, de trois quarts

tournée vers la gauche, en robe verte et voile blanc, abrite sous les plis de son manteau jaune trois trésoriers debout, à gauche, en simarres rouges bordées d'hermine; derrière eux, en noir, leurs trois secrétaires; à droite, au premier plan, la date 1580 et les écussons des trois trésoriers avec leurs initiales : M. G. (Marco Giustinian), A. S. (Alvise Soranzo), A. B. (Alvise Badoer).

<small>H., 2,15; L., 1,18. T. — Fig. pet. nat. — Magistrato dei Camerlenghi de Comune. (Bosch., *Ric. Min. Sest. di San Polo*, 17.)</small>

* 230. — *Portrait de Marco Grimani, procurateur de S. Marc* (salle IX).

Debout, de trois quarts tourné vers la droite, le visage à gauche; chevelure, moustaches et barbe blanches, simarre rouge sombre à dessins d'un rouge plus clair, bordée d'hermine; de la main droite il tient une étoffe blanche; sur le fond, à droite, un écusson; à la partie supérieure on lit : Marcus. Grimano MDLXXVI.

<small>H., 1,20; L., 1 m. T. — Fig. à mi-corps. — Procuratie de Citra. Attribuée par certains critiques à Palma le Jeune.</small>

* 232. — *Jésus et la Femme adultère* (salle IX).

Au milieu, un vieillard, drapé dans un manteau rose, de profil tourné vers la gauche, pousse la femme adultère, vêtue d'un corsage marron à fleurs, d'un fichu jaune, d'une jupe verte, d'un voile blanc, vers le Christ, assis à droite, de profil tourné vers la gauche, le visage à droite, entouré de pharisiens; au fond, la foule des assistants; au premier plan, à gauche, une femme attire vers elle son enfant.

<small>H., 1,20; L., 2,31. T. — Fig. à mi-corps gr. nat. — Legs Renier. Bosch. parle d'un tableau de Tintoret représentant le même sujet qui se trouvait de son temps à Murano; mais rien ne permet d'affirmer que ce soit celui que possède l'académie.</small>

* 233. — *Portrait d'Alvise Mocenigo*, 84ᵉ doge, élu en 1570 (salle IX).

Assis, de trois quarts tourné vers la gauche, en vêtement brun, coiffé du corno, les deux mains posées sur les bras du fauteuil; à droite, une draperie verte.

<small>H., 1,15; L., 0,95. T. — Fig. à mi-corps. — Gravé par Buttazon (Z). Uffizio dei Procuratori di Ultra.</small>

* 234. — *Portrait d'Andrea Cappello, procurateur de S. Marc* (salle IX).

De trois quarts tourné vers la droite, regardant en face; simarre grenat

ACADÉMIE

TINTORETTO (JACOPO ROBUSTI, DIT IL)
LE TINTORET.

221. — *Sainte Justine, trois trésoriers et leurs secrétaires.*

bordée d'hermine; cheveux noirs, barbe et moustaches blanches; de la main droite il tient un mouchoir blanc; à droite, une colonne, sur le piédestal de laquelle sont un écusson et la lettre A.

H., 1,20; L., 1,10. T. — Fig. à mi-corps gr. nat. — Procuratie Nuove.

* 236. — *Portrait d'Antonio Cappello*, procurateur de Saint-Marc en 1525, ambassadeur de la République auprès de Charles-Quint en 1536 (salle IX).

Debout, de trois quarts tourné vers la droite, le visage de face; simarre rouge bordée d'hermine; chevelure, moustaches et barbe blanches, la main droite est portée en avant.

On lit à la partie supérieure : *Antonius Capello* MDXXIII.

H., 1,20; L., 0,90. T. — Fig. à mi-corps. — Gravé par Gavagnin (Z). RID., CR. et CAV. (*Tiz.*, I, 288) attribuent ce tableau à D. Mazza, et BOSCH. (*Ric. Min. Sest. di San Marco*, 75) à Titien.

* 237. — *Portrait de Battista Morosini* (salle IX).

Debout, devant une muraille verte, de trois quarts tourné vers la gauche, chevelure noire, barbe et moustaches blanches; simarre verte à bordure d'hermine, col blanc; à droite, une draperie verte; à gauche, fond de paysage vert.

H., 0,90; L., 0,61. T. — Fig. à mi-corps gr. nat. — Don Contarini.

241. — *Portrait d'un sénateur* (salle IX).

Agenouillé, de trois quarts tourné vers la droite, les mains jointes sur un prie-Dieu, le front dégarni, chevelure, barbe et moustaches blanches; simarre rouge bordée de fourrure.

H., 1,52; L., 1,13. T. — Procuratie Nuove. Très repeint.

* **243.** — *La Vierge adorée par quatre sénateurs* (salle IX).

A gauche, au pied d'une colonne est assise la Vierge, en robe rouge à doublure jaune, manteau vert, fichu blanc, voile vert, portant sur ses genoux l'Enfant Jésus vêtu d'une chemisette jaune; ils sont tournés tous deux à droite, vers quatre sénateurs en adoration : l'un au premier plan, agenouillé de profil, le second, à droite, incliné, les mains jointes; les deux autres, au second plan, debout, l'un de trois quarts tourné vers la gauche, l'autre de trois quarts vers la droite, tous vêtus de simarres rouges; à gauche, motif architectural.

H., 1,90; L., 1,46. T. — Fig. à mi-corps gr. nat. — Magistrato del Sale. Ce tableau était autrefois encadré par deux autres tableaux, actuellement au palais des Doges (voir p. 289) et représentant l'un *saint Georges délivrant la princesse* et l'autre *les saints André et Jérôme*. (BOSCH., *Ric. Min. Sest. di San Polo*, 21.)

Tiziano Vecellio. — Titien. — Vénitien, 1477-1576.

* **40.** — *L'Assomption* (salle II).

La Vierge, vue de face, en robe rouge et manteau bleu, les bras étendus, s'élève dans les airs, entourée de chérubins, d'anges musiciens et d'autres anges dont les uns portent les pans de son manteau, les autres sont en adoration ; elle lève les yeux vers l'Éternel, qui apparait dans une gloire et auquel deux anges tendent deux couronnes, l'une de fleurs, l'autre en or. En bas, les apôtres réunis autour du sépulcre ouvert adorent la mère du Sauveur ; au milieu, saint Pierre, assis, joint les mains ; à droite, saint André debout, vu de dos, tendant les deux mains en avant, et saint Jacques, vu de profil, portant sur l'épaule la coquille des pèlerins ; à gauche, saint Jean, la main gauche sur la poitrine.

Signé au milieu, sur la pierre du tombeau : *Ticianus*.

H., 6,90 ; L., 3,60. B. — Fig. gr. nat. — Gravé par Viviani (Z). Commandé au maître en 1516 par Germano, prieur du couvent des Franciscains de Santa Maria de' Frari pour le maître-autel, ce tableau ne fut achevé qu'en 1518, et le public ne fut admis à le contempler dans son magnifique encadrement en marbre que le 20 mars 1518 (*Marino Sanudo*, t. XXV, p. 333). Il a subi de fâcheuses restaurations ; en 1817, le peintre Baldanissi, puis, dans la suite, Florian et Querena furent chargés de le réparer. La partie supérieure semble la plus intacte. Cette œuvre établit définitivement la réputation de Titien à Venise et lui donna le premier rang parmi les artistes de son temps. « Elle marque une étape dans la vie du peintre. Le groupe inférieur est le plus vrai épanouissement de l'extase. Quel puissant essor entraîne les apôtres vers la Vierge ! Celle-ci se tient légère et ferme sur les nuages, de forme encore idéale et sans recherche de vérité mathématique. Sa tête est encadrée d'une admirable chevelure. Son expression est une des divinations les plus hautes dont l'art puisse se féliciter. Les dernières entraves terrestres sont tombées ; c'est le souffle même de la béatitude éternelle. » (Burk., 733.) — D'autre part, il n'existe rien dans les œuvres des plus illustres contemporains du Titien qui donne une preuve plus évidente de sa puissance à grouper et à animer les êtres humains que les groupes des apôtres. « Nous cherchons en vain des mots pour exprimer les sensations de respect, de dévotion et de respectueux étonnement que nous lisons dans l'attitude, les mouvements et les gestes de ces apôtres, et cependant pas une de ces figures prise à part ne pourrait supporter un instant de critique minutieuse. On ne sait comment les jambes sont attachées au torse de saint André ; on ne voit pas où et comment saint Pierre est assis, le mouvement de la Vierge est théâtral et conventionnel. Mais toutes ces imperfections s'évanouissent devant la puissance fascinatrice du coloris, l'opposition des lumières et des ombres ; d'ailleurs, sur l'autel dei Frari, ces défauts, pour la plupart, ne devaient pas apparaître. » (Cr. et Cav., *Tiz.*, I, 210-220.) « Ce qui reste incomparable pour nous dans ce chef-d'œuvre qui ouvrait à la peinture une ère nouvelle et féconde, c'est la science puissante et facile avec laquelle la lumière, chaleureuse et abondante, se distribue dans les trois zones superposées, sur terre, en l'air, dans le ciel, pour donner aux formes la plénitude de leurs reliefs et aux colorations le maximum de leur intensité... *L'Assomption* marque dans la vie du Titien une étape importante, ce n'est pas sans doute son œuvre la plus spontanée ni la plus originale, mais c'est certainement le plus grand effort qu'il fit pour se compléter et pour entrer en pleine possession de son génie. » (G. Lafenestre, *Titien*, p. 82.) Ridolfi nous apprend (I, 146) « que pendant que Titien travaillait à ce tableau dans

ACADÉMIE

Cliché Alinari frères. Typogravure Rueckert.

TIZIANO VECELLIO, LE TITIEN.

40. — *L'Assomption* (Fragment.) (1518).

ACADÉMIE

Tiziano Vecellio, Le Titien.

245. — *Portrait de Jacopo Soranzo.*

le couvent dei Frari, il était très fréquemment importuné par des visites et surtout par le prieur Germano, qui lui reprochait de donner à ses apôtres une taille démesurée; il avait beau leur prouver le contraire et leur faire comprendre que ces figures devaient être proportionnées à l'endroit où elles devaient être placées, et qu'autrement elles perdraient de leur avantage. Ces raisons ne parvenaient pas à les convaincre, jusqu'au jour où l'ambassadeur de l'empereur leur fit comprendre leur erreur, car les hommes ne se rendent pas facilement aux raisonnements, si l'autorité ne s'en mêle. Celui-ci d'ailleurs, trouvant cette peinture merveilleuse, tenta d'en faire l'acquisition pour son maître par des offres très importantes; en apprenant cela, les Pères se réunirent et décidèrent d'être plus modérés dans leurs observations, reconnaissant, en effet, que le métier du peintre n'était pas le leur et que la pratique du bréviaire était très différente de celle de la peinture. »

* 95. — *La Visitation* (salle V).

Au premier plan, à gauche, sainte Élisabeth, en robe mauve et voile blanc, de profil tournée vers la droite, s'incline devant la Vierge, tournée de trois quarts vers elle, en robe bleue, manteau rose, voile blanc, qui lui prend les mains; derrière ce groupe, Zacharie à gauche, saint Joseph à droite; au fond, des maisons; sur le toit de l'une travaille un maçon.

H., 2,10; L., 1,44. T. — Fig., 0,75. — Gravé par Viviani (Z). Couvent supprimé de Saint-André; attribution contestée par Cr. et Cav. (*Tiz.*, I, 53). « Les retouches nombreuses qu'a subies ce tableau permettent seulement de dire qu'il est plutôt dans la manière de Sébastien del Piombo que dans celle du Titien, bien qu'il soit cependant plus faible que les productions de l'un ou de l'autre maîtres. » — « Le sentiment de la couleur ne s'y manifeste que par l'intensité de la teinte foncée, par des oppositions de tons, par la douceur d'une pâle robe violacée qui avive le plein azur d'un manteau. » (Taine, II, 445.) Ni Sansovino, ni Boschini n'ont cité ce tableau.

* 245. — *Portrait de Jacopo di Francesco Soranzo*, procurateur en 1522 (salle IX).

Assis, les deux mains sur les bras d'un fauteuil, le corps de trois quarts tourné vers la droite, la tête à gauche; visage amaigri, yeux perçants, chevelure et barbe blanches; au second plan est tendue une draperie verte.

On lit à la partie supérieure : *Jacobus Superantio* MDXXIIII.

H., 1,03; L., 0,89. T. — Fig. à mi-corps gr. nat. — Provient des Procuratie. Gravé par Juliani (Z). Attribué par le catalogue du musée au Tintoret, d'après des documents écrits, qui semblent en contradiction avec la technique de l'œuvre. « Titien, qui fut chargé de peindre ce portrait pour les Procuratie, accomplit son travail d'une main légère et habile. Très restauré. » (Cr. et Cav., *Tiz.*, I, 287.)

* 314. — *Saint Jean-Baptiste* (salle X).

Au milieu, devant un rocher, saint Jean debout, presque de face, le visage tourné vers la gauche, semble parler à un interlocuteur vers lequel il lève le bras droit; de sa main gauche, il retient la peau de bête

qui lui ceint les reins et porte une croix; à ses pieds, un agneau; au fond, au milieu d'une forêt, coule un cours d'eau.

Signé sur la pierre où est posé le pied gauche du saint: *Ticianus*.

H., 1,97; L., 1,36. T. — Fig. gr. nat. — Gravé par V. Fèbre, par Cipriani (dans l'ouvrage de Patina en 1809) et par Comirato (Z). Église Santa Maria Maggiore. Peint avant 1557, car Dolce en fait mention dans son dialogue publié cette année-là. Il existe une réplique avec quelques variantes, dans la sacristie de l'Escurial, signée *Titianus faci...* « Dans cette mâle figure, à la fois énergique et tendre, austère et douce, contenue et éloquente, si résolument campée, le vieil artiste, alors âgé de plus de quatre-vingts ans, donna avec un éclat plus retentissant que jamais la vraie note vénitienne, celle où devait se complaire Paul Véronèse, l'accord des colorations ardentes et exquises avec la noblesse ouverte et bienveillante de l'expression. » (G. LAFENESTRE, *Titien*, p. 236; CR. et CAV., *Tiz.*, II, 251.)

* **400.** — *La Déposition de croix* (salle XI).

Au milieu, la Vierge, assise sur un gradin en pierre, porte sur ses genoux le corps du Sauveur, tourné vers la gauche, dont elle soulève d'une main la tête et prend de l'autre la main droite. Joseph d'Arimathie, agenouillé à droite, ceint d'un manteau rouge, soutient le bras gauche du Christ; à gauche, la Madeleine, les cheveux épars, en robe et manteau verdâtres, s'avance, les bras étendus; un ange l'accompagne portant le vase de parfums. Au fond, un motif architectural; au milieu, une niche surmontée d'un fronton sur lequel est sculpté un pélican; à gauche, sur un piédestal, la statue de Moïse; à droite, celle de la sibylle de l'Hellespont; à ses pieds, un écusson; dans les airs vole un ange portant une croix.

H., 3,50; L., 3,95. T. — Fig. gr. nat. — Gravé par Zuliani (Z). Église San Angelo. « D'après RIDOLFI (I, 269), Titien avait destiné ce tableau à la chapelle du Crocefisso aux Frari, lieu de sa sépulture; il ne put le terminer; après sa mort, cette toile vint entre les mains de Palma qui la termina, ajouta les anges et y mit l'inscription latine:

Quod Titianus Inchoatum Reliquit
Palma Reverenter Absolvit,
Deoque Dicavit opus.

On dirait d'une tragédie païenne: l'artiste s'est dégagé du chrétien et n'est plus qu'artiste. C'est là toute l'histoire du XVIe siècle, à Venise, comme ailleurs. » (TAINE, II, 443.)

* **626.** — *La Présentation de la Vierge au temple* (salle XX).

A droite, au sommet d'un grand perron, le grand prêtre, sur le seuil du temple, accompagné d'un lévite en rouge et d'un enfant de chœur, tend les bras vers la petite Vierge qui monte les degrés, vêtue d'une robe bleue, la tête rayonnante. En bas, sur la gauche, plusieurs groupes d'assistants, en costumes vénitiens, parmi lesquelles deux femmes, en avant, représentent sainte Anne et une sainte femme. Plus loin, on reconnaît Paolo de Franceschi, grand chancelier de Venise, en robe noire et

ACADÉMIE

TIZIANO VECELLIO, LE TITIEN.

314. — *Saint Jean-Baptiste.*

manteau rouge, s'entretenant avec Lazzaro Crossa, vêtu de noir; dans le coin, devant un portique, une femme, son enfant dans les bras, demande l'aumône; presque au milieu, vus, à droite, sous le perron, une vieille femme assise, en robe noire, manteau bleu, fichu blanc, de profil tournée vers la gauche, ayant à côté d'elle un panier d'œufs et des poulets. Au fond, à droite, une rangée de palais, et à gauche, une pyramide; à l'horizon, paysage montagneux.

H., 3,45; L., 7,95. T. — Fig. gr. nat. — Gravé par Viviani (Z). Scuola della Carità (Académie) où la peinture occupait, dès l'origine, le pan de mur actuel. Pendant longtemps, cette toile, déplacée, avait été maladroitement agrandie; on avait ajouté, à droite et à gauche, pour remplir l'espace occupé par les portes, des pièces qui en avaient complètement changé l'aspect. C'est à M. CANTALAMESSA qu'on doit l'heureuse pensée de réinstaller le peinture dans les conditions de son placement primitif. RIDOLFI attribue à tort ce tableau aux premières années du Titien. « La magnificence de la mise en scène, la richesse de la distribution lumineuse, le caractère classique de l'architecture, la sûreté virile de l'exécution contredisent cette assertion. Ce qu'on peut vraisemblablement supposer, c'est que le peintre refit, en l'agrandissant, une composition ébauchée dans sa jeunesse. » (G. LAFENESTRE, *Tit.*, 191.) La figure d'Anne et la robe de la vieille femme sont refaites. « La scène est prise immédiatement sur le vif de l'existence vénitienne et rendue avec une grande abondance de détails. L'exécution est d'une beauté et d'une fraîcheur surprenantes. » (BURK., 195.) « Tandis que les Florentins élevés par des orfèvres concentrent la peinture dans l'imitation du corps individuel, les Vénitiens, livrés à eux-mêmes, l'élargissent jusqu'à y embrasser la nature elle-même; ce n'est pas un homme ou un groupe qu'ils aperçoivent, c'est une scène, cinq ou six groupes complets, des architectures, des lointains, un ciel, bref, un fragment complet de la vie... On se sent ici dans une ville réelle, peuplée de bourgeois et de paysans, où l'on exerce des métiers, où l'on accomplit ses dévotions, mais ornée d'antiquités, grandiose de structure, parée par les arts, illuminée par le soleil, assise dans le plus noble et le plus riche des paysages. » (TAINE, II, 445.)

Torbido (FRANCESCO), dit IL MORO DA VERONA. — Vénitien, 1486-1546.

272. — *Portrait de vieille femme* (salle X).

Derrière une rampe, tournée de trois quarts vers la gauche; robe violette, draperie blanche sur l'épaule gauche, bonnet blanc; de sa main gauche, ramenée sur la poitrine, elle tient un cartel où se lit l'inscription : COL TEMPO.

H., 0,69; L., 0,60. T. — Fig. en buste gr. nat. — Acquis par l'empereur François-Joseph Ier à la galerie Manfrin où il était attribué au Giorgione, et passait pour représenter la mère du Titien.

Tura (COSIMO), dit IL COSMÈ. — Ferrarais, vers 1420 (?)-vers 1496.

628. — *La Vierge et l'Enfant Jésus* (salle XVII).

La Vierge, vue de face, tient, assis sur son genou gauche, l'Enfant Jésus endormi, la tête à droite; au-dessus du groupe divin, une treille et

deux oiseaux perchés sur des grappes de raisins. Fond bleu, avec une ronde fantastique dorée à demi effacée; à la partie supérieure, dans une lunette, deux anges rouges présentent une patène.

H., 0,63; L., 0,42. B. — Fig. à mi-corps. — Acheté 8,000 francs. — Provient de Merlara.

Varotari (ALESSANDRO), dit IL PADOVANINO. — Vénitien, 1590-1650.

* 220. — *Les Noces de Cana* (salle IX).

Au premier plan, au milieu, près d'une urne, une femme, vue de dos, en robe rose, corsage décolleté, manteau vert, montre de la main droite aux assistants le Christ, assis à gauche à une table, en robe rouge et manteau bleu, auquel la Vierge prend la main; à gauche, des serviteurs, des plats à la main, et un estropié auquel on donne à boire. Sous un portique, un dressoir; à droite, un esclave remplissant des urnes, une troupe de musiciens, et, du haut d'une terrasse, des femmes qui regardent le festin. Au fond, une allée de cyprès et un édifice à fronton.

Signé et daté sur le luth : *Alexander Varotari pictor patavinus F. 1662.*

H., 3,35; L., 9,40. T. — Fig. pl. gr. nat. — Gravé par Comirato (Z) et par Delangle (*Hist. des peintres*). Réfectoire du couvent de S. Giorgio di Verdara, à Padoue. « Œuvre estimable et belle. » (BURCK., 767.) « Les personnages occupés au service ont de la beauté et les femmes, par leurs mouvements gracieux, leurs formes élégantes et idéales, l'emportent sur celles du Titien. » (LANZI, III, 284.)

540. — *Miracle d'un diacre qui recouvre la vue* (corridor II).

Vecellio (TIZIANO). — Voir **Tiziano**.

Vecellio (FRANCESCO). — Vénitien, 1483-1550.

333. — *L'Annonciation* (salle X).

Sur une terrasse dallée, à droite, la Vierge est agenouillée devant un prie-Dieu, de profil tournée à gauche vers l'ange Gabriel, en robe rose et tunique verte, qui s'avance vers elle, portant un lis et lui montrant le ciel; à droite, trois anges volent au-dessus d'un lit surmonté d'un baldaquin vert; au milieu, le Saint-Esprit. Au fond, à gauche, un escalier. Jardin à l'horizon.

H., 2,20; L., 1,85. T. — Fig. gr. nat. — Gravé par Zuliani (Z). San Niccolo di Castello, d'après l'inventaire. San Niccolo della Lattuga, d'après BOSCH. et ZANOTTO.

Velde (WILLEM VAN DE) LE JEUNE. — Hollandais, 1653-1733.

138. — *Marine* (salle VI).

A droite, deux canots se dirigeant vers un bateau qui appareille;

VIVARINI (ANTONIO) ET GIOVANNI D'ALEMAGNA.

625. — *La Vierge et quatre Saints* (1446).

au second plan, un trois-mâts. D'autres bateaux à l'horizon. Ciel nuageux.

H., 0,48; L., 0,72. T. — Acquis de l'abbé Parisi.

Vigri (la bienheureuse Caterina). — Bolonaise, 1413-1465.

54. — *Sainte Ursule* (salle III).

Deux anges posent une couronne de pierreries sur la tête de la Sainte, vue de face, vêtue d'une robe rouge et d'un manteau vert garni de perles; dans ses mains une palme et un étendard; autour d'elle, quatre de ses compagnes; au premier plan, à gauche, une religieuse, les mains jointes, agenouillée.

Signé au milieu sur un cartel :

catterina — vigri † bologna — 1456 —

H., 0,60; L., 0,41. B. — Fig., 0,55. — Don Molin.

Vivarini (Antonio) **da Murano** travaillait de 1435 à 1470, et **Giovanni d'Alemagna**.

* **625.** — *La Vierge, l'Enfant Jésus et quatre Saints* (salle XX).

Sur un trône surmonté d'un dais dont quatre anges portent les colonnes, la Vierge couronnée, vue de face, en robe rouge brochée d'or, manteau bleu, un livre dans sa main droite, tient, debout sur son genou gauche, l'Enfant Jésus qui lui présente une grenade; à gauche, debout, saint Jérôme en cardinal portant un modèle d'église et un livre ouvert, et saint Grégoire le Grand, revêtu de son costume de pape, une colombe sur l'épaule; à droite, saint Ambroise portant un martinet, et saint Augustin tenant à la main un livre, tous deux appuyés sur leur crosse. Au fond, une haute cloison sculptée avec des créneaux ajourés, que dépassent des cimes d'arbres.

Signé sur le trône : M 446, Johanes Alamanvs. Antonivs d. Mvriano Pix.

H., 3,35; L., 4,80. T. — Fig. gr. nat. — Scuola Santa Maria della Carità. « L'ancienne scuola de la Carità est devenue l'Académie des Beaux-Arts, et la salle dell' Albergo (salle XX) était celle-là même où se trouve encore le polyptyque des deux peintres de Murano, déjà placé autrefois sur la muraille « au-dessus du banc où siègent les confréries ». (Rid., I, 18.) « Attribuée par l'Anonyme de Morelli à Antonio Vivarini, par Zanetti et par Ridolfi à Jacobello, cette peinture est certainement due à la collaboration des deux maîtres qui travaillèrent en commun dès 1445. « En effet, ce morceau ne diffère pas de ce que nous connaissons de la collaboration antérieure des deux maîtres; bien au contraire, il offre comme un retour en arrière, un exemple de la méthode employée à San

Terasio ; nous remarquons la même langueur dans les types, la même rondeur des visages, le même calme dans les expressions, la même profusion d'ornements et de broderies dans la couronne et les bordures, et l'absence habituelle de lumière et d'ombre. » (Cr. et Cav., I, 27.) Les deux anges à droite et les vêtements verts de celui de gauche sont repeints.

* 33. — *Le Paradis*, ou, plus exactement, *le Couronnement de la Vierge* (salle l).

Sur un trône élevé, Dieu le Père, en manteau brun, bénit le Christ en robe jaune et manteau rouge, qui couronne la Vierge inclinée devant lui. Sous le trône soutenu par des colonnes aux chapiteaux dorés, des anges portant les instruments de la Passion ; au premier plan, assis, les quatre Évangélistes avec leurs emblèmes ; des deux côtés, des Pères de l'Église, des Saints et des Saintes.

Signé, au milieu, sur une banderole : JOANNES ET ANTONIVS DE MVRIANO F. MCCCCXXXX.

H., 2,26 ; L., 1,77. B. — Don Molin. Peinture à tempera. Gravé par Viviani (Z). La partie supérieure a été restaurée avec des couleurs à l'huile, et Basaïti rajouta le pinacle. Ce tableau est considéré comme celui qui ornait autrefois San Barnabo, et fut dans la suite transporté à Santa Maria de' Miracoli et dont parle SANSOVINO (p. 180). « On voit, à S. Barnabo, dans la chapelle, à gauche, la *pala a guazzo* (retable à la détrempe) du couronnement de Notre-Dame, avec des anges et beaucoup de saints, et qui est de la main de Giovanni et Antonio Vivarini. » Le groupe de l'Éternel imposant ses mains est une contre-partie de l'œuvre de Gentile da Fabriano à la Brera de Milan. « On ne retrouve plus ici l'exagération dans l'action, ni les oppositions si crues de tonalité qu'on relève chez les maitres de l'époque primitive. Il y a plus de régularité dans l'ensemble des proportions du corps humain et plus de soin dans la façon d'établir les contours, plus de simplicité dans l'arrangement des draperies. Mais surtout les nuances doucement fondues et l'éclat des chairs, malgré la matité du tableau privé des jeux de lumière et d'ombre, sont une heureuse innovation. » (Cr. et Cav., I, 22.) — Le collaborateur d'Antonio est certainement ici, comme dans le numéro ci-dessus et dans les retables et S. Zaccaria (p. 126-127). Giovanni d'Alemagna. On n'a jamais prouvé l'existence d'un Giovanni Vivarini.

Vivarini (BARTOLOMEO). — Vénitien. Travaillait de 1450 à 1499.

* 27. — *La Vierge, l'Enfant Jésus et des saints* (salle l).

Au milieu, la Vierge, en robe rose et manteau brun à doublure verte, est assise sur un trône en marbre, tenant sur son genou droit l'Enfant Jésus en tunique verte, qui égrène une grenade ; à droite, saint Pierre, martyr, un poignard dans le crâne, saint Vincent Ferrier portant un cœur enflammé ; à gauche, saint Antoine, un lis à la main, et saint Thomas, portant le modèle d'une église.

Signé au pied du trône : B. VIVARINI.

H., 0,48 ; L., 0,90. B. — Fig., 0,35. — Attribution très douteuse. Don Molin.

581. — *Scènes de la vie de Jésus.* Retable en dix compartiments (salle XVII).

Au milieu, la Nativité : l'Enfant Jésus à terre sur un coussin vert; à droite, la Vierge agenouillée, en robe rouge et manteau vert; à gauche, saint Joseph endormi; au second plan, le bœuf et l'âne; au fond, l'Annonciation aux bergers. Au-dessus de ce panneau, dans une lunette, une Pieta : le Christ entre deux anges; à gauche de la Nativité, saint Pierre tenant les clefs, saint Jean-Baptiste, un agneau et une croix dans les mains, saint André lisant, saint François montrant ses stigmates; à droite, saint Paul appuyé sur une épée, saint Jérôme portant un modèle d'église, saint Antoine un lis à la main, saint Martin appuyé sur une épée. La predella contient treize compartiments, les douze apôtres figures à mi-corps, et, au milieu, le Christ bénissant.

On lit, au milieu : HOC OPVS SVMPTIBVS DOMINI ANTONII DE CHARITATE CANONICI ECCLESIEDE CONVERSANO IN FORMAM REDACTUM EST 1475, et sur la predella : HOC OPVS FACTVM VENETIIS PER BARTHOLOMEUM VIVARINVM.

<small>Acheté 16,300 francs par le ministère de l'instruction publique à Antonio delle Rovere, qui l'avait acquis de l'église de Conversano. Voir LERMOLIEFF (*Op. di Mu.* II, p. 368, n. 1).</small>

* **584.** — *Marie-Madeleine* (salle XVII).

Debout, de trois quarts tournée vers la droite; robe rouge, manteau vert. De la main gauche elle porte le vase de parfums; sous son bras droit, un livre. Fond d'or avec draperie rouge et voûte cintrée.

<small>H., 1,35; L., 0,50. B. — Fig., 1 m.</small>

* **585.** — *Sainte Barbe* (salle XVII).

Debout, vue de face, la tête légèrement inclinée vers la gauche. Robe verte. De ses deux mains elle tient sa tour. Fond d'or avec draperie verte et voûte cintrée.

Signé au milieu :

BARTHOLOMEVS·VIVARINVS
DE MVRANO·PINXIT·1490

<small>Ce tableau et le n° 584, formant pendant, proviennent de la chapelle du Christ à l'Église San Geminiano. « Ces deux figures de la dernière manière de Bartolomeo sont bien proportionnées, de mouvement aisé; mais les contours sont anguleux, le coloris plat et les tons à demi transparents (on voit le panneau à travers les demi-teintes). » (CR. et CAV., I, 48.)</small>

* **614.** — *Jésus et deux Saints* (salle XVII).

Sur une terrasse dallée en marbre, au milieu, sur un trône sculpté, est assis le Christ, de face, en robe rose et manteau vert, la main gauche appuyée sur un livre ouvert. Il bénit de la main droite saint Augustin debout, à gauche, tourné de trois quarts vers la droite, en habits épiscopaux, mitré et crossé, lisant dans un livre qu'il tient de ses deux mains. A droite, saint François, debout, en moine, portant un crucifix de la main droite et un livre rouge de la gauche. Au fond, par trois baies que séparent des piliers sculptés, on aperçoit le ciel. A la partie supérieure quatre guirlandes de feuillages entre lesquelles sont suspendus deux écussons. Dans la partie antérieure de la terrasse, neuf écussons avec les lettres F.M — P.M — B.D — M.S — N.M — P.V — I.K. — B.M — M.I — Sur la contremarche du trône : M CCCC LVIII ADI II. GENER.

H., 1,36; L., 2,62. T. — Fig., 0,80. — Magistrato del Cattaver. Attribution contestable. Bosch. (*Ric. Mon. Sest. di S. Marco*, 48) cite bien dans cet édifice deux tableaux de Vivarini représentant des sujets de sainteté, mais il n'en donne pas la description.

* **615.** — *La Vierge et quatre Saints.* Retable en cinq panneaux (salle XVII).

Sous des arcs ogives, au milieu, assise sur un trône recouvert d'une draperie rouge, la Vierge, en robe rose à dessin doré, manteau bleu à doublure verte, adore l'Enfant Jésus endormi sur un coussin posé sur ses genoux. A gauche, saint Jean-Baptiste, vêtu d'une peau de bête et d'un manteau rose, tenant une croix de la main gauche, et saint André, en robe bleue et manteau vert, portant sa croix. A droite, saint Dominique et saint Pierre, en robe bleue et manteau jaune.

Signé, au pied du trône :

✠ OPVS·BATOLOMEI·VARINI·DEMVRANO·MCCCCLXIIII ✠

H., 2 m.; L., 2,20. B. — Fig., 0,90. — Église supprimée de San Andrea della Certosa. (Bosch., *Ric. Min. Sest. S. Croce*, 49.) — Gravé par Viviani (Z).

Vivarini (Luigi ou Alvise). — Vénitien. Florissait de 1461 à 1503.

* **593.** — *Sainte Claire* (salle XVII).

De trois quarts tournée vers la gauche, regardant en face. Robe violette, manteau noir, voile blanc. De la main droite elle tient un crucifix, de la gauche un livre rouge. Au fond, draperie verte.

H., 1,50; L., 38. B. — Fig., 1 m. — Église supprimée de San Daniele. « Des deux côtés d'un petit autel, dans le chœur, deux religieuses, œuvres des Vivarini. » (Bosch., *Ric.*

ACADÉMIE

VIVARINI (LUIGI).

606-608. — *La Vierge et l'Ange (de l'Annonciation).*

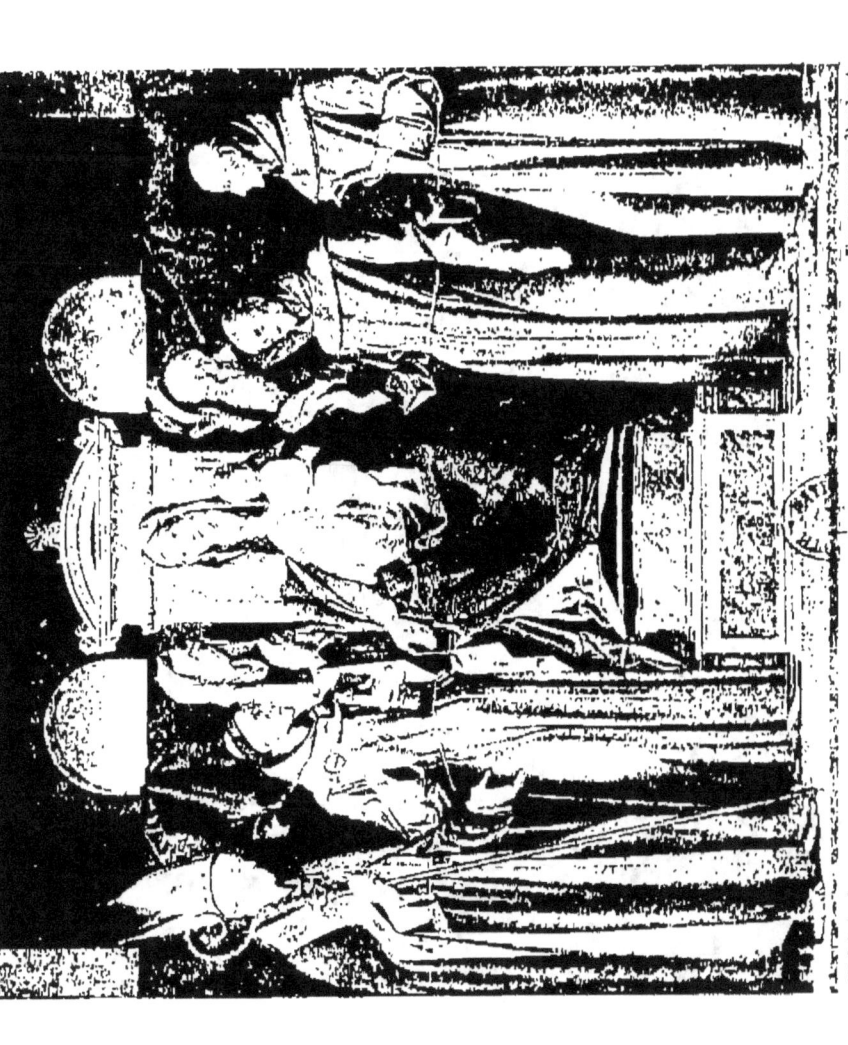

VIVARINI (LUIGI).

607. — La Vierge et six Saints (1480).

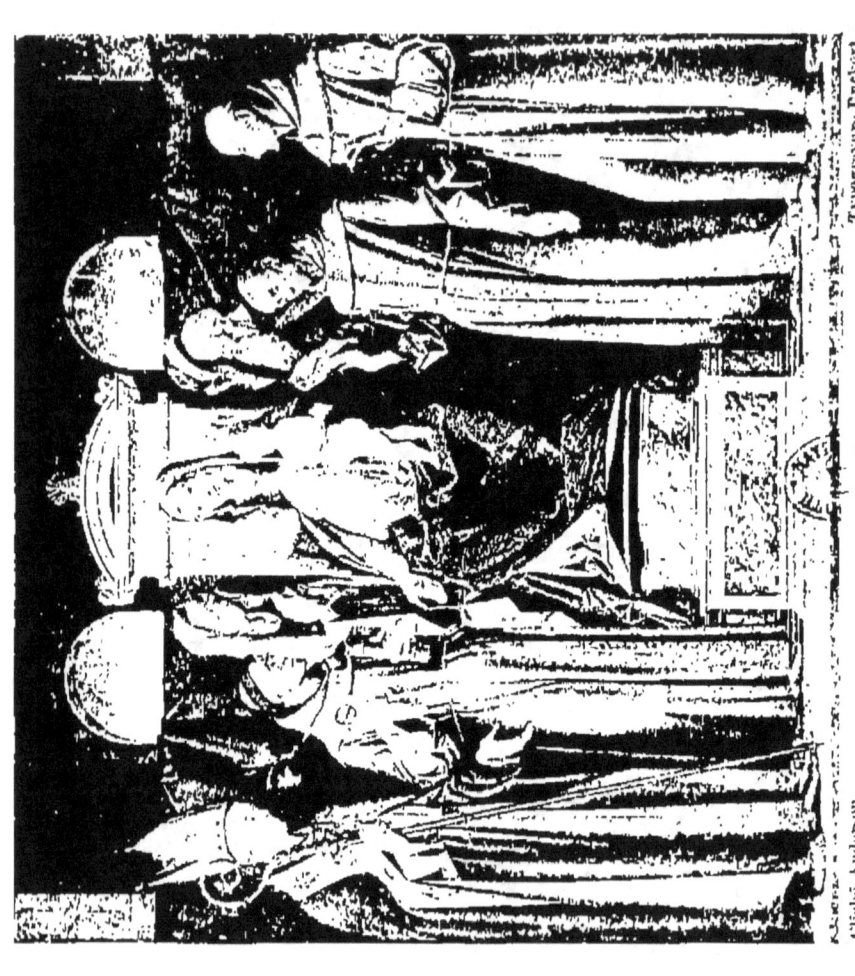

VIVARINI (LUIGI).

Min. Sest. di Castel., 5.) « Peut-être entre 1490 et 1493 ; c'est la figure puissamment composée et intelligemment exécutée d'une vieille femme qui pense fièrement et agit énergiquement. » (BERENSON, *Lotto*, 99.)

* 606. — *L'Ange de l'Annonciation* (salle XVII).

Dans une salle dallée, il est agenouillé, de profil tourné vers la droite. Robe blanche à manches rouges, étole verte à fleurs d'or croisée sur la poitrine. Ailes multicolores. De la main droite il bénit ; de la gauche il tient un lis. A gauche, une porte cintrée.

* 608. — *La Vierge de l'Annonciation* (salle XVII).

Dans la même salle, elle est agenouillée, de trois quarts tournée vers la gauche, les bras croisés sur la poitrine, levant les yeux ; à droite, par la porte cintrée on aperçoit la campagne et le ciel.

H., 1,80 ; L., 0,75. B. — Fig. gr. nat. — Pendant du précédent. Scuola supprimée della Carità.

* 607. — *La Vierge et six Saints* (salle XVII).

Au milieu, sur un trône élevé, la Vierge, vue de face, en robe rose et manteau brun brodé d'or, voile blanc, tient debout, sur son genou gauche, l'Enfant Jésus, de trois quarts tourné vers la gauche et bénissant. A droite, saint François montrant ses stigmates, saint Bernardin présentant son disque, et au second plan, saint Joachim levant son bonnet et tenant une colombe. A gauche, saint Antoine de Padoue, un lis et un livre dans les mains, saint Louis de Toulouse en habits sacerdotaux, et, au second plan, sainte Anne en robe bleue, les mains jointes. Derrière le trône, deux baies cintrées, et à mi-hauteur une draperie verte tendue. Fond de paysage.

Signé, sur un cartel au pied du trône : ALVIXE VIVARINI P. M CCCC LXXXX.

H., 1,71 ; L., 1,91. B. — Fig., 1,25. — Gravé par Viviani (Z). Église San Francesco à Trévise. « Dans cette œuvre, Vivarini montre qu'il s'est tout à fait dégagé de l'ancien style ; il rénove son art au printemps de la nature. L'ensemble est rehaussé par un savant jeu de lumière et d'ombre qui vibre comme une corde harmonique. La lumière concentrée sur le centre du trône éclaire merveilleusement la figure et les contours de la Vierge et de l'Enfant Jésus, puis semble rayonner avec plus de discrétion sur les groupes latéraux, pour mourir dans la pénombre de l'appartement qui forme le fond, si bien que cette perspective aérienne contribue à entretenir certaine illusion de distance déjà en partie réalisée par le correct effacement des lignes du trône et de son piédestal. » (CR. et CAV., I, 56.) — « La méthode crue du Squarcione a disparu, les draperies sont devenues plus simples, les ombres et la lumière sont très soignées, et il est certain que cette préoccupation aussi bien que les problèmes de la perspective sont d'un grand intérêt pour le peintre. Je crois pouvoir affirmer que dans aucun tableau d'autel de cette époque on ne trouve une aussi grande étude dans l'interprétation d'une scène et une unité aussi dramatique. » (BERENSON, *Lotto*, 88.)

*** 618. — Saint Jean-Baptiste** (salle XVIII).

Figure maigre et sèche, d'un beau caractère, de profil tournée vers la droite. Tunique violette courte, et, par-dessus, draperie verte nouée sur l'épaule droite. De la main droite il montre une banderole qu'il tient de la gauche et sur laquelle on lit : *Ecce Agnus Dei.* A gauche, un agneau. Fond de paysage.

<small>H., 1,30; L., 0,53. B. — Fig., 1 m. — Gravé par Viviani (Z). Église San Pietro Martire à Murano. Peint, ainsi que le n° 619, entre 1480 et 1485, suivant Cr. et Cav. (I, 58); entre 1490 et 1493, suivant Berenson (*Lotto*, 96), qui considère cette figure comme la mieux construite de celles peintes par Alvise.</small>

*** 619. — Saint Mathieu** (salle XVIII).

Debout, le corps de trois quarts tourné vers la gauche, la tête à droite. Robe verte, manteau rose. De la main droite il tient une plume et de la gauche un livre.

<small>H., 1,30; L., 0,53. B. — Fig., 1 m. — Pendant du précédent.</small>

*** 624. — La Vierge de l'Annonciation** (salle XVII).

Dans une chambre, elle est agenouillée de face, derrière un prie-Dieu, les mains croisées sur sa poitrine. Par une ouverture on aperçoit des maisons sur une place.

<small>H., 1,48; L., 0,85. B. — Fig. pet. nat. — Uffizio dei sopra censori, d'après l'inventaire.</small>

Wael (Cornelis). — Flamand, 1594-(?).

129. — Un Campement (salle VI).

Autour des voitures du convoi sont réunis des soldats; au premier plan, au milieu, un officier sur un cheval blanc; des soldats, assis à terre ou debout, forment un groupe à gauche; d'autres à droite, causent entre eux.

<small>H., 0,64; L., 1,03. T. — Fig., 0,14. — Don Contarini.</small>

Weyden (Rogier van der) ou de la Pasture (attribué à). Flamand, 1400 (?)-1464.

*** 191. — Portrait de Laurent Fraimont** (salle VIII).

Tourné de trois quarts vers la gauche; visage rasé; cheveux noirs descendant sur le front. Houppelande brune garnie de fourrure grise. Les mains jointes. Sur le fond vert, on lit : *Raison lenseigne*.

Au revers, *saint Laurent*, dans une niche, de trois quarts tourné

ACADÉMIE

ROGIER VAN DER WEYDEN. (?)
191. — *Portrait de Laurent Fraimont.*

vers la droite, tenant d'une main un gril et de l'autre un livre ; à gauche, une banderole sur laquelle sont inscrits le nom *Fraimont* et un écusson avec H... 1430 (?).

<small>H., 0,51 ; L., 0,34. B. — Fig. en buste pet. nat. — Acquis par l'empereur François-Joseph Ier à la galerie Manfrin. Attribué par le catalogue à Hugo van der Goes. Ce portrait rappelle celui de Charles le Téméraire au musée de Bruxelles [1] (n° 55) et paraît être de la même main.</small>

Wouwerman (Philips). — Hollandais, 1619-1668.

120. — *Scène militaire* (salle VI).

Près d'une chaumière, à droite, un groupe de cavaliers ; au milieu, un officier interrogeant des paysans ; à gauche, fond de paysage.

<small>H., 0,50 ; L., 0,93. T. — Fig. 0,16. — Don Molin.</small>

Wyck (Thomas). — Hollandais, 1616-1686.

202. — *Un Savant* (salle VIII).

Dans un cabinet, encombré de livres et de papiers, assis à une table, la tête presque de face, vêtu d'une houppelande noire à manches rouges, il écrit dans un gros livre placé devant lui ; à gauche, une mappemonde. Au second plan, une fenêtre.

<small>H., 0,35 ; L., 0,26. B. — Fig. pet. nat. — Acheté par l'empereur François-Joseph Ier à la galerie Manfrin, où ce tableau était faussement attribué à Rembrandt.</small>

Zanchi (Antonio). — Vénitien, 1639-(?).

431. — *Saint Romuald* (salle XII).

Tourné de profil vers la gauche. Robe blanche à capuchon ; de la main droite, il porte une crosse ; au fond, à gauche, une église. Effet de soleil couchant.

<small>H., 1,05 ; L., 0,90. T. — Fig. à mi-corps gr. nat. — Col. Renier.</small>

Zoppo (Marco). — Padouan. Vivait au milieu du XVe siècle.

52. — *Arc triomphal du doge Niccolo Tron* (salle III).

Sur un arc de triomphe d'architecture très simple, deux génies agenouillés soutiennent un écu surmonté d'un corno ; au premier plan, trois enfants portant chacun un bouclier aux armes du doge ; au fond, une

1. Voir *la Belgique*, par les mêmes auteurs, p. 100.

Zoppo (Paolo). — Vénitien. Florissait au commencement du xvi° siècle.

601. — *Saint Jacques* (salle XVII).

Tourné de trois quarts vers la droite: robe rose, manteau à doublure jaune; de la main droite, il tient son bourdon auquel est accrochée sa besace; de la gauche il porte un livre.

<small>H., 0,46; L., 0,36. B. — Fig. à mi-corps pet. nat. — Don Molin. Attribué par Cr. et Cav. (I, 350) à un imitateur de Girolamo da Santa Croce.</small>

Zuccarelli (Francesco). — Florentin, 1702-1788.

452. — *Le Repos en Égypte* (salle XIII).

Au milieu, assise sur un tertre, la Vierge, tournée de profil vers la droite, porte l'Enfant Jésus qui tient dans ses deux mains un fruit; au second plan, à gauche, saint Joseph cueillant des fruits; à droite, une rivière; au loin, une maison; montagnes à l'horizon.

<small>H., 0,44; L., 0,58. T. — Fig. pet. nat. — Gravé par Nardello (Z). Don Molin.</small>

École flamande des xv° et xvi° siècles.

187. — *Jeune femme lisant* (salle VIII).

Tournée de trois quarts vers la gauche; robe noire, draperie jaune à rayures blanches sur la tête; de ses deux mains, elle feuillette un livre posé sur un pupitre recouvert d'une étoffe rouge et placé sur une table à côté d'un pot blanc.

<small>H., 0,47; L., 0,37. B. — Fig. en buste pet. nat. — Acquis par l'empereur François-Joseph I^{er} à la galerie Manfrin où il figurait sous le nom d'Holbein. Cette attribution, non plus que celle donnée à Bernard van Orley par le catalogue de M. Conti, ne saurait être maintenue.</small>

188. — *La Vierge et l'Enfant Jésus* (salle VIII).

La Vierge, vue presque de face, ses cheveux blonds tombant sur ses épaules, porte de ses deux mains l'Enfant Jésus tout nu, qui passe les deux bras autour de son cou; au deuxième plan, à gauche, saint Joseph, en robe grise et manteau rouge, tourné de trois quarts vers la droite, présente une corbeille de fruits; à droite, sur une table, un vase de fleurs.

<small>H., 0,88; L., 0,66. B. — Fig. à mi-corps pet. nat. — Don Molin. L'attribution à Lucas Cranach donnée par le catalogue ne nous semble pas devoir être maintenue.</small>

189. — *Le Calvaire* (salle VIII).

Au centre, vu de face, le Christ en croix ; à gauche, la Vierge évanouie entre les bras de saint Jean l'Évangéliste, en tunique brune et manteau rouge ; à droite, saint Jean-Baptiste qui porte un agneau ; la Madeleine, en robe rouge et manteau violet à doublure verte, agenouillée à terre, entoure de ses deux bras la croix ; au premier plan, un religieux en vêtements blancs, mains jointes, une crosse d'orfèvrerie appuyée contre son épaule, agenouillé, de trois quarts tourné vers la gauche, est présenté par saint Bruno debout ; à droite, le donateur agenouillé, de profil tourné à gauche, lisant, présenté par saint Georges, une lance dans la main gauche ; à gauche, une religieuse agenouillée, de trois quarts tournée vers la droite.

H., 0,84 ; L., 1,14. T. — Don Molin. Attribué par l'inventaire à Cornelis Engelbrechten.

192. — *Sainte Catherine* (salle VIII).

Vue de face, en robe brune et manteau bleu à bordure d'or enrichie de perles ; la tête nimbée et couronnée est encadrée par une abondante chevelure blonde ; de sa main droite elle tient un joyau, de la gauche, un livre ouvert ; à gauche, un fragment de roue, et un homme, l'épée à la main, tombé à terre ; à droite, une inscription effacée.

H., 0,78 ; L., 0,31. B. — Fig., 0,03. — Don Molin. Attribué par l'inventaire à Tommaso da Modena.

École padouane.

617. — *La Vierge et des Saints* (salle XVIII).

Dans une salle, au milieu, la Vierge est assise sur un trône au dossier rouge, de trois quarts tournée vers la gauche, tenant, assis sur son genou gauche, l'Enfant Jésus bénissant ; autour du trône, des anges musiciens. A gauche, debout, saint Jérôme, un lion à ses pieds, et saint Laurent appuyé sur son gril ; à droite, saint Étienne, des pierres sur l'épaule, et saint Georges ; sur la muraille, court une frise avec des cavaliers en grisaille.

H., 1,10 ; L., 1,85. B. — Fig., 1,15. — Sede della Delegazione provinciale à Padoue.

École siennoise.

7. — Retable en six compartiments (salle I).

A la partie supérieure, debout, cinq religieuses dominicaines dont

le nom est inscrit sous la figure, tenant chacune un lis et une croix; à la partie inférieure, un épisode de la vie de chacune de ces religieuses.

H., 0,62; L., 1,05. B. — Fig., 0,34. — Couvent delle Dominicane à Murano.

École vénitienne.

* **21.** — Attribué à **Stefano da Sant' Agnese** (?). — **Niccolo Semitecolo** (?). — **Lorenzo Veneziano** (?). — *Couronnement de la Vierge.* Polyptyque (salle I).

Panneau central : la Vierge et son fils, tous deux en robe rouge et manteau bleu à fleurs d'or, sont assis sur un banc. Le Christ, à droite, couronnant sa mère de la main droite, tient de l'autre un sceptre fleurdelisé. Au-dessus du dossier, onze anges musiciens; de chaque côté du banc, deux anges debout, et un ange agenouillé; en bas des marches, sur le premier plan, deux autres anges à genoux jouant, l'un de l'orgue, l'autre de la trompette.

Au-dessus du cadre sculpté, dans un pinacle, à gauche, *le roi David* déployant une banderole, sur laquelle on lit : *Adorabo te;* à droite, *le prophète Isaïe* déployant une banderole où est inscrite la prophétie de la Vierge.

Chacun des panneaux latéraux est divisé, par des arcatures cintrées, en quatre compartiments, renfermant quatre sujets évangéliques, et surmonté de trois pinacles, avec des arcatures ogivales, séparées par des niches du même style. Chaque arcature contient une scène légendaire, chaque niche, une figure de saint.

Panneau de gauche : 1° *Adoration des Mages et des Bergers.* — 2° *Baptême de Jésus-Christ.* — 3° *La Cène.* — 4° *Le Baiser de Judas.*

Au-dessus : 1° *La Pentecôte.* — 2° *Un saint.* — 3° *Sainte Claire prenant l'habit au couvent della Porziuncula le 18 mars 1212.* — 4° *Un saint.* — 5° *Saint François faisant vœu de chasteté.*

Panneau de droite : 1° *Le Portement de croix.* — 2° *Le Calvaire.* — 3° *La Résurrection et l'Apparition à Marie-Madeleine.* — 4° *L'Ascension.*

Au-dessus : 1° *Saint François recevant les stigmates.* — 2° *Un saint.* — 3° *Mort de saint François.* — 4° *Un saint.* — 5° *Saint François s'enlevant dans les airs.*

Signé sur le panneau central : MCCCLXXXI. STEFAN PLEBANUS SCE AGNET VENETI.

H., 1,10; L., 2,65. B. — Gravé par Simonetti, Busato et Viviani (Z). Église di Sanat

Chiara. Le panneau central de ce beau retable se trouve au musée Brera (n° 164) à Milan, sous le nom de Lorenzo Veneziano. Celui qui le remplace, et qui porte seul une signature, n'est pas de la même main que les panneaux latéraux, attribués à Semitecolo par Zanotto et les anciens catalogues. Voir Cr. et Cav. (*St. della P. It.*, III, 294, 300-301).

297. — *Portrait d'homme* (salle X).

De trois quarts tourné vers la droite, regardant en face; chevelure, barbe et moustaches brunes; vêtement noir, col blanc, manchettes blanches; le bras droit est appuyé sur un piédestal; la main droite tient des gants.

H., 0,71; L., 0,80. B. — Fig. en buste gr. nat. — Don Molin.

École véronaise.

545. — *Le Camp de Béthulie* (II° corridor).

A droite, sur le pont-levis, Judith s'avance tenant de la main droite un sabre ensanglanté et suivie d'une servante qui porte la tête d'Holopherne; à gauche, le camp de Béthulie, dans la première tente, le corps décapité et sanglant d'Holopherne. Fond montagneux.

H., 0,36; L., 0,41. B. — Fig., 0,12. — Don Molin.

DEUXIÈME PARTIE

ÉDIFICES RELIGIEUX

Quartier de Saint-Marc.

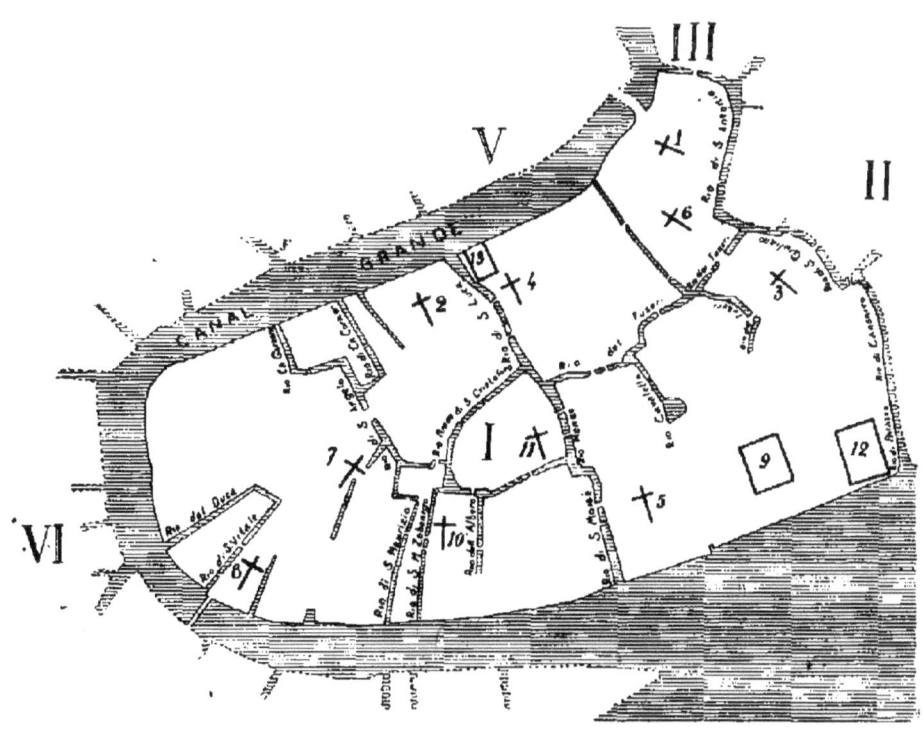

1. S. Bartolomeo.
2. S. Benedetto.
3. S. Giuliano.
4. S. Luca.
5. S. Mose.
6. S. Salvatore.
7. S. Stefano.
8. S. Vitale.
9. Palazzo Reale (Già Libreria vecchia e Procuratie nuove).
10. S. Maria Zobenigo (S. Mª del Giglio).
11. S. Fantino.
12. Palazzo ducale.
13. Palazzo Grimani (R. corte d'Appello).

QUARTIER DE SAINT-MARC
(SESTIERE DI SAN MARCO)

CHIESA SAN MOSE
(ÉGLISE DE SAINT-MOISE)

Édifice du milieu du xviiᵉ siècle. La façade, œuvre d'Alessandro Tremignan, date de 1688 ; une seule nef avec des autels latéraux. Elle renferme le tombeau du célèbre banquier Law.

2ᵉ autel à droite :

Liberi (PIETRO). — *L'Invention de la croix.*

Au milieu, l'impératrice Hélène, vue de dos, couronnée, en manteau vert et fichu blanc, le visage tourné vers la droite, montre la croix que soulèvent des fidèles, et près de laquelle un enfant en vêtement rouge soutient un estropié au torse nu ; à gauche, au second plan, un prêtre et Macario, évêque de Jérusalem. Dans une nuée, François de Paule et saint Antoine de Padoue.

H., 4 m. ; L., 2,10. T. — Fig. gr. nat. — Cintré.

Chapelle à gauche du chœur :

Palma, Giovane, LE JEUNE. — *La Cène.*

H., 4 m. ; L., 6 m. T. — Fig. gr. nat. — « Giacomo Palma peignit à San Mose un retable de toute beauté, estimé par tous les hommes de goût. Un autre fut peint dans la chapelle des Giustiniani par Salviati et un autre par Tintoretto. » (SANS., 88.) — Cité par RID. (II, 184).

Tintoretto (JACOPO). — *Le Lavement de pieds.*

A gauche sont agenouillés des donateurs. Cité par RID. (III, 31). « Œuvre secondaire et comme composition et comme coloris. » (RUSKIN, *St. of Ven.*, III, 315.)

CHIESA DI SAN FANTINO
(ÉGLISE DE SAINT-FANTIN)

Reconstruite au XVI^e siècle, grâce au legs fait en 1501 par le cardinal Zeno. Le chœur a été exécuté en 1533 par Sansovino. Trois nefs.

CHŒUR

Bellini (GIOVANNI) (?). — *Sainte Famille.*

Sur une terrasse, la Vierge, vue de face, soutient de la main gauche, sur une rampe, l'enfant Jésus nu, tourné de trois quarts vers la gauche, auquel elle présente une grenade; à droite, saint Joseph, en robe verte et manteau jaune, appuyé sur un bâton. Au fond, à droite, un château fort, sur le bord d'un lac.

Gravé par Buttazon (Z). — Autrefois dans la sacristie (BOSCH., 96.) — Tableau exécuté « par un faible imitateur de Giov. Bellini à la fin de sa vie ». (CR. et CAV., 1, 189.) En 1506. A cette époque, en effet, le Sénat consacra une somme d'argent à la décoration de l'église.

CHIESA DE SANTA MARIA ZOBENIGO
(ÉGLISE DE SAINTE-MARIE ZOBENIGO)

Ancienne église du XI^e siècle, reconstruite de 1680 à 1683, par Giuseppe Sardi, aux frais de la famille Barbaro. Une seule nef.

Au-dessus de la porte principale :

Giulio del Moro (?) (XVI^e siècle). — *La Cène.*

Le repas a lieu sous un portique soutenu, sur le premier plan et au fond, par deux couples de colonnes, qui la divisent en trois parties.

T. — Fig. gr. nat. — Grande composition mouvementée dans le goût de Tintoret.

Palma, Giovane, LE JEUNE (?). — *Une cérémonie ecclésiastique.*

T. — Forme cintrée. — Fig. gr. nat. — Très nombreux portraits. « De la manière de Palma. » (BOSCH., 169.)

SACRISTIE

Rubens (attribué à). — *La Vierge, l'Enfant Jésus et le petit saint Jean.*

La Vierge, forte et brune, en robe rouge, avec un voile verdâtre, assise à gauche, tient sur ses genoux le petit Jésus, presque nu, gras et potelé, qui la regarde en caressant de la main la tête d'un agneau sur lequel chevauche, à droite, le petit saint Jean, de formes rebondies. Au fond, à gauche, paysage.

H., 1 m.; L., 1,20. T. — Fig. gr. nat.

CHOEUR

Derrière le maître-autel :

Salviati. — *L'Annonciation.*

T. — Fig. gr. nat.

A gauche :

Tintoretto (JACOPO). — *Un Père de l'Église.*

Assis sur des nuages, vêtu de jaune, il tient les yeux fixés à gauche sur un livre que porte ouvert devant lui un vieillard chauve vu de face. A droite, un ange, en robe blanche, avec de grandes ailes, déploie un rouleau sur lequel le saint pose la main droite.

H., 2,40; L., 1,40. T. — Fig. gr. nat.

A droite :

Tintoretto. — *Un Père de l'Église* (pendant du précédent).

Très brun, en tunique rose, assis sur des nuages, il relève violemment la jambe droite qui est nue. A droite, devant lui, un grand livre ouvert posé sur un nuage comme sur un pupitre ; et, à son côté, au second plan, un jeune homme, vêtu de gris, tenant les mains sur un papier déroulé.

Ces deux tableaux, désignés par BOSCHINI (169) sous le titre d'*Évangélistes*, et déjà placés, de son temps, sous les orgues, avaient orné auparavant les volets des anciennes orgues.

3ᵉ autel à gauche :

Tintoretto. — *Le Christ, sainte Justine et saint François de Paule.*

En haut, le Christ, entouré d'anges, dans un rayonnement, semble descendre du ciel vers les deux saints personnages qu'il regarde et qui lèvent vers lui la tête, tous deux agenouillés, la sainte à gauche, le saint à droite. Sainte Justine, coiffée de perles, porte une robe grise et un manteau rouge; saint François de Paule est vêtu d'une robe de moine gris foncé. Au fond, la mer avec le Bucentaure.

<small>H., 3 m.; L., 1,30 (env.). T. — Fig. gr. nat. — Forme cintrée. — A beaucoup souffert. Usé et noirci. (Bosch., 109.)</small>

CHIESA SAN VITALE

(ÉGLISE SAINT-VITAL)

Édifiée à la fin du xiᵉ siècle en l'honneur de son patron par le doge Vitale Faliero. Incendiée en 1105 et reconstruite une seconde fois à la fin du xviiᵉ siècle. La façade est d'Andrea Tirali, dans le style de Palladio.

AU MAÎTRE-AUTEL

* **Carpaccio** (Vittore). — *Saint Vital et autres saints.*

Au premier plan, au milieu, saint Vital, à cheval, bardé de fer, portant une hache, se tourne à droite vers sa femme, Valérie. Celle-ci, en robe émeraude, manteau rouge, voile blanc, tient une palme; à son côté, saint Georges, cuirassé, la main gauche sur la hanche, portant de l'autre un étendard, se tourne de profil vers saint Vital. A gauche, saint Jean-Baptiste, en robe jaune et manteau rouge, tenant dans les mains un agneau et une croix, et au premier plan, Jacques le Majeur, en robe verte et manteau rouge, avec un livre et un bourdon. Au fond, un portique à trois arcades ouvertes sur la campagne, surmonté d'une galerie à balcon sur laquelle, au milieu, est assis un ange musicien, et sont debout, à gauche, saint André et saint Gervais, à droite, saint Pierre et saint Protais. Au ciel, dans une gloire, la Vierge tenant l'Enfant Jésus. Le paysage représente une route conduisant à une ville.

CHIESA SAN VITALE
(ÉGLISE SAINT-VITAL)

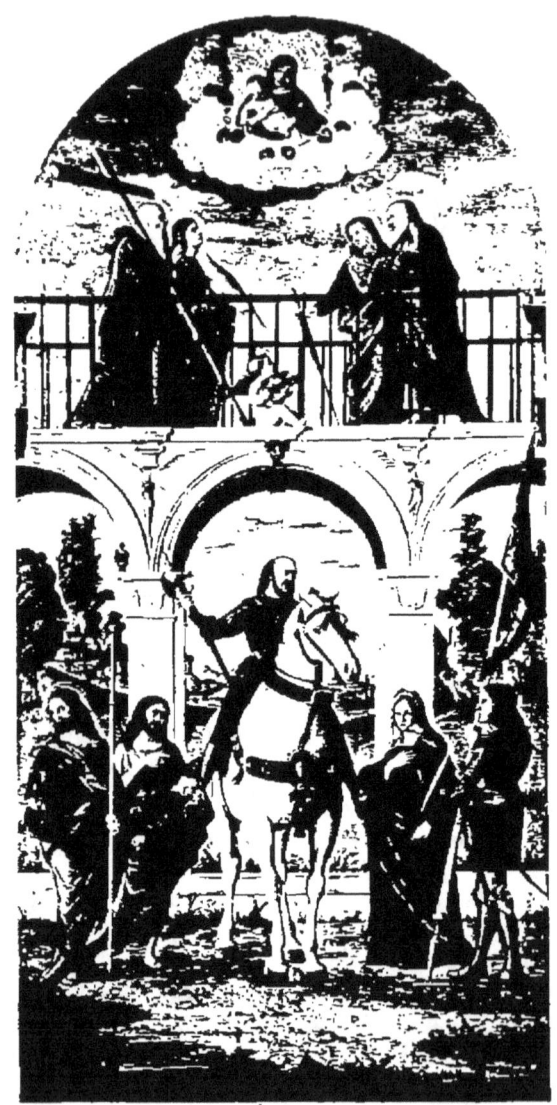

CARPACCIO (VITTORE).

Saint Vital et d'autres Saints.

Signé sur un cartel placé au milieu, sur la base de l'arcade : VICTOR CHARPATIVS — MDXIII.

H., 6 m.; L., 2,50. B. — Fig. gr. nat. — Gravé par Buttazon (Z). — Commandé au peintre par Giovanni Luciani, prieur, en 1513. Les descriptions que Boschini et Moschini donnent de cette œuvre sont inexactes ou incomplètes. Les opinions des critiques sur cette peinture si intéressante sont partagées : « C'est un portrait, vivant, énergique du saint, représenté à cheval, un pendant au Gattamelata, avec d'autres saints groupés d'une façon originale, dans une riche architecture. » (BURCK., 615.) « C'est une œuvre incolore et sans vigueur de l'âge mûr du peintre. On y surprend une recherche de mouvements forcés et des essais de tour de force. Il y a là beaucoup de savoir-faire, mais on y chercherait en vain la fraîche et saine inspiration de la jeunesse. » (MOLMENTI, *Carpaccio*, 98.) — Cité par RID. (I, 30).

CHIESA SAN STEFANO

(ÉGLISE SAINT-ÉTIENNE)

Construite de 1294 à 1325. Style ogival. Trois nefs. Toiture de charpente en forme de carène. Nombreux et intéressants monuments de sculpture.

A droite, 1ᵉʳ autel :

Bambini. — *Nativité de la Vierge.*

Au premier plan, quatre femmes donnent leurs soins à l'enfant nouveau-né; au second plan, sainte Anne couchée dans un lit; l'Éternel lui apparait dans une gloire.

H., 6 m.; L., 3 m. T. — Fig. gr. nat. — Gravé par Buttazon (Z) et par Lovisa. — « Œuvre unique du chevalier Bambini. » (BOSCH., 174.) « Dessinateur exact et même élégant... Heureux s'il avait été aussi bon coloriste; mais, sur ce point, il connaissait si bien ses médiocrités qu'il défendait aux écoliers de copier sa peinture. Parfois il a un style tout romain, comme dans le tableau de S. Stefano, peint peu de temps après son retour de Rome. » (LANZI, III, 330.)

SACRISTIE

A droite et à gauche de l'autel :

Vivarini (BARTOLOMEO) (?). — I. *Saint Nicolas.* — II. *Saint Laurent.*

Sur fond d'or.

H., 1,20; L., 0,50. B. — Fig., 0,90. — Autrefois dans l'église S. Samuele. « La tête du saint Laurent et l'auréole sont refaites. Très endommagé, mais repeint probablement aussi par Bartolomeo. » (CR. et CAV., I, 50.)

Paroi de droite :

Palma, Vecchio, LE VIEUX. — *La Vierge, saint Joseph, sainte Madeleine et sainte Catherine.*

La Vierge, assise au milieu, de trois quarts tournée vers la gauche, présente l'enfant Jésus à la Madeleine qui s'agenouille, en robe violette et manteau brun, un vase de parfum dans les mains. A droite, saint Joseph s'entretient avec sainte Catherine, au premier plan, en robe blanche et manteau rouge, appuyée sur sa croix. Fond de paysage.

<small>H., 1,50 ; L., 2 m. T. — Fig. pet. nat. — Au XVII^e siècle, BOSCHINI (*Ric. Min. Sest. di S. Marco*, 91) se plaignait déjà qu'on prît peu de soins de ce tableau : « Ouvrage rare, que l'on voit jeter tantôt ici, tantôt là, par l'église, au grand préjudice de ce joyau. » — « Ce tableau était peut-être de Palma Vecchio, lorsque BOSCHINI, RIDOLFI, ZANETTI l'ont décrit ; mais, s'il était authentique, il a perdu tout caractère sous les repeints. Il y a, en outre, dans la facture, beaucoup des procédés de Bonifazio. » (CR. et CAV., II, 491.)</small>

Basaïti (MARCO) (?). — *Le Mariage de sainte Catherine.*

Au milieu, la Vierge, vue de face, assise devant une haie de rosiers en fleurs, incline l'Enfant Jésus, assis sur ses genoux, à droite, vers sainte Catherine, agenouillée, en robe grise et manteau grenat. A gauche, un donateur, à genoux, tête nue, en simarre violette.

<small>H., 2 m. ; L., 2 m. B. — Fig. petit nat. — Le type des figures et le caractère de l'exécution montrent, dans cette intéressante peinture, une influence lombarde et probablement milanaise. L'observation a déjà été faite par CR. et CAV., qui comparent cette peinture avec la *Vierge entre saint Jean-Baptiste et saint Georges*, dans l'église S. Pietro Martire, à Murano (voir p. 326), et constatent, dans les deux, « des rapports entre l'école des Vivarini et l'école lombarde contemporaine. » (CR. et CAV., I, 72 et 76.)</small>

Basaïti (MARCO). — *Saint Jean-Baptiste et un Saint.*

Les deux saints, debout dans la campagne, vis-à-vis l'un de l'autre, saint Jean à gauche, en robe verte ; l'autre saint, à droite, en robe bleue et manteau rouge. Entre eux, sur le sol, un crucifix appuyé contre une tête de mort.

<small>H., 1,50 ; L., 2 m. B. — Fig., 1,20.</small>

Tintoretto (JACOPO) (?). — I. A droite : *Jésus au jardin des Oliviers.* — II. A gauche : *La Résurrection.*

<small>Ces deux énormes toiles, noircies, usées, encrassées, presque invisibles, ne semblent pas être de la main du maître auquel la tradition les attribue.</small>

CLOÎTRE

Ce cloître, construit, en 1532, par le frère augustin **Fra Gabriele**, portait, sur la large frise qui surmonte les arcades, des fresques célèbres peintes par

Pordenone (Giovanni-Antonio **Licinio**, dit Il).

Ces fresques représentaient : 1° *Le Christ et la Samaritaine* ; 2° *Le Jugement de Salomon* ; 3° *Le Christ et la femme adultère* ; 4° *David tranchant la tête de Goliath* ; 5° *La Mise au tombeau* ; 6° *Le Sacrifice d'Abraham* ; 7° *La Conversion de saint Paul* ; 8° *L'Ivresse de Noé* ; 9° *Le Martyre de saint Étienne* ; 10° *Caïn tuant Abel* ; 11° *Jésus-Christ apparaissant à la Madeleine* ; 12° *Adam et Ève chassés par l'ange*. Au-dessus de ces compositions étaient représentés l'*Annonciation* et, de chaque côté, différents *Saints*.

Malgré la restauration qu'on a tenté de faire, il ne reste plus, de ces peintures, que quelques morceaux dispersés dont le style ferme et libre et la belle coloration font vivement regretter la perte de ce beau travail décoratif dont on peut lire une description assez détaillée dans Ridolfi (I, 103-105).

CHIESA SAN BENEDETTO

(ÉGLISE SAINT-BENOIT)

Érigée en 1013, reconstruite en 1619. Une nef avec autels latéraux.

A droite, 2ᵉ autel :

Strozzi (Bernardo), dit Il Prete Genovese. — *Saint Sébastien*.

Au milieu, le jeune tribun, nu, ceint d'une draperie blanche, lié à un arbre, les bras étendus, les yeux levés au ciel ; à gauche, une femme agenouillée, en jupe rouge et manteau bleu, lui arrache une flèche de la cuisse ; à droite, une autre femme debout, en jupe jaune et corsage noir, lui délie le bras gauche. Au ciel, trois chérubins ; sur le sol, les vêtements du saint et ses armes.

H., 6 m.; L., 2 m. T. — Fig. gr. nat. — Gravé par Zoppellari (Z). « Une des plus belles peintures de cet artiste et la mieux conservée. » (Mosch., I, 571.)

A gauche, 2ᵉ autel :

Tiepolo (Giambattista). — *Saint Vincent de Paule.*

Au milieu de rochers, le saint, en robe de bure à capuchon, s'avance vers la droite, s'appuyant de la main gauche sur un bâton et égrenant de la droite un chapelet à têtes de mort. Au ciel lui apparaissent des anges et des chérubins ; à ses pieds, à gauche, un livre ouvert. Au fond, un édifice.

H., 2,50 ; L., 1,22. T. — Fig. gr. nat. — Cintré.

2ᵉ autel :

École de Tiziano Vecellio. — *Vierge et Saints.*

Sur un trône élevé est assise la Vierge, de trois quarts tournée vers la gauche, le visage incliné vers saint François, agenouillé à ses pieds. Sur ses genoux est assis l'Enfant Jésus qui caresse saint Antoine de Padoue, debout à droite, un lis à ses pieds ; au premier plan, sur les marches, à gauche, saint Pierre ; au milieu, saint André ; à droite, saint Charles Borromée. Au ciel, des anges déployant une draperie verte.

H., 6 m. ; L., 2 m. T. — Fig. gr. nat.

CHIESA DI SAN LUCA

(ÉGLISE DE SAINT-LUC)

Construite en 1581. Restaurée en 1832.

MAÎTRE-AUTEL

Paolo Veronese. — *La Vierge et saint Luc.*

A droite, l'Évangéliste en robe rose, assis sur le bœuf, un livre ouvert sur ses genoux, lève les yeux au ciel vers la Vierge, qui lui apparaît dans une gloire. Au fond, à gauche, la Vierge assise et l'Enfant Jésus.

H., 4,60 ; L., 1,75. T. — Fig. gr. nat. — « Œuvre superbe et composée avec amour, mais endommagée et noircie. » (Mosch., I, 567.) — Cité par Rid. (I, 315).

CHIESA DI SAN SALVATORE
(ÉGLISE SAINT-SAUVEUR)

Fondée au viie siècle, réédifiée en 1182 et de 1506 à 1534 par G. Spavento et Tullio Lombardo. La façade par Giuseppe Sardi est de 1603. Trois nefs.

A droite, 3e autel :

Tiziano Vecellio. — Titien. — *L'Annonciation.*

Dans une salle avec colonnes et lambris de marbre, à droite, la Vierge, agenouillée devant un prie-Dieu, tenant un livre d'une main et de l'autre soulevant son voile, se tourne, surprise, à gauche, vers l'ange qui s'avance, les bras croisés sur la poitrine ; au-dessus d'elle, dans une nuée de séraphins et de chérubins, le Saint-Esprit entre quatre anges. Au premier plan, un vase ; et, sur le gradin, l'inscription : *Ignis ardens non comburens.*

Signé au milieu : TiTianus fecit. fecit.

H., 2 m.; L., 4 m. T. — Fig. gr. nat. — Gravé par Buttazon (Z), Luca Bertelli. — Cette peinture fut exécutée par le maître à l'âge de quatre-vingt-dix ans. C'est pour répondre aux critiques qu'on en fit et aux doutes qu'on émit qu'il affirma énergiquement l'authenticité de la toile, en répétant dans la signature, les mots *fecit, fecit.* « C'est une œuvre conduite avec vaillance et une grande liberté de mains... Il répète un sujet qu'il avait souvent étudié et médité ; mais sa longue expérience et son imagination lui inspirèrent cette fois encore une composition pleine d'entrain et qu'on peut dire nouvelle. » (Cr. et Cav., *Tiziano*, II, 338.)

MAÎTRE-AUTEL

Tiziano Vecellio. — Titien. — *La Transfiguration.*

Au milieu, à l'arrière-plan, le Christ, portant un manteau blanc dont les plis flottent au vent, un pied encore posé sur le tertre d'où il s'élance vers le ciel, se dresse, debout, dans la lumière. A gauche et à droite, Moïse et Élie, tous deux debout, l'un portant les tables de la Loi, l'autre ouvrant les bras, le regardent monter, tandis qu'en bas, surpris par l'apparition, trois apôtres se sont prosternés : l'un s'appuyant d'une main sur le sol et, de l'autre, se protégeant les yeux contre la lumière qui l'éblouit ; le second dans une attitude presque semblable, avec le bras

étendu et la main ouverte ; le troisième, par derrière, à demi caché, les mains jointes.

H., 3 m.; L., 2 m. T. — Fig. gr. nat. — Des dernières années du peintre. « Cet ouvrage, aussi bien que l'*Annonciation* (voir ci-dessus), bien que n'étant pas dépourvus de qualités, ne sont pas très estimés et sont loin d'égaler la perfection des autres œuvres du peintre. » (VAS., VII, 449.) « Malgré certains défauts évidents, mais dus en partie aux restaurations et retouches, cette toile mérite la plus grande estime, tant pour la vigueur de la mise en scène que pour la richesse du coloris. » (CR. et CAV., *Tiziano*, II, 357.) RIDOLFI (I, 67) nous apprend qu'au XVII^e siècle cette toile avait déjà été repeinte.

A droite :

Bonifazio (l'un des). — *Martyre de saint Théodore* (San Teodoro).

Sur une place, au milieu, le saint est couché à terre ; un bourreau, au premier plan, attise le feu qui brûle la tête du martyr, qu'un autre bourreau, debout, frappe avec un martinet. A gauche, sur un trône élevé, le gouverneur de la province. Au premier plan, des soldats et un enfant jouant avec un chien ; à droite, la foule des assistants. Au fond, le saint crucifié.

H., 4 m.; L., 4 m. T. — Fig. gr. nat. — Faussement intitulé, par MOSCHINI, *le Martyre de saint Boniface* (I., 547).

A gauche :

* **Bellini** (GIOVANNI) (?). — *Le Repas d'Emmaüs*.

Cinq convives sont assis à une table servie, dans une salle soutenue par des colonnes. Au milieu, le Christ, vu de face, tenant le pain de la main gauche et bénissant. A gauche, tournés vers la droite, un des pèlerins en robe jaune et manteau bleu, son bourdon, son chapeau et sa besace à ses pieds, et un Turc en robe verte, écharpe blanche, coiffé d'un turban bleu ; à droite, le second pèlerin, le pied droit sur un escabeau, en tunique jaune, cape rouge, coiffé d'une toque noire, portant son bourdon et sa besace, et un patricien en simarre noire, tournés tous deux vers la gauche. Derrière le Christ, sur une rampe, est jetée une draperie noire à bandes dorées. Au fond, quatre colonnes accouplées ; au premier plan, une jarre et une caille.

H., 2,60 ; L., 3,75. T. — Fig. gr. nat. — Gravé par Buttazon (Z). — Exécuté pour Girolamo Priuli, fils de Lorenzo, procurateur de Saint-Marc, représenté dans le personnage de droite. Quant au Turc, c'est peut-être le portrait d'un des visiteurs qui fréquentaient la maison des Bellini, depuis le voyage de Gentile à Constantinople. Attribué à Carpaccio par CR. et CAV., et à Benedetto Diana par M. MOLMENTI : « Si nous regardons le contraste des teintes et leur harmonie, nous reconnaîtrons le procédé habituel à ce

BELLINI (GIOVANNI). (?)
La Cène.

peintre de jeter une ombre contre une autre. Il n'y a aucune finesse d'arrangement pour fondre les diverses nuances, les caractères ne sont pas tranchés pour produire un effet ; au contraire, la chaleur est obtenue par une teinte rouge uniforme jetée sur le tout sans reflet particulier. La scène est éclairée, suivant l'habitude de Carpaccio, par un rayon venant d'une fenêtre. » (Cr. et Cav., I, 208.) « Au moyen de comparaisons, on acquiert la conviction que l'auteur ne peut être que Benedetto Diana, qui sut tellement se rapprocher de Carpaccio, que d'habiles critiques l'ont confondu avec lui. » (Molmenti, 79.) Zanetti, au contraire, trouve que l'excellence de l'exécution, la netteté des contours, l'éclat du coloris, dénotent le faire de Bellini dans ses premières productions. Moschini et Boschini inscrivent ce tableau sous le nom de Bellini. On a connu deux autres tableaux de Bellini représentant le même sujet ; l'un, après avoir fait partie de la galerie Manfrin, échut par héritage à Carlo Ruzzini ; l'autre, exécuté en 1490 pour Giorgio Cornaro, frère de Caterina, acquis plus tard par le prince Rosamowski, fut détruit à Vienne dans un incendie.

Les portes de l'orgue ont été décorées par **Vecellio** (Francesco).

Extérieurement :

A gauche, *saint Augustin*. Dans une église, le saint, de profil tourné vers la droite, en vêtements pontificaux, lit dans un livre que lui présente un prêtre ; à droite, deux chanoines sont agenouillés.

A droite, *saint Théodore*, agenouillé, de profil tourné vers la gauche, cuirassé ; le jeune guerrier, tenant une épée et la hampe d'un étendard, regarde à ses pieds le monstre qu'il vient de tuer.

Intérieurement :

A gauche, *la Résurrection*. Le Christ, debout sur des nuées, la main droite levée, tient, dans l'autre, un étendard. De chaque côté, deux anges. En bas, deux gardiens, l'un en train de se relever, l'autre encore endormi.

A droite, *la Transfiguration*. Au milieu, le Christ montant vers le ciel entre les deux prophètes tournés vers lui. En bas, les trois apôtres.

Composition rappelant beaucoup celle du maître-autel peinte par son frère Tiziano. « Ce travail est si parfait qu'on peut à bon droit l'égaler à celui du Titien. » (Bosch., 105.) « Il fit pour les Pères de San Salvatore ce saint Théodore armé, tenant l'étendard et le bouclier avec la croix blanche, auquel un ange présente une palme, qui semble à première vue de Giorgione. » (Rid., I., 199.) « Nous trouvons, en effet, dans ces toiles un style, une franchise de main, une intelligence très supérieurs à ce qu'on trouve dans aucune autre de ses œuvres; mais nous sommes portés à croire que ces qualités ne se montraient chez Francesco que lorsqu'il était conseillé ou aidé par son frère, tellement plus fort que lui. » (Cr. et Cav., *Tiziano*, II, 525.)

CHIESA DI SAN BARTOLOMEO
(ÉGLISE DE SAINT-BARTHÉLEMY)

Construite en 1723. Style de la décadence. Trois nefs.

A gauche :

Sebastiano del Piombo. — *Saint Barthélemy.*

Debout dans une niche, de face, le visage encadré par une chevelure et une barbe blondes, légèrement incliné vers la gauche, vêtu d'une robe rouge et d'un manteau blanc, le saint porte dans les mains un livre et un couteau.

H., 2 m.; L., 1,20. T. — Fig., 1,50. — Gravé par Buttazon (Z). — Commandé par le prieur Lodovico Ricci vers 1508.

A droite :

Sebastiano del Piombo. — *Saint Sébastien.*

Debout dans une niche, le saint, vu de face, la tête inclinée vers la droite, le corps percé de flèches, lié par le poignet gauche à un pilier.

H., 2 m.; L., 1,20. T. — Fig., 1,50.

Des deux côtés de l'orgue :

Sebastiano del Piombo. — *Deux Saints.*

Saint Louis, évêque. — Mitré et crossé, vêtu d'une dalmatique, il tient un livre de la main droite.

Saint Pélégrin. — En robe blanche et manteau noir, il tient de la main gauche un bourdon.

L'attribution de ces quatre tableaux est contestée. MILANESI prononce le nom de Sebastiano Veneziano, frère de Sebastiano del Piombo (VAS., V, p. 566, n. 2), CR. et CAV. (II, 315) celui de Rocco Marconi. — Restaurés par G. Mingardi.

Transept de droite :

Pietro della Vecchia. — *Mort de la Vierge.*

A droite, sur un lit, est étendue la Vierge, de trois quarts tournée

vers la gauche; à ses côtés, six apôtres, deux en méditation, quatre penchés vers elle. Au ciel, le Christ dans une gloire.

H., 2 m.; L., 2,60, T. — Fig. gr. nat.

Peranda (Santo). — *La Visitation.*

Querena. — *Saint François-Xavier.*

Sous une hutte en planches, le saint, en robe de pèlerin, est couché à terre, de trois quarts tourné vers la gauche, la tête appuyée sur une natte. De la main droite, il tient un crucifix. A sa droite, un livre ouvert. Au ciel, lui apparaissent deux anges. Au fond, un bois.

H., 3,50; L., 1,75. T. — Fig. gr. nat.

Transept de gauche :

Palma, Giovane, le Jeune. — *Le Serpent d'airain.*

A gauche, au second plan, Moïse, agenouillé sur un tertre, montre aux Hébreux le serpent enroulé sur une perche. A droite, des femmes suppliantes. Au premier plan, des serpents enlacent les Hébreux. Au ciel, un ange brandit une épée flamboyante. Au fond à gauche, des rochers; à droite, un bois.

Fig. gr. nat. — Cité par Rid. (II, 187).

Peranda (Santo). — *La Manne.*

Au milieu du camp, Moïse est assis, Aaron debout à son côté; à gauche, sous un velum rouge, des vieillards; çà et là les Hébreux ramassent la manne. Au fond, à droite, les tentes du camp.

H., 7,50; L., 5 m. T. — Fig. gr. nat. — Cité par Rid. (II, 273).

CHIESA SAN GIULIANO
(ÉGLISE SAINT-JULIEN)

Ancienne église du ix^e et du xii^e siècle, reconstruite par Sansovino et achevée par Vittoria en 1553 aux frais du philologue Tommaso Giannotti, dit Il Rangone da Ravenna. Une nef.

A droite, 1^{er} autel (élevé par le chevalier Vignola) :

Paolo Veronese. — *Le Christ mort et des Saints.*

Au ciel, le Christ mort, soutenu par des anges, est entouré de ché-

rubins. A la partie inférieure, sur terre, saint Jacques, saint Marc et saint Jérôme. Fond de paysage.

<small>H., 4 m.; L., 2 m. T. — Fig. gr. nat. Cintré. — Cité par Rid. (I, 311).</small>

Bassano (Leandro). — *Saint Jérôme.*

<small>Rid. (II, 167).</small>

2ᵉ autel :

Palma, Giovane, le Jeune. — *L'Assomption.*

<small>H., 3,50; L., 2 m. T. — Fig. gr. nat. Cintré. Sur l'autel des Merciers (Rid., II, 177). — Tableau très dégradé.</small>

MAÎTRE-AUTEL

Santa Croce (Girolamo Rizzo da). — *Le Couronnement de la Vierge.*

Au ciel, dans un rayonnement, entouré de chérubins et de quatre anges musiciens, le Christ à droite, drapé dans un manteau rouge, un sceptre dans la main gauche, couronne la Vierge agenouillée à gauche, les mains jointes. A la partie inférieure, sur terre, au milieu, saint Julien l'Hospitalier en tunique jaune, haut-de-chausses bleu, manteau brun, s'appuie de la main gauche sur une épée et porte de la droite une palme ; à gauche, saint Florian, de trois quarts tourné vers la droite, en tunique et haut-de-chausses rouges, manteau brun, tenant également une palme et une épée. A droite, saint Paul ermite, de profil tourné vers la gauche, les jambes nues, vêtu de la tunique des ermites dite *melote*, un chapelet enroulé à la ceinture, tient un crucifix de la main droite et porte la gauche contre sa poitrine.

Signé à gauche, sur un cartouche posé sur une souche d'arbre : Girol. Santa +.

<small>H., 3,50; L., 2 m. B. — Fig., 1,50. Cintré. — Gravé par Buttazon (Z). Cité par Rid. (I, 62). Attribué par Bosch. (194) à Vittore Belliniano.</small>

A gauche, 3ᵉ autel :

Paolo Veronese. — *La Cène.*

Au milieu d'une table servie, autour de laquelle sont assis les apôtres, le Christ, vu de face, appuie sa main gauche sur l'épaule de saint Jean. A gauche, un nègre adossé contre une balustrade. Au premier plan, un serviteur apportant une jarre, vu en buste.

<small>H., 1,50; L., 3 m. T. — Fig. gr. nat. — « Dans la chapelle du Saint-Sacrement. » Rid. (I, 311).</small>

1ᵉʳ autel :

Boccaccino. — *Vierge et Saints.*

Au fond, sous la coupole dorée d'une abside, est assise, sur un trône élevé, la Vierge en robe rouge et manteau bleu. Elle tient sur son genou droit l'Enfant Jésus. Tous deux se tournent à gauche vers saint Pierre, en robe verte et manteau jaune, debout et lisant, et l'archange Michel, cuirassé, qui, les balances à la main, s'appuie sur son épée. A droite, saint Jean-Baptiste tenant la croix et saint Jean l'Évangéliste, le calice à la main. Derrière la Vierge est suspendue une draperie.

Signé sur le piédestal du trône : B. B.

H., 3 m.; L., 1,75. B. — Fig., 1,20. Cintré. — Gravé par Zuliani (Z). Cité par SANSOVINO (I, 96) et BURCK. (629). Attribué par BOSCH. (194), à Cordella. « Les œuvres du Boccaccino, conservées à Venise, semblent faites à de longs intervalles, les unes avec la minutie patiente et la fraîcheur de la jeunesse, les autres dans la pleine maturité du talent. De la première époque est le *Mariage de sainte Catherine*, à l'Académie, peinture d'un coloris vif et gai, avec des figures d'une tournure svelte et gracieuse; de la seconde, la *Vierge trônant entre des Saints*, tableau d'autel très important à San Giuliano, dans lequel dominent les tons éclatants et profonds de Crémone... Le style y est aussi large que dans ses dernières fresques de Crémone. » (CR. et CAV., II, 445.)

Quartier de Castello.

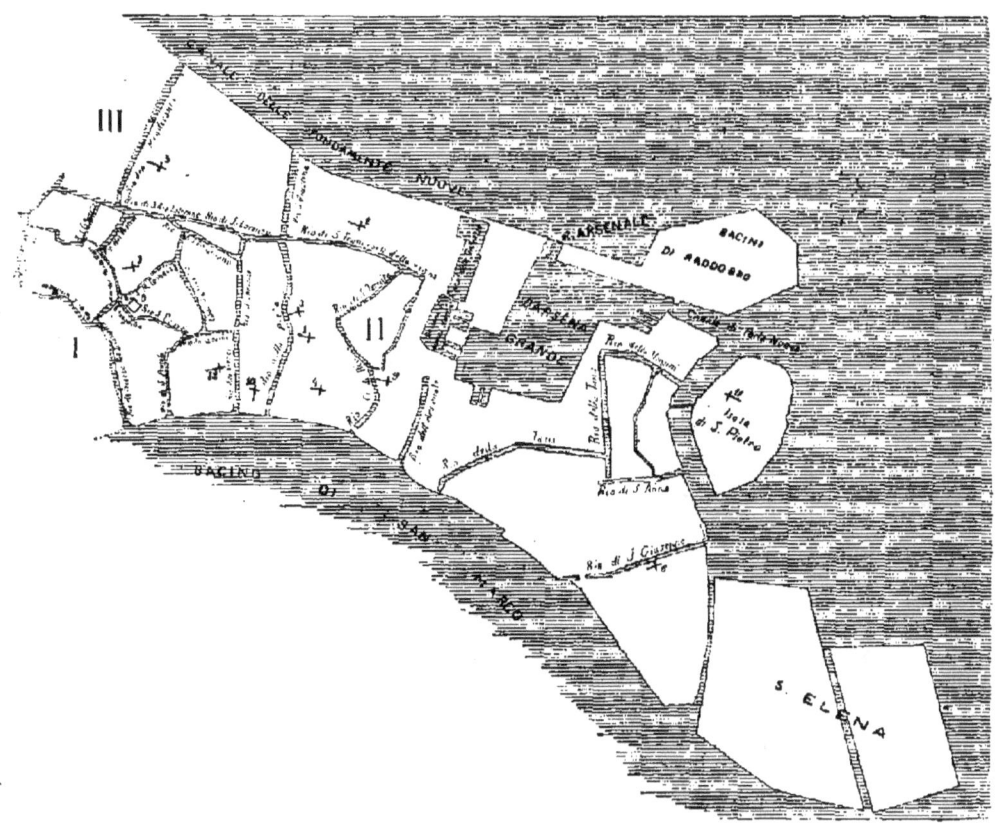

1. S. Antonino.
2. S. Francesco della Vigna.
3. S. Giorgio degli Schiavoni.
4. S. Giovanni in Bragora.
5. SS. Giovanni e Paolo.
6. S. Giuseppe di Castello.
7. S. Maria Formosa.
8. Fondazione Querini Stampalia.
9. S. Martino.
10. La Pieta (S. M^a della Pieta).
11. S. Pietro di Castello.
12. S. Zaccaria.

QUARTIER DE CASTELLO
(SESTIERE DI CASTELLO)

CHIESA SAN ZACCARIA
(ÉGLISE SAINT-ZACHARIE)

Construite de 1456 à 1515 par Antonio di Marco. Style Renaissance. Trois nefs. Les murailles de cette église sont décorées par de grandes toiles, d'un intérêt très secondaire, exécutées par **Aliense, Nicolo Balestra, Bambini, Fumiani, Palma Giovane**, etc.

Nef de droite, chœur des religieuses :

École de Palma, Vecchio, LE VIEUX. — *Vierge et Saints.*

Dans une chapelle à voûte cintrée, sur un trône élevé, est assise la Vierge, tenant sur ses genoux l'Enfant Jésus nu, auquel sainte Élisabeth, reine de Portugal, à droite, présente une couronne. Aux côtés de la sainte, un abbé portant une crosse et saint Placide ; à gauche, saint Paul, saint Bernardin et saint Grégoire, pape. Au pied du trône, un ange musicien, assis sur un escabeau.

H., 5 m.; L., 2,75. T. — Fig. gr. nat. — Gravé par Zuliani (Z). A gauche, aux pieds de saint Paul, on lit les lettres E. P. P. M. F. (Eccellente Pietro Pellegrini, Medico, Fisico). Ce tableau fut, en effet, donné à l'église par le médecin Pellegrini; il remplaça de 1798 à 1816, sur le deuxième autel, à gauche, le chef-d'œuvre de Bellini, transporté alors à Paris. A cette occasion, il fut restauré et même agrandi par Ant. Florian. (MOSCH., I, 124.)

Tintoretto. — *La Naissance de saint Jean-Baptiste.*

Au premier plan, trois femmes en robes éclatantes, deux assises, la troisième debout, lavent le nouveau-né. Au fond, à droite, dans un lit à baldaquin vert, sainte Élisabeth, à laquelle une servante offre un bol. Au pied du lit Zacharie, et une autre servante ; à gauche, une troisième

servante, près d'une table, sur laquelle est posé un pain. Au ciel, dans une gloire de chérubins, un ange bleu et un ange rouge.

H., 4,50; L., 2,50. T. — Fig. gr. nat. — Tableau détérioré, mais d'une exécution brillante. « Qu'il regarde cette toile toute gâtée qu'elle est, celui qui ne croit pas Tintoret capable de charme et de délicatesse. (Mosch., I, 106.)

A l'extrémité du transept une porte s'ouvre sur la

CHAPELLE SAN TARASIO

La voûte et les murailles étaient autrefois revêtues de fresques, dont la liste complète est donnée par Moschini (I, 108); à la voûte, en commençant par la gauche, on voyait *Moïse, la Vierge, saint Zacharie, l'Adoration des Mages, l'Adoration des Bergers, la Circoncision, la Fuite en Égypte, Jérémie, David, saint Jean, la Présentation au Temple, l'Annonciation, le Mariage de la Vierge, la Visitation, les Noces de Cana, Jésus et la Samaritaine, le Père Éternel, la Vierge, saint Jean et deux saints, Jonas, Ézéchiel, l'Éternel tenant la boule du monde, saint Marc, saint Mathieu, saint Jean-Baptiste, saint Jean l'évangéliste, saint Luc, saint Zacharie.* — Les peintures au-dessus de l'autel sont seules visibles et encore sont-elles en très mauvais état.

MAÎTRE-AUTEL

* **Vivarini** (Antonio) et **Giovanni da Murano**. — *Grand retable de Notre-Dame du Rosaire.*

1º *Panneau central.* — La Vierge, en robe rose et manteau bleu à fleurs d'or et doublure verte, assise de trois quarts, tournée vers la gauche, présente une pomme à l'Enfant Jésus, vêtu d'une robe jaune à reflets roses, qui lui offre une fleur. Sur les bras du trône, deux anges, debout, les bras croisés.

2º *Panneau de gauche.* — Saint Marc, feuilletant un livre, saint Martin, mitré et crossé.

3º *Panneau de droite.* — Sainte Élisabeth, lisant, et saint Blaise, mitré et bénissant. — Le derrière du panneau est peint également; il est divisé en quatre rangs : 1º à la partie supérieure, qui est une sorte de pinacle à six pans, deux anges, les mains jointes, dans l'attitude de l'adoration; et le Christ, descendu de la croix, dont un ange reçoit dans un calice le sang qui coule goutte à goutte de sa blessure au flanc; 2º Le rang au-dessous se divise en sept compartiments. On reconnaît, en commençant par la gauche, saint Étienne, pape; saint Thomas; saint Grégoire de Nazianze; le prophète Zacharie; saint Théodore; saint Léon, pape, et sainte Sabine. 3º Le troisième rang se divise en huit compartiments, représentant : le 1er, un ange; le 2e, un saint évêque; le 3e, un saint martyr, tenant tous deux à la main une tête semblable

CHIESA SAN ZACCARIA
(Église Saint-Zacharie)

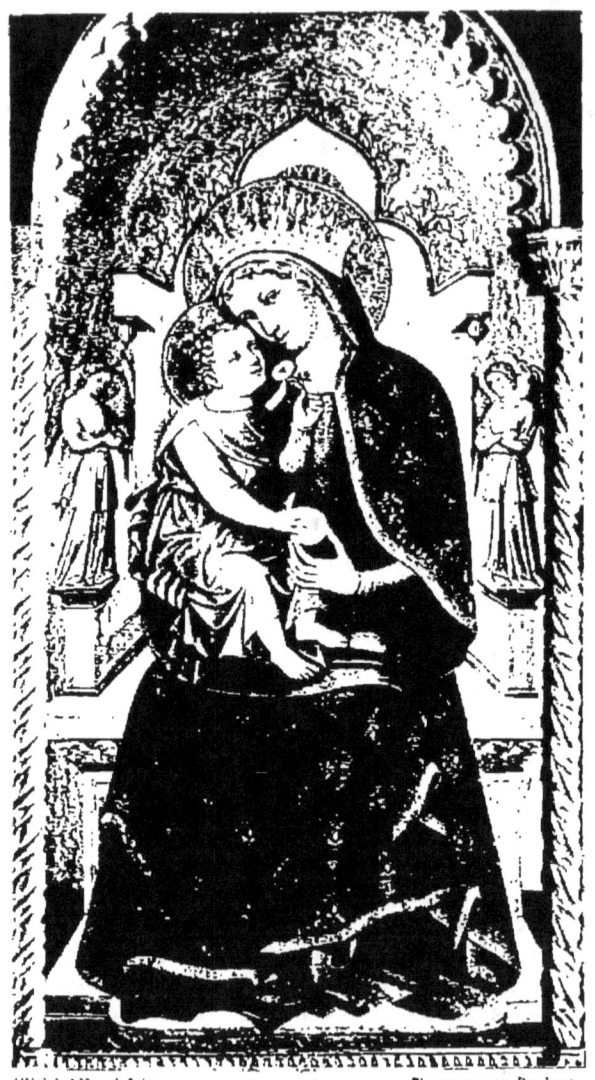

Vivarini (Antonio) et Giovanni da Murano (?).

Notre-Dame du Rosaire. (Fragment de retable.)

à la leur; dans le 4ᵉ, un saint vêtu d'une tunique blanche, avec un scapulaire de couleur foncée et un manteau avec capuchon sur la tête; dans le 5ᵉ, un saint chevalier; dans le 6ᵉ et le 7ᵉ, deux autres saints; et, enfin, dans le 8ᵉ, un ange faisant le pendant avec celui du premier compartiment. 4° Dans les rangs inférieurs, on voit dans les coins un enfant de chaque côté, avec le mot INNOCENTES (et non *Joannes*) au-dessous. — La predella, qui semble avoir été rajoutée, représente un saint portant une palme et six épisodes de sa vie.

A la base du cadre, une inscription latine, dont MOSCHINI donne la reproduction (I, 110), indique que ce travail a été fait du temps de la sœur Marina Donato, prieure du couvent, par Giovanni et Antonio de Murano. — Voir VAS. (III, 668), CR. et CAV. (I, 21).

Paroi de gauche :

* **Vivarini** (ANTONIO) et **Giovanni da Murano**. — *Retable de Margarita Donato* (six compartiments).

En haut, figures à mi-corps; à gauche, sainte Marguerite, tenant une croix plantée dans la gorge d'un monstre; à droite, sainte Catherine, avec un livre et une palme; au milieu, un ange déroulant une banderole avec l'inscription : *Hic est sanguis Christi*. En bas, figures en pied, debout; à droite, saint Achillée, des vrilles à la main; à gauche, saint Jérôme ; au milieu, sainte Sabine vénérée par quatre anges. Fond d'or. Sur le cadre, on lit : JOHANNES ET ANTONIUS DE MVRANO PINXERVNT 1445. MENSE OCTOBRIS. HOC OPVS FECIT FIERI VENERABILIS DOMINA MARGARITA DONATO MONIALIS ISTIVS ECCLESIE SANCTI ZACHARIE.

Fig. du rang inférieur en pied, 1 m. — Voir CR. et CAV. (I, 24).

Paroi de droite :

* **Vivarini** (ANTONIO) et **Giovanni da Murano**. — *Retable d'Agnesina Giustiniani*.

Les parties principales sont des œuvres de sculpture. En bas, de chaque côté du tabernacle, un panneau peint sur fond bleu foncé. A gauche, saint Caïus, pape, en riche dalmatique rouge et or, dont le fermail représente le Christ mort dans une mandorla, et un saint chevalier en pourpoint d'or bordé de fourrure, chausses rouges; à droite, saint Achillée, en justaucorps vert, bordé de fourrure, chausses rouges, et saint Nérée en pourpoint noir et or. Chaque couple est debout sur un piédestal orné de guirlandes, se faisant vis-à-vis. A la partie inférieure, sur le cadre : JOHANES ET ANTONIVS DE MVRIANO PINXERVNT, et dans un médaillon : 1443 MS. OCTOBER. HOC OPVS FECIT FIERI VENERABILIS D. DOMINA AGNESINA IVSTINIANO MONIALIS ISTIVS ECCLESIE SANCTI ZACHARIE.

Chaque panneau : H., 1,10 ; L., 0,47. — Fig., 0,80. — Cité par CR. et CAV. (I, 25).

CHŒUR

3ᵉ chapelle absidale :

Bellini (Giovanni) (?). — *La Circoncision.*

A gauche, la Vierge, de trois quarts tournée vers la droite, présente le petit Jésus, tout nu, au grand prêtre qui joint les mains. Au second plan, au milieu, saint Joseph, dont on ne voit que la tête ; à gauche, une sainte femme ; par des ouvertures, au fond, on aperçoit le paysage.

H., 0,70 ; L., 1 m. B. — Fig. à mi-corps petit nat. — Gravé par Zuliani (Z). — L'attribution à Giov. Bellini, donnée par Bosch. et Mosch., semble douteuse. On sait que ce tableau fut placé sur l'autel en 1521, à la mort de Pietro Capello ; il serait donc des dernières années de Giov. Bellini. Il en existe d'ailleurs de nombreuses répétitions : l'une à l'Académie, sous le nom de Bissolo (n° 93, voir p. 19) avec un saint Antoine de Padoue et deux colombes dans les mains de la sainte femme ; une seconde, au musée de Vérone ; une troisième, en Angleterre, au château d'Howard, que Waagen considérait comme l'original (*Kunstwerke und kunstler in England*, III, 409), etc., etc.

2ᵉ chapelle absidale :

Rosa (Salvatore). — *Saint Pierre.*

Agenouillé, de trois quarts tourné vers la droite, en robe noire, les mains jointes et les yeux levés au ciel. A gauche, à terre, un manteau jaune ; à droite, sur un rocher, un coq.

H., 1,75 ; L., 1,35. T. — Fig. à mi-corps gr. nat.

Nef de gauche, 2ᵉ autel :

***Bellini** (Giovanni). — *Vierge et Saints.*

Dans une chapelle à voûte cintrée, sur un trône élevé, est assise la Vierge, vue de face, tenant debout sur son genou l'Enfant Jésus nu ; au pied du trône, un ange musicien, en robe verte et manteau jaune. A gauche, saint Pierre, vu de face, en robe grise, manteau rose, tenant un livre et les clefs, et, au second plan, sainte Catherine, en robe rose, manteau vert, de profil tournée vers la droite, tenant une palme. A droite, saint Jérôme, vu de face, en longue barbe blanche, vêtu d'une robe brune et d'un camail rouge, à doublure blanche, les yeux baissés sur un livre ouvert qu'il tient des deux mains, et sainte Lucie, tournée vers la gauche, en robe grise et manteau rouge, portant un petit vase.

Signé à gauche, au pied du trône, sur un cartel : IOANNIS BELLINVS MCCCCV.

H., 5 m. ; L., 2,35. — Fig. gr. nat. — Transporté à Paris de 1797 à 1816. Cette magnifique peinture, un des chefs-d'œuvre du maître, est malheureusement presque invisible,

CHIESA SAN ZACCARIA
(ÉGLISE SAINT-ZACHARIE)

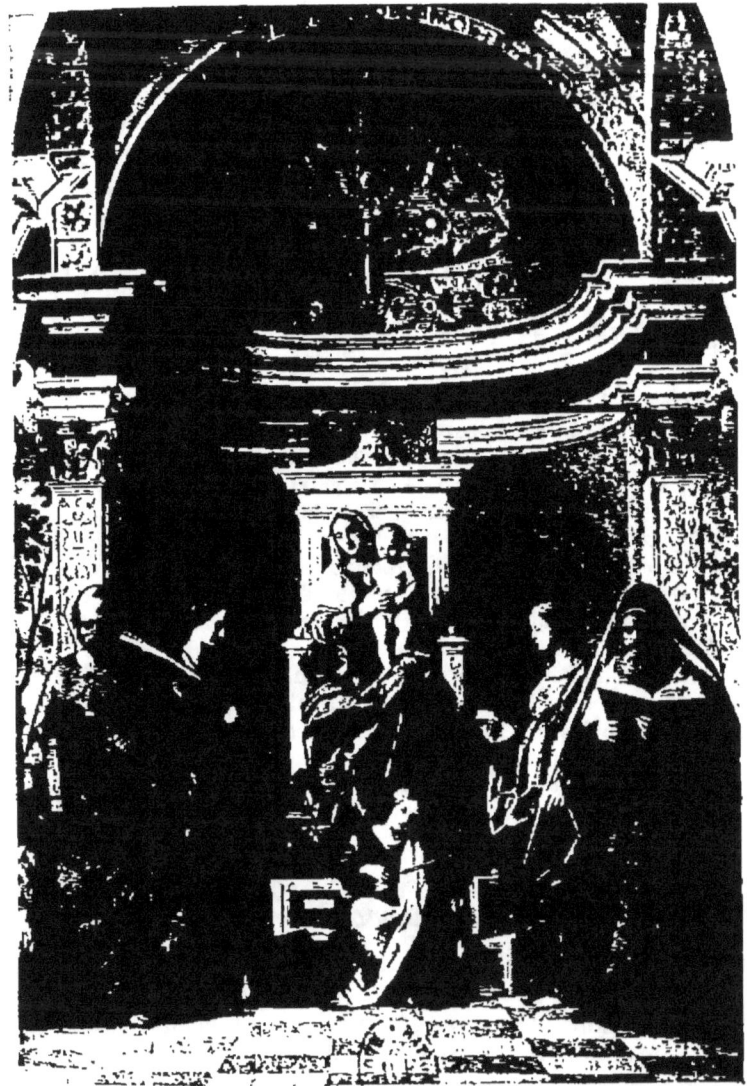

Cliché Alinari frères. Typogravure Ruckert.

BELLINI (GIOVANNI).
Vierge et Saints (1505).

derrière les cierges et les ornements d'autel, à la place qu'elle a reprise et qu'elle n'occupait d'ailleurs que depuis le xviiie siècle. (*Nuovamente aggiustata*, Bosch., I, 217.) Il serait à désirer qu'on la mît en un lieu mieux éclairé. On en peut voir une bonne copie, par Forgeron, à l'École des beaux-arts, à Paris. « Malgré ses quatre-vingts ans, Bellini peignit cette toile avec une intensité et un relief surprenants, dans la manière savoureuse de Giorgione ; mais l'excellence du faire, la morbidesse, la rondeur du modelé, la chaleur ambrée du ton, n'empêchent point que la poésie religieuse ne soit le côté le plus frappant de ce tableau sublime. » (Ch. Blanc, *De Paris à Venise*, p. 252. — Cr. et Cav. I, 173.)

CHIESA SAN GIORGIO DE' SCHIAVONI
(ÉGLISE SAINT-GEORGES-DES-ESCLAVONS)

En 1451[1], des marins d'Illyrie, touchés de compassion pour le sort misérable d'un grand nombre de leurs compatriotes qui mouraient à Venise sans même laisser de quoi se faire enterrer, se décidèrent à établir une association de charité sous l'invocation de saint Georges et de saint Triphon. Par décret du 19 mai 1451, le Conseil des Dix donna son approbation à cette fondation et, peu après, Lorenzo Marcello, prieur du monastère de Saint-Jean de Jérusalem, leur concéda, dans les bâtiments du couvent, quelques pièces pour s'y réunir et y faire leurs dévotions. En 1501, le monastère étant tombé en ruines, les Illyriens bâtirent une chapelle consacrée à saint Georges, que Jacopo Sansovino termina en 1551.

L'intérieur de cet oratoire forme une salle rectangulaire dont les parois, sur trois côtés, portent, au-dessus d'un soubassement lambrissé, neuf peintures de **Vittore Carpaccio**, l'une des œuvres excellentes de ce maître.

Sur trois panneaux le maître représenta des scènes de la légende de saint Georges ; sur un quatrième, la victoire de saint Triphon ; sur trois autres, des épisodes de la vie de saint Jérôme, et sur deux plus petits, des scènes de la Passion.

*I. — *Saint Georges combattant le Démon.*

Au milieu, dans une plaine sablonneuse, le saint, cuirassé, tête nue, monté sur un cheval alezan qui galope vers la gauche, enfonce sa lance dans la gueule du monstre ; à droite, la princesse, les mains jointes, drapée dans un manteau rouge ; au premier plan, des ossements et des corps à demi dévorés au milieu desquels rampent des reptiles ; au fond,

1. Voir Ruskin, *The Shrine of the Slaves*. — James Reddie Anderson, *The place of Dragons*. New-York, John W. Lowell Company, — et P. Molmenti, *Carpaccio*, Venise, 1893.

à gauche, une ville au pied d'une colline avec des minarets ; à droite, la mer et des rochers formant une arcade. Effet de soleil couchant.

<small>H., 1,41 ; L., 3,59. T. — La signature, qui était inscrite sur un cartel posé à terre, au milieu, a disparu.</small>

* II. — *Triomphe de saint Georges.*

Sur une place, au milieu, le saint, armé d'une cuirasse en acier bruni, brandit son épée. Derrière lui, le dragon vaincu ; à gauche, à cheval, le roi en riche vêtement, coiffé d'un turban blanc, et sa femme en coiffe rouge très haute ; à leur côté, leur fille délivrée et une suite nombreuse ; au second plan, un groupe de musiciens ; à droite, une troupe de cavaliers et des piétons ; au fond, des édifices dont les terrasses sont couvertes de spectateurs.

<small>H., 1,41 ; L., 3,54. T. — Fig., 0,50. — La signature a disparu. « La plume ne peut rendre le charme du coloris et l'éclat de la lumière. Le rose, le violet, le jaune, le vert, le bleu marin, les nuances les plus délicates et les plus surprenantes s'harmonisent dans un tout d'une tranquillité sereine, sans la moindre incohérence ou le moindre effort. » (MOLMENTI, *Carpaccio*, p. 120.)</small>

* III. — *Saint Georges baptisant le roi Aia et sa femme en Libye.*

Devant un palais, en haut d'un escalier, saint Georges, un riche manteau rouge jeté sur sa cuirasse, verse l'eau du baptême sur la tête du roi agenouillé devant lui ; auprès du roi se tient la reine dans la même posture. Deux femmes sont debout derrière elle ; un page, portant une aiguière, se dirige vers saint Georges. Au premier plan, à droite, trois assistants, un lévrier, un perroquet et un officier portant le turban du roi ; à gauche, trois Orientaux et, sur une estrade, recouverte d'un tapis, un orchestre. Au fond, sur une place bordée d'édifices, nombreux groupes de promeneurs. Collines à l'horizon.

Signé, au milieu, sur l'escalier, près du lévrier : VICTOR CARPATHIVS FACIEBAT, MDXI.

<small>H., 1,41 ; L., 2,73. T.</small>

* IV. — *Saint Triphon tuant le monstre qui désolait l'Albanie.*

Sous un portique, au milieu, le saint, un adolescent, en robe rouge et manteau vert, les mains jointes, semble remercier le ciel de sa victoire. A ses pieds, le monstre soumis ; à droite, assis sur un trône, le roi entre deux officiers ; au second plan, la reine entourée de ses femmes. Toute l'assistance regarde avec émotion le saint. Sur la place et aux fenêtres des édifices, nombreux spectateurs. Au fond, une ville, au milieu

SAN GIORGIO DE' SCHIAVONI (SAINT GEORGES DES ESCLAVONS)

Cliché Anderson. Typogravure Ruckert.

CARPACCIO (VITTORE).

Saint Georges combattant le Dragon (1502-1508).

de laquelle se dressent une grosse tour et un campanile et que traverse une rivière.

H., 1,41; L., 2,06. T. — Fig., 0,40. — « Examinez le groupe à gauche sous la loggia. A lui seul, c'est un tableau. C'est une composition certes plus adorable que le plus délicat Titien ou Véronèse ; simple et agréable comme un ciel d'été, brillant comme une nuée du matin. » (Ruskin, p. 99.)

*V. — *Le Christ au jardin des Oliviers.*

Sur un monticule, à gauche, le Christ, en robe rouge, est agenouillé, de profil tourné vers la gauche ; au premier plan, les trois apôtres, étendus à terre, sont endormis ; à droite, un écusson.

H., 1,41; L., 90. T. — Tableau très noirci.

*VI. — *La Conversion du publicain Mathieu.*

Mathieu, vêtu d'une robe de brocart et coiffé d'une toque grenat, sort de sa boutique et prend la main que lui tend le Sauveur, en robe rouge, accompagné de ses disciples. Au fond, une porte fortifiée ; à l'un des piliers de la boutique est accroché un écusson.

H., 1,41; L., 0,90. T. — Fig., 0,40. — Moschini (I, 91) intitule ce tableau : *Jésus invité par le Pharisien.* « Peinture délicieuse, naturelle, pleine de grâce, de douceur et pathétique, divinement religieuse et, malgré cela, décorative et délicate comme un parterre de violettes au printemps. » (Ruskin, 102.)

*VII. — *Saint Jérôme dans le désert.*

Au milieu, le saint, appuyé sur une canne, montre aux moines le lion, qui lève sa patte blessée. Ceux-ci s'enfuient, épouvantés, vers la droite. Au fond, dans une cour, divers animaux et les bâtiments du monastère.

H., 1,41; L., 2,05. T. — Fig., 0,40.

*VIII. — *Mort de saint Jérôme.*

Au milieu, le saint est étendu à terre, la tête, à droite, appuyée sur une pierre ; autour de lui des moines en robes bleues et blanches : l'un d'eux récite l'office des morts ; au fond, dans la cour du monastère, divers animaux ; au premier plan, à gauche, à un arbre, sont suspendus une tête de mort, une mâchoire et un vase contenant de l'eau bénite.

Signé, sur une banderole que porte un lézard : Victor Carpativs Pingebat, MDII.

H., 1,41; L., 2,11. B. — « Un peintre du moyen âge aurait fait réciter l'office des morts, devant le cadavre de saint Jérôme, par un moine à l'attitude raide, aux grands yeux, au regard perdu dans une contemplation extatique. Un humble petit moine, les lunettes sur le nez, voilà le modèle qu'a choisi Carpaccio. Chez lui, toujours le sentiment réaliste l'emporte. » (Molmenti, 118.)

*IX. — *Saint Jérôme dans sa cellule.*

Vêtu d'un surplis blanc, d'une robe rouge, d'un camail noir, le saint est assis, à droite, à sa table, une plume à la main, regardant à droite, par la fenêtre. Au fond, sous une niche cintrée, un autel avec une statue du Christ, une crosse et une mitre, entre deux portes, l'une fermée, l'autre ouverte, donnant sur une chambre de travail. A gauche, une chaise et un prie-Dieu ; contre le mur, une tablette chargée de petits objets en bronze et un pupitre sur lequel sont posés des livres sous un candélabre; en bas, sur les dalles, assis, un petit chien qui regarde le saint. A droite, une sphère.

Signé, près du chien, sur un cartel : VICTOR CARPATHIVS PINGEBAT.

H., 1,41; L., 2,18. B. — « Cette chambre n'est pas meublée avec la simplicité qu'on était en droit d'attendre chez un saint ayant la réputation de saint Jérôme... Rien n'est plus vrai que cette scène éclairée par une fenêtre et agréablement variée par des ombres portées. L'expression extatique du saint est habilement rendue. » (CR. et CAV., I, 205.) Ces délicieuses peintures furent exécutées par Carpaccio de 1502 à 1511. (VAS., III, 661 ; MILANESI.) Elles sont citées par RIDOLFI (I, 30).

CHIESA DI SAN GIOVANNI IN BRAGORA
(ÉGLISE DE SAINT-JEAN-IN-BRAGORA)

D'après la légende, saint Jean apparut à saint Magne, évêque d'Opitergio, et lui indiqua l'endroit précis où une église en son honneur devait être édifiée. Le mot *Brayora* viendrait de *brago* (boue) à cause des marécages qui, autrefois, couvraient cet emplacement. Commencée en 817, achevée en 1178, cette église fut reconstruite en 1475 et restaurée en 1728. Trois nefs.

NEF DE DROITE

Entre la 1re et la 2e chapelle :

*École vénitienne du XVe siècle. — *Retable à trois compartiments.*

Au milieu, saint André debout, de face, en robe rouge et manteau vert, tenant une croix et un livre ; à gauche, saint Jérôme en cardinal ; à droite, saint Martin à cheval donnant à un mendiant la moitié de son manteau. Fond de paysage.

Predella. — Saint Martin donnant la moitié de son manteau à un

CARPACCIO (VITTORE).

Saint Jérôme dans sa cellule. 1502-1508.

CHIESA SAN GIOVANNI IN BRAGORA
(Église Saint-Jean in Bragora)

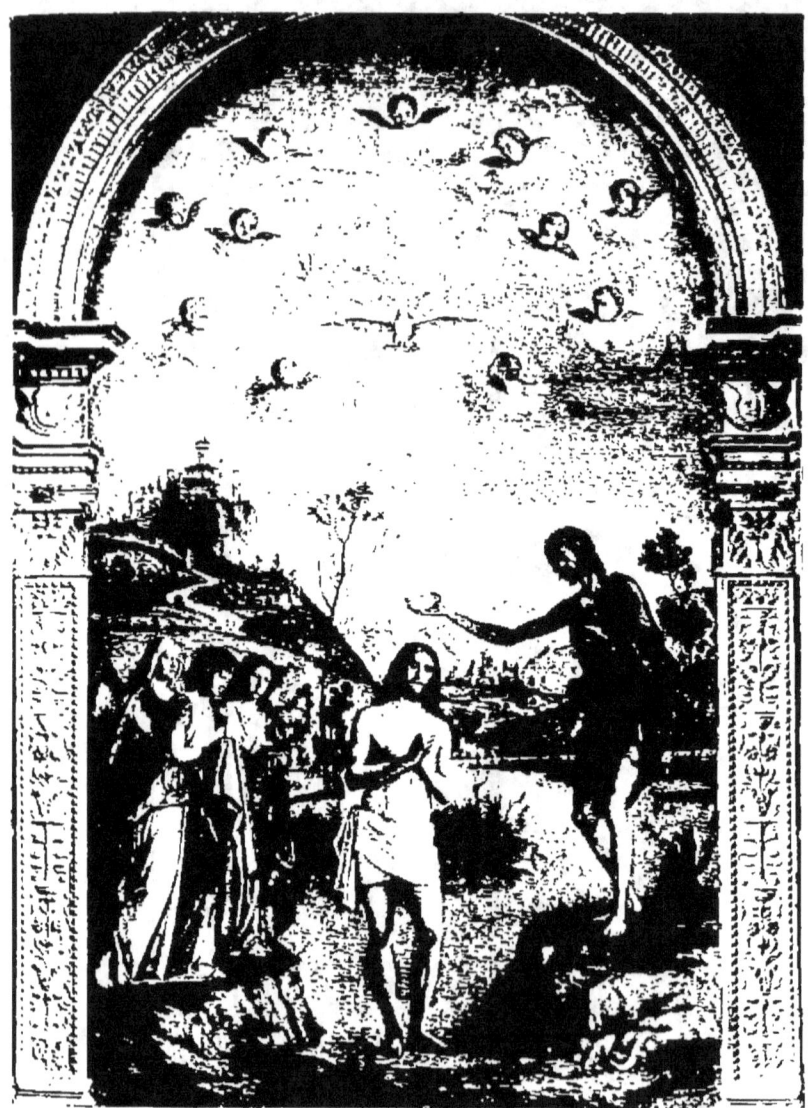

CIMA DA CONEGLIANO.
Le Baptême du Christ (1494).

SAN GIOVANNI IN BRAGORA (SAINT-JEAN-IN-BRAGORA).

démon déguisé en mendiant. — Saint Jérôme priant dans une grotte. — Saint André prêchant.

<small>Cette peinture, attribuée par Ridolfi, Zanetti, Boschini et Molmenti, à Carpaccio; par Cr. et Cav., à Bissolo, nous semble sortir de l'atelier des Vivarini. « L'œuvre est de facture très crue et se ressent encore de l'influence des Vivarini, dont Carpaccio se débarrassa plus tard en devenant sobre et élégant. » (Molmenti, 93.)</small>

2ᵉ chapelle :

*Bellini (Giov.). — *Vierge et Enfant.*

Dans une chambre dallée, la Vierge, assise de face, adore l'Enfant Jésus endormi sur ses genoux, vêtu d'une chemisette jaune, la tête à gauche sur un coussin blanc. Derrière le groupe, une draperie verte ; par deux ouvertures, on aperçoit dans un paysage une rivière entre deux collines boisées.

<small>Daté sur la base du cadre : mccccLvi. Autrefois à San-Severino. Le même motif, avec des variantes plus ou moins importantes, a été souvent traité par les élèves et imitateurs de Giovanni Bellini. Un tableau de Luigi Vivarini, au musée impérial de Vienne (n° 595), signé et daté 1489, offre notamment le même motif, mais avec l'adjonction de deux anges musiciens qui sont assis sur les marches du trône.</small>

Des deux côtés de la porte de la sacristie :

Corona (Leonardo). — A droite : *Le Couronnement d'épines.* — A gauche : *La Flagellation.*

CHŒUR

Au maître-autel :

*Cima da Conegliano. — *Le Baptême du Christ.*

Au milieu, le Christ, de face, nu, se tient debout dans le cours du Jourdain. Saint Jean-Baptiste, monté à droite sur la saillie d'un rocher, se penche vers lui et lui verse l'eau sur la tête. A gauche, trois anges debout sur la rive gardent les vêtements du Sauveur. En haut, dans la clarté limpide du ciel, le Saint-Esprit, sous la forme d'une colombe blanche, au milieu d'un cercle de chérubins sur des flocons de nuées. Au fond, vaste et magnifique paysage avec la colline de Conegliano; sur la gauche, domine un grand arbre dépouillé, en silhouette, et, sur la droite, les rives escarpées du Jourdain devant un horizon de montagnes azurées, dans la lumière fraîche et tendre d'une matinée d'automne.

Signé sur une banderole à droite : .

<small>H., 6 m.; L., 2,20. T. Cintré par le haut. — Fig. gr. nat. — Peint en 1494. Gravé en 1786 par Ant. Baratti (dessin de P. Recaldini). — Ce chef-d'œuvre est malheureusement placé sur le mur de fond, derrière un autel élevé et encombré d'ornements. On ne peut</small>

le voir pour l'ensemble que de trop près, et par fragments à la distance régulière. Restauré au commencement du siècle par D. Maggioto, « qui en a bien gâché pour cent sequins et sera blâmé par tous les connaisseurs ». (Mosch., I, 83.) Malgré ce malheur, c'est encore une des peintures qui donnent l'idée la plus haute et la plus complète de ce charmant maître comme figuriste et comme paysagiste. « Le tableau du maître-autel est merveilleux et original. Il est de la main de Cima da Conegliano, qui fut si célèbre en son temps; on y voit représenté avec un art admirable le très beau et très charmant paysage de son pays, où court un fleuve dont il a fait le Jourdain; peinture précieuse et presque sans rivale. » (Sans., 107.) Il en existait autrefois une réplique à la Carità, notée par Boschini, mais elle a disparu. A rapprocher le même sujet traité par Bellini, à Vicence, « probablement de date plus récente ». (Burck., 617.)

A gauche, sur un pilier :

*Vivarini (Bartolomeo ou Luigi). — *Le Christ sortant du tombeau.*

Vu de face, une draperie blanche autour des reins, il tient de la main gauche le labarum et bénit de la droite; à gauche, deux soldats, en buste, dont le visage exprime la terreur.

Gravé par Zuliani (Z). — « Du même Cima est le tableau, à main gauche, la *Sainte Hélène*; et l'autre, à droite, qui fait pendant, le *Christ ressuscité*, fut fait par Luigi Vivarini da Murano, excellent peintre, l'an 1498. » (Sans., 107.) — MM. Cr. et Cav. considèrent l'attribution soit à Bartolomeo, soit à Luigi, comme douteuse (I, 50). M. Berenson la maintient. (*L. Lotto*, 90.) Le tableau aurait été commandé, le 19 janvier 1496, terminé le 4 avril 1498 et payé 50 ducats.

A droite, sur un pilier :

*Cima da Conegliano. — *Constantin et sainte Hélène.*

Tous deux debout, se faisant vis-à-vis, l'empereur à gauche, l'impératrice à droite; entre eux, la croix. Jérusalem à l'horizon.

Gravé par Battazon (Z). Attribué à tort par Boschini à l'un des Vivarini. Commandé au maître, d'après Sansovino, par la famille Navagero et payé 28 ducats.

Nef de gauche :

*Bordone (Paris). — *La Cène.*

Autour d'une table, en forme de fer à cheval, est assis, au milieu, le Christ, sur l'épaule duquel saint Jean s'est endormi. Les apôtres, dans des attitudes diverses, s'entretiennent entre eux. A gauche, un serviteur, un panier sur la tête, s'éloigne et franchit une porte.

H., 1,75; L., 2,40. T. — Fig. pet. nat. Cité par Rio. (I, 210). — Œuvre gâtée par une restauration moderne. (Mosch., I, 85.)

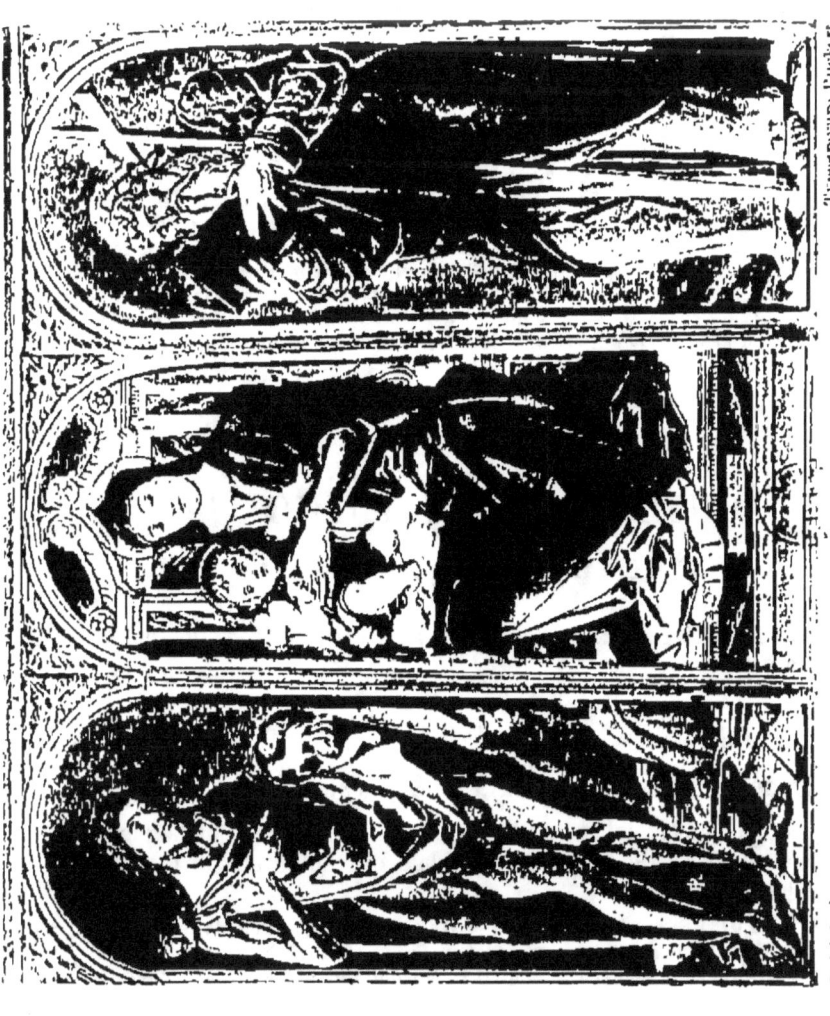

VIVARINI (BARTOLOMEO).
La Vierge entre saint Jean-Baptiste et saint André (1478).

* **Vivarini** (BARTOLOMEO). — *Triptyque.*

Au milieu, la Vierge, assise sur un trône, porte sur ses genoux l'Enfant Jésus assis sur un coussin. A gauche, saint Jean-Baptiste. A droite, saint André. Fond d'or.

Signé sur la contremarche du trône : BARTOLOMEVS VIVARINVS DE MURANO. PINXIT 1478.

H., 1,50 ; L., pan. cent., 0,52 ; pan. latér., 0,42. — Fig., 1,40. B. — La predella fut formée postérieurement avec six petits panneaux. Trois d'entre eux ayant rapport à l'Invention de la Croix servaient encore, au XVIIIe siècle, de predella au tableau de Cima (*Saint Constantin et sainte Hélène*, voir ci-dessus) et étaient attribués à l'un des Vivarini. Les trois autres, représentant le Christ, saint Jean et saint Marc, servaient de predella au Christ sortant du tombeau de l'un des Vivarini (voir ci-dessus) et étaient attribués à Cima. Malgré la signature, CR. et CAV. (I; 46) mettent en doute l'attribution qui est donnée par RID. (I, 21). « Est-ce Vivarini qui nous donna cette caricature de la manière de Mantegna et ombra les chairs ternes et lourdes avec des teintes si sombres et terreuses ? Ou n'est-ce pas un aide, comme Andrea da Murano, qui, d'une main rude et lourde, a pris la place du maître ? »

CHIESA SAN MARTINO
(ÉGLISE SAINT-MARTIN)

Construite en 1540 par Jacopo Sansovino. Restaurée en 1653. Une nef en forme de croix grecque.

2e autel, à droite :

Santa Croce (GIROLAMO RIZZO DA). — *La Résurrection.*

Le Christ, portant le labarum, s'élève dans une gloire. Sur la pierre du sépulcre est assis un ange. Les soldats qui entourent le tombeau expriment leur épouvante.

H., 2,50 ; L., 1,07. B. Cintré par le haut. — Il nous a été impossible de retrouver la signature *Hieronimo da Santa Croce*, que signalent CR. et CAV. (II, 546). BOSCH. attribue d'ailleurs ce tableau à l'école de Cima. ZANETTI et MOSCHINI le font sortir, avec vraisemblance, de l'atelier de Santa Croce.

Sur le parapet des orgues :

Santa Croce (GIROLAMO RIZZO DA). — *La Cène.*

Le Christ est assis entre saint Jean, qui le regarde avec ferveur, et

saint Pierre, qui tient à la main un couteau. Au fond, sous un portique, le lavement des pieds.

Signé à droite sur un escabeau : *Hieronimo da Santa Croce,* MDXXXXVIII.

« Cette toile, que Zanetti estime pour le caractère moderne de son style, ne fait que montrer, en réalité, combien le peintre restait en arrière des progrès du siècle. » (CR. et CAV., II, 545.) « Dans le style de la meilleure époque, qui dénote un élève de Giorgone et du Titien ne subissant pas l'influence des vieux maîtres. » (MOSCH., I, 66.)

CHIESA DI SAN GIUSEPPE DI CASTELLO

(ÉGLISE DE SAINT-JOSEPH-DU-CHATEAU)

Construite en 1530 dans le style de la Renaissance. Une nef.

Derrière le maître-autel :

Paolo Veronese. — *L'Adoration des Bergers.*

Au milieu, la Vierge et l'Enfant Jésus, couché dans une crèche, enveloppé dans le manteau bleu de sa mère. A droite, trois bergers, deux agenouillés, le troisième debout, s'inclinant. A gauche, au premier plan, saint Jérôme, un lion à ses pieds. Au fond, saint Joseph, en robe jaune, vers lequel est tourné un donateur en vêtement noir; le bœuf et l'âne et deux bergers. Au ciel, deux anges déroulant une banderole.

H., 4 m.; L., 2,50. T. — Fig. gr. nat. — Cité par RID. (I, 315). Commandé par Girolamo Grimano, procurateur de Saint-Marc.

A droite, 1er autel :

École du Tintoretto. — *L'Archange Gabriel.*

L'archange, cuirassé, un manteau rouge autour des reins, portant de la main gauche les balances, brandit de la droite une épée ; il tient renversé sous ses pieds le démon, drapé dans un manteau vert, des griffes aux mains et aux pieds. Au second plan est agenouillé, de trois quarts tourné vers la gauche, un sénateur en simarre rouge bordée d'hermine.

A gauche, 1er autel :

Inconnu de l'école vénitienne. — *Pietà.*

Au premier plan, le Christ, la tête à gauche appuyée sur une draperie

rose, est étendu sur une pierre ; un ange lui soulève la main gauche ; dans les airs, deux autres anges portent un ciboire ; au second plan, à droite, est agenouillé un donateur, les mains jointes, de trois quarts tourné vers la gauche.

SAN PIETRO DI CASTELLO

(ÉGLISE SAINT-PIERRE-DU-CHATEAU)

Dans l'île de San Pietro di Castello.

Du IXe siècle ; plusieurs fois reconstruite ; complètement refaite au XVIe siècle par Francesco Smeraldi. L'intérieur, à trois nefs, est de Girolamo Grapiglia (1594-1621).

Au-dessus de la porte principale :

Beltrame (Jacopo). — A droite : *La Cène*. — A gauche : *Le Repas chez Simon*.

Nef de droite, 3e autel :

Basaïti (Marco). — *Saint Pierre et quatre Saints*.

Sous un arc voûté, saint Pierre, mitré, est assis sur un trône, vêtu de vêtements épiscopaux, tenant de la main gauche les clefs et bénissant de la droite ; il se tourne de trois quarts à droite, vers saint Jacques et saint Antoine, tous les deux debout, de profil. Saint Antoine, en robe de moine brune, une clochette dans la main gauche, s'appuie de la droite sur une canne, et saint Jacques, en robe grise et manteau rouge, un bourdon appuyé contre son épaule gauche, pose le pied droit sur une marche du trône. A gauche, saint André, en robe grise et manteau vert, de trois quarts tourné vers la droite, tenant de la main gauche une croix et montrant de la droite saint Pierre à saint Nicolas, qu'on voit de face, vêtu d'habits épiscopaux, appuyé sur une crosse et présentant de la main droite un livre. Fond de paysage ; à gauche, une citadelle sur une éminence.

H., 2,50 ; L., 6,50. B. — Fig., 0,60. — Gravé par Zanetti (Z). — Ce tableau est probablement celui dont parle Moschini (I, 2), qu'on ne montrait que les jours de fête : « Œuvre intéressante, digne par son état de conservation et sa propre valeur d'un des premiers maîtres de notre école, et attribué à Marco Basaïti. » D'après Zanotto, ce

tableau aurait été commandé au peintre par Antonio Contarini, patriarche de Venise (1508-1524), en souvenir de son père Pietro, et les trois saints qui accompagnent saint Antoine, patron du patriarche, saint André, saint Nicolas, saint Jacques, seraient les patrons de trois membres de la famille, occupant aussi de hautes fonctions à la même époque. Ce tableau est, avec le *Saint Georges*, autrefois dans la même église, maintenant à l'Académie (voir p. 8), l'une des dernières œuvres connues de Basaïti.

Au-dessus d'une porte :

Paolo Veronese. — *Saint Jean l'Évangéliste, saint Pierre, saint Paul.*

Au second plan, au milieu, sur un rocher, saint Jean est assis de face, un aigle à sa gauche, un livre ouvert sur ses genoux, vêtu d'une tunique verte et d'un manteau rouge; il élève de sa main gauche un calice et regarde un ange qui vole vers lui. Au premier plan, assis à gauche, saint Pierre, en robe bleue et manteau jaune dont il retient les plis de sa main droite, les clefs dans sa gauche posée sur sa poitrine; à droite, saint Paul en robe jaune et manteau lilas, un livre fermé dans les mains. Fond de paysage; derrière saint Jean, deux arbres.

H., 3,50; L., 1,50. T. — Cintré. — Fig. gr. nat. — Gravé par Simonetti (Z). — Commandé en 1588, au peintre, par le patriarche Giovanni Trevisano, pour orner la chapelle consacrée à son patron. (RID., 1, 328.)

A droite du maître-autel :

Liberi. — *Le Serpent d'airain.* — *L'Adoration des Mages.*

CHOEUR

qui contient le corps de saint Lorenzo Giustiniani, évêque de Castello (1380-1456).

A droite :

Bellucci (ANTONIO). — *Saint Lorenzo Giustiniani implorant le ciel pendant la peste de 1447.*

Dans une gloire, le saint, deux anges à ses côtés, portant l'un sa crosse, l'autre une croix; au premier plan, agenouillés dans une église, le doge et des sénateurs; à droite, une scène de désolation et des porte-étendards.

A gauche :

Lazzarini (GREGORIO). — *La Charité de saint Lorenzo Giustiniani.*

Au milieu, descendant un escalier, le saint, en surplis blanc, coiffé

d'un serre-tête bleu, distribue des aumônes à des mendiants réunis autour de lui; au premier plan, groupe d'estropiés. Daté 1694.

« On considère généralement cette peinture comme la meilleure de l'école vénitienne à cette époque. Il est certain que la plus gracieuse fantaisie s'y développe, que les fonds sont bien choisis, les groupes bien disposés, les mouvements des personnages variés; le coloris n'est pas éclatant, c'est là un défaut du peintre. » (Mosch., I, 8.)

PLAFOND

Pellegrini. — *Glorification de saint Lorenzo Giustiniani.*

Dans une gloire, le saint, dont saint Pierre soutient le bras, bénit Venise.

Transept de gauche. — Chapelle Vendramin :

Giordano (Luca). — *La Vierge au purgatoire.*

Au ciel, la Vierge, de trois quarts tournée vers la droite, tient l'Enfant Jésus. Au premier plan, entourés de flammes, une femme en pleurs, un vieillard en prière et un enfant.

H., 3,75; L., 1,50. T. — Fig. gr. nat. — Tableau en très mauvais état.

Nef de gauche, 2ᵉ autel :

Tizianello. — *Martyre de saint Jean l'Évangéliste.*

Au premier plan, on s'apprête à plonger dans l'huile bouillante le saint qui refuse d'adorer les idoles. A gauche, sur un trône élevé, l'empereur Domitien; à droite, la foule des assistants. Au fond, un portique surmonté d'une rampe; au ciel, des anges portant des palmes.

H., 4,50; L., 2 m. T. — Fig. gr. nat.

CHIESA DELLA PIETA
(ÉGLISE DE LA PITIÉ)

Construite par Giorgio Massari de 1745 à 1760 dans le style de la décadence. Une seule nef.

PLAFOND

*****Tiepolo** (Giambattista). — *Triomphe de la foi.*

A droite, dans une gloire, le Père Éternel, entouré d'anges qui étendent devant lui une draperie jaune, s'apprête à couronner la Foi debout

en prière, sur un globe terrestre, en robe blanche et manteau bleu, dont des anges portent les pans. A gauche, le Christ appuyé sur une croix, et le Saint-Esprit; à la partie inférieure, assis sur une rampe, des anges musiciens.

Autel de droite :

Piazzetta (Giov.-Batt.). — *Le Christ en croix.*

Entre saint Lorenzo Giustiniani, saint Antoine de Padoue et saint François d'Assise.

Autel de gauche :

Piazzetta. — *Pietro Orseolo, ancien doge, entre dans les ordres.*

MAÎTRE-AUTEL

Piazzetta. — *La Visitation.*

Au-dessus de la porte d'entrée, dans une galerie :

***Moretto da Brescia** (Alessandro Bonvicini, dit). — *La Madeleine aux pieds du Sauveur.*

Au milieu d'un portique soutenu par des colonnes, sur la droite, le Christ, assis à une table, se tourne, de profil à gauche, vers Simon le pharisien, coiffé d'un turban, assis de l'autre côté. Entre les deux convives, au fond, de face, debout, un serviteur en tunique verte, une serviette sur l'épaule, et, sur le premier plan, la Madeleine, en robe grenat et voile de tulle, prosternée à terre, embrassant les pieds de Jésus. A droite, deux femmes regardant la pécheresse; à gauche, derrière Simon, un page; au premier plan, appuyé contre une colonne, un nain portant un singe sur son épaule; et derrière la colonne, un serviteur qui arrive. Au fond, un mur en briques; à l'horizon, une ville, sur une éminence.

Signé sur la base des colonnes, à gauche : ALEXANDER MORETTVS BRIX. F, et à droite : MDXLIIII.

H., 3 m.; L., 6,20. T. — Fig. gr. nat. — Autrefois à Santa Maria Calcaria. (Rid., I, 248.) « Ce tableau peut être considéré comme le plus important qu'ait produit Moretto. En l'examinant, on remarque combien les maîtres de Brescia avaient de rapport avec l'école vénitienne. Cette œuvre devait encore être plus belle avant d'avoir été abîmée par des restaurations. » (Cr. et Cav., II, 410.)

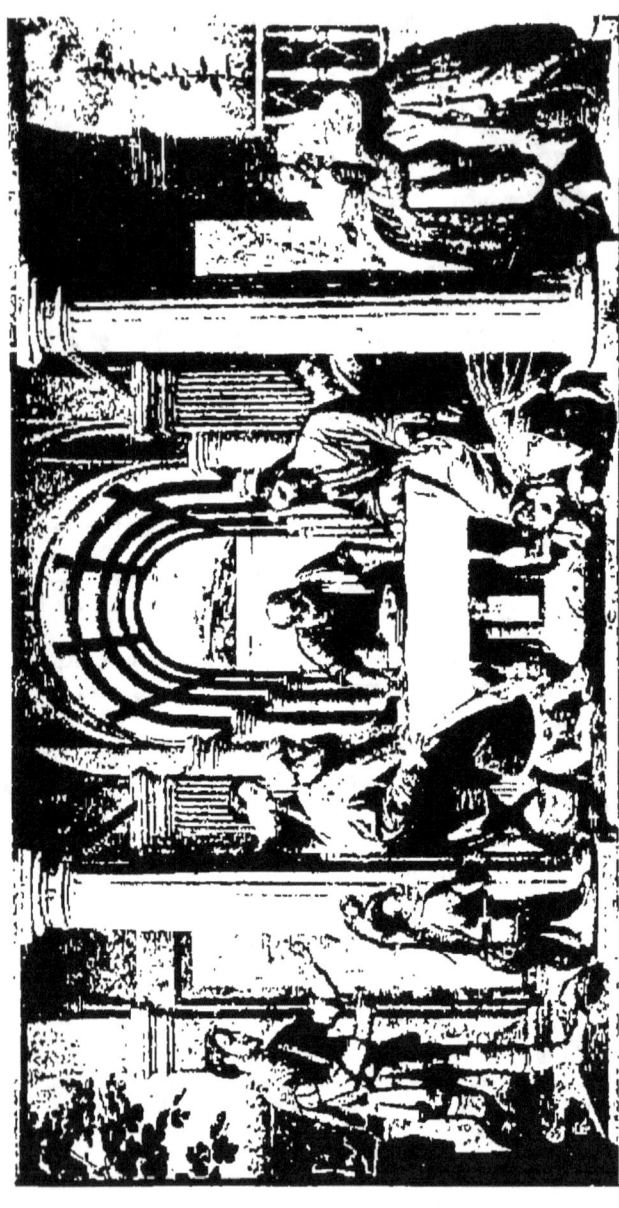

CHIESA DELLA PIETÀ ÉGLISE DE LA PITIÉ

MORETTO DA BRESCIA (ALESSANDRO BONVICINI, DIT).

La Madeleine aux pieds du Sauveur.

CHIESA SANTA MARIA FORMOSA
(ÉGLISE SAINTE-MARIE LA BELLE)

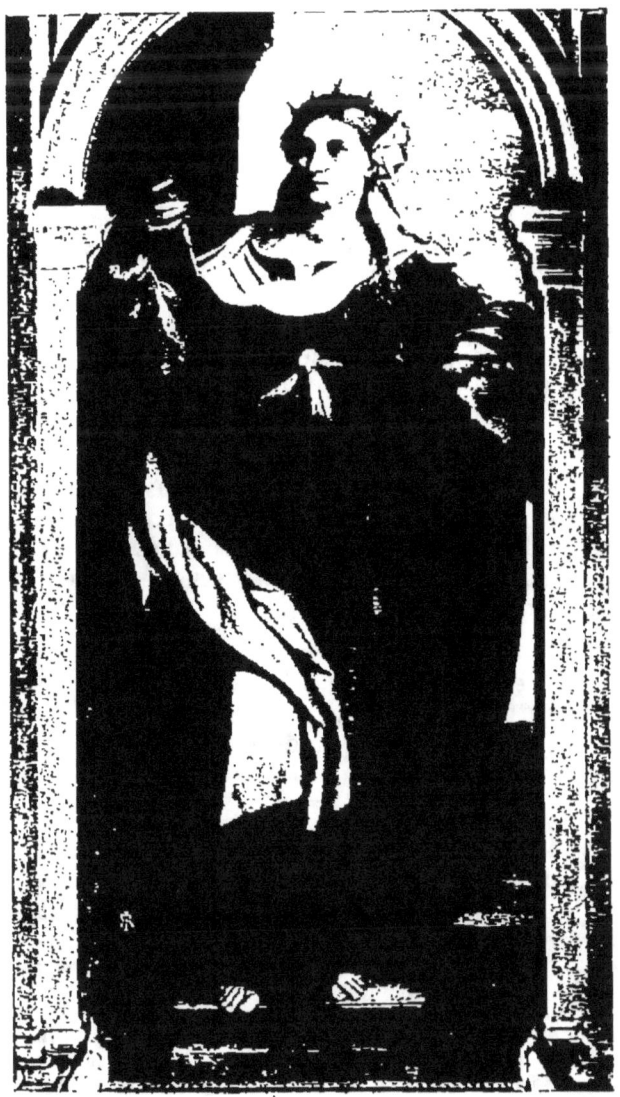

PALMA (JACOPO), VECCHIO, LE VIEUX.
Sainte Barbe.
(Fragment de retable.)

CHIESA SANTA MARIA FORMOSA
(ÉGLISE SAINTE-MARIE-LA-BELLE)

Église consacrée à la purification de la Vierge au viie siècle, reconstruite au xiie siècle et à la fin du xve. Les deux façades ont été érigées : l'une aux frais de Vincenzo Cappello, général, mort en 1541 ; l'autre, grâce à un legs de Vincenzo Cappello, sénateur, mort en 1604.

1er autel, à droite, dit des canonniers (Bombardieri) :

*Palma, Vecchio, LE VIEUX. — *Retable de sainte Barbe.* — Six compartiments.

1. Au centre : *Sainte Barbe.* — Debout sur un socle bas, en robe marron et manteau rouge, la main gauche sur la hanche, portant une couronne sur sa chevelure blonde qui retombe en boucles sur ses épaules, elle élève de la main droite une palme ; à ses pieds, deux canons ; au fond, à gauche, une tour.

H., 2 m. ; L., 0,83. B. — Fig. gr. nat.

*2. Côté gauche : *Saint Sébastien.* — Nu, lié à un arbre, le corps de face, le visage de trois quarts tourné vers la gauche.

*3. Côté droit : *Saint Antoine, abbé.* — Vu de face, en robe noire, capuchon marron, appuyé sur une béquille.

H., 1,60 ; L., 0,45. — Fig. 1 m.

* Panneaux supérieurs : 4. Au centre : *la Vierge de pitié.* A gauche : 5. *Saint Jean-Baptiste.* A droite : 6. *Saint Dominique.*

Gravé par Bortignon (Z). — Restauré par Giuseppe Bertani. On prétend que Violante, la fille de Palma, lui aurait servi de modèle pour la Sainte, la plus belle figure qu'il ait jamais exécutée. (MOSCH., I, 190.) « Dans aucun de ses tableaux d'autel, Palma n'unit à un plus haut degré la vigueur et l'harmonie des tons à la hardiesse de la touche et au fini du fondu ; nulle part, il ne reproduit mieux les agréables rondeurs vers lesquelles il était si souvent porté ; jamais il ne réalisa un si savant clair-obscur. » (CR. et CAV., II, 466.) « Mais on est surpris de remarquer la pose irrésolue, les plis peu plastiques de la draperie, la petitesse affectée de la main qui tient la palme. » (BURCK., 730.) « Peinture immortelle », dit RIDOLFI (I, 120). « Ce n'est pas une sainte, mais une florissante jeune fille, la plus attrayante et la plus digne d'amour qu'on puisse imaginer... Ses beaux yeux sont riants, ses lèvres délicates et fraîches vont sourire ; elle a cet esprit gai et noble des femmes vénitiennes ; ample et point trop grosse, spirituelle et bienveillante, elle semble faite pour donner le bonheur et l'éprouver. » (TAINE, II, 453.)

A droite, 2ᵉ autel :

Vivarini (Bartolomeo). — *Triptyque.*

* Panneau central : *La Vierge de merci,* en robe rouge et manteau vert, sous les pans duquel s'abritent de nombreux personnages agenouillés; au premier plan, à la partie supérieure, deux anges en prière, et deux autres élevant au-dessus de sa tête une couronne d'orfèvrerie.

Côté gauche : *La Rencontre d'Anne et de Joachim.*

Côté droit : *La Naissance de la Vierge.*

Signé sur le panneau central : BARTHOLOMEVS VIVARINVS DE MVRIANO PINXIT MCCCCLXXIII (?).

<small>Panneau central, H., 1,50; L., 0,65. B. — Fig., 1 m. — Panneaux latéraux, H., 1 m.; L., 0,49. B. — Fig., 0,75. — Cité par Ridolfi (I, 21). — Les critiques ne sont pas d'accord sur la date. Si Cr. et Cav. lisent 1473, Boschini et Ridolfi ont lu 1475, Moschini, 1487, et Burckhardt, 1472. En tout cas, de l'époque où Vivarini sentit l'influence des maîtres de Padoue. — « Ce triptyque montre que le style du peintre a gagné en charme en même temps que sa conception de la forme est devenue plus juste. Il s'était alors approprié, entre autres particularités de Mantegna, sa façon d'employer la *tempera* avec une lumière plus jaune et des ombres plus brunes, hachées, comme plus tard les exécutera Crivelli. » (Cr. et Cav., I, 42.)</small>

3ᵉ autel :

Palma, Giovane, le Jeune. — *Pieta.*

A droite, la Vierge tient sur ses genoux le Christ mort, dont la tête repose à gauche sur l'épaule de saint François, agenouillé, qu'on voit de profil tourné vers la droite; à gauche, un ange portant la couronne d'épine et la croix; à droite, un autre ange tient un cierge allumé.

<small>H., 2,50; L., 1,25. T. — Fig. gr. nat. — Peinture très estimée. (Mosch., I, 189.)</small>

Transept de droite :

Bassano (Leandro). — *La Cène.*

SACRISTIE

Catena (Vincenzo). — *La Circoncision.*

<small>Forme ronde. — D., 0,93. — Fig. à mi-corps.</small>

PALAIS QUERINI STAMPALIA

(Voir p. 262.)

CHIESA DEI SS. GIOVANNI ET PAOLO

(ÉGLISE DES SAINTS JEAN ET PAUL)

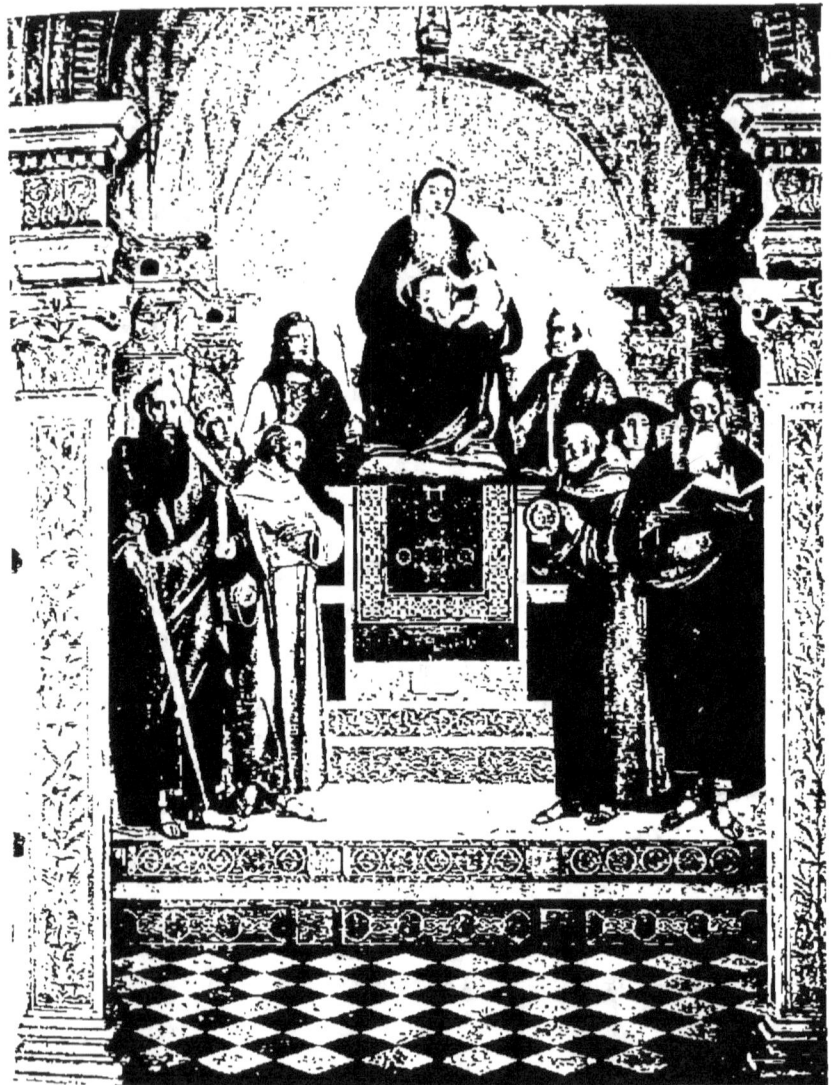

BISSOLO (PIER-FRANCESCO).

La Vierge et huit Saints.

CHIESA DEI SS. GIOVANNI E PAOLO
(ÉGLISE DES SAINTS-JEAN-ET-PAUL)

Construite sur un terrain concédé en 1234 aux Dominicains par le doge Jacopo Tiepolo et achevée en 1430. Trois nefs. Style gothique.

C'est dans cette église qu'étaient célébrées les funérailles des Doges; on y voit les tombeaux de plusieurs d'entre eux. Une des chapelles annexées plus tard, la *Capella del Rosario*, a été presque complètement détruite avec les œuvres d'art qu'elle contenait.

Sur la place, en regardant l'église, on voit à gauche la *Scuola di San Marco* (servant maintenant d'hôpital) et à droite la célèbre *Statue équestre de Bartolomeo Colleoni*, œuvre d'Andrea Verrocchio et d'Alessandro Leopardi.

NEF DE DROITE

1ᵉʳ autel, dit de sainte Catherine de Sienne :

Bissolo. — *La Vierge et huit Saints.*

Sous un portique, la Vierge est assise, de face, sur un trône élevé, les pieds sur un coussin posé sur un tapis. A droite, saint Jérôme, en robe verte et manteau rouge lisant, saint Bernardin, un saint cardinal dont on ne voit que la tête, et saint Pierre contre le piédestal du trône. A gauche, saint Paul, en robe verte et manteau rouge, appuyé sur une épée, saint François d'Assise, un saint évêque et, près du trône, saint Jean-Baptiste.

Signé sur le piédestal (*signature illisible*).

H., 4 m.; L., 2,50. B. — Fig. gr. nat.— Cette peinture, qu'on a dû agrandir en haut et en bas pour qu'elle remplisse le cadre, a remplacé, sur l'autel, le chef-d'œuvre de Giov. Bellini, *la Vierge, l'Enfant Jésus, saint Dominique, saint Jérôme, sainte Catherine de Sienne et sainte Ursule*, détruit, en 1867, dans l'incendie de la chapelle du Rosario où il avait été provisoirement déposé pour être restauré. Voici en quels termes Charles Blanc parlait de ce tableau, l'un des premiers ouvrages de Giovanni (peint encore à la détrempe) qui le rendirent célèbre : « Nous fûmes touchés du sentiment grave, mais naïf et doux que respire cette peinture, du caractère religieux imprimé à tous les visages et sensible jusque dans la symétrie solennelle de la composition, jusque dans l'architecture; autant les attitudes et les draperies des saints docteurs de l'Église ont de dignité et d'ampleur, autant les figures des saintes sont modestes dans leur maintien et chastes dans leur vêtement. Tout ce tableau est plein de charme et il s'en exhale comme un parfum de sainteté. » (*Hist. des peintres.*)

2º autel :

***Inconnu de l'école vénitienne.** — *Le retable de saint Vincent (neuf panneaux sur trois rangées).*

Rangée supérieure : *Le Christ mort* soutenu par la Vierge entre *l'Ange et la Vierge* (de l'Annonciation).

Rangée centrale : 1º *Saint Christophe* passant le Jourdain, portant sur ses épaules l'Enfant Jésus; 2º *Saint Vincent Ferrier*, en dominicain, présentant un livre et un cœur enflammé; autour de lui des chérubins; 3º *Saint Sébastien*, percé de flèches.

Rangée inférieure, formant predella : *Cinq épisodes de la vie de saint Vincent.* Prédication du saint à Barcelone. — Il sauve un homme qui se noyait. — Il sauve une famille pendant un tremblement de terre. — Il ressuscite un enfant que sa mère avait fait cuire. — Il sauve un homme des mains d'assassins.

<small>Gravé par Zanetti (Z). — Les opinions des critiques sur ce retable sont très contradictoires. Sansovino l'attribue à Giovanni Bellini, Boschini à Bartolomeo Vivarini, Moschini et Bode à Alvise Vivarini, Berenson à Bonsignori, Zanetti à Carpaccio. Il est vraisemblable que plusieurs artistes ont travaillé à cet ouvrage, dont toutes les parties ne sont pas de la même main; l'influence de Mantegna ou de Squarcione et celle de Bart. Vivarini se font sentir dans la composition de la predella et l'expression des visages. La partie supérieure sort de l'atelier du Carpaccio; la Pietà rappelle certaines œuvres de Lazzaro Bastiani. « On peut, sans crainte de se tromper, affirmer que ce retable, après avoir été commencé dans l'atelier du plus vieux des Vivarini, fut exécuté partiellement par Carpaccio et Lazzaro (Cr. et Cav., I, 198). C'est aussi l'avis de Molmenti (p. 77). » Restauré par Gaspare Diziani et plus récemment par Gallo Lorenzi. Nombreux repeints.</small>

Après le 3º autel :

Bonifazio III, Veneziano. — *Saint Jean-Baptiste et saint Jérôme.*

Accompagnés de leurs animaux emblématiques, debout sur une terrasse; au premier plan, deux écussons; à gauche, les lettres I. M.; à droite, la lettre A.

Saint Nicolas, saint Paul et un troisième saint.

Au milieu, saint Nicolas, les trois bourses à ses pieds; à gauche, saint Paul, appuyé sur son épée; à droite, un autre saint tenant une palme.

Chapelle de saint Dominique, au plafond :

***Piazzetta** (Giov. Bat.). — *Glorification de saint Dominique.*

Porté par des anges, le saint s'enlève dans les airs; autour de lui,

des anges musiciens. Appuyés à une balustrade qui court autour du cadre, des Dominicains debout adorent le fondateur de leur ordre.

« Œuvre intéressante par la manière dont l'artiste, dans les têtes et les bustes, a distribué l'ombre et la lumière. » (Burck., 815.)

Chapelle de la Paix ou de saint Hyacinthe.

La porte est sous le monument de la famille Vallier.

A gauche :

Bassano (Leandro). — *Saint Hyacinthe passe un fleuve à pieds secs.*

Au milieu, le saint portant un ciboire et une image de la Vierge, suivi d'un clerc, franchit un fleuve et se dirige vers la droite. Au premier plan, plusieurs personnes autour d'un cadavre. A gauche, un camp et des édifices; à droite, parmi les spectateurs, un mendiant et deux cavaliers.

H., 2 m.; L., 4,50. T. — Fig. gr. nat. — D'après Mosch. (I, 138), le peintre se serait représenté à cheval, de profil tourné vers la droite, en vêtements sombres, parlant à un cavalier en justaucorps rouge.

A droite :

Aliense. — *Le Christ à la colonne.*

Bras droit du transept :

*** Vivarini** (Bartolomeo). — *Saint Augustin.*

Assis sur un trône en surplis blanc et manteau rouge, coiffé de la mitre. Vu de face, avec une longue barbe noire. De la main droite, il bénit; de la gauche, il tient sa crosse. A terre, des livres; derrière le trône, une draperie de brocart d'or.

Signé, sur la contremarche : Bartholomaevs Vivarinvs de Muriano Pinxit, MCCCCLXXIII.

H., 1,75; L., 0,80. B. — Cintré. — Fig. pet. nat. — Gravé par Buttazon (Z). Ce panneau faisait partie d'un retable en dix compartiments disposés sur trois rangs, cité par Ridolfi (I, 22) comme une des œuvres les plus estimées du peintre et placé au premier autel à main gauche. Il contenait, outre le saint Augustin, entre saint Marc et saint Jean-Baptiste, une Vierge tenant l'Enfant Jésus entre saint Dominique et saint Laurent (voir ci-dessous dans le chœur) et quatre saints dans quatre médaillons. Ce retable fut morcelé en 1797 et les divers panneaux occupèrent des places laissées vides par l'envoi à Paris de plusieurs tableaux qui ornaient l'Église. « Ce saint Augustin est une fière et mâle figure, dessinée avec intelligence, habillée de draperies aux plis habilement brisés avec des lumières et des ombres bien distribuées et les chairs d'une belle et vigoureuse coloration. » (Cr. et Cav. I, 43.)

***Carpaccio** (Vittore) (?). — *Couronnement de la Vierge.*

Au milieu, sur deux trônes, réunis par leur base ornée d'une frise et se faisant vis-à-vis, sont assis le Christ, à droite, et la Vierge, à gauche; le Sauveur, en robe blanche et manteau rouge, tenant de la main droite un sceptre, pose de la gauche une couronne sur la tête de sa mère qui joint les mains sur sa poitrine. A gauche, quatre anges, saint Jean-Baptiste, Adam et Ève, un roi, et, parmi les patriarches et les prophètes, Jacob, un étendard à la main. A droite, deux anges, saint Pierre, les quatre Évangélistes, Marie-Madeleine, des saints et des saintes.

H., 1,80; L., 3 m. T. — Fig. pet. nat. — Gravé par Zanetti (Z). — Autrefois sur l'autel S. Bellino à l'église San Gregorio. L'attribution très contestable de ce tableau à Carpaccio n'est pas généralement admise. Cr. et Cav. le donnent à Cima (I, 72) Boschini à l'École des Vivarini et Selvatico à Girolamo d'Udine.

Chapelle Saint-Antonin, à droite d'une porte :

***Lotto** (Lorenzo). — *Saint Antonin, évêque de Florence, distribuant des aumônes et recevant des suppliques.*

Sur un trône élevé, l'évêque, vêtu de la robe des Dominicains, est assis de face et déroule une banderole. Deux anges, volants, en robes, lui parlent à l'oreille, deux petits anges, nus, soulèvent de chaque côté un rideau rouge ; au-dessus de sa tête, des chérubins. Au pied du trône, une mitre, des livres, et des sacs. Plus bas, derrière un parapet, deux clercs, l'un, à gauche, puisant dans une bourse, l'autre, à droite, recevant des placets, se penchent vers des suppliants qu'on voit à mi-corps, de dos, se presser au premier plan.

Signé au milieu, sur la bordure verte d'un tapis posé sur le parapet : Lavrentii Lotto.

H., 3,32; L., 2,35. B. — Fig. pet. nat. — Gravé par Zuliani (Z). Peint vers 1529. Cité par Rid. (I, 128). « Le clerc qui reçoit les placets est une des plus belles figures de Lotto, aussi bien au point de vue psychologique qu'à cause du dessin. » (Berenson, *Lotto*, 271).

A gauche de la porte :

***Marconi** (Rocco). — *Le Christ entre saint Pierre et saint André.*

Au milieu, s'avance, dans un paysage, le Sauveur en robe rouge et manteau bleu, de trois quarts tourné vers la droite. Il montre le ciel à saint André, en robe verte et manteau à doublure jaune, qui tient, de ses deux mains, sa croix appuyée sur son épaule. A gauche, saint Pierre,

CHIESA DEL SS. GIOVANNI E PAOLO
(Église des SS.-Jean et Paul)

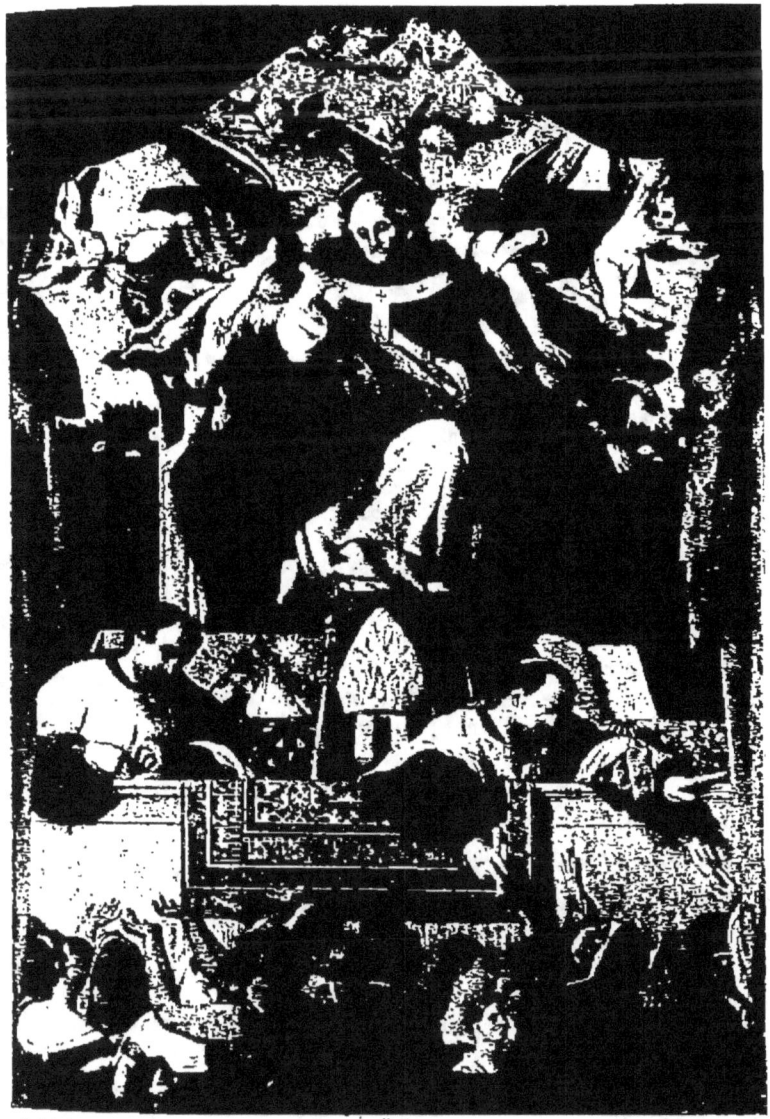

LOTTO (LORENZO)

Saint Antonin, évêque de Florence, distribuant des aumônes et recevant des suppliques (1542).

SS. GIOVANNI E PAOLO (SAINTS-JEAN-ET-PAUL).

de trois quarts tourné vers la droite, en robe rouge et manteau jaune, étend les bras; à sa ceinture pend un couteau, à ses pieds, les clefs; au ciel, trois anges.

Signé, aux pieds du Sauveur, sur un cartel :

H., 3 m.; L., 2,34. T. — Fig. gr. nat. — Gravé par Buttazon (Z). Cité par RID. (I, 218). Restauré en 1826. La figure de saint Pierre doit être utilement rapprochée de celle que Palma a peinte pour l'église Saint-Cassiano (voir p. 207). « Œuvre très belle, peinte dans la grande manière de Giorgione, mais où l'on peut remarquer cette manière fondue (*sfumato modo*) que Ridolfi trouve dans d'autres œuvres de lui. » (MOSCH., I, 1,43.)

2ᵉ chapelle, à droite du chœur, dite *del Crocifisso*.

Bonifazio III. — *Trois Saints*.

Tournés tous trois vers la gauche : saint Florian, tribun et martyr, en tunique rouge et manteau d'or, haut-de-chausses rouge, appuyé de sa main droite sur une épée, porte de la gauche une palme; au second plan, saint Antoine de Padoue, un lis à la main, et à droite saint Augustin, mitré et crossé, vêtu d'une dalmatique, lisant. Fond de paysage. Au premier plan, trois écussons.

H., 2,20; L., 1,37. T. — Fig., 1,20. — Gravé par Buttazon (Z). Peint pour la salle où se tenait au Rialto le *Magistrato della Camera degli Imprestiti*. Les écussons sont ceux des trois provéditeurs Tribuno Memmo, Antonio Crizzo et Agostino Querini dont les patrons sont représentés sur le tableau.

Du même. — *Trois Saints*.

A gauche, saint Sébastien lié à un arbre; au milieu, un saint en surplis blanc, camail grenat, tenant des fers; à droite, saint Jacques, en robe rouge et manteau bleu, appuyé sur son bourdon. Fond de paysage au premier plan, trois écussons.

H., 2,20; L., 1,37. T. — Fig., 1,20.

Du même. — *Trois Saints*.

A gauche, saint Marc, de profil tourné vers la droite, en robe rouge

et manteau bleu, lit dans un livre qu'il porte de ses deux mains; à droite, saint Jacques Majeur, de trois quarts tourné vers la droite, en robe jaune et manteau vert, porte, de sa main gauche, un livre et pose la droite sur sa poitrine; entre les deux apôtres, au second plan, saint Antoine, abbé, drapé dans un manteau brun, appuyé sur une canne et tenant une clochette à la main, tourné vers saint Marc; au premier plan, à terre, trois écussons. Fond de paysage.

H., 2,20; L., 1,37. T. — Fig., 1,20. — Gravé par Zanetti (Z). Peint vers 1560 pour orner le Magistrato del Monte Novissimo a Rialto. Les écussons sont ceux des trois magistrats, sénateurs, Marco Foscolo, Antonio Contarini et Jacopo Zeno dont les patrons sont représentés sur le tableau.

Bonifazio III. — *L'Empereur Constantin et deux autres Saints.*

A gauche, un saint, en costume de soldat romain, la main gauche sur la garde de son épée; au milieu, l'empereur couronné, un sceptre dans la main droite, vêtu de riches vêtements brodés d'or. A droite, un saint en costume de soldat romain portant la hampe d'un étendard. Fond de paysage; au premier plan, trois écussons.

H., 2,20; L., 1,37. T. — Fig., 1,20.

CHOEUR

Pilier de droite :

Vivarini (BARTOLOMEO). — *Saint Dominique.*

Vêtu de la robe de son ordre, tenant un lis et un livre.

Pilier de gauche :

Vivarini (BARTOLOMEO). — *Saint Laurent.*

Vêtu d'un surplis blanc et d'une dalmatique rouge, tenant un livre et un gril.

Fragments d'un retable, voir ci-dessus, p. 145.

Bras gauche du transept :

LA CHAPELLE DU ROSAIRE

Cette chapelle, érigée en souvenir de la victoire de Lépante remportée en 1571 contre les Turcs, fut ravagée par un incendie, en 1867, dans la nuit du 15 au 16 août. Elle contenait un grand nombre de tableaux intéressants dont la liste nous est fournie par BOSCHINI (245). Pour comble de malheur, l'église étant, à ce moment, en réparation, on y avait transporté plusieurs

tableaux de la nef de droite, parmi lesquels la *Vierge et Saints* de Giovanni Bellini (voir plus haut, p. 143) et le *Saint Pierre martyr* de TIZIANO, un des chefs-d'œuvre du maître dont Vasari parlait ainsi :

« Le saint est à terre, assailli par un soldat en fureur qui l'a blessé à la tête, de telle façon que, étant encore à moitié vivant, on voit sur son visage l'horreur de la mort. Et un autre frère, en fuyant, laisse voir l'épouvante et la peur de la mort. Dans les airs sont deux anges nus qui apparaissent dans un éclair, lequel jette un reflet sur le paysage, qui est très beau, et sur le reste du tableau. Cette œuvre est la plus finie, la plus appréciée et la mieux conçue de toutes les autres qu'ait jamais faites le Titien. » (VAS., VII, 455.)

Ce tableau avait été transporté à Paris de 1799 à 1816. Le musée de Berlin en possède une réplique qui n'est pas de la main du Titien, et le musée de Lille conserve une esquisse du groupe des anges. On voit dans la collection Sackville Bales un dessin à la plume de l'un des bourreaux. La copie que renferme la deuxième chapelle à gauche, dans l'église SS. Giovanni e Paolo, est l'œuvre de Cardi da Cigoli. — Une autre copie moderne, par Appert, est exposée à l'École des beaux-arts à Paris (salle Melpomène). (Voir CR. et CAV., *Tiziano*, I, 296-304; G. LAFENESTRE, *Titien*, 128-135.)

SACRISTIE

Vivarini (ALVISE) (?). — *Le Christ portant sa croix.*

Vêtu d'une robe rouge et d'un manteau bleu, portant la croix sur l'épaule gauche, le Christ s'avance vers la droite, la tête vue de face. Fond de paysage.

Signé sur un cartel à droite : LVDOVICVS VIVARI MVRIANENSIS, MCCCCXIV.

« Si ruinée que soit cette peinture, sa poésie est encore surprenante. Nous pensons à Giorgione, à son *Christ portant la croix* du palais Loschi, à Vicence. » (BERENSON, *L. Lotto*, 99.)

CHIESA DI SAN ANTONINO
(ÉGLISE SAINT-ANTONIN)

Du IXe siècle, reconstruite en 1680, à une nef, en forme de croix grecque.

Chapelle à droite du maître-autel :

Sebastiani (LAZZARO). — *Pietà.*

Au milieu, saint Jean, en robe bleue et manteau rouge, soulève le

corps du Sauveur, dont la Madeleine, agenouillée à droite, baise la main ; derrière elle, Marie Cléophas et un disciple qui se cache le visage; à gauche, la Vierge, Marie Salomé et Joseph d'Arimathie ; au fond se profile la croix.

Signé sur un cartel fixé au tombeau : LAZZARO SEBASTIANI.

H., 1,80; L., 1 m. B. — Fig. à mi-corps gr. nat. Gravé par Buttazon (Z). — Peinture intéressante, mais en mauvais état. « Cette Pietà est encore l'imitation et presque la caricature du style de Squarcione. » (BURCK., 616.)

CHŒUR

Pietro della Vecchia. — *Noé sortant de l'arche.*

Noé, agenouillé, les yeux levés au ciel où lui apparaissent deux anges dans un arc-en-ciel, offre un sacrifice. Derrière lui, ses fils et ses filles ; à gauche, le troupeau d'animaux sortis de l'arche. Au premier plan, des cadavres de noyés.

CHIESA SAN FRANCESCO DELLA VIGNA

(ÉGLISE SAINT-FRANÇOIS-DE-LA-VIGNE)

Le nom donné à cette église provient d'une vigne léguée au couvent de Santa Maria dei Frari en 1253 par Marco Ziani, fils du doge Pietro, et sur l'emplacement de laquelle fut construite l'église, en 1534, par Jacopo Sansovino. La façade est d'Andrea Palladio (1568-1572). — Une nef.

A droite : 1re chapelle :

Salviati. — *Saint Jean-Baptiste, saint Jacques, saint Jérôme et sainte Catherine.*

Au premier plan, à droite, sainte Catherine, couronnée, en robe jaune, manteau bleu et fichu blanc qu'elle retient sur sa poitrine, est tournée de trois quarts à gauche, vers saint Jérôme lisant, le torse nu, avec une draperie rose sur le bas du corps. Au second plan, à droite, saint Jean-Baptiste, le torse nu, tenant une croix et montrant le ciel ; à gauche, saint François adorant un crucifix posé sur une branche d'arbre.

H., 1,40 ; L., 3 m. B. — Fig. gr. nat. — Cintré. Cité par RID. (I, 223).

Santa Croce (Francesco Rizzo da). — *La Cène.*

Dans un palais de marbre, autour d'une table ronde sur laquelle est posé un plat d'argent, sont assis le Christ et les apôtres. Au fond, par une baie, on aperçoit le paysage ; à droite et à gauche, dans une niche, un ciboire surmonté d'une hostie.

<small>H., 2,50 ; L., 3,40. T. — Fig. pet. nat.</small>

***École vénitienne du xvi^e siècle.** — *La Résurrection.*

Au milieu, le Christ, le torse nu, les jambes enveloppées d'une draperie rose, le labarum à la main, sort du tombeau autour duquel sont endormis trois soldats, l'un à gauche, nu-tête, son casque à ses pieds, en haut-de-chausses à rayures blanches et noires, cuirasse et tunique rouge ; un autre au milieu, en haut-de-chausses jaune, bas à rayures blanches et rouges, coiffé d'une toque noire à plume blanche ; le troisième, à droite, un vieillard, en haut-de-chausses à rayures grises et noires, cuirasse et tunique jaune ; à ses pieds, sur un écusson, la date 1546. Au fond, à droite, un bois ; à gauche, les remparts de Jérusalem.

<small>H., 2,50 ; L., 3 m. T. — Fig. gr. nat. — Attribué autrefois, par quelques auteurs, à Paolo Veronese, par d'autres, à Giorgione ; maintenant considéré comme l'œuvre de Pietro della Vecchia. Très enfumé.</small>

2^e chapelle :

***Pennacchi** (Pier-Maria). — *La Vierge de l'Annonciation.*

4^e chapelle :

***Paolo Veronese.** — *La Résurrection.*

Le Christ, portant le labarum, ceint d'une draperie blanche, s'élève dans les airs ; au premier plan, des soldats dont l'un dirige sa lance contre le Sauveur ; au ciel, des chérubins.

<small>H., 2,50 ; L., 1,52. T. — Fig. gr. nat. — Gravé par Chiliano. Cité par Rid. (1, 311).</small>

5^e chapelle, dite de Barbaro, patriarche d'Aquilée.

Franco (Battista). — *Le Baptême du Christ.*

Au milieu, le Christ dans le Jourdain, les bras croisés sur la poitrine, est baptisé par saint Jean-Baptiste, debout à droite, sur la rive, le torse

nu, ceint d'un manteau vert, appuyé sur une croix, accompagné de saint François d'Assise. A gauche, sur la rive opposée, deux anges portant les vêtements du Sauveur et saint Bernardin. Au premier plan, sur une pièce ajoutée, une ronde d'anges et une résurrection du genre humain. Aux pieds de saint Jean, on lit une inscription (voir la note). A la partie supérieure, dans une gloire, le Père Éternel.

Fig., 0,75. « Et peu de jours après, on lui commanda pour l'église de Saint-François-della-Vigna, dans la chapelle de Monseigneur Barbaro, élu patriarche d'Aquilée, un tableau à l'huile. Il y représenta saint Jean baptisant le Christ dans le Jourdain. Dans le ciel, Dieu le Père ; à terre, deux enfants tiennent la tunique du Christ et, dans les angles, l'Annonciation ; et au pied de ces personnages, on remarque une toile superposée (rajoutée) avec de nombreux personnages petits et nus représentant des anges, des démons et des âmes du Purgatoire. On lit au bas : *In nomine Jesu omne genuflectatur.* Cette œuvre, que l'on a toujours considérée comme très bonne, lui a valu une grande renommée et un grand crédit. » (Vas., VI, 582.) — « Dans sa correspondance avec Vasari, Agostino Carracci dit que « c'est là une peinture moins que médiocre », et ce jugement n'est pas trop sévère. » (*Id.*, note 1 de Milanesi.)

TRANSEPT DE DROITE

Chapelle Morosini :

***Negroponte** (Fra Antonio da). — *La Vierge et l'Enfant.*

Assise sur un trône de marbre, richement sculpté et décoré, la Vierge, en robe verte et manteau de brocart d'or à ramages, dont un ange à droite soutient le pan, adore l'Enfant Jésus, couché sur ses genoux, la tête nimbée et posée à gauche, avec un collier de corail et un petit bonnet bordé de perles. A droite, un second ange en prière. A gauche, deux anges sur le bas du trône ; au-dessus du trône, une guirlande de fleurs ; au fond, des bouquets de roses et de lis. Au premier plan, des oiseaux sur un tapis de verdure. Au ciel, l'Éternel, le Saint-Esprit et des chérubins.

Signé sur la première contremarche du trône, en lettres d'or : FRATER ANTONIVS DA NEGROPON PINXIT, et en lettres noires : ORDINIS MINORVM.

H., 9 m.; L., 2.16. B. — Cintré. — Fig. gr. nat. — Malgré la signature, Rid. (I, 19) attribue ce tableau à Jacobello del Fiore, « le Père Éternel lui paraissant d'ailleurs d'une autre main ». — « Œuvre admirable par les motifs d'architecture et les accessoires réalistes, où se trahit l'influence de Squarcione. » (Burck., 605.) — « Tout cela est traité avec cette religieuse minutie, cette patience infinie qui ne semblent pas tenir compte du temps et qui accusent les longs loisirs du cloître. Mais ce soin extrême n'ôte rien à la grandeur de l'aspect, à l'imposant de l'effet, et la richesse du coloris lutte victorieusement contre l'éclat des ors et des ornements gaufrés. C'est à la fois une image et un joyau, comme doivent l'être à notre sens les tableaux exposés à l'adoration des fidèles. » (Th. Gautier, 271.) — Cité par Cr. et Cav. (I, 11).

CHIESA SAN FRANCESCO DELLA VIGNA
(ÉGLISE SAINT-FRANÇOIS DE LA VIGNE)

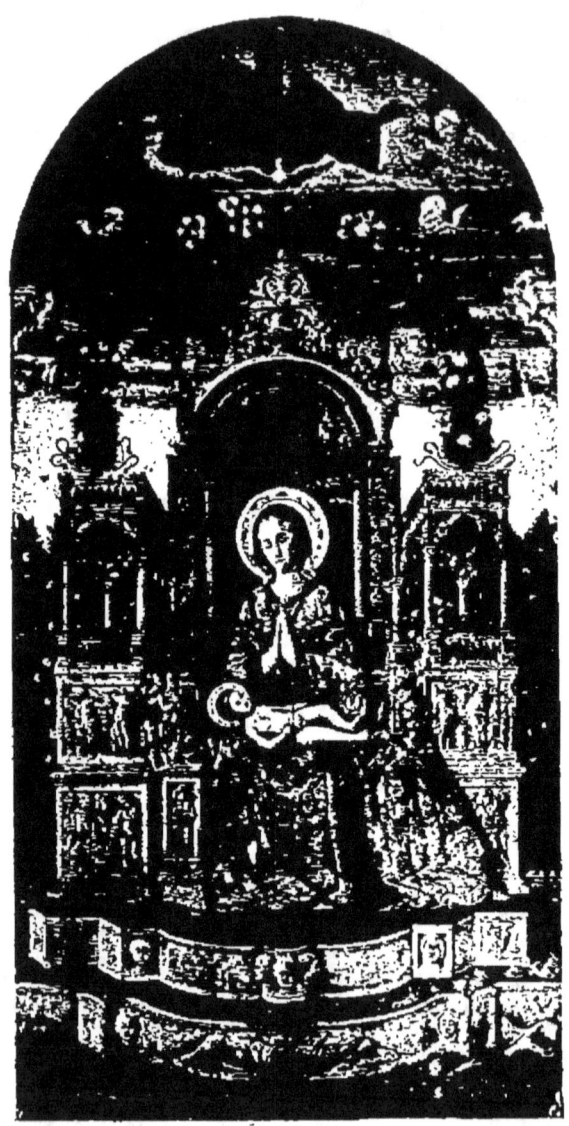

Cliché Alinari frères. Typogravure Ruckert.

NEGROPONTE (FRA ANTONIO DA)
La Vierge et l'Enfant.

A l'extrémité du transept une porte s'ouvre sur la *chapelle sainte*.

Au maître-autel :

Bellini (GIOVANNI). — *Vierge et Saints.*

Au milieu, la Vierge, vue de face, est assise, tenant debout sur ses genoux l'Enfant Jésus, tourné vers le donateur agenouillé à gauche, en costume de pèlerin, présenté par saint Jean-Baptiste; au second plan, saint François, vu de face, en robe de bure; à droite, saint Sébastien et saint Jérôme. Fond de paysage, avec un cavalier, au milieu, sur une route; village à l'horizon.

Signé, au milieu, sur une rampe : IOANNES BELLINVS MDVII.

<small>H., 0,90; L., 1,45. B. — Fig. à mi-corps pet. nat. — Cité par RID. (I, 54), qui en donne une description incomplète. « Tableau malheureusement repeint, mais d'une facture large et facile; l'enfant cependant est un peu lourd. » (CR. et CAV., I, 185.) Ce tableau fut mis à la place d'un *Christ mort*, du même artiste, « peinture d'une telle beauté qu'on fut forcé, quoique à contre-cœur, d'en faire don au roi de France Louis XI, à qui on en avait fait grand éloge et qui le demanda avec beaucoup d'insistance. Celui qui le remplaça n'était ni aussi beau, ni aussi bien fini, que le premier, bien que signé Giovanni. » VAS., III, 163.)</small>

SACRISTIE

A gauche :

Jacobello del Fiore. — *Trois saints.*

A gauche, saint Jérôme, de trois quarts tourné vers la droite, en vêtements rouges, portant un livre et un modèle d'église; au milieu, saint Bernardin de Sienne, vu de face, en robe de bure, tenant un livre et son disque; à droite, saint Louis, en riche dalmatique fleurdelisée, appuyé sur sa crosse, de trois quarts tourné vers la gauche. Fond bleu. Les vêtements et les accessoires de ces trois peintures sont rehaussés d'or.

<small>H., 2 m.; L., 0,80 et 0,50. B. — Cintré. — Fig. gr. nat. — Cette attribution, donnée par RID. (I, 19) et BOSCH. (235), n'est pas acceptée par CR. et CAV. (I, 12) : « Les formes élancées, les draperies et le dessin rappellent l'école de Murano. Il faut voir là l'œuvre d'un des Vivarini. »</small>

En rentrant dans l'église; à gauche au-dessus de la chaire :

Santa Croce (GIROLAMO RIZZO DA). — *Le Rédempteur.*

Dans une niche, le Sauveur est debout; à la partie supérieure, l'Éternel et le Saint-Esprit, entourés de chérubins.

<small>Fig. gr. nat.</small>

Au-dessus de la chaire :

Santa Croce (GIROLAMO RIZZO DA). — *Martyre de saint Laurent.*

Sur une place publique, le saint est maintenu, par des soldats armés de piques, sur le gril, au-dessous duquel brûle un brasier qu'attisent deux bourreaux. A gauche, l'empereur Décius et sa cour ; à droite, la foule des assistants. Au second plan, des spectateurs aux balcons d'édifices orientaux ; au ciel, l'Éternel envoyant un ange porter au martyr une palme.

H., 0,94 ; L., 1,29. B. — Fig., 0,26. — Sous un verre. — Œuvre rare et assez bizarre. (SANSOV., 116.) — Transporté à Paris, de 1797 à 1816. Il en existe une réplique au musée de Dresde.

2^e chapelle, dite *Giustiniano*.

***Paolo Veronese.** — *La Sainte Famille et deux Saints.*

Dans la partie supérieure, au haut d'un perron monumental, sont assis, à droite, la Vierge, au voile de laquelle se retient l'Enfant Jésus, debout, près d'elle, sur une rampe, et saint Joseph, en tunique jaune et manteau gris, méditant ; au milieu, à gauche, le petit saint Jean, debout, embrassant un agneau. Au premier plan, au bas de l'escalier, à droite, saint Antoine, debout, de trois quarts tourné vers la gauche, le pied gauche sur un fût de colonne, regarde en face et tient un chapelet, la main sur un livre ouvert ; à ses pieds, un cochon ; à gauche, sainte Catherine, assise, en robe rose et manteau jaune, portant de la main droite une palme, regarde le groupe divin. Derrière la Vierge, autour d'une colonne, une draperie rouge, et au-dessus de saint Joseph, dans une niche, une corbeille.

H., 3,50 ; L., 2,20. T. — Fig. nat. — Gravé par Agostino Carracci et par Buttazon (Z). Commandé en 1562 par Antonio, fils d'Antonio Niccolo Giustiniano, magistrat vénitien, en l'honneur de son père, de sa mère Catherine et de son fils Giambattista.

1^{re} chapelle, dite *Grimani*.

Franco (BATTISTA) **et Zucchero** (FEDERICO). — *Fresques* à peine visibles.

« Il fut alloué, par le patriarche Grimani, à Franco, une chapelle, dans San Francesco della Vigna, la première à gauche, en entrant dans l'église. Baptiste y mit alors la main et commença à faire tout à la fois de richissimes divisions de stucs et des légendes à figures, à fresque, travaillant avec une incroyable activité. Mais, soit par sa propre négligence ou pour avoir travaillé à diverses fresques dans les villas de quelques gen-

CHIESA S. FRANCESCO DELLA VIGNA
(ÉGLISE S. FRANÇOIS DE LA VIGNE)

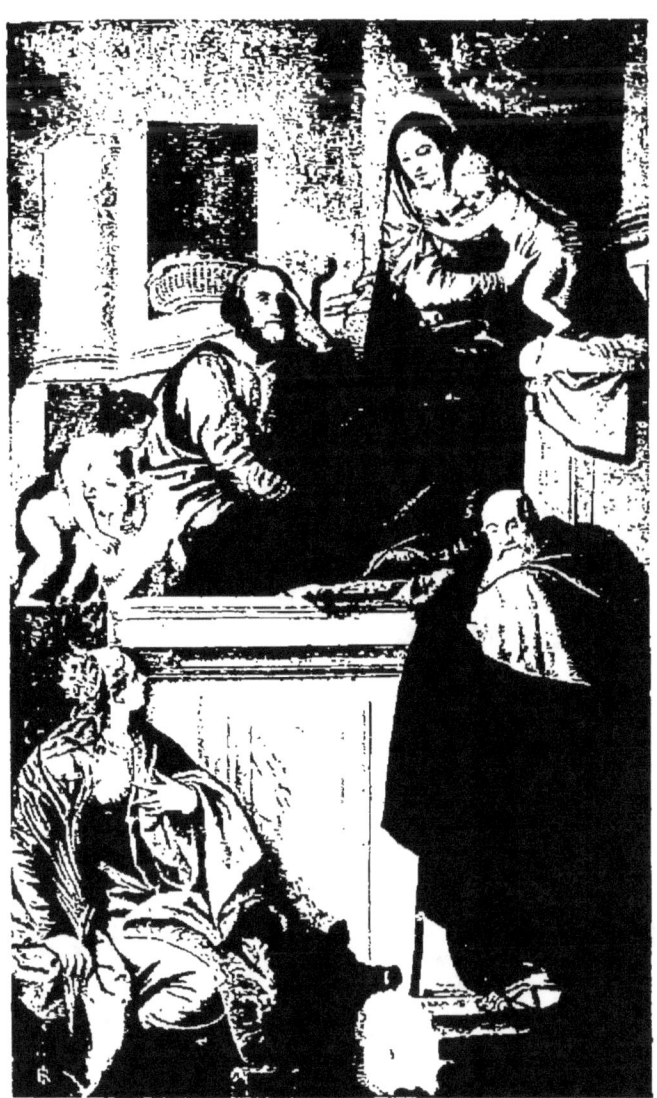

Cliché Anderson. Typogravure Ruckert.

PAOLO VERONESE (PAOLO CALIARI, DIT)
PAUL VÉRONÈSE.

La Sainte Famille et deux Saints.

tilshommes d'alors, et peut-être sur des murs trop frais encore, avant même d'avoir terminé cette chapelle, il mourut. Celle-ci, restée ainsi en plan, fut plus tard terminée par Federigo ZUCCHERO da Sant'Agnolo in Vado, jeune peintre de talent, considéré à Rome comme l'un des meilleurs : il fit à fresque, sur les faces des bandes, *Marie-Madeleine qui se convertit à la prédication du Christ*, et *la Résurrection de son frère Lazare*. Ce sont de très gracieuses peintures. Une fois les faces terminées, ce même peintre fit, sur le panneau de l'autel, l'*Adoration des Mages*, qui a été fort vantée. » (VAS., VII, 586.) Ce panneau ayant été détruit, on lui substitua une copie de Michelangelo GREGOLETTI, peintre vénitien moderne. Dans la *Résurrection de Lazare*, aucune trace n'apparaît de la facture de Zucchero. « Il est probable que ce dernier ne fit seulement qu'achever le projet esquissé en grande partie et inventé par le Franco. La légende de la Madeleine n'existe, ni dans cette église, ni dans aucune autre de Venise. » (VAS., VII, 587. Note MILANESI.)

Quartier de Cannareggio.

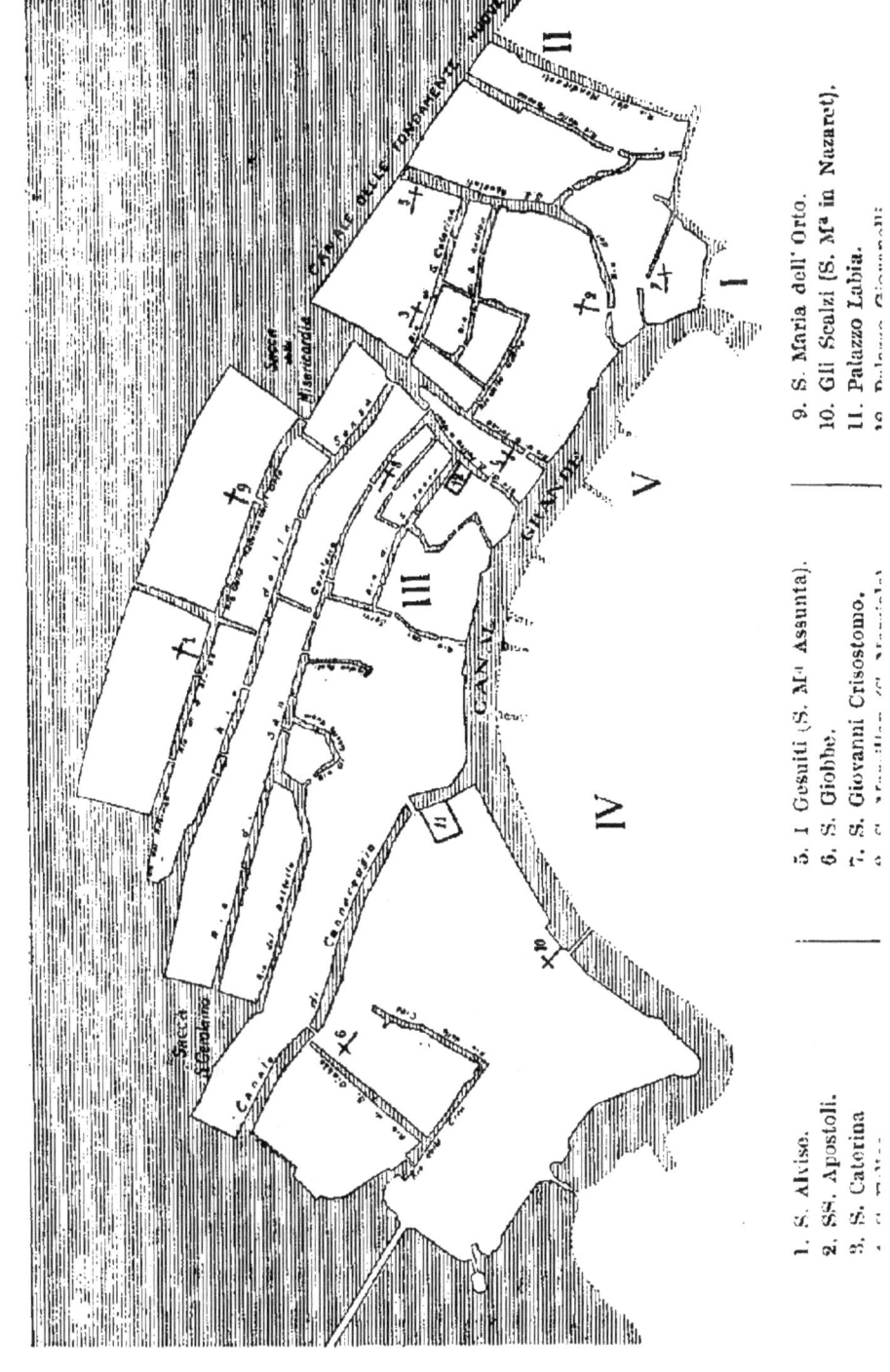

1. S. Alvise.
2. SS. Apostoli.
3. S. Caterina.
5. I Gesuiti (S. M.ª Assunta).
6. S. Giobbe.
7. S. Giovanni Crisostomo.
9. S. Maria dell' Orto.
10. Gli Scalzi (S. M.ª in Nazaret).
11. Palazzo Labia.

QUARTIER DE CANNAREGGIO

(SESTIERE DI CANNAREGGIO)

CHIESA DI SAN GIOVANNI CRISOSTOMO

(ÉGLISE DE SAINT-JEAN-CHRYSOSTOME)

Construite en 1489 par Marco Lombardo sur les plans de Sébastiano da Lugano. Trois nefs.

A droite ; 1ᵉʳ autel :

* Bellini (GIOVANNI). — *Saint Jérôme, saint Christophe, saint Augustin.*

Sous un arc cintré, portant des inscriptions grecques, à gauche, saint Christophe, en chemise blanche, tunique rouge, manteau marron, de trois quarts tourné vers la droite, appuyé sur une perche, porte sur ses épaules l'Enfant Jésus ; à droite, saint Augustin, de trois quarts tourné vers la gauche, le visage de face, en riches vêtements épiscopaux vert et rouge, tient dans les mains sa crosse et un livre. Au second plan, au milieu, assis sur un rocher, saint Jérôme, de profil tourné vers la gauche, en vêtements blancs, manteau rouge, tournant les feuillets d'un livre posé sur le tronc d'un arbre. Fond de paysage, fermé par des montagnes. Effet de soleil couchant.

Signé, au milieu, sur un parapet en marbre :

H., 3 m. ; L., 1,85. B. — Fig. gr. nat. — Gravé par Bernasconi (Z) et en partie dans l'*Ape italiana di Belle Arti* (t. V, pl. XXV). Cité par RIDOLFI (I, 54). Le dernier tableau,

exécuté par Bellini, qui soit conservé en Italie. « Dans cette œuvre, le peintre, très âgé, fait encore, avec ses élèves Giorgione et Palma, un pas dans l'ère nouvelle. » (Burck., 614.) « Remarquable par la tonalité éclatante et la largeur de l'exécution dans les ombres, le clair-obscur et les draperies; cependant, une certaine vulgarité dans le dessin laisse supposer que Bellini a fait appel au concours d'un collaborateur, qui pourrait bien être Basaïti. » (Cr. et Cav., I, 185.) D'après Sansovino, le personnage à droite serait saint Marc, d'après d'autres écrivains, saint Louis, évêque de Toulouse, et d'après Bosch. (378), saint Louis, roi de France (!).

Mansueti (?). — *Saint André.*

Dans une niche, l'apôtre, de trois quarts tourné vers la droite, en robe verte et manteau violacé, tient une croix et un livre.

Sainte Agathe.

Dans une niche, de trois quarts tournée vers la gauche, en robe jaune, manteau vert, turban blanc, de sa main droite présentant son sein coupé.

Chaque panneau : H., 2,50; L., 1,25. T. — Fig. gr. nat. — Ces peintures, qui ornaient, ainsi que les deux autres représentant saint Onuphre et saint Jean Chrysostome, décrites ci-dessous, les volets des orgues, sont attribuées par Bosch. à Luigi Vivarini. Elles paraissent, avec plus de vraisemblance, à Cr. et Cav. (I, 222), « exécutées par Mansueti alors que son style s'inspirait à la fois de Carpaccio et des Vivarini ».

MAÎTRE-AUTEL

*Sebastiano del Piombo. — *Quatre saints et trois saintes.*

Sur les degrés d'un édifice à colonnes, au milieu, saint Jean Chrysostome est assis, en robe blanche, camail et manteau rouges, tourné à droite, et lisant le livre de ses homélies à un autre saint, à barbe blanche, sur l'arrière-plan; derrière lui, sa mitre et sa crosse. Au premier plan, à gauche, s'avançant vers la droite, Marie-Madeleine, en robe rouge, manteau vert, un vase de parfums à la main, regardant de face sainte Catherine et sainte Agnès, dont on ne voit que le buste. A droite, saint Jean-Baptiste, ceint d'un manteau jaune, portant une croix; et, au second plan, saint Libéral, cuirassé, tenant une lance; au fond, à droite, un château fort sur une éminence.

H., 2 m.; L., 1,65. T. — Fig., 1 m. — Gravé dans le premier volume des *Atti dell' Ateneo de Venezia*. Restauré par Corniani d'Algarotti. Spécimen précieux des premières années de travail du maître. « D'un coloris lumineux et riche, comme peu d'œuvres, même de l'âge d'or de Venise; dans le groupe des figures féminines, il y a cette beauté, à la fois noble et sensuelle, pour laquelle Palma et Giorgione furent ses modèles. L'artiste s'efforce de plaire par les formes opulentes, les yeux voluptueux, les lèvres rouges, les ajustements élégants, les jolies coiffures et les luxuriantes chevelures. » (Burck., 738; Cr. et Cav., I, 312.) Vasari (V, 566) avait noté l'influence de Giorgione. « Ce panneau,

CHIESA SAN GIOVANNI CRISOSTOMO
(ÉGLISE SAINT-JEAN-CHRYSOSTOME)

SEBASTIANO DEL PIOMBO (SEBASTIANO LUCIANI, DIT).
Quatre Saints et trois Saintes.

exécuté pour San Giovanni Crisostomo, avait été attribué à Giorgione lui-même, par ceux qui n'avaient pas en peinture des notions très approfondies. Quoi qu'il en soit, il est très beau et d'un coloris qui lui donne énormément de relief. »

Chapelle, à gauche du chœur.

Mansueti. — *Saint Jean Chrysostome.*

Sous un portique de marbre, le saint, en vêtements épiscopaux, mitré et crossé, est tourné de trois quarts vers la droite; au fond, un parapet; horizon de montagnes bleuâtres.

Saint Onuphre (san Onofrio).

Vieillard nu, ceint d'une branche d'arbre, les mains jointes, de profil tourné vers la gauche.

H., 2,50; L., 1,25. T. — Fig. gr. nat. — Voir ci-dessus. — Ce san Onofrio rappelle le san Giobbe du tableau de Bellini. (Acad., n° 38, p. 14.)

CHIESA DE' SANTI APOSTOLI
(ÉGLISE DES SAINTS-APOTRES)

Construite par Giovanni Pedolo au milieu du xvii^e siècle. Style de la décadence. Le campanile, œuvre d'Andrea Tirali, date de 1672. Une nef.

A droite : 1^{re} chapelle, dite chapelle Corner où était autrefois enterrée Caterina Corner ou Cornaro, reine de Chypre, dont le tombeau est maintenant à San Salvatore.

*Tiepolo (GIAMBATTISTA). — *Sainte Lucie communiant.*

Devant un portique, sur les marches d'un escalier, la sainte, en robe blanche et manteau rouge, est agenouillée, les bras croisés sur la poitrine, de trois quarts tournée vers la gauche. Elle reçoit l'hostie que lui présente un prêtre en dalmatique rouge, camail rose, accompagné d'un enfant de chœur portant un cierge, et d'un autre religieux debout au second plan, en dalmatique jaune; derrière sainte Lucie, des fidèles et des soldats; au premier plan, un poignard, et, dans un plat posé sur une draperie jaune, les yeux de la martyre. Au fond, un édifice et,

sur un balcon, deux spectateurs en costume oriental. Au ciel, deux chérubins.

H., 2,25 ; L., 1,05. T. — Fig. gr. nat. — « Œuvre belle, mais en mauvais état ; à cette place était autrefois une sainte Lucie et des saints, par Benedetto Diana. » (Bosch., 361 Rid., I, 24.)

2ᵉ chapelle :

Contarini (Giovanni). — *La Naissance de la Vierge.*

Sansov. (141).

CHŒUR

A droite :

Cesare da Conegliano. — *La Cène.*

Dans une salle soutenue par des colonnes, autour d'une table sur laquelle sont posés différents mets, sont assis le Christ et ses disciples ; au premier plan, un chien et une jarre ; au fond, par deux ouvertures, on aperçoit une place bordée d'édifices.

Daté sur une pierre, à droite : 1583.

H., 3,50 ; L., 6 m. T. — Fig. gr. nat. — Sansov. (141). — « Œuvre superbe, exécutée dans la manière du Titien par un peintre recommandé à l'attention des écrivains par ce seul tableau. » (Mosch., 1, 650.)

A gauche :

Paolo Veronese (école de). — *La Manne.*

Au premier plan, à droite, Moïse et Aaron au milieu des Hébreux qui recueillent la manne ; au fond, le camp ; à gauche, au premier plan, un berger et son troupeau.

H., 3,50 ; L., 6 m. T. — Fig. gr. nat. — Tableau endommagé. — « Plusieurs pensent que cette peinture ne fut que commencée par Paolo et que ses élèves seuls la terminèrent. (Bosch., 389.) C'est l'opinion de Rid. (1, 340) qui l'inscrit sous le nom de Carlo et Gabriele Caliari. Sansov. (141) l'attribue, au contraire, à Paolo Veronese lui-même.

PLAFOND

Canale (Fabio). — *L'Invention de l'Eucharistie.*

Sous un portique, au sommet d'un escalier monumental, sur lequel sont assis des fidèles, le Christ donne l'hostie à un vieillard ; au ciel, des anges portant une croix entourent l'Éternel et le Saint-Esprit.

CHIESA DEI GESUITI
(ÉGLISE DES JÉSUITES)

Autrefois s'élevaient à cette place une église et un couvent appartenant à l'Ordre des Crociferi. En 1657, les Jésuites firent l'acquisition de ces bâtiments. L'église fut reconstruite, grâce aux libéralités de la famille Manin de 1715 à 1730 par Domenico Rossi. La façade est de Giambattista Fattoretto. Une nef.

A droite du chœur :

Liberi (Pietro). — *Prédication de saint François-Xavier.*

A droite, le saint, la main gauche posée sur une croix plantée en terre, de trois quarts tourné vers la droite, parle devant une nombreuse assistance : à gauche, un vieillard, drapé dans un manteau jaune, les bras en avant, et une femme, en robe bleue, portant sur sa tête une couronne enrichie de perles ; un homme vu de dos, en tunique verte, manteau et toque rouges, s'entretient avec un vieillard ; au ciel, des anges.

H., 3,50 ; L., 2,30. T. — Cintré. — Fig. gr. nat. — Gravé par Marco Boschini.

A gauche du chœur :

Tintoretto (Jacopo). — *L'Assomption.*

Au ciel, la Vierge dans une gloire, vue de face. Sur terre, les apôtres en adoration devant le sépulcre ouvert, deux d'entre eux soulevant le linceul dans lequel sont deux chérubins. Au premier plan, un cierge, un bénitier, un ciboire et une burette.

H., 6 m.; L., 2,80. T. — Fig. gr. nat. — « La beauté et le coloris éclatants des vêtements, aussi bien que l'élégance des draperies, qualités assez rares chez ce peintre, montrent son effort à abandonner sa manière pour suivre, comme il l'avait promis, le style, si contraire au sien, de Paolo Veronese. » (Mosch., I, 666.)

A gauche : 1re chapelle :

Tiziano Vecellio. — Titien. — *Martyre de saint Laurent.*

Au milieu, sur un gril, se débat saint Laurent, nu, les yeux levés au ciel ; un bourreau, par derrière, le maintient sous les aisselles ; un autre, à droite, au premier plan, lui frappe le côté avec une fourche. A gauche, deux autres bourreaux, l'un, en arrière, apportant du bois,

l'autre, nu, sur le devant, vu de dos, à genoux, attisant le feu. Au second plan, un enfant, un cavalier porte-étendard, deux soldats et un homme à longue barbe gesticulant. A gauche, une torchère brûle devant une statue de femme drapée tenant une Victoire; à droite, un temple précédé d'un escalier devant lequel un soldat élève une torchère. Au ciel, un ange dans un rayon lumineux « qui tombe du haut du ciel, perçant les ténèbres comme une gloire; la traînée lumineuse arrive sur le corps blanc du martyr en éveillant sur son passage les chatoiements jaunâtres, les palpitations indistinctes et le mystérieux frémissement des poussières de l'ombre ». (Taine, II, 370.)

H., 5,50; L., 3 m. T. — Fig. gr. nat. — Gravé par Buttazon (Z). — Commandé, avant 1564, par Lorenzo Massolo pour orner la chapelle consacrée à son patron. — « Il en existe, à la vieille église de l'Escurial, une réplique exécutée pour le roi Philippe II » (Rio., I, 185) avec quelques variantes dans le fond. Transporté à Paris en 1797. Restauré par Sebastiano Santi. « Ce tableau, peint par le grand Titien, est une des œuvres les plus rares et les plus singulières que le peintre ait jamais faites, comme il le déclara lui-même aux Pères de l'église lorsqu'il l'eut achevé. L'œil, d'ailleurs, est juge d'une belle œuvre. Le Titien demanda 700 écus, et il les aurait exigés si la mort n'était pas venue le surprendre. Il toucha toujours 504 écus. Si les Pères avaient voulu vendre ce tableau à tous ceux qui en ont fait la demande chaleureuse, ils auraient pu obtenir le prix qu'ils en auraient demandé, car on leur a offert même 3,000 ou 4,000 écus, et ils se sont refusés à le céder, ainsi que cela m'a été affirmé par un vieux Père qui est encore vivant. » (Sans., I, 147.) — « D'une exécution magnifique, la tête du patient est une des plus expressives qu'ait peintes Titien. Le concours des différentes lumières sur le groupe, saisi en plein mouvement, est d'un effet magique. » (Burck., 737.) — « Comme la scène se passe la nuit, deux valets portent des torches qui éclairent les endroits où n'arrive pas la réverbération du brasier qui est sous le gril, cependant très vif. Un rayon céleste, qui perce les nuages et éteint les lumières du feu et des torches, illumine le saint et les autres figures principales. Dans le lointain, des flambeaux et des chandelles éclairent des personnages aux fenêtres d'un édifice. En résumé, tout ce travail est exécuté avec grand art, intelligence et jugement. » (Vas., VII, 453.) Voir Cr. et Cav., *Tiz.*, II, 222 et suiv.; G. Lafenestre, *Titien*, p. 226.

ORATORIO DE' CROCIFERI

(ORATOIRE DES CROCIFERI)

Les murailles sont revêtues de peintures par **Palma, Giovane,** le Jeune. « de sa meilleure manière », dit Boscн. (386). Décrites en détail par Rio. (II, 180-183).

En commençant par la gauche :

Le Sénateur Cicogna assistant à la messe.

Au second plan, devant un autel, un prêtre, en riche dalmatique, tient d'une main un ciboire et tend une hostie à une vieille femme

ORATORIO DEI CROCIFERI

PALMA (JACOPO), GIOVANE, LE JEUNE.
Le Doge Cicogna visite l'Oratoire.

agenouillée, les mains jointes. Au premier plan, devant un prie-Dieu, recouvert d'un tapis oriental, le sénateur Cicogna, en robe rouge. A droite, une vieille femme et un enfant de chœur portant des cierges allumés. Au fond, à gauche, groupe de fidèles.

H., 3,50 ; L., 2,65. T. — Fig. gr. nat. — A la partie inférieure on lit : *Ut præsentem virum ampliss D. Morem procuratorum in locum demortui principis substituas, te rogamus domine XV Augusti, MDLXXXV.*

Le Sénateur Cicogna élu doge.

Vêtu d'un manteau rouge, il est agenouillé, vu de dos, devant un autel, le visage de trois quarts tourné vers la droite ; derrière lui, un page, en pourpoint blanc, porte un coussin rouge ; à droite, des enfants de chœur et des religieux.

H., 3,50 ; L., 1,65. T. — Fig. gr. nat. — A la partie inférieure on lit : *Dum sacra peraguntur mysteria, adolescens quidam improvisus nuntiat pascali Ciconia d. Marci procur. patres in locum demortui ducis substituisse, confirmaturque magni scribæ, et duorum a secretis adventu sceptrum ferentium XVIII Augusti, MDLXXXV.*

Le Doge Cicogna visite l'Oratoire, le jour de l'Assomption de la Vierge.

Au milieu, vu de face, le doge, en costume d'apparat, tourne la tête à droite vers deux femmes agenouillées au premier plan, que lui présente un des personnages de sa suite. A sa gauche, coiffé d'une barrette, le nonce apostolique, le Père Lauro Badoaro, grand prédicateur ; à gauche, devant la porte de l'oratoire, des prêtres dont l'un tient une croix. Au fond, une rangée d'édifices.

H., 3,50 ; L., 2,75. T. — Fig. gr. nat. — A la partie supérieure on lit : *Gratias tibi agimus summe deus, quod ducem in his regionibus sæpe nobis liceat conspicere: vive igitur felix, optime princeps, et memor esto nostrum assidue pro te præcantium die XVIII Augusti.*

A gauche du maître-autel :

Le Pape Anaclète institue l'ordre des Crociferi.

A gauche, sous un dais broché d'or, est assis le pape tourné de profil à droite, vers un moine agenouillé, auquel il remet la bulle instituant l'ordre des Crociferi ; près du pape, à gauche, un cardinal debout et deux cardinaux assis ; à droite, trois assistants agenouillés, en vêtements noirs ; au fond, par une arcade cintrée devant laquelle deux moines s'entretiennent, on aperçoit, dans un paysage, un château fort sur une éminence.

H., 3,50 ; L., 2,15. T. — Fig. gr. nat.

Maître-autel :

Angelini. — *Venise intercédant auprès de la Vierge pour faire cesser la peste.*

A droite, Venise, agenouillée près de la Piazzetta, implore la Vierge qui apparaît dans une gloire, tenant l'Enfant Jésus et accompagnée de la Foi ; à ses pieds, le lion de Saint-Marc.

H., 2 m.; L., 1,27. T. — Fig. pet. nat.

A droite du maître-autel :

Veronese Paolo (attribué à). — *Le Pape Paul IV reçoit un ambassadeur vénitien.*

A droite, assis sous un dais brodé d'or, le pape, de trois quarts tourné vers la gauche, reçoit un bref des mains d'un ambassadeur agenouillé, en riche manteau brodé d'or à doublure rouge : au premier plan, à droite, deux cardinaux assis; à gauche, trois moines agenouillés. Au fond, par une porte devant laquelle se tiennent deux sénateurs vénitiens, on aperçoit des maisons et une église.

H., 3,50; L., 2,65. T. — Fig. gr. nat. — « Parmi les assistants, on remarque le Père Benedetto Leoni, général de l'ordre, et le Père Contarino, auteur du *Jardin historique*, peints d'après nature. » (RID., II, 181.)

Au-dessus de la porte d'entrée, entre les deux fenêtres :

Tintoretto. — *La Flagellation.*

Sous un portique, au milieu, le Christ, lié à une colonne, est battu de verges par deux bourreaux ; à gauche, un enfant, un soldat et un assistant ; à droite, Pilate et des officiers ; au fond, plusieurs personnes regardent le supplice du haut d'un balcon.

H., 3,50; L., 3 m. T. — Fig. gr. nat.

Palma, Giovane, LE JEUNE. — *Le Doge Zeno et sa femme aux pieds du Sauveur.*

Ils sont agenouillés tous deux, en costume d'apparat, le doge tournant le visage à gauche vers un sénateur qui lui tend un parchemin sur lequel on lit : *Initium dimidium facti*. A gauche, cinq dignitaires agenouillés, en manteau rouge ; à droite, six personnes s'inclinent, et, au premier plan, quatre femmes sont vues en buste. Au ciel, dans une

gloire, entouré d'anges, le Christ, drapé dans un manteau rouge. Au fond, la Piazzetta et le Grand Canal.

H., 3,50; L., 4 m. T. — Fig. gr. nat. — « On remarque le portrait du seigneur Bordone Moresino, procurateur de Saint-Marc, et quelques pauvres femmes de l'hôpital si bien peintes qu'on les croirait vivantes. » (RID., II, 181.)

Palma, Giovane, LE JEUNE. — *Déposition de Croix.*

H., 2 m.; L., 3,50. T. — Fig. gr. nat. — « Sous les traits de Joseph d'Arimathie, il faut reconnaître le seigneur Luca Michele, procurateur de Saint-Marc. » (RID., II, 181.)

PLAFOND

Au centre :

Tiziano Vecellio. — *L'Assomption.*

Forme octogonale. — Fig. gr. nat. — Autour de ce motif, dans huit compartiments rectangulaires, des anges musiciens.

CHIESA DI SANTA CATERINA
(ÉGLISE DE SAINTE-CATHERINE)

Appartenait autrefois à l'ordre des Sacchini, moines du Sinaï; sert aujourd'hui de chapelle au collège Royal. Église du xive siècle ayant subi de nombreuses restaurations. Trois nefs.

Nef de gauche :

Palma, Giovane, LE JEUNE. — *Saint Antoine auquel on présente le cœur de l'avare trouvé dans son coffre-fort.*

Tableau restauré par Lattanzio Querena.

Sainte Catherine devant la Vierge et l'Enfant Jésus qui la repousse parce qu'elle n'est pas baptisée.

Le Moine Ponzio baptisant sainte Catherine.

Le Corps de sainte Catherine est transporté au mont Sinaï par deux anges.

RID. (II, 197).

Nef de droite, près du chœur :

Zago. — *Tobie et l'ange.*

L'ange, en surplis blanc et manteau grenat, montre, de la main droite, la maison de son père au petit Tobie qu'il tient de l'autre main. Celui-ci, revêtu d'une tunique jaune rayée, porte son poisson. A gauche, un écusson, près d'un chien.

<small>H., 1,75; L., 1,60. T. — Fig. pet. nat. — Ce tableau a été longtemps attribué à Titien. C'est sous ce nom qu'il fut gravé par Le Febre. « La composition est certainement du maître, le paysage est digne de lui, le coloris n'est pas très au-dessous du sien, mais les figures, d'une autre main, sont lourdes. » (MOSCH., I, 674.) RIDOLFI (I, 137) le croit de la jeunesse du Titien. Il est admis cependant aujourd'hui que c'est l'œuvre de Zago, élève du maître de Cadore.</small>

Nef centrale. — Les parois sont décorées de peintures représentant des scènes de l'Ancien Testament et les quatre sibylles, œuvres de **Vicentino** (ANDREA). — A gauche : *Moïse faisant jaillir l'eau du rocher, l'Adoration du veau d'or, les sibylles Samie et Erythrée, le sacrifice devant l'Arche sainte;* à droite, *deux autres sibylles, quatre épisodes de la vie de Moïse.*

Daté, sur le dernier panneau : MDCVII. RID. (II, 145).

CHŒUR

Dans la coupole :

Brusaferro (GIROLAMO). — *L'Apothéose de sainte Catherine.* Fresque.

Sur les murs latéraux :

Tintoretto (JACOPO). — 1. *Sainte Catherine battue de verges;* — 2. *La Sainte en prison visitée par des anges;* — 3. *La Sainte discutant avec les docteurs;* — 4. *Martyre de la Sainte.*

<small>Suivant les uns, ces panneaux sont des œuvres de jeunesse du peintre (MOSCH., I, 676); suivant d'autres, ils ont, au contraire, été exécutés par Tintoretto dans sa vieillesse. (RID., II, 54.)</small>

Au maître-autel :

Paolo Veronese. — *Mariage de sainte Catherine.*

A gauche, sur un gradin élevé, est assise la Vierge, en corsage rose, jupe bleue, manteau vert, voile blanc, de trois quarts tournée vers

CHIESA DI SANTA CATERINA
(ÉGLISE DE SAINTE-CATHERINE)

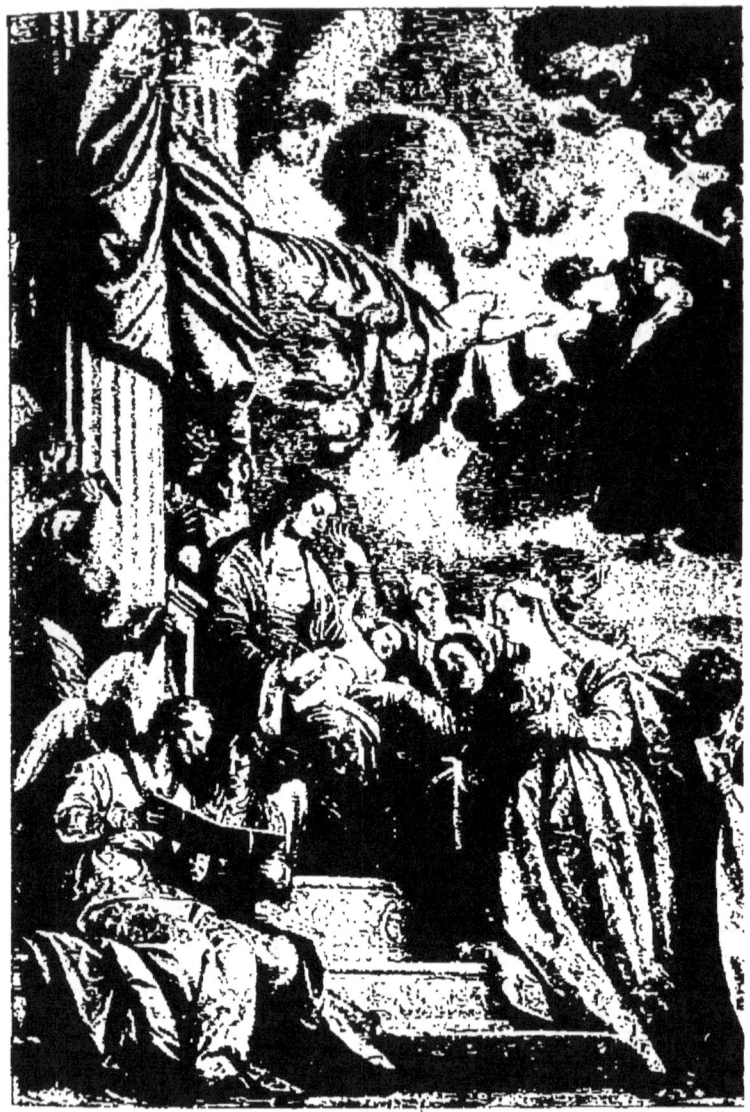

PAOLO VERONESE (PAOLO CALIARI, DIT)
PAUL VÉRONÈSE.

Le Mariage de sainte Catherine.

la droite, tenant sur ses genoux l'Enfant Jésus, qui passe un anneau à la main droite de sainte Catherine. Celle-ci, inclinée sur les marches de l'escalier, la main gauche repliée sur la poitrine, est vêtue d'une robe en brocart et d'un manteau jaune à doublure brune dont un ange soutient le pan; un autre ange, au second plan, lui soutient le bras droit. A gauche, au premier plan, quatre anges, dont trois musiciens. Derrière la Vierge, deux anges entre deux colonnes autour desquelles sont enroulées des étoffes roses. Au ciel, des chérubins et des anges, dont deux portent une couronne et une palme.

H., 4 m.; L., 2,50. T. — Fig. gr. nat. — Peint en 1577. Gravé par Agostino Carracci, Giambattista Jackson et Buttazon (Z). « Œuvre merveilleuse. » (RID., I, 314.) « Le temps a bien conservé cette peinture rare, aussi est-ce une de celles dans laquelle on peut le mieux étudier la manière de peindre de Paolo, admirer la fraîcheur de ses couleurs pures et vivantes, la saveur de ses demi-teintes si judicieusement établies, et voir combien était fortuné le pinceau de ce grand homme. » (BOSCH., 386; MOSCH., I, 677; ZANETTI, I, 254.)

CHIESA DI SAN FELICE

(ÉGLISE DE SAINT-FÉLIX)

Construite de 1551 à 1556 dans le style des Lombardi. Trois nefs.

A droite du maître-autel :

Tintoretto (JACOPO). — *Saint Démétrius et un membre de la famille Ghisi.*

Au milieu, sur un piédestal, le saint cuirassé, vêtu d'un manteau et de haut-de-chausses rouges, tenant de la main droite la hampe d'un étendard, la main gauche sur la garde de son épée, se tourne de trois quarts à gauche vers un donateur, vu en buste, les bras croisés sur la poitrine, en tunique noire et col blanc. Fond de paysage avec ruines; au premier plan, les écussons du donateur avec les lettres P. G.

H., 2,50; L., 0,90. T. — Fig. gr. nat. (RIO., II, 31.)

Au maître-autel :

Cresti (DOMENICO), dit **Domenico da Passignano**. — *Saint Félix de Nola présentant au Sauveur deux prêtres.*

Au second plan, à droite, sur un trône élevé, est assis le Sauveur;

de la main gauche il tient un livre, et, de la droite, bénit saint Félix. Celui-ci, debout, à gauche, en vêtements rouges à bordure verte, pose la main droite sur l'épaule de Giovanni de Monte, curé de l'église, de profil tourné vers la droite, en vêtement noir et col blanc. A droite, au premier plan, Pompeo Tagliapietra, autre curé, de profil tourné vers la gauche, le visage de face regardant le spectateur. Fond d'or.

H., 3,50; L., 2 m. B. — Fig. gr. nat. — Gravé par Zuliani (Z). Peint vers 1581. (Sansov., 140.)

CHIESA DI SAN MARCILIAN
(SAN MARZIALE)
(ÉGLISE SAINT-MARTIAL)

Construite en 1133 par la famille dei Bocchi, restaurée dans le style de la décadence au commencement du xviii⁰ siècle. Une nef.

A gauche ; 1ᵉʳ autel :

*Tiziano Vecellio. — Titien. — *L'Ange Gabriel et Tobie.*

Au premier plan, l'ange, vu de face, le visage tourné vers la gauche, la jambe gauche en avant, vêtu d'une tunique rouge, élève, de la main droite, le vase où est enfermé le fiel du poisson. Près de lui marche le jeune Tobie, de profil tourné vers la gauche, en tunique brune, chemisette blanche, portant le poisson ; à gauche, un petit chien. Au fond, dans un bois éclairé par un rayon de soleil, un vieillard agenouillé, les mains jointes.

H., 2 m. ; L., 1,45. T. — Fig. gr. nat. — Cintré. — Gravé par V. Lefebvre, Rosaspina, Nicolas Cochin et par Zuliani (Z). Autrefois dans la sacristie où, détérioré par l'humidité, il dut être restauré. Il existe de nombreuses répliques de l'école du Titien, l'une à Venise même, dans l'église Santa Caterina (voir p. 166), l'autre à Dresde, une troisième à Kensington, etc. Peint vers 1537. D'après Vasari et Ridolfi (I, 141), le vieillard en prière serait saint Jean-Baptiste; Zanotto et Mosch. (II, 195), avec raison, ce nous semble, affirment que le peintre a voulu représenter Tobie le père, remerciant le ciel de sa parfaite guérison. Contrairement à l'opinion de Vasari, cette peinture n'appartient pas à la jeunesse du Titien. L'allure énergique de l'ange, la taille courte et forte du petit Tobie et l'accent général des colorations moins légères et plus intenses permettent de supposer qu'elle est contemporaine de la Présentation au Temple et des plafonds de San Spirito. (Voir Ch. et Cav., *Tizian.*, II, 29, et G. Lafenestre, *Titien*, p. 190.)

CHIESA DELLA MADONNA DELL' ORTO

(Église de la Vierge du Jardin)

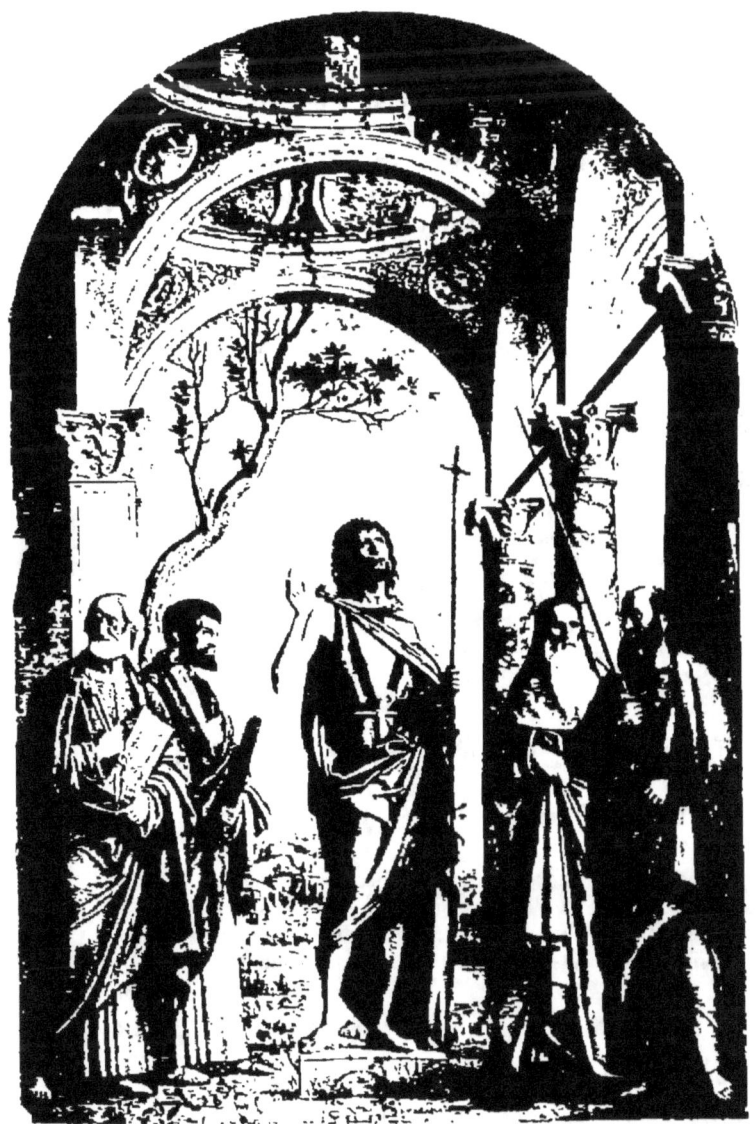

CIMA DA CONEGLIANO.

Saint Jean-Baptiste et quatre Saints (1489).

MADONNA DELL' ORTO (VIERGE-DU-JARDIN).

A droite ; 2ᵉ autel :

* **Tintoretto** (Jacopo). — *Saint Martial, évêque de Limoges, saint Pierre et saint Paul (ou saint Jean).*

Au second plan, dans une gloire, l'évêque en aube blanche, dalmatique grenat, étend les bras et lève les yeux au ciel ; autour de lui, des chérubins et des anges, portant, l'un, sa crosse, l'autre, sa mitre. Dans un rayonnement, le Saint-Esprit ; au premier plan, assis à gauche, saint Pierre, en tunique rose et manteau bleu, tenant un livre ouvert sur ses genoux et les clefs ; à droite, saint Jean, le torse nu, un manteau vert sur ses épaules, regardant un livre ouvert et s'apprêtant à écrire.

H., 6,50 ; L., 2 m. T. — Fig. gr. nat. — Gravé par Buttazon (Z). Cité par Rɪᴅ. (II, 23). Commandé au peintre par Pietro Pinella, chanoine de Castello. D'abord sur le maitre-autel. Changé de place à la fin du xvIIᵉ siècle.

Aux côtés du chœur :

Tintoretto (Domenico). — *L'Annonciation* (en deux panneaux).

SACRISTIE

Palma, Vecchio, ʟᴇ Vɪᴇᴜx. — *Le Bon samaritain.*

CHIESA DELLA MADONNA DELL' ORTO
(ÉGLISE DE LA VIERGE-DU-JARDIN)

Construite au xɪvᵉ siècle et consacrée d'abord à saint Christophe, cette église doit son nom à une statue de la Vierge trouvée en 1577 dans un jardin voisin et à laquelle on attribuait des miracles. Style ogival. Trois nefs. La façade de la fin du xvᵉ siècle est, dit-on, l'œuvre de Bartolomeo Bou. Restaurée en 1841.

A droite ; 1ᵉʳ autel :

* **Cima da Conegliano.** — *Saint Jean-Baptiste et quatre saints.*

Sous une coupole en ruines soutenue par des colonnes corinthiennes, saint Jean, au milieu, debout sur une pierre, en tunique grise et man-

teau vert, légèrement tourné vers la droite, les yeux au ciel, bénit, de la main droite, et s'appuie de la gauche sur une croix. Au premier plan, se faisant vis-à-vis, à droite, saint Paul, de profil tourné vers le précurseur, en robe verte et manteau rouge qu'il retient de la main gauche, tandis qu'il élève de la droite une épée, et saint Jérôme, vu de face, en vêtements rouges. A gauche, vu de face, saint Pierre, en robe verte et manteau rose, tenant un livre et les clefs, et saint Marc, de profil tourné vers la droite, en robe rouge et manteau bleu qu'il retient sur sa poitrine de sa main droite; de la main gauche il porte un Évangile. Au fond, la ville de Conegliano sur le flanc d'une colline : « vue la plus délicate de sa patrie, de la facture la plus charmante ». (SANSOVINO, 146.)

H., 5 m.; L., 1,90. B. — Fig. gr. nat. — Gravé par Zanetti (Z). Peint en 1489. « D'une gravité un peu rude dans les figures; le coloris, en regard des tableaux postérieurs, paraît encore trouble et sombre. » (BURCK., 617.)

4ᵉ autel :

Van Dyck (ANTON) (?). — *Martyre de saint Laurent.*

Au second plan, des prêtres montrent au martyr, debout, dépouillé de ses vêtements, une statue d'Apollon; à gauche, le gril sous lequel brûle un brasier. Au premier plan, des assistants, vus en buste.

H., 2,40; L., 1,15. L. — Fig. gr. nat. — « D'Antoine Van Dyck, dans le goût du Tintoret. » (BURCK., 795.)

***Palma, Vecchio, LE VIEUX. — *Saint Laurent et quatre saints.*

Devant une chapelle, au milieu, saint Laurent, en riche dalmatique, debout, de face, portant un livre et une palme. Derrière la clôture basse, en marbre, formant saillie, de chaque côté, au premier plan, debout et vus jusqu'aux genoux : à droite, sainte Hélène, couronnée, en robe rouge et voile jaune, présentant sa croix, et, au second plan, saint Lorenzo Giustiniani; à gauche, saint Dominique tenant un livre et un lis et le pape saint Grégoire.

H., 2,80; L., 1,80. T. — Fig. gr. nat. — Autrefois dans la sacristie. (RID., I, 221.) « Œuvre très rare de Palma. » (BOSCH., 396.) Attribution aujourd'hui contestée.

Chapelle funéraire du Tintoretto, à droite du chœur :

Santa Croce (GIROLAMO RIZZO DA). — *Saint Jérôme et saint Augustin.*

A droite, saint Jérôme, en cardinal, de profil tourné vers la droite,

CHIESA DELLA MADONNA DELL' ORTO
(ÉGLISE DE LA VIERGE DU JARDIN)

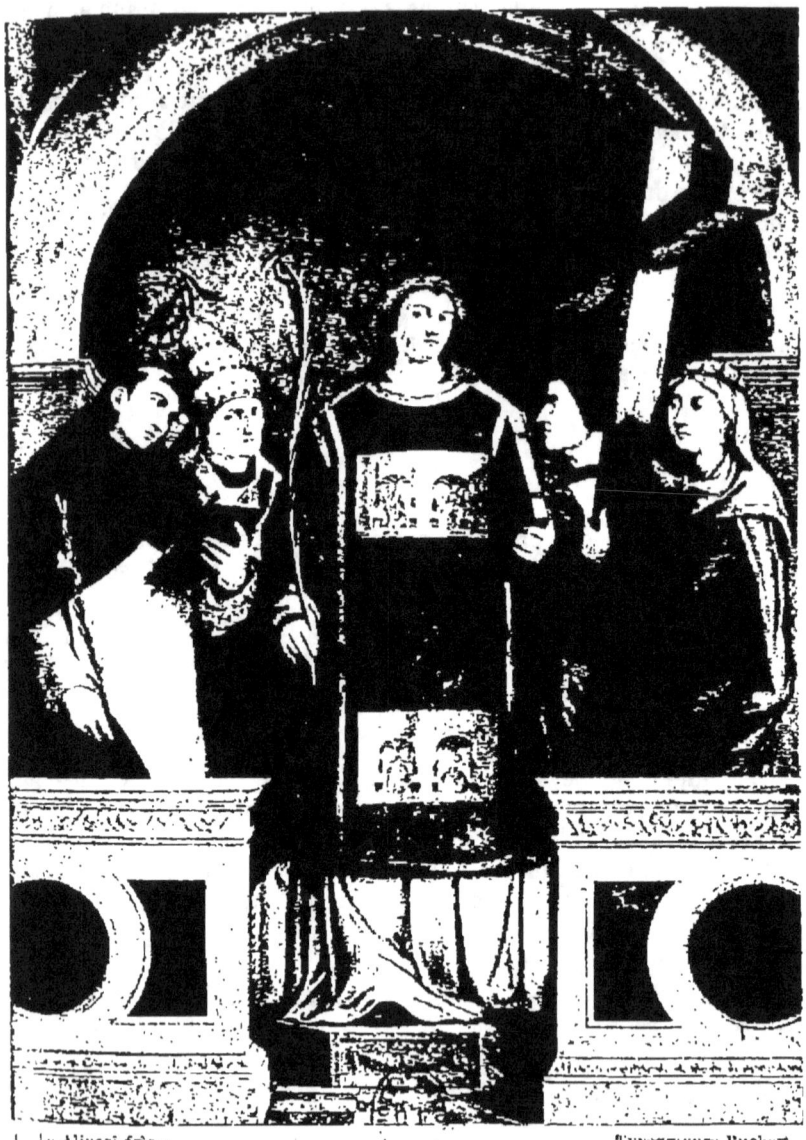

PALMA (JACOPO), VECCHIO LE VIEUX.
Saint Laurent et quatre Saints.

…sant; à gauche, saint Augustin, mitré, en vêtements épiscopaux, por‑
…nt un livre et sa crosse. Au fond, une draperie jaune.

H., 4 m.; L., 1,50. B. — Fig. pl. gr. nat.

CHŒUR

Sur les parois latérales :

Tintoretto (Jacopo).

…gauche : *L'Adoration du veau d'or.*

Au milieu, quatre Hébreux, se dirigeant vers la droite, portent sur
…n brancard le veau d'or, orné de bijoux, et aux pieds duquel ont été
…moncelés des colliers et des coupes d'or; à droite, des assistants entas‑
…nt dans des vases des ornements divers; à gauche, deux femmes,
…ne, vue de dos, assise à terre, en vêtements bleus, montrant à sa
…mpagne l'idole, et des artisans ayant à la main des compas et des
…querres; au second plan, se déroule un brillant cortège, que regardent
…sser des femmes assises, au fond, sur des rochers recouverts de
…ches draperies et qui détachent de leurs oreilles et de leur cou des
…joux pour les offrir au veau d'or. A la partie supérieure, à droite,
…oïse, à genoux, implorant le Seigneur qui lui apparaît dans une gloire,
…touré d'anges, dont deux portent les tables de la Loi.

H., 15 m.; L., 6 m.T. — Fig. pl. gr. nat. — Sous les traits des quatre hommes qui
…rtent le veau d'or, le peintre aurait représenté, dit-on, Tiziano, Giorgione, Paolo
…ronese et lui-même; la femme en bleu serait sa femme. « Et parce que son esprit
…cond était toujours en ébullition et qu'il pensait toujours à se faire proclamer le peintre
…plus entreprenant du monde, il offrit aux Pères de la Madonna dell' Orto de leur faire
…ux grands tableaux, pour l'autel de la chapelle majeure, de cinquante pieds de hauteur.
…e prieur se mit à rire, disant que, pour cet ouvrage, il fallait plus d'une année, et il
…nvoya Tintoretto. Celui-ci, sans s'émouvoir, demanda simplement qu'on lui payât ses
…is, ajoutant que, du reste, il ne demandait aucune rétribution pour son travail. Le
…ieur avisé ne voulut pas perdre une si belle occasion et conclut l'affaire au prix de
…0 ducats. » (Rid., II, 12.)

A droite : *Le Jugement dernier.*

En haut, le Christ jugeant les hommes, la Vierge, saint Jean et le
…on larron, portant sa croix; autour de ce groupe central, sur des
…uages, des saints et des anges sonnant de la trompette; en bas, les
…orts revenant à la vie, les uns ayant encore le crâne décharné, d'au‑
…es dont les extrémités sont encore terminées par des branches d'arbre;
…droite, un ange soulève un jeune homme à demi enfoui dans le sol;
…l second plan, la barque de Caron, surchargée de passagers, s'avance

vers le rivage; au fond, le Styx, formant une cascade au milieu d[e] laquelle se débattent des naufragés; à gauche, saint Michel, armé d'un[e] épée flamboyante, précipite aux enfers les damnés.

H., 15 m.; L., 6 m. T. — Fig. pl. gr. nat. — « La plume ne peut prétendre à donn[er] qu'une indication pour une invention si extravagante et si abondante; décrire les atti[-] tudes innombrables des personnages, la fierté des corps, l'art avec lequel est représen[té] le cours impétueux du fleuve, et les détails si savants que nous admirons, fatiguerai[ent] la hardiesse du plus habile écrivain. Car les choses qui tiennent du prodige, on pe[ut] avec la plume, en donner, dans une certaine mesure, quelque aperçu, mais jamais u[ne] description exacte. (Rɪᴅ., II, 13.) « Le Tintoretto a peint à l'huile, sur toile, les de[ux] parois de la grande chapelle, dont la hauteur, de la voûte à la corniche de la plinth[e] mesure vingt-deux brasses. Sur la paroi de droite, on voit Moïse revenant de la mo[n]tagne, où Dieu lui avait dicté la Loi, et trouvant le peuple qui adore le veau d'or. Et e[n] face, sur l'autre paroi, le Jugement dernier, avec une extravagante invention qui inspi[re] vraiment de la terreur et de l'épouvante par la variété des personnages de tout âge [et] de tout sexe, avec des transparences et des lointains d'âmes bienheureuses et damnée[s]. On y voit également la barque de Caron; mais d'une façon si différente des autres, q[ue] c'est à la fois beau et étrange. Et si cette capricieuse invention eût été conduite ave[c] les règles de l'art, et si le peintre eût observé davantage les détails et les particularité[s] comme il avait toujours fait, en exprimant la confusion, l'épouvante et le brouhaha d[e] ce jour solennel, c'eût été une peinture merveilleuse. Et quiconque y jette un cou[p] d'œil en reste émerveillé; mais, en l'observant en détail, elle paraît une plaisanterie. (Vᴀꜱ., VI, 590.) « Ces deux peintures, d'une époque relativement primitive — elle[s] datent de 1546 — sont confuses et sans goût. » (Bᴜʀᴄᴋ., 761.)

DERRIÈRE LE MAÎTRE-AUTEL :

Au milieu :

Palma, Giovane, ʟᴇ Jᴇᴜɴᴇ. — *L'Annonciation.*

Autrefois à l'église San Domenico di Castello.

A gauche :

***Tintoretto.** — *Saint Pierre adorant la croix.*

A gauche, l'apôtre, agenouillé sur des nuages, en surplis blanc [et] riche dalmatique, portant sur ses genoux un livre ouvert et les clefs, s[e] tourne vers la droite, où quatre anges lui apparaissent, soutenant [la] croix. Derrière lui, une mitre.

H., 5 m.; L., 2,45. T. — Gravé par Buttazon (Z) et par Ant. Zanetti. « Le specta[-] teur est émerveillé par la beauté de cette composition, la grâce et la légèreté des anges. (Mᴏꜱᴄʜ., II, 15.)

A droite :

***Tintoretto.** — *Le Martyre de saint Paul.*

Au milieu, le saint, agenouillé, vu de dos, le torse nu, une draperi[e]

rouge sur les genoux ; à ses pieds, une armure et un casque à plume ; à gauche, le bourreau, l'épée nue à la main. A la partie supérieure, un ange se dirigeant vers le martyr, une couronne et une palme dans les mains.

H., 5 m. ; L., 2,45. T. — « Œuvre remarquable par la science, aussi bien que par son charme. » (BOSCH., 398.) Ces deux panneaux formaient autrefois les parois internes de la porte des orgues. (RID., II, 13.)

Le long de la frise :

Tintoretto. — *La Foi et les quatre Vertus.*
Gravé par Lovisa.

NEF GAUCHE

Chapelles contre le chœur :

Ponzone (MATTEO). — *Saint Georges et d'autres saints.*

Au milieu, saint Georges, à cheval, la lance en avant, se dirige à droite vers le monstre. Au premier plan, à gauche, saint Jérôme, en vêtements rouges, un chapeau de cardinal à ses pieds ; à droite, saint Clément, en tunique bleue, haut-de-chausses rouges, manteau violet, portant chacun un modèle d'église ; au ciel, le Père Éternel. Au fond, dans un paysage, à gauche, un château fort.

H., 6 m. ; L., 2,20. T. — Fig. gr. nat. — Autrefois dans l'église supprimée des Chevaliers de Malte.

Ponzone. — *Le Christ à la colonne.*
H., 4 m. ; L., 1,10. T. — Fig., 1 m.

Chapelle Contarini :

***Tintoretto**. — *Sainte Agnès ressuscite Licinio, fils du préfet de Rome.*

Au milieu, la sainte, agenouillée, en robe blanche, sa chevelure blonde tombant sur un manteau blanc dont un guerrier cuirassé soutient un des pans, la tête nimbée, est tournée de trois quarts à droite, vers le préfet de la ville, en costume et toque rouges, qui l'implore. A côté de la sainte, un agneau ; derrière elle, une foule nombreuse ; à gauche, au premier plan, Licinio, celui-là même qui voulut abuser de sainte Agnès, couché à terre, en chausses grenat, tunique bleue, man-

teau rouge à doublure jaune, soutenu par un serviteur et revenant à la vie. A droite, deux hommes et une femme se penchent en avant et contemplent le miracle. Au fond, des motifs architecturaux ; au ciel quatre anges, drapés de bleu, dont deux portent une couronne, et le Saint-Esprit dans un rayonnement.

H., 6 m., L., 2,64. T. — Fig. gr. nat. — Gravé par Buttazon (Z). — VASARI a commis une erreur en intitulant ce tableau *le Martyre de sainte Agnès*. « C'est, d'ailleurs ajoute-t-il (VI, p. 591, n° 1), une des œuvres les plus soignées et les plus raisonnées du maître. » Transporté à Paris en 1797.

Chapelle Morosini :

*Tintoretto. — *La Présentation de la Vierge au temple.*

Au fond, à gauche, la petite Marie, en robe grise, jupe lilas, voile blanc, dans la lumière, gravit un escalier monumental, au sommet duquel le grand-prêtre, accompagné de deux lévites, s'apprête à la recevoir. A gauche, debout sur les marches, dans l'ombre, des groupes d'assistants. A droite, au premier plan, une jeune femme, assise, en robe violette et manteau gris, avec son enfant, et une autre debout, vue de dos, en robe rose pâle, la main sur l'épaule d'une petite fille, à laquelle elle montre la Vierge.

H., 4 m. ; L., 4,80. T. — Fig. pl. gr. nat. — Cette peinture formait autrefois la paroi extérieure des orgues. A comparer avec le même sujet par Titien (voir *Académie*, p. 92). RUSKIN (*Stones of Ven.*, III, 318) préfère de beaucoup le tableau du Tintoret et remarque combien plus exquis est le sentiment avec lequel ce peintre a adouci l'auréole de la Vierge se détachant sur un ciel bleu, que la façon dont Titien a encombré son second plan avec des motifs architecturaux.

Palma, Giovane, LE JEUNE. — *Mise en croix*.

Chapelle de la famille Vallier.

*Bellini (GIOVANNI). — *La Vierge et l'Enfant Jésus.*

Derrière une rampe, la Vierge, vue de face, la tête légèrement inclinée vers la droite, porte dans ses bras l'Enfant Jésus, la bouche entr'ouverte, vêtu d'une chemisette verte. Derrière ce groupe, une draperie verte. Fond d'or. Sur un cartel : IOANNES BELLINVS.

H., 0,87 ; L., 0,52. B. — Fig. à mi-corps. — Gravé par Zanetti (Z). Commandé, vers 1488, par Luca Navagero, pour orner sa chapelle funéraire. (RID., I, 56.)

Lotto (LORENZO). — *Déposition de croix*.

Copie dont l'original est au musée de Vienne.

TINTORETTO (JACOPO ROBUSTI, DIT IL), LE TINTORET.

*École vénitienne du XVIᵉ siècle. — *Mariage de sainte Catherine.*

Sur un trône est assise la Vierge, de trois quarts tournée vers la droite, soutenant sur son genou droit l'Enfant Jésus, debout, qui passe un anneau au doigt de sainte Catherine, en robe jaune, manteau rouge, écharpe et voile blanc, une roue à ses pieds. A droite, saint Sébastien, de profil tourné vers la gauche, les mains liées derrière le dos.

H., 1 m. ; L., 1,30. T. — Fig. à mi-corps.

CHIESA DI SAN ALVISE
(ÉGLISE DE SAINT-LOUIS)

Construite en 1388 aux frais d'Antonia, fille du doge Antonio Venier, et consacrée à saint Louis, évêque de Toulouse, qui lui serait apparu en songe. Une nef.

A droite :

École de Paolo Veronese. — *Saint Louis sacré évêque de Toulouse.*

Au milieu, au second plan, saint Louis, revêtu de la robe des frères mineurs, une couronne à ses pieds, est agenouillé sur les marches de l'autel, devant lequel se tient debout le pape Boniface VIII, entouré de cardinaux et de moines ; à gauche, au premier plan, des serviteurs autour d'une table sur laquelle sont posées des aiguières ; au milieu, un mendiant vu en buste, et un page portant un bassin ; à droite, assis, Charles II, roi de Naples, et sa femme Marie d'Angleterre, les parents de saint Louis et divers assistants. Au fond, une ville et une rivière sur laquelle est jeté un pont à une arche.

H., 3 m. ; L., 4,75. T. — Fig. gr. nat. — Gravé par Buttazon (Z). Attribué par certains critiques à Carletto Caliari.

*Bonifazio (l'un des). — *La Cène.*

Autour d'une table, sont assis le Christ et les apôtres ; à gauche du Sauveur, saint Jean endormi ; à la partie supérieure, trois anges portant

les instruments de la Passion. Derrière le Christ pend une draperie rouge. Le nom des apôtres est écrit sur le fond en lettres blanches.

H., 2 m.; L., 4,50. — Peinture à tempera.

Tiepolo (GIAMBATTISTA). — *La Flagellation.*

Sous un portique, élevé de quelques marches, le Christ, à droite, lié à une colonne, vu de face, la tête inclinée vers la droite, est frappé de verges par deux bourreaux, l'un agenouillé, l'autre debout. Au fond, des soldats armés de piques; à droite, un vieillard en vêtement gris, appuyé sur une canne, regarde le supplice, tandis qu'une femme en robe rose se détourne avec pitié.

H., 4,60; L., 1,55. T. — Fig. gr. nat.

Tiepolo (GIAMBATTISTA). — *Le Couronnement d'épines.*

Devant une arcade cintrée, sur laquelle sont les lettres S. P. Q. R., au premier plan, est assis, sur une base de colonne, le Christ, un manteau rouge jeté sur ses épaules nues, les mains liées, un roseau dans la main gauche; à droite, un bourreau, la main dans un gantelet de fer, couronne d'épines le Sauveur; au second plan, un soldat, un vieillard en ceinture rouge, une femme en robe grise à fleurs, et un enfant coiffé d'une toque rouge. A gauche, dans une niche, le buste de l'empereur; au plafond pend une lanterne.

H., 4,60; L., 1,55. T. — Fig. gr. nat.

CHOEUR

A droite :

***Tiepolo** (GIAMBATTISTA). — *Le Calvaire.*

Au milieu, au premier plan, le Christ couronné d'épines, en robe rouge et manteau bleu, s'affaisse sous le poids de la croix, que deux bourreaux soulèvent avec des cordes. A droite, se déroule le cortège qui se dirige vers le Calvaire : en tête, marchent des porte-étendards, des musiciens et des licteurs; à gauche, les deux larrons, l'un vieux, l'autre jeune, enchaînés et accompagnés de soldats; au premier plan, un mendiant en haillons, appuyé sur une canne; à droite, au premier plan, sainte Véronique, agenouillée, en robe grise et manteau jaune, déploie le linge sur lequel est imprimée la face du Sauveur. Au second plan, au milieu, près d'un assistant, en jaune, la Vierge debout, et la Madeleine agenouillée. A l'horizon, Jérusalem, au pied de montagnes neigeuses.

H., 5 m.; L., 5 m. T. — Fig. gr. nat. — Gravé par Rebellato (Z).

SAN ALVISE (SAINT-LOUIS).

A gauche :

Palma, Giovane, LE JEUNE. — *Saint Augustin et saint Alvise.*

Fig. pl. gr. nat.

Près de la porte :

Jacobello del Fiore. — *Portrait de Philippe, curé de l'église Saint-Jérôme.*

Agenouillé, de profil tourné vers la gauche, la tête nimbée. Vêtu d'une robe de moine. Sur le fond, on lit à gauche une inscription latine en lettres d'or, à droite : MS PHILIPPVS ; à gauche : JACOBE. DE. FLORE ME PINX.

H., 0,90 ; L., 0,45. B. — Peint. à tempera. — Gravé par Buttazon (Z). — Fragment d'un panneau plus important, autrefois probablement dans l'église Saint-Jérôme. Après la suppression de cette église, il tomba en la possession d'un certain Gabrielli, qui le céda à la fabrique de Saint-Louis. Très endommagé.

École vénitienne du XVIe siècle. — *Huit panneaux.*

I. *L'Ange et Tobie.* — Sous un toit, soutenu par six colonnes, l'ange ramène le fils de Tobie. Fond de paysage. Château fort à gauche.

II. *Job.* — A gauche, sur du fumier, est étendu Job, auquel un enfant apporte de la nourriture dans un panier. A droite, les trois amis. Au fond, un château fort, sur le bord d'un lac.

III. *Rachel et Jacob.* — Sortant d'une maison et suivie par trois serviteurs, la jeune fille se dirige vers un puits contre la margelle duquel est appuyé Jacob ; au premier plan, un cheval. Fond de paysage.

IV. *Jacob et ses enfants en présence de Joseph.* — Au milieu, sur un trône élevé, surmonté d'un baldaquin rouge, est assis Joseph ; devant lui son père, sa mère et ses frères. Fond de paysage montagneux.

V. *L'Adoration du Veau d'or.* — Au milieu, sur un piédestal, le Veau d'or, qu'adorent les Hébreux ; à gauche, Moïse devant le buisson ardent où apparaît l'Éternel. Fond de paysage, avec un lac, entouré de montagnes.

VI. *La Prise de Jéricho.* — Au milieu, Josué et des cavaliers sonnant de la trompette ; à droite, l'armée ; à gauche, les remparts de la ville ; au fond, un pont sur une rivière.

VII. *Le Songe de Nabuchodonosor.* — A gauche, un page dérou-

lant une banderole s'approche du roi, assis sur un trône; au premier plan, un géant, le corps couvert de poils; à droite, des sonneurs de trompe.

VIII. *Salomon et la reine de Saba*. — Au milieu, un pont en bois, jeté sur une rivière où nagent deux cygnes. A gauche, le roi et ses officiers; à droite, la reine et ses suivantes. Au fond, paysage boisé.

H., 0,87; L., 0,90. B. — Peint. à la détrempe. Ces panneaux, autrefois dans l'église des religieuses de Santa Maria delle Vergine, dont ils ornaient le chœur, furent achetés par l'abbé Fr. Driuzzo. Sur cinq d'entre eux, N°⁸ I, III, IV, VI, VII, on lit en caractères noirs, la signature certainement apocryphe : VETOR CARPACCIO. Ces huit tableaux sont-ils véritablement de Carpaccio? Un examen attentif ne permet pas de l'admettre. « On n'y trouve, en effet, aucune trace de ce coloris émaillé, de ce dessin châtié qui caractérisent ce peintre. Faut-il les accepter pour des œuvres de l'adolescence de l'artiste, pour les tentatives d'un enfant qui, sans études, pénétrait pour la première fois dans le domaine de l'art? Non, sans doute, puisqu'ils n'appartiennent même pas au temps où vivait Carpaccio, et qu'on n'y peut voir qu'une imitation d'une époque moderne. » (MOLMENTI, p. 122.) L'opinion contraire avait été soutenue par RUSKIN, « qui classe ces tableaux parmi les monuments les plus importants de l'art dans l'Italie du Nord, puisqu'ils seraient le seul exemple qu'on connaisse d'un ouvrage exécuté par un grand homme dans son extrême jeunesse. Il les suppose peints par Carpaccio, alors qu'il avait à peine huit ou dix ans, moitié en jouant, moitié avec une précieuse vanité ». (*Schrine of the Slaves*, 112-115.) Il nous est impossible de nous ranger à cette opinion et de donner une valeur sérieuse à ces travaux d'écolier.

CHIESA DI SAN GIOBBE

(ÉGLISE DE SAINT-JOB)

Construite entre 1491 et 1493. Style des Lombardi. Une nef.

A droite; 4ᵉ autel :

Bordone (PARIS). — *Saint Pierre, saint André, saint Nicolas.*

Sur une terrasse, au milieu, saint André, debout sur un chapiteau, vu de face, le visage tourné vers la gauche, en robe verte et manteau rouge, les yeux au ciel, embrasse une croix, dont un ange volant soutient le montant. A gauche, saint Pierre, de trois quarts tourné vers la droite, en robe grise et manteau jaune, tenant un livre ouvert et les clefs; à droite, de trois quarts tourné vers la gauche, saint Nicolas, en habits épiscopaux, sa crosse appuyée sur son épaule droite, les trois

bourses dans la main. A la partie supérieure, l'Éternel entouré de chérubins. Fond de paysage ; montagnes à l'horizon.

Signé, sur une banderole fixée au chapiteau :

H., 4,50 ; L., 1,50. B. — Fig., 1,25. — Gravé par Bernascon (Z). — Cité par RID. (I, 212). « Œuvre digne de la plus grande estime ; mais la partie supérieure est certainement d'une autre main. » BOSCH. (417).

Dans le vestibule qui mène à la sacristie :

* Savoldo (GIAN-GIROLAMO). — *Naissance du Christ.*

Auprès du nouveau-né, enveloppé dans un manteau vert, sont agenouillés, à droite, la Vierge, en robe rouge, à gauche, saint Joseph, en robe brune et manteau rouge. Au fond, par une ouverture, deux bergers regardent le groupe divin. Au ciel, le Saint-Esprit.

H., 2 m. ; L., 1,10. T. — Cintré. — Fig. pet. nat. — Très restauré. Exécuté en 1540. Peut-être est-ce là le tableau dont parle VASARI (VI, 507), qui aurait été commandé à l'artiste par Tommaso da Empoli. « Composition intelligente, coloris assez brillant ; à remarquer la façon dont les bergers expriment leur curiosité. » (MOSCH., II, 60.)

SACRISTIE

Au-dessus de la porte :

Bellini (GENTILE) (?). — *Portrait de Cristoforo Moro*, doge, bienfaiteur de l'église.

En vêtement d'apparat, de profil tourné vers la gauche.

H., 0,86 ; L., 0,62. — Fig. en busto gr. nat.

Au-dessus de l'autel :

Vivarini (ANTONIO) (?). — *Triptyque.*

Panneau central : *L'Annonciation.*
Panneau de droite : *Saint Michel terrassant le dragon.*
Panneau de gauche : *Saint Antoine.*

Pan. cent., H., 1,25 ; L., 0,65. — Pan. latéraux, H., 1 m. ; L., 0,28. — Fig., 0,80. — « L'exécution médiocre, le dessin heurté, la couleur peu éclatante, indiquent une œuvre d'atelier, que Zanetti croit être de Luigi Vivarini. » (CR. et CAV., I, 32.)

***Previtali** (Andrea). — *Mariage de sainte Catherine.*

Au milieu, la Vierge, assise de face, tient sur ses genoux l'Enfant Jésus. Celui-ci, tourné à droite, passe l'anneau nuptial au doigt de sainte Catherine qui, vêtue d'une robe violette et d'un manteau rouge, une palme dans la main gauche, s'incline devant lui. A gauche, saint Jean-Baptiste, une croix à la main. Fond de paysage que traverse une rivière; montagnes à l'horizon.

<small>Gravé par Buttazon (Z) et dans Cr. et Cav. — L'attribution à Giovanni Bellini, donnée autrefois, n'est plus aujourd'hui admise. Burckhardt (615) et Cr. et Cav. (I, 275) cataloguent avec raison ce tableau sous le nom de Previtali. « Les figures rondes, les ornements, les petites mains, la douceur passive des visages, rappellent la manière de ce peintre, aussi bien que la teinte uniforme des chairs et le brillant paysage. » (I, 275.) A comparer avec le même sujet que possédait autrefois sir Charles Eastlake, portant la signature : 1504. ANDREAS CORDELLEAGIJ DISCIPULUS JOVANIS BELLINI PINXIT.</small>

École de Mantegna (?). — *Le Christ mort.*

<small>Attribué à l'un des Vivarini, par Cr. et Cav. (I, 625). Tableau d'atelier.</small>

PALAIS LABIA
(Voir p. 318.)

CHIESA DEGLI SCALZI
(ÉGLISE DES CARMES DÉCHAUSSÉS)

De la fin du xviie siècle. Construite par Baldassare Longhena. La façade est de Giuseppe Sardi. Une nef.

Derrière le maître-autel :

***Bellini** (Giovanni). — *La Vierge et l'Enfant.*

La Vierge, assise de face, porte sur ses genoux l'Enfant Jésus. Celui-ci, de profil tourné vers la gauche, se retient, de la main droite,

PREVITALI (ANDREA).

Mariage de sainte Catherine

u voile de sa mère. Au fond, est tendue une draperie verte. A droite
et à gauche, vue de paysage.

H., 0,65; L., 0,40. B. — Fig. à mi-corps. — Gravé par Viviani et par Buttazon (Z).
Provenance inconnue.

PLAFOND

Tiepolo (Giambattista). — *Glorification de sainte Thérèse.* — *Le Saint-Esprit entouré d'anges.* — *La maison de la Vierge transportée par des anges à Lorette.*

« Il mettait dans ses fresques un effet, un charme, une lumière, qui sont peut-être sans exemples. La grande voûte des Thérésiennes en est un beau spécimen. » (Lanzi, 1, 271.)

Quartier de Saint-Paul.

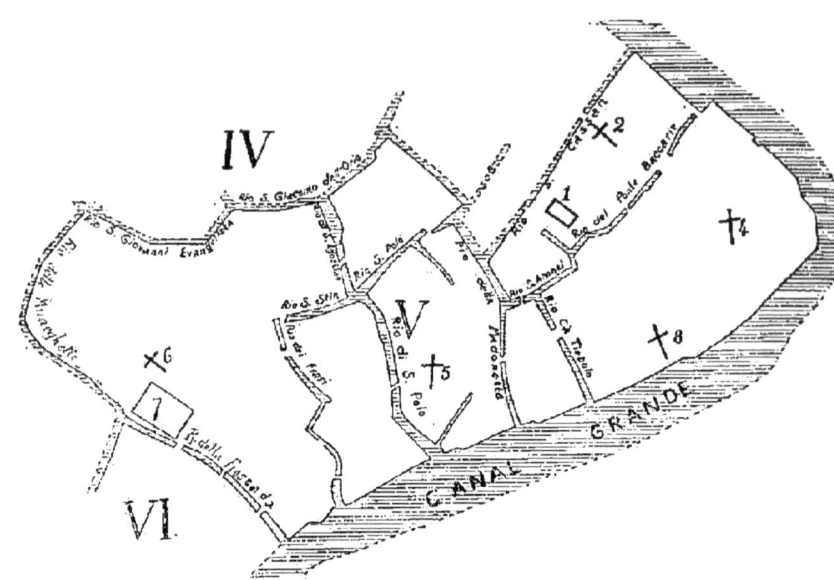

1. Palazzo Cappello (a. S. Apollinare).
2. S. Cassan.
3. I Frari (S. Mª Gloriosa dei Frari).
4. S. Giovanni Elemosinario.
5. S. Polo (S. Paolo).
6. S. Rocco.
7. Scuola di S. Rocco.
8. S. Silvestro.

QUARTIER DE SAINT-PAUL
(SESTIERE DI SAN POLO)

CHIESA DI SAN GIOVANNI ELEMOSINARIO OU DU RIALTO
(ÉGLISE DE SAINT-JEAN-L'AUMONIER)

Construite en 1530 par Scarpagnino en forme de croix grecque, sur les fondations d'une église ancienne détruite en 1513 par un incendie et mise sous l'invocation de saint Jean l'aumônier, patriarche d'Alexandrie.

A droite :

Palma, Giovane, LE JEUNE. — *Le Martyre de saint André.*

A gauche, saint André sur la croix que dressent des bourreaux, coiffés de turban. A droite, un porte-étendard et des cavaliers; on lit au milieu : 1590 *In tempo dem franco de Gironimo da Ceneda... e de Malvise manenti da la volta e d. m. domari... de Giulio Vesentin Gastau di della scuola de M. Santo Niccolo di Cima e di Compagni.*

H., 2,10 ; L., 3,44. T. — Fig. gr. nat. — L'inscription est en partie effacée.

Corona (LEONARDO). — *La Manne.*

H., 3,75 ; L., 5,20. T. — Fig. gr. nat. (RID., II, 98.)

Palma, Giovane, LE JEUNE. — *Le Martyre de sainte Catherine.*

Au second plan, au milieu, la sainte, agenouillée, de profil tournée vers la gauche, est saisie par un bourreau. Un ange lui tend une couronne; au premier plan, groupe d'assistants dont plusieurs sont des portraits.

H., 2,10 ; L , 3,40. T. — Fig. gr. nat.

Au-dessus, dans une lunette : *Saint Roch guérissant les pestiférés.*

Pordenone (Giovanni-Antonio). — *Saint Sébastien, saint Roch et sainte Catherine.*

A gauche, saint Sébastien lié à un arbre; à droite, saint Roch, assis à terre, montrant sa blessure à un ange debout à son côté; au second plan, sainte Catherine, les yeux au ciel, en robe verte et manteau rouge; de la main gauche elle tient un livre ouvert; la main droite est posée sur la poitrine.

Signé, à gauche de saint Roch : Io. Ant. Pord. 1530.

H., 1,20; L., 2 m. T. — Fig. pet. nat. — « Et parce que, par esprit de rivalité, Pordenone cherchait toujours à faire des tableaux aux endroits mêmes où avait travaillé Titien, on lui fit allouer à Saint-Jean du Rialto un tableau de saint Sébastien, saint Roch et autres, le Titien ayant exécuté quelque temps auparavant, dans le même endroit, un saint Jean l'aumônier. Bien que très beau, ce tableau du Pordenone ne vaut pas celui du Titien. Cependant, beaucoup de gens, plutôt par parti pris que par esprit de vérité, ont loué beaucoup plus la peinture de Giovanni Antonio. » (Vas., V, 116; VII, 441.) « Peinture très belle, mais qui ne peut atteindre la réputation de celle du Titien dans la même église. » (Rid., I, 105.) « L'habileté avec laquelle est exécuté le raccourci de saint Roch est indiscutable; le dessin est correct et moelleux. Il y a quelque chose du Corrège dans les rondeurs et le modelé des chairs et des attitudes. Le coloris platt par sa chaleur et son incarnat. » (Cr. et Cav., II, 284.)

CHŒUR

A droite :

Corona (Leonardo). — *La Mise en croix.*

« Imitation de la manière des Flamands. » (Rid., II, 98.)

A gauche :

Aliense. — *Le Lavement des pieds.*

Rid. (II, 213).

Au maître-autel :

Tiziano Vecellio. — Titien. — *La Charité de saint Jean l'Aumônier, évêque et patriarche d'Alexandrie.*

Le saint, de trois quarts tourné vers la droite, en camail et soutane rouges, surplis blanc, est assis; un enfant, à sa droite, porte sa crosse. Il tient, de la main gauche, un livre posé sur son genou gauche et tourne son visage de trois quarts à gauche, vers un mendiant qui s'incline en tendant la main pour recevoir une aumône.

H., 3,50; L., 1,50. T. — Fig. gr. nat. — Commandé par le doge Gritti pour orner

l'église qu'il faisait rebâtir à ses frais. Ce tableau fut attribué à tort par quelques critiques au Pordenone. VASARI lui-même donne cette attribution (V, 116); mais dans un autre passage de son ouvrage (VII, 441), il rectifie cette erreur (voir ci-dessus). Peinture malheureusement mutilée par la suppression de la partie supérieure. « Un évêque faisant l'aumône à un mendiant est un sujet assez banal, et un homme de génie seul est capable de donner de l'intérêt et de la force à un tel thème; aussi est-il surprenant de voir avec quelle puissance Titien a conçu et exécuté ce tableau... Bien que n'étant pas alors très impressionné par Rome, Titien imite ici la puissance éclatante de Michel-Ange, dans la figure de saint Jean, tandis que, dans celle du mendiant, il rappelle l'âpre grandeur de Raphaël, dans ses cartons. » (CR. et CAV., *Tiz.*, I, 331.) Cité par RID. (I, 154).

A gauche :

Vecellio (MARCO). — *Triptyque.*

(Dont les volets ont été rentoilés avec le sujet central et ne forment plus qu'un seul morceau.)

Au milieu, le prieur Giammaria Carnevali présentant de l'eau bénite au doge Leonardo Donato qui visite l'église. Derrière le doge, à gauche, deux assistants; derrière le prieur, à droite, deux diacres et un enfant de chœur. A gauche, saint Marc, en robe rouge et manteau brun, un lion à ses pieds; à droite, saint Jean faisant l'aumône à un mendiant ; à son côté, un enfant de chœur élevant une croix.

H., 3,75; L., 5,10. T. — Fig. gr. nat. — Ce triptyque autrefois formait les portes de l'orgue. « Tableau caractérisant la facture du peintre. » (MOSCH. II, 164.) RID. (II, 143) « nous apprend que le doge Leonardo Donato ne consentit jamais à être peint par aucun autre artiste et qu'il procura à Marco Vecellio par son autorité de nombreuses commandes et des emplois ».

Ridolfi (CARLO). — *L'Adoration des Mages.*

RID. (II, 316).

CHIESA SAN SILVESTRO
(ÉGLISE SAINT-SYLVESTRE)

Construite en 1388 par Lorenzo Santi. Une nef.

A droite ; 1ᵉʳ autel :

Tintoretto. — *Le Baptême du Christ.*

Au milieu, le Christ, ceint d'une draperie bleue, est tourné de trois quarts à droite, vers saint Jean qui, debout, sur les rochers de la rive, appuyé de la main gauche, sur une croix, le baptise. Au ciel, dans une

gloire, le Saint-Esprit et le Père Éternel, en robe violette et manteau bleu, accompagné de trois anges.

<small>H., 4 m.; L., 2,50. T. — Cintré. — Fig. gr. nat. — Le Père Éternel et le paysage ont été peints par Querena, en 1847, pour agrandir le panneau. « Figures d'un grand caractère, bien plantées, avec les ombres habilement distribuées. » (Mosch., II, 151.) Il y avait du temps de Ridolfi, dans la même église, avec ce tableau qu'il signale, une autre peinture du Tintoret : le *Christ au jardin des Oliviers*. (Rid. II, 33.)</small>

A gauche ; 1ᵉʳ autel :

Santa Croce (Girolamo Rizzo da). — *Saint Thomas évêque, saint Jean-Baptiste et saint François.*

Au milieu, assis sur un trône, Thomas, évêque de Cantorbéry et martyr, vu de face, mitré et vêtu d'une dalmatique rouge, à doublure bleue, bénit, de la main droite, et porte, de l'autre, sa crosse. Trois anges musiciens sont assis au pied du trône. Au ciel, six chérubins et deux anges qui déploient une draperie rouge. A gauche, saint Jean-Baptiste, en tunique grise et manteau bleu portant une croix et déroulant une banderole ; à droite, saint François tenant un livre de la main droite. Fond de paysage.

Signé, au pied du trône : Girolamo da Santa Croce, MDXX.

<small>H., 4 m.; L., 2,50. T. — Cintré par le haut. — Fig. gr. nat. — Gravé par Buttazon (Z). Les deux autres saints, saint Georges, à droite, saint Mathieu, à gauche, auquel un ange tend une banderole, ainsi que les piliers et la voûte du portique, furent ajoutés par Leonardo Gavagnin pour agrandir le panneau.</small>

2ᵉ autel :

Loth (Carlo). — *Sainte Famille.*

<small>Parmi les tableaux qui ornaient autrefois l'église de San Silvestro, se trouvait *l'Adoration des Mages*, peinte, en 1573, par Paolo Veronese, décrite par Ridolfi (II, 302), et qui fut achetée, en 1855, au prix de 50,000 francs, par la National Gallery, de Londres (n° 268).</small>

CHIESA DI SAN POLO OU PAOLO
(ÉGLISE DE SAINT-PAUL)

Du XIVᵉ siècle. Reconstruite en 1804 par David Rossi. Trois nefs.

Nef de gauche, en face de la porte :

Tiepolo (Giambattista). — *Saint Jean Népomucène.*

Le saint, en surplis blanc et manteau gris, portant une croix de la main gauche, est agenouillé, en extase, de trois quarts tourné vers la

uche, où lui apparaissent la Vierge et l'Enfant Jésus. Au premier plan, e jeune fille s'incline aux pieds du saint.

H., 3 m.; L., 1,65. T. — Cintré par le haut. Fig. gr. nat.

CHOEUR

Derrière le maître-autel :

alma, Giovane, LE JEUNE. — *La Conversion de saint Paul.*

A gauche, parmi les assistants, un portrait, peut-être celui du do- teur.

H., 5 m.; L., 2,45. T. — Fig. gr. nat. — « L'expression du saint, qui se convertit à voix du Seigneur, est très bien rendue et le coloris est très naturel. » (RID., II, 187.)

HIESA SANTA MARIA GLORIOSA DEI FRARI
(ÉGLISE SAINTE-MARIE-DES-FRÈRES)

Construite au milieu du XIIIe siècle, suivant Vasari, par Nicola Pisano; ter- inée en 1338 par Scipione Bon (Fra Pacifico) de l'ordre des Franciscains. Un and nombre d'hommes illustres y sont enterrés. Trois nefs.

A droite; 1er autel : *Tombeau de Tiziano Vecellio — Titien.*

2e autel :

alviati (GIUSEPPE). — *Purification de la Vierge.*

Au second plan, devant l'autel, le grand-prêtre, tenant dans ses bras Vierge; à son côté, un moine; en avant, une femme agenouillée; à uche, groupe d'assistants. Au ciel, un ange. A la partie inférieure, int Marc, saint Nicolas, saint Paul, saint Augustin, saint Bernardin, inte Hélène.

H., 6 m.; L., 2,35. T. — Fig. gr. nat. — « On nous montra, aux Frari, ce qu'on disait e le chef-d'œuvre de Porta, une *Purification de la Vierge*, avec quatre figures de bien- ureux et sainte Hélène, et là il nous fut démontré que Salviati, déplacé à Venise, ait plus admiré dans un autre milieu, pour le grand caractère de son dessin mis en ief par l'énergie du ton. » (CH. BLANC, *Histoire des peintres*.)

4ᵉ autel :

Palma, Giovane, LE JEUNE. — *Martyre de sainte Catherine.*

La sainte est agenouillée, au second plan, la tête nimbée, en robe bleue et manteau rouge ; vers elle se dirige, à droite, un ange qui brandit une épée. Les assistants s'enfuient, blessés par les morceaux de la roue projetés en tous sens.

H., 6 m.; L., 2,50. T. — Fig. gr. nat.

Transept droit :

***Vivarini** (BARTOLOMEO). — *Vierge et Saints*. Retable.

Au milieu, la Vierge, assise de face, sur un trône, en robe rouge et manteau bleu, tient sur ses genoux l'Enfant Jésus, qui tend ses bras vers la gauche. Derrière ce groupe, est tendue une draperie verte. Devant le trône, une plante dans un vase. A droite, saint Pierre, en robe bleue et manteau jaune, tenant un livre, et saint Paul, en robe verte et manteau rouge, appuyé sur son épée, tournés tous deux vers la gauche. A gauche, saint André, une croix contre son épaule droite, en robe orange et manteau vert, lisant, et saint Nicolas, en vêtements épiscopaux, portant ses trois bourses sur un livre. A la partie supérieure, dans un cadre cintré, une Pietà.

Signé sur un cartel, devant le trône : BARTOLOMEVS VIVARINVS DE MVRANO, PINXIT, 1487.

Tableau placé autrefois contre la sacristie. Les critiques ont lu différemment la date inscrite. Suivant RIDOLFI, il faudrait lire 1436 ; suivant ZANETTI, 1487 ; suivant MILANESI, 1472.. — « Dans beaucoup de morceaux, qu'il exécuta rapidement de 1480 à 1499, il y a des marques visibles de déclin, de hâte ou de négligence... Ses défauts se montrent ici en plein, la tempera est lourde et triste, le dessin négligé, les têtes grosses, parfois vulgaires jusqu'au grotesque... Le manteau bleu de la Vierge est entièrement repeint à l'huile, et en général, la lourdeur du ton original exagérée par la restauration. » (CR. et CAV., I, 47.)

SACRISTIE

***Bellini** (GIOVANNI). — *Vierge et Saints*. Retable en trois compartiments.

1° Au milieu, dans une chapelle semi-circulaire, est assise sur un trône la Vierge, de face, en robe rouge et manteau bleu, tenant, debout sur ses genoux, l'Enfant Jésus, de trois quarts tourné à gauche. Au pied du trône, deux anges musiciens. Sur le fond doré de la coupole, on lit une inscription latine. — 2° A gauche, saint Nicolas, en surplis blanc et dalmatique rouge, retenue par un fermail de pierres précieuses,

CHIESA SANTA MARIA GLORIOSA DEI FRARI
(ÉGLISE SAINTE-MARIE DES FRÈRES)

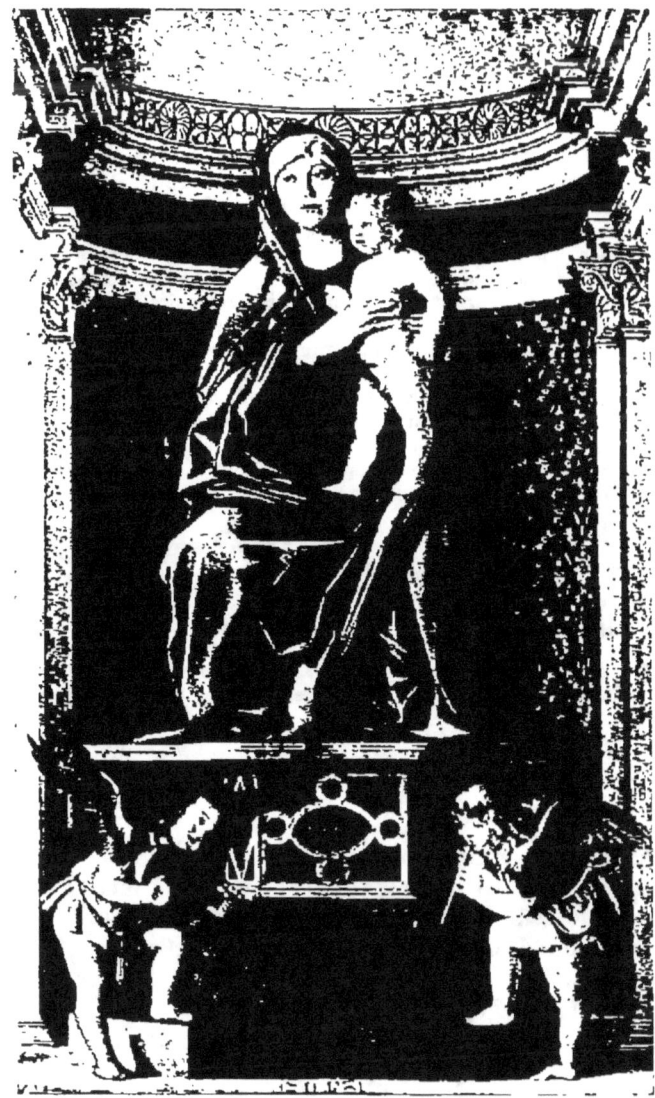

Cliché Alinari frères. Typogravure Ruckert.

BELLINI (GIOVANNI).
Vierge et Anges. (Fragment d'un retable.)

tenant un livre et sa crosse, et un autre saint dont on ne voit que la tête.
— 3° A droite, saint Benoît, en robe noire de son ordre, tenant de la main droite une crosse, et de la gauche un livre ouvert, regarde le spectateur. Saint Bernardin, au second plan.

Signé au pied du trône de la Vierge, dans un entrelacs : IOANNES BELLINVS, F. 1488.

Gravé par Buttazon (Z). — « Chaque partie de ce tableau sert naturellement de complément à l'ensemble de l'œuvre. La Vierge belle et pensive, les chérubins jolis, sous leur couronne de feuillage, les saints admirables de proportion, chaque détail défini avec une rigoureuse précision, comme eussent pu le faire Van Eyck ou Antonello... Dans cette habileté de clair-obscur, aussi bien que dans la vérité et la vigueur du coloris, il est certain que Bellini ne pouvait aller plus loin sans s'exposer au reproche de sécheresse dans le rendu du modelé... Nous estimons que c'est devant ce joyau que Cima s'est arrêté, en gravant les beautés dans sa mémoire pour essayer de les reproduire, comme aurait pu le faire Francia devant quelque œuvre du Pérugin. » (CR. et CAV., I, 168.) — « Toutes ces figures ont vécu. Le fidèle qui s'agenouillait devant elles y apercevait les traits qu'il rencontrait autour de lui dans sa barque et dans ses ruelles ; le ton rouge et brun des visages hâlés par le vent de la mer, la large carnation claire des fraîches filles élevées dans l'air humide, la chape damasquinée du prélat qui commandait les processions, les petites jambes nues des enfants qui, le soir, pêchaient les crabes. Il ne pouvait s'empêcher de croire en eux : une vérité si locale et si complète conduisait à l'illusion. » (TAINE, II, 414.) — L'encadrement est, d'après BURCKHARDT, le plus beau qu'il y ait à Venise.

MAÎTRE-AUTEL

Salviati. — *Assomption.*

H., 6,90 ; L., 3,60. T. — Fig. gr. nat. — Ce tableau a remplacé la célèbre *Assomption* du Titien, maintenant à l'Académie (p. 90), qui avait été mise en place le 19 mai 1519.

Transept gauche :

Licinio (BERNARDINO). — *Vierge et saints.*

Sur un trône est assise la Vierge, tenant, debout sur son genou droit, l'Enfant Jésus, dont elle soulève le pied gauche de la main gauche ; derrière le trône est tendue, sur une branche d'arbre, une draperie verte. A gauche, saint François d'Assise, saint Jérôme, sainte Catherine de Sienne et deux autres saints ; à droite, saint Antoine de Padoue, saint André et un évêque. Ciel nuageux.

Signé au milieu, près d'un chapeau de cardinal : BERNARDINI LICINI OPUS.

H., 4 m. ; L., 2 m. B. — Fig. gr. nat. — Cintré par le haut. — Cité par RIDOLFI (II, 116). Exécuté en 1535. — « Le meilleur tableau d'autel du peintre, dont les œuvres sont le plus souvent confondues avec celles de son parent, Giov. Antonio Licinio, dit Il Pordunone. Sans grande noblesse de pensée et d'expression, c'est un joyau pour l'éclat de la couleur et l'intensité de la vie. » (BURCK., 742.) — « Son chef-d'œuvre en fait de com-

position religieuse (il est plus connu comme peintre de portraits) est le grand retable des Frari, composition dans la formule ordinaire, avec de fortes réminiscences de ses modèles du Frioul et quelque chose de titianesque dans l'attitude et l'aspect de quelques-uns des saints assistants. La largeur de l'exécution, l'intensité du ton, la liberté du dessin donnent un charme inaccoutumé à cette œuvre, aussi complète que son autre tableau de l'église de Saleto, près Padoue. » (CR. et CAV., II, 296.)

3ᵉ chapelle, dite de' Milanesi.

***Vivarini** (LUIGI) et **Basaïti** (MARCO). — *Apothéose de saint Ambroise.*

Sous un portique voûté, saint Ambroise est assis sur un trône élevé, en surplis blanc et dalmatique rouge retenue par un fermail, coiffé de la mitre. De la main droite il tient un martinet et s'appuie, de la gauche, sur une crosse. Derrière lui est tendue une draperie verte. A ses côtés, à gauche, saint Georges, une épée nue à la main; à droite, saint Vital. Sur les degrés du trône, deux anges musiciens. Au premier plan, à gauche, saint Sébastien, les mains liées, le corps percé de flèches, saint Gervais, saint Jean-Baptiste et saint Protais. A droite, saint Jérôme, presque nu, lisant, saint Grégoire, coiffé de la tiare, tenant une croix, et un évêque. A la partie supérieure, sur une galerie, deux anges tendent une draperie derrière le Christ bénissant la Vierge.

Signé, sur un cartouche :

Quod Vivarine tuo fatali sorte nequisti,
Marcus Basitus nobile prompsit opus.

H., 6,50; L., 2,15. B. — Fig. gr. nat. — Malgré ces deux vers, BOSCHINI (p. 296), suivant, en cela, le dire de Vasari, avait à tort attribué cette peinture à Carpaccio. Une autre inscription latine nous apprend que ce tableau fut exécuté, en 1537, pour l'autel des Milanais. Il est vraisemblable, ainsi que le font remarquer CR. et CAV. (I, 68), que le couronnement de la Vierge, dans la lunette, les saint Ambroise, saint Georges, saint Vital, l'évêque et le moine sont de la main de Vivarini. « Il est vraiment dommage que Luigi n'ait pas vécu assez longtemps pour terminer cet ouvrage qui porte la trace du pinceau dur de son élève Basaïti. Il avait déjà donné une grande allure à cette composition par les belles fuites d'une perspective savante dans l'édifice voûté où se passe la scène, par la touche hardie et même vive de ses tons olive habituels rehaussés par des ombres bitumineuses et par l'intelligent groupement des personnages autour du saint (Id., 68)... Le dessin et la facture de Basaïti sont plus durs, plus secs; son coloris est plus cru, moins transparent et plus fortement ombré d'une mixture bitumineuse. » (Id., 260.)

***Vivarini** (BARTOLOMEO). — *Trois Saints.* Retable en trois compartiments.

1° Au milieu, saint Marc, sur un trône de marbre blanc, vêtu d'une robe rouge et d'un manteau brun, appuie sur sa jambe gauche un livre et bénit de la main droite; aux pieds du trône, deux anges musiciens, deux autres debout, aux côtés du saint, et trois autres plus petits sus-

CHIESA SANTA MARIA GLORIOSA DEI FRARI
(Église Sainte-Marie des Frères)

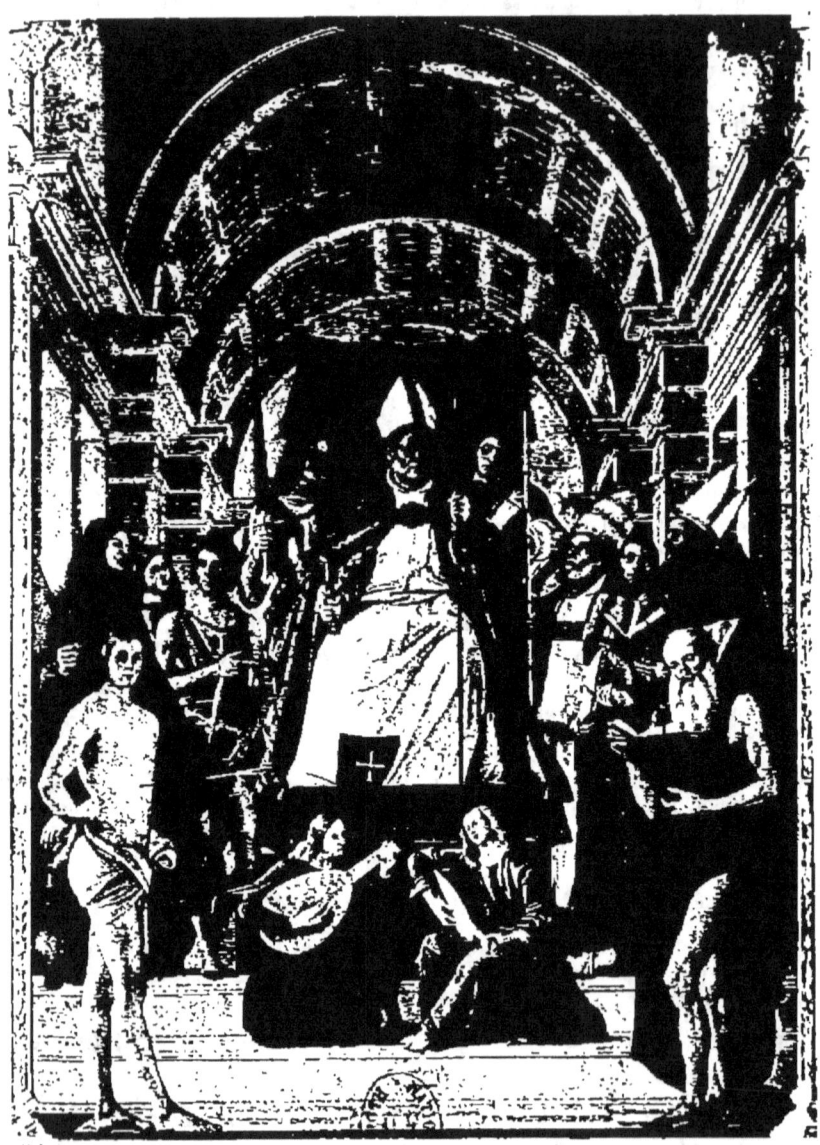

VIVARINI (LUIGI) ET BASAITI (MARCO).

Apothéose de saint Ambroise.

pendent au dossier du trône une guirlande de fleurs. — 2° A gauche, saint Jean-Baptiste, en robe grise et manteau vert, et saint Jérôme, en cardinal, portant, de la main gauche, le modèle d'une église. — 3° A droite, saint Paul, en robe lilas et manteau rouge, et saint Nicolas, en évêque. Fond bleu.

Signé, au pied du trône : Opvs Bartholomeū Vivarinvm de Mvriano. 1474.

H., 1,50; L., panneau central, 0,55; panneaux latéraux, 0,45. B. — Fig., 1,20. — Autrefois, dans la chapelle Cornaro. « Ce tableau montre, surtout dans les visages, combien Bart. Vivarini fut plus mantegnesque que les disciples véronais de Mantegna, et il est difficile de montrer plus vigoureusement l'influence exercée sur le style des Vénitiens par l'art du maître de Padoue. » (Cr. et Cav., I, 45.)

École de Basaïti. — *Vierge de Merci.*

La Vierge, en robe rouge, portant sur sa poitrine, dans une mandorle, l'Enfant Jésus, abrite huit martyrs dominicains, sous les plis de son manteau vert que soulèvent deux anges. Au second plan, dans le feuillage de deux arbres, six prophètes.

Nef gauche, chapelle Saint-Pierre.

Tiziano Vecellio. — Titien. — *La Famille Pesaro aux pieds de la Vierge.*

A droite, sous le portique d'un temple, est assise sur un soubassement, au pied d'une colonne, la Vierge, en robe rose, manteau bleu et voile blanc que soulève l'Enfant Jésus, debout sur ses genoux, de trois quarts tourné vers la droite. A gauche, sur les marches, saint Pierre, en robe bleue, manteau jaune, les clefs à ses pieds, s'interrompt dans sa lecture et baisse le regard vers Jacopo, da Pesaro, évêque de Paphos, agenouillé, au premier plan, les mains jointes, en vêtements noirs à manches blanches. Derrière Jacopo, un soldat, bardé de fer, brandissant d'une main un étendard aux armes des Borgia, et, de l'autre, amenant un Turc prisonnier. A droite, au second plan, debout, saint François d'Assise et saint Antoine de Padoue, implorant la famille divine en faveur des membres de la famille Pesaro, agenouillés à ses pieds. Benedetto, en avant, vêtu d'une simarre rouge, Vittore, en satin blanc, Antonio, capitaine de Vicence, Fantino, capitaine de Padoue, et Giovanni. Au ciel, deux anges portant une croix.

Gravé par Buttazon (Z), par Le Febre et Patina. L'Albertina de Vienne possède un dessin au crayon rouge du groupe central et les Uffizi de Florence, une esquisse de la Vierge et de l'Enfant. Ce tableau fut commandé, en 1519, par Jacopo Pesaro, évêque de Paphos, légat apostolique, chef de la flotte levée par les Vénitiens contre les Turcs, mort en 1547, pour orner sa chapelle mortuaire, et fut payé au peintre 96 ducats dont l'acquit, pour solde, est du 27 mai 1576. (Document appartenant à la famille Pesaro.) Res-

tauré par Giuseppe Bertani. Titien avait déjà représenté, vingt-trois ans auparavant, l'évêque, aux pieds de la Vierge, alors qu'il allait s'embarquer pour conquérir Santa Maura. (Musée d'Anvers.) « D'un sujet insignifiant par lui-même et sans aucun ressort, Titien a su tirer un parti merveilleux, tout d'inspiration et de génie. Quel charme, en effet, dans cette composition qu'on dirait arrangée par un heureux hasard! Au lieu de siéger majestueusement sur un trône symétrique, placé au centre du tableau, la Madone, descendue d'un nuage, s'est doucement posée, avec l'enfant, sur une corniche du palais du Pesaro, comme ferait une volée de colombes. » (Ch. BLANC, *Hist. des peintres.*) « Dans les figures se retrouve une ressemblance de famille : Benedetto, mort en 1503, ayant été peint d'après un portrait ancien; les autres ayant été exécutés d'après nature. Rien ne peut surpasser la dignité, le calme et le mouvement approprié à chacun d'eux. Chacun exprime une sensation différente, et l'enfant, qui ne s'intéresse pas à la cérémonie qui absorbe ses aînés et regarde autour de lui, est charmant. Chacun, en étudiant ce morceau, se rend compte de la grande influence que cette noble création eut sur les peintres du temps. » (CR. et CAV., *Tiziano*, I, 307-310.)

CHIESA DI SAN ROCCO

(ÉGLISE SAINT-ROCH)

Érigée une première fois en 1478, reconstruite de 1765 à 1771 par Bernardino Macaruzzi. Une nef.

A gauche :

Rizzi (SEBASTIANO). — *Sainte Hélène trouvant la croix.*

Fumiani (ANTONIO). — *Le Christ chassant les marchands du temple.*

Au-dessus de cette dernière toile :

Pordenone. — *Saint Martin à cheval.* — *Saint Christophe.*

Ces deux belles toiles, qui formaient autrefois les volets d'une armoire, sont malheureusement en très mauvais état. (RID., I, 102.) « Nous fûmes frappés vivement d'un superbe saint Martin à cheval... La grande tournure de ce morceau nous saisit et nous fit comprendre que Pordenone eut conçu la pensée de se comparer au Titien. » (CH. BLANC.)

A droite :

Rizzi (SEBASTIANO). — *Saint François de Paule ressuscitant un enfant.*

A gauche, devant une église, le saint, en robe de bure, touche du doigt un enfant mort que lui présente une femme en riches habits. Près du saint, un moine, une femme et un mendiant. Au premier plan, à

CHIESA SANTA MARIA GLORIOSA DEI FRARI
(ÉGLISE SAINTE-MARIE DES FRÈRES)

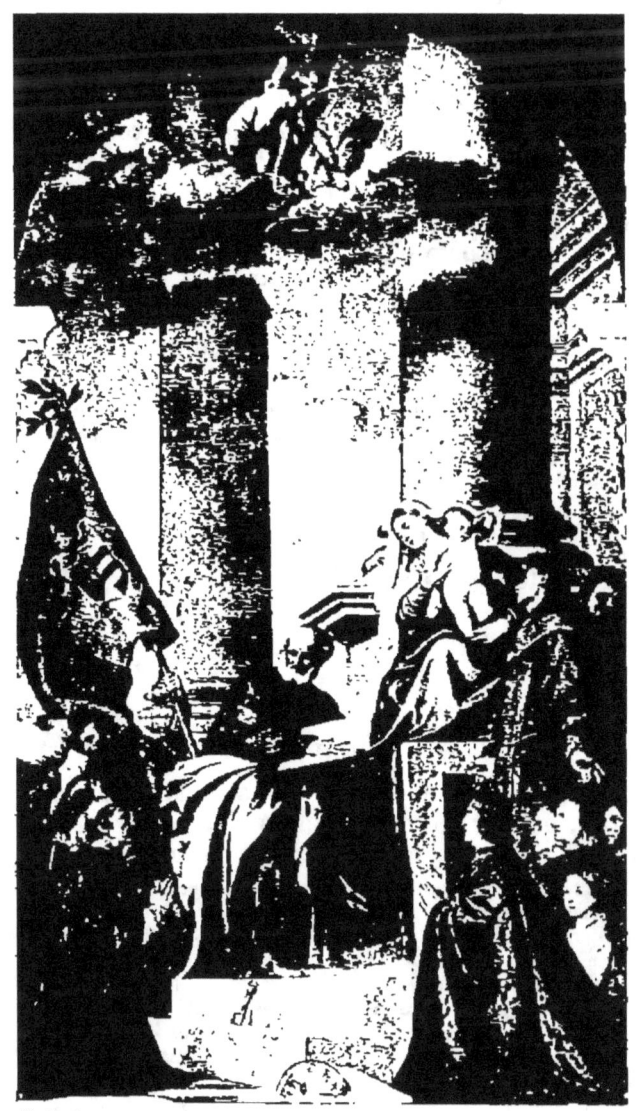

TIZIANO VECELLIO, LE TITIEN.

La Famille Pesaro aux pieds de la Vierge.

terra, un estropié que soutient un homme; au second plan, au milieu, un seigneur en costume oriental, et un jeune page. Au ciel, deux anges, dont l'un porte un cœur sur lequel on lit : *Caritas*.

Tintoretto. — *La Piscine probatique.*

Sous un portique sont entassés des malades qui implorent le Christ, debout au milieu, en robe rose et manteau bleu. « Une femme, couchée sur le dos, tourne vers lui les yeux pour lui demander aide; un torse énorme d'agonisant se penche et s'abat sur un tas de draperies, avec un effort suprême pour se rapprocher de la guérison... Sur le devant, un serviteur raidit ses cuisses et s'arc-boute sur ses reins pour emporter un amas de linge; un autre, vieux géant, presque nu, est assis contre une colonne : ses jambes pendent, il est résigné comme un ancien habitant d'hôpital. Il rêve la face en l'air, sentant le soleil qui réchauffe son vieux sang. » (TAINE, II, 470.)

« Dans cette belle œuvre, se reconnaît le mieux la puissance inventive du maître dans la composition, la science et la vivacité de sa main dans l'exécution. La critique la plus acerbe ne peut trouver ici d'autres défauts que le trop grand nombre de personnages qui sont trop pressés les uns contre les autres. » (MOSCH., II, 205.)

Tintoretto. — *Saint Roch malade au désert.*

Le saint est couché sur un tertre, les yeux levés au ciel; vers lui s'avance son chien qui lui apporte un pain. A droite et à gauche, les fidèles agenouillés. Fond de paysage.

Contre le chœur :

Tiziano ou Giorgione. — *Le Christ portant sa croix.*

Le Sauveur, vu de trois quarts, portant sa croix sur l'épaule droite, est entraîné, vers la gauche, par un bourreau tirant la corde qu'il porte au cou; au second plan, dans l'ombre, de chaque côté, une autre figure.

H., 0,70; L., 1 m. T. — Fig. gr. nat. — Les critiques diffèrent d'avis sur l'attribution. L'ANONIMO et SANSOVINO prononcent nettement le nom du Titien; VASARI (IV, 87), incertain, l'attribue d'abord à Giorgione, puis à Titien. « C'est aujourd'hui la plus grande dévotion de Venise et qui a reçu, en aumônes, plus d'écus que n'ont gagnés, en toute leur vie, Tiziano et Giorgione. » M. MILANESI, tout en reconnaissant que les jugements qu'on peut porter sur cette œuvre sont sujets à caution, puisque le tableau est très détérioré, reconnaît, dans le peu qu'il en reste, une facture qui n'est point inférieure à celle de Giorgione. CROWE et CAVALCASELLE (II, 144) prononcent également le nom de Giorgione. « Nous reconnaissons le genre de ce maître et son naturalisme subtil, aussi bien que sa pondération dans le clair-obscur et sa brillante lumière, son peu d'empâtement, le choix judicieux de ses couleurs et ses tons fondus. Nous serions fâchés de lui voler cette création; cependant, on peut admettre que Titien se soit imprégné des procédés de Giorgione au point de nous tromper. » Voir, des mêmes auteurs, *Tiziano* (I, 60-62). C'est au Titien que l'attribuent RIDOLFI, BOSCHINI et MOSCHINI.

Dans une lunette :

Schiavone. — *L'Éternel et deux anges.*

CHOEUR

Pordenone (restauration de **G. Angeli** au xviii^e siècle). — *Fresques de la coupole et des pendentifs.*

Dans la coupole, *Dieu le Père*, entouré d'anges « dans des attitudes aussi belles que variées ». Sur la bordure, *les Quatre Évangélistes* et *huit figures de l'Ancien Testament*. Au-dessus de l'autel, *la Transfiguration*, et, sur les côtés, *les Quatre docteurs de l'Église.*

Voir RIDOLFI (I, 102-103). — Ces fresques, qui avaient été commandées au Pordenone par les surintendants de l'église, lui procurèrent honneur et profit, car elles furent cause que messer Jacopo Soranzo devint son ami et lui fit obtenir la décoration de la salle dei Pregadi (palais des Doges) au détriment du Titien. » (VAS., V, 115.)

Tintoretto. — *Saint Roch guérissant des pestiférés.*

L'un d'eux montre au saint sa jambe ulcérée. Dans la foule des malades, les uns sont montés sur des bancs et mettent à nu leurs plaies, d'autres se traînent misérablement à terre ; les vieillards sont soutenus par des jeunes gens, et des femmes se dressent, éplorées, sur leur lit et implorent le saint.

« Cet ouvrage est célèbre par la rareté de sa composition ; chaque partie, en effet, est un ensemble empreint d'une telle tristesse appropriée au lieu, qu'elle réveille dans l'âme des sentiments de commisération. Grâce au dessin exquis et au coloris admirable, les corps ne paraissent pas avoir été peints, mais ils semblent être en véritable chair. Cet ouvrage est digne de tous les éloges qu'on peut donner à l'œuvre la plus parfaite. L'envie ne doit pas trouver matière à s'exercer ; car tous les bons connaisseurs déclarent que l'on ne peut peindre avec plus d'érudition. » (RID., II, IV.) « Dans l'église de Saint-Roch, dans la grande chapelle, il fit deux tableaux à l'huile, de la grandeur de toute la chapelle, c'est-à-dire de douze brasses chacun. Dans l'un, il y a une perspective d'hôpital plein de lits et de malades en diverses attitudes, qui sont soignés par saint Roch. Parmi ces malades, il s'en trouve de nus, très bien compris, et on voit même un mort en raccourci qui est d'une rare beauté. Dans l'autre, on voit également une légende de saint Roch, pleine de très beaux et gracieux personnages, et telle, enfin, qu'elle est considérée comme une des meilleures œuvres de ce peintre. » (VAS., VI, 590.)

Tintoretto. — *Saint Roch guérissant des animaux.*

« Ce paysage me semble le meilleur qu'ait exécuté Tintoret à Venise, à l'exception de sa *Fuite en Égypte* (p. 197), et d'un intérêt plus vif, à cause du caractère sauvage que donnent les arbres, presque tous des pins. Mais le tableau est trop haut placé et trop mal éclairé, bien qu'il ne paraisse jamais avoir été très riche en couleur ni très lumineux. » (RUSKIN, *St. of Ven.*, III, 324.)

A gauche :

Tintoretto. — *Un ange apparaît à saint Roch dans sa prison.*

« Parmi les prisonniers, on en remarque d'enchaînés ; d'autres passent la tête à travers le grillage pour recevoir la nourriture qu'on leur apporte. « Des échines roussâtres et sillonnées de muscles, des poitrines couleur de rouille, des têtes fauves comme des crinières de lions, des barbes blanches lumineuses, apparaissent au milieu de l'obscurité sépulcrale ; mais plus haut, dans les noirceurs charbonneuses de l'ombre, flottent des figures délicieuses, des robes de soie argentées, des tuniques de violette pâle, des cheveux blonds rayonnants ; c'est la visitation d'un chœur angélique. » (Taine, II, 472.) — « Tous ces détails sont les plus curieux qu'on puisse voir ; mais les innovations de Tintoretto sont si multiples et si singulières, qu'on doit pardonner à la plume de ne pas en donner une exacte description. » (Rid., II, 18.)

Tintoretto. — *Saint Roch conduit en prison.* — *Le Supplice des cent martyrs.*

« Si l'on examine dans tous leurs détails les deux plus grands tableaux, on y trouve les fruits les plus savoureux de l'école titianesque, les souvenirs les plus solides des formes de Michel-Ange, et la connaissance des ombres et des lumières répandues avec la plus grande habileté... Dans les deux plus petits, on se rend compte que le maître n'est pas toujours égal à lui-même. » (Mosch., II, 207.)

Dans le corridor qui mène à la sacristie :

Pordenone. — *Saint Sébastien.*

« Peint en 1528, pendant un court séjour que le maître fit à Venise. » (Burck., 747.)

En face de l'autel, les deux côtés de l'orgue :

Tintoretto. — *Annonciation.*

« Œuvre désagréable, ne montrant aucune des qualités du peintre. » (Ruskin, *St. of Ven.*, III, 322.)

Tintoretto. — *Saint Roch devant le pape.*

A droite, sur une estrade, le pape, auquel un haut dignitaire présente le saint agenouillé ; à gauche, devant un édifice, des évêques.

« Peinture délicieuse, de la meilleure manière, mais pas très travaillée. Comme beaucoup d'autres morceaux de cette église, elle semble avoir été exécutée à une époque pendant laquelle ou Tintoretto était malade, ou bien il peignait pour ainsi dire machinalement, ayant perdu l'habitude de travailler d'après nature. » (Ruskin, *St. of Ven.* III, 322.)

SCUOLA DI SAN ROCCO

(CONFRÉRIE DE SAINT-ROCH)

Commencé par Sansovino, d'après Ridolfi, par Bartolomeo Bon, suivant d'autres écrivains, ce monument fut continué par Sante et Giulio Lombardi et terminé par Antonio Scarpagnino. Il coûta 47,000 zecchini. Style de la Renaissance.

Cette confrérie, instituée pour secourir les malheureux et soigner les malades, dut surtout son importance aux dons qui affluèrent chez elle pendant la peste de 1478 et celle de 1484. Tous les doges en faisaient partie; pendant les guerres, elle fournissait à l'État des hommes et de l'argent. En 1797, elle fut dissoute par les commissaires français, « mais des personnes pieuses ont pris soin des bâtiments et les ont conservés pour la gloire des beaux-arts ». (SELVATICO.)

Cet édifice, que RIDOLFI considère comme « l'académie et la retraite où doivent venir chaque personne désireuse de s'instruire en peinture et surtout les étrangers qui visitent notre pays » (II, 25), a été décoré presque entièrement par Tintoretto. « C'est là qu'il est permis d'apprécier hautement la grande importance de ce maître : il est le premier qui (surtout dans la grande salle de l'étage supérieur) ait traité l'histoire sacrée depuis l'origine jusqu'à la fin dans le sens du naturalisme absolu. » (BURCK., 760.) « Les esprits académiques, à la fin du XVIe siècle, l'ont décrié comme outré et négligent : ce qu'il y a de prodigieux et de surhumain dans son génie choque les âmes ordinaires ou tranquilles. Qu'on l'appelle extravagant, emporté, improvisateur, qu'on gronde contre les noirceurs de son coloris, contre le renversement de ses figures, contre le désordre de ses groupes, contre la hâte de son pinceau, contre la fatigue et la manière qui parfois introduisent un métal usé dans sa fonte nouvelle, qu'on lui reproche tous les défauts de ses qualités, j'y consens; mais une pareille fournaise, si ardente, si regorgeante, avec de telles saillies et de tels crépitements de flammes, avec un jet si haut d'étincelles, avec des éclairs si soudains et si multipliés, avec un flamboiement si continu de fumées et de lumières inattendues, on ne l'a point connue ici-bas. » (TAINE, II, 463.)

REZ-DE-CHAUSSÉE

Grande salle peinte par **Tintoretto**.

* I. — *L'Annonciation*.

Dans une chambre, à droite, la Vierge, en robe rouge, jupe grise, voile blanc, assise, s'arrête dans sa lecture et se tourne à gauche vers

l'ange qui lui montre le Saint-Esprit, dans un rayonnement ; au milieu, un pan de muraille ; à gauche, des maisons en ruines.

<small>Gravé par Sadeler. La robe de la Vierge et le ciel sont repeints. « Nouvelle et judicieuse est l'idée de faire entrer l'ange par une porte, en volant ; et la lumière qui pénètre par cette ouverture est si brillante, qu'on se demande si l'on voit une peinture ou la réalité. Le reste du tableau est un superbe trompe-l'œil, grâce à la science de la perspective et à l'habileté de l'éclairage. » (MOSCH., II, 215.)</small>

*II. — *L'Adoration des Mages.*

A gauche, dans une étable soutenue par des piliers en briques, d'un côté, la Vierge et saint Joseph, de l'autre, deux des rois mages entourent l'Enfant Jésus ; au premier plan, une femme drapée dans un manteau rouge, debout, et une jeune fille, agenouillée, portant deux colombes ; à droite, le troisième roi mage ; au fond, l'escorte ; au ciel, des anges et l'étoile indicatrice.

<small>« Le morceau le plus fini de la collection. Il renferme toutes les sources d'agrément qu'un tableau peut présenter : l'élévation du sujet principal et la minutie des détails pittoresques, la dignité des personnages au premier plan, opposée à la simplicité de ceux du second ; la sérénité et le calme de la scène qui se passe dans une chaumière, à côté du mouvement de la troupe de cavaliers. » (RUSKIN, *St. of Ven.*, III, 327.)</small>

*III. — *La Fuite en Égypte.*

A droite, montée sur un âne, que conduit saint Joseph, la Vierge portant dans ses bras l'Enfant Jésus ; au milieu, à terre, un sac, un petit tonneau, une perche et une draperie ; au fond, une chaumière sur le bord d'un cours d'eau. Montagnes à l'horizon. A droite et à gauche, des palmiers.

<small>Tableau malheureusement très restauré.</small>

*IV. — *Massacre des Innocents.*

Au premier plan, sous un portique dont le plancher ruisselle de sang, des scènes de meurtre. « Les femmes saisissent à pleines mains les épées des bourreaux, collent leurs petits contre leur poitrine, avec une étreinte animale, s'abattent sur eux en les couvrant de leurs corps. L'espace est couvert d'un fouillis de têtes, de membres, de torses, tombant, courant, heurtés, chancelants, comme dans une débandade de gens ivres ; c'est la bacchanale forcenée du désespoir. » (TAINE, II, 469.) A gauche, une terrasse, d'où plusieurs mères tendent leurs bras à leurs enfants. Fond de paysage avec des femmes qui s'enfuient, poursuivies par des bourreaux.

<small>Gravé par Chiliano. « Dans cette peinture, qui convient si bien au génie du Tintoret, conçue avec une grande force de pensée, avec une science et une intelligence harmo-</small>

nieuses et absolues, il faut admirer les belles expressions, les épisodes nouveaux et variés de ce cruel spectacle, et surtout la belle distribution des groupes et les oppositions de lumière et d'ombre, établies avec un singulier jugement et une grande vérité. » (Mosch., II, 215.)

* V. — *Marie-Madeleine au désert.*

Dans un paysage sauvage, à droite, la sainte est assise à terre, sur le bord d'un ruisseau, lisant. Fond de montagnes. Ciel très sombre.

* VI. — *Marie l'Égyptienne.*

A gauche, sur des rochers qui bordent un cours d'eau, est assise la sainte; à droite, sur la rive opposée, des palmiers. Fond de montagnes. Ciel très sombre.

* VII. — *La Circoncision.*

Dans un temple, au milieu, le grand-prêtre, dont deux lévites soulèvent la riche dalmatique, reçoit l'Enfant Jésus. A gauche, la Vierge et saint Joseph; au premier plan, des vases d'or sur une table couverte d'une draperie blanche; à droite, groupe d'assistants.

VIII. — *L'Assomption.*

La Vierge, en robe rouge et manteau bleu, s'élève dans les airs parmi les anges, dont l'un est encore à mi-corps dans le sépulcre; à droite et à gauche, des apôtres.

Tableau restauré en 1834, ainsi que l'indique l'annotation sur le tombeau : Rest. Antonius Florian, 1834.

Un escalier à deux rampes mène au premier étage.

Sur le palier, à droite :

* **Tiziano Vecellio.** — Titien. — *L'Annonciation.*

Sous un portique, la Vierge est agenouillée à droite devant un prie-Dieu; à ses pieds, dans une corbeille, un oiseau et des fruits; à gauche, s'avance l'ange, en robe rouge, tenant un lis de la main gauche; au milieu, dans un rayon lumineux, le Saint-Esprit qui se dirige vers la Vierge. Fond d'arbres. Ciel lumineux.

Gravé par Le Febre et par Buttazon (Z). Légué par Amelio Cornaro en 1555. « De la meilleure époque du peintre où peuvent être admirées les plus belles qualités de son style. » (Mosch., II, 213.) A comparer avec le même sujet à la cathédrale de Trévise, peint quelques années auparavant. « L'inspiration est moins naïve et moins tendre; mais la scène se passe dans un milieu plus décoratif et l'agrandissement du style, dans le mou-

vement des figures, dans le jeu savant des draperies, s'y montre aussi clairement que la maturité croissante de la pensée dans l'expression des visages plus graves et plus idéalisés. » (G. Lafenestre, *Titien*, 120.)

A gauche :

***Tintoretto.** — *La Visitation.*

Dans un paysage, au milieu, la Vierge relève sainte Élisabeth, qui s'incline devant elle; à droite, saint Joseph debout; à gauche, Zacharie assis. Fond très sombre.

Contre les parois de l'escalier :

A droite :

Zanchi (Antonio). — *La Peste de* 1630 *à Venise.*

Au premier plan, à droite, un gondolier emporte dans une barque des cadavres; au second plan, un groupe entoure une femme morte aux chairs verdâtres, et un homme en noir se détourne en se bouchant le nez; au milieu, les pestiférés implorent la Vierge, qui apparaît dans une gloire; à gauche, des fossoyeurs transportent des cadavres.

Peint en 1666. « Le meilleur ouvrage du peintre. » (Mosch., II, 218.)

A gauche :

Negri (Pietro). — *Venise délivrée de la peste en* 1630.

A gauche, le fléau personnifié par un squelette est emporté par une femme décharnée qui s'envole à tire-d'aile vers la gauche; au premier plan, une femme en robe bleue, l'épaule nue, s'enfuit. A droite, saint Marc, saint Roch, saint Sébastien, intercèdent auprès de la Vierge, en faveur de Venise, qui se tient à droite, un corno à ses pieds, entourée de la Foi et des autres vertus. Au ciel, l'ange de la mort remet le glaive au fourreau. Au fond, à droite, l'église Santa Maria della Salute.

Peint en 1673.

PREMIER ÉTAGE

Salle décorée par **Tintoretto.**

A l'autel :

Glorification de saint Roch.

Dans une gloire, le saint, drapé dans un manteau jaune, soutenu par des anges, son bourdon à la main, incline la tête vers la terre où sont

réunis en extase des fidèles, parmi lesquels il faut remarquer une figure que l'on retrouve dans le *Saint Étienne* de saint Georges Majeur, et dans le *Paradis* du palais ducal; c'est le portrait du cardinal Brittanico, l'hôte du Tintoret à Rome, qui, « pendant la peste de Venise, marqué par le saint, conserva imprimée sur son front une croix et ne fut pas atteint par le fléau ». (Rɪᴅ., II, 24.)

Le long des parois de la salle, en commençant par la droite :

*I. — *La Résurrection de Lazare.*

Au milieu, au second plan, le mort se soulève, soutenu par deux assistants; à droite, au premier plan, le Christ, en robe rose et manteau bleu, devant lequel, à gauche, est agenouillée une des sœurs de Lazare; l'autre sœur se tient à droite dans la foule.

*II. — *La Multiplication des pains et des poissons.*

Au second plan, le Christ, debout, au milieu des convives, arrête un serviteur qui porte des pains dans un panier; au premier plan, plusieurs personnages, plus grands que nature, couchés à terre; un pêcheur, près d'un cours d'eau, met des poissons dans un vase que lui tend une femme.

*III. — *La Cène.*

Dans une salle, au second plan, à gauche, le Christ, la tête rayonnante, tend à un disciple le pain qu'il vient de bénir. Les apôtres, vus de profil, sont assis autour d'une table, à l'extrémité de laquelle Judas exprime son indignation d'être soupçonné. Au fond, trois serviteurs devant un dressoir qu'éclaire l'auréole du Sauveur. Au premier plan, deux mendiants et un chien.

Malgré l'opinion de Rᴜsᴋɪɴ (*St. of. Ven.*, III, 338), qui regarde ce tableau comme un des plus mauvais du Tintoret, nous considérons, au contraire cette Cène comme une composition intéressante où la lumière est très habilement distribuée. « C'est un souper, un vrai souper, le soir : voilà pour l'idée essentielle. Au-dessus de la table, une lampe rayonne, et une clarté de lune bleuâtre tombe sur les têtes; mais le surnaturel entre de toutes parts : au fond, par une échappée, le ciel et un chœur d'anges rayonnants; à droite, par un essaim d'anges pâles qui tourbillonnent dans l'ombre nocturne. Avec une témérité et une force de vraisemblance extraordinaire, les deux mondes, le divin et l'humain, pénètrent l'un dans l'autre et n'en font qu'un. » (Tᴀɪɴᴇ, II, 469.)

*IV. — *Le Christ au jardin des Oliviers.*

Au second plan, au milieu, le Christ, auquel un ange tend un calice. Au premier plan, les trois disciples endormis; à gauche, s'avance la troupe des soldats.

V. — *La Résurrection.*

Le Christ, portant le labarum, sort du tombeau, dont quatre anges soulèvent la pierre; au premier plan, des soldats drapés dans leurs manteaux; à gauche, au fond, les saintes femmes.

« Les soldats sont dans l'obscurité, leurs coiffures seules et leurs genoux étant éclairés; artifice fréquemment employé par Tintoretto pour donner plus de relief aux endroits frappés par la lumière. » (Rid., II, 33.) — « La figure du Christ a une expression maladive et douloureuse. L'ensemble de la composition est languissant et exécuté sans charme, à l'exception des arbres sur le sommet du rocher, qui, par un singulier caprice, sont peints dans la meilleure manière du maître et portent des nervures d'or aux feuilles, ce qui les fait presque ressembler à ces dessins croisés et quadrillés que le peintre affectionne sur les vêtements de ses personnages. » (Ruskin, *St. of Ven.*, III, 337.)

*VI. — *Le Baptême du Christ.*

Au milieu, le Christ, agenouillé sur la rive, est baptisé par saint Jean. Au premier plan, un homme debout, une femme assise et son enfant. Au fond, sur la rive opposée, groupes d'assistants.

*VII. — *L'Adoration des Bergers.*

Tableau en deux parties superposées. En haut, à droite, la Sainte Famille et deux femmes agenouillées, à gauche; en bas, les bergers offrant des présents et une bergère debout. Au fond, un coq, le bœuf et l'âne.

Entre les fenêtres :

VIII. — *Saint Roch.* — *IX. — *Saint Sébastien.*

Le long de la paroi :

*X. — *Le Christ tenté par le démon.*

A droite, sous une hutte, le Christ, en robe rouge et manteau gris, la tête rayonnante, appuyé contre un arbre, est tourné à gauche vers le démon, qui lui présente de ses mains étendues deux grosses pierres.

XI. — *Portrait de Tintoretto.*

Vu en buste, de trois quarts tourné vers la gauche, les mains croisées. Houppelande noire bordée de fourrure grise.

Sur le fond, on lit : *Religioni,* 1573.

*XII. — *La Piscine probatique.*

A droite, le Christ est penché vers une vieille femme qui l'implore en faveur de sa fille infirme, couchée au premier plan. Autour de la piscine, des malades étendus à terre ; d'autres, à gauche, couchés sur des lits dans des cellules ; au fond, une femme sur un lit, enveloppée d'une draperie rouge.

*XIII. — *L'Ascension.*

Le Christ, soutenu par des anges portant des palmes et des branches de lauriers, s'élève dans les airs ; sur terre, les disciples. Fond de paysage avec les pèlerins d'Emmaüs sur le bord d'un ruisseau, et le Christ au mont des Oliviers.

« Bien qu'il soit léger d'exécution et d'un coloris froid, ce tableau est remarquable par l'air qui y circule. » (Ruskin, *St. of Ven.*, III, 340.)

Plafond décoré par **Tintoretto**.

La description part de l'autel pour se diriger vers les deux fenêtres d'en face.

*1° Dans un ovale, *la Pâque*, entre *le Massacre des Hébreux*, à droite, et *le Sacrifice de Melchisédech*, à gauche (deux médaillons en grisaille).

*2° *La Manne* (panneau rectangulaire).

« C'est un campement de peuple avec tous les accidents de la vie, toutes les diversités du paysage, toutes les grandeurs des lointains illimités. Ici, un chameau avec son conducteur ; là, un homme près d'une table avec un pilon ; ailleurs, deux femmes qui lavent ; une autre femme attentive qui se penche pour raccommoder une corbeille ; d'autres assises auprès d'un arbre ; d'autres qui tournent un dévidoir, ou apprêtent des linges pour recueillir la manne ; un grand vieillard drapé consulte avec Moïse. » (Taine, II, 466.)

* A droite, *le Prophète Élie distribuant du pain;* à gauche, *le Prophète Élie nourri au désert par un ange* (médaillons). *Daniel dans la fosse aux lions*, à gauche ; *Élie enlevé au ciel*, à droite (médaillons en grisaille).

*3° *Le Serpent d'airain.* — A gauche, sur un monticule, Moïse montre aux Hébreux le serpent enroulé sur une perche ; au premier plan, des Hébreux saisis par des serpents ; au fond, le camp. Au ciel, l'Éternel dans une gloire (forme rectangulaire).

Voir dans Ruskin (*St. of Ven.*, III, 345) la comparaison que ce critique établit entre Michel-Ange, Rubens et Tintoret, ayant tous les trois traité le même sujet. — « Dans cet ensemble contenant de si nombreux personnages, on peut faire d'utiles observations sur la façon dont l'auteur peint différemment les corps, qui, blessés par des serpents, se

tordent dans des attitudes étranges, leur donnant une forme différente, avec des muscles plus ou moins proéminents, suivant l'âge. En outre, on peut remarquer le merveilleux artifice qu'il employait en séparant une figure de l'autre par des ombres et des lumières plus ou moins vives, et en faisant fuir, avec une grande douceur, les autres figures dans le lointain. » (Rɪᴅ., II, 22.)

La Vision d'Ezéchiel, à gauche ; *l'Échelle de Jacob*, à droite (forme elliptique).

* 4° *Jonas sortant de la baleine* (forme ovale), entre *Samson brandissant la mâchoire d'âne*, à gauche, et *Samuel bénissant David*, à droite (grisaille).

* 5° *Moïse faisant jaillir l'eau du rocher* (forme rectangulaire).

« L'ensemble de la composition est à la fois sombre et éclatante, les couleurs dominantes étant le noir et le rouge, tandis que le second plan, or et bleu, semble comme une trouée de ciel bleu après la pluie ; mais un examen attentif fait reconnaître que ce bleu n'est pas celui du ciel, qu'il est obtenu par les rayures bleues des tentes blanches éclairées par le soleil couchant. » (Rᴜsᴋɪɴ, *St. of Ven.*, III, 344.)

* A droite, *Moïse montrant aux Hébreux la colonne de feu* ; à gauche, *le Buisson ardent* (forme ovale).

6° Au milieu, *le Premier Péché* (forme ovale) ; à droite, *Moïse sauvé des eaux* ; à gauche, *les Trois Enfants dans la fournaise* (grisaille).

Sᴀʟʟᴇ ᴅᴇ ʟ'ᴀʟʙᴇʀɢᴏ décorée par **Tintoretto**.

* *Le Calvaire.*

Au second plan, au milieu, le Christ, nimbé, sur la croix, contre laquelle est posée une échelle que gravissent deux bourreaux, l'un tendant à l'autre l'éponge. Au pied de la croix, les disciples, les saintes femmes, la Madeleine, vue de dos, drapée dans un manteau brun ; à gauche, des bourreaux dressant une seconde croix sur laquelle est attaché un des larrons, l'escorte des soldats et la foule ; à droite, on lie le second larron sur une croix. « Par delà ces trois scènes principales, roule, échelonnée sur cinq ou six plans, avec des variétés innombrables de teintes et de formes, la large et pompeuse harmonie de la foule, assistants de toute espèce, petites scènes accessoires, fossoyeurs qui creusent la tombe des suppliciés, arbalétriers qui, dans un creux, tirent au sort les tuniques, prêtres en grande robe, hommes d'armes en cuirasse, cavaliers hardiment drapés et campés, simarres de Juifs et armures de gentilshommes..., tout cela dans une telle ampleur de lumière, avec un si triomphal épanouissement de génie et de réussite, qu'on en sort comme d'un concert trop riche et trop fort, à demi étourdi, perdant la mesure des choses et ne sachant pas si l'on doit croire sa sensation. » (Tᴀɪɴᴇ, II, 475.)

Sur une pierre, à gauche, on lit : MDLXV, TEMPORE MAGNIFICI DOMINI HIERONYMI ROTAE ET COLLEGARVM JACOBVS TINTORECTVS FACIEBAT.

Gravé par Buttazon (Z) et par Agostino Carracci. — RIDOLFI raconte que lorsque Carracci présenta à Tintoretto sa planche, celui-ci la trouva si parfaite, qu'il se jeta dans les bras du graveur (II, 22). C'est à l'occasion de ce Calvaire et non, comme l'a écrit Ridolfi, à cause d'une figure de saint Roch, que Tintoretto fut admis dans la confrérie. Le tableau fut payé 280 ducats.— « Jamais Ribera, jamais Rembrandt, jamais Géricault, jamais Delacroix, dans leurs plus fiévreuses et leurs plus turbulentes esquisses, ne sont arrivés à cet emportement, à cette rage, à cette férocité. Cette fois-ci, Tintoret a pleinement justifié son nom de Robusti ; la vigueur ne saurait aller plus loin. Cela est violent, exagéré, mélodramatique, mais revêtu d'une qualité suprême : la force. » (TH. GAUTIER, 274.)

*Le Christ devant Pilate.

A droite, sur un trône élevé, adossé à un édifice, Pilate, en robe rouge et manteau jaune, se lave les mains dans une bassine que lui présente un page. Au milieu, debout, sur les degrés du trône, le Christ, en long vêtement blanc, les mains liées, la tête rayonnante; à gauche, des officiers et des assistants; au fond, des soldats.

*Le Portement de croix.

Au second plan, gravissant la pente du Calvaire, le Christ, de trois quarts tourné vers la gauche, s'affaisse sous le poids de la croix; à son côté, un cavalier; en avant, un bourreau, d'autres en arrière; au premier plan, les deux larrons dont deux bourreaux soulèvent la croix.

Au-dessus de la porte :

Le Couronnement d'épines.

Assis sur les marches d'un escalier, le Christ, nu, les pieds liés, un roseau entre les mains, est couronné d'épines. Derrière lui, des bourreaux s'apprêtent à lui jeter sur les épaules une robe blanche ensanglantée ; à droite, un vieillard ; à gauche, un soldat semblant montrer le condamné à des spectateurs invisibles.

Au plafond :

*Glorification de saint Roch.

Le saint, debout, en justaucorps rouge, ceinture jaune, haut-de-chausses bleu, manteau vert, la tête rayonnante et tournée à gauche, lève les yeux vers l'Éternel, dans une gloire ; autour du saint, des anges dont l'un porte son bourdon.

« Et il n'y a pas longtemps que le Tintoretto, ayant fait à l'huile un grand tableau

sur toile, dans l'école de saint Roch, représentant *la Passion du Christ*, les hommes de cette confrérie résolurent de faire peindre sur la galerie quelque chose de grandiose et d'honorable et, pour cela, d'allouer cette commande à celui des peintres se trouvant alors à Venise, qui présenterait le meilleur et le plus beau dessin. Ils convoquèrent donc Giuseppe Salviati, Federico Zucchero, qui étaient alors à Venise, Paolo da Verona, et Jacopo Tintoretto, et ordonnèrent que chacun d'eux fît un dessin et que l'on donnerait l'œuvre à faire à celui qui l'emporterait sur les autres. Donc, tandis que les autres préparaient leur dessin avec soin et diligence, le Tintoretto, après avoir pris la mesure que devait comporter l'œuvre, peignit sa toile sans que personne le sût et, avec son habituelle vivacité, la posa à la place indiquée. C'est pourquoi, un matin, les membres de la Compagnie, s'étant réunis pour examiner les dessins et prendre une décision, trouvèrent que le Tintoretto avait terminé son œuvre et l'avait mise en place. Ils se mirent alors en colère, lui disant qu'ils avaient demandé des maquettes et qu'ils n'avaient pas commandé l'œuvre; mais il repartit que c'était là sa manière d'opérer, qu'il ne savait pas faire différemment et que les dessins et modèles des tableaux devaient toujours être faits de cette façon, afin de ne tromper personne; qu'au surplus, si on ne voulait pas lui payer son travail et ses fatigues, il leur en faisait don. Et, en parlant de la sorte, malgré tous les obstacles, il réussit si bien à s'imposer que la toile est toujours au même endroit. » (VAS., VI, 593.)

STANZA DELLA CANCELLERIA

Tiziano Vecellio — TITIEN. — *Ecce Homo* ou plutôt *Pietà*.

Le Christ, la tête couronnée d'épines, inclinée sur l'épaule droite, les mains percées et jointes, est vu de face, en buste.

« Ce tableau montre un effort vers l'adoucissement de l'expression et des formes... Tout en laissant à la figure du Christ le caractère marqué d'une tête d'étude faite d'après nature, Titien, comme son maître Bellini, donne à la physionomie du Sauveur un aspect moins rude et moins douloureux. » (G. LAFENESTRE, *Titien*, 25.)

Quartier de Sainte-Croix.

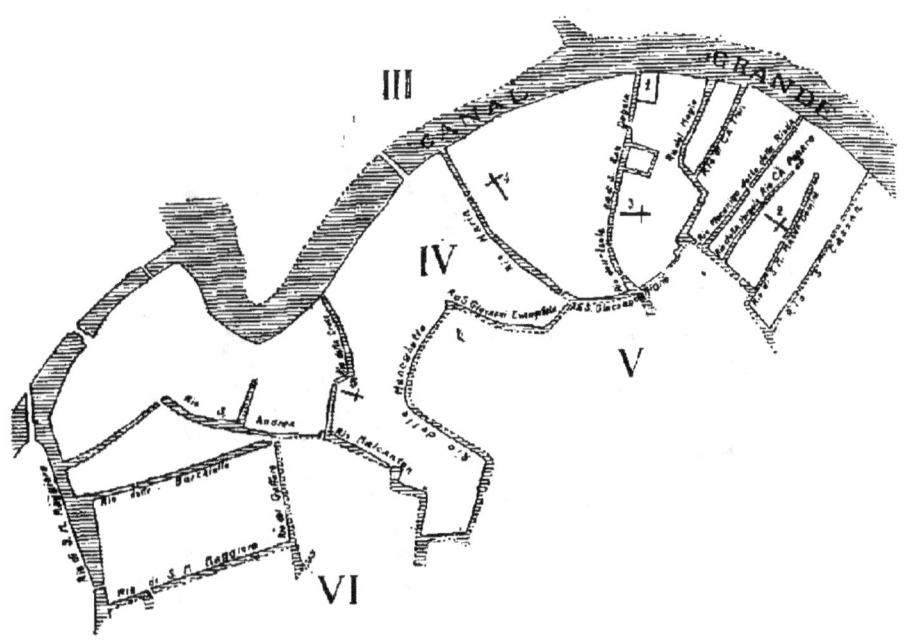

1. Museo civico.
2. S. Maria mater Domini.
3. S. Giacomo dall' Orio.
4. S. Simon Grande (S. Simeone Profeta).
5. I Tolentini (S. Nicola da Tolentino).

CHIESA SAN CASSIANO
(ÉGLISE SAINT-CASSIEN)

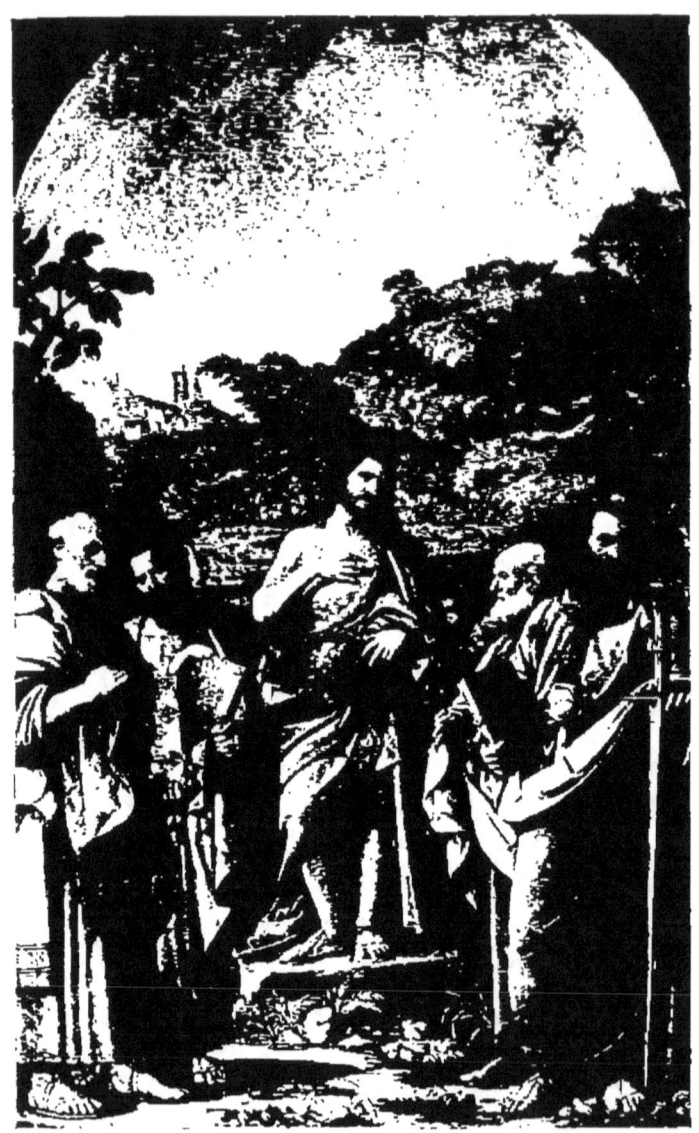

Cliché Alinari frères. Typogravure Ruckert.

PALMA (JACOPO), VECCHIO, LE VIEUX.
Saint Jean-Baptiste et quatre Saints.

QUARTIER DE SAINTE-CROIX

(SESTIERE DI SANTA CROCE)

CHIESA DI SAN CASSIANO

(ÉGLISE DE SAINT-CASSIEN)

Construite au xvii^e siècle, elle fut décorée de fresques en 1611 par Costantino Cedini, à l'occasion du mariage de Cattarino Corner, le dernier descendant de la reine. — Trois nefs.

A droite, 1^{er} autel :

*Palma, Vecchio, LE VIEUX. — *Saint Jean-Baptiste et quatre saints.*

Au milieu, au second plan, le précurseur, debout, sur une pierre, le torse nu, le bas du corps couvert d'une peau de bête et d'un manteau vert qu'il retient de sa main gauche, la main droite posée sur la poitrine, se tourne, à droite, vers saint Jérôme, qui lui présente une croix. Près de celui-ci, au premier plan, saint Paul, en robe verte et manteau rouge, à doublure jaune, appuyé sur une épée, vu de face. A gauche, saint Pierre, de profil tourné vers la droite, en robe jaune et manteau vert à doublure jaune, tenant les clefs et un livre, et, derrière, saint Marc, en robe rouge et manteau bleu, vu de face, tenant un livre. Fond de paysage montagneux avec une ville à l'horizon, vraisemblablement Serinalta, la patrie du peintre.

H., 2,50; L., 1,75. B. — Fig. gr. nat. — Cintré. — Gravé par Zuliani (Z). Restauré autrefois par un peintre nommé Muoletti et, en 1821, par Lattanzio Querena. « Un tableau très original de Palma se trouve à S. Cassiano. C'est saint Jean en pied, entre les saints Pierre, Paul, Marc, Jérôme, travaillés avec une si belle unité de couleurs, qu'on n'y voit plus le coup de pinceau; d'où chacun peut voir clairement que les peintres de l'école vénitienne ont encore possédé, avec le beau style et le dessin, toutes les délicatesses désirables du coloris. » (RID., I, 121.) « Les couleurs sont chaudes et riches, le

dessin correct et soigné. Le saint Jean, osseux et chétif, est la partie de la composition qui rappelle le plus Palma et, pourtant il semble trop mesquin pour être de ce maître. Le lourd et épais saint Paul et le paysage font souvenir de Sébastien del Piombo. Les autres personnages sont bien d'un maître du Frioul. La différence dans le style nous permettrait de prononcer le nom de Rocco Marconi dans ses premiers travaux. » (Cr. et Cav., II, 492.) D'après Zanetti (p. 204), ce tableau serait le premier peint par Palma Venise.

3^e autel :

Bassano (Leandro). — *La Visitation*.

Au second plan, au milieu, la Vierge, devant laquelle s'incline sainte Élisabeth et que couronnent deux anges. Au premier plan, à droite saint Joseph; à gauche, un sénateur, en robe rouge, manteau jaune pèlerine d'hermine, bonnet rouge ; au fond, des assistants devant l'escalier d'un palais. Au-dessous, dans un médaillon, le portrait du peintre en buste.

H., 2,50; L., 1,75. T. — Fig. pet. nat. « Il fit à San-Cassiano *Une visite de la Vierge* sa belle-sœur Élisabeth avec deux autres tableaux sur les côtés. » (Rid., II, 167.) C'est dans l'église de San-Cassiano — à cette même place — que se trouvait le premier tableau peint à l'huile par Antonello de Messine, lors de son arrivée à Venise, en 1473, une *Vierge avec saint Michel*. Cette peinture, célébrée par tous les amateurs et écrivains du xvi^e siècle, avait déjà disparu du temps de Ridolfi, au xvii^e siècle. (Rid., I, 48 Sansov., 105; Cr. et Cav., II, 87.)

A droite du chœur :

Bassano (Leandro). — *La Naissance de la Vierge*.

Au milieu, des servantes donnant leurs soins à la petite fille ; au fond à droite, le lit de sainte Anne ; au premier plan, six donateurs, vus en buste.

H., 2 m.; L., 4,25. T. — Fig. gr. nat.

Bassano (Leandro). — *Saint Zacharie*.

Au milieu, vêtu d'une dalmatique, il regarde un ange qui lui apparaît à droite; à ses côtés, deux diacres présentant des encensoirs; à gauche il est agenouillé devant un autel ; à droite, il secourt des malheureux au premier plan, les portraits, en buste, de six donateurs.

H., 2 m.; L., 4,25. T. — Fig. gr. nat.

MAITRE-AUTEL

*****Tintoretto**. — *La Résurrection*.

Le Christ, avec un manteau rose flottant sur ses épaules, tenant de la main gauche le labarum, s'élève dans les airs, entouré d'anges ; au fond

SAN CASSIANO (SAINT-CASSIEN).

un soldat en cuirasse est endormi près du tombeau ; à gauche, san Cassiano, en riche dalmatique, au-dessus duquel vole un ange portant une couronne ; à droite, sainte Cécile, que couronne un ange, un autre à ses pieds jouant de l'orgue.

H., 5 m. ; L., 2 m. T. — Fig. gr. nat. — Peint en 1565. Restauré en 1674, par Giuseppe Kalimber. « C'est moins une Résurrection que des saints de l'église romaine, méditant sur la Résurrection. » (Ruskin, *St. of. Ven.*, III, 209.) Cité par Rid. (II, 30).

A gauche du maître-autel :

Tintoretto. — *La Mise en croix.*

Au milieu, entre les deux larrons, le Christ, cloué sur la croix contre laquelle sont appuyées deux échelles. Sur l'une, un bourreau, en tunique jaune, reçoit d'un autre bourreau l'éponge et la pancarte avec les lettres INRI ; à gauche, la Vierge agenouillée et saint Jean debout ; au milieu, la robe rouge du Sauveur ; au second plan, les soldats romains dont on ne voit que la tête, les hallebardes et l'étendard déployé.

H., 3 m. ; L., 3,70. T. — Fig. gr. nat. — Cité par Sansovino (165). « En fait, le but du peintre semble avoir été de faire du motif principal un accessoire, et des accessoires les motifs principaux ; c'est ainsi que l'on regarde d'abord le gazon, puis la robe rouge, puis au loin le groupe des hallebardiers, puis le ciel, et, en dernier lieu seulement, la croix. L'horizon est si bas que le spectateur doit s'imaginer être couché à terre au milieu des ronces et des herbes vivaces qui couvrent le sol... Le coloris est d'une grande modération ; il n'y a pas un coin où les teintes soient éclatantes, et cependant l'ensemble est délicieux. Le tableau a été nettoyé, mais sans avoir souffert de cette opération. » Ruskin, *Stones of Ven.*, III, 290.)

A droite du maître-autel :

Tintoretto. — *La Descente aux Limbes.*

A gauche, le Christ, nimbé, drapé dans un manteau rose, s'avance vers Adam et Ève agenouillés ; à leur côté, un ange qui brise des fers ; à droite, trois personnages vus en buste — des portraits — et la foule des bienheureux ; au ciel, à droite, un ange volant.

H., 3 m. ; L., 3,70. T. — Fig. gr. nat. — Tableau restauré, en 1637, par Bernardino Prudenti (Sansovino, 165). — « A San-Cassiano, dans la grande chapelle, il fit deux grands tableaux, dont l'un, au milieu : le Sauveur crucifié entre les deux larrons, avec une nombreuse soldatesque sur le plateau de la montagne, et un ouvrier, sur le haut d'une échelle, qui attache le cartel de la croix. L'autre représente les libérateurs des saints héros dans les limbes ; sur le tableau de l'autel, c'est Notre-Seigneur glorieux et ressuscité, avec saint Cassiano, évêque, et sainte Cécile, près du Sépulcre. » (Rid., II, 29-30.)

CHIESA SANTA MARIA MATER DOMINI
(ÉGLISE SAINTE-MARIE-MÈRE-DE-DIEU)

Construite dans le style de la Renaissance par un des Lombardi, peut-être Pietro. — La façade de 1540 est de Jacopo Sansovino. — Une nef.

A droite, 2ᵉ autel :

***Catena** (VINCENZO). — *Martyre de sainte Christine.*

Dans une prairie, la sainte, en robe verte, manteau rose, voile blanc, est agenouillée, de profil tournée vers la gauche ; elle porte au cou une longue corde à l'extrémité de laquelle est attachée une petite meule de pierre et que soutiennent trois anges ; deux autres petits anges s'agenouillent derrière elle ; au ciel, à gauche, le Christ bénit la sainte et lui envoie un ange ; au fond, le lac de Bolsène, dans lequel la martyre fut noyée ; à droite, un arbre.

Daté 1520.

H., 2,50 ; L., 1,40. B. — Fig. pet. nat. — Cette belle peinture, malheureusement peu visible, a été, de tout temps, appréciée à sa valeur. « Angelo Filomato, curé et restaurateur de l'église, construisit l'autel de sainte Christine en 1520. Le retable est nobilissime et peint par Vincenzo Catena, très estimé en son temps. » (SANS., 164.) — « Œuvre noble, pieuse, composée avec art et peinte avec amour, qui peut compter parmi les plus beaux morceaux des anciens maîtres. » (ZANETTI.) — « Le Catena eut un noble génie et, outre son talent, il posséda une grande fortune, qui lui permit de peindre à sa commodité et de s'illustrer par les œuvres qu'il a laissées. Il vécut au temps de Giorgione et lui disputa la gloire de toutes ses forces, mais il ne put le surpasser en maîtrise, bien qu'il usât de tous les soins et qu'il eût un beau coloris dans ses peintures... Il fit, dans l'église de Santa Maria Mater Domini, le tableau de santa Febronia, qui fut précipitée à la mer, quand les anges soutiennent la meule qui lui pèse sur le cou, et, au-dessus, dans une lueur de gloire, est le Sauveur qui lui envoie une robe blanche par les mains d'un ange. » (RID., 1, 61.)

Transept de droite :

Tintoretto. — *La Découverte de la croix.*

Au milieu, l'impératrice Hélène en robe blanche, manteau rose, fichu jaune, les bras croisés sur la poitrine, regarde les clous sacrés qu'un homme agenouillé, vu de dos, en tunique rouge, prend dans une corbeille présentée par un ouvrier, une bêche à la main. A droite, le contact de la croix guérit une femme. Devant un portique, six personnes ; au milieu, un évêque de Jérusalem se penche pour contempler le miracle ; au second plan, trois personnages, peut-être des donateurs.

H., 2 m. ; L., 5 m. T. — Fig. gr. nat. — Gravé par Giuseppe Maria Mitelli. (SANSOV., 164.)

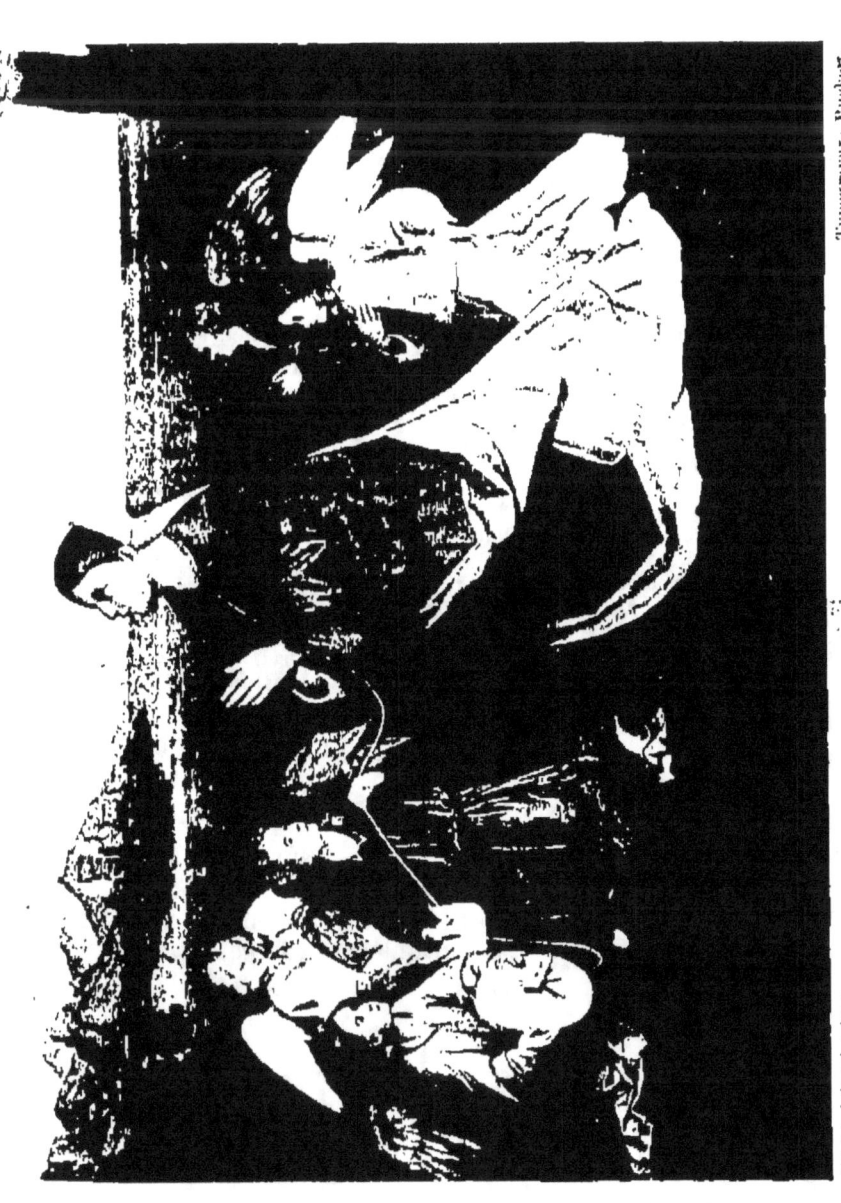

CATENA (VINCENZO).

Martyre de sainte Christine. (Fragment.)

— « A Santa Maria Mater Domini, Tintoretto représenta la découverte de la croix par sainte Hélène, y montrant cette reine en une action majestueuse, avec un cortège de dames, vêtues de telle sorte qu'elles semblent tirées de l'antique et groupées en des attitudes toutes gracieuses et nobles, et c'est là qu'on comprend bien tout son savoir, et la grande collection d'études qu'avait faites Tintoretto, à la recherche de la beauté et des curiosités. On y voit, au contact du Christ, guérir la femme infirme placée à côté de la croix, sous les yeux de saint Macaire, évêque de Jérusalem, et d'une quantité de personnages qui s'émerveillent à voir si grand miracle. Bref, il a orné cet ouvrage d'un dessin correct, de force, de grâce, et de toutes sortes d'habiletés pittoresques. » (RID., II, 32.)

Transept de gauche :

Palma, Vecchio, LE VIEUX (?). — *La Cène.*

Dans une salle est assis le Christ, entouré des apôtres, qui bénit de la main droite ; à droite, saint Jean endormi. Au premier plan, un serviteur et un chien ; au fond, une rangée de colonnes ; derrière le Sauveur, est tendue une draperie verte.

« Le caractère de la composition et de l'exécution est grandiose. Les têtes sont belles, d'expressions variées et vraies ; celle du Christ est sublime. La facture et le coloris sont titianesques. » (MOSCH., II, 139.) — L'attribution donnée par MOSCHINI, ZANETTI (204) et RIDOLFI est contredite par BURCKHARDT qui considère cette toile comme l'œuvre de Bonifazio. — « Il fit deux Cènes, l'une à Santo Silvestro, l'autre à Santa Maria Mater Domini, qu'on regarde comme la meilleure. Suivant son habitude, il y exprima divinement le visage du Sauveur, et, quant aux apôtres, il fit voir leur simplicité, dans l'inculture de leurs barbes et de leurs cheveux, et il apprêta la table avec une telle vérité qu'on peut bien croire que ce fut celle du Christ, et bien qu'il eût pris toutes ces figures sur le vif, il y ajouta une telle force, une telle liberté, qu'il surpassa sans doute la nature en grâce et en belles formes. » (RID., I, 121.)

A gauche, 1^{er} autel :

Bissolo (FRANCESCO). — *La Transfiguration.*

Au milieu, sur le mont Thabor, le Christ entre les deux prophètes, l'un, à gauche, en rouge, l'autre, à droite, en noir ; au pied du mont, trois apôtres endormis ; à droite, au premier plan, un cartel qui devait probablement porter la signature de l'artiste, maintenant effacée.

H., 2,50 ; L., 1,40. B. — Fig., 0,70.

MUSÉE MUNICIPAL

(MUSEO CIVICO)

AUTREFOIS MUSÉE CORRER)

(Voir p. 251.)

CHIESA DI SAN GIACOMO
OU SAN JACOPO DALL'ORIO

(ÉGLISE DE SAINT-JACQUES-DE-L'ORIO)

(Orio est une corruption de Luprio, nom de l'îlot sur lequel fut bâtie l'église primitive.)

Édifice très ancien reconstruit en 1225 et restauré du temps de Sansovino. — Trois nefs.

Nef de droite, près la porte :

*__Buonconsigli__ (Giovanni), dit __Il Marescalco__. — *Trois Saints*.

Dans une chapelle, au milieu, saint Sébastien, sur un soubassement en pierre, lié à une colonne, nu, ceint d'une draperie; à droite, saint Roch, en tunique noire, manteau rouge, montrant sa blessure; à gauche, saint Laurent, en dalmatique jaune, tenant un livre, un gril à ses pieds.

Signé, au milieu, sur le soubassement : JOANNES BONI-CHOSILI DETO MARESCALH. P.

H., 2,50; L., 1,81. B. — Fig., 1,10. — « Œuvre très estimée par les maîtres. » (Sans., 163.) Cité par Rio. (I, 25). « Ici les contours ne sont pas nets et les draperies semblent être aplaties comme dans un bas-relief; les plis sont divisés à la façon de Mantegna » (Cr. et Cav., I, 440, n. 5); mais « le coloris est éclatant, le maître a déjà l'éclat et la transparence des couleurs qui révèlent le disciple d'Antonello ». (Burck., 622.)

Transept droit :

*__Bassano__ (Leandro). — *Prédication de saint Jean-Baptiste*.

Au second plan, au milieu, devant un bouquet d'arbres, le saint, en manteau rose, tourné de trois quarts à gauche, est entouré d'une nombreuse assistance; au premier plan, une femme assise et deux enfants, un vieillard accompagné de deux chiens, une vieille femme à cheval.

H., 1,50; L., 3,20. T. — Fig. pet. nat. — Gravé par Buttazon (Z). « Une des plus belles œuvres du peintre; beaucoup de figures de ce tableau rappellent celles qu'on rencontre dans les tableaux de son père Jacopo. » (Zanetti.) Cité par Rio. (I, 394.)

A droite du chœur :

__Tizianello__. — *La Flagellation*.

Au milieu, le Christ flagellé par deux bourreaux; à gauche, un

soldat; à droite, deux donateurs, vus en buste, de trois quarts tournés vers la gauche.

H., 2,25; L., 1,50. T. — Fig. gr. nat.

Giulio del Moro. — *Ecce Homo.*

Sur un balcon, entre deux colonnes de marbre, le Christ, ceint d'une draperie, un roseau dans la main droite, est entouré de soldats et de bourreaux qui lui jettent sur les épaules un manteau rouge; à gauche, Pilate, en robe rouge à doublure d'hermine, présente le condamné à la foule réunie au premier plan; à gauche, le portrait du donateur.

H., 2,25; L., 4,50. T. — Fig. gr. nat.

Aux pendentifs de la coupole, dans des médaillons :

Il Padovanino. — *Les Quatre Évangélistes avec leurs emblèmes.*

Fig. en buste gr. nat.

Transept gauche, au-dessus de la porte de la sacristie :

Paolo Veronese. — *La Foi et la Charité.*

A gauche, la Foi assise sur une croix; à droite, la Charité, portant un enfant; au milieu, le Saint-Esprit et des anges.

Forme ronde. En très mauvais état.

Dans quatre médaillons :

Paolo Veronese. — *Les Docteurs de l'Église.*

« A San Jacopo dall' Orio, Paolo fit dans la chapelle de saint Laurent le *Saint avec deux saints* (voir ci-dessous), et, sur la base, le martyr du saint diacre, et, au-dessus du banc du Sacrement, il peignit les Vertus théologales dans un rond, et les Docteurs de l'Église dans les angles, et cela fut une de ses peintures réussies, une de ses plus gaies et plus charmantes. » (RID., I, 311.)

Schiavone. — *Les Pèlerins d'Emmaüs.*

Nef gauche :

Palma, Giovane, LE JEUNE. — *Condamnation et martyre de saint Laurent.*

« Il fit dans la chapelle de saint Laurent deux toiles à l'huile; dans l'une, il représenta le saint devant le tyran, dans l'autre, le martyre du saint. » (RID., II, 175.) Le premier de ces tableaux a disparu.

Lotto (Lorenzo). — *Vierge et Saints.*

Sur un trône recouvert d'un tapis et au-dessus duquel est tendue une draperie verte, est assise la Vierge, couronnée par deux anges, et tenant sur ses genoux l'Enfant Jésus, nu, tourné à gauche vers saint André, en vêtement rouge, portant une croix ; au second plan, saint Cosme, dont on ne voit que la tête. A droite, saint Jacques, en robe rouge et manteau vert, son bourdon derrière lui, à ses pieds, sa besace et son chapeau ; au second plan, saint Damien. Sur le soubassement du trône, on lit : IN TEMPO DE MAISTRO DEFENDI DE FEDERIGO E COMPAGNI. 1546. LOR. LOT°.

« Très restauré. Réplique inférieure d'un tableau du musée d'Ancone (n° 37). Commencée le 26 août et terminée le 15 novembre 1546, d'après le livre de comptes du peintre. » (Berenson, L. *Lotto*, 282.)

Paolo Veronese. — *Saint Laurent, saint Jacques, saint Nicolas.*

Voir la note ci-dessus, sur les *Docteurs de l'Église*.

CHIESA DI SAN SIMEONE PROFETA
(ÉGLISE DE SAINT-SIMÉON-PROPHÈTE)

Construite au x° siècle. Restaurée dans le style de la Renaissance. Trois nefs.

Chapelle à gauche du maître-autel :

Catena (Vincenzo). — *La Trinité.*

Sur un trône de marbre est assis, vu de face, Dieu le Père, en robe brune et manteau vert, inclinant sur l'épaule droite son visage empreint de tristesse. Ses bras sont ouverts ; de ses deux mains, il soutient la croix sur laquelle est cloué le Christ et se pose le Saint-Esprit. De chaque côté du trône, trois chérubins. Fond de paysage, avec une route à gauche, et une rivière.

H., 1,40 ; L., 0,70. B. — Fig. pet. nat. — Gravé par Buttazon (Z).

CHIESA DI SAN NICCOLO DA TOLENTINO
(ÉGLISE DE SAINT-NICOLAS-DE-TOLENTINO)

Construite sur les dessins de Palladio avec une façade du xviiie siècle, par Andrea Tirali. Une nef.

A droite, 3e chapelle :

Bonifazio (l'un des). — *La Décollation de saint Jean-Baptiste.*

Dans une cour, à droite, Salomé, suivie de trois femmes et d'un valet, monte les marches d'un escalier. Vêtue d'une robe en brocart, elle porte sur un plat la tête de saint Jean, dont le corps est étendu au second plan, à gauche. Au fond, une ville.

H., 3 m.; L., 2,10. T. — Fig., 1 m.

Bonifazio (l'un des). — *Hérodiade.*

Dans une salle de festin, autour d'une table, sont assis Hérode et Hérodiade. A gauche, s'avance Salomé, portant sur un plat la tête de saint Jean. A droite, deux échansons.

H., 3 m.; L., 2,10. T. — Fig., 1 m.

Transept gauche :

Strozzi. — *La Charité de saint Lorenzo Giustiniani.*

Au milieu, le saint, en habit de moine, agenouillé, les mains jointes, entouré de quatre figures allégoriques ; au ciel, dans une gloire, l'Éternel.

H., 4 m.; L., 2,20. T. — Fig. gr. nat.

A gauche, 3e chapelle :

Procaccini (CESARE). — *Martyre de sainte Catherine.*

Au premier plan, un bourreau saisit par les cheveux la sainte, agenouillée dans une cuve placée sur un brasier, et s'apprête à lui trancher la tête avec une hache. Un second bourreau attise le feu ; au fond, la foule des assistants ; un ange, descendant du ciel, vient couronner la martyre.

H., 3 m.; L., 1,50. T. — Fig. gr. nat.

Quartier de Dorsoduro.

1. Académie des beaux-arts.
2. I Carmini (S. Maria del Carmelo).
5. S. Giorgio Maggiore.
6. S. Maria della Salute.
9. S. Sebastiano.
10. Seminario Patriarcale.

QUARTIER DE DORSODURO
(SESTIERE DI DORSODURO)

CHIESA DI SANTA MARIA DELLA SALUTE [1]
(ÉGLISE SAINTE-MARIE-DU-SALUT)

Construite de 1631 à 1682 par Baldassare Longhena. Style de la décadence.

Autour de la coupole octogonale, dans des chapelles latérales :

A droite, 1re chapelle :

Giordano (Luca). — *Présentation de la Vierge au Temple.*

Au second plan, au milieu, la Vierge, en vêtements bleus, suivie de ses parents, monte les degrés d'un escalier en haut duquel l'attend le grand prêtre, entouré d'une nombreuse assistance; au premier plan, à droite, un homme en manteau rose, et deux femmes montrant la Vierge à leurs trois enfants. Au fond, des édifices; au ciel, des anges qui agitent des encensoirs.

H., 6 m.; L., 2,90. T. — Fig. gr. nat.

2e chapelle :

Giordano (Luca). — *L'Assomption.*

H., 6 m.; L., 2,90. T. — Fig. gr. nat.

1. Voir *la Chiesa e il Seminario di Santa Maria della Salute in Venezia*, descritti da GIANNANTONIO MOSCHINI, canonico della Marciana. — Venezia, con tipi di Giuseppe Antonelli, 1842.

3ᵉ chapelle :

Giordano (Luca). — *La Naissance de la Vierge.*

Au premier plan, au milieu, trois femmes donnent des soins à la Vierge; à droite, une petite fille et une servante portant des langes; à gauche, s'avance une autre servante, un panier sur la tête; au second plan, saint Joachim, au pied du lit de sainte Anne; au ciel, dans une gloire, l'Éternel, la main gauche appuyée sur un globe terrestre. Au fond, les murailles d'une ville; paysage, à gauche.

H., 6 m.; L., 2,90. T. — Fig. gr. nat.

A gauche, 4ᵉ chapelle :

Liberi (Pietro). — *Venise aux pieds de saint Antoine de Padoue.*

A droite, devant une colonnade, Venise, représentée par une jeune femme, en robe et manteau blancs, à fleurs dorées, pèlerine d'hermine, tournée de trois quarts vers la gauche, lève les yeux au ciel, où lui apparaît saint Antoine de Padoue, en robe de bure, les bras croisés sur la poitrine, un lis dans la main gauche. Au ciel, dans une gloire, la Trinité. Aux pieds de Venise, un lion, un corno et un livre ouvert. Au fond, des bateaux sur la lagune.

H., 6 m.; L., 2,90. T. — Fig. gr. nat. — Le succès de ce tableau, exécuté en 1652, fut si considérable, que le doge créa aussitôt le peintre chevalier.

5ᵉ chapelle :

*****Tiziano Vecellio.** — Titien. — *La Descente du Saint-Esprit.*

Dans une chapelle à voûte cintrée, éclairée par les rayons que projette le Saint-Esprit, la Vierge est assise au milieu, entourée des saintes femmes et des apôtres, tous en extase. Au premier plan, à gauche, un disciple, en robe rose et manteau rouge, lève les bras vers le ciel; un autre, agenouillé à gauche, en vêtement gris, la main droite posée sur le sol, tend l'autre main en avant.

H., 5 m.; L., 2,50. T. — Fig. gr. nat. — Gravé par Cort, N.-R. Cochin, Raimondini, Jackson. Provient du maître-autel de l'église du Saint-Esprit, exécuté en 1541. Un dessin à la sépia est conservé aux Uffizi de Florence, mais il semble postérieur. — « A peine terminé, le tableau fut endommagé, et pour éviter toute contestation avec les religieux, l'artiste consentit à le refaire. » (Vas., VII, 446.) — « Dans aucune œuvre antérieure du maître, l'effet n'est plus complètement obtenu ; la nature n'a été prise sur le vif d'une manière instantanée et transportée sur la toile avec une telle fusion et une telle richesse de couleurs et de si larges masses de lumières et d'ombres. » (Cr. et Cav., *Tiz.*, II, 71.)

CHIESA SANTA MARIA DELLA SALUTE
(Église Notre-Dame du Salut)

TIZIANO VECELLIO, LE TITIEN.

Saint Marc et quatre Saints (1512).

CHŒUR

Décoration du plafond par **Salviati** (GIUSEPPE).

A gauche, *le Prophète Élie nourri par l'ange.*
Au milieu, *la Manne.*
A droite, *le Prophète Habacuc et Daniel dans la fosse aux lions.*

Ces trois peintures ont été gravées par Zucchi et Salviati lui-même. « Les planches mettent en lumière le dessin mat, élégant et ferme qu'il possédait à fond. » (CH. BLANC, *Hist. des peintres.*) — Peintures d'abord placées dans l'église San Spirito, pour laquelle elles avaient été commandées au XVI° siècle et qui furent transportées ici, lors de la construction de l'église, par ordre de la seigneurie, parce qu'elles devaient y être mieux éclairées et mieux vues.

Autour de ces trois motifs, dans huit petits compartiments : *Les Quatre évangélistes et les Quatre docteurs*, par **Tiziano Vecellio**.

Exécutés par le maître, à l'âge de soixante-dix ans, pour l'église San Spirito (avec les toiles du plafond de la sacristie, et celle de la *Descente du Saint-Esprit*). — « Titien s'est peint lui-même dans le saint Mathieu, auquel il a mis dans la main, non une plume, mais un pinceau. » (MOSCH.)

GRANDE SACRISTIE, A GAUCHE DU CHŒUR

Au maître-autel :

***Tiziano Vecellio**. — TITIEN. — *Saint Marc et quatre saints.*

Au second plan, sur un piédestal, est assis le saint, en tunique rouge et manteau bleu. Vu de face, le visage tourné vers la gauche, il appuie un livre sur son genou droit. A gauche, saint Cosme, de profil tourné vers la droite, en manteau rouge, tenant une écritoire, et saint Damien, en manteau de brocart d'or à doublure bleue, une chaîne d'or au cou. A droite, près d'un portique, saint Sébastien, vu de face, une flèche à ses pieds, et saint Roch, en tunique verte à manches roses, montrant sa blessure.

H., 2,75; L., 1,70. T. — Fig., 1,30. — Précédemment dans l'antisacristie. — Gravé par G. Wagner, Lenain, Nardella et Buttazon (Z). — Commandé au Titien, après la peste qui avait ravagé Venise, par les prêtres de San Spirito, pour orner leur église où il était, d'ailleurs, bien mieux éclairé. Attribué autrefois au Giorgione. Considéré par ZANETTI comme l'œuvre la plus soignée du maître (p. 106). — « C'est un chef-d'œuvre pour la maturité et la noblesse des caractères, pour le ton d'or énergique et éclatant. » (BURCK., 732.) — Ce tableau est la meilleure réponse au reproche qu'adressait au Titien VASARI, de mépriser l'antiquité. — « Le saint est, en effet, comme un empereur romain, formant avec les figures réalistes qui l'entourent le contraste le plus inattendu. » (CR. et CAV., *Tiziano*, I, 145-148.) — Le type de saint Marc, affectionné par le maître, se retrouve au Musée

d'Anvers dans le *Saint Pierre*[1], et à Venise même dans *la Famille Pesaro*, aux Fr[a]
(voir page 191). Van Dyck, plus tard, très impressionné par ce tableau, en imitera la di[s]
tribution lumineuse. Peint vers 1512. (G. LAFENESTRE, *Titien*, p. 114.)

La sacristie renferme un grand nombre d'autres tableau[x]
Nous en faisons la nomenclature en commençant par la droite

Salviati (GIUSEPPE). — *David jouant du luth.*

***Pennacchi** (PIER MARIA). — *La Vierge et l'Enfant Jésus.*

Drapée dans un manteau rouge à bordure dorée, la Vierge tient s[ur]
son genou droit l'Enfant Jésus; de son corps partent des rayons doré[s]

H., 1,30; L., 1,50. B. — Fig. en buste, pl. gr. nat. — Don de monseigneur Tosi, ch[a]
noine de l'église.

Basaïti (MARCO). — *Saint Sébastien.*

Le martyr, ceint d'une étoffe bleue, lié à un arbre, est percé d[e]
flèches. Le corps est vu de face, la tête tournée vers la droite, les yeu[x]
au ciel. Fond de paysage.

H., 2 m.; L., 0,90. T. — Fig. gr. nat. — Gravé par Zoppellari (Z) et Nardella.
Autrefois dans l'antisacristie.

***Tintoretto.** — *Les Noces de Cana.*

Dans une salle éclairée, du fond, par trois arcades ouvertes et, [à]
gauche, par quatre lucarnes, à gauche, le Christ, la tête rayonnante
assis, au fond, de face, à l'extrémité d'une longue table à laquelle son[t]
rangés, de chaque côté, neuf convives, les femmes à droite, les homme[s]
à gauche. Au premier plan, une des femmes se lève et tend une coup[e]
à l'homme assis en face d'elle; sa voisine, à droite, tend la sienne à un[e]
servante qui verse du vin dans une jarre. Sur le premier plan, à gauche
un serviteur tenant penchée une grande jarre et, à droite, un autre ser
viteur prenant une jarre à terre. Dans le fond, à droite, un intendan[t]
donnant des ordres, des hommes et des femmes de service. Le plafon[d]
à caissons sculptés porte des pendentifs avec des couronnes et des ban
deroles et, au centre, un grand lustre de cuivre.

Exécuté en 1561. Gravé par O. Fialetti. — Autrefois dans le réfectoire des prêtres d[e]
l'ordre des Crociferi. — « Et il fit pour les Pères, qui étaient émerveillés du talent qu[']
avait montré dans des œuvres précédemment exécutées pour eux dans leur chapelle, sur u[n]
grand panneau, les *Noces de Cana en Galilée*. Le Christ est au milieu; à son côté, la Vierg[e]

1. *Jean Sforza présenté à saint Pierre par le pape Alexandre VI.* N° 357
Voir *la Belgique* par les mêmes auteurs, p. 242.

et une longue suite de convives ; beaucoup de serviteurs éparpillés dans la salle en train d'apporter des mets, des pains dans des paniers et qui versent de l'eau changée en vin. La table ainsi que le plafond lambrissé, séparé en plusieurs caissons, sont disposés de telle façon, vus en perspective, que la salle semble s'allonger, et les tables aussi bien que les convives se dédoublent. » (Rid., II, 31.) — Un des trois tableaux signés par le peintre. Les Uffizi de Florence possèdent une réplique de plus petite dimension (n° 617). « Peinture plus fine, plus discrète qu'à l'ordinaire et mieux conservée. La disposition en est hardie et le clair-obscur intéressant. La table s'enfonce en perspective et se couvre d'une vive lumière qui fait briller les mets du festin et rayonner les visages des convives. » (C. Blanc, Venise.) — « Prise dans son ensemble, cette peinture est peut-être l'exemple le plus parfait de ce que l'art de l'homme a pu produire par la force et la puissance de l'ombre opposée à la richesse de la lumière locale. Elle unit un coloris aussi riche que celui du Titien avec un clair-obscur aussi violent que celui de Rembrandt et beaucoup plus décisif. » (Ruskin, *St. of Ven.*, III, 356.)

École de Palma, Vecchio, le Vieux. — *Vierge, saints et donateurs.*

École de Giovanni Bellini. — *Sainte Famille.*

A gauche, sur une table, est couché l'Enfant Jésus, tourné à droite, vers la Vierge en adoration. Au second plan, saint Joseph, vu de face, en robe rose et manteau noir à doublure jaune.

H., 0,70; L., 0,75. C. — Fig. pet. nat. — Attribué à Jacopo da Valencia (Cr. et Cav., I, 75).

École de Murano. — *Deux Saints.*

Saint Nicolas, de trois quarts tourné vers la gauche, portant ses trois bourses posées sur un livre.
Saint Crispin, de profil tourné vers la droite, tenant un livre.

Forme ovale. Les ors des vêtements sont en relief.

Cristoforo da Parma (Cristoforo Caselli, dit). — *Triptyque.*

Panneau central : au milieu, sur un trône, est assise la Vierge, couronnée, qui tient, debout, sur son genou droit, l'Enfant Jésus, nu. Celui-ci bénit, à gauche, le donateur en costume épiscopal ; à droite, une mitre.
Panneau de droite : saint Cyprien, vu de face, mitré, tenant un livre et sa crosse.
Panneau de gauche : saint Benoît, mitré, de trois quarts tourné vers le groupe divin, appuyé sur un bourdon. Au fond, un paysage qui se continue sur les trois panneaux ; au-dessus du panneau central, dans

une lunette, le Père Éternel, bénissant et portant de la main gauche le globe terrestre, vu à mi-corps, entouré de chérubins.

Signé, sur la contremarche du trône : CRISTOFORUS PARMENSIS, MCCCCLXXXXV.

H., 1 m. ; L., 1,50. B. — Fig., 0,60. — Gravé par Zuliani (Z). Exécuté pour Vittore Trevisano, abbé de San Sepolcro d'Astino, près Bergame, nommé, en 1458, à San Cipriano da Murano. Lors de la suppression de cette église, ce triptyque fut porté à la Salute. Autrefois dans l'antisacristie. Œuvre très rare d'un peintre qui se montre ici disciple fervent de Giovanni Bellini.

Salviati (GIUSEPPE). — *Abraham. — Le Triomphe de David. — Melchisédech. — Saül. — La Cène.*

« Les trois compositions du Titien, où le génie du maître éclate dans toute sa grandeur, dans toute la plénitude de ses forces, causent beaucoup de tort aux tableaux de Salviati, à ceux du moins qui ornent aujourd'hui la sacristie... Tant qu'il est mis en regard du vieux Palma ou du Tintoret, Salviati conserve sa valeur, affirme la supériorité de son style et ne leur cède que pour l'entente du coloris et le généreux de l'exécution ; mais la présence du Titien le subordonne, parce que l'ampleur, la richesse, la majestueuse liberté d'un tel maître éclipsent Porta et le font paraître timide et mince, sans lui ôter pourtant la dignité et le savoir. » (C. BLANC, *Hist. des peintres.*)

Girolamo da Treviso. — *Saint Roch, saint Sébastien, saint Jérôme.*

Dans un paysage, au milieu, saint Roch, en tunique noire, chausses grises, manteau vert orné de la coquille des pèlerins, est vu de face, nu-tête, tenant de la main gauche son bourdon et montrant, de la droite, sa plaie. A droite, saint Sébastien, lié à un arbre, ceint d'une étoffe jaune ; à gauche, saint Jérôme, en vêtements de cardinal, la tête tournée de trois quarts à gauche.

H., 1,50 ; L., 2,50. B. — Fig., 1,20. — Don du patriarche Jean Ladislas Pyrka. Autrefois dans la collection du comte abbé de Collalto.

Lotto (LORENZO). — *Saint Paul.*

De trois quarts tourné vers la gauche. Chevelure et barbe blanches. Tunique bleue. De la main droite, il tient la poignée d'une épée.

Fig. en buste.

Au-dessus de la porte :

École vénitienne du xive siècle. — *Le Doge Francesco Dandolo et sa femme Élisabeth, présentés à la Vierge par leurs patrons.*

Au milieu, la Vierge, vêtue d'une robe rouge et d'un manteau bleu à fleurs d'or, porte sur son genou l'Enfant Jésus, vêtu d'une robe

CHIESA DI SANTA MARIA DELLA SALUTE
(ÉGLISE SAINTE-MARIE-DU-SALUT)

GIROLAMO DA TREVISO.

Saint Roch, saint Sébastien et saint Jérôme.

SANTA MARIA DELLA SALUTE (ÉGLISE SAINTE-MARIE-DU-SALUT.)

jaune. Elle est tournée de trois quarts à droite, vers la femme du doge, en robe violette, derrière laquelle se tient debout sainte Élisabeth, drapée dans un manteau gris. L'Enfant Jésus tend les bras, à gauche, vers le doge, agenouillé, en costume d'apparat, que lui présente saint François, en robe de bure. Autour du groupe divin, sur le fond d'or, volent des chérubins.

Placé autrefois au-dessus du monument funéraire du doge dans l'église des Frari. Précédemment dans la petite sacristie.

Dans le plafond :

Tiziano Vecellio. — Titien. — Trois peintures.

* Au milieu : *Le Sacrifice d'Abraham.*

Le patriarche, en robe rose et manteau vert, se tourne à gauche, vers l'ange qui lui saisit la main portant le couteau; à droite, Isaac, agenouillé sur le bûcher; au second plan, le bouc; à gauche, un âne.

Gravé par Buttazon (Z), Le Febre, Sarter, Metelli, Saint-Non.

* Du côté de l'autel : *David tuant Goliath.*

Sur le sol est étendu le corps du géant, la tête séparée du tronc; au second plan, à gauche, David, vêtu d'une tunique jaune et d'un manteau vert, les mains jointes, en prière.

Gravé par Buttazon (Z), Le Febre, Sarter, Metelli.

* Du côté de la porte : *Caïn tuant Abel.*

A droite, Caïn, armé d'une massue, s'apprête à frapper Abel, renversé à terre, et sur la poitrine duquel il a posé le pied droit.

Gravé par Zuliani (Z), Le Febre, Sarter, Metelli, van Hæcht. « La magie de cette peinture provient, en partie, de l'habileté avec laquelle a été dirigée sur l'autel où brûle le sacrifice d'Abel une colonne d'ombre livide. Toutes ces peintures qui ornaient le plafond de Santo-Spirito aussi bien que la descente du Saint-Esprit (voir ci-dessus) restent comme l'exemple frappant du développement de l'art vénitien au milieu du XVIe siècle. Chacun de ces morceaux est individuel aussi bien dans la pensée qui l'a créé que dans la composition elle-même. Tous sont remarquables par la hardiesse de la conception et de la facture. Aucun ne donne une idée aussi juste de la distance qui sépare le spectateur de l'objet qu'on offre à sa vue. » (Cr. et Cav., *Tiz.*, II, 70.) La décoration de l'église Santo-Spirito avait d'abord été confiée par Sansovino à Vasari, qui fut, à ce moment, obligé de quitter Venise. L'architecte choisit alors Titien, « qui arriva à exécuter trois beaux tableaux, étant parvenu, avec beaucoup de talent, à réussir le raccourci des personnages sens dessus dessous ». (Vas., VII, 446.)

Petite sacristie, à droite du chœur :

Fasolo (Giovanni-Antonio). — *Une famille de donateurs.*

A gauche, un procurateur de Saint-Marc, en simarre rouge, à bordure d'hermine, de trois quarts tourné vers la droite ; derrière lui, sept de ses enfants, en vêtements noirs ; à droite, sa femme en robe noire, guimpe et collerette blanches, de trois quarts tournée vers la gauche, ses deux mains appuyées sur une petite fille placée devant elle ; à ses côtés, deux autres petites filles, en robes violettes ; au second plan, quatre femmes, plus âgées, en robes noires et fichus blancs. Au fond, portique ouvert.

Signé, sur un piédestal : A. Fasolo, F, 1560.

<small>H., 2 m.; L., 2,50. — Fig. à mi-corps gr. nat. — Provient de l'église des Sœurs della Celestia.</small>

Vicentino (Andrea). — *L'Éternel dans une gloire et le Saint-Esprit.*

SEMINARIO PATRIARCALE
(SÉMINAIRE PATRIARCAL)

<small>Cet édifice, qui communique avec l'église de Santa Maria della Salute, était autrefois occupé par une école ouverte en 1670 et dirigée par les frères de la congrégation de Somasca. Au premier étage ont été réunis les tableaux légués en 1829 par le marquis Federigo Manfredini.</small>

Allori (Alessandro). — Florentin, 1535-1607.

*_Portrait de Lucrezia Minerbetta de' Medici._

Vue de face, en robe rouge, à manches blanches, guimpe et col blancs. Collier et bracelet de perles et de corail. De la main droite, elle tient un serpent. On lit à gauche : Lvcretiae Minerbettae obit. A. 444, E. S. 1580.

<small>H., 0,55; L., 0,45. B. — Fig. à mi-corps gr. nat. — Cité par Vasari. Donné au marquis Manfredini par un grand-duc de Toscane.</small>

***Bacchiacca** (Francesco Ubertino, dit il). — Florentin, 1494-1557.

Descente de croix.

Au milieu, quatre disciples, montés sur trois échelles, descendent de la croix le corps du Sauveur ; à gauche, la Vierge, agenouillée, entre

SEMINARIO PATRIARCALE

BOLTRAFFIO (?)
Sainte Famille.

les saintes femmes; à droite, saint Jean pleurant. Le corps d'un des larrons gît à terre; l'autre cadavre est emporté par deux fossoyeurs.

H., 0,70; L., 0,50. B. — Fig., 0,20.

*Beltraffio ou Boltraffio (Giovanni-Antonio) (?).
Milanais, 1467-1516.

Sainte Famille.

Au milieu, la Vierge, en robe violette, à manches rouges, manteau bleu, la tête légèrement penchée de face, lit dans un livre posé devant elle, sur une table, à côté de l'Enfant Jésus. Celui-ci, tout nu, de profil tourné vers la gauche, bénit. A droite, saint Joseph, vieillard rasé et chauve, vêtu d'un manteau violet à col gris, tourné de trois quarts; à gauche, un ange en tunique rose qui contemple l'Enfant Jésus et joue de la mandoline.

H., 0,65; L., 0,70. B. — Fig. à mi-corps pet. nat. — Attribué autrefois à Léonard de Vinci. Ayant appartenu à la famille Sforza Pallavicini dont les armes sont derrière le cadre. La tête de la Vierge et celle de l'Enfant Jésus rappellent celles de la *Vierge aux rochers* de Léonard au Musée du Louvre.

Bartolomeo (Fra) di Paolo del Fattorino. — Florentin, 1475-1517.

* *La Vierge et l'Enfant Jésus.*

Sous une arcade cintrée, la Vierge, assise à terre, en robe jaune et manteau bleu, tournée de trois quarts vers la gauche, tient des deux mains l'Enfant Jésus, ceint d'une écharpe de mousseline, qui l'embrasse. Au cintre de la voûte, en grisaille, la Vierge et l'ange de l'Annonciation. Fond de paysage.

H., 0,50; L., 0,35. B. — Fig. pet. nat. — « Tableau délicatement peint, mais où ne se retrouve cependant pas le soin minutieux propre au frère. Rappelant sa manière; de Mariotto ou de Fra Paolino probablement. » (Cr. et Cav., *Hist. of p.*, III, 474.)

Bassano (Francesco).

L'Annonciation aux bergers.

Au premier plan, au milieu de troupeaux, trois bergers et une bergère qui donne à boire à des moutons. Au second plan, un berger agenouillé contemple au ciel un ange, dans un rayonnement. Fond de paysage très sombre.

H., 0,70; L., 0,95. T.

Beccafumi (Domenico), dit Il Meccarino.
* *Pénélope.*

Sur une terrasse dont le parapet est orné de bas-reliefs, la femme

d'Ulysse est debout, vêtue d'une jupe verte et d'un manteau bleu retenu par une ceinture enrichie de pierreries. Tournée de trois quarts vers la droite, regardant au loin, elle est appuyée sur un métier de tapisserie ; de sa main droite, qui pend le long de son corps, elle porte un fuseau. Fond de paysage.

H., 0,90 ; L., 0,45. B. — Fig., 0,85. — Provient de l'hôpital de Sienne.

Giorgione (?).

Apollon et Daphné.

A gauche, Apollon, en tunique blanche et manteau rose, bandant son arc, poursuit Daphné, qui est métamorphosée en laurier ; les doigts de la nymphe sont déjà changés en branches. Au fond, dans un superbe paysage, un homme portant une pique s'entretient avec une femme, et l'Amour apparaît à Apollon ; à gauche, sur une cascade, un pont ; plus loin, un couvent et une église ; des rochers à droite ; à l'horizon, des montagnes. Effet de soleil couchant.

H., 0,60 ; L., 1,25. B. — Fig., 0,30. — Tableau très abîmé. Attribué par Cr. et Cav. (II, 166) à Andrea Schiavone. Burckhardt, au contraire (727), et Morelli considèrent cette œuvre charmante comme étant de Giorgione.

Le Sueur (Eustache). — Français, 1617-1655.

Le Génie de la guerre.

Une femme en robe jaune et manteau bleu, assise sur des nuages, tournée de profil vers la droite, porte de la main gauche un sceptre et brandit de l'autre une torche enflammée ; à droite, un petit génie, couronné de fleurs, tient une torche et indique du geste une ville ; à gauche, deux autres génies portant la foudre et des flèches ; à la partie inférieure, une ville incendiée.

H., 0,80 ; L., 1,20. T. — Fig., 0,90.

Le Génie de la paix.

Une femme en robe jaune et manteau bleu, vue de face, la tête tournée de profil vers la gauche, assise sur des nuages, indique avec son sceptre à deux génies une ville sur laquelle elle semble les inviter à répandre le contenu d'une corne d'abondance que tient l'un d'eux, l'autre portant dans ses mains des bijoux.

H., 0,80 ; L., 1,20. T. — Fig., 0,90. — Gravés par Piquault et Cipriani. — Provenant de la collection du baron de Vaudreuil (p. 49 de son catalogue), où ils sont décrits comme des allégories du Feu et de l'Abondance. Plus tard, propriété de Le Brun.

Lippi (Filippino). — Florentin, 1457-1504.

* Le Christ apparaissant à la Madeleine.

A gauche, le Christ, en vêtement rouge et manteau violet, portant une bêche, se penche vers la Madeleine, agenouillée à ses pieds, en robe verte et manteau rouge, un vase de parfums près d'elle ; les deux personnages sont posés sur un piédestal où sont représentés deux anges en grisaille portant un écusson sur lequel on lit : RABONI NOLI ME TANGERE.

* Jésus et la Samaritaine.

A droite, le Christ, en robe rouge et manteau bleu, se tourne de profil vers la Samaritaine, vêtue d'une robe blanche et d'un manteau rose, qui tient un vase sur la margelle d'une citerne. Au premier plan, deux anges portant un écusson sur lequel on lit : SI SCIRES DONVM DEI DA MIHI HANC AQVAM.

H., 0,55 ; L., 0,15. B. — Fig., 0,22.

Teniers (David) le Jeune. — Flamand, 1610-1690.

* Le Médecin.

Dans une chambre, un vieillard, en houppelande grise bordée de fourrure jaune, coiffé d'un bonnet de fourrure, de profil tourné à gauche, assis à une table sur laquelle est ouvert un livre, regarde dans une cornue en verre qu'il tient de la main droite ; au second plan, une vieille femme ; à droite, sur une tablette, un tablier, une bouteille et des clefs à un clou.

Signé : D. TENIERS.

H., 0,25 ; L., 0,20. B. — Fig. à mi-corps pet. nat.

Ter Borch ou Terburg (Gérard). — Hollandais, 1617-1681.

La Collation.

Dans une chambre, assise à une table, une jeune femme en robe de satin blanc décolletée et manteau rouge, bordée d'hermine, tournée de profil à gauche, tient à la main droite une huître et de la gauche un verre. Elle se penche vers un jeune homme, au second plan, qui lui offre des huîtres sur un plateau.

H., 0,25 ; L., 0,20. B. — Fig. à mi-corps pet. nat.

CHIESA DELLO SPIRITO SANTO
(ÉGLISE DU SAINT-ESPRIT)

Appartenait autrefois à une confrérie de religieuses instituée, en 1483, pa[r] Maria Caroldo, sœur d'un secrétaire du Sénat. Style de la Renaissance. Une ne[f]

A droite, 1ᵉʳ autel :

* **Buonconsigli** (GIOVANNI), dit **Il Marescalco**. — *Le Chris[t] entre saint Georges et saint Jérôme.*

Dans une chapelle voûtée dont la coupole est décorée d'une mosaïqu[e] d'or, au milieu, sur un piédestal, le Christ est debout, vu de face, e[n] robe rouge et manteau bleu. Il bénit de la main droite et porte de l[a] main gauche le globe du monde. A gauche, debout, cuirassé, sain[t] Georges, tourné de trois quarts vers la droite, appuyé sur la hampe d'u[n] étendard et regardant en face ; à gauche, saint Jérôme, tourné de troi[s] quarts vers la droite, vêtu de rouge, tenant de ses deux mains un livr[e] ouvert, les yeux levés au ciel. Sur le piédestal, l'écusson des domini[-]cains et la signature :

Joanes · bonichō fili[us] dito Mareschalcho P

H., 2,50 ; L., 1,50. B. — Fig., 1 m. — Gravé par Buttazon (Z). — Autrefois, dans l[e] monastère de San Secondo, dont le patron — et non saint Georges — serait, d'après un[e] opinion soutenable, représenté sur ce tableau. Cette figure, en tout cas, a quelque ressem[-]blance avec celle de saint Georges, peint par Giorgione dans l'église de Castelfranco[.] Peinture de la seconde manière du maître, entre 1500 et 1515, que WOLTMANN (W. UN[D] W., *Gesch. des M.*, II, 336) rapproche de la madone dans l'église de S. Rocco à Vicenc[e] (peinte en 1502) et du tableau de l'église San Giacomo dall' Orio à Venise (voir p. 212).

CHIESA DELLO SPIRITO SANTO
(ÉGLISE DU SAINT-ESPRIT)

BUONCONSIGLI (GIOVANNI), DIT IL MARESCALCO.

Le Christ entre saint Georges et saint Jérôme.

A gauche, 3ᵉ chapelle :

Palma, Giovane, LE JEUNE. — *Mariage de la Vierge.*

Au milieu, en haut d'un escalier, le grand prêtre unit la Vierge et saint Joseph agenouillés. Dans la nombreuse assistance figure saint Jérôme ; au premier plan, sur les marches, à droite, une femme et trois enfants ; à gauche, un mendiant appuyé sur un bâton.

H., 2,50 ; L., 1,60. T. — Fig. gr. nat.

CHIESA DE' GESUATI
OU DI SANTA MARIA DEL ROSARIO

(ÉGLISE DE SAINTE-MARIE-DU-ROSAIRE)

Construite de 1726 à 1743 par Giovanni Massari. Style de la décadence. Une nef.

PLAFOND

Tiepolo (GIAMBATTISTA).

* Du côté de la porte : *Saint Dominique en gloire.*

Au ciel, le saint, de trois quarts tourné vers la droite, les bras étendus, est soutenu par deux anges, vêtus l'un en bleu, l'autre en jaune, et par des chérubins. Au-dessus du saint, brille une étoile ; à droite, est agenouillé un ange ; à gauche, la terre.

* Au milieu : *L'Institution du Rosaire.*

Sur une terrasse, à droite, saint Dominique, entouré de hallebardiers, montre le Rosaire à la foule réunie, devant un édifice soutenu par des colonnes. Au premier plan, sur un large escalier, des fidèles, les uns assis, les autres debout ; au milieu, deux soldats assis sur une corniche. En avant, au-dessus d'une arcade cintrée, trois figures allégoriques dont l'une, le torse nu, tenant dans sa main un serpent, représente l'hérésie des Albigeois détruite par saint Dominique.

Du côté du chœur :

* *Saint Dominique bénissant un frère de son ordre.*

Sur un escalier recouvert d'un tapis orange, au milieu, le saint, agenouillé, de profil tourné vers la droite, impose ses mains sur la tête d'un dominicain incliné devant lui. A droite, dans une gloire, la Vierge abritant, sous les plis de son manteau, une religieuse, à gauche; plusieurs fidèles à droite, et un ange portant une crosse et une mitre. Au premier plan, un ange drapé dans un manteau bleu, un autre portant des fleurs et un chien.

1er autel, à droite :

* **Tiepolo.** — *La Vierge et trois saintes.*

Au fond, sous un portique ouvert, à droite, sur un trône surmonté d'un baldaquin vert, est assise la Vierge, de trois quarts tournée vers la gauche. A ses pieds, debout, sainte Rose de Lima, en robe grise, les yeux au ciel, porte dans ses bras l'Enfant Jésus, qui tient dans sa main droite des fleurs et que regarde sainte Catherine de Sienne, couronnée d'épines, debout, sur le premier plan, tenant un crucifix. A droite, assise, sainte Agnès de Montepulciano, en robe blanche, manteau et voile noirs, semés de croix blanches, tient un rosaire; à ses pieds, des lis. Derrière la Vierge, un ange. Au fond, sous l'arcade, sur une traverse en fer, un petit oiseau.

H., 3,50; L., 1,72. T. — Fig. gr. nat.

1er autel, à gauche :

Piazzetta. — *Le Pape Pie V, saint Thomas d'Aquin et saint Pierre martyr.*

Au milieu, sur un trône élevé est assis le pape en surplis blanc et aumusse grenat, un ange à son côté, portant la tiare. Tourné de trois quarts vers la droite, il regarde saint Thomas d'Aquin, debout, à gauche, un livre à la main. Lui faisant vis-à-vis, saint Pierre martyr, le crâne saignant, l'instrument de son supplice à ses pieds. Au ciel, des anges; au fond, la terrasse d'un palais.

H., 3,50; L., 1,72. T. — Fig. gr. nat.

CHIESA DE' GESUATI (SANTA MARIA DEL ROSARIO)
(ÉGLISE DES JÉSUATES, OU DE SAINTE-MARIE DU ROSAIRE)

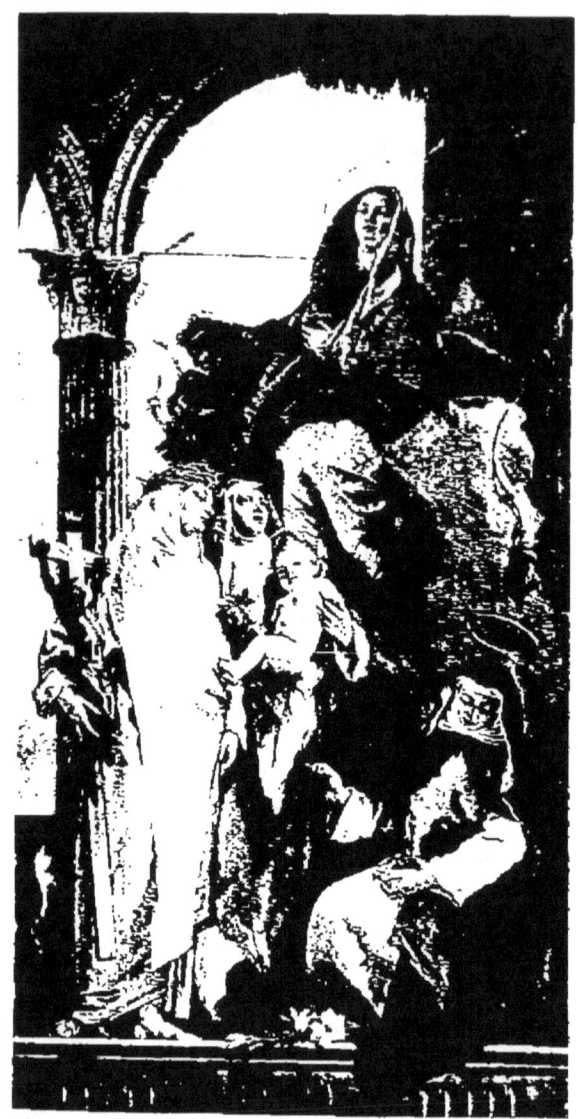

Cliché Alinari frères. — Typogravure Rœckert.

TIEPOLO (GIAMBATTISTA).

La Vierge et trois Saintes.

CHIESA DI SAN TROVASO
OU DEI SANTI GERVASIO E PROTASIO

(ÉGLISE DES SAINTS-GERVAIS-ET-PROTAIS)

Fondée en 1028, brûlée et reconstruite en 1105, réédifiée en 1590 par un architecte inconnu. Une nef.

Transept de droite :

École de Giovanni Bellini. — *La Vierge et l'Enfant Jésus.*

La Vierge, vue de face, porte sur son genou droit l'Enfant Jésus, de trois quarts tourné vers la droite, qui se retient aux plis du manteau de sa mère. Derrière le groupe divin, une draperie verte. Fond de paysage ; à droite, des maisons sur le bord d'une rivière ; un petit bois à gauche.

H., 0,70 ; L., 0,60. T. — Gravé par Zanetti (Z). Attribué à Bellini, par Boschini (p. 344) et Sansovino (p. 180) ; à Bissolo, par Zanotto ; par Cr. et Cav. (I, 187, note 1) à Bartolomeo Veneto, dont on retrouve ici le coloris vitreux et jaunâtre.

A droite du chœur :

Tintoretto (Domenico). — *Le Christ en croix et les saintes femmes.*

Au pied de la croix, la Vierge s'évanouit entre les bras de deux disciples et d'une sainte femme ; au second plan, à gauche, la Madeleine, les cheveux épars, les bras tendus vers le Sauveur ; à droite, saint Jean levant les yeux vers son divin maître ; autour de la croix volent des chérubins. Au fond, Jérusalem.

H., 3 m. ; L., 1,50. T. — Fig. pet. nat. — Cité par Rid. (II, 265) et Sansov. (180). Exécuté en 1599, pour Gian Marco Molin, qui fit ériger cette chapelle lors de son mariage.

A gauche du chœur :

Jacobello del Fiore (?). — *Saint Chrysogone.*

Le saint, cuirassé, un manteau de brocart d'or sur les épaules, s'avance à cheval vers la droite. Il porte une lance à laquelle est suspendue une bannière et un bouclier sur lequel sont gravées une croix et les lettres I. H. S. Fond d'or. Sur une banderole, on lit : S. Crisogono.

H., 1,90; L., 1,40. T. — Fig. pet. nat. — Attribution très contestable, ce tableau pouvant être aussi bien d'Antonio da Negroponte ou de Giambono. « Très abîmé, d'ailleurs, aussi bien par les dents du temps que par la main des hommes. » (Mosch., II, 291.)

Au maître-autel :

* **Tintoretto** (Jacopo). — *La Tentation de saint Antoine.*

Au milieu, le saint, drapé dans un manteau vert, que cherche à lui arracher un démon, est entouré de trois femmes. Aux pieds du saint, sa clochette, son chapelet et un livre. En haut, le Christ dans une nuée.

H., 2,75; L., 1,50. T. — Fig. gr. nat. — Gravé par A. Carracci.

Transept de gauche, chapelle du Saint-Sacrement :

* **Tintoretto** (Jacopo). — *La Cène.*

Au fond d'une salle, devant une table, est assis le Christ, entre saint Jean, endormi, et saint Pierre, qui se lève ; au premier plan, un apôtre, en vêtement lilas, vu de dos ; un autre, vêtu de rose, soulève le couvercle d'une marmite dans laquelle vient boire un chat, et un troisième, en rouge, se penche pour prendre un fiasco ; à droite, des draperies et des livres sur une chaise ; à gauche, au bas d'un escalier, un jeune page apportant des fruits, et, en haut, une vieille qui file, en bleu. Au fond, sous un portique se promènent deux personnages.

H., 2 m.; L., 4 m. T. — Fig. pet. nat. — Gravé par Sadeler et Lovisa. Cité par Sansov. (180). « Composition curieuse où le peintre a donné aux apôtres des attitudes tourmentées et a ravalé cette scène religieuse à une conception grossière, d'un grand éclat de couleurs, il est vrai. » (Burck., 761 ; Mosch., II, 295.) « Il fit, pour la confrérie de Notre-Seigneur, à Saints-Gervais-et-Protais, une autre Cène du jeudi saint, d'une invention nouvelle et curieuse. On y voit le Christ, en train de bénir le pain et les apôtres alentour sur des sièges bas, avec des gestes pieux ; l'un d'eux pose des viandes sur la table. Il y a un enfant qui apporte des fruits dans un plat, et, sur le haut d'un escalier, une vieille qui file, peinte avec beaucoup de naturel » (Rid., II, 31.)

CHIESA DEI SS. GERVASIO ET PROTASIO

(ÉGLISE DES SS. GERVAIS ET PROTAIS)

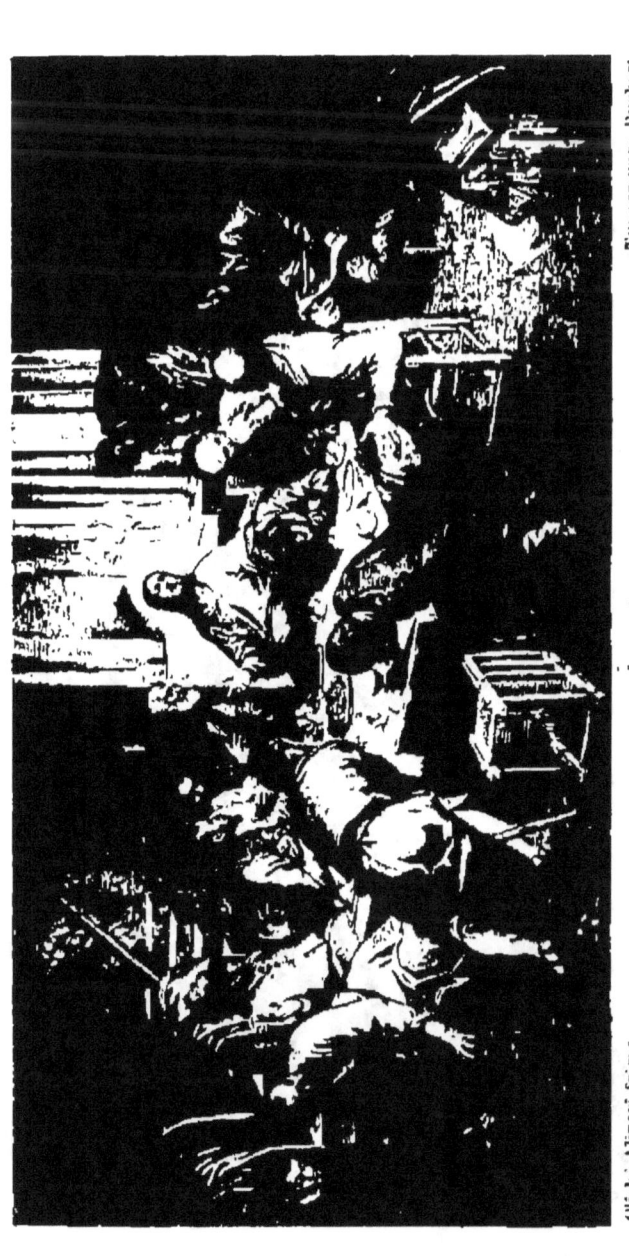

Cliché Alinari frères.　　　　　　　　　　　　　　Typogravure Ruckert.

TINTORETTO (JACOPO ROBUSTI, DIT IL). LE TINTORET.

La Cène.

CHIESA SAN SEBASTIANO
(ÉGLISE SAINT-SÉBASTIEN)

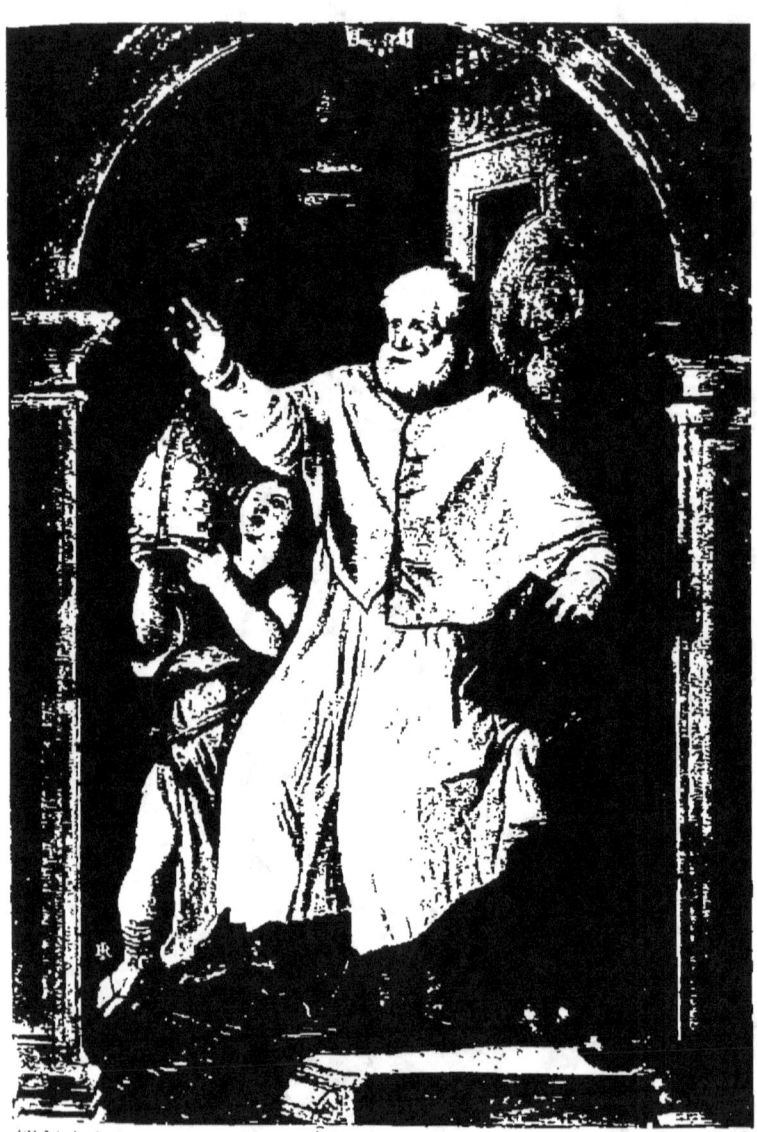

TIZIANO VECELLIO, LE TITIEN.

Saint Nicolas (1565).

CHIESA DI SAN SEBASTIANO
(ÉGLISE DE SAINT-SÉBASTIEN)

Construite de 1506 à 1548 sous la direction de Francesco da Castiglione, architecte crémonais. La façade est de Scarpagnino. Une nef.

La décoration est de Paolo Veronese qui, de 1555 à 1565, a exécuté le plafond, les autels et les peintures murales. « La plupart de ces peintures sont d'une beauté achevée, d'une grande puissance de maturité dans les figures, d'un coloris étincelant et riche dans une fine gamme argentée; les compositions sont expressives et claires. » (Burck., 783.)

« Le plafond de l'église de Saint-Sébastien et le pourtour de la galerie qui s'avance dans la partie intérieure de ladite église, et qui sert de chœur, furent exécutés par Paolo, de concert avec son frère Benedetto, ainsi que le maître Antoine Fasolo, en 1556. — Outre les petites portes de l'orgue peintes par lui, en 1560, ainsi que le panneau du maître-autel (*Notre-Dame-en-Gloire*, et les *saints Sébastien, Jean-Baptiste, Pierre, François et deux martyrs*), on voit encore de la même main de Paolo deux grandes toiles sur les murs latéraux; elles furent exécutées en 1565 et représentent, l'une le *Martyre de saint Sébastien*, et l'autre *celui des saints Marc et Marcellin*, qui serait, d'après certains, le chef-d'œuvre de Véronèse. Il y a de plus trois panneaux sur les autels latéraux et celui du milieu représente le *Couronnement de Notre-Dame*, et les quatre panneaux ronds qui l'entourent, au plafond de la sacristie, dans l'un desquels sont deux enfants tenant un livre sur lequel est écrit : **M D LV. die X. m. NOVEMBRIS**. — L'ornementation de l'orgue même fut modelée par Paolo et sculptée par Domenico Marangon et Alessandro Vicentino, en 1558. » (Vas., VI, 372, n° 2.)

Dans le vestibule, à droite : 1^{re} chapelle, dite de *Crasso* :

* **Tiziano Vecellio.** — Titien. — *Saint Nicolas*.

Vêtu d'une robe brune, d'une aube blanche, d'une aumusse violette, le saint, de trois quarts tourné vers la droite, se soulève sur son siège pour bénir; de la main gauche, il tient un livre; un ange, à gauche, au second plan, en robe rouge et ceinture bleue, lui présente sa mitre. Fond architectural. Sur le dossier du siège, un bas-relief représentant saint Jean-Baptiste; sur le sol, un tapis et les trois bourses emblématiques.

Signé, au milieu, sur une marche : Titianvs, F.

H., 1,75; L., 0,90. B. — Fig. pet. nat. — Gravé par Zuliani (Z). Peint en 1565 pour Messer Nicolo Crasso, avocat, et destiné orner sa chapelle funéraire. D'après Burckhardt

(764), le maître, alors âgé de plus de quatre-vingts ans, se serait fait aider par un de ses élèves, Orazio Vecelli probablement. A subi de nombreuses restaurations dont l'une en 1822, par les soins de Corniani. Cité par Sansov. (182), Cr. et Cav. (II, 70).

3ᵉ autel :

* **Paolo Veronese.** — *Le Christ en croix.*

Au milieu, sur la croix, le Christ, la tête auréolée ; à gauche, la Vierge, en robe rose et manteau bleu, évanouie entre les bras d'une sainte femme en robe violette, manteau brun, voile de gaze blanche ; au second plan, la Madeleine, les bras étendus vers le Sauveur, en robe verte et manteau jaune. A droite, saint Jean, en robe rouge et manteau vert, les mains jointes. Au fond, Jérusalem.

H., 3 m. ; L., 1,10. T. — Fig., 1,25. — Gravé par A. Caracci.

CHOEUR

Au maître-autel :

* **Paolo Veronese.** — *Vierge en gloire et saints.*

Sous un portique, au milieu, saint Sébastien, lié à une colonne, est percé de flèches ; à droite, tournés de trois quarts vers la gauche, saint Pierre, agenouillé, en tunique rose et manteau bleu, portant un livre ouvert, et saint François, debout, au second plan, en robe de moine, un crucifix dans les mains ; à gauche, au premier plan, un genou en terre, saint Jean-Baptiste, ceint d'une étoffe verte ; debout, au second plan, sainte Catherine, couronnée, en robe rose et manteau jaune, une palme dans les mains, et sainte Élisabeth, dont on ne voit que la tête. Tous ces personnages ont les yeux levés vers le ciel où apparaît, dans une gloire, la Vierge, assise sur des nuages, tenant sur ses genoux l'Enfant Jésus, et entourée d'anges musiciens.

H., 5 m. ; L., 2,50. T. — Fig. gr. nat. — Cintré. — Gravé par Alessandro della Via. Commandé au peintre par Élisabeth Soranzo pour obéir à un codicille du testament de Caterina Cornazo, veuve de Pier Mocenigo. Peint en 1558. D'après Ridolfi, sous les traits de saint François, Paolo aurait représenté Bernardo Torlioni, prieur de S. Sebastiano, son compatriote et son ami, auquel il avait dû, en arrivant à Venise, les premières commandes pour cette église.

A gauche :

* **Paolo Veronese.** — *Saint Sébastien exhortant à la mort saint Marcel et saint Marcellin.*

Au milieu, saint Sébastien, en cuirasse et haut-de-chausses bleu, et tenant une bannière, marche en avant des deux martyrs en leur montrant l'ange qui descend du ciel, tenant le livre de vie. Ceux-ci, les

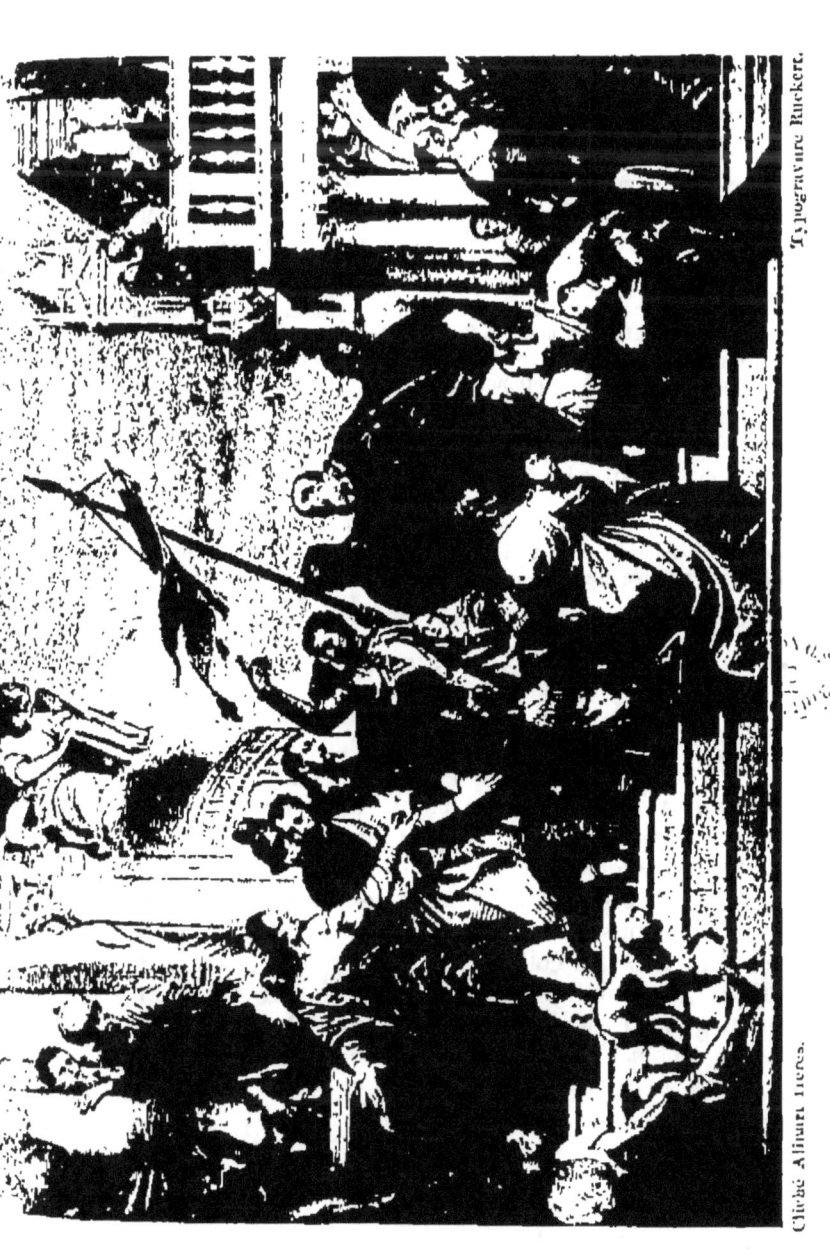

PAOLO VERONESE (PAOLO CALIARI, DIT), PAUL VÉRONÈSE.
Saint Sébastien exhortant à la mort saint Marcel et saint Marcellin (1565).

mains liées, descendent vers la droite les marches d'un escalier, sur le haut duquel, à gauche, leur mère, debout, en robe violette et manteau jaune, gesticule et les supplie de renoncer à leur foi. En bas, au premier plan, leurs femmes et leurs enfants agenouillés, et debout, attendant et regardant ses fils, le vieux Tranquillin, en robe grise et manteau rose, soutenu par deux serviteurs. En avant, à gauche, un mendiant assis et un chien ; au second plan, des assistants montés sur des colonnes, en haut de l'escalier. A droite, un groupe de femmes au pied d'un portique surmonté d'une terrasse au balcon de laquelle sont accoudés des Orientaux.

H., 3,50 ; L., 5,40. T. — Fig. gr. nat. — Gravé par Mitelli et par Zanetti (Z). Cette toile en recouvre une autre, représentant le même sujet, que Paolo Veronese avait peinte quelques années auparavant, mais qu'il crut devoir remplacer, soit parce qu'il n'en était pas satisfait, soit parce qu'elle s'était promptement détériorée. (Rɪᴅ., II, 288.) Restauré, en 1835, par le professeur Lattanzio Querena. Saint Sébastien serait, dit-on, le portrait de Véronèse, et la jeune femme dont on ne voit que la tête, son épouse. « L'art ne peut guère aller plus loin, et ce tableau doit prendre place parmi les sept merveilles du génie humain. Étoffes, détails, accessoires, tout est achevé avec ce soin extrême, ce fini consciencieux des premières œuvres, lorsque l'artiste ne travaille que pour contenter son génie et son cœur. C'est presque au bas de cette toile qu'est enterré le peintre. Jamais lampe plus éclatante n'illumina l'ombre d'un tombeau, et ce chef-d'œuvre rayonne au-dessus du cercueil comme le flamboiement d'une apothéose. » (Tʜ. Gᴀᴜᴛɪᴇʀ, 265.)

A droite :

* **Paolo Veronese.** — *Martyre de saint Sébastien.*

Au milieu, le saint, enchaîné, est maintenu sur un escabeau par trois bourreaux ; l'un, à droite, en tunique bleue, lui tient les pieds ; l'autre, à gauche, en robe et capuchon bleus, lui saisit le bras droit ; un troisième, au milieu, en robe verte et manteau jaune, lui serre le cou. A gauche, la foule des assistants ; au second plan, un porte-étendard et des femmes montées sur le soubassement des colonnes ; en avant, un nègre, un homme au torse nu et un chien ; à droite, parmi les curieux, présidant au supplice, un magistrat appuyé sur une canne, vu de dos, en robe jaune, pèlerine d'hermine, avec un collier d'or ; à son côté, un homme au torse nu et un autre que l'on frappe avec un bâton. Au fond, une arcade cintrée soutenue par des colonnes. Aux pieds du martyr, sa tunique bleue et, dans un panier, les instruments de son supplice.

H., 3,50 ; L., 5,40. T. — Fig. gr. nat. — Gravé par Zuliani (Z) et Mitelli. Restauré en 1762.

A droite, contre le chœur :

* **Paolo Veronese.** — *La Vierge, l'Enfant Jésus, sainte Catherine et le père Michel Spaventini.*

Sous un dais, est assise, au milieu, la Vierge, tenant sur un coussin,

posé sur ses genoux, l'Enfant Jésus, nu, tourné de trois quarts vers la gauche; sainte Catherine, agenouillée, vue de dos, en profil perdu, sa chevelure blonde, entremêlée de perles, tombant sur un manteau en brocart, lui présente une colombe; à droite, au second plan, Michel Spaventi, en robe de bure, regarde avec ferveur le groupe divin; la main droite repliée sur la poitrine, il porte de la gauche un volume et un lis.

<small>H., 0,50; L., 0,75. T. — Fig. à mi-corps. — Gravé par Buttazon (Z). Exécuté par le peintre pour son ami Michel Spaventi, prieur de Santa Maria Maddalena à Trévise, puis du couvent de San Sebastiano, à Venise, mort en 1588. Il existe dans l'église même une copie ancienne du tableau, plus grande que l'original.</small>

A gauche, 1re chapelle :

* **Schiavone** (Andrea). — *Le Christ et les Pèlerins d'Emmaüs.*

Le Christ, en pèlerin, vêtu d'une robe jaune et d'une pèlerine grise, la tête nimbée, appuyé de la main gauche sur un bourdon, s'avance accompagné de deux disciples.

<small>H., 2,50; L., 1,45. T. — Fig. gr. nat. — Tableau très sombre (Sansov., 183), intitulé faussement par Vasari (VI, 596), *Saint Jacques et deux pèlerins*. « Et il fit, pour la famille Pellegrino, à Saint-Sébastien, le Christ à Emmaüs. Le coloris brillant ne peut être surpassé par aucune autre peinture. » (Rid., I, 231.)</small>

2e chapelle :

Paolo Veronese. — *Le Baptême du Christ.*

Au milieu, le Sauveur, ceint d'une draperie blanche, agenouillé sur la rive du Jourdain, se tourne à droite vers saint Jean, qui, d'une main, montre le ciel et de l'autre tient une écuelle; au second plan, un ange derrière un arbre; au ciel, le Saint-Esprit.

<small>H., 2,50; L., 1,35. T. — Fig., 1,50. — Gravé par Buttazon (Z).</small>

L'orgue construit par **Alessandro Vicentino** fut décoré par **Paolo Veronese** en 1560.

* Extérieurement : *La Purification de la Vierge.*

Sous un portique, au milieu, saint Joseph, appuyé sur une béquille, et la Vierge, drapée dans un manteau bleu, de trois quarts tournée vers la droite, tenant dans ses bras l'Enfant Jésus qu'elle présente au grand prêtre, vu de face, au second plan, en vêtements rouges, les bras croisés sur la poitrine. A gauche, une jeune fille portant deux colombes dans une cage; à droite, autour de l'autel, sur lequel sont posés une draperie jaune et deux candélabres, une nombreuse assistance;

CHIESA SAN SEBASTIANO (ÉGLISE SAINT-SÉBASTIEN)

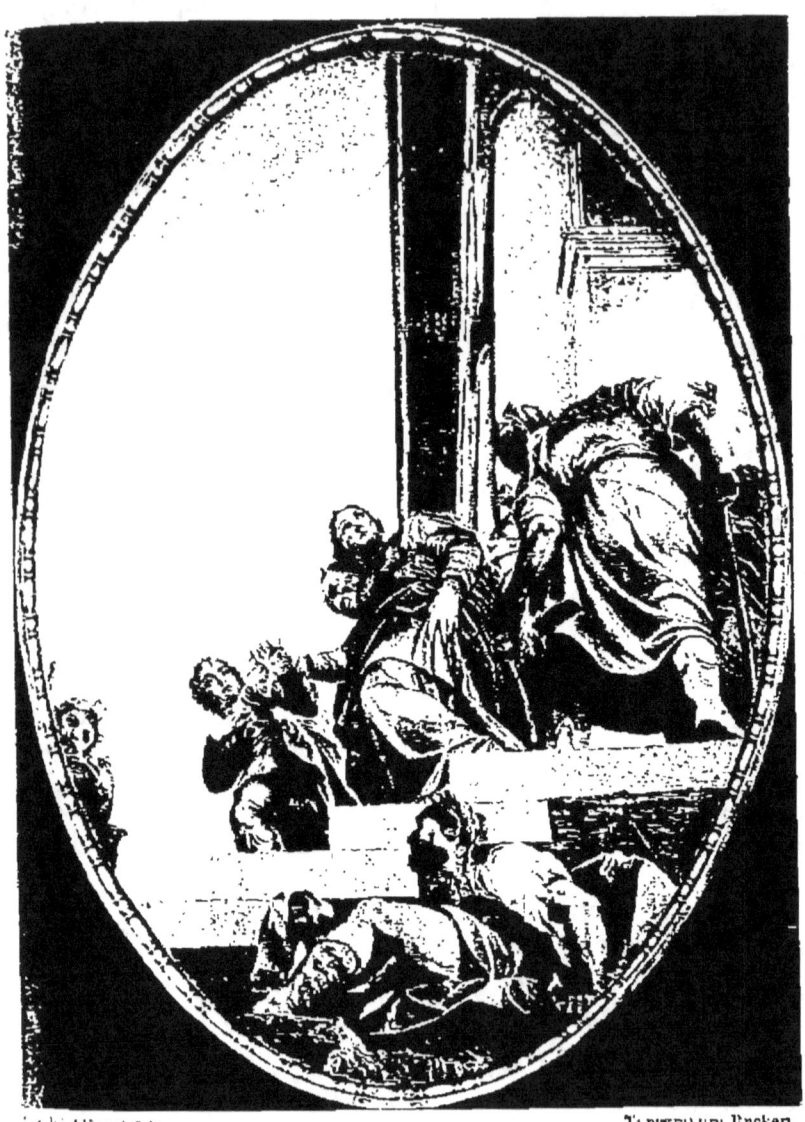

PAOLO VERONESE (PAOLO CALIARI, DIT)
PAUL VÉRONÈSE.

Assuérus rencontrant Esther.

un lévite tient à la main le couteau de la circoncision, un enfant porte un cierge allumé ; un autre agite un encensoir.

H., 5 m.; L., 3 m. B. — Fig. gr. nat. — « Dans la *Purification*, exécutée en 1560, il enforça encore son coloris et fit preuve d'une plus grande habileté. On voit la Vierge, tenant dans ses bras virginaux l'enfant qu'elle présente avec une tendresse maternelle au vieux Siméon. Celui-ci s'incline devant cette divinité, que depuis longtemps il attendait ; et ses yeux, extasiés par cette agréable vision, peuvent maintenant se fermer dans le repos éternel. » (Rid., I, 294.)

Intérieurement : *La Piscine probatique.*

Des malades des deux sexes sont réunis sous une colonnade qui court autour de la piscine. A droite, Jésus, en robe rouge et manteau bleu, s'avance vers un paralytique ; derrière lui, les apôtres ; au ciel, un ange vole vers le Sauveur. Au fond, par une arcade cintrée, on aperçoit des édifices.

H., 5 m.; L., 3 m. B. — Fig. gr. nat. — « On trouve ici toutes les qualités du peintre : grandeur du style, noblesse du sentiment, facilité de l'exécution, beauté des physionomies, brillant du coloris. » (Mosch., II, 312.) Cité par Rid. (I, 294).

Plafond peint par **Paolo Veronese.**

* Compartiment du milieu : *Esther couronnée par Assuérus.*

A gauche, suivie de deux femmes, l'une en robe grise et manteau rose, l'autre dont on ne voit que la tête, la reine, vêtue d'une robe verte, tournée vers la droite, s'incline devant Assuérus, assis sur un trône sous un dais à draperies rouges, et reçoit de ses mains la couronne. Derrière le trône, Mardochée ; au premier plan, deux officiers et un lévrier blanc.

Forme carrée. — Fig. plus gr. nat. — Gravé par Buttazon (Z).

* Compartiment près du chœur : *Triomphe de Mardochée.*

Mardochée, une couronne sur la tête, un sceptre à la main, s'avance, monté sur un cheval blanc qui se cabre et dont Aman et un officier tiennent la bride ; à gauche, un autre officier monté sur un cheval alezan. Au second plan, à droite, un porte-étendard. A gauche, sur des balcons, une nombreuse assistance regarde passer le cortège.

Forme ovale. — Fig. plus gr. nat. — Gravé par Buttazon (Z).

* Compartiment près de la porte : *Assuérus rencontrant Esther.*

Au second plan, le roi, en robe orange et turban jaune, s'incline devant Esther, vêtue d'une robe rose et d'un manteau vert, qui descend,

vers la gauche, les marches d'un escalier, accompagnée d'un page et d'une suivante, et il lui offre sa couronne. Sur le premier plan, en avant, Mardochée, assis, et un chien.

Forme ovale. — Fig. plus gr. nat. — Gravé par Buttazon (Z).

Autour de ces trois motifs principaux, sont représentés, dans six caissons, des *Enfants tenant des guirlandes de fleurs.*

« Quand cette voûte fut découverte, on vint l'admirer de toutes parts, non seulement à cause de la nouveauté des dispositions, mais à cause du rare talent de Paolo (on n'avait jamais vu pareilles beautés au ciel des églises). C'est pourquoi les Pères, sans plus attendre, voulurent qu'il continuât à peindre la voûte de la chapelle principale. » (Rid., I, 288.)

Dans une tribune, au-dessus de la porte d'entrée : **Paolo Veronese.**

A droite : *Saint Sébastien devant Dioclétien.*

A gauche, le saint, en justaucorps vert et chausses rouges, nu-tête, portant une flèche de la main droite, s'avance vers l'empereur, assis sur un trône, à droite, entouré d'officiers ; derrière saint Sébastien, trois personnages debout. Au fond, un palais à terrasses.

H., 3 m. ; L., 4,40. — Fresque. — Fig. gr. nat. — Assez endommagée, surtout à droite.

A gauche : *Martyre de saint Sébastien.*

Sous le péristyle d'un palais, le saint, nu, attaché à une poutre, est frappé par les bourreaux armés de bâtons. A droite, un officier, en robe verte, turban gris et pèlerine rose, et un porte-étendard. A gauche, un magistrat, debout, en manteau garni d'hermine, préside au supplice ; derrière lui, des gens de sa suite.

H., 3 m.; L., 4,40. — Fresque. — Fig. gr. nat. — « Au sujet de cette peinture, on fit cette comique observation que Caliari s'était abstenu d'introduire des chiens, comme il avait coutume de le faire dans toutes ses compositions ; sans doute par ce motif que l'on ne voit guère de chiens là où se donnent des coups de bâton, dit Pietro Bassaglia. » (C. Blanc, *Hist. des peintres.*)

De chaque côté, des fenêtres dans des niches ; à droite, *saint Pierre* ; à gauche, *saint Paul.*

Fig. gr. nat. — Grisailles.

SACRISTIE

Au plafond :

Paolo Veronese. — *Le Couronnement de la Vierge.*

Sur des nuages, au milieu, la Vierge est agenouillée de face, entre le

Christ, qui pose une couronne sur sa tête, et l'Éternel. Dans un rayonnement, le Saint-Esprit et deux anges.

Autour de ce motif central, dans des ovales, *les Quatre Évangélistes*, avec leurs emblèmes, et aux quatre angles des anges groupés deux par deux.

Forme rectangulaire. Ce plafond est la première œuvre que le peintre exécuta pour l'église. Il lui fut commandé, en 1555, par son compatriote Bernardo Torlioni, prieur du couvent des Gérolamites. ZANETTI fait remarquer que, si dans les physionomies, on reconnaît le génie de Paolo, la facture est un peu différente de celle qui lui sera plus tard si familière, et que les tons ne sont pas encore fondus. Les petits anges seraient l'œuvre d'un élève. (RID., I, 287.)

Sur l'armoire, sont représentés divers sujets de l'Ancien Testament : *Moïse au désert, Jonas et la Baleine*, etc., ébauchés, d'après Vasari (VI, 594), par **Jacopo Tintoretto** et exécutés par **Natalino** et d'autres artistes vénitiens.

CHIESA DEI CARMINI
SANTA MARIA DEL CARMELO
(ÉGLISE SAINTE-MARIE-DU-CARMEL)

Construite en 1340, restaurée au xviie siècle. — Trois nefs.

A droite, 4e autel :

Tintoretto (JACOPO). — *La Circoncision.*

A gauche, le grand prêtre, en dalmatique et mitre dorées, tend les bras pour prendre l'Enfant Jésus, que soutient, à droite, sur une table, la Vierge, accompagnée de saint Joseph, appuyé sur une béquille. Au fond, des lévites portant des cierges et une jeune fille présentant deux colombes. Au premier plan, une femme assise à terre, son enfant dans les bras.

H., 3,50; L., 1,75. T.— Fig. gr. nat. — Peint en 1548 (SANSOV., 184). Dans la manière d'Andrea Schiavone. (MOSCH., II, 255.) « Je ne connais pas de tête de vieillard plus belle ou mieux peinte que celle du grand prêtre. » (RUSKIN, *Stones of Ven.*, III, 289.)

2e autel :

*** Cima da Conegliano.** — *La Naissance du Christ.*

Sur la droite, au pied d'un rocher, est endormi dans un berceau

d'osier le nouveau-né; à droite, agenouillée, la Vierge, et debout, l'ange tenant par la main le fils de Tobie auprès duquel est assis un petit chien. Au milieu, près du bœuf et de l'âne, saint Joseph, en robe grenat, manteau jaune, montre l'Enfant à un jeune homme qui met un genou en terre. Près d'eux, un petit garçon, le poing sur la hanche. A gauche, sainte Hélène, couronnée, en manteau vert, portant la croix, et sainte Catherine, en robe verte à manches de brocart, manteau rouge, une palme à la main, un fragment de roue à ses pieds. Au premier plan, deux colombes dans un panier. Au fond, dans le paysage, un berger et son troupeau sur le bord d'une rivière, au pied d'un château fort. Montagnes à l'horizon.

Signé sur une banderole au pied du berceau : IOANES CONELLANENSIS OPVS.

H., 2,50; L., 1,75. B. — Fig. pet. nat. — Gravé par Zanetti (Z). Ayant subi de fâcheuses restaurations. Cité par RID. (I, 60).

A gauche, 2ᵉ autel :

* **Lotto** (LORENZO). — *Glorification de saint Nicolas.*

En haut, le saint, revêtu de ses habits épiscopaux, est entouré de trois anges qui lui présentent sa crosse, sa mitre et les trois bourses. Au-dessous de lui, assis sur des nuages, saint Jean-Baptiste à gauche et sainte Lucie à droite, en robe verte et manteau rouge, ayant à ses pieds, dans un vase, ses yeux. En bas, à droite, dans un paysage, saint Georges tuant le dragon; au milieu, près d'une ville située sur le bord de la mer, la jeune princesse qu'il vient de délivrer; à gauche, des paysans sur une route.

Sur un cartel la signature effacée et la date : 1529.

H., 3,25; L., 1,80. T.— Fig. gr. nat.— Cité par SANSOV. (184). « Œuvre, dans sa nonchalance même, belle et poétique. » (BURCK., 742.) « Les qualités de composition et de dessin, la pensée et le sentiment sont bien caractéristiques de la manière de Lotto, mais le mouvement et le coloris sont titianesques. » (BERENSON, *Lotto*, 229.) « On ignore quelles influences obéit Lotto lorsqu'il revint à Venise (en 1529), mais les peintures qu'il exécuta à cette époque sont plus solides et débarrassées de ce clinquant qu'on remarquait dans ses œuvres précédentes. Dans la glorification de saint Nicolas, nous reconnaissons une solidité combinée avec une force et une liberté inaccoutumées. Il y a plus de grâce naturelle et moins d'affectation dans les figures, et l'empressement gracieux des anges qui volent est rendu avec une connaissance approfondie des lois du mouvement. (CR. et CAV., I, 521.) Décrit par VAS. (V, 250). Tableau malheureusement gâté par des restaurations.

CHIESA DEI CARMINI (ÉGLISE DU CARMEL)

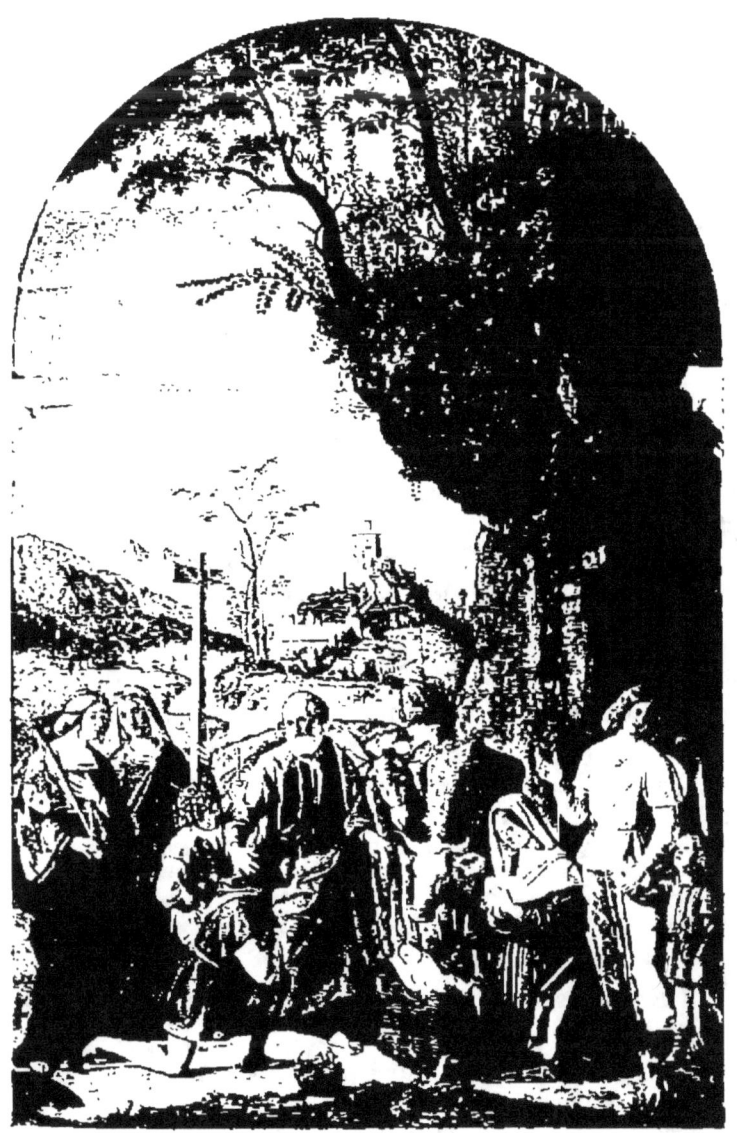

Cliché Alinari frères. Typogravure Ruckert.

CIMA DA CONEGLIANO.
Naissance du Christ.

CHIESA DI SAN PANTALEONE
(ÉGLISE DE SAINT-PANTALÉON)

Construite de 1668 à 1675 par Francesco Cornino. — Une nef.

A droite, 2° chapelle :

Paolo Veronese. — *Saint Pantaléon ressuscitant un enfant.*

Au milieu, le saint (médecin à Nicomédie), en chausses vertes et manteau rouge doublé d'hermine, vu de face, les yeux au ciel, s'approche d'un enfant mort que porte un prêtre ; à droite, un enfant présentant un livre au saint ; au fond, une statue mutilée. Au ciel, un ange.

H., 3,50 ; L., 1,70. T. — Fig. gr. nat. — « Il fit deux tableaux à San Pantaleone, l'un, sur le maître-autel, où le saint, vêtu d'un manteau ducal, guérit un enfant que tient le curé de la paroisse ; l'autre, sur l'autel des Lanaioli (marchands de laines), avec saint Bernardin, auquel le cartel du Christ est remis par la main des anges. » (RID., I, 311.) On ignore ce qu'est devenu ce dernier tableau.

Palma, Giovane, LE JEUNE. — *Saint Pantaléon guérissant un paralytique en présence de l'empereur.* — *Martyre du saint.*
Cités par RID. (II, 186) et SANSOV., 179.

A gauche du chœur :

***Vivarini** (ANTONIO) et **Giovanni, da Murano.** — *Couronnement de la Vierge.*

Signé : ΧΡΟFΟL DE FERARA ITAÏO (signature du sculpteur du cadre) ZVANE E ANTONIO DE MVRANO PENSE. 1444.

H., 2,50 ; L., 1,70. — Cintré. — Fig. pet. nat. — Réplique d'un tableau de l'Académie, n° 33, p. 96, avec quelques changements dans l'architecture du trône, autour duquel sont debout, dans des niches en bois réunies en demi-cercle, des saints. Les ornements d'or sont en relief. (RID., I, 21.)

PLAFOND

Fumiani (ANTONIO). — *Épisodes de la vie de saint Pantaléon, son martyre et son apothéose.*

Immense et curieuse composition en perspective, peinte non à fresque, mais à l'huile, sur des toiles réunies les unes aux autres.

« Ce plafond, qui égale en facilité hardie le salon d'Hercule de Lemoine et les fresques de l'Escurial de Luca Giordano, nous laisse froid, malgré son art de raccourci, ses trompe-l'œil, toutes ses ressources et ses rouéries d'exécution... Le gothique le plus sec, le plus contraint, le plus maladroit, a un charme qui manque à tous ces maniéristes si savants, si prestes, si habiles et d'une pratique si expéditive. » (TH. GAUTIER, 272.)

LA GIUDECCA

CHIESA DEL REDENTORE
(ÉGLISE DU RÉDEMPTEUR)

Construite en 1577 par Palladio. — Une nef.

A droite, 1^{re} chapelle :

Bassano (Francesco). — *La Naissance du Christ.*

Sous un toit de chaume, au second plan, est couché, dans un panier d'osier, l'Enfant Jésus, qu'adorent la Vierge et saint Joseph ; à droite, l'âne, une vieille femme tenant une torche allumée et une jeune fille qui présente des œufs sur un plat ; en avant, trois enfants, l'un assis, en rouge, jouant de la flûte, l'autre, debout, en jaune, offrant un canard, le troisième, en bleu, amenant un bouc ; au premier plan, un coq et un mouton ; à gauche, un berger, en rose, qui tient une torche allumée ; un autre, en vert, qui retire son bonnet ; un troisième, en rouge, joignant les mains ; un quatrième, en bleu, près du bœuf, s'incline ; et un cinquième lève les yeux au ciel, où volent deux anges et des chérubins. Au fond, divers groupes devant des ruines. Paysage à l'horizon.

H., 2,50 ; L., 1,40. T. — Fig. pet. nat. — Cité par Sansov., 188.

2^e chapelle :

École de Paolo Veronese. — *Le Baptême du Christ.*

Au milieu du Jourdain, le Christ, ceint d'un manteau rouge, vu de face, la tête baissée, est baptisé par saint Jean, debout, à droite, drapé dans un manteau bleu. Autour du Sauveur, quatre anges : l'un à gauche, en jaune, portant les pans de son manteau ; l'autre, au milieu, en bleu, joignant les mains ; à droite, le troisième, en robe blanche à rayures et le quatrième, en bleu, tous deux en contemplation. Au ciel, le Saint-Esprit, deux anges et quatre chérubins. Fond de paysage boisé. On lit

sur une planche, au milieu des roseaux : HEREDES PAVLI CALIARI VERO-NENSIS FECERUNT.

H., 2,50 ; L., 1,50. T. — Fig. gr. nat. — « Paolo avait peint, dans une petite chapelle près de la vieille église des PP. Capucins, un petit panneau avec le baptême du Christ, et commencé, par ordre du Sénat, un plus grand tableau, pour la nouvelle église des mêmes Pères, avec la même disposition, qui fut terminé par ses fils. » (RID., 1, 340.)

3ᵉ chapelle :

Tintoretto. — *La Flagellation.*

Au second plan, à gauche, le Christ est lié à une colonne, de trois quarts tourné vers la gauche; un bourreau, en rouge, agenouillé, lui arrache la draperie blanche qui le couvrait; un autre, en robe bleue et manteau rouge, le frappe de verges; au premier plan, à gauche, un soldat en justaucorps jaune, vu à mi-corps, regarde le supplice; à droite, un assistant et un bourreau portant un bâton. Au premier plan, le manteau rouge du Christ, le roseau et la couronne d'épines.

H., 2,50 ; L., 1,50. T. — Fig. pet. nat. — Cité par SANSOV., 188.

A gauche, 3ᵉ chapelle :

Palma, Giovane, LE JEUNE. — *La Déposition de croix.*

Au second plan, à droite, les fidèles portent le corps du Sauveur; à gauche, la Madeleine, en robe jaune et manteau bleu, se lamente et regarde au ciel deux anges portant les instruments de la Passion. Au premier plan, saint Jean, en robe verte et manteau rouge, les yeux tournés vers la Vierge, qui s'évanouit entre les bras d'une sainte femme.

H., 2,50 ; L., 1,50. T. — Fig. gr. nat.

2ᵉ chapelle :

Bassano (FRANCESCO). — *La Résurrection.*

Le Christ, une draperie bleue sur ses épaules, s'élève dans les airs; au second plan, deux anges tirent à eux hors du tombeau le linceul; au premier plan, les soldats, dont quelques-uns expriment leur épouvante; un autre est resté endormi; un autre dirige sa lance contre le Sauveur.

H., 2,50 ; L., 1,50. T. — Fig. gr. nat.

1ʳᵉ chapelle :

Tintoretto. — *L'Ascension.*

Au premier plan sont réunis les apôtres auxquels deux anges montrent le Christ dans une gloire.

H., 2,50 ; L., 1,50. T. — Fig. pet. nat.

SACRISTIE

***Bellini** (Giovanni) (?). — *La Vierge, l'Enfant Jésus, saint Jean et sainte Catherine.*

Au milieu, la Vierge, vue de face, porte, debout, sur son genou gauche, l'Enfant Jésus, dont elle tient, de la main gauche, le pied gauche; à droite, tournée vers le groupe divin, sainte Catherine, en robe jaune et manteau vert, une palme à la main, un fragment de roue à son côté; à gauche, saint Jean, vu de face, en robe verte et manteau rouge, tenant un livre.

<small>H., 1 m.; L., 1,15. B. — Fig. à mi-corps pet. nat. — Attribué à Bissolo par Cr. et Cav. (voir ci-dessous). — « Ce tableau est plus bellinesque que la réplique de la Casa Mocenigo, mais reste pourtant au-dessous de Bellini pour l'expression, pour la correction du dessin, pour le brillant du coloris. » (Rid., I, 288.)</small>

***Bellini** (Giovanni). — *La Vierge, l'Enfant Jésus et deux anges.*

Assise sur un trône, derrière lequel est suspendue une draperie verte, la Vierge, vue de face, drapée dans un manteau rouge, les mains jointes, adore l'Enfant Jésus endormi sur ses genoux, la tête posée à gauche sur un coussin blanc; au premier plan, sur une clôture de marbre, deux anges musiciens, assis : l'un, à droite, vêtu de jaune; l'autre, à gauche, vêtu de bleu; au milieu, des fruits. En haut, sur la draperie, un oiseau perché.

<small>H., 1 m.; L., 0,80. B. — Fig. à mi-corps pet. nat. — Gravé par Zanetti (Z). Attribué à Luigi Vivarini, par Cr. et Cav. (I, 163), et contemporain, selon eux, de la *Vierge* de l'église San Giovanni in Bragora, qu'ils considèrent aussi comme une imitation de Bellini, par Luigi Vivarini, en rapprochant ces deux tableaux de la *Vierge* du Musée impérial de Vienne, signée et datée de 1489. C'est aussi l'opinion de Berenson (*Lotto*, 96) qui donne à cette peinture la date de 1495.</small>

***Bellini** (Giovanni) (?). — *La Vierge, l'Enfant Jésus, saint Jérôme, saint François.*

Au milieu, est assise la Vierge, tenant sur ses genoux l'Enfant Jésus, nu, tourné à gauche vers saint Jérôme, agenouillé, en manteau vert et portant un livre; à droite, saint François, les bras croisés sur la poitrine. Les deux saints regardent avec ferveur le groupe divin.

<small>H., 1 m.; L., 1,10. B. — Fig. à mi-corps gr. nat. — Autrefois, dans une chapelle à côté de l'église. Attribué, comme le tableau précédent, à Bissolo par Cr. et Cav. (I, 137) qui en signalent une réplique, sous ce nom, dans la collection Alvise Mocenigo à San Stae, à Venise. « Il est probable que Bissolo, comme aide de son maître, en fut l'auteur dans l'atelier de Bellini. Cette collaboration est plus claire encore dans la *Vierge et l'Enfant entre saint Jean-Baptiste et sainte Catherine*, dans la sacristie de la même église del Redentore. »</small>

CHIESA DEL REDENTORE
(ÉGLISE DU RÉDEMPTEUR)

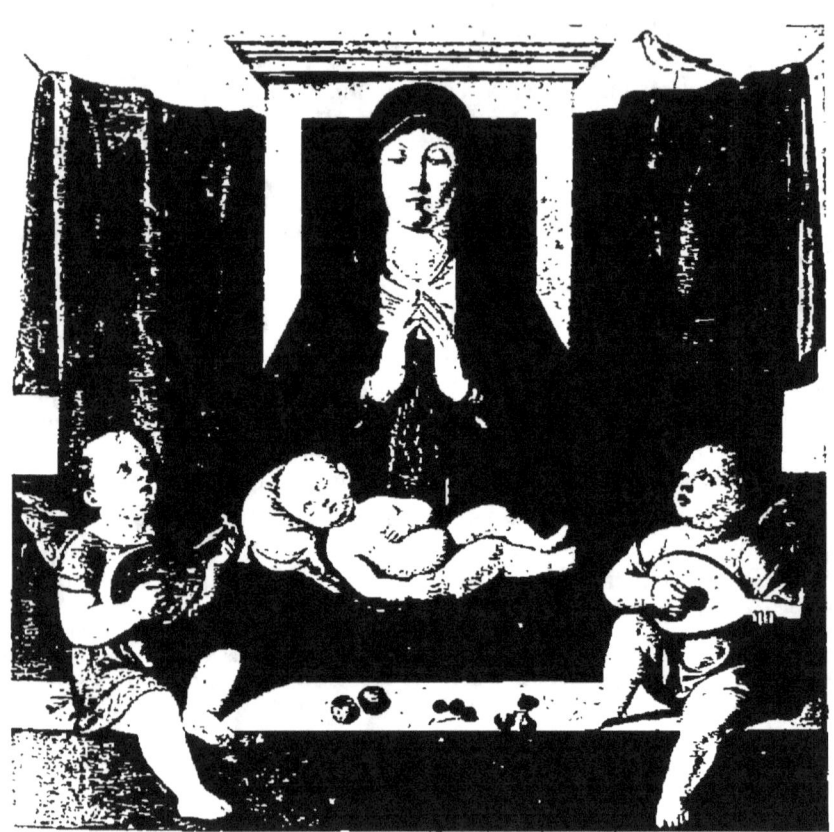

BELLINI (GIOVANNI). (?)
La Vierge, l'Enfant Jésus et deux anges.

CHIESA DI SANTA EUFEMIA
(ÉGLISE DE SAINTE-EUFÉMIE)

Du xvIII^e siècle. — A trois nefs.

A droite, 1^{re} chapelle :

Vivarini (BARTOLOMEO). — *La Vierge et saint Roch.*

Fragment agrandi et détérioré d'un retable, dont les deux autres panneaux représentaient *saint Louis* et *saint Sébastien,* et dont il existait une réplique à San Vitale. (RID., I, 52.) De la signature : BARTOLOMEVS VIVARINVS PINXIT 1480, relevée par Moschini sur le retable complet, il ne reste plus que quatre lettres.

Au plafond :

Canale (GIOVANNI-BATTISTA). — *Glorification de la Sainte.*

Daté 1764.

CHIESA DI SAN GIORGIO MAGGIORE
(ÉGLISE DE SAINT-GEORGES-MAJEUR)

Construite de 1565 à 1610. OEuvre d'Andrea Palladio. La façade fut terminée par Vincenzo Scamozzi. — Trois nefs.

A droite, 1^{er} autel :

Bassano (JACOPO). — *La Naissance du Christ.*

Au premier plan, à gauche, la Vierge, agenouillée, soulève le voile qui recouvrait l'Enfant Jésus et le montre à trois enfants inclinés à droite ; au second plan, saint Joseph ; au ciel, deux anges.

H., 4,50 ; L., 2,10. T. — Fig. gr. nat. — « Le temps a malheureusement affaibli l'effet lumineux par lequel ce tableau produisait une si émouvante impression. » (MOSCH., II, 365.)

3ᵉ autel :

*Tintoretto. — *Martyre de plusieurs saints.*

Au milieu, trois martyrs liés à des poteaux; un quatrième, sur une croix, est percé de flèches.

H., 4,50; L., 2,10. T. — Fig. gr. nat. (Rɪᴅ., II, 50.)

Bras droit du transept :

*Tintoretto. — *La Vierge en gloire et plusieurs saints.*

Au ciel, dans une gloire, la Vierge couronnée par l'Éternel; à droite, le Christ; à gauche, le Saint-Esprit. Au-dessus de ce groupe, au milieu, saint Grégoire, ayant à son côté un moine martyr, dont le crâne est traversé par un clou; à gauche, saint Benoît; à droite, saint Placide; en bas, cinq religieux, vus à mi-corps.

H., 6 m.; L., 2,50. T. — Fig. gr. nat. — « Dans la seconde chapelle du transept, Notre-Dame, enlevée au ciel, couronnée par l'Éternel et par son fils, et au-dessous, se tiennent sur des nues plusieurs bienheureux de cet ordre. » (Rɪᴅ., II, 50.)

CHOEUR

A droite du maître-autel :

*Tintoretto. — *La Cène.*

Au fond, à l'extrémité de la table, placée en biais, sur la gauche, le Christ donne à un de ses disciples le pain qu'il vient de bénir. Au milieu, un chat buvant dans un baquet et une servante agenouillée, qui tend à un serviteur un plat. A droite, sur une table, des corbeilles de fruits. Un serviteur en emporte une vers la droite. Au plafond, volent des anges.

H., 3,50; L., 6 m. T. — Fig. pl. gr. nat. — « Sur les côtés de la grande chapelle, il exécuta deux grands tableaux, avec le *Miracle de la manne* et la *Cène du Christ*, avec les apôtres en haut, y plaçant la table d'une manière extravagante sous une lampe suspendue au milieu qui l'éclaire ». (Rɪᴅ., II, 51.) « Cette peinture montre des miracles d'éclairage dans l'opposition de la lampe et de la lueur du crépuscule; les reflets variés et les demi-teintes de cette pièce à peine éclairée, mélangés avec la lanterne et l'auréole du Christ, illuminent les plats et les verres sur la table, courent sur le plancher et vont mourir dans les recoins de la chambre. » (Rᴜsᴋɪɴ, *Ston. of Venice*, III, 302.)

A gauche :

*Tintoretto. — *La Manne.*

Dans un paysage boisé, au milieu duquel coule, au pied d'un monticule, un ruisseau bordé de buissons et de palmiers, les Hébreux sont

occupés à divers travaux : les uns ramassent la manne, d'autres remplissent un moulin, d'autres sont en train de forger; une femme coud, une autre lave du linge, un homme fait boire un âne. A droite, Aaron et Moïse, ayant près de lui les Tables de la Loi. Au premier plan, contre le cadre, un personnage cuirassé, de trois quarts tourné vers la gauche; au fond, le camp.

H., 3,50; L., 6 m. T. — Fig. pl. gr. nat. — « Peinture pleine de puissance, un des paysages les plus remarquables du maître; l'intérêt est cependant trop éparpillé. » (RUSKIN, *id.*)

A gauche du chœur :

Tintoretto. — *La Résurrection.*

A droite, deux anges, assis sur la pierre du tombeau, tiennent le linceul du Sauveur qui s'élève dans les airs; à gauche, un patricien en robe rouge bordée d'hermine; sa femme, en robe noire, et ses deux enfants. Au second plan, saint André portant sa croix.

H., 4 m.; L., 2,30. T. — Fig. gr. nat. — « Dans l'une des deux petites chapelles, le Sauveur sortant du sépulcre, avec des portraits de la famille Morosini. » (RID., II, 50.)

Transept de gauche :

Tintoretto. — *Martyre de saint Étienne.*

Au milieu, le Saint, vêtu d'une riche dalmatique, agenouillé, les mains jointes, les yeux au ciel, est lapidé; à ses pieds, un livre ouvert. Au fond, la foule lui jette des pierres; au ciel, dans une gloire, Dieu le père, entre le Christ à gauche et saint Michel à droite.

H., 6 m.; L., 2,50. T. — Fig. gr. nat. — « Dans l'une des deux grandes chapelles du transept, on admire un saint Étienne lapidé avec une quantité de figures. » (RID., II, 50.)

Dernier autel :

Bassano (LEANDRO). — *Martyre de sainte Lucie.*

Au premier plan, à droite, la Sainte, en robe blanche et manteau de brocart, est agenouillée, les mains jointes. Des attelages de bœufs et une troupe de soldats ne peuvent arriver à faire mouvoir la Sainte, que le proconsul Pascasien, assis à droite, entouré de ses officiers, avait condamnée à être conduite dans un lieu de débauche.

Signé sur une pierre, aux pieds de la Sainte : LEANDER BASS[is] F.

H., 3,50; L., 2,20. T. — Fig. gr. nat. — Cité par SANSOVINO (168). — « Il y a encore des preuves remarquables de son talent dans l'église San Giorgio Maggiore, le tableau de sainte Lucie. » (RID., II, 166.)

Dans le **couvent** attenant à l'église :

SALLE DU CONCLAVE

Carpaccio (Vittore). — *Saint Georges combattant le dragon.*

Le saint, nu-tête, ses longs cheveux blonds flottant sur ses épaules, couvert d'une cuirasse, monté sur un cheval brun, s'élance vers la gauche contre le monstre dont il a transpercé la gueule de sa lance; au second plan, la princesse sur une hauteur; à droite, au fond, devant un palais, nombreux assistants; au milieu, le sol est jonché d'ossements; au loin, un lac bordé de montagnes, derrière lesquelles se couche le soleil.

Sur la predella : quatre épisodes de la vie du Saint. Il est mis en jugement. — Lié à une colonne, il est frappé à coups de lance. — Il est jeté dans une cuve d'huile bouillante. — Il est décapité.

Signé au milieu, sur le cadre, au-dessus de la predella : Victor Carpathivs Venetus, P. m dxvi.

TROISIÈME PARTIE

ÉDIFICES CIVILS
ET
COLLECTIONS PARTICULIÈRES

MUSEO CIVICO (MUSÉE MUNICIPAL

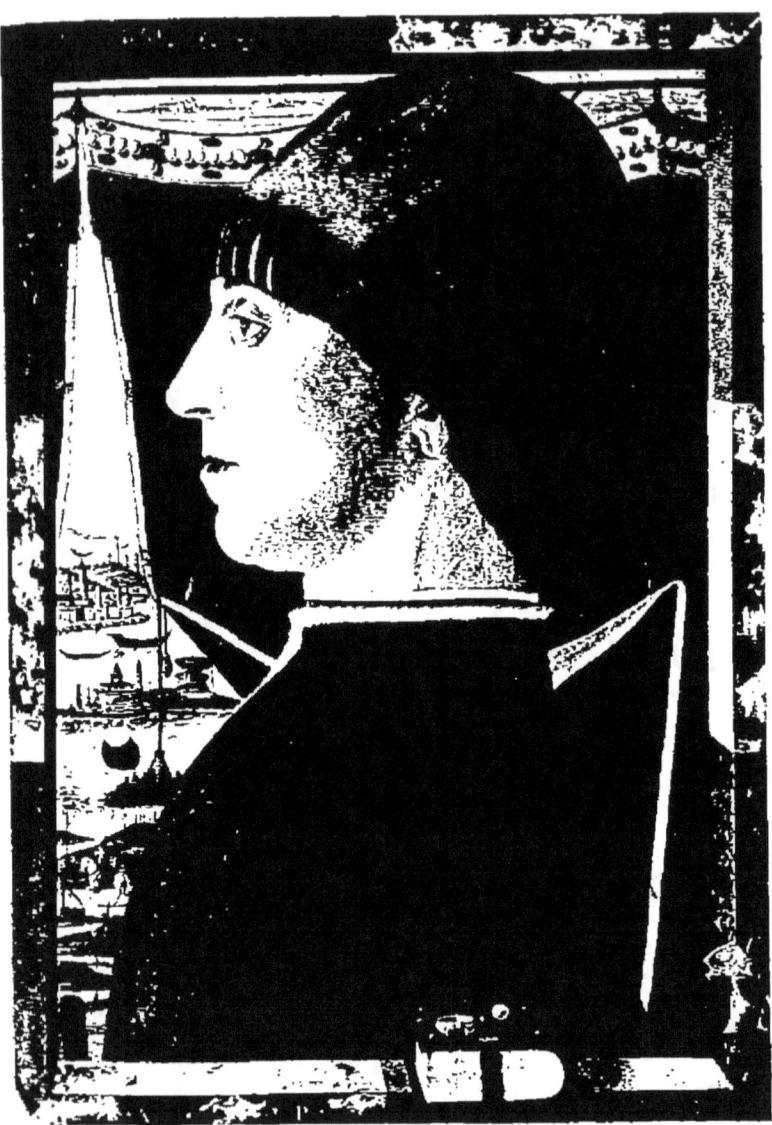

Cliché Alinari frères. Typogravure Rueckert.

ANSUINO DA FORLI.

Portrait de jeune homme.

MUSEO CIVICO (GIA CORRER)[1]
MUSÉE MUNICIPAL
(AUTREFOIS MUSÉE CORRER)]

Cette importante collection de tableaux et d'objets de curiosité léguée en partie, en 1830, par Teodoro Correr (né en 1750, membre du conseil des Dix en 1779), a été considérablement augmentée depuis par les dons de généreux Vénitiens et par des achats. Elle fut pendant longtemps laissée dans la maison Correr ; depuis 1880, elle a été transportée dans l'ancien *Fondaco de' Turchi*, édifice du XIe siècle acheté en 1621 par la République, à la famille d'Este, qui servit, jusqu'en 1835, d'entrepôt et d'habitation aux marchands turcs établis ou de passage à Venise, et dont la restauration récente est due à l'architecte Federigo Berchet.

***Ansuino da Forli.** Travaillait à la fin du XVe siècle. — *Portrait de jeune homme.*

Dans le cadre d'une lucarne, de profil tourné vers la gauche. Visage rasé, une verrue sur la joue. Tunique rouge bordée de fourrure blanche. Cheveux châtains, bonnet rouge. Au second plan, à demi relevée, une draperie verte à bordure jaune soutachée de perles. Au fond, une ville au bord de la mer ; sur le rivage, des cavaliers ; sur la mer, des bateaux. Au premier plan, sur l'appui, une bague posée sur un livre ; à droite, un écusson suspendu ; on lit à gauche, les lettres A.F.P. ; à la partie supérieure : *O Bat Fuggar.*

H., 0,45; L., 0,55. B. — Fig. en buste pet. nat. — « Ce que nous admirons dans cette belle création, c'est la grandeur de Francesca, un calme, une dignité dans la pose de la tête et dans l'expression ; une extrême précision, une grande fermeté dans les contours et un brillant mélange de lumière argentée et d'ombres d'un gris bleu. » (CR. et CAV., I, 527.)

[1]. Voir la *Notizia delle opere d'arte e d'antichità della raccolta Correr di Venezia*, par VINCENZO LAZARI ; Venezia, Tipografia del Commercio, 1859.

***Antonello de Messine.** — *Portrait de jeune homme.*

De trois quarts tourné vers la gauche, tunique rouge, chevelure blonde tombant en boucles; couronné de lauriers.

H., 0,25; L., 0,20. B. — Fig. en buste pet. nat. — « Exécution bellinesque. » (Cr. et Cav., II, 98.) — « Portrait présumé de Pic de la Mirandole. » (*Gaz. des Beaux-Arts*, VII, 362.)

*— *Portrait d'homme.*

De profil tourné vers la gauche, vêtement noir, les yeux levés au ciel.

H., 0,23; L., 0,19. B. — Fig. en buste pet. nat. — « Attribution contestable. Plutôt d'un Ferrarais, d'un élève de Cosimo Tura ou de Zoppo. » (Cr. et Cav., II, 98.)

— *Le Christ au tombeau.*

H., 1,17; L., 0,85. B. — Réplique par un élève du tableau du musée de Vienne.

Basaïti (Marco). — *Pietà.*

Au milieu, le Christ, nimbé et couronné d'épines, le bas du corps dans le tombeau, les bras croisés sur la poitrine; à ses côtés, deux anges en adoration agenouillés sur la pierre, l'un à gauche, en robe verte et manteau rouge, l'autre à droite, en manteau vert et robe rouge. Au fond se profile la croix.

Signé, au premier plan : Marco Basaitj.

H., 1,50; L., 1 m. B. — Fig. à mi-corps gr. nat. — Signature fausse.

*— *La Vierge, l'Enfant Jésus et un donateur.*

Devant une draperie verte à doublure rouge, la Vierge tient debout sur un parapet l'Enfant Jésus. Ils sont tous deux tournés à droite, vers un donateur agenouillé, à la chevelure noire et barbe grisonnante. A droite, paysage montagneux.

Signé, sur le parapet : Marchus Baxaiti p.

H., 0,71; L., 0,57. B. — Fig. à mi-corps pet. nat.

Bellini (Jacopo) (?). — *Un saint évêque.*

Sous un portique, vu de face, crossé et mitré, en robe brune, dalmatique rouge à fleurs d'or, camail brun; de la main gauche il tient un livre sur le fermoir duquel on lit : *Jacopo Bellini*, 1430.

H., 1,10; L., 0,78. T. — Fig. à mi-corps. — Signature et attribution contestables.

MUSEO CIVICO – MUSÉE MUNICIPAL

BELLINI (GENTILE).
Portrait du doge Francesco Foscari.

* **Bellini** (Gentile). — *Portrait de Francesco Foscari*, doge de 1423 à 1457.

Tourné de profil à droite, en costume de brocart, coiffé du corno.

<small>H., 0,60; L., 0,48. B. — Fig. en buste gr. nat. — « La ressemblance est frappante avec une médaille du doge frappée justement en l'honneur de Gentile Bellini par Vittore Camelio, et que possède le musée. — « Le fini est remarquablement minutieux et la forme raffinée est celle qui devint habituelle à Gentile dans la dernière partie de sa vie. Les coups de pinceau sont presque imperceptibles. » (Cr. et Cav., I, 421.) — « Portrait d'une grande allure et d'un effet décoratif. » (Burck., 611.)</small>

— *Portrait d'homme.*

Tourné de trois quarts vers la gauche, chevelure blonde tombant sur le front et les épaules, tunique rouge, manteau vert à bordure fourrée, toque noire. Au premier plan, une rampe.

<small>H., 0,35; L., 0,23. B. — Fig. en buste pet. nat. — « Exécuté après 1500 et aussi bien de la main de Giorgione ou même de Giovanni Bellini que de Gentile. » (Cr. et Cav., I, 134.) — Quelques critiques y voient le portrait de Gentile dans sa jeunesse.</small>

* **Bellini** (Giovanni). — *Pietà.*

Le Christ mort, assis sur la pierre du sépulcre, est soutenu par trois anges. Au fond, à droite, Jérusalem.

<small>H., 1,20; L., 0,85. B. — Fig. pet. nat. — Tableau très détérioré.</small>

* — *Portrait de Giovanni Mocenigo*, doge de 1478 à 1485.

De profil tourné vers la gauche, vêtu d'un costume de brocart et d'un manteau blanc à boutons d'or; coiffé du corno.

<small>H., 0,61; L., 0,46. B. — Fig. en buste gr. nat. — Vas. (III, 154.)</small>

Bissolo. — *La Vierge, l'Enfant Jésus et saint Pierre martyr.*

A gauche, la Vierge, assise de face sur un gradin, tient sur son genou droit l'Enfant Jésus, tourné de trois quarts à droite vers saint Pierre, martyr, qui, le cœur percé d'un poignard, un couteau dans le crâne, porte une palme et un livre. Fond de paysage; à gauche, une montagne surmontée d'un château fort.

<small>H., 0,60; L., 0,80. B. — Fig. à mi-corps pet. nat.</small>

— *La Vierge et l'Enfant Jésus.*

La Vierge, vue de face, regarde l'Enfant Jésus qu'elle porte, nu, sur

son genou droit; au fond, dans une plaine, un berger avec un troupeau, non loin d'un village au pied de montagnes.

<small>H., 0,68; L., 0,52. B. — Fig. à mi-corps pet. nat. — « Attribution contestable; peut être de Girolamo da Santa Croce. » (Cr. et Cav., I, 290.)</small>

*Boccaccino (Boccaccio). — *La Vierge, l'Enfant Jésus et des saints.*

Assise sur un trône derrière lequel sont tendus une draperie verte et des rideaux rouges glissant sur des tringles, la Vierge, vue de face, tient sur ses genoux l'Enfant Jésus, de trois quarts tourné à gauche vers saint Jean-Baptiste; à droite, une sainte drapée dans un manteau rouge, une épée et une palme dans la main.

<small>H., 0,55; L., 0,92. B. — Fig. à mi-corps pet. nat.</small>

*Carpaccio (Vittore). — *Les Deux courtisanes.*

Sur une terrasse bordée d'une balustrade à colonnettes, les deux femmes sont assises à droite, tournées de profil vers la gauche. L'une au premier plan, en jupe rouge, manches de brocart jaune avec crevés, toque jaune, collier d'or, fait tenir debout sur ses pattes de derrière un petit chien et tend à un autre chien une baguette. La seconde femme, en robe jaune soutachée de perles, jupe verte, manches à crevés, toque jaune, collier de perles, tient un mouchoir dans sa main droite, qu'elle appuie sur la rampe où sont posés deux pigeons à côté d'une aiguière et d'une pomme; à gauche, au second plan, un page, en tunique de brocart jaune, haut-de-chausses rouge, cherche à caresser un paon; sur les dalles une perruche et une paire de patins.

Signé à gauche, dans un cartel sur lequel un des chiens a posé sa patte : *Opus Victori Carpatio Veneti.*

<small>H., 0,90; L., 0,63. B. — Fig. pet. nat.</small>

*— *La Visitation.*

Sur une place, au milieu, la Vierge et sainte Élisabeth s'embrassent. A gauche, saint Joseph assis et Zacharie debout, un lapin et un perroquet à ses pieds; au second plan, à droite, un vieillard assis, appuyé contre un fût de colonne et un jeune homme debout, vu de dos; devant lui un cerf couché, un corbeau et un lapin. Au fond, des groupes de promeneurs devant un monument de style oriental à deux balcons. A gauche, des cavaliers coiffés de turbans, sur une route bordée de palmiers qui s'enfonce à l'horizon.

<small>H., 1,26; L., 1,40. T. — Fig., 0,60.</small>

MUSEO CIVICO (MUSÉE MUNICIPAL)

Cliché Alinari frères. Typogravure Ruckert.

CARPACCIO (VITTORE).
Les Deux Courtisanes.

— *Portrait d'homme.*

Vu de face, le visage rasé; chevelure blonde, tunique bleue, à col vert, manteau et toque rouges. Au fond, un fleuve qui serpente.

H., 0,33; L., 0,22. B. — Fig. en buste pet. nat. — Tableau d'atelier.

Catena (VINCENZO). — *La Présentation au temple.*

Au milieu, la Vierge présentant l'Enfant Jésus à Siméon debout, à droite, vêtu d'une dalmatique rouge et joignant les mains; au second plan, saint Joseph; à gauche, la prophétesse Anne.

H., 0,71; L., 1 m. B. — Fig. à mi-corps pet. nat. — Tableau très enfumé.

— **Jacobello del Fiore**. — *La Vierge et l'Enfant Jésus.*

La Vierge, de trois quarts tournée à gauche, porte l'Enfant endormi. Fond doré. Au bas, sur une banderole, on lit : *In gremio matris sede sapiencia patris Jacobelo d' flor pinxit.*

H., 0,57; L., 0,39. — « Bien que le coloris ait disparu, le dessin et le mouvement semblent indiquer Francescuccio Ghissi. » (CR. et CAV., I, 9.)

Jacopo da Valencia. — *La Vierge et l'Enfant Jésus.*

Assise sur un trône, en robe rouge et manteau vert, la Vierge donne le sein à l'Enfant Jésus assis sur son genou droit, et dont elle soutient la tête avec un coussin jaune; au cou de l'Enfant un bijou en corail; derrière la Vierge est tendue une draperie verte; au ciel, deux anges.

Signé à droite sur une rampe : JACOBVS.DE.VALENCIA PINXIT.HOC.OPVS.1488.

H., 0,80; L., 0,62. B. — Fig. à mi-corps.

Longhi (ALESSANDRO). — Vénitien, 1733-1813. — *Portrait de Goldoni, auteur dramatique.*

Dans un ovale, le corps de trois quarts tourné vers la gauche, le visage vu de face. Vêtement violet, chemisette blanche, manteau bleu.

Au bas du tableau on lit : *Doctor Carolus Goldoni poeta comicus.*

H., 0,78; L., 0,55. T. — Fig. en buste gr. nat.

Longhi (PIETRO). — *Une visite à un palais de nonnes.*

H., 1,14; L., 2,10. T. — « Cela est une scène tout à fait vénitienne du siècle dernier, où, à de certaines fêtes de l'année, les parloirs des cloîtres donnaient volontiers accès même aux gens masqués. » (BASCHET, *Gaz. des Beaux-Arts*, t. VII, p. 372.)

— *Une salle de jeu pendant le carnaval.*

H., 1,14; L., 2,08. T. — Gravé par le peintre lui-même.

Lorenzo Veneziano. — *Le Sauveur.*

Assis sur un trône, en vêtement rouge et manteau d'azur semé de fleurs d'or. De la main gauche il tient un livre ouvert, de la droite il remet les clefs à saint Pierre agenouillé. Au second plan, contre le trône, des apôtres et cinq anges. Fond d'or. Au bas, on lit en lettres gothiques : M° CCC LXVIIII MENSE JANVARII LAVRENCIV PINXIT.

H., 0,90; L., 0,60. — Fig. pet. nat.

Mansueti. — *Saint Jérôme.*

Devant une grotte, le saint, le genou droit en terre, ceint d'un manteau rouge, de trois quarts tourné vers la gauche, un crucifix devant lui, s'apprête à se frapper la poitrine avec une pierre; à ses pieds un livre. Fond de paysage avec des personnages et un âne sur une route, près d'une rivière. Sur le bord opposé, une ville. Sur le crucifix, un papillon.

H., 1,05; L., 1,20. B. — Fig. pet. nat. — « Attribution douteuse, plutôt de l'atelier de Basaïti. » (CR. et CAV., I, 223.)

*Mantegna (ANDREA). — *La Transfiguration.*

Au second plan, sur un monticule, le Christ enveloppé dans son linceul blanc, entre les deux prophètes, l'un, à gauche, en manteau brun, l'autre, à droite, en vêtement rouge; au premier plan, trois apôtres endormis.

Sur un cartouche, au premier plan, on lit : MISERE MIHI MEI SALTEM VOS ANICI MEZ.

Église San Salvatore. Attribué par quelques critiques à Giovanni Bellini. (Voir BURCK., 612, et CR. et CAV., I, 143.) — L'authenticité de cette œuvre est cependant acceptée par MILANESI, qui la considère toutefois comme un des ouvrages les plus faibles de Mantegna. (VAS., III, 429.)

*— *Le Christ en croix.*

A gauche, la Vierge en manteau bleu, vue de face, les mains jointes; à droite, saint Jean en robe bleue, manteau rouge, regardant le Christ; au second plan, sur une route, trois hallebardiers; au milieu, deux soldats assis; à droite, au fond, sur le bord d'une rivière, des cavaliers et des pêcheurs à la ligne; sur la croix on lit une inscription en lettres grecques.

H., 0,54; L., 0,40. — Fig., 0,20. — Attribution très contestée. (CR. et CAV., I, 417.)

« Peinture très lisse, largement exécutée avec des réminiscences de Mantegna. Attribué à Ercole Grandi. »

Martino (Giovanni) **da Udine.** — *La Vierge et l'Enfant Jésus.*

Assise sur un gradin, la Vierge, vue de face, en robe rouge, manteau vert, fichu blanc, tient sur ses genoux l'Enfant Jésus, qui joue avec un oiseau; au second plan, à gauche, saint Joseph; à droite, Siméon.

Signé à droite sur le gradin : *Johannes de Utino, p.* 1498.

H., 0,95; L., 0,70. B. — Fig. à mi-corps pet. nat. — « Les draperies sont raides, avec de nombreux plis. Il n'y a pas de transition entre l'ombre et la lumière. Les formes de l'enfant nous rappellent Bartolomeo Vivarini. La facture est celle de l'atelier de Murano, alors que la peinture à l'huile commençait à remplacer la tempera. Par beaucoup de points Giovanni da Udine fait souvenir ici de Jacopo da Valencia. » (Cr. et Cav., II, 183.)

* **Palmezzano** (Marco). — *Le Portement de croix.*

A droite, le Christ, de trois quarts tourné vers la gauche, en vêtement rouge, s'avance portant la croix; il a le cou serré par une corde dont un bourreau, en tunique marron, pèlerine jaune, tient l'extrémité; au second plan, deux disciples, l'un, vieillard à longue barbe blanche, les mains jointes, regardant avec émotion le Sauveur; l'autre, vu de face, le visage rasé.

Signé sur la croix : *Marcus Palmezanus pictor forlivensis faciebat.*

H., 0,54; L., 0,40. B. — Fig. en buste gr. nat.

Pasqualino. — Vénitien. Florissait à la fin du xv^e siècle. — *La Vierge, l'Enfant Jésus et la Madeleine.*

La Vierge, vue de face, tient sur son genou gauche l'Enfant Jésus tourné à droite vers la Madeleine, en jupe verte et corsage de brocart d'or, qui lui présente un vase de parfums; fond de paysage boisé; montagnes bleuâtres à l'horizon.

Signé à gauche sur un rouleau, près de broussailles où s'ébattent des lapins : Pasqualus Venetus, 1496.

H., 0,75; L., 0,60. B. — « Peinture rappelant à la fois Cima et Previtali, d'ailleurs d'une coloration désagréable et d'un dessin défectueux. Ce tableau, d'une attribution certaine, permet de donner le véritable nom de leur auteur à plusieurs tableaux attribués dans différentes galeries à des maîtres plus importants. » (Cr. et Cav., I, 284.)

Pennachi (Pier-Maria). — *Le Christ au tombeau.*

H., 0,64; L., 1,50. — Sur la tombe, le faux monogramme AD, 1494. — Réplique avec quelques modifications dans la pose des anges du tableau de Berlin, autrefois à Trévise. « Bien qu'à l'époque où le peintre exécuta cette réplique il eût assoupli son

talent en étudiant Bellini et Vivarini, il était cependant tellement impressionné encore par les maîtres allemands, que pendant longtemps le monogramme de Durer et la date furent considérés comme exacts. » (Cr. et Cav., II, 227.)

Permeniates. — Vénitien. — *La Vierge, l'Enfant Jésus, saint Jean et un évêque.*

Au milieu, sur un trône, est assise la Vierge, tenant sur ses genoux l'Enfant Jésus qui mange un fruit; au-dessus de sa tête, trois anges, deux tendant une draperie verte, le troisième la couronnant; au premier plan, à droite, un évêque; à gauche, saint Jean. Fond de paysage à gauche; sur une route, une caravane de chameaux.

Signé dans un cartel, sur la contremarche du trône :

IOANES⁺ PER⁺ MENIATES⁺ ⁺P⁺

H., 1,50; L., 1,20. B. — Fig., 1 m. Cintré.

Pietro Vicentino. — *Le Christ à la colonne.*

De trois quarts tourné vers la droite.
Signé sur un cartel, au milieu : *Petrus Vicentinus pinxit.*

H., 0,41; L., 0,28. Bois. — Fig. en buste pet. nat. — « Peinture laide de l'école de Mantegna, coloris lourd et terreux. » (Cr. et Cav., I, 448.)

*Quirizio da Murano. — *La Vierge, saint Jérôme, saint Augustin.*

Peinture à tempera. « Attribué à tort à Bartolomeo da Murano. Le coloris, fondu et brillant, mais sans force, rappelle celui de Quirizio. » (Cr. et Cav., I, 36.)

Santa-Croce (Francesco Rizzo da). — *Le Christ en croix.*

Au milieu, la Madeleine, les cheveux épars, en robe grenat et manteau de brocart, embrasse la croix; autour du Christ, des anges recueillent dans des ciboires le sang divin; à droite, les bourreaux jouent aux dés; à l'horizon, une ville avec des promeneurs.

H., 1,20; L., 0,60. T.

Santa-Croce (Girolamo Rizzo da). — *La Vierge en gloire.*

Vue de face, nimbée, les mains jointes, les pieds posés sur un croissant; autour d'elle, des anges portant des banderoles; deux la couronnent.

H., 0,55; L., 0,36. T. — Fig., 0,25.

MUSEO CIVICO (MUSÉE MUNICIPAL)

TURA (COSIMO).

Le Christ mort sur les genoux de la Vierge.

Sebastiani (Lazzaro). — *L'Annonciation.*

Sur une terrasse, à droite, la Vierge agenouillée, en robe jaune, un lis à la main ; au ciel, Dieu le Père, qui envoie dans un rayon l'Enfant Jésus et le Saint-Esprit ; au milieu, une pintade. Fond de paysage avec un château fort ; à gauche, sur la terrasse, un arbre.

Signé au premier plan : Lazarus Bastian.

H., 0,70 ; L., 1,87. B. — Fig. pet. nat. — « Cette œuvre est de l'époque où le peintre cherchait à mélanger le style de Bellini avec celui de Vivarini, comme dans la Nativité à l'église de Sainte-Hélène. » (Cr. et Cav., I, 219.)

Spinelli (Gaspare). — *Devant de cassone. — Scènes de mariage ;* deux parties.

1° Au milieu, dans deux barques, le cortège nuptial, sur un lac ; au second plan, sur la rive, des cavaliers ; à droite et à gauche, des seigneurs ; au fond, des fortifications.

2° A gauche, dans une salle, le repas de noces ; à droite, des cavaliers et des soldats armés de piques.

H., 0,27 ; L., 1,50. B. — Fig., 0,15.

Stefano Pievan di S. Agnese. — *La Vierge et l'Enfant Jésus.*

Assise sur un trône, la Vierge, vue de face, présente de la main droite une rose à l'Enfant Jésus qu'elle porte sur son genou gauche.

Au pied du trône, à gauche, on lit : Mᵒ CCCLXVIIII ADI XI AVOSTO. STE. PLEB. SCE. AGN. P., et sur le fond doré : M. P. OV.

H., 0,82 ; L., 0,52. — Fig. pet. nat.

Tiepolo (Giambattista). — *Abigaïl et Nabal.*

Sous un portique, des serviteurs vêtus à la romaine servent un repas à Nabal ; à droite, Abigaïl ; à gauche, sur une crédence, de la vaisselle précieuse ; à droite, un orchestre.

H., 0,55 ; L., 0,73. T.

***Tura** (Cosimo). — *Le Christ mort sur les genoux de la Vierge.*

Sur la pierre du sépulcre est assise la Vierge, de face, le visage tourné vers la droite, portant sur ses genoux le corps décharné du Sauveur, dont elle soutient de la main droite la tête couronnée d'épines et saignante, et dont elle porte la main gauche à ses lèvres. Au fond, se

dressent les trois croix et au pied du calvaire, deux bourreaux portant des échelles s'éloignent vers la droite; à droite, un singe sur un arbre.

H., 0,45; L., 0,31. B. — « Ici l'habileté de Tura comme compositeur ou pour rendre l'anatomie du corps humain est très respectable. Il a quelque chose de vigoureux et, en outre, plus qu'il ne faut de rudesse. » (Cr. et Cav., 1, 518.)

Vinci (LEONARDO DA) (?). — *Portrait présumé de César Borgia.*

De profil tourné vers la gauche, barbe et moustaches blondes, tunique noire avec aiguillettes, col de fourrure, toque noire ornée d'une aigrette.

H., 0,44; L., 0,31. — Fig. en buste pet. nat. — Derrière le panneau on lit : *E' Origl^e di Leonardo da Vinci.* « Ce tableau fut offert en 1848 par le général Pepe, défenseur de Venise, à la ville qui en décréta l'envoi au musée municipal. Il avait été laissé en payement d'une dette au père du général par un prince romain. » (*Gaz. des Beaux-Arts*, t. VII, p. 367.)

Vivarini (LUIGI). — *Saint Antoine de Padoue.*

Tourné de trois quarts vers la droite, le visage de profil, de la main droite il tient un lis, de la gauche, un livre.

H., 0,28; L., 0,21. B. — Fig. à mi-corps.

— *La Vierge et des Saints.* Triptyque.

Panneau central. — Sur un trône, derrière lequel est tendue une draperie rouge, retenue au plafond par des cordons, est assise, vue de face, la Vierge, en robe jaune et manteau de brocart, le visage tourné de trois quarts vers la gauche, les mains jointes, adorant l'Enfant Jésus endormi sur ses genoux. Au fond, par une arcade cintrée, on aperçoit un paysage.

Volet de droite. — Saint Augustin, en riche dalmatique, mitré; dans ses mains, une crosse et un livre.

Volet de gauche. — Saint Jérôme, de trois quarts tourné à droite, en vêtement et chapeau rouges, tenant dans ses mains le modèle d'une église; à ses pieds, un lion.

H., 0,80; pann. central, 0,37; volet, 0,29. B. — Fig., 0,52.

École des Vivarini. — *La Vierge et l'Enfant Jésus.*

Signé sur un cartel, sur la rampe : BARTOLOM. VIVARI. DA MURANO.

H., 0,68; L., 0,44. B. — Fig. à mi-corps. — « Cette inscription est certainement apocryphe, car on ne retrouve dans cette peinture aucun des caractères de Bartolomeo. » C'est évidemment, comme l'indiquent Cr. et Cav. (I, 49), l'œuvre d'un élève de Luigi Vivarini.

Zuccato (Sebastiano). — *Saint Sébastien et un donateur.*

A gauche, le saint, lié à un arbre; à droite, le donateur, de profil tourné vers la gauche, en vêtement noir, les mains jointes.

Signé sur un cartel cloué au tronc de l'arbre : Sebastianus Zucatus pinxit.

<small>H., 1,20; L., 0,61. B. — Fig. pet. nat. — Gravé en 1780 par un anonyme, pour l'ouvrage sur la peinture que projetait Gian Maria Sasso. Provient de la collection du docteur Gian Pietro Pellegrini.</small>

École flamande. — *Portement de croix.*

Au milieu, le Christ, en robe bleue, vu de face, succombe sous le poids de la croix; à droite, un bourreau, en costume jaune, le tire en avant; un autre, à gauche, en robe brune, pèlerine bleue, soulève le bras vertical de la croix; un troisième, au second plan, en vert, frappe le Sauveur; au fond, l'escorte, à gauche, devant les portes de Jérusalem.

— *La Vierge et saint Jean.*

— *Portrait d'homme.*

Tourné de trois quarts vers la droite, barbe en pointe grisonnante, cheveux blancs, tunique et toque noires, col blanc, les deux mains posées sur la ceinture.

Au fond, à droite, on lit : *Aetatis sue 62 anno 1586.*

GALERIE QUERINI STAMPALIA

Non loin de l'église Santa Maria Formosa.

Cette collection, à laquelle est jointe une très importante bibliothèque, fut léguée à la ville par le patricien Giovanni Querini Stampalia (11 décembre 1868).

Dans deux salles sont réunies des peintures représentant des scènes de la vie populaire de Venise par **Gabriele Bello**. Parmi les œuvres réparties dans les dix-huit autres salles, les plus intéressantes nous ont paru être les suivantes :

* **Bellini** (Giovanni). — *La Vierge et l'Enfant Jésus.*

La Vierge, de trois quarts tournée vers la gauche, soutient de ses deux mains l'Enfant Jésus, vêtu d'une tunique jaune à ceinture blanche, debout sur un parapet et bénissant de la main droite.

H., 0,74; L., 0,55. B. — Fig. à mi-corps trois quarts nature. — Attribution contestable. Très repeint.

Bissolo (Pier-Francesco). — *L'Adoration des rois mages.*

A gauche, est assise la Vierge, de trois quarts tournée vers la droite, tenant sur ses genoux l'Enfant Jésus tout nu qui donne son pied gauche à embrasser à l'un des rois, vieillard à barbe blanche dont on ne voit que la tête et les épaules couvertes d'un riche manteau vert et or; à droite, les deux autres rois offrant des présents; près de la Vierge, au second plan, saint Joseph portant une couronne et, à gauche, sainte Catherine, en manteau jaune, une palme dans la main droite, appuyée sur une roue. Fond de paysage sauvage avec deux châteaux forts sur deux éminences.

H., 1,20; L., 1,40. T. — Fig. à mi-corps gr. nat.

Bonifazio (l'un des). — *Sainte Famille et Saints.*

La Vierge assise, portant sur ses genoux l'Enfant Jésus, est tournée de trois quarts à gauche vers saint Joseph, saint François et sainte Cathe-

GALERIE QUERINI STAMPALIA

Cliché Alinari frères. Typogravure Ruckert.

GIORGIONE (GIORGIO BARBARELLI, DIT IL)?
Portrait d'un inconnu.

rine, en robe verte et manteau jaune, appuyée sur sa roue ; à droite, saint Nicolas, tête nue, portant de la main droite, sur un livre, les trois bourses.

H., 0,83 ; L., 1,04. T. — Fig. pet. nat.

Carracci (Annibale). — Bolonais, 1560-1609. — *Saint Sébastien.*

Assis sur une pierre, les mains liées au-dessus de sa tête à un arbre, une draperie brune autour des reins ; à gauche, à terre, ses vêtements et sa cuirasse ; à droite, les bourreaux.

H., 2,75 ; L., 1,46. T. — Gr. nat.

* **Giorgione** (attribué à). — *Portrait d'homme.*

De trois quarts tourné vers la gauche, le visage de face, moustaches, barbe et longue chevelure rousses, pourpoint à bandes vertes et roses, manteau noir ; la main gauche est appuyée sur une rampe ; il tient un gant dans la main droite. Fond d'architecture : une niche en cul de four.

H., 0,86 ; L., 0,72. B. — Fig. à mi-corps gr. nat. — Tableau inachevé, les mains sont à peine ébauchées ; œuvre très intéressante et d'une coloration chaude et blonde.

* **Giorgione.** — *Judith.*

A droite, la jeune femme, de trois quarts tournée vers la gauche, vêtue d'une chemisette blanche, un manteau rouge sur l'épaule, le bras gauche appuyé à une table sur laquelle est posée la tête d'Holopherne. Elle serre de la main droite la poignée d'une grande épée. Au fond, une baie ouverte sur un paysage montagneux.

H., 0,78 ; L., 0,62. B. — Fig. à mi-corps gr. nat. — Attribution contestable. Donné aussi à Palma Vecchio. Peinture fatiguée.

* **Licinio** (Bernardino). — *La Vierge, l'Enfant Jésus et des Saints.*

Au milieu, la Vierge, assise, de face, tient debout sur son genou droit l'Enfant Jésus, tourné, à gauche, vers une sainte, vue de dos, en profil perdu, vêtue d'une robe verte, d'un manteau rouge, des perles dans les cheveux blonds, lisant, et vers saint Antoine de Padoue, les mains jointes ; à droite, saint Pierre, vu de face, en robe mauve et manteau brun, tenant un livre et les clefs ; au second plan, regardant le groupe divin, une sainte, en robe verte et turban jaune, avec un collier de perles ; derrière la Vierge est tendue une étoffe verdâtre. Fond de paysage avec des montagnes bleuâtres.

H., 1,12 ; L., 1,84. B. — Fig. à mi-corps trois quarts nat.

Longhi (Pietro). — *Portrait du doge Daniele Dolfin.*

Sur une terrasse, de trois quarts tourné vers la droite, le visage de face. Perruque blanche; vêtements rouges; la main droite sur la hanche; de la gauche, il tient une lettre. A droite, une table recouverte d'un tapis bleu; à gauche, dans le fond, le Bucentaure.

H., 2,50; L., 1,60. T. — Fig. gr. nat.

* **Lorenzo di Credi.**— *La Vierge, l'Enfant Jésus et saint Jean.*

Dans un parterre de fleurs, au milieu, sur une draperie jaune, est couché l'Enfant Jésus, le visage à gauche, portant sa main droite à sa bouche; au second plan, à droite, la Vierge en adoration, les mains jointes, agenouillée, en robe grise avec une ceinture rouge, manteau bleu à doublure verte, voile blanc; à gauche, le petit saint Jean, les reins ceints d'une draperie rose et d'une écharpe grise, portant de la main droite une banderole; au milieu, une colonne; au fond, un cours d'eau dont les rives sont bordées, à droite, par des rochers, à gauche, par les remparts d'une ville. Montagnes à l'horizon.

D., 0,85. — Fig. pet. nat.

* **Mantegna** (Andrea). — *Présentation au temple.*

A gauche, la Vierge, tournée de profil vers la droite, en robe à manches violettes et manteau bleu clair doublé de vert, un voile blanc posé sur la tête, tient des deux mains l'Enfant Jésus, debout, emmailloté dans des bandelettes, coiffé d'un bonnet rouge, debout sur un coussin noir posé sur un parapet en marbre vert; à droite, le grand prêtre, vieillard à longue barbe blanche, en dalmatique rouge brodée d'or, coiffé d'une calotte rouge et d'un capuchon gris, reçoit le divin enfant; au milieu, saint Joseph, vu de face, en manteau rouge; derrière le grand prêtre, deux lévites dont l'un est drapé dans un manteau rose. Derrière la Vierge, deux saintes femmes, leur manteau relevé sur la tête, par-dessus un voile blanc : celle du premier plan, de profil tournée vers la droite, en manteau violet, l'autre, tournée de trois quarts vers la gauche, en manteau jaune. Fond noir.

H., 1,05; L., 0,80. B. — Fig. en buste gr. nat.

Polidoro Veneziano. — *Sainte Famille et Saints.*

Au milieu, la Vierge, une étoffe jaune sur la tête, assise, porte sur ses genoux l'Enfant Jésus, tourné vers saint Jean qui lui offre des fleurs; à droite, saint Joseph, saint Nicolas et saint Vincent Ferrier.

Fond de paysage montagneux; derrière la Vierge, bouquet d'arbres verdoyants.

H., 1,12; L., 1,65. T. — Fig., 1 m.

Schiavone. — *Vulcain et l'Amour.*

Dans un paysage, au milieu, Vulcain, vêtu d'une tunique jaune, un genou en terre, frappe sur une enclume; à gauche, l'Amour s'apprête à le percer d'une flèche; au premier plan, à gauche, un petit chien blanc. Fond de paysage montagneux, rochers à droite.

H., 1,80; L., 1,80. B. — Fig. gr. nat.

Tiepolo (GIAMBATTISTA). — *Portrait d'un procurateur.*

Sous un portique, de trois quarts tourné vers la gauche, vêtu de rouge, coiffé d'une longue perruque blanche; la main gauche gantée est posée sur un livre, placé sur une table, à côté d'une barrette et d'un poignard.

H., 2,50; L., 1,60. T. — Fig. gr. nat.

Vecellio (MARCO). — *Portrait de Francesco Quirino, sénateur.*

Vu de face, la tête tournée de trois quarts vers la gauche, barbe et chevelure blanche, vêtu d'un grand manteau rouge, le bras gauche replié; dans le fond, à gauche, une fenêtre ouverte sur un canal. On lit à droite sur une colonne : *Franciscus Quirino Divi Marci Procurator MCCCXIII.*

H., 0,60; L., 1 m. T. — Fig. gr. nat.

PALAIS DES DOGES
(PALAZZO DUCALE)

C'est vers l'an 814 que fut construit à Venise par Agnello Partecipazio le premier palais où devaient siéger les magistrats de la cité. Détruit par un incendie cent cinquante ans plus tard, il était réédifié en 998 lors de la visite d'Othon III à Pietro Orseolo II, et le fut de nouveau entre 1105 et 1116, à la suite d'une nouvelle catastrophe, pour recevoir l'empereur Henri V. De ces divers bâtiments il ne reste aucun vestige.

Le palais actuel est probablement l'œuvre de Pietro Baseggio, mort vers 1350, et de Filippo Calendario, pendu comme complice de Marino Faliero (1354). Plusieurs artistes célèbres y travaillèrent dans la suite : par exemple, Giovanni Bon, son fils Bartolomeo et son parent Pantaleone, qui le renouvelèrent presque entièrement et le complétèrent entre 1424 et 1463, puis Antonio Rizzo (1485-1499), Pietro Lombardo (1499-1511), Bartolomeo II Bon (1511-1529) et enfin Jacopo Sansovino.

Plusieurs incendies dégradèrent encore ce palais au xvi° siècle et détruisirent un grand nombre de peintures remarquables qui en décoraient les salles principales. Ainsi dans la nuit du 20 décembre 1577 furent consumés les chefs-d'œuvre des grands maîtres de l'école vénitienne décorant les salles du Scrutin et du Grand Conseil et bien d'autres peintures d'artistes du xv° et du xvi° siècle, toutes d'un intérêt puissant au point de vue de l'histoire de l'art à Venise.

L'entrée principale est par la porte della Carta, qui s'ouvre auprès de l'église Saint-Marc contre les piliers de Saint-Jean-d'Acre et conduit à l'escalier des Géants élevé par Antonio Rizzo, orné des deux statues de *Mars* et de *Neptune*, exécutées en 1554 par Sansovino.

Premier étage.

BIBLIOTHÈQUE

Dans la chambre du bibliothécaire où est conservé le célèbre *Bréviaire de Grimani;* au plafond :

Paolo Veronese. — *L'Adoration des Mages.*

A gauche, devant un temple, entre un moine et saint Joseph en

tunique violette et manteau marron, est assise la Vierge, tenant l'Enfant Jésus, tourné de trois quarts vers la droite ; au milieu, les trois rois, l'un agenouillé, en robe de brocart, prend des langes que lui tend un enfant ; les deux autres, debout, suivis d'un nègre ; à droite, un page tenant par la bride un cheval gris. Au premier plan, à gauche, le bœuf et l'âne ; au milieu, des moutons et un chien ; au fond, des ruines. Au ciel, quatre chérubins et deux anges déroulent une banderole.

Peinture autrefois à S. Niccolo della Latuga.

SALLE DU GRAND CONSEIL

Construite de 1340 à 1365 par Pietro Baseggio, haute de 15ᵐ,40, longue de 52 mètres, large de 22 mètres, elle servait aux réunions du Grand Conseil. C'est dans cette salle qu'eut lieu le banquet solennel offert au roi Henri III de France le 20 juillet 1574. Après l'incendie de 1577, elle fut restaurée, comme le reste de l'édifice, en 1578, par l'architecte Antonio da Ponte.

Avant l'incendie de 1577, les murailles de la salle du Grand Conseil, décorées par les plus illustres artistes des xivᵉ, xvᵉ et xviᵉ siècles, présentaient, en une série de chefs-d'œuvre d'une grande dimension, une histoire complète de la peinture à Venise, depuis ses origines jusqu'à son épanouissement. SANSOVINO nous a laissé la liste complète de ces compositions historiques et patriotiques (décrites, en partie, par VASARI et RIDOLFI), dont la perte est à jamais regrettable et qui constituaient sans doute, en même temps que les glorieuses annales de la république vénitienne, l'un des plus beaux musées de peinture dont l'Italie pût s'enorgueillir. C'étaient, par ordre chronologique :

1 (1365). — **Guariento** (de Padoue). — *Le Paradis*. — Gravé en 1566 par Paolo Furlano (Bibl. Marciana) et, antérieurement, dans une gravure représentant une séance du Grand Conseil (Museo Civico). C'est la seule fresque dont quelques traces se retrouvent sous la toile du Tintoret représentant le même sujet, qui la couvre aujourd'hui.

2 (vers 1420). — **Gentile da Fabriano**. — *Le Doge Sebastiano Ziani, encouragé par le pape Alexandre III, prépare la guerre contre l'empereur Frédéric Barberousse.* — « On y voyait, en belle perspective, l'église Saint-Marc. » (RID., I, 41.) Fresque restaurée, en 1474, par Gentile Bellini.

3. — **Gentile da Fabriano** (restaurée et refaite par GIOVANNI **Bellini** en 1474). — *Combat naval de Salvore et défaite des Impériaux*. — Vasari en fait la description et l'éloge dans la biographie des Bellini.

4 (vers 1420). — **Vittore Pisano**. — *Le Prince Othon, fils de Frédéric Barberousse, prisonnier des Vénitiens, et préparant la paix entre le saint-siège et l'empire.* — Fresque restaurée en 1474 par Gentile Bellini.

5 (1474). — **Bellini** (Gentile). — *Le Pape Alexandre III conférant au doge Ziani des titres et privilèges.* — « Il est probable qu'après avoir restauré les fresques de Vittore Pisano, Gentile exécuta son premier sujet, le *Pape remettant le cierge au doge*, dans l'église de Saint-Marc, sur une toile et à l'huile. » (Cr. et Cav., I, 124.)

6 (après 1480). — **Bellini** (Gentile). — *Le Départ des ambassadeurs de Venise pour la cour de l'empereur.* — Cette peinture, dont les contemporains admiraient l'éclat, la gaieté, le coloris, faite par Gentile après son voyage à Constantinople, était signée :

Gentilis patriæ dedit hæc monumenta Belinus.
Othomano accitus munere factus Eques.

(Sans., 330; Rid., I, 40.)

7 (après 1480). — **Bellini** (Gentile) (?). — *Réception des ambassadeurs vénitiens par l'empereur Barberousse qui repousse leurs propositions de paix.* (Rid., I, 41.)

8. — **Bellini** (Gentile) (?). — *Le Pape accompagnant le doge à l'armée et lui remettant des bannières et des trompettes.* — « On y voyait les poupes d'une quantité de galères ornées de lanternes et d'étendards avec une multitude de soldats. Il y avait le doge suivi d'un grand nombre de sénateurs peints d'après nature..., de docteurs en vêtements de brocart et manteaux de pourpre fourrés d'hermine..., d'ambassadeurs... et d'autres personnages ; on y voyait la perspective du palais ducal. » (Rid., I, 42.)

9. — **Bellini** (Gentile) (?). — *Le Pape donne au doge victorieux l'anneau symbolique de son mariage avec la mer.* — On y admirait, comme dans la composition précédente, un grand nombre de portraits d'illustres contemporains, dont Ridolfi donne les noms. « Dans toutes ces compositions, ajoute-t-il, Gentile avait apporté un soin incroyable. » (Rid., I, 43.)

10 (1492). — **Vivarini** (Alvise) et **Bellini** (Giovanni). — *Le Prince Othon envoyé auprès de son père, Frédéric Barberousse, pour négocier la paix.* — « Dans une très belle perspective de constructions, Barberousse sur un trône et son fils à genoux, qui lui touche les mains, entouré d'une foule de gentilshommes vénitiens, si bien peints d'après nature. » (Vas., III, 158.)

11. — **Bellini** (Giovanni). — *Le Pape Alexandre III reconnu par le doge Ziani.*

12. — **Les Bellini** (ou leurs élèves[1]). — *Le Roi de France secourant le pape.*

13. — **Les Bellini** (ou leurs élèves). — *Le Pape se décidant à se réfugier à Venise.*

1. Parmi les élèves des Bellini qui travaillèrent dans la salle du Grand Conseil vers 1495 on peut citer : Cristoforo da Parma, Lattanzio da Rimini, Marco Marziale, Vincenzo da Treviso, Francesco Bissolo.

14. — **Les Bellini** (ou leurs élèves). — *Le Pape concédant au doge de nouveaux priviléges.*

15. — **Les Bellini** (ou leurs élèves). — *Le Doge reçu par le pape dans l'église Saint-Jean-de-Latran, à Rome.*

16. — **Carpaccio** (Vittore). — *Le Pape officiant dans l'église de Saint-Pierre.*

17 (1515). — **Tiziano Vecellio.** — *La Bataille de Spolète.* — Gravé par Giulio Fontana.

18. — **Tiziano Vecellio.** — *L'Empereur Barberousse aux pieds du pape Alexandre III.*

19. — **Tiziano Vecellio.** — *Entrée à Rome du pape, de l'empereur et du doge.*

20. — **Vecellio** (Orazio). — *Combat entre les Impériaux et les Romains.*

21. — **Tintoretto** (Jacopo). — *Couronnement de l'empereur par le pape Adrien IV.*

22. — **Tintoretto** (Jacopo). — *L'Empereur Barberousse excommunié par Alexandre III.*

23. — **Paolo Veronese.** — *Barberousse reconnaissant à Pavie l'antipape Octavius.*

Les peintures qui ont remplacé ces peintures anéanties par l'incendie ont été exécutées de 1580 à 1602. Les sujets furent désignés aux peintres par deux nobles lettrés, Jacopo Contarini et Jacopo Marcello, que la république avait adjoints aux architectes et autres artistes pour la direction intellectuelle des travaux décoratifs du palais. « Une boiserie sombre et sévère où les armoires à livres ont remplacé les stalles des anciens sénateurs sert de plinthe à d'immenses peintures qui se déroulent tout autour de la muraille, interrompues seulement par les fenêtres, sous une ligne de portraits de doge et un plafond colossal, tout doré, d'une richesse et d'une exubérance d'ornementation incroyables à grands compartiments carrés, octogones, ovales, avec des ramages, des volutes, des rocailles d'un goût peu approprié au style du palais, mais si grandiose et si magnifique qu'on en est tout ébloui. On ne saurait imaginer un coup d'œil plus merveilleux que cette salle immense entièrement recouverte de ces pompeuses peintures où excelle le génie vénitien, le plus habile dans l'agencement des grandes machines. De toutes parts, le velours miroite, la soie ruisselle, le taffetas papillote, le brocart d'or étale ses orfrois grenus, les pierreries font bosse, les dalmatiques rugueuses s'enroulent, les cuirasses et les morions aux ciselures fantasques se damasquinent d'ombre et de lumière et lancent des éclairs comme des miroirs ; le ciel ouate de ce bleu particulier
Venise l'interstice des colonnes blanches ; et sur les marches des escaliers de marbre s'étalent ces groupes fastueux de sénateurs, d'hommes d'armes, de

patriciens et de papes, personnel ordinaire des tableaux vénitiens. » (Th. Gautier, 121-124.)

Les tableaux historiques qui tapissent les murailles ont trait à deux époques : dans les uns, sont représentés les épisodes principaux du gouvernement de Henri Dandolo, doge de 1192 à 1204; les autres se rapportent au doge Sebastiano Ziani qui, au temps de la ligue lombarde, secourut vaillamment le pape Alexandre III dans sa lutte héroïque contre l'empereur d'Allemagne, Frédéric Barberousse (1174-1179). Ils sont, en général, exécutés par des maîtres de second ordre et ne méritent pas d'attirer longtemps l'attention de l'amateur. Nous nous contenterons donc, pour le plus grand nombre, de signaler seulement le sujet du tableau. Quoi qu'il en soit, il est certain que l'ensemble de cette décoration est saisissant; « les peintures, en effet, comme le fait remarquer Ch. Blanc, dans ses notes de voyage à Venise (p. 159), se sauvent un moment par l'unité de l'intention décorative, par le faste des draperies et la magnificence des accessoires. Mais que de phrases insignifiantes dans cette rhétorique de l'art! que de hors-d'œuvre! que de banalités! que de fatras! L'école de Venise a ses poncifs, et l'on s'en fatigue bientôt si l'on y regarde d'un peu près. »

*A droite : **Tintoretto**. — *La Gloire du paradis.*

« On dit qu'il observa, dans sa disposition, l'ordre des Litanies; en effet, on y voit, dans le milieu, la Vierge priant son fils pour la république, et, autour du trône de Dieu, les Anges, les Archanges et la foule des Esprits bienheureux. Il y plaça ensuite les Apôtres, les Évangélistes, les Martyrs, les Confesseurs, les Vierges, remplissant, de tous côtés, les nuées; en cercle des Saints et des Saintes de la vieille et de la nouvelle Loi; dans le milieu, il interposa une multitude de Bienheureux et d'Anges, vêtus de charmantes façons, et des enfantelets tout nus et voilés de splendeurs, pour les séparer des groupes voisins, établissant tout dans cet ordre et cette harmonie qui doit être au paradis; il semble impossible qu'une intelligence humaine puisse arriver à exprimer de si vastes conceptions. » (Rid., II, 12.)

H., 22 m.; L., 10,20. — Gravé par Zucchi (Z). Cette immense toile recouvre le *Couronnement de la Vierge*, œuvre de Guariento, citée plus haut. Cette tâche formidable avait été d'abord confiée à Paul Véronèse (avec Francesco Bassano pour collaborateur) qui mourut, en 1588, sans l'avoir commencée. Le vieux Tintoret (il avait soixante-dix-sept ans), chargé de le remplacer, se mit à l'œuvre avec son ardeur accoutumée. Il fit d'abord plusieurs esquisses (dont l'une se trouvait, il y a quelques années, dans la famille Mocenigo, à Venise, et une autre est conservée au *Musée du Louvre*, n° 1465), ne cessant de modifier sa composition. Pour trouver un atelier assez grand, il s'établit dans la Scuola Vecchia della Misericordia. Il divisa d'ailleurs la toile en plusieurs morceaux qu'il raccorda ensuite sur place avec l'aide de son fils Domenico. « Le bon vieux n'épargna point sa fatigue à effacer et à refaire ce qui ne lui plaisait pas, travaillant d'après nature pour tout ce qui lui semblait devoir donner plus de vraisemblance, par exemple, les habits des religieux,

es visages des vierges et des bienheureux, et étudiant encore sur des modèles vivants
outes ces parties qui servent au peintre, les attaches des membres, et les effets des
muscles dans le mouvement du corps, sachant que, pour la hardiesse des compositions,
l'attitude des figures, l'énergie des formes, les plis des draperies et la grâce du vêtement,
a pureté enfin du coloris, il faut au peintre savant de longues études et de l'expé-
rience. » (RID., II, 32.) « Tout ici est si rempli que la profondeur la plus éloignée montre
encore comme une muraille de visages relativement rapprochée... La composition s'épar-
pille en taches de couleur et de lumière; le centre seul a une meilleure ordonnance.
Mais la quantité d'admirables têtes se détachant sur le fond clair du marbre prête
toujours à cette œuvre une haute valeur. » (BURCK., 770.) « Ce tableau me semble être
le chef-d'œuvre du Tintoret; mais il est si vaste que personne ne se donne la peine de
le lire et qu'on lui préfère des peintures d'un ordre beaucoup moins élevé! J'ai compté
dans moins de la moitié plus de 150 figures; aussi le nombre des personnages atteint-il
au moins 500. La peinture est dans un remarquable état de conservation, et c'est un des
ouvrages les plus précieux que possède Venise. » (RUSKIN, *Stones of Venice*, III, 294.)

I. — **Le Clerc** (JEAN). — *Le Doge Dandolo et les croisés se jurent alliance dans l'église Saint-Marc (4 avril 1201).*

Gravé par Zanetti (Z).

*II. — **Vicentino** (ANDREA). — *Siège de Zara par les croisés* (1202).

Gravé par Zanetti (Z).

III. — **Tintoretto** (DOMENICO). — *Reddition de Zara* (1202).

Gravé par Conte (Z).

IV. — **Vicentino** (ANDREA). — *Alexis Comnène implore à Zara le secours des Vénitiens en faveur de son père l'empereur Isaac* (1202).

Gravé par Conte (Z).

V. — **Palma, Giovane**, LE JEUNE. — *Les Vénitiens et les Français s'emparent de Constantinople* (1203).

Gravé par Zuliani (Z).

*VI. — **Tintoretto** (DOMENICO). — *Les Vénitiens et les Français s'emparent pour la seconde fois de Constantinople* (2 avril 1204).

Gravé par Zanetti (Z).

VII. — **Vicentino** (ANDREA). — *Baudouin de Flandre, élu empereur latin d'Orient dans l'église de Sainte-Sophie.*

Gravé par Zuliani (Z).

VIII. — **Aliense.** — *Le Doge Dandolo couronne à Constantinople Baudouin de Flandre, empereur d'Orient.*
Gravé par Zanetti (Z).

*IX. — **Paolo Veronese.** — *Retour du doge Andrea Contarini après la victoire remportée à Chioggia sur les Génois (1378).*
Gravé par Buttazon (Z).

X. — **Giulio del Moro.** — *Le Pape Alexandre III reçoit dans l'église Saint-Jean-de-Latran, à Rome, le doge Ziani et le remercie du secours qu'il lui a prêté.*
Gravé par Buttazon (Z).

*XI. — **Gambarato** (Girolamo). — *Frédéric Ier, le pape et le doge signent la paix à Ancône, et le pape donne au doge son ombrelle.*
Gravé par Zanetti (Z). — En collaboration avec Palma Giovane (Rid., II, 206).

* XII. — **Zuccaro** (Federico). — *L'Empereur Barberousse s'agenouille aux pieds du pape devant l'église Saint-Marc.*

Signé : *Federicus Zucarius fecit an. salutis* MDLXXXIII. *perfecit anno* MDCIII.

Gravé par Zanetti (Z). — Le peintre s'est représenté sous les traits du soldat vu, à droite, appuyé sur son épée. Sa peinture, faite en 1583, avait été durement critiquée par quelques Vénitiens, notamment par Boschini. Lorsqu'il revint à Venise, en 1603, il la retoucha et y ajouta l'inscription ci-dessus.

XIII. — **Palma. Giovane**, le Jeune. — *Le Pape et le doge donnent à Othon, fils de l'empereur, fait prisonnier à Salvore, l'autorisation de partir pour traiter de la paix avec son père.*
Gravé par Buttazon (Z).

XIV. — **Vicentino** (Andrea). — *Le Doge Ziani présente au pape Alexandre III le fils de l'empereur Frédéric qu'il a fait prisonnier, et reçoit en récompense un anneau d'or. Au fond, l'église Saint-Georges-Majeur.*

XV. — **Tintoretto** (Domenico). — *Le Prince Othon fait prisonnier à la bataille de Salvore.*
Gravé par Simonetti (Z).

XVI. — **Paolo Fiammingo.** — *Le Pape, sur le quai des Esclavons, bénit le doge avant son départ pour la guerre.*
Gravé par Zuliani (Z).

* XVII. — **Bassano** (Francesco). — *Alexandre III, sur la Piazzetta, remet au doge Ziani l'épée bénie.*
Gravé par Zuliani (Z).

* XVIII. — **Tintoretto** (Jacopo). — *Les Envoyés du pape et du doge se présentent à Pavie pour traiter de la paix avec l'empereur Frédéric.*
Gravé par Buttazon (Z).

XIX. — **Bassano** (Leandro). — *Alexandre III remet au doge Ziani le cierge béni.*
Gravé par Buttazon (Z). — Attribué par quelques critiques à Tiburzio, de Bologne.

XX. — **Paolo Veronese (École de).** — *Départ des envoyés du pape et du doge pour Pavie.*

XXI. — **Même école.** — *Alexandre III reconnu par le doge Ziani au monastère de la Charité.*
Gravé par Bernasconi (Z).

Au-dessus de ces tableaux sont rangés les portraits des soixante-seize doges depuis Obelerio Antenoreo jusqu'à Francesco Veniero, par J. Tintoret et ses élèves. A la place où eût dû figurer le doge Marino Faliero, on a mis un voile noir avec cette inscription : *Hic est locus Marini Falethri decapitati pro criminibus.*

PLAFOND

Dessin de Cristoforo Sorte (1578-1587).

En partant du *Paradis* du Tintoretto.

1^{re} et 2^e travées :

*Au milieu : **Paolo Veronese.** — *Le Triomphe de Venise.*

Au milieu d'un motif architectural, à la partie supérieure, Venise, vêtue d'un manteau bleu et or à pèlerine d'hermine, est assise sur un trône, « toute florissante de beauté, avec cette carnation fraîche et rose

qui est propre aux filles des climats humides ». Deux anges s'apprêtent à la couronner; autour d'elle, un cercle de jeunes femmes, en brillants costumes, symbolisent la Gloire, la Renommée, la Paix, la Liberté, le Commerce, l'Agriculture. « Sur leurs draperies de violet pâle, sur leurs manteaux d'azur et d'or, leur chair vivante, leur dos, leurs épaules s'imprègnent de lumière ou nagent dans la pénombre, et la molle rondeur de leur nudité accompagne l'allégresse paisible de leurs attitudes et de leurs visages. » A la partie centrale, à une balustrade, sont accoudées des Vénitiennes, au corsage décolleté, parmi lesquelles il faut remarquer la famille du peintre; sa femme, à droite, au corsage rose, de profil tournée vers la gauche; sa mère soutenant sa petite fille qui lève la main; à la partie inférieure : « des guerriers, des chevaux cabrés, de grandes toges ruisselantes, un soldat qui sonne dans un clairon encapuchonné de draperies, un dos d'homme nu auprès d'une cuirasse, et, dans tous les intervalles, une foule pressée de têtes vigoureuses et vivantes; dans un coin, une jeune femme et son enfant; tout cela accommodé, disposé, diversifié avec une aisance et une opulence de génie, tout cela illuminé comme la mer en été par un soleil prodigue. » (TAINE, II, 329.)

Gravé par Zanetti (Z).

* A droite : *Pietro Mocenigo s'empare de Smyrne en* 1471.

Gravé par Zanetti (Z).

* A gauche : *Antonio Loredano défend Scutari contre Mahomet II en* 1474.

Gravé par Conte (Z).

* A droite : **Bassano** (FRANCESCO). — *Victoire des Vénitiens sur François-Marie Visconti, duc de Milan, à Casalmaggiore en* 1446.

Gravé par Zuliani (Z).

* A gauche : *Damiano Moro détruit sur le Pô la flotte d'Hercule Ier, duc de Ferrare, en* 1482.

Gravé par Zanetti (Z).

3e et 4e travées :

* Au milieu : **Tintoretto** (JACOPO).— *Venise et le doge Niccolò da Ponte.*

A la partie supérieure, dans une gloire, Venise, un lion à ses pieds,

vêtue d'une robe bleue et d'un manteau rose dont deux anges portent les pans, est entourée d'anges dont l'un, couronné d'une tour, tient une clef à la main. Elle tend une couronne d'olivier au doge Niccolò da Ponte, debout sur une estrade, accompagné de sénateurs et d'ambassadeurs, et auquel un patricien présente les clefs des villes conquises ; à droite, des soldats portant les étendards pris sur l'ennemi ; à la partie inférieure, les soldats amoncellent des trophées.

Gravé par Zanetti (Z).

* A droite : **Tintoretto** (JACOPO). — *Stefano Contarino chasse de Riva, sur le lac de Garde, l'armée de Filippo-Maria Visconti, duc de Milan, en* 1440.

Gravé par Zuliani (Z).

* A gauche : *Vittorio Soranzo bat à Argenta l'armée du prince Sigismondo d'Este en* 1482.

Gravé par Zuliani (Z).

* A droite : **Tintoretto** (JACOPO). — *Les Vénitiens, commandés par Francesco Barbaro, défendent Brescia, attaquée par les troupes du duc Visconti en* 1438.

Gravé par Zanetti (Z).

* A gauche : *Jacopo Marcello s'empare de Gallipoli en* 1484.

Gravé par Zanetti (Z).

5ᵉ et 6ᵉ travées :

* Au milieu : **Palma, Giovane**, LE JEUNE. — *Venise couronnée par la Victoire.*

A la partie supérieure, sous un baldaquin rouge, Venise, assise sur un trône, en robe bleue et manteau de brocart, est couronnée par la Victoire ; à ses pieds, des trophées et des esclaves enchaînés ; à droite, des soldats apportant des étendards. A la partie inférieure, des esclaves et des trophées.

Gravé par Zanetti (Z).

* A droite : **Bassano** (FRANCESCO). — *Les Vénitiens, commandés par Carmagnola, battent à Maclodio les troupes du duc de Milan, en* 1427.

Gravé par Zuliani (Z).

* **A gauche** : *Giorgio Cornaro bat les Impériaux à Cadore, en* 1507.

<small>Gravé par Buttazon (Z). — Pour ces deux peintures, RIDOLFI dit que Francesco fut aidé par son père Jacopo.</small>

* **A droite** : **Palma, Giovane,** LE JEUNE. — *Francesco Bembo bat Visconti, près de Crémone, en* 1427.

<small>Gravé par Zanetti.</small>

* **A gauche** : *Andrea Gritti reprend Padoue en* 1509.

Au milieu : **Corona** (LEONARDO). — *La Reine Caterina Cornaro cède à la république l'île de Chypre.*

La reine, suivie d'une escorte, tend au doge Agostino Barbarigo la couronne qu'elle portait comme reine de Chypre.

<small>Gravé par Zanetti (Z).</small>

SALLE DU SCRUTIN
(SALA DELLO SCRUTINO)

Dans cette salle se faisaient les scrutins pour l'élection des quarante et un nobles qui devaient à leur tour élire le doge, et pour la nomination des titulaires aux principales charges de l'État. Les murailles sont couvertes de peintures. En commençant par la droite :

* **Tintoretto** (JACOPO). — *Prise de Zara en* 1346.

<small>Gravé par Comirato (Z). — « Il y a beaucoup de talent dans ce tableau et une aussi grande imagination que possible. Le peintre a voulu rassembler dans une même toile les divers incidents d'une bataille. Vraisemblablement il a dû se contenter de tracer une esquisse que des élèves ont terminée. » (RUSKIN, *St. of Venice*, III, 295.)</small>

* **Vicentino** (ANDREA). — *Prise de Cattaro en* 1378. — *Bataille de Lépante en* 1571.

<small>Gravé par Zanetti (Z).</small>

Bellotti (PIETRO). — *Démantèlement de la forteresse de Margaritino en* 1571.

Au milieu, le général Francesco Cornaro.

<small>Gravé par Zuliani (Z).</small>

Liberi (Pietro). — *Victoire remportée par les Vénitiens sur les Turcs, aux Dardanelles, en* 1658.

Tableau connu sous le nom de *l'Esclave de Liberi*, à cause de l'esclave nu qui lutte victorieusement contre un Turc. Cette figure fut trouvée admirable par les contemporains de Liberi, « grand peintre et regardé par quelques-uns comme le plus savant dessinateur de l'école vénitienne » (Lanzi). — Gravé par Zuliani (Z).

Vicentino (Andrea). — *Siège de Venise en* 809.

Vicentino (Andrea). — *Pépin le Bref au canal Orfano.*
Gravé par Zuliani (Z).

Peranda (Santo). — *Victoire de la flotte vénitienne, près de Jaffa, en* 1123.
Gravé par Zuliani (Z).

Aliense. — *Prise de Tyr en* 1223.
Gravé par Zuliani (Z).

Vecellio (Marco). — *Les Vénitiens, sous la conduite de Ranieri Polani, battent Roger de Normandie, roi de Sicile, près des côtes de la Morée en* 1148.
Gravé par Buttazon (Z).

La muraille vis-à-vis la porte conduisant à la salle du Grand Conseil est occupée par un monument décoré par Gregorio Lazzarini, élevé à la mémoire de Francesco Morosini le Péloponésique, celui-là même dont les boulets firent la première brèche dans le Parthénon.

Au-dessus de ce monument :

* **Palma, Giovane,** le Jeune. — — *Le Jugement dernier.*

Au milieu, le Christ, dans une gloire, entre la Vierge et saint Jean, qui intercèdent pour le genre humain. Des deux côtés, des prophètes, des apôtres, des saints, des martyrs, etc; à la partie inférieure, des anges sonnant de la trompette ; à gauche, un ange tenant des balances et les bienheureux ; au premier plan, Adam et Ève ; à droite, les archanges chassant dans les enfers les réprouvés. Au fond, la Résurrection.

Gravé par Buttazon (Z). — Chef-d'œuvre du maître. Tableau quelque peu confus. « Le Tintoret, qui, comme beaucoup d'autres personnes, pensait que le nombre des personnages était trop considérable, disait qu'on pourrait l'avantager en y enlevant plusieurs figures plutôt qu'en en ajoutant de nouvelles. » (Mosch., I, 468.)

PLAFOND

Vicentino (ANDREA). — *Victoire des Vénitiens sur la flotte pisane en* 1098.
<small>Gravé par Zuliani (Z). — Forme ovale.</small>

Montemezzano (FRANCESCO). — *Victoire des Vénitiens à Acre sur les Génois en* 1258.

Ballini (CAMILLO). — *Victoire des Vénitiens à Trapani sur les Génois en* 1265.
<small>Gravé par Buttazon (Z). — Forme ovale.</small>

Giulio del Moro. — *Giovanni Soranzo s'empare de Caffa en* 1205.
<small>Gravé par Zuliani (Z).</small>

Bassano (FRANCESCO). — *Prise de Padoue en* 1405.
<small>Gravé par Zanetti (Z). — Forme ovale.</small>

Pordenone (GIOVANNI ANTONIO). — *La Vigilance, la Vérité, la Renommée, la Foi, la Victoire*, etc., douze figures allégoriques.
<small>Douze compartiments de forme triangulaire. Voir RID. (I, 105). — Gravé par Zanetti (Z).</small>

Dans le **Musée d'archéologie** :

SALLE DES STUCS
(SALA DEGLI STUCCHI)

La décoration en *stucs*, qui a donné son nom à cette salle, fut exécutée de 1741 à 1751, sous le dogat de Pietro Grimani.

Bassano (JACOPO). — *L'Adoration des bergers.*
<small>H., 0,70; L., 1,30. T. — Fig. pet. nat. — Gravé par Zuliani (Z). « Ce tableau est peut-être celui dont parle RIDOLFI (I, 382), qui, après avoir appartenu à la famille Grimani, fut donné au doge Pietro Grimani.</small>

Salviati. — *Sainte Famille.*

La Vierge, assise, soulève le voile qui couvrait le petit Jésus endormi, à gauche, sur un coussin. Au second plan, saint Joseph.

Fig. à mi-corps. — Gravé par Comirato (Z).

École de Pordenone. — *Pietà.*

Le Christ mort, de trois quarts tourné vers la gauche, est soutenu par deux anges; au second plan, Madeleine et Joseph d'Arimathie.

H., 1 m.; L., 0,71. T. — Fig. à mi-corps. — Gravé par Buttazon (Z).

Tintoretto (Jacopo). — *Portrait du roi de France Henri III.*

De trois quarts tourné vers la droite, justaucorps et toque noirs, fraise blanche; sur la poitrine, le collier de ses ordres.

Sur le fond, on lit, à droite : *Henricus III Galliæ et Pollloniæ rex;* à gauche : *Civem Patriæ amantissimum primum patriis honoribus rex adavget.*

H., 1 m.; L., 0,87. T. — Fig. à mi-corps gr. nat. — Gravé par Zanetti (Z). « Tintoret, s'étant lié avec M. de Bellegarde, trésorier du roi, fut admis, après mille difficultés, dans les appartements du roi (à cause des nombreuses visites de grands personnages) pour retoucher, d'après nature, un croquis qu'il avait fait furtivement sur le Bucentaure... Il offrit ensuite ce portrait au roi qui le regarda avec plaisir et en fit don au doge L. Mocenigo. » (Rid., II, 29.)

Bonifazio Veronese. — *Adoration des Mages.*

H., 1 m.; L., 2 m. T. — Fig. pet. nat. — Gravé par Zanetti (Z). Tableau très restauré.

CHAMBRE DES ÉCARLATES
(CAMERA DEGLI SCARLATTI)

C'est dans cette salle que, depuis 1718, le doge passait pour revêtir la robe écarlate.

* **Carpaccio** (Vittore). — *Le Lion de saint Marc.*

Dans une prairie, tourné vers la gauche, il pose la patte droite sur un livre ouvert où on lit : PAX TIBI MARCE EVANGELISTA MEVS. Au fond, à gauche, la Piazzetta; à droite, des remparts.

Signé, à gauche : VICTOR CARPATHIVS, MDXVI. Au premier plan, cinq écussons.

H., 3,80; L., 1,60. B. — Magistrato de' Camerlenghi di Comune a Rialto. Signature refaite.

Donato Veneziano. — *Le Lion de saint Marc.*

Au milieu, tourné vers la gauche, le lion, la patte posée sur l'Évangile; à gauche, saint Jérôme; à droite, saint Augustin; au second plan, à gauche, un château fort; à droite, la lagune.

Signé, à droite, sur un cartel : DONATVS VENETVS.

H., 3,40; L., 1,75. — Tribunal de l'Avogaria. Peint à la détrempe et retouché à l'huile. « Il y a, d'une part, saint Jérôme, vêtu en cardinal, avec un bref ainsi écrit :

Punire quempiam frati non statuatis.

De l'autre, saint Augustin, avec ces mots sur un autre bref :

Hominum verò plectentes errata illa non tam magnitudine peccati, quàm vestra clementia, et mansuetudine metiamini.

Et sur le livre du lion est encore noté :

*Legibus, quibus immoderata hominum
Frœnatur cupiditas, quempiam parere cogatis.*

Et le nom de l'auteur, sur un petit papier, et l'an 1459. » (RID., I, 21.)

Jacobello del Fiore. — *Le Lion de saint Marc.*

Tourné de profil vers la gauche, la patte gauche posée sur un livre ouvert; au fond, la mer; au premier plan, trois écussons.

Signé au fond, à gauche, en lettres et chiffres gothiques : *Jacobello de Fiore*, 1415.

H., 1,40; L., 3,40. B.

Dans un escalier :

*Tiziano Vecellio. — TITIEN. — *Saint Christophe.*

Le saint s'avance vers la gauche, vêtu d'une tunique bleue et d'un manteau rouge qui flotte au vent, et s'appuie sur une perche; il tourne la tête à droite vers l'Enfant Jésus assis sur son épaule. Au fond, vue de Venise.

Gravé par Buttazon (Z). — Fresque exécutée en 1524, en même temps que celles qui décoraient la chapelle et qui ont disparu. « C'est une des œuvres du Titien où semble luire un rayon emprunté au Corrège » (BURCK., I, 732), et qui montre clairement que le maître pouvait peindre vite sans rien perdre de sa grande précision (ZANETTI, 126); mais l'œil le moins habitué doit reconnaître que le maître, si grand lorsqu'il se sert de l'huile, est hors de son élément dans la fresque. Il y perd sa fraîcheur, sa transparence et son coloris, qui nous charment tant dans ses peintures. » (CR. et CAV., *Tiz.*, I, 205.)

Deuxième étage.

VESTIBULE

Tintoretto (Jacopo) ou l'un de ses élèves. — *Portrait d'un membre du conseil des Trois.*

Tourné de trois quarts vers la droite, chevelure et barbe blanches, houppelande noire doublée de fourrure blanche, toque noire; la main gauche est appuyée sur la base d'une colonne. Fond noir; à droite, un écusson et les lettres : N. P.

H., 1 m.; L., 1,10. T.

— *Portrait d'un procurateur.*

Tourné de trois quarts vers la gauche, simarre rouge bordée d'hermine; sur l'épaule gauche, une écharpe d'or; sur le fond, on lit : 1580 VINC. MAVROC. EQVI.

H., 1 m.; L., 1,20. T.

— *Portrait d'un procurateur.*

Tourné de trois quarts vers la droite, simarre rose, manteau rouge; à droite, une colonne; à gauche, un écusson et l'inscription 1557. THOMAS CONT.

H., 1 m.; L., 1,20. T.

— *Portrait d'un procurateur.*

Assis dans un fauteuil, tourné de trois quarts vers la gauche, simarre rouge doublée de fourrure; sur l'épaule droite, une écharpe dorée; à gauche, sur le fond, un écusson et les lettres P.P.

H., 1 m.; L., 1,10. T.

Au plafond :

Tintoretto. — *Venise et la Justice présentant au doge Priuli l'épée et les balances.*

A gauche, Venise; à côté d'elle, la Justice, appuyée de la main droite

sur son épée et portant de la gauche une balance, les pieds sur le lion ; au ciel, saint Marc, la main gauche sur l'épaule du doge, agenouillé à droite.

Forme hexagonale. — Gravé par Zanetti (Z). « De la plus exquise manière du peintre. » (Bosch., 10.)

A gauche :

SALLE DE L'ANTICOLLÈGE

(SALA DELL' ANTICOLLEGIO)

ANCIENNE SALLE D'ATTENTE DES AMBASSADEURS ÉTRANGERS

Décoration de Vincenzo Scamozzi.

* **Tintoretto** (Jacopo). — *Ariane couronnée par Vénus en présence de Bacchus.*

A gauche, assise sur le rivage, tournée vers la droite, Ariane, nue, le haut des jambes couvert d'une draperie bleue, est couronnée par Vénus qui arrive de la droite en volant. Au-dessous de Vénus, Bacchus, debout, dans l'eau jusqu'aux genoux, regarde amoureusement Ariane, à laquelle il offre de la main droite un anneau. Il est nu, avec une ceinture de pampres et tient, de la main gauche, des grappes de raisin. Au fond, la mer.

H., 1,50; L., 1,60. T. — Gravé par Comirato (Z) et par Ag. Carracci. « La déesse nage dans une lumière liquide, son dos tordu, son flanc, ses rondeurs palpitent, à demi enveloppés dans un voile blanc diaphane. C'est la sublime beauté de la chair nue, telle qu'elle apparaît sortant de l'eau, vivifiée par le soleil et nuancée d'ombres. » (Taine, II, 435.) « Un des plus beaux tableaux du monde, mais très abîmé par le soleil qui tombe dessus continuellement. Gâté par de nombreux repeints. (Ruskin., *St. of Ven.*, 297.)

* **Tintoretto** (Jacopo). — *Minerve chasse Mars.*

Au milieu, la déesse armée d'une cuirasse aux reflets noirs, posée sur une tunique bleue, de trois quarts tournée vers la droite, repousse Mars debout, à droite, bardé de fer, appuyé sur sa lance ; à gauche, deux nymphes symbolisant la paix et l'abondance ; à terre, des armures. Fond de paysage.

H., 1,50 ; L., 1,60. T. — Gravé par Buttazon (Z).

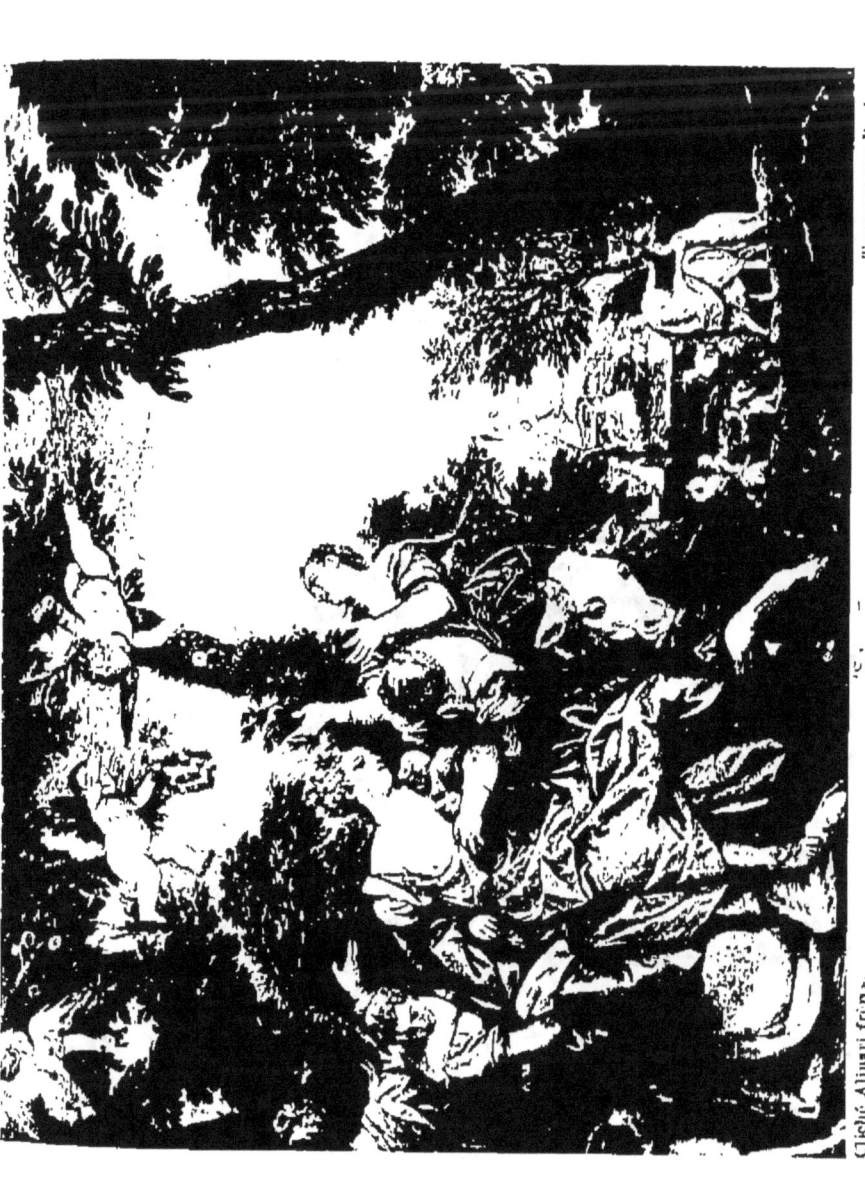

PAOLO VERONESE (PAOLO CALIARI, DIT), PAUL VÉRONÈSE.

L'Enlèvement d'Europe.

PALAIS DES DOGES

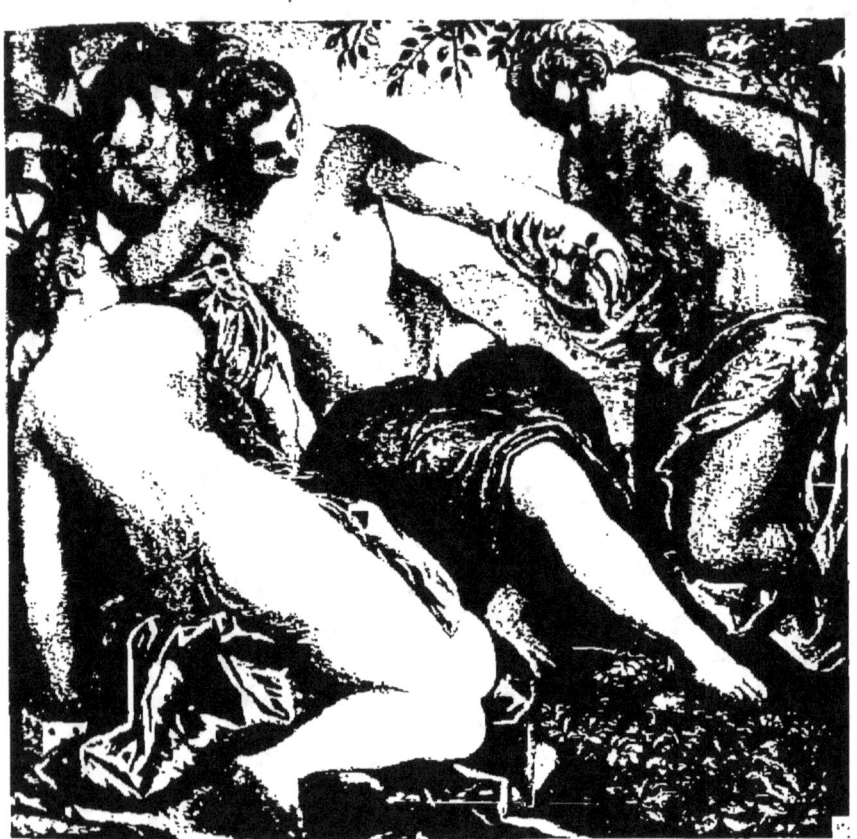

TINTORETTO (JACOPO ROBUSTI, DIT IL)
LE TINTORET.

Mercure et les Grâces.

* Paolo Veronese. — *L'Enlèvement d'Europe.*

Dans une prairie, à gauche, la fille d'Agénor, en robe de brocart, jupe jaune, soutenue par deux de ses compagnes, est en train de s'asseoir sur le dos du taureau couché et couronné de fleurs. Une troisième tend les bras vers deux petits amours qui descendent du ciel, apportant des fleurs. A droite, dans l'éloignement, on aperçoit le taureau se dirigeant vers la mer et, dans le fond, le taureau nageant au milieu des flots.

H., 2,50; L., 3 m. T. — Gravé par Simonetti (Z). D'après RIDOLFI, ce tableau aurait été commandé par Jacopo Contarini; suivant d'autres auteurs, par un certain Bertucci, qui le laissa par testament à la République. Transporté en 1797 à Paris où il subit de fâcheuses restaurations, ce tableau est justement considéré comme une des œuvres les plus considérables du peintre, « la plus belle perle de ce riche écrin », dit TH. GAUTIER. « C'est une de ces œuvres où, par la combinaison et la recherche des tons, un peintre se dépasse lui-même, oublie son public, s'enfonce jusque dans des territoires inexplorés de son art, et, quittant toutes les règles connues, trouve, par delà le monde vulgaire de l'apparence sensible, des alliances, des contrastes, des réussites étranges, au delà de toute vraisemblance et de toute mesure. » (TAINE, II, 439.)

* Bassano (JACOPO). — *Retour de Jacob au pays de Chanaan.*

H., 2,50; L., 3 m. T. — Gravé par Bernasconi (Z). « Oh! le fin paysan que ce Bassano! Il est à la fois le plus naïf des peintres et le plus madré. Dans la composition, c'est une bonhomie toute rustique; dans le faire, il montre une rouerie prodigieuse. » (C. BLANC, *Voyage à Venise*, 164.)

* Tintoretto (JACOPO). — *La Forge de Vulcain.*

Dans une caverne, Vulcain et trois cyclopes forgent les armes d'Énée. Fond de paysage.

H., 1,50; L., 1,60. T. — Gravé par Zanotti (Z).

* Tintoretto (JACOPO). — *Mercure et les Grâces.*

Au second plan, à gauche, Mercure, coiffé du pétase ailé et tenant le caducée, regarde les trois Grâces nues, groupées au premier plan; l'une à gauche, vue de dos, est assise sur une draperie rouge; la seconde, au milieu, avec une draperie brune sur les genoux, assise, presque de face, se tourne, à droite, vers la troisième qui s'agenouille en lui prenant le bras. Cette dernière tient dans la main gauche une branche de lis. Fond de paysage.

H., 1,50; L., 1,60. T. — Gravé par Buttazon (Z). « Vive et voluptueuse est la coquetterie qui s'étale dans le groupe des trois Grâces et de Mercure. Toutes trois sont penchées; pour Tintoret, un corps n'est pas vivant quand son assiette est immobile. Le déploiement du corps qui s'incline ajoute une grâce mobile à l'attrait universel qui s'exhale de toute sa beauté. » (TAINE, II, 436.)

SALLE DU COLLÈGE

(SALA DEL COLLEGIO)

ANCIENNE SALLE DE RÉCEPTION DES AMBASSADEURS ÉTRANGERS

Au-dessus du trône :

*Paolo Veronese.— *Le Christ dans une gloire, sainte Justine, la Foi, Venise, le doge Sebastiano Veniero et le proréditeur Agostino Barbarigo.*

Au milieu, présenté par saint Marc, le doge est agenouillé, de profil tourné vers la gauche, en cuirasse et manteau d'or à doublure rouge dont un page en pourpoint blanc porte un pan ; un autre page tient un casque à plumes. Au premier plan, à gauche, près du lion, la Foi, vue de dos, en robe blanche, élevant un ciboire ; au second plan, sainte Justine, en robe rouge doublée d'hermine, une couronne sur la tête, de trois quarts tournée vers la gauche, tenant une palme, le provéditeur Agostino Barbarigo et Venise présentant le corno. En haut, le Christ, ceint d'un manteau bleu, de la main gauche tient le globe du monde et bénit de la droite ; autour de lui, des rondes d'anges, les uns jouant de la musique, d'autres portant des palmes. Au fond, sur la mer, la flotte vénitienne.

Gravé par Comirato (Z). Peint en 1574, en souvenir de la victoire de Lépante remportée le jour de Sainte-Justine par le doge Sebastiano Veniero ; le provéditeur Agostino Barbarigo fut tué dans cette bataille.

A gauche :

Tintoretto (Jacopo). — *Le Doge Alvise Mocenigo en prière.*

Au milieu, sur une estrade, est agenouillé le doge, en costume d'apparat, présenté par saint Marc au Sauveur qui apparaît, à gauche, dans une gloire, entouré de saint Jean-Baptiste, saint Louis, évêque de Toulouse, saint André, saint Nicolas. Au second plan, à droite, deux sénateurs de la famille du doge, Giovanni et Niccolo Mocenigo, agenouillés ; deux anges tendent derrière eux une draperie. Au fond, la Piazzetta ; au premier plan, le lion de saint Marc.

Gravé par Zanetti (Z).

* **Tintoretto** (Jacopo). — *Le Doge Niccolo da Ponte adorant la Vierge.*

A gauche, dans les nuages, la Vierge tenant sur ses genoux l'Enfant Jésus, est assise sur une draperie que soutiennent des anges ; à ses côtés, saint Joseph, et saint Antoine, abbé ; au milieu, sur une estrade est agenouillé le doge, présenté par saint Marc, en robe et manteau rouges, et son patron saint Nicolas entouré d'anges dont l'un porte sa mitre, un autre ses trois bourses. Au fond, le palais des doges.

Gravé par Zanetti (Z).

* **Tintoretto** (Jacopo). — *Le Mariage de sainte Catherine.*

A gauche, est assise sur un trône à gradins, très élevé, sous une draperie rouge, la Vierge dont deux anges tiennent, par derrière, le manteau bleu. Elle soutient l'Enfant Jésus, nu, debout à ses pieds, qui passe un anneau au doigt de sainte Catherine, couronnée, en robe blanche, avec écharpe rose, agenouillée sur les marches du trône. Dans l'angle de gauche, au-dessous de la Vierge, saint Joseph ; à droite, derrière sainte Catherine, le doge Francesco Dona, présenté par saint Marc ; plus bas, saint François et le frère Élie ; au premier plan, un lion ; au ciel, deux anges qui apportent une corbeille de fruits. Au fond, la mer et, sur la droite, un portique orné de statues allégoriques.

Gravé par Zuliani (Z). Transporté à Paris de 1797 à 1816. « Peinture de second ordre, à l'exception de la figure de sainte Catherine qui est exquise. A noter la façon dont le voile tombe sur ses épaules ; on voit à travers le ciel, comme dans une cascade des Alpes tombant sur des rochers de marbre. » (Ruskin, *Sto. of Ven.*, III, 297.)

En face du trône :

Tintoretto (Jacopo). — *Le Doge Andrea Gritti aux genoux de la Vierge.*

A droite, sous un baldaquin, est assise la Vierge tenant dans ses bras l'Enfant Jésus ; autour du groupe divin vole une ronde de chérubins. Au pied du trône, saint Bernardin de Sienne, saint Louis, évêque de Toulouse, sainte Marine, en longue robe grise, ayant à ses côtés son enfant supposé ; à gauche, est agenouillé le doge présenté par saint Marc aux pieds duquel sont deux anges, portant une couronne de lauriers, et un lion.

Gravé par Zuliani (Z).

PLAFOND

Dessin d'Antonio da Ponte, peint par **Paolo Veronese**.

« Les onze tableaux et les six clairs-obscurs sont parmi les plus belles et les plus fraîches peintures du maître. » (BURCK., 769.)

Au milieu, en partant du trône :

* *Venise entre la Justice et la Paix.* — A droite, en haut, sur un trône, est assise Venise, en robe blanche à fleurs d'or, manteau rouge doublé d'hermine, portant un sceptre de la main droite; à ses pieds, sur le devant, à gauche, la Paix, en robe jaune et manteau vert, portant une branche d'olivier, à droite, la Justice, en robe jaune et manteau rose, tenant la balance et l'épée nue. Un lion est couché, entre elles, sur les gradins.

Gravé par Zuliani (Z). — « Rien de plus merveilleux que la figure de Venise dont la tête, dans une pénombre suave, ne s'éclaire que de reflets dorés. Le luxe des draperies est à son comble; l'hermine, le velours, les brocarts d'or, la soie cerise, y sont d'une opulence asiatique : Véronèse a pillé le vestiaire d'une fée. » (C. BLANC, *Voyage à Venise*, 166.)

* *La Foi.* — En bas, sur les marches d'un autel, un grand prêtre accompagné d'une jeune fille et de trois fidèles. Au ciel, dans une gloire, la Foi, de trois quarts tournée vers la droite, en robe jaune et manteau bleu, tenant dans la main un ciboire.

Gravé par Zanetti (Z) et Valentin Le Febre.

* *Neptune et Mars.* — A gauche, Mars, le visage tourné vers la droite, est assis sur des trophées, demi-nu, un manteau rouge sur ses épaules, un sceptre dans la main gauche; au-dessus de sa tête, son cheval et un amour portant sa cuirasse; derrière lui le lion de Venise; à droite, de profil tourné vers la gauche, Neptune, nu, le bas du corps velu, portant un trident; au-dessus de sa tête vole un ange qui tient une conque marine. Au fond, le campanile.

Gravé par Zanetti (Z).

Sur les parties latérales :

* *La Modération*, en robe verte et manteau rouge, tenant de la main gauche des plumes avec lesquelles elle s'apprête à frapper un aigle. *L'Industrie*, en robe verte et manteau blanc, les yeux fixés sur un insecte qui se débat dans une toile d'araignée qu'elle tient de ses deux mains. *La Vigilance*, drapée dans un manteau violet, tenant de la main droite une pique et de la gauche une corde enroulée autour d'une perche; à ses pieds, un chat; à droite, sur un fût de colonne, un héron.

PALAIS DES DOGES

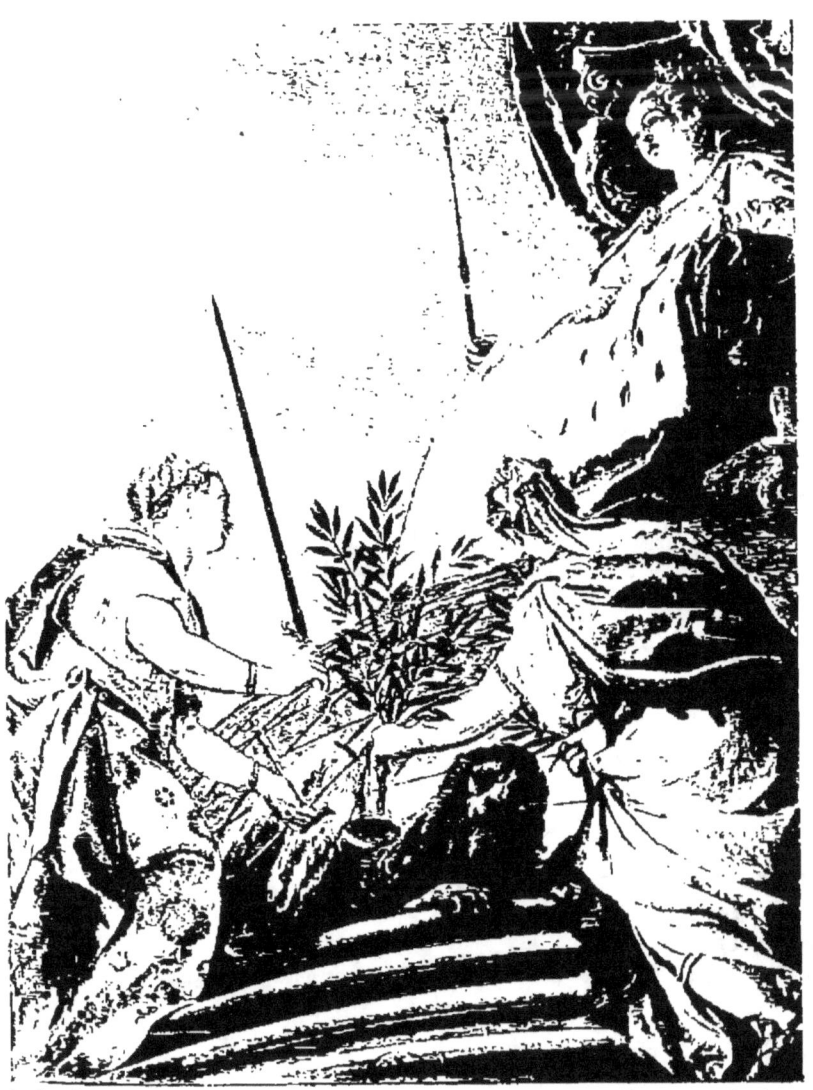

PAOLO VERONESE (PAOLO CALIARI, DIT)
PAUL VÉRONÈSE.
Venise, la Justice et la Paix.

L'Abondance, en robe rose et manteau jaune, s'appuyant de la main gauche sur une corne d'abondance et tenant de la droite un caducée. *La Fidélité*, de la main droite, élève un vase d'encens et de la gauche caresse un chien. *La Douceur*, en robe rose et manteau jaune, caresse de la main gauche un agneau. *La Simplicité*, en robe rouge, porte dans les plis de son manteau blanc une colombe. *La Fortune*, en robe rouge et manteau blanc, de la main droite présente un dé et de la gauche un vase dans lequel sont entassés une tiare, une couronne, une mitre, un sceptre, etc.

CHAPELLE
(CHIESETTA)

Dans cette chapelle, chaque jour, le doge et ses conseillers entendaient la messe que célébrait le chapelain ducal.

L'autel a été dessiné par V. Scamozzi (1585-1595). La décoration à fresque est de **Jacopo Guarana** et **Girolamo Colonna Mingozzi**.

Les tableaux qui sont placés dans cette salle depuis une quinzaine d'années faisaient partie, avant 1866, de la collection du Palais-Royal.

Bonifazio (l'un des) (?). — *Le Sauveur.*

Assis sur un trône, il bénit de la main droite et porte de la gauche un livre ouvert appuyé sur son genou gauche.

H., 1,60; L., 1,20. T. — Fig. gr. nat.

* Cima da Conegliano (?). — *Vierge et enfant.*

Au milieu, la Vierge, vue de face, est assise tenant sur ses genoux l'Enfant Jésus, la tête de trois quarts tournée vers la droite. Au fond, dans une prairie, un berger et son troupeau, et deux villes sur le bord d'une rivière; à gauche, un pont.

H., 0,57; L., 0,63. B. — Fig. à mi-corps pet. nat. — Attribué, par quelques critiques, à Bartolomeo Veneto.

* École flamande. — *Ecce homo.*

Au milieu, le Christ est vu de face, couronné d'épines, les reins ceints d'une draperie blanche, un manteau bleu jeté sur ses épaules, les mains liées par une corde dont un bourreau, à droite, le visage grimaçant, tient l'extrémité; au second plan, un autre bourreau. A gauche, Pilate, en tunique rouge à manches vertes, pèlerine d'hermine, chaîne

d'or au cou, coiffé d'un turban ; derrière lui, un vieillard dont on ne voit que la tête grimaçante. Au fond, un pilier d'église gothique.

<small>H., 1,10; L., 0,77. B. — Fig. à mi-corps pet. nat. — L'attribution donnée généralement à Albert Dürer est inexacte. « Il faut écarter, parmi les tableaux attribués à Dürer et se trouvant en Italie, l'*Ecce homo* qui est un travail exécuté dans les Pays-Bas. Il en existe une grande gravure en manière de crayon. » (M. THAUSING, *Albert Dürer*, 277.)</small>

* École vénitienne du XVIe siècle. — *La Descente du Christ aux limbes*.

A droite, le Christ, le labarum dans la main gauche, ceint d'une longue draperie blanche qui flotte au vent, tend la main droite à un vieillard encore à demi enfoui dans le sol et accompagné d'une femme au sein nu, derrière lesquels montent plusieurs vieillards. Au milieu, sur le premier plan, un homme nu, vu de dos, tient embrassé le pied de la croix que saint Jean-Baptiste, à gauche, montre à Adam et Ève; un peu plus loin, du même côté, un vieillard assis. Au fond, une gorge sauvage.

<small>H., 1,25; L., 2,40. T. — Fig., 0,54. — Attribué, par plusieurs critiques, à Giorgione, par d'autres, à Andrea Previtali.</small>

* *Le Passage de la mer Rouge*.

Au premier plan, sur le rivage, les Hébreux : des guerriers, un porte-étendard, des chevaux ; à droite, des femmes et des vieillards ; au second plan, des troupeaux ; à gauche, la mer qui engloutit l'armée égyptienne.

<small>H., 1,25; L., 2,40. T. — Autrefois dans le corridor menant de la chapelle à la salle du collège, ainsi que le Christ aux limbes. Attribué successivement au Titien, puis à Pellegrino da San Daniele. (CR. et CAV., *Tiz.*, I, 53.)</small>

VESTIBULE DE LA CHAPELLE

(ANTICHIESETTA)

Plafond peint par Jacopo Guarana.

* Bonifazio Veneziano. — *Le Christ chassant les marchands du temple*.

Au premier plan, le Christ et les marchands qui ramassent leurs ustensiles ; à droite, le Christ bénissant des assistants agenouillés.

<small>Gravé par Zuliani (Z). Magistrato della casa del consiglio dei Dieci au Rialto, où il</small>

PALAIS DES DOGES (PALAZZO DUCALE).

remplaça les *Pèlerins d'Emmaüs* du Titien, envoyés au musée de Milan. « Ce tableau, par le nombre des personnages, la composition, le coloris et la superbe perspective, suffirait à en rendre l'auteur immortel. » (Mosch., II, 427.)

Rizzi (Sebastiano). — *Les Magistrats vénitiens adorant le corps de saint Marc.*

Au milieu, sur un catafalque, le Saint, la tête nimbée, le corps enveloppé d'un drap blanc; derrière lui, à gauche, un prêtre et des enfants de chœur; une femme agenouillée tenant par la main un enfant, un Turc coiffé d'un turban et un serviteur; à droite, le doge, un sénateur et deux pages portant des torches. Au fond, une terrasse surmontée d'un attique.

<small>Carton pour la mosaïque qui orne la façade de Saint-Marc peint en 1708.</small>

*Tintoretto (Jacopo). — *Saint Jérôme et saint André.*

A gauche, saint André, ceint d'un manteau jaune, porte sa croix au pied de laquelle est agenouillé saint Jérôme; celui-ci, de la main gauche, tient un livre et appuie la droite sur un livre ouvert sur un pupitre. A droite, un rocher.

<small>Gravé par Buttazon (Z). Magistrato del Sole au Rialto. « Chaque détail de cette peinture est traité avec le soin le plus minutieux et cependant avec la plus grande liberté. La composition est entièrement brune; il n'y a rien là dedans qu'on puisse communément appeler *couleurs*, excepté le gris du ciel qui, par endroits, approche du bleu et un morceau de la robe rouge de saint Jérôme; et cependant jamais Tintoret ne montra plus d'habileté que dans cet assemblage de tons sobres. » (Ruskin, *St. of Ven.*, III, 297.)</small>

*Tintoretto (Jacopo). — *Saint Georges et le dragon.*

Au premier plan, au milieu, la princesse, en robe rouge, est montée sur le dragon qu'elle conduit avec une bride; au second plan, au milieu, saint Georges, en armure et manteau gris, les bras ouverts, son cheval blanc derrière lui; à droite, saint Louis de Toulouse, évêque, de profil tourné vers la gauche.

<small>Gravé par Buttazon (Z). Magistrato del Sole au Rialto. On en voyait une esquisse autrefois dans la collection Manfrin. « D'une tonalité très douce, le ton prédominant étant d'un brun mis en opposition avec des gris et des noirs. Peinture charmante, d'une conservation parfaite. » (Ruskin, *id.*, III, 196.)</small>

VENISE.

SALLE DU SÉNAT

(SALA DEI PREGADI O DEL SENATO)

Autrefois décorée à fresques par le Titien et Pordenone. (Vas., V, 116, n. 3.)

Au-dessus de la porte :

Palma, Giovane, LE JEUNE. — *Les Doges Lorenzo et Girolamo Priuli en prière.*

Sur une terrasse, à gauche, Lorenzo et son patron saint Laurent appuyé sur son gril; à droite, Girolamo et son patron saint Jérôme, un lion à ses pieds; au milieu, dans une gloire, le Christ entre la Vierge et saint Marc. Au fond, la mer et le palais des doges.

Entre les fenêtres :

Vecellio (MARCO). — *Lorenzo Giustiniani consacré patriarche de Venise en 1451.*

Au maître-autel de San Pietro di Castello, au milieu, l'évêque bénissant de la main droite et portant de la gauche sa crosse; autour de lui, quatre diacres portant ses insignes; à gauche, des sénateurs dont l'un lit la bulle pontificale créant l'évêché de Venise; à droite, deux sénateurs et deux évêques. Sur les marches de l'autel, à gauche, Gottaro, évêque de Caorle; à droite, Maffeo Contarini, abbé de San Giorgio in Alga; au premier plan, la foule des assistants.

Gravé par Zuliani (Z). Attribution contestée par RIDOLFI, qui trouve que ce tableau manque de la grâce titianesque que Marco avait pourtant su acquérir.

Au-dessus du trône :

Tintoretto (JACOPO). — *Le Christ mort entre les doges Pietro Lando et Marcantonio Trevisani.*

Au milieu, dans une gloire, le Christ mort soutenu par cinq anges; le doge Marc Antonio Trevisani agenouillé, en costume d'apparat, le lion à ses pieds. Derrière lui, saint Isaac, évêque de Cordoue; au pre-

mier plan, saint Sébastien (mis là en souvenir du jour où le doge fut élu); au fond, sur une colonne, l'écusson du doge, et, sur une rampe, saint Jean assis; à droite, le doge Pietro Lando; à son côté, saint Antoine, abbé, un lis à la main (en souvenir du jour de l'élection du doge); derrière lui, saint Dominique, et debout, près d'une rampe, saint Marc. A une colonne, l'écusson du doge. Au plafond, une draperie. Vue de Venise à l'horizon.

Gravé par Bernascond (Z).

Au-dessous :

Tiepolo (Giandomenico). — *Cicéron et Démosthène.* Grisailles.

En face des fenêtres :

Palma, Giovane, le Jeune. — *Le Doge Francesco Venier présentant à Venise les villes conquises.*

« Dans la quatrième des peintures que fit Palma pour la salle du Sénat, le doge Francesco Venier se tient devant Venise, assise sur un trône, avec plusieurs cités de l'État, dont il fut gouverneur, qui lui offrent des présents divers. » (Rid., II, 484.)

— *Le Doge Pasquale Cicogna aux pieds du Sauveur.*

Au second plan, saint Marc, présentant le doge; à droite, la Foi; à gauche, la Justice et la Paix qui s'embrassent; au premier plan, une jeune fille portant des raisins symbolise l'île de Candie que le doge conquit sur les Turcs en 1564.

*— *Allégorie de la ligue de Cambrai* (1508).

Au milieu, le doge Leonardo Loredano; à gauche, Venise brandissant une épée; devant elle, le lion qui s'élance contre l'Europe coalisée, personnifiée par une femme montée sur un taureau; à droite, la Paix et l'Abondance; au-dessus du doge volent des Victoires, portant des couronnes d'olivier; au loin, la ville de Padoue.

Gravé par Zanetti (Z).

***Tintoretto** (Jacopo). — *Le Doge Pietro Loredano implorant la Vierge.*

Au milieu, le doge, agenouillé entre saint Pierre et saint Louis, est présenté par saint Marc à la Vierge, dans une gloire. Au fond, la place Saint-Marc.

PLAFOND

Dessin de Cristoforo Sorte, vers 1580.

Au milieu :

*** Tintoretto** (Jacopo). — *Venise, reine des mers.*

En haut, sur des nuages, est assise de face Venise, en robe de brocart, un sceptre et une couronne d'olivier dans les mains; à ses pieds les dieux de l'Olympe, des sirènes et des tritons; en haut, la Terre.

« Cette peinture montre combien Tintoret se laissa égarer par Michel-Ange ; à la naïveté de Véronèse, au sens qu'il avait de l'espace, ont succédé ici le désordre et la confusion. » (Burck., 770.)

Du côté des fenêtres :

Gambarato et l'Aliense. — *Le Doge au milieu de ses conseillers.*

Du côté de la salle du Collegio :

Vicentino (Andrea). — *La Forge de Vulcain.*

Du côté de la porte :

Dolabella (Tommaso). — *L'Adoration du Saint-Sacrement.*

Gravé par Buttazon (Z).

Vecellio (Marco). — *La Frappe de la monnaie.*

SALLE DES QUATRE-PORTES

Les portes et le plafond dessinés par Andrea Palladio (1575).

Contarini (Giovanni). — *Reprise de Vérone par les Vénitiens en 1439.*

Gravé par Viviani (Z). « Dans le fantassin, une lance à la main, qui lutte contre un cavalier, il faut reconnaître non pas le peintre lui-même, comme l'avait cru Zanetti, mais son ami Girolamo Magagnati, le joaillier fameux. » (Rid., II, 92.)

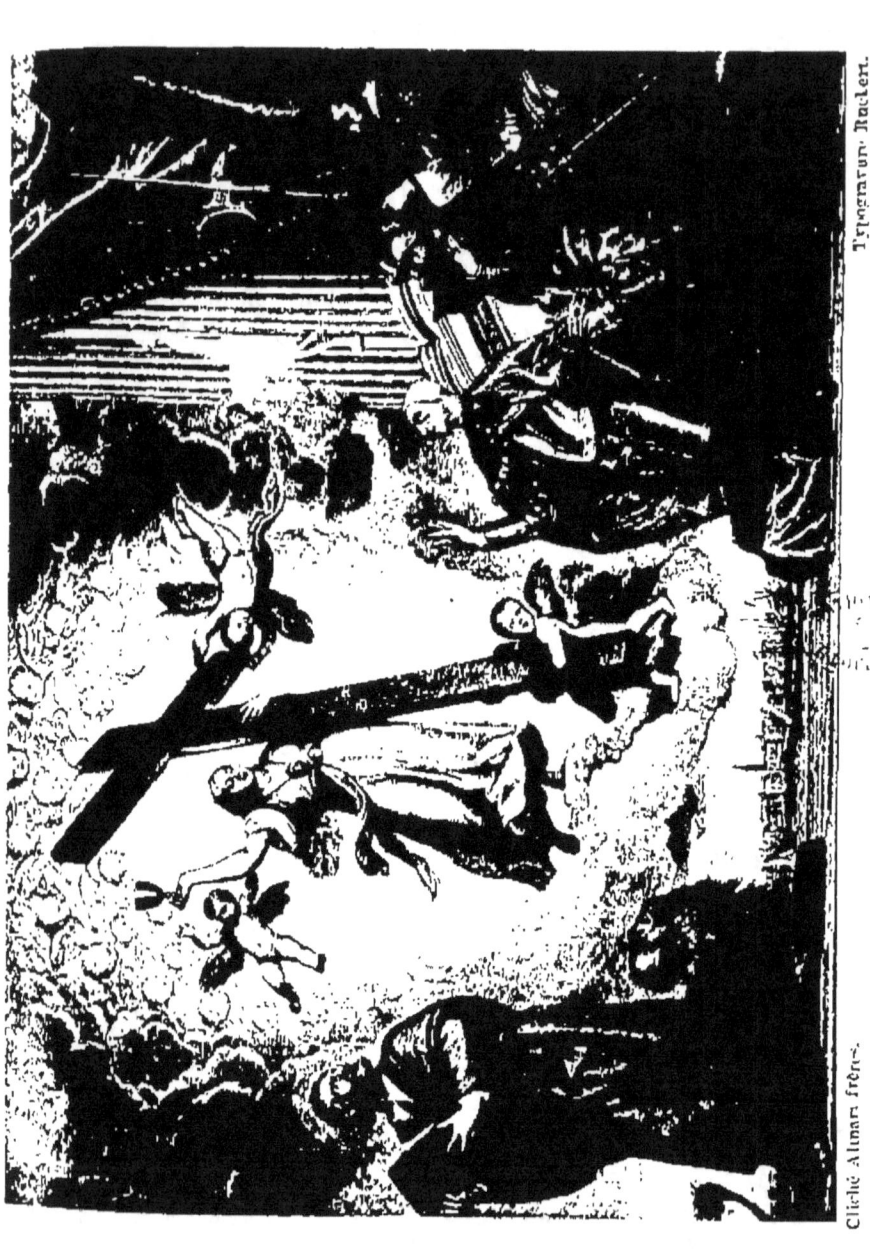

TIZIANO VECELLIO, LE TITIEN.

Le Doge Antonio Grimani adorant la Foi.

Tiziano Vecellio. — Titien. — *Le Doge Antonio Grimani (1523-1539) adorant la Foi.*

Sur une terrasse, à droite, le doge agenouillé, de trois quarts tourné vers la gauche, cuirassé, son manteau d'apparat jeté sur ses épaules, coiffé d'un serre-tête blanc, tend les bras vers la Foi qui lui apparaît dans une gloire, en robe blanche, un médaillon au cou, élevant de la main droite un calice et s'appuyant de la gauche à une grande croix que soutiennent deux petits anges; au ciel, une ronde de chérubins. Auprès du doge, un page qui lui présente son corno, et deux hallebardiers devant une draperie rouge; à gauche, debout, saint Marc, en manteau bleu et tunique rose, vu de face, le visage tourné vers la Foi, son lion à ses pieds. Au fond, vue de Venise avec des vaisseaux à l'ancre.

Gravé par Zanetti (Z). Ce tableau, commandé le 22 mars 1555, se trouvait assez avancé au mois de juillet pour qu'un acompte de 50 ducats fût donné au peintre; mais, pour une raison qu'on ignore, cette œuvre ne fut pas continuée et resta telle quelle dans l'atelier du Titien; elle fut terminée par ses élèves, probablement par son neveu Marco Vecellio, dont on reconnaît la facture dans les figures latérales; on remarque, dans le fond, des bâtiments qui ne furent élevés par Antonio da Ponte qu'après la mort du Titien.

Contarini. — *Le Doge Marino Grimani (1595-1606) à genoux devant la Vierge.*

Le doge est agenouillé, à gauche, les mains jointes, une pèlerine d'hermine recouvrant sa simarre, coiffé d'un bonnet; à ses pieds, son corno et le lion; au second plan, à droite, saint Sébastien enchaîné sur un gradin; au milieu, saint Marc, en robe rose et manteau bleu, qui montre au doge la Vierge assise sur un trône avec l'Enfant Jésus debout sur ses genoux, entre deux anges musiciens, et sainte Marine, accompagnée de son enfant supposé.

Gravé par Buttazone (Z). Transporté à Paris de 1797 à 1815. « Œuvre vraiment rare. » (Bosch., III.)

Caliari (Carletto). — *Les Ambassadeurs de Nuremberg demandant au doge un exemplaire des lois vénitiennes sur la tutelle des mineurs* (6 juin 1506).

Vicentino (Andrea). — *Arrivée à Venise du roi de France Henri III.*

Le roi arrive par la gauche; à sa droite, le cardinal Sisto; derrière lui, le général Antonio Canale et le procurateur Jacopo Foscari; vers lui s'avancent le doge Mocenigo, le patriarche Trevisani et les magistrats, réunis près de l'arc de triomphe construit par Palladio. Les trois digni-

taires qui portent le dais sont les sénateurs Jacopo Soranzo, Marcantonio Barbaro et le procurateur Paolo Tiepolo; au premier plan, des musiciens, des soldats, et, dans des gondoles, de nombreux spectateurs. Au fond, la foule; à gauche, le *Bucentaure*.

<small>Gravé par Comirato (Z). Tableau assez vide. « Pour ce genre de peinture, il faut le zèle et la bonne humeur de Carpaccio, chez qui la beauté des détails fait pardonner l'absence de tout mouvement. » (Burck., 769.)</small>

Caliari (Gabriele). — *Réception des ambassadeurs persans par le doge en 1603.*

Au-dessus des fenêtres, dans deux lunettes :

***Tiepolo** (Giambattista). — *Neptune accordant à Venise la domination de la mer.*

A droite, Venise, couchée, de trois quarts tournée vers la gauche, drapée dans un manteau d'hermine, appuie sur la tête du lion sa main gauche portant le sceptre; à gauche, Neptune, agenouillé, répand des richesses qui s'échappent d'une conque; au second plan, un triton portant le trident du dieu.

Bambini (Niccolò). — *Venise dominant la Terre.*

PLAFOND

***Tintoretto** (Jacopo). — *Jupiter donne à Venise l'empire du monde.* — *Venise et Junon.* — *Figures allégoriques des villes soumises par les Vénitiens.*

<small>Tous les sujets de ce plafond furent désignés au peintre par J. Sansovino.</small>

SALLE DU CONSEIL DES DIX

Frise par **Zelotti**.

Aliense. — *L'Adoration des rois mages.*

<small>Gravé par Buttazon (Z). Peint vers 1600. (Rid, II, 442.)</small>

Bassano (Leandro). — *Le Pape Alexandre III recevant le doge Ziani après sa victoire sur l'empereur Frédéric Barberousse.*

<small>Gravé par Zanetti (Z). Le jeune homme qui, à droite du pape, vêtu de blanc, porte le dais est le peintre.</small>

Vecellio (Marco). — *Le Pape Clément VII et l'empereur Charles-Quint signent la paix à Bologne en* 1529.

Gravé par Zanetti (Z).

PLAFOND

Dessin de Daniel Barbaro.

Ponchino (Giambattista) ou **Bazzacco**. — *Neptune sur un char.*

Zelotti (Battista). — *Junon et Jupiter.*

Gravé par Bernasconi (Z).

— *Venise, Neptune et Mars.*

Gravé par Zanetti (Z). « Dans ces peintures, le peintre, peu connu, ami et collaborateur de Paolo Veronese, se montre presque son égal. » (Burck., 770.)

Jacopo (Andrea). — *Jupiter foudroyant les vices.*

Copie dont l'original, par **Paolo Veronese**, est au musée du Louvre (n° 1198)[1].

Carlini (Giulio). — *Junon versant des trésors sur Venise.*

Copie dont l'original, par **Paolo Veronese**, est au musée de Bruxelles[2].

Ponchino (G.-B.) ou **Bazzacco**. — *Venise sur un lion.*

****Paolo Veronese**. — *La Vieillesse et la Jeunesse.*

A droite, au pied d'une colonne, est assis un vieillard en toge bleue, manteau rouge, coiffé d'un turban, chaussé de cnémides à tête de lion. Il est tourné de trois quarts vers la gauche, le visage pensif, appuyé sur sa main droite; vers lui s'incline à gauche une jeune fille, en robe bleue et manteau vert, des perles dans les cheveux, les mains sur sa poitrine nue.

Gravé par Conti (Z). — « Lorsque Paolo revint de Rome, on lui commanda la plus grande partie des peintures du Conseil des Dix, les autres à Zelotti ; ces deux lunettes seulement, dans lesquelles se placent *Mercure*, et *la Paix*, et *Neptune* avec son trident, sur un cheval marin, furent de la main d'un monseigneur appelé Bazzacco, très ami de Paolo, et qui avait la direction de tout l'ensemble. Il fit, dans le grand ovale, le *Jupiter foudroyant la Sédition, la Falsification, le Vice infâme et la Trahison*, tous ces crimes qui sont châtiés avec grande rigueur par cette austère magistrature, et qui, enchaînés ensemble et précipités, tombent, épouvantés, sous la foudre de Jupiter. Au milieu est un ange, portant les décrets du Conseil, qui bat l'air de sa chevelure ondoyante et des

1. Voir *le Louvre*, par les mêmes auteurs.
2. Voir *la Belgique*, par les mêmes auteurs.

ailes dont les plumes semblent naturelles. (*C'est la peinture conservée au musée du Louvre.*) L'auteur a rappelé, avec bonheur, dans le Jupiter, la fameuse statue de Laocoon du Belvédère, à Rome, et, dans une autre figure, la tête dite d'Alexandre, ou selon d'autres, d'une amazone et plusieurs autres statues dont il avait les moulages dans son atelier. — Dans un autre vide il fit Venise qui reçoit des mains de Junon des joyaux des couronnes et le *corno* ducal en signe d'honneur suprême, coiffure en usage dans l'antiquité chez les Troyens, dont les populations vénètes tirent leur origine. Cette figure fait gracieusement montre de son cou d'albâtre et de sa gorge. (*Peinture conservée au musée de Bruxelles.*) — Dans un autre ovale, moins grand, à l'encoignure, il fit une belle jeune fille, avec de riches ornements dans les cheveux, les mains sur la poitrine qui, d'un air très modeste, tient les yeux baissés, et un vieillard, avec des étoffes enroulées sur la tête, d'un goût barbaresque, le menton appuyé sur la main droite, et sa barbe chenue lui tombant en boucles entre les doigts. C'est une allusion aux diverses sortes de gens qui, dans leurs oppressions, ont recours à ce tribunal. Ces deux figures, en particulier, bien que toutes les autres soient regardées comme admirables, sont tenues par les maîtres comme les plus originales qu'il ait faites, et Jacopo Palma avait coutume de dire que, dans ce cas, Paolo atteignit l'apogée de l'exquis. » (Rid., I, 297.)

SALLE DES CHEFS

(SALA DEI CAPI)

Ces chefs, au nombre de trois, étaient délégués par le Conseil des Dix pour surveiller certaines affaires spéciales, principalement de police intérieure.

* **Catena** (Vincenzo). — *Le Doge Loredano aux pieds de la Vierge, saint Marc et saint Jean-Baptiste.*

Sur une terrasse, la Vierge est assise sur un trône de marbre dont le dossier est foncé de brocart vert; la main gauche levée, de la droite elle tient sur son genou l'Enfant Jésus qui bénit le doge Loredano, agenouillé à gauche, en simarre de brocart d'or, coiffé du corno; à son côté, le présentant, saint Marc, en robe rouge et manteau bleu; à droite, s'incline saint Jean-Baptiste, enveloppé dans un manteau vert, appuyé sur une croix. Fond de paysage, avec des collines à l'horizon.

Signé dans un cartel, sur le piédestal du trône :

H., 2 m.; L., 1,40. B. — Fig., 1 m. — Cette peinture fut pendant longtemps recouverte d'un badigeon. La comparaison du portrait du doge avec le bronze de Leopardi,

PALAIS DES DOGES

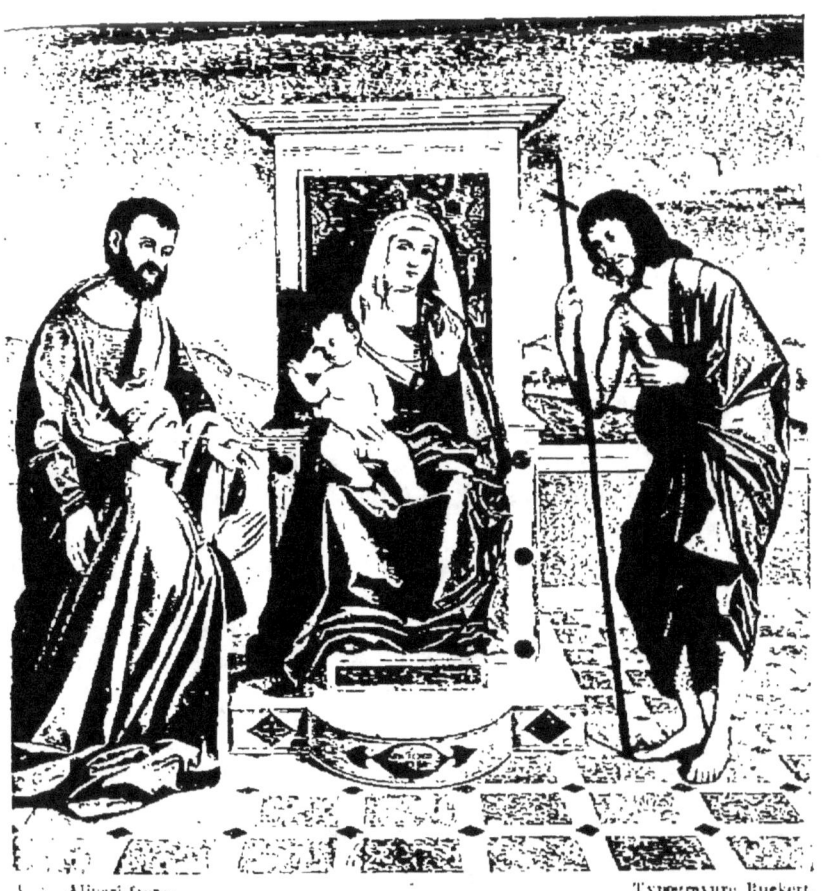

CATENA (VINCENZO).

Le Doge Loredano aux pieds de la Vierge; saint Marc et saint Jean-Baptiste.

sur la Piazza di San Marco, permet de reconnaître dans cette peinture les traits de Leonardo Loredano. A comparer également avec le célèbre tableau d'autel de Giovanni Bellini, à Murano (p. 325).

Bonifazio III, Veneziano. — *Saint Christophe, saint Jean-Baptiste, saint Jean l'Évangéliste.*

Au milieu, traversant le fleuve, saint Christophe, en tunique bleue, manteau rouge, s'appuyant sur l'arbre qu'il a déraciné, porte sur son épaule gauche l'Enfant Jésus qui tient de la main droite un globe en verre; à gauche, tourné de trois quarts vers la droite, saint Jean-Baptiste, en tunique verte, appuyé sur la croix, un agneau à ses pieds; à droite, saint Jean l'Évangéliste, en robe marron et manteau vert, tenant un livre et un calice d'où s'échappe un serpent; au premier plan, trois écussons avec les initiales Z. B. — C. M. — Z. L.

H., 2,50; L., 1,70. T. — Fig. gr. nat.

Tintoretto (JACOPO). — *La Résurrection.*

A gauche, le Christ, portant le labarum, s'élève dans un rayon lumineux, accompagné de trois anges, dont l'un montre le Sauveur à trois sénateurs agenouillés à droite, en prière; au pied du sépulcre, deux soldats endormis; au fond, une arcade en ruine; à droite, le Calvaire.

H., 2,50; L., 4,60. T. — Fig. gr. nat.

***Bellini** (GIOVANNI). — *Pietà.*

Au milieu, le Christ couronné d'épines, sorti à mi-corps du sépulcre, est debout, soutenu à gauche par la Vierge, qui l'embrasse; à droite, par saint Jean qui lui prend le bras gauche; sur le tombeau brûlent deux cierges; au second plan, agenouillés, à gauche, saint Marc; à droite, un évêque. Fond de paysage avec le Calvaire à droite, Jérusalem à gauche; en avant, trois écussons, ceux de Giovanni Antonio et Michele Bono, Francesco Pisani, Ottaviano Valerio.

Signé sur un cartel fixé au tombeau : JOANES BELLINVS.

H., 2,50; L., 3,25. T. — Fig. pet. nat. — Gravé par Zuliani (Z). D'après BOSCHINI et ZANETTI, l'évêque serait saint Nicolas; mais, ainsi que l'a fait remarquer ZANOTTO, les trois bourses emblématiques qui sont toujours jointes à la figure de saint Nicolas n'étant pas représentées, il faudrait plutôt voir dans ce personnage saint Magne, en l'honneur duquel une fête avait été instituée en 1454. Ce tableau, peint en 1472, était alors plus grand. Il fut réduit, mis en carré et restauré en 1561 par les ordres des trois praticiens ci-dessus nommés. « En comparant cette œuvre aux autres du même peintre et en ne perdant pas de vue les dégâts barbares subis autrefois, nous remarquons que Giovanni Bellini, quoiqu'il s'attache aux figures peu attrayantes, aux déclamations véhémentes de Mantegna, met plus de naturel dans le groupement; il a une méthode plus correcte, plus ferme, plus recherchée dans le dessin et le modelé, et une expression plus marquée dans le jeu des physionomies. » (CR. et CAV., I, 145, n. 2.)

Bassano (Jacopo). — *L'Arche de Noé.*

Ce tableau, laissé par héritage en 1581 à l'église Santa Maria Maggiore par Simeone Lando, fut volé en 1781. Retrouvé par les inquisiteurs, il fut placé au palais ducal, puis au palais royal et allait être transporté en 1866 à Vienne, au moment où la guerre éclata. (Selvatico, 143.)

SALLE DELLA BUSSOLA

Ce nom vient d'une sorte de cloison en bois appelée Bussola, qui était dans cette salle; d'où l'expression « être appelé à la bussola (à la barre) » et qui signifiait qu'on était convoqué chez les magistrats.

Aliense. — *Prise de Brescia en 1426.*

Gravé par Buttazon (Z).

— *Prise de Bergame par Carmagnola en 1427.*

Vecellio (Marco). — *Saint Marc présentant à la Vierge le doge Leonardo Donato.*

Sur une terrasse, au milieu, est assise, sous un baldaquin vert, la Vierge, qui présente l'Enfant Jésus au doge agenouillé à gauche, son corno à ses pieds, un ange derrière lui; à droite, saint Marc, accompagné de son lion qui appuie les pattes sur les armoiries du doge. Au fond, à gauche, la place Saint-Marc.

Gravé par Zanetti (Z).

PLAFOND

Toutes les peintures sont de **Paolo Veronese**, sauf le compartiment central: *Saint Marc couronnant les vertus théologales,* dont l'original, enlevé en 1797, est au musée du Louvre (n° 1197)[1] et a été remplacé par une copie de **Giulio Carlini**.

1. Voir *le Louvre*, par les mêmes auteurs.

PALAIS ROYAL
(PALAZZO REALE)

Cet édifice se compose des nouvelles Procuraties (*Procuratie Nuove*) construites par Scamozzi à la fin du XVIe siècle et de l'ancienne bibliothèque (*Libreria vecchia*) commencée en 1536 par Sansovino. Dans les appartements particuliers on rencontre quelques œuvres intéressantes parmi lesquelles nous signalerons :

Dans l'ancienne chambre de Napoléon Ier :

Diana (Benedetto). — *Vierge, saints et donateur.*

Sur un trône posé sur un socle figurant les fonts baptismaux, est assise la Vierge, tenant dans ses bras l'Enfant Jésus; à droite et à gauche, deux donateurs agenouillés en vêtements noirs, vus de profil, présentés par leurs patrons; à gauche, saint Jérôme, une tête de mort à la main; à droite, saint François; sur les bras du trône, l'écusson de la famille Cornaro. Au fond, une ville sur les bords d'un fleuve. Montagnes à l'horizon.

H., 1 m.; L., 1,60. T. — Fig., 0,60. — Ce tableau avait été commandé pour la Zecca, par la famille Cornaro qui semble avoir protégé particulièrement Benedetto Diana. « Les figures sont osseuses et maigres, les draperies brisées. Diana tient ici une manière mixte entre les Vivarini et les Bellini, tandis que les tons bruns des carnations rappellent la technique de Lazzaro Bastiani. » (CR. et CAV., I, 225.)

Dans l'antichambre, entre les appartements du roi et ceux de la reine :

Tintoretto (Jacopo). — Trois tableaux représentant les *Provéditeurs de la Monnaie (Zecca).*

Vus trois par trois, en vêtements noirs bordés d'hermine, assis autour d'une table sur laquelle sont posés des registres et des pièces de monnaie. Au fond, vue de Venise.

H., 1,20; L., 1,80. T. — Fig. à mi-corps gr. nat.

École de Tintoretto. — *Quatre provéditeurs de la Monnaie.*

Dans la chambre à coucher du prince de Naples :

Bellini (Giov.) (?). — *Vierge et Enfant.*

Fond de paysage avec des bergers et des troupeaux.
H., 0,35 ; L., 0,28. B.

Dans l'antichambre de la bibliothèque :

Au plafond : **Tiziano Vecellio.** — Titien. — *La Sagesse.*

Elle est personnifiée par une jeune femme, assise sur des nuages, de profil tournée vers la gauche, couronnée de lauriers, en robe rouge et manteau vert, déroulant une banderole ; à ses pieds, un ange lui présentant un livre.

Cette belle peinture fut exécutée par Titien en 1570, suivant Zanotto ; en 1559, suivant Crowe et Cavalcaselle, qui ont la plus grande admiration pour cette œuvre savante et délicate à la fois de la vieillesse du maître, « où tout révèle, chez Titien, une longue étude de l'art antique et sa profonde connaissance de Michel-Ange, de Raphaël, du Corrège, dont il applique les grands principes avec un art tout personnel ». (Cr. et Cav., *Tiziano*, II, 265.)

GRANDE SALLE DE LA BIBLIOTHÈQUE

Tintoretto (Jacopo). — *Le Corps de saint Marc emporté d'Alexandrie.*

Sur une place dallée et bordée d'édifices, à droite, trois Vénitiens emportent dans leurs bras le corps de l'apôtre ; derrière le groupe, un chameau qu'un serviteur retient par une corde ; au premier plan, à gauche, un homme jeté à terre se retenant à une draperie ; du même côté, la foule épouvantée par un orage s'enfuit sous des arcades.

Scuola di S. Marco (voir plus haut, Académie des beaux-arts, *Miracle de saint Marc*, p. 84). Ce tableau suivait l'*Invention du corps de saint Marc* qui est à Milan, au musée Brera. « Le corps du saint y est emporté, vers leur navire, par ces marchands vénitiens (Buone da Malamocco et Rustico da Torcello) qui l'avaient obtenu des prêtres grecs. Au loin on voit l'air enténébré, avec des chutes de foudre, mêlées à une pluie furieuse, et l'âme de saint Marc qui, sous forme de nuée, leur ouvre le chemin ; les Alexandrins, qui s'étaient soulevés pour l'arrêter, épouvantés, s'enfuient sous les portiques voisins ; l'un d'eux, à demi-nu, s'efforce de se cacher sous son manteau, et, dans ce temps, les pieux porteurs ont loisir de mener au navire le trésor conquis. » (Rid., II, 15.)

— *Saint Marc sauve un Sarrasin du naufrage.*

Au premier plan, saint Marc, dans les airs, drapé dans une robe rouge, dépose dans une barque, montée par quatre rameurs, un Sarrasin nu, qui l'avait imploré et qu'il vient de sauver des eaux ; en avant,

PALAIS ROYAL

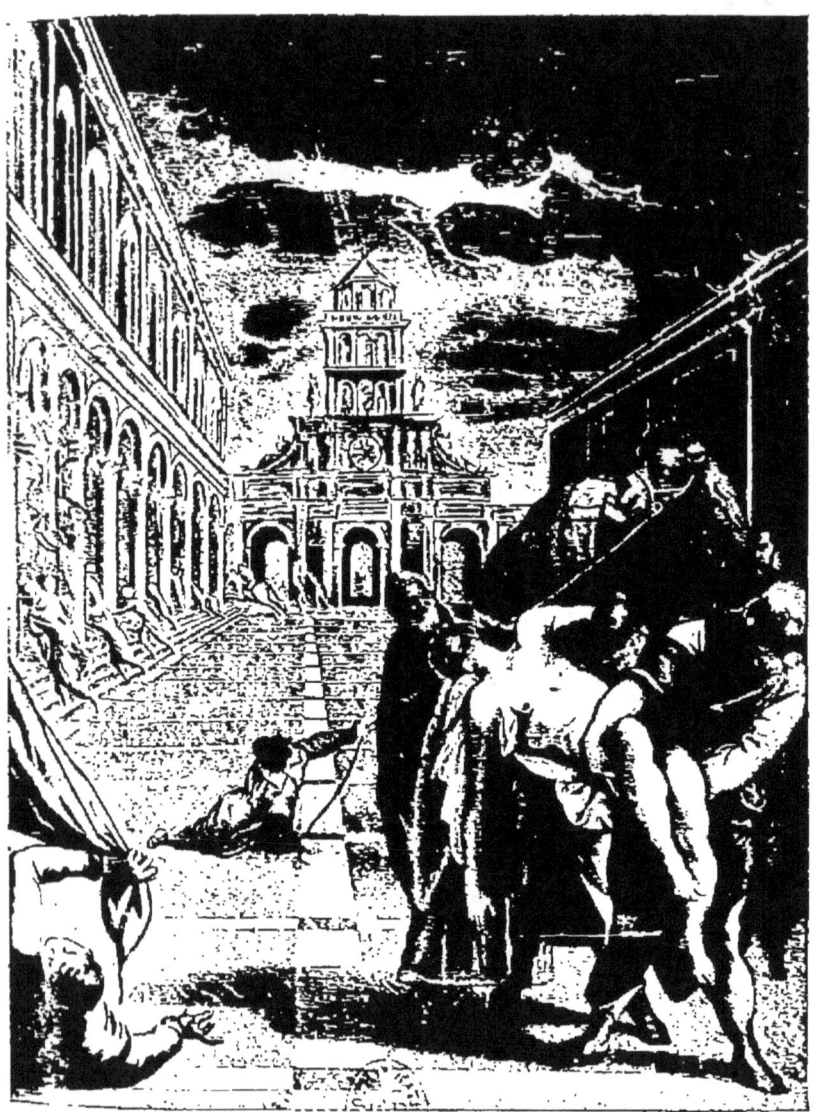

TINTORETTO (JACOPO ROBUSTI, DIT IL)
LE TINTORET.

Le Corps de saint Marc emporté d'Alexandrie.

deux naufragés qui se suspendent à la barque et un baril. Au fond, sur le pont d'un navire, un homme tend une corde à un naufragé; au milieu, un navire en détresse. Mer en furie.

<small>Scuola di S. Marco. « Aucun autre pinceau ne pouvait développer avec plus de talent le sens de ce grand miracle merveilleusement agrandi par son art. Parmi les matelots, il y a le portrait de Tommaso da Ravenna, célèbre philosophe, en robe d'or ducale. » (Rid., II, 15.)</small>

Bonifazio, Veneziano. — *Vierge et saints.*

Sur un trône, la Vierge, assise, tient debout sur son genou l'Enfant Jésus, tourné à droite, vers saint Jean agenouillé au premier plan, et sainte Barbe, en robe verte et manteau rouge, portant sa tour emblématique et une palme; à gauche, un saint en tunique grise et manteau rouge, faisant l'aumône à un mendiant; à ses pieds, des ciseaux. Fond de paysage. Daté, sur la contremarche du trône : MDXXXIII *a die* VIII noveb.

Marconi (Rocco). — *Le Christ et la femme adultère.*

Signé, au fond, sur une colonne.

PLAFOND

Les peintures du plafond, l'une des œuvres décoratives les plus célèbres de l'école vénitienne, furent exécutées en 1556 et 1557, sous la direction de Titien, qui désigna les sept artistes chargés de cet énorme travail. Chacun d'eux peignit trois compartiments et reçut d'abord 40 ducats. Salviati et Paolo Veronese paraissent avoir reçu, en outre, une gratification de 20 ducats.

En partant de la porte d'entrée, de droite à gauche :

1^{re} travée : **Licinio** (Giulio). — *La Nature devant Jupiter.* — *La Théologie devant les dieux.* — *La Philosophie.*

2^e travée : **Salviati** (Giuseppe). — *La Vertu méprisant la Fortune.* — *L'Art entre le Génie* (Mercure) *et la Richesse* (Plutus). — *L'Art militaire.*

3^e travée : **Franco** (Battista). — *L'Agriculture.* — *La Chasse.* — *Le Travail.*

4^e travée : **De Mio** (Giovanni). — *La Vigilance et la Patience.* — *La Gloire et le Bonheur.* — **Strozzi** (Bernardo). — *La Sculpture.*

5ᵉ travée : **Zelotti** (Battista). — *L'Amour de la Science.* — *L'Art vainqueur de la Nature.* — **Padovanino** (Alessandro Varotari, dit Il). — *L'Astrologie.*

6ᵉ travée : **Paolo Veronese.** — *L'Honneur.* — *La Science.* — *La Musique.*

7ᵉ travée : **Schiavone** (Andrea). — *La Majesté du principat.* — *Le Sacerdoce.* — *La Force des armes.*

COLLECTION DE SIR A. LAYARD

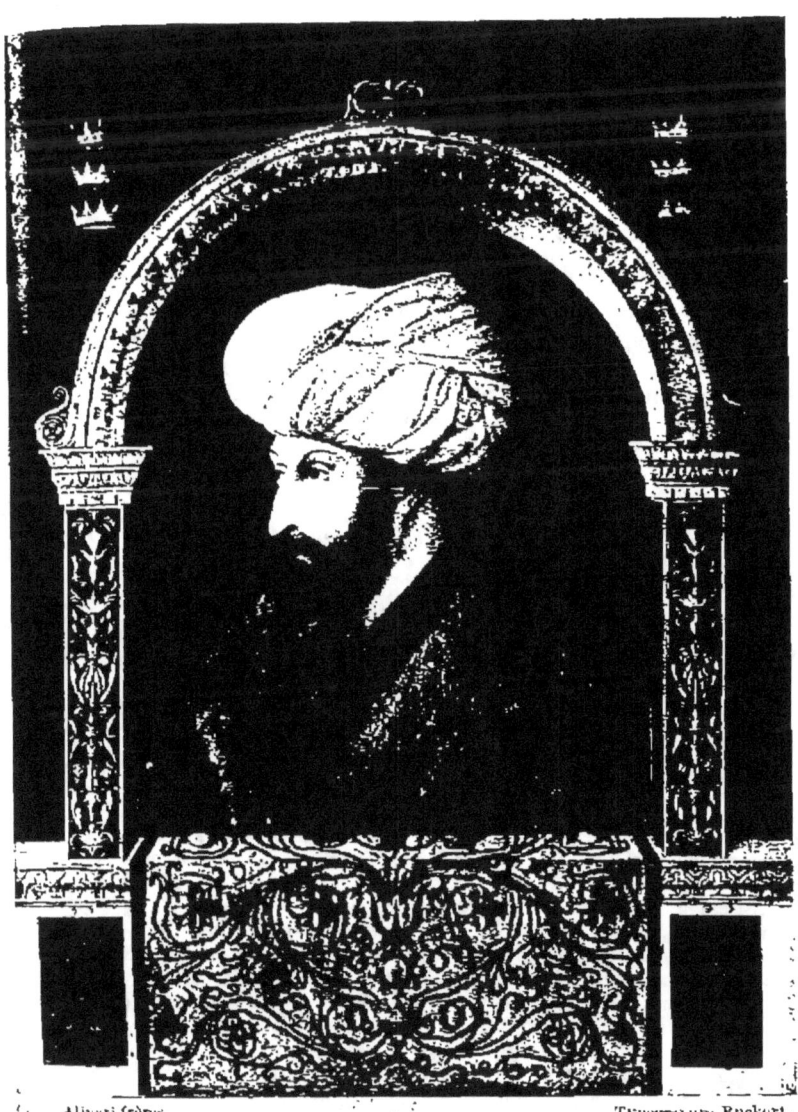

BELLINI (GENTILE).

Portrait de Mahomet II (25 novembre 1480).

COLLECTION DE SIR AUSTEN LAYARD

Palais Capello sur le grand canal près du palais Grimani (Consulat de France).

Cette collection, qui renferme un si grand nombre d'œuvres importantes, a été réunie par sir Austen Layard, ancien ambassadeur d'Angleterre à Constantinople, mort il y a quelques années. C'est à l'extrême obligeance de sa veuve, lady Layard, que nous devons les renseignements sur les provenances consignés ci-dessous.

*Bellini (Gentile). — *Portrait du sultan Mahomet II.*

Dans une lucarne cintrée, le sultan, maigre, nez aquilin, barbe châtain, est tourné de profil vers la gauche ; il est vêtu d'une houppelande rouge à revers de fourrure et coiffé d'un turban blanc ; au premier plan, sur l'appui, un tapis semé de perles et de pierreries. Au-dessus du cintre, sur le fond noir, de chaque côté, en haut, trois couronnes superposées. On lit, à gauche : MCCCCLXXX DEL MENSIS NOVEMBRIS ; à droite, une inscription à demi effacée.

H., 0,75 ; L., 0,50. B. — Fig. en buste pet. nat. — Au-dessous du tableau est une médaille en bronze attribuée, elle aussi, à Gentile Bellini. « La tête est peinte avec une grande délicatesse et est évidemment d'une grande ressemblance. Elle ne s'accorde cependant pas avec l'idée qu'on peut se faire de la physionomie d'un grand conquérant et d'un dominateur aussi énergique. Le fini délicat du peintre se retrouve dans les arabesques du cadre, dans les ornements et les pierreries du tapis posé au premier plan. » (Kugler, 305.) « Gentile était depuis peu de temps à Constantinople lorsqu'il fit, d'après nature, le portrait de l'empereur Mahomet, si bien qu'on le regarda comme une merveille ; et si ce n'était que la pratique du portrait est défendue chez les Turcs par la loi, cet empereur n'aurait jamais congédié Gentile. » (Vas., III, 166.) Pendant longtemps on supposa que ce portrait, rapporté par le peintre de son voyage, était entre les mains de la famille Zeno, de Venise. Il est certain aujourd'hui que ce portrait n'était qu'une réplique ou une copie du portrait original. Celui-ci, qui fut acquis par sir Layard, fit partie de la collection de Paul Jove, à Côme, dont parla l'Arétin. (Cr. et Cav., I, 126.)

— *Adoration des Mages.*

A gauche, assis devant une grotte, saint Joseph et la Vierge tenant, debout sur ses genoux, l'Enfant Jésus. Devant le groupe divin deux

des rois mages sont agenouillés, vêtu l'un de rouge, l'autre de vert; le troisième, vêtu de noir, est debout; au milieu et à droite, une nombreuse escorte de piétons et de cavaliers en costumes turcs. Au premier plan, à gauche, un homme, debout, en blanc, joint les mains; dans la grotte, le bœuf et l'âne. Au fond, à gauche, sur une route qui contourne une montagne, la cavalcade des rois; à l'horizon, sur la droite, un lac. Au ciel, au-dessus du groupe divin, l'étoile indicatrice.

H., 1 m.; L., 2 m. T. — Fig., 0,20. — Autrefois dans une église de Vicence. Le musée de Padoue en possède une réplique. « Ce tableau, qui rappelle beaucoup Carpaccio, est intéressant par la variété des costumes orientaux. » (Cr. et Cav., I, 129.)

Bellini (Giovanni). — *La Vierge et l'Enfant Jésus.*

Devant une draperie verte, la Vierge, de trois quarts tournée vers la gauche, est assise, tenant de la main droite un livre posé devant elle sur un parapet et soutenant de l'autre main l'Enfant Jésus assis, de trois quarts tourné vers la droite, les yeux au ciel, les deux mains croisées sur son genou gauche. Fond de paysage; dans une prairie, au pied d'un arbre dépouillé de ses feuilles, un berger et son troupeau.

Signé, au milieu, sur un cartel : Joannes Bellinvs.

H., 0,76; L., 0,61. B. — Fig. à mi-corps gr. nat. — Tableau très restauré. Collection Vendramin. Cité dans le catalogue *De Picturis in Museis Dm. Andreæ Vendramini positis ano* mdxxvii. Cr. et Cav. (I, 185) classent ce tableau dans la série des peintures pour lesquelles Giovanni se serait fait aider par Basaïti.

Bissolo. — *La Vierge, l'Enfant Jésus, saint Michel, sainte Véronique et des donateurs.*

Au milieu, la Vierge, portant sur ses genoux l'Enfant Jésus tout nu, est tournée de trois quarts à droite vers sainte Véronique, en robe verte, manteau rouge, voile jaune, qui présente de ses deux mains le linge sur lequel est imprimée la face du Sauveur; à gauche, l'archange Michel, de face, en tunique grise et cuirasse, tenant une hampe; au premier plan, à droite, la donatrice, à gauche, le donateur en habits noirs, les mains jointes, vus tous deux en buste. Fond de paysage.

H., 0,55; L., 0,80. B. — Fig. à mi-corps gr. nat. — « Brillante peinture, avec des figures d'une bonne proportion, imitant Bellini dans sa période de tonalités claires. » (Cr. et Cav., I, 289.)

Boccaccino (Boccaccio). — *La Vierge, l'Enfant Jésus et deux anges.*

Dans une prairie, à droite, la Vierge assise, ayant sur ses genoux l'Enfant Jésus, qui tient deux cerises. A gauche, tournés vers le groupe,

deux anges agenouillés, en adoration. Dans le fond, au milieu, une rivière, un pont et une ville ; à droite, sur une montagne, un château fort.

H., 0,70 ; L., 0,93. T. — Fig. pet. nat. — Cité par BURCK., 629.

Bonifazio I Veronese. — *Le Riche Épulon.*

H., 0,66 ; L., 0,83. B. — Fig. pet. nat. — Étude pour le tableau de l'Académie.

Bonifazio (l'un des). — *La Reine de Saba rendant visite au roi Salomon.*

« Esquisse qui montre que, dans sa technique, Bonifazio, comme Giorgione, commençait par préparer ses tableaux à tempera et les achevait seulement par des glacis à l'huile. » (KUGLER, 574.)

Bonsignori. — *Sainte Famille et saints.*

Derrière un parapet, la Vierge porte dans ses bras l'Enfant Jésus, enveloppé dans une étoffe blanche, et penche vers lui la tête ; à droite, un saint vêtu de blanc et sainte Anne ; à gauche, un moine et saint Joachim.

H., 0,50 ; L., 1,50. B. — Fig. en buste gr. nat. — « L'influence de Mantegna est très visible aussi bien dans le coloris que dans la noble expression des visages. » (KUGLER, 266.) CR. et CAV. (I, 478, n. 3) considèrent ce tableau comme le meilleur spécimen de la manière mantegnesque de Bonsignori. Quelques restaurations.

Botticelli (ALESSANDRO FILIPEPI, dit SANDRO). — Florentin, 1447-1500 (?). — *Portrait d'homme.*

Dans une lucarne cintrée en haut, avec des rideaux jaunes relevés, il est tourné de trois quarts vers la droite ; longs cheveux recouvrant les oreilles ; pourpoint noir à revers rouges ; manteau noir à col brun qu'il retient de la main gauche ; la main droite est posée sur l'appui de la lucarne. Au fond, par deux ouvertures latérales, on aperçoit un paysage montagneux.

H., 0,33 ; L., 0,49. B. — Fig. en buste pet. nat. — Attribution contestée. Donné, par quelques critiques, à Raffaello del Garbo.

Bramantino (BARTOLOMEO SUARDI, dit IL). — Milanais. Commencement du XVIe siècle. — *L'Adoration des mages.*

Assise, sur un gradin, devant un bâtiment en ruine, la Vierge, coiffée d'un turban blanc, tient le petit enfant, que désignent du doigt les rois mages, Melchior, barbu et chevelu, à droite, et le nègre Balthasar, à gauche, tous deux debout, aux côtés du siège de la Vierge, sur le gradin. Au premier plan, à gauche, le vieux Gaspard, en manteau gris,

s'avance, présentant un grand vase; sur la première marche du gradin, une stèle, un turban, un vase à pied; à droite, un jeune homme, de profil, le pied sur la marche, portant un bassin et, derrière lui, trois Orientaux en turban; dans le fond, rochers abrupts.

H., 0,57; L., 0,55. B. — Fig., 0,31. — Gravé dans Kugler. Provient de la galerie Manfrin, où il était attribué à Mantegna. « Le style lombard se reconnaît encore dans les vêtements et les formes humaines aussi bien que dans les cimes pointues du paysage; mais il y a quelque chose de nouveau dans la composition qui indique l'influence ombrienne-florentine; cela apparaît plus spécialement dans l'attitude des deux figures qui se font vis-à-vis au premier plan. Si le coloris était moins lourd et moins gris, cela ajouterait beaucoup de charme à une facture qui, pour l'énergie du mouvement, peut rivaliser avec celle de Luca Signorelli. » (CR. et CAV., II, 26.)

* Carpaccio (VITTORE). — *Le Départ de sainte Ursule.*

Dans une prairie, à droite, sainte Ursule, en robe de brocart, manteau rouge, de profil tournée vers la droite, est agenouillée devant le roi, son père, qui se penche pour l'embrasser; derrière, accompagnée de deux suivantes, la reine, les yeux fixés sur la barque qui doit conduire la jeune princesse au navire que l'on aperçoit à gauche; au second plan, sur la berge, à l'extrémité de laquelle est plantée la hampe d'un étendard, la foule, près d'une tour et d'un escalier; au premier plan, un arbre; au milieu, en avant, un oiseau sur une rampe et, à gauche, une souche; deux cartels avec des inscriptions à demi effacées.

H., 0,72; L., 0,88. B. — Fig. pet. nat. — « Ravissant petit tableau. » (BURCK., 615.) Quelques auteurs ont cru que ce tableau représentait l'arrivée de la reine Catherine Cornaro à Chypre. (CR. et CAV., I, 212, n. 2.)

Cima da Conegliano. — *La Vierge, l'Enfant Jésus et deux saints.*

Au milieu, la Vierge, vue de face, tient dans ses bras l'Enfant Jésus tout nu. Celui-ci se penche, à droite, vers saint François d'Assise qui lui présente de la main droite une petite croix; à gauche, saint Paul, en robe verte et manteau rouge, tourné de trois quarts vers la droite, tient de la main droite une épée nue et, de la gauche, un livre.

H., 0,56; L., 0,85. B. — Fig. à mi-corps pet. nat.

Ferrari (GAUDENZIO). — Milanais, 1484-1549. — *L'Annonciation.*
Diptyque.

Volet de gauche : *la Vierge*, tournée de trois quarts vers la gauche, assise sur un tabouret sur lequel est posée une draperie blanche, feuillette un livre de prière placé sur un pupitre devant elle. Au fond, à droite, un rideau vert.

Volet de droite : *l'Ange*, de profil tourné vers la gauche, en robe blanche et manteau rouge, un genou en terre, bénit de la main droite et tient, de la gauche, une croix d'or autour de laquelle est enroulée une banderole.

Chaque pan., H., 0,60; L., 0,60. B. — Fig. pet. nat.

Garofalo (Tisi, dit Il). — *Sainte Catherine*.

Tournée de trois quarts vers la gauche, le visage vu de face; robe verte, manteau rouge, voile bleuâtre. De la main droite appuyée sur une roue, elle porte une palme.

H., 0,45; L., 0,45. T. — Fig. en buste gr. nat.

Grandi (Ercole). — *Les Hébreux quittant l'Égypte*.
— *La Manne au désert*.

Chaque peinture : H., 1,20; L., 0,78. T. — Peints à tempera. « Ces deux tableaux, qui se font pendant, proviennent de la collection Costabili, de Ferrare, où se trouvaient également six autres motifs de la même suite par le même maître. » (Cr. et Cav., I, 552.)

— *La Vierge, l'Enfant Jésus, saint Dominique et sainte Catherine de Sienne*.

Sur un trône élevé, derrière le dossier duquel est relevée une draperie rouge, la Vierge est assise, tenant sur son genou droit l'Enfant Jésus nu. Ils sont tournés tous deux à gauche vers saint Dominique, un lis à la main, une étoile sur la poitrine; à droite, sainte Catherine, stigmatisée, portant de la main droite un lis et une croix; au pied du trône, dont le piédestal est orné de bas-reliefs, un singe, d'où le nom de la *Vierge au Singe* donné à ce tableau. Fond de paysage; de chaque côté, une ville fortifiée sur une éminence.

H., 0,60; L., 0,40. T. — Fig., 0,25. — Collection Costabili, de Ferrare.

Lotto (Lorenzo). — *Portraits*.

Dans un jardin, à droite, un homme à barbe brune, tourné de trois quarts vers la gauche, en pourpoint et toque noirs, col et manchettes de dentelles blanches, pose la main droite sur l'épaule d'une femme tournée de trois quarts vers la droite, un fichu blanc noué sur ses cheveux, vêtue d'une robe noire décolletée en carré, une petite croix d'or au cou, une chaîne d'or sur la poitrine; dans la main gauche, un œillet. Au fond, à gauche, des citronniers.

H., 0,70; L., 0,60. T. — Fig. en buste gr. nat. — Non catalogué, comme authentique par M. Berenson.

Luini (Bernardino). — *La Vierge et l'Enfant Jésus.*

La Vierge, vue de face, le visage tourné vers la gauche, en robe rouge et manteau bleu à étoiles d'or doublé de jaune, un livre dans la main gauche, soutient de la main droite l'Enfant Jésus, debout sur un parapet, de trois quarts tourné vers la droite, en robe blanche à dessins d'or.

H., 0,48; L., 0,42. B. — Fig. à mi-corps pet. nat.

Mazzolini (Lodovico). — Ferrarais, 1480-1525. — *Funérailles de la Vierge.*

Sur une place, au milieu, se dresse un catafalque sur lequel est étendue la Vierge morte, vers laquelle se penche le Christ; autour d'elle, des anges; sous le catafalque, deux autres anges musiciens; au-dessus, d'autres anges auprès de cierges allumés; au premier plan, appuyés sur une rampe, les apôtres; au milieu, un homme, en vêtement noir, agenouillé, vu de dos; au fond, une procession d'anges; à droite, un portique; à gauche, au balcon d'une maison, des anges sonnant de la trompe; au ciel, dans un médaillon, la Vierge en gloire.

H., 0,32; L., 0,27. B. — Fig., 0,17.

Montagna (Bartolomeo). — *Saint Jean, sainte Catherine et un évêque.*

Au milieu, saint Jean, vu de face, couvert d'une étoffe grise retenue sur l'épaule droite par un cordon et drapé dans un manteau rouge, montre le ciel de la main droite et porte de la gauche une croix autour de laquelle est enroulée une banderole, avec les mots *Agnus Dei*; à gauche, vu de face, un évêque mitré, en surplis blanc et dalmatique de brocart, retenue par deux rubans rouges qui se croisent et une agrafe en pierres précieuses, bénit de la main droite et porte sa crosse de la main gauche; à droite, sainte Catherine, de trois quarts tournée vers la gauche, en corsage rose à fleurs, jupe bleue, manteau violet à doublure verte, un collier de perles et un bijou posés sur sa chevelure blonde, qui tombe en boucles sur ses épaules, de la main gauche tendue en avant porte un livre et de la droite ramenée sur la poitrine tient une palme. Au fond, à gauche, un amas de rochers; au milieu, une route mène à une ville fortifiée, au milieu de laquelle se dresse l'église.

Signé à gauche, dans un cartel posé sur un rocher : BARTOLOMEVS MOTANEA PINXIT.

H., 1 m.; L., 1,30. B. — Fig. en buste gr. nat. — Provient de la chapelle Tanara, dans l'église San Ilarione, près Vicence. C'est cette église qui est représentée dans le

COLLECTION DE SIR A. LAYARD

MORETTO DA BRESCIA
(ALESSANDRO BONVICINI, DIT).

Portrait d'homme.

ableau. Sur le cadre moderne, on lit : *Dipinse per San Giovanni Ilarione*. (MILANESI, *Vas.*, III, 674; CR. et CAV., I, 433.)

Moretto da Brescia. — *La Vierge, saint Antoine et un moine.*

Au milieu, la Vierge, vue de face, les mains croisées sur la poitrine, adore l'Enfant Jésus endormi devant elle, sur une table recouverte d'un tapis vert, la tête à gauche, posée sur un coussin rouge; à droite, un moine en froc gris, portant des lis; à gauche, saint Antoine de Padoue en froc noir, portant un livre et un lis; derrière la Vierge, une draperie verte. Fond de paysage avec des montagnes bleuâtres à gauche.

H., 0,44; L., 0,61. B. — Fig. à mi-corps pet. nat. — Collect. Averoldi, de Brescia.

— *Portrait d'homme.*

Tourné de trois quarts vers la droite, regardant le spectateur, les sourcils froncés, les mains jointes. Longue barbe blanche en pointe. Pourpoint rouge; bout de col et manchettes blanches tuyautées; sur l'épaule gauche, un manteau de fourrure ramené sur le genou droit. Fond de ciel bleu.

H., 0,88; L., 1 m. T. — Fig. en buste gr. nat.

Morone (FRANCESCO). — Vénitien, 1473-1528. — *Portrait d'homme.*

De face, la tête légèrement tournée à gauche, le visage rasé, les lèvres serrées, tenant dans la main droite le pan de son manteau noir à la hauteur de la ceinture, une bague à l'annulaire. Coiffé d'une petite toque noire.

Figure presque à mi-corps.

Moroni (GIOVANNI-BATTISTA). — Vénitien, 1520-1572. — *Portrait d'homme.*

Tourné de trois quarts vers la droite, barbe rousse, pourpoint de soie noire, col de dentelle blanche. Fond verdâtre.

En bas, sur la rampe, on lit : *Dum spiritus Hes Regit Artus*. Anno XXX.

H., 0,40; L., 0,50. T. — Fig. en buste gr. nat.

— *Portrait d'homme.*

Tourné de trois quarts vers la droite, la tête un peu penchée, barbe et moustaches rousses, pourpoint noir, manchettes blanches guillochées, col blanc rabattu. Fond gris.

H., 0,45; L., 0,36. T. — Fig. en buste gr. nat.

— *Portrait de Léonardo Salvanco.*

Tourné de trois quarts vers la droite, regardant le spectateur; cheveux et barbe châtains, toque de velours noir, pourpoint de soie noire, collerette et manchettes tuyautées. Il s'accoude du bras droit sur la tranche d'un livre rouge posé debout et en biais, et tient une lettre; sa main gauche retient les plis d'un manteau noir. Sur le livre, on lit : A. G. *Civitatis Bergomi Privilegia.* Sur le fond : *Leonardus Salvaneus.*

H., 1 m.; L., 0,68. T. — Fig. à mi-corps gr. nat.

— *La Chasteté.*

Une jeune femme est assise de face, en jupe rouge et manteau vert retenu sur les épaules par deux cordons; bras et poitrine nus. Dans les cheveux, des pierreries et des perles; de ses deux mains elle tient sur son genou droit un vase de cuivre percé de trous; les pieds sont chaussés de sandales; le pied droit est posé sur une pierre où l'on lit dans un ornement : *Castitas infamiæ nube obscurata emergit.* Fond d'architecture.

H., 1,46; L., 0,86. T. — Fig. gr. nat.

Patinir (Joachim de). — Flamand, (?)-1524. — *Le Repos en Égypte.*

Dans un paysage, au milieu, la Vierge, nu-tête, drapée dans un manteau clair à reflets verdâtres, les cheveux flottants, donne le sein à l'Enfant Jésus qu'elle tient sur ses genoux. Près d'elle, à gauche, un panier; à droite, un bourdon, une gourde et un sac; à gauche, une source entre des rochers; au second plan, à droite, saint Joseph et l'âne; à gauche, des moissonneurs, et sur une hauteur, un château fort. A l'horizon, à gauche, des montagnes; à droite, un fleuve.

H., 0,32; L., 0,19. B. — Fig. pet. nat.

Previtali (Andrea). — *Le Sauveur.*

Vu de face, moustaches et barbe blondes, chevelure blonde tombant en boucles sur ses épaules; tunique rouge ouverte, chemisette blanche, manteau bleu; autour de la tête, un nimbe cruciforme.

H., 0,50; L., 0,35. B. — Fig. en buste pet. nat. — Acheté à Bergame. (Cr. et Cav., I, 279.)

Savoldo (Girolamo). — *Saint Jérôme au désert.*

De trois quarts tourné vers la droite, vêtu d'une tunique rouge, les bras nus, le saint est agenouillé devant un crucifix fiché dans un rocher.

COLLECTION DE SIR A. LAYARD

MORONI (GIOVANNI-BATTISTA).

Portrait de Leonardo Salvaneo.

COLLECTION DE SIR A. LAYARD

SEBASTIANO DEL PIOMBO (SEBASTIANO LUCIANI, DIT)
Pietà.

sur une planche est ouvert un livre; un autre livre fermé est à terre à ses pieds. Fond de paysage avec la ville de Pesaro au pied de montagnes bleuâtres. Effet de soleil levant.

H., 1,10; L., 1,60. T. — Fig. gr. nat. — « Madame d'Ardier, ambassadrice de France, avait de Salvado, un saint Jérôme priant dans le désert. » (Rɪᴅ., I, 255.) Collect. Manfrin. Cʀ. et Cᴀᴠ. (II, 429). Le Louvre possède une étude pour la tête de saint Jérôme, autrefois attribuée au Titien.

Sebastiano del Piombo. — *Pietà*.

Au milieu, le Christ mort, de trois quarts tourné à droite, assis sur le bord du tombeau, le corps appuyé aux genoux de la Vierge, qui lui enlève la couronne d'épines; à droite, agenouillées, une sainte femme en pleurs, et, au premier plan, la Madeleine en robe verte et manteau rouge, tenant le bras gauche du Sauveur; à gauche, agenouillés, saint Jean-Baptiste, en robe verte et manteau rouge, les mains jointes, et Nicodème; derrière, debout, Joseph d'Arimathie, en robe jaune, ceinture verte, turban blanc. Au fond, le Calvaire, une ville et une rivière sur laquelle est jeté un pont; au premier plan, sur le tombeau orné d'une frise, un cartel avec la signature : Bᴀsᴛɪᴀɴ Lᴠᴄɪᴀɴɪ ꜰᴇᴄɪᴛ ᴅɪsᴄɪᴘᴠʟs Jᴏʜᴀɴɴɪs Bᴇʟʟɪɴɪ.

Tableau attribué autrefois à Cima da Conegliano, dont la fausse signature recouvrait celle de Sébastien del Piombo, que sir Layard mit au jour par un nettoyage. De la jeunesse du peintre. A comparer un tableau de la même main, l'*Incrédulité de saint Thomas*, à San Niccolo de Trévise. La signature et l'attribution sont contestées par Cʀ. et Cᴀᴠ. (II, 311), mais défendues par Bᴇʀᴇɴsᴏɴ (*Lotto*, 29).

* Tura (Cᴏsɪᴍᴏ). — *Le Printemps*. Figure allégorique.

Sur un trône dont le dossier est cintré et dont les bras et les pieds sont formés d'animaux fantastiques, est assise une jeune fille, de trois quarts tournée vers la gauche, le visage de face, regardant à droite. Robe noire avec manches d'or à fleurs rouges, manteau rouge à doublure verte. Sa main gauche est appuyée sur son genou; de la main droite levée elle tient une fleur.

H., 1,25; L., 0,75. B. — Fig. pet. nat. — Collect. Costabili, de Ferrare. (Cʀ. et Cᴀᴠ., I, 518.

Van Dyck (Aɴᴛ.). — *Portrait de jeune femme*.

Vue de face, chevelure blonde, corsage noir décolleté, chemisette en dentelle. Broche d'or enrichie de pierreries. Collier de perles. Boucles d'oreilles.

H., 0,45; L., 0,60. T. — Fig. en buste gr. nat.

Vivarini (ALVISE). — *Portrait d'homme.*

De trois quarts tourné vers la gauche, visage imberbe. Cheveux châtains tombant sur le front et couvrant les oreilles. Tunique bleue à parements noirs. Toque noire. Chemisette blanche. Fond sombre.

H., 0,25; L., 0,18. B. — Fig. en buste pet. nat. — Attribué par BURCKHARDT (610) à Antonello de Messine. Mais l'attribution donnée par MORELLI à Alvise Vivarini nous semble plus conforme à la vérité. A comparer avec un portrait d'homme que possède la collection Bononi-Ceredà, à Milan, et reproduit dans l'ouvrage de M. BERENSON (*Lotto*, 108).

Zoppo (MARCO). — *Ecce homo.*

Dans une niche en marbre, soutenue par des colonnes, est assis le Christ, vu de face, couronné d'épines, en robe grise, une corde au cou. Fond de paysage.

H., 0,42; L., 0,30. B. — Fig. pet. nat.

École allemande ou hollandaise xv^e siècle. — *La Mise en croix.*

La croix sur laquelle on cloue le Sauveur est posée sur un terrain en pente. A droite, au pied, sur le premier plan, quatre bourreaux : deux lui attachent les pieds avec une corde; un troisième enfonce un clou; un quatrième creuse un trou avec une bêche; derrière, deux assistants debout. A gauche, sur le second plan, un cinquième bourreau enfonce le clou dans la main droite, et au premier plan, s'avance un homme portant une lance; près de lui, sur le sol, le manteau bleu du Sauveur. Au fond, deux enfants assis. Au milieu, en avant, un chien aboie contre une tête de mort.

H., 0,46; L., 0,85. B. — Fig., 0,36. — Attribué par BURCK. (635) à Gérard van Harlem.

École flamande du xv^e siècle. — Hugo van der Goes (?). — *La Vierge et l'Enfant Jésus.*

La Vierge, de trois quarts tournée vers la droite, en robe noire bordée de fourrure, voile noir sur sa chevelure blonde, baisse les yeux vers le petit Jésus tout nu, qu'elle tient de ses deux mains, assis sur une draperie blanche. L'enfant joue avec son collier de corail.

H., 0,31; L., 0,21. B. — Fig. en buste. — Motif central d'un triptyque. Sur les volets des inscriptions. Vraisemblablement de l'atelier de Hugo van der Goes.

COLLECTION DE SIR A. LAYARD

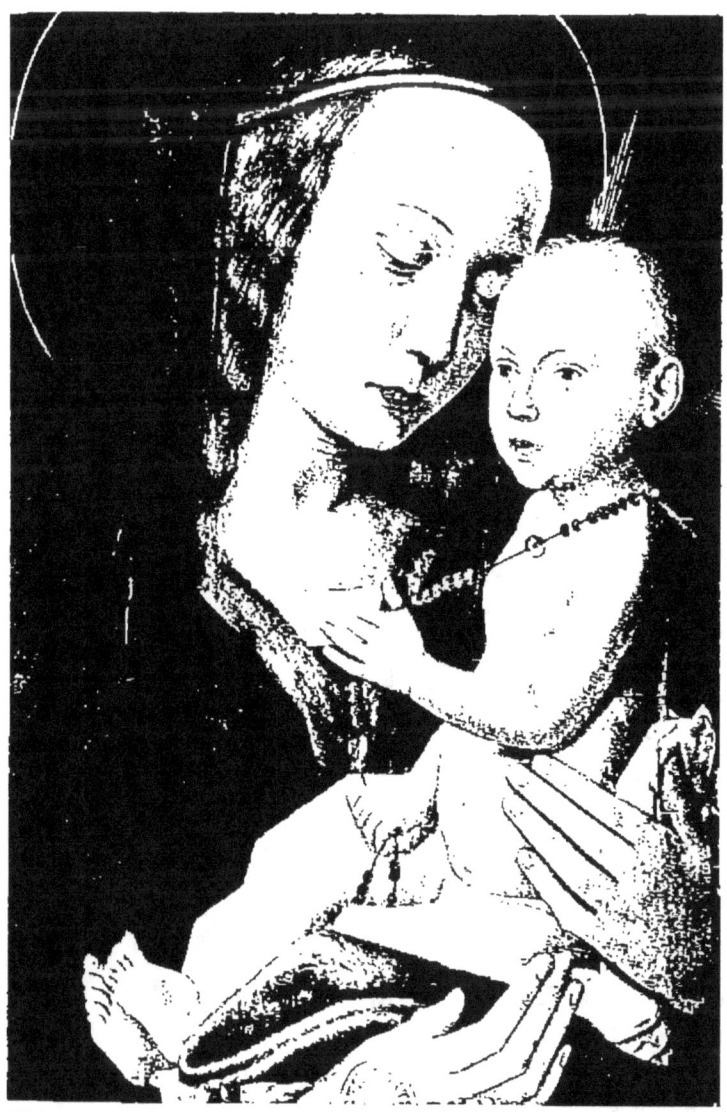

Cliché Alinari frères. Typogravure Ruckert.

École flamande du XVe siècle. — HUGO VAN DER GOES (?)
La Vierge et l'Enfant Jésus.

COLLECTION DU PRINCE GIOVANELLI

Cette importante collection est conservée dans un palais du xv° siècle, restauré en 1847, situé sur le cours Victor-Emmanuel, non loin de l'église San Felice.

Antonello de Messine. — *Portrait d'un membre de la famille Contarini.*

Vu en buste, tourné de trois quarts vers la gauche; cheveux blonds bouclés; vêtements rouges.

<small>Autrefois dans le palais Alvise Mocenigo. Ce panneau a dû être coupé; dans la partie enlevée était vraisemblablement, sur une rampe, la signature. La facture du portrait permet de présumer qu'il a été exécuté vers 1476. « La même façon de peindre avec une touche plus large et plus libre se distingue dans un jeune patricien, avec un visage très accentué, conservé maintenant dans le palais Giovanelli. » (Cr. et Cav., II, 90; Burck., 610.) A rapprocher d'un portrait signé et daté 1476, au palais Trivulzi, à Milan, et venant de la collection Rinuccini</small>

Bacchiacca (Francesco). — *Moïse frappant le rocher.*

Au milieu, au pied du rocher, est agenouillé Moïse, sa verge à la main. Autour de lui, les Hébreux recueillant l'eau dans des vases de toutes formes et buvant. A droite, des troupeaux.

<small>Burck., 658.</small>

Bellini (Giovanni) (?). — *La Vierge, l'Enfant Jésus, saint Jean-Baptiste et une Sainte.*

Au milieu, la Vierge tenant l'Enfant Jésus entre saint Jean-Baptiste, à gauche, de profil, et lui faisant vis-à-vis, à droite, une sainte vue de face. Au fond, une ville construite en amphithéâtre sur le bord de la mer.

Signé : JOANNES BELLINI.

<small>D'un élève qui pourrait être Andrea Previtali. « Dans la sainte Vierge aussi bien que dans la sainte, les formes sont bien proportionnées, mais petites, les extrémités minces et desséchées. L'Enfant, sur les genoux de la Vierge, est long et maigre, avec une tête</small>

aplatie. Jean-Baptiste est d'une belle taille, mais mal dessiné. Le paysage, quoique bellinesque, est de Previtali. Il est pris des collines avoisinant Bergame, et est exécuté dans le genre de Basaiti. » (CR. et CAV., 1, 273.)

Bonifazio (l'un des). — *Noé et ses fils.*

Au milieu, au pied d'un gigantesque cep de vigne, le patriarche, en tunique bleue relevée, est étendu à terre, ivre; près de lui, ses trois fils; deux se voilent la face; le troisième, en tunique rouge et chemisette blanche, rit de la nudité de son père. Fond de paysage.

Bonifazio (l'un des). — *Mariage de sainte Catherine.*

Au milieu, la Vierge, assise, de la main droite soutient l'Enfant Jésus assis sur ses genoux, et de l'autre couronne sainte Catherine agenouillée à droite, un fragment de roue à ses pieds, ayant près d'elle saint Pierre et un saint. A gauche, l'ange et le fils de Tobie, saint Jérôme et un autre saint. Le premier plan est jonché de fleurs. Fond de paysage.

Bordone (PARIS). — *Sainte Famille et Saints.*

Au milieu, la Vierge, assise, vue de face, tient sur son genou droit l'Enfant Jésus. Celui-ci prend un chapeau de cardinal que lui présente saint Jérôme agenouillé à gauche. A droite, saint François lisant. Fond de paysage.

Signé au premier plan sur un cartel : PARIS BORDONO TARVISIENSIS F.

« D'un travail excellent. » (BURCK., 758.)

Bordone (PARIS). — *Judith.*

Elle est debout, de trois quarts tournée vers la gauche, le visage de face, vêtue d'une robe verte à manches jaunes; chevelure blonde, coiffe verte. De la main droite elle porte un cimeterre, sa main gauche est posée sur la hanche; à gauche, sur une console, la tête d'Holopherne.

Fig. à mi-corps.

Bruyn (BARTHOLOMEUS DE). — Allemand. — *Portrait d'homme.*

Vu de face, coiffé d'une toque noire, tourné de trois quarts vers la gauche. Longue chevelure recouvrant les oreilles; barbe rousse; vêtement noir. De la main droite il tient un papier; de la gauche, il égrène un chapelet. A l'index gauche, deux bagues.

Fig. à mi-corps pet. nat.

COLLECTION DU PRINCE GIOVANELLI

GIORGIONE (GIORGIO BARBARELLI, DIT IL).
La Famille du Peintre (?) ou l'Orage.

Campagnola (Domenico) (?). — Vénitien. — *Sainte Famille.*

Au premier plan, devant une maison, la Vierge tenant l'Enfant Jésus et saint Joseph ; à gauche, derrière un mur, un berger. Fond de paysage.

Signé du monogramme : D. C.

<small>Attribué à Domenico Capriolo par Cr. et Cav. (II, 256).</small>

* **Giorgione.** — *La Famille du peintre* (?) ou *l'Orage.*

Dans un paysage, à gauche, debout au bord d'un ruisseau, appuyé sur un long bâton, un jeune homme de trois quarts tourné vers la droite, le visage de profil, vêtu d'une tunique cerise, haut-de-chausses à rayures roses et blanches, chausses mi-rouges, mi-blanches, regarde une femme nue, assise sur l'autre rive, une draperie blanche sur les épaules, de profil tournée vers la gauche, le visage presque de face, allaitant un enfant. Au second plan, à gauche, deux colonnes tronquées sur un soubassement en briques et les ruines d'un portique entouré d'arbres ; à droite, un bois ; au milieu, un pont en planches ; à l'horizon, la ville de Castelfranco. Ciel d'orage sillonné par un éclair.

<small>H., 0,83 ; L., 0,34. B. — Fig., 0,33. — En 1530, ce tableau appartenait à Gabriel Vendramin et fut noté par l'amateur vénitien, Marc Antonio Michiel (l'*Anonimo* de Morelli) : *Le petit paysage sur toile avec l'orage, avec la bohémienne et le soldat, est de la main de Zorzi da Castelfranco.* (*Not. d'Op.*, édition Frizzoni, p. 218.) Le prince Giovanelli l'acheta à la galerie Manfrin. Reproduit dans la *Zeitschrift für bildende Kunst.* (année 1866, n° 11). L'un des onze tableaux de Giorgione dont l'authenticité est admise par Morelli. (Lerm., *Op.* 161, et suiv.) « Aucune des œuvres de Giorgione n'est plus savante dans la diversité du travail ; aucune plus adroite dans la façon de différencier les tons par rapport à la distance : tout est clairement défini, et une exquise délicatesse de toucher se reconnaît au premier plan. L'artifice d'obtenir une surface riche et brillante par des glacis éclatants posés sur des préparations neutres est pleinement et heureusement reconnu dans les parties qui ont perdu leur patine par le frottement. On prétend que l'homme serait Giorgione et la femme son épouse. Sans discuter cette opinion imaginative, nous pouvons reconnaître le charme délicat de la femme et la force martiale de l'homme. Tous deux sont admirablement campés dans le paysage. Ce paysage, qui nous rappelle les environs de Castelfranco par moments, semble être mis là pour servir de prétexte aux deux figures, tandis qu'à d'autres moments ces figures semblent être posées pour remplir ce paysage. » (Cr. et Cav., II, 136 et 137.) Cité par Burck., 727.</small>

Lotto (Lorenzo). — *Saint Roch.*

Dans un bois, le saint, couché sur le sol, en robe rouge et manteau blanc, s'abritant le visage de sa main droite, est tourné de trois quarts vers la gauche où lui apparaît un ange ; à ses pieds, son bourdon. Dans

le paysage s'avance un homme d'armes ; à gauche, un chien qui apporte au saint de la nourriture. Au fond, un château fort et un village.

« Le coloris riche et brillant, digne du Titien, a fait attribuer cette peinture au maître de Cadore. » (Cr. et Cav., II, 526 ; Burck., 742.) D'après M. Berenson (*Lotto*, 306), l'auteur de cette peinture serait Beccaruzzi.

Martino da Udine (Pellegrino da San Daniele). — *La Vierge, l'Enfant Jésus et des Saints.*

Au milieu, la Vierge, tenant l'Enfant Jésus ; à gauche, saint Sébastien ; au second plan, saint Pierre ; à droite, saint Roch ; au second plan, saint André.

« Le dessin et le modelé sont tellement négligés dans cette peinture que les côtes et les muscles du saint Sébastien ne sont pas à leur place et que les doigts sont à peine indiqués. Quoi qu'il en soit, l'ensemble charme par sa fraîcheur et rappelle Palma Vecchio. » (Cr. et Cav., II, 218.)

Palma, Vecchio, le Vieux. — *Mariage de la Vierge.*

Au milieu, le grand prêtre ; à droite, la Vierge ; à gauche, saint Joseph ; derrière la Vierge, sainte Anne. Au fond, motif architectural.

Rubens (Pierre-Paul). — *La Visitation* [1].

Esquisse avec quelques modifications d'un des volets de la *Descente de croix* à la cathédrale d'Anvers.

H., 0,83 ; L., 0,30. B. — « Ici la jeune fille qui porte le panier sur la tête est plus rapprochée de la Vierge ; en outre, elle rejette la tête en arrière au lieu de la porter en avant. Sous la voûte, il y a ici un âne ; à Anvers, des poules et un paon. » (Max Rooses, *Rubens*, II, 110.)

L'Offrande au temple.

Esquisse de l'autre volet.

H., 0,83 ; L., 0,30. B. — « Les différences entre cette esquisse et le tableau sont de peu d'importance. Celle-ci est largement traitée, la lumière est plus sourde et plus chaude que dans l'esquisse de la Visitation. » (Max Rooses, *Rubens*, II, 112.)

Santa Croce (Girolamo Rizzo da). — *La Vocation des fils de Zébédée.*

Au milieu, aux pieds du Christ, debout, de trois quarts tourné vers la gauche, est agenouillé un des fils de Zébédée. L'autre, descendant d'une barque, va se diriger vers le Sauveur ; à droite, des assistants ;

1. Voir *la Belgique*, par les mêmes auteurs, p. 262.

à gauche, sur le rivage, un pêcheur, et, dans une barque, deux disciples prêchant. Au fond, deux autres pêcheurs et une ville fortifiée. Le paysage rappelle celui de Castelfranco.

H., 0,83; L., 0,95. B. — Fig., 0,33.

Tiziano Vecellio. — Titien. — *Portrait d'homme.*

Tourné de trois quarts vers la droite, vêtement et toque noirs, collier d'or; la main gauche gantée est posée sur la garde de son épée; la main droite pend le long du corps; à droite, une draperie; à gauche, fond de paysage.

Tiziano Vecellio. — Titien. — *Portrait de Thomas Contarini.*

Tourné de trois quarts vers la droite, cuirassé et drapé dans un manteau rouge; de la main droite, il tient le bâton de commandement; la main gauche est appuyée sur son casque.

École de Jan de Mabuse. — *Deux portraits,*

A gauche, tourné de trois quarts vers la droite, un homme à longs cheveux châtains, vêtu d'une tunique rouge à manches noires, coiffé d'une toque noire, tenant de la main droite une bague; à droite, une femme, de trois quarts tournée vers la gauche, chevelure blonde, robe noire, ceinture noire enrichie de médaillons. A la partie supérieure, deux écussons et la signature C A.

PALAIS LABIA

Édifice du xviii° siècle, sur le Canareggio; contient au premier étage une salle décorée à fresque par

Tiepolo (Giambattista).

* *Le Repas d'Antoine et de Cléopâtre.*

Sous un portique, de chaque côté d'une table richement servie, sont assis, à gauche, Antoine, en costume de combat, coiffé d'un casque et à son côté, un personnage, vu de dos, le visage de profil tourné vers la droite, en houppelande rouge à manches bleues ; à droite, Cléopâtre, en robe de brocart rose, le corsage décolleté, des perles au cou et dans les cheveux; de la main droite elle tient une perle qu'elle s'apprête à jeter dans un verre que lui présente un nègre; derrière elle, un page, en vêtement jaune, et des soldats; à gauche, à l'arrière-plan, un nègre et quatre assistants debout; en avant, montant les degrés d'un escalier, un nain, vu de dos, en veste rouge et verte, et un petit chien. Le fond de la scène est occupé par une galerie soutenue par des colonnes et sur laquelle sont réunis des musiciens. Au loin, sur une place, une pyramide; à droite et à gauche, des arbres taillés.

Sur le panneau à droite de ce motif central : un majordome, en costume oriental, robe violette à rayures, manteau vert, surveille un esclave et un soldat qui portent des vases.

Sur le panneau à gauche : deux suivantes de Cléopâtre, dont l'une drapée dans un manteau rouge, tenant un chien ; elles sont accompagnées d'un porte-étendard dont on ne voit pas la tête. Au fond, à gauche, deux jeunes filles.

* *L'Embarquement d'Antoine.*

Au premier plan, à gauche, suivie d'une nombreuse escorte, Cléopâtre, en robe de brocart lilas à ramages violets, très décolletée, donne la main gauche à Antoine, cuirassé et casqué, et s'avance vers la droite. En avant, un spectateur, en costume oriental, coiffé d'un turban; au

PALAIS LABIA

Cliché Anderson. Typogravure Ruckert.

TIEPOLO (GIAMBATTISTA).

Le Repas d'Antoine et de Cléopâtre.

second plan, à droite, un nègre, en costume violet, tient un lévrier, et un page porte une couronne d'or sur un coussin bleu clair. Au fond, la proue dorée d'une galère et un vieillard en riche costume qui s'avance suivi de licteurs, de musiciens et de soldats armés de lances.

Panneau à droite de ce motif central : devant un dressoir, deux nègres portant des flacons ; au second plan, un personnage vu de profil tourné vers la gauche.

Panneau à gauche : devant un dressoir, deux serviteurs, l'un en gris, lisant, l'autre écoutant attentivement.

PLAFOND

* Au milieu, *la Renommée*, montée sur un cheval blanc, drapée dans un manteau rouge, enlève un enfant ; à gauche, une femme est agenouillée aux pieds d'un vieillard qui brandit une pique ; çà et là, des amours ; en haut, une nymphe, en robe grise et manteau jaune.

* Dans les angles :

La Fortune. — Assise sur une roue, drapée dans un manteau violet soutenue par le Temps ; à gauche, un amour.

* *Le Triomphe des armes.* — Sur une corniche sont assises deux femmes : l'une, à droite, en robe de brocart blanc à fleurs, de la main gauche présente une statue de Minerve, et de la droite tient une épée nue et un bouclier ; à gauche, une femme vue de dos, drapée dans un manteau orange ; au second plan, un amour.

* *Le Temps.* — Assis sur une rampe, de trois quarts tourné vers la gauche, ceint d'un manteau vert qui flotte au vent ; à ses pieds, à gauche, deux amours soufflant la tempête.

* *La Justice* et *la Paix.* — Sur une corniche, deux figures symboliques sont assises : l'une, au premier plan, en robe de brocart blanc à ramages, manteau orange, lève la tête ; l'autre, au second plan, est drapée dans un manteau rouge ; en avant, un enfant vu de dos.

ILE DE MURANO

MURANO

CHIESA DEI SS. MARIA E DONATO

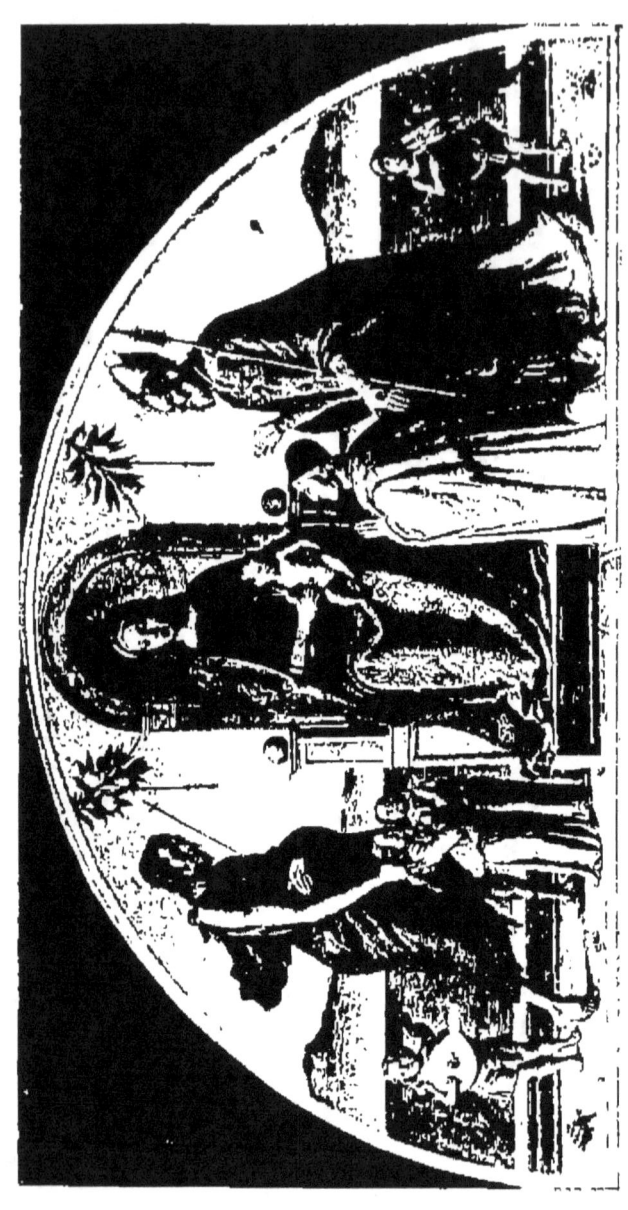

SEBASTIANI (LAZZARO).

Vierge, Saints et Donateur.

CATHÉDRALE
ou
CHIESA DEI SS. MARIA ET DONATO

Basilique à trois nefs; du x^e siècle, restaurée au xi^e et reconstruite en partie récemment.

NEF DE GAUCHE

Au-dessus de la porte de la chapelle des fonts baptismaux :

Sebastiani (Lazzaro). — *Vierge, Saints et Donateur.*

Sur une terrasse fermée, au fond, par un parapet en marbre, au milieu, sur un trône, est assise la Vierge, de face, tenant sur son genou gauche l'Enfant Jésus. Celui-ci se tourne à droite vers saint Donat, évêque, mitré, sa crosse à la main, qui lui présente le donateur, Giovanni degli Angeli (protonotaire apostolique, chargé en 1461 de la direction des paroisses de Murano), agenouillé, en costume blanc et calotte rouge, les mains jointes. A gauche, saint Jean-Baptiste, vêtu d'une draperie verte, présentant deux petits anges en robes; à droite et à gauche, debout, bras et jambes nus, en tuniques courtes, de face, deux petits anges musiciens; au-dessus du trône, une guirlande de fruits.

Signé sur la contremarche du trône : Hoc opvs Lazari. Sebastiani. MCCCCLXXXIII.

Restauré en 1830. — Gravé par Buttazon (Z). — Attribué par Bosch. (I, 453) à l'un des Vivarini. — Ce tableau, qui caractérise la deuxième manière de Sebastiani, la première période étant caractérisée par la *Déposition de croix*, de style padouan, dans l'église S. Antonino (voir p. 149), le montre, en effet, travaillant alors sous l'influence des Vivarini. « Quand cette influence prit plus de force sur lui, Lazzaro perdit un peu de ces rudes musculatures qu'il déploie dans ses premiers efforts; bien qu'il reste vulgaire et réaliste et d'une sécheresse mélancolique dans la couleur, il donna alors à ses figures quelque chose qui s'avoisine à la délicatesse et à la sveltesse, et il entra dans l'esprit des changements qu'apportait l'application des procédés à l'huile..... Si insignifiant qu'il puisse sembler, comme compositeur, dans cette création de 1484, et si faible qu'il s'y montre, comme coloriste et dessinateur de nus, il paraît pourtant avoir acquis quelque force, au moins comme peintre de portraits. » (Cr. et Cav., I, 218.)

CHIESA DI SAN PIETRO MARTIRE
(ÉGLISE DE SAINT-PIERRE-MARTYR)

Construite de 1474 à 1509. Style Renaissance à trois nefs.

NEF DE DROITE

1er autel :

Palma, Giovane, LE JEUNE. — *Vierge et Saints.*

En haut, entourée d'anges, la Vierge portant l'Enfant Jésus ; en bas, sur un trône, saint Blaise (san Biagio), évêque, mitré et crossé ; à gauche, saint Charles Borromée, en surplis blanc et camail rose ; à droite, sainte Lucie portant une épée et présentant sur un plat ses yeux.

Signé : JACOBUS PALMA F.

H., 3,50 ; L., 1,80. T. — Autrefois à S. Biagio alla Giudecca.

Entre le 1er et le 2e autel :

Vivarini (BARTOLOMEO). — *Deux anges musiciens.*

L'un joue de la mandoline, l'autre de la viole. Fond bleu.

Chaque panneau, 1,10 carré.

2e autel :

*** Santa Croce** (FRANCESCO RIZZO DA). — *Vierge et Saints.*

Dans une chapelle à voûte cintrée, sur un trône au pied duquel est assis un ange musicien, la Vierge tenant assis sur son genou droit l'Enfant Jésus. A droite, debout, saint Jérôme, de profil tourné vers la gauche, en vêtements rouges, lisant ; à gauche, Jérémie, de profil, en robe marron et turban blanc à rayures multicolores, déroule une banderole.

Signé, à gauche, sur un cartel dans la contremarche : FRANCISCVS DE SANTA + D. I. B. *(Discipulus Ioh. Bellini),* 1507.

H., 3,50 ; L., 1,80. T. — Fig. gr. nat. CR. et CAV. (II, 541).

MURANO
CHIESA DI SAN PIETRO MARTIRE
(ÉGLISE DE SAINT-PIERRE MARTYR)

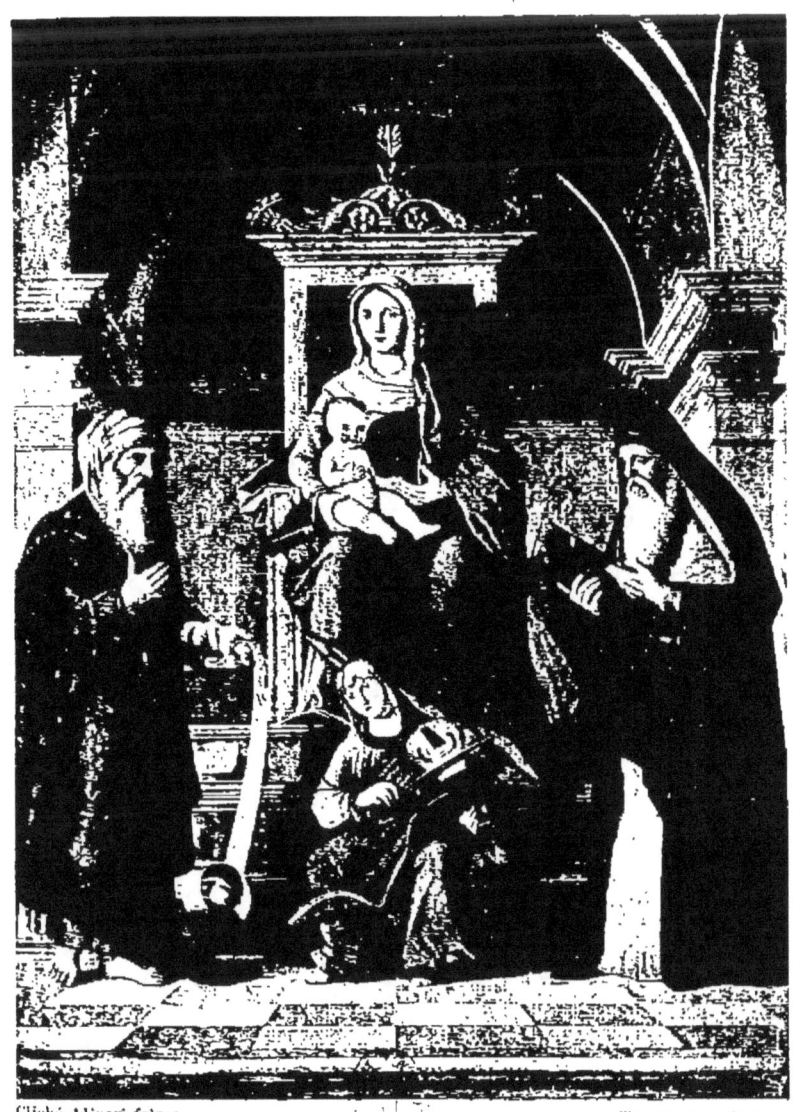

SANTA CROCE (FRANCESCO RIZZO DA)
Vierge et Saints.

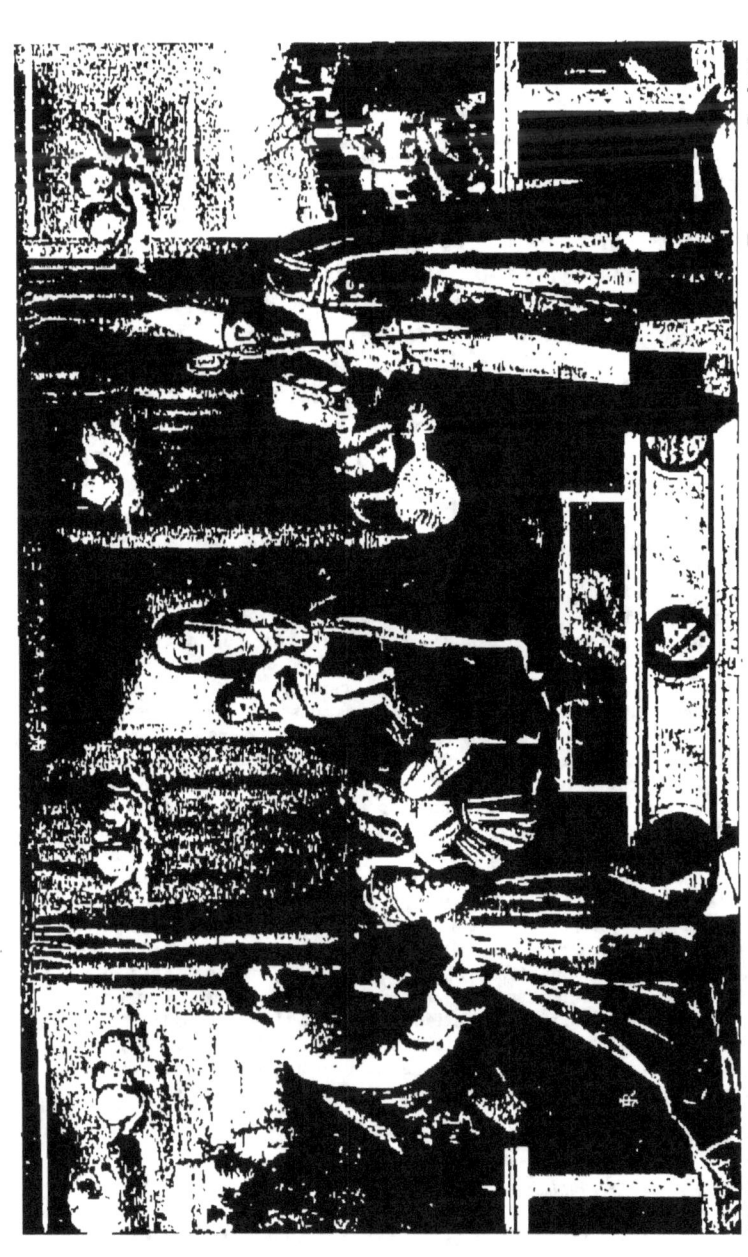

BELLINI (GIOVANNI).

Le Doge Barbarigo aux pieds de la Vierge.

Entre le 2ᵉ et le 3ᵉ autel :

* **Bellini** (GIOVANNI). — *Le Doge Barbarigo aux pieds de la Vierge.*

Sur une terrasse bordée par un parapet en marbre, entre deux anges musiciens, debout à ses côtés, est assise, sur un trône élevé, la Vierge. Elle tient, debout sur son genou droit, l'Enfant Jésus, tout nu, tourné à gauche vers saint Marc, en robe rose et manteau bleu, qui lui présente le doge agenouillé, en manteau d'hermine; à droite, saint Augustin, mitré et crossé, vêtu d'une dalmatique, tient dans la main droite la *Cité de Dieu*. Au fond, un grand rideau rouge; derrière la Vierge, un dossier à dais, en étoffe verte. Au ciel, quatre groupes de chérubins. Sur le parapet un paon, et sur le pavé deux oiseaux. Dans le paysage, à gauche, une forêt; à droite, un château fort.

Sur la contremarche du trône, les armes du doge et la signature : IOANNES BELLINVS, 1488.

_{H., 2 m.; L., 3,20. T. — Fig. gr. nat. — Gravé par Buttazon (Z). — Restauré par Andrea Tagliapetra. — Autrefois dans le couvent de S. Maria degli Angeli, à Murano, dont Agostino Barbarigo était l'administrateur avant d'être élu doge en 1486 et où deux de ses filles étaient religieuses. Il dépensa, pour cet établissement, des sommes considérables. D'après le testament d'Agostino (ZANETTI, *Mon. di S. M. degli Angeli*; Venise, 1863), nous savons que la peinture de Bellini ornait, en juillet 1501 au plus tard, le palais Barbarigo et qu'elle en avait été retirée après la mort du doge pour être placée sur le maître-autel de Santa Maria degli Angeli. Défiguré pendant longtemps par des repeints étendus, le tableau est aujourd'hui éclairci dans son ensemble; mais les têtes de saint Marc et du doge sont alourdies par les restaurations, et les bleus et les rouges dans la tunique et les manteaux de la Vierge et de saint Marc sont neufs. Les morceaux les mieux conservés sont les chérubins. « Quel est le voyageur qui, étant entré dans l'église de San Pietro Martire, à Murano, ne connaît pas cette magnifique toile avec son encadrement de mauvais goût du XVIIᵉ siècle, dans laquelle le prince de Venise, présenté par saint Marc et saint Augustin, s'agenouille devant la Vierge dans son pompeux costume orange bordé d'hermine, mais montrant toute l'humilité d'un pêcheur? Qui n'a pas été charmé par le calme délicieux de la Vierge, avec son enfant sur ses genoux, bénissant aux sons de la viole et de la guitare? Quel charme réside dans ces deux enfants et dans cette merveilleuse ronde de chérubins qui se déroule au milieu des nuages près d'une draperie rouge! Quel attrait dans ce paysage où, sur un lit de fleurs, divers animaux se sont réunis! Combien nobles sont les allures des Saints! Comme le portrait du doge est vivant et grand! Cela provient de ce qu'ici les oppositions des lumières et des ombres se marient avec une tonalité à la fois brillante et fondue; que l'air circule au milieu de tous ces personnages, et que la nature est ennoblie par le génie du peintre et son savoir-faire. » (CR. et CAV., I, 169.) — Cité par RID. (I, 54).}

Après le 3ᵉ autel :

* **Paolo Veronese.** — *Saint Jérôme.*

Agenouillé, le visage tourné à gauche vers un crucifix fixé contre un arbre, le saint, le torse nu, ceint d'une draperie rouge, vu de face,

s'apprête à se frapper la poitrine avec une pierre qu'il tient de la main droite. Au fond, à gauche, un lion ; à droite, des rochers.

<small>H., 2,50 ; L., 1,50. T. — Fig. en buste gr. nat. — Gravé par Zanetti (Z). — Autrefois au couvent de Santa Maria degli Angeli. Cité par Rɪᴅ. (I, 316).</small>

Chapelle à droite du chœur :

Boccaccino (?). — *Vierge et Saints*.

Dans une chapelle, sur un trône de marbre très élevé dont les bras portent deux petits anges debout, nus, jouant de la musique, sous un dais vert, la Vierge, assise, tient sur ses genoux l'Enfant Jésus auquel elle offre une rose. Au premier plan, à droite, saint Georges, cuirassé, appuyé sur la hampe d'un étendard, de trois quarts tourné vers la gauche, le monstre à ses pieds et saint Augustin, mitré, en dalmatique grise. A gauche, saint Jean-Baptiste, en tunique grise et manteau rouge, appuyé sur une croix, de trois quarts tourné vers la droite, et saint Ambroise, mitré, tenant sa crosse et un livre ouvert. Sur un petit socle, devant le trône, orné d'un médaillon représentant saint Christophe, est assis un petit ange musicien.

<small>H., 3 m. ; L., 1, 82. B. — Fig. gr. nat. — Autrefois dans la chapelle des Gondoliers, dans l'île de Saint-Christophe, sous le nom de Bartolomeo Vivarini. Cʀ. et Cᴀᴠ. (I, 72) avaient, avec raison, contesté l'authenticité de cette attribution, la manière du peintre leur semblant celle d'un imitateur de Luigi Vivarini. L'attribution à Boccaccino, proposée dans ces derniers temps, paraît acceptable.</small>

Au maître-autel :

Salviati. — *Déposition de croix*.

<small>« Œuvre exécutée dans le style de l'école florentine et une des meilleures productions du peintre. » (Moscʜ., II, 416.) — Cité par Rɪᴅ. (I, 223).</small>

NEF DE GAUCHE

Au-dessus de la porte de la sacristie :

* **Tintoretto** (Jᴀᴄ.). — *Baptême du Christ*.

Au milieu du fleuve, le Christ, entouré d'anges qui portent ses vêtements, s'incline devant saint Jean-Baptiste debout, à droite, sur des rochers, qui lui répand sur la tête l'eau du baptême. Au ciel, l'Éternel et le Saint-Esprit dans une gloire.

Après la 3ᵉ chapelle :

* **Bellini** (Gɪᴏᴠ.). — *Vierge et Saints*.

En haut, assise sur des nuages, la Vierge, entre deux anges, joint

MURANO
CHIESA DI SAN PIETRO MARTIRE
(ÉGLISE DE S.-PIERRE MARTYR)

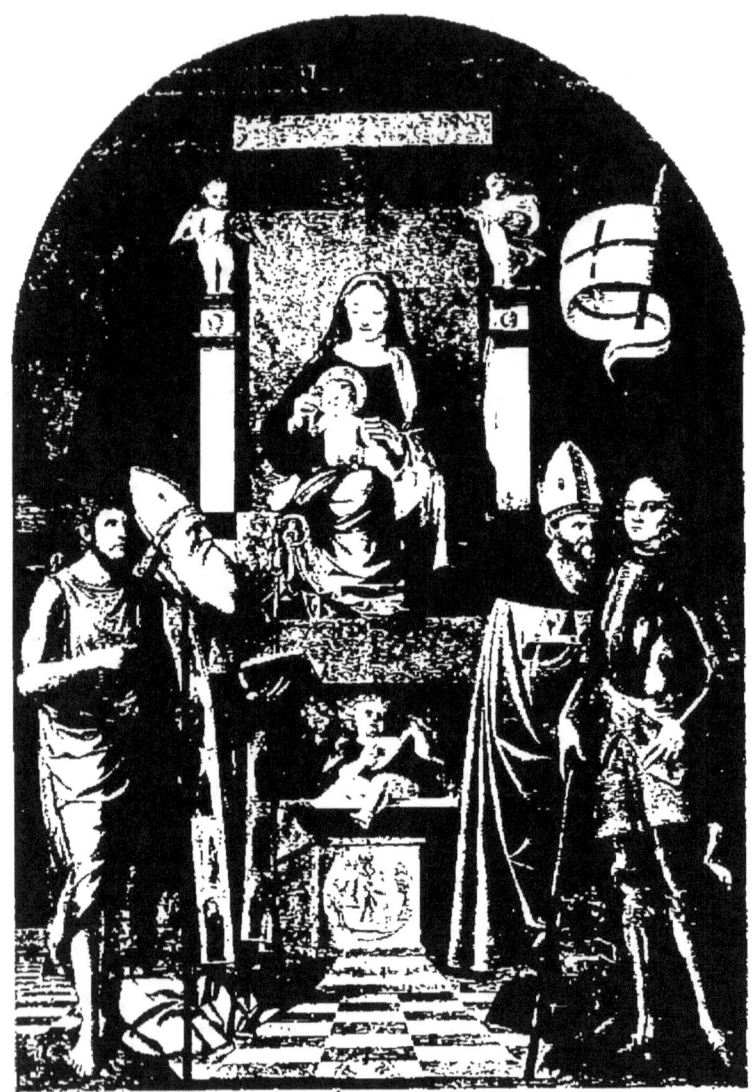

BOCCACCINO (BOCCACCIO).

Vierge et Saints.

les mains. En bas, sur terre, un groupe de Saints en demi-cercle : à droite, saint Jean-Baptiste, saint Ambroise et saint Pierre ; au milieu, saint Louis, évêque ; à gauche, saint Antoine de Padone, saint Paul et deux autres saints ; tous, les yeux levés vers la Vierge. Fond de paysage : dans une plaine arrosée par un fleuve, à droite, des bergers et leurs troupeaux ; à gauche, deux cavaliers. A l'horizon, deux châteaux forts sur des éminences.

H., 3,50 ; L., 1,90. B. — Fig. gr. nat. — Autrefois, au couvent de Santa Maria degli Angeli. Cité par Rid. (I, 54) qui le déclare exécuté dans la manière la plus délicate du peintre. La partie supérieure serait de la main de Basaïti.

Entre la 3ᵉ et la 2ᵉ chapelle :

Vivarini (Bart.). — *Deux anges musiciens.*

CHIESA SANTA MARIA DEGLI ANGELI
(ÉGLISE SAINTE-MARIE-DES-ANGES)

Église à une nef.

A gauche du maître-autel :

Salviati. — *Descente de croix.*
<small>H., 2,50; L., 1,75. B. — Fig. gr. nat.</small>

A droite :

Du même. — *Baptême du Christ.*
<small>H., 2,50; L., 1,75. B. — Fig. gr. nat.</small>

MAÎTRE-AUTEL

Pordenone (Giovanni Antonio, dit il). — *L'Annonciation.*

Dans une chambre, à droite, la Vierge, inclinée devant un prie-Dieu, se tourne de profil vers la gauche où lui apparaît un ange en tunique jaune et robe blanche, un lis à la main, qui lui montre au ciel Dieu le Père, les bras ouverts, dans une gloire, et saint Michel, cuirassé, portant les balances ; au fond, par une ouverture, on aperçoit dans un paysage l'ange et le fils de Tobie ; sur une colline, un moulin.

<small>H., 5 m.; L., 2,80. T. — Fig. gr. nat. — Gravé par Buttazon (Z). — Restauré en 1861 par Andrea Tagliapetra. Exécuté vraisemblablement en 1530, année de la consécration de l'église. C'était au moment de sa rivalité la plus violente avec Titien, lorsqu'il peignait les fresques de S. Stefano, l'épée au côté, armé d'une rondache, que Pordenone peignit « pour les religieuses degli Angeli ce tableau de la Vierge de l'Annonciation, toute pleine de modestie et de chasteté, avec Dieu le Père et les anges Michel et Raphaël dans le haut. Il le fit à la place d'un autre peint par Titien qui n'avait pu s'entendre, pour le prix, avec les sœurs. » (Rid., I, 105.)</small>

Paroi gauche de l'église :

École de Tintoretto. — *Le Corps de saint Marc transporté dans un navire.* — *Le Doge et les dignitaires recevant à Venise le corps du saint.*

SANTA MARIA DEGLI ANGELI (SAINTE-MARIE-DES-ANGES).

PLAFOND

Pennacchi (Pier-Maria). — Au centre : *le Couronnement de la Vierge*.

Porté sur des nuages et des chérubins, le Christ, en tunique verte à manches rouges, manteau bleu, couronne la Vierge, assise à gauche, les mains jointes. Autour du groupe divin, des anges musiciens, d'autres portant une patène.

Ce motif est enfermé dans un ovale autour duquel volent quatre anges, et sont disposés des médaillons où sont représentés les quatre emblèmes des évangélistes, saint Grégoire, saint Jérôme, saint Ambroise, saint Augustin. Dans d'autres médaillons, plus grands, deux rangées dans la largeur de l'église, quatre rangées dans la longueur, les Évangélistes, les Prophètes, les Rois. — Fig. plus gr. nat.

INDEX

PAR ORDRE ALPHABÉTIQUE

DES PEINTRES AVEC LA LISTE DE LEURS ŒUVRES
DÉCRITES DANS LE PRÉSENT VOLUME

Alberti (FRANCESCO). — Vénitien. — Vivait au milieu du xviᵉ siècle.
 Ac. : **555.** *Vierge, saints et donateurs*, 4.

Aliense (ANTONIO VASSILACCHI, dit L'). — Milo, 1556 † 1629.
 Probablement élève de Paolo Veronese.
 ÉGL. SS. GIOVANNI E PAOLO : *Le Christ à la colonne,* 145.
 ÉGL. S. GIOVANNI ELEMOSINARIO : *Le Lavement des pieds,* 184.
 PAL. DUCAL : *Prise de Tyr,* 277 ; *Adoration des rois mages,* 294 ; *Prise de Brescia,* 298.

Allori (ALESSANDRO). — Florentin. — Florence, 1535 † 1607.
 Neveu de Bronzino.
 SEMINARIO PAT. : *Portrait de Lucrezia Minerbetta dei Medici,* 224.

Amerighi (MICHEL ANGELO). — Voir **Michel-Angelo da Caravaggio.**

Andrea da Murano. — Vénitien. — Vivait encore en 1507.
 Élève de Bartolomeo Vivarini.
 Ac. : **28.** *Triptyque,* 5.

Ansuino da Forli. — Forli. — xvᵉ siècle.
 Élève de Squarcione. Travailla à Padoue.
 MUSEO CIVICO : *Portrait d'homme,* 252.

Antonello de Messine (ANTONELLO DEGLI ANTONI, dit). — Sicilien. — Messine, vers 1414 † vers 1493.
 L'un des premiers peintres italiens qui se soient servis de couleurs à l'huile. Voyagea dans les Flandres et s'établit à Venise où il forma de nombreux élèves.
 Ac. : **586.** *Portrait d'homme ;* **587.** *Mater Dolorosa,* 5 ; **589.** *Le Christ à la colonne ;* **590.** *La Vierge,* 6.

Museo Civico : *Portrait de jeune homme; Portrait d'homme; Le Christ au tombeau*, 252.
Coll. Giovanelli : *Portrait d'homme*, 313.

Bacchiacca (Francesco Verdi di Ubertino, dit Il). — Florentin, 1494 † 1557.
Élève du Perugino.
Seminario Pat. : *Descente de croix*, 224.
Coll. Giovanelli : *Moïse frappant le rocher*, 313.

Beltraffio ou **Boltraffio** (Giovanni Antonio). — Lombard. — Milan, 1467 † 1516.
Élève de Leonardo da Vinci.
Seminario Pat. : *Sainte Famille*, 225.

Bambini (Niccolo). — Vénitien. — 1651 † 1736.
Égl. S. Stefano : *Nativité de la Vierge*, 113.
Pal. Ducal : *Venise dominant la terre*, 294.

Barbarelli. — Voir Giorgione.

Bartolommeo (Fra), di Paolo del Fattorino. — Florentin. — Savignano, près Florence, 1475 † 1517.
Élève de Cosimo Rosselli, collaborateur de Mariotto Albertinelli.
Seminario Pat. : *Vierge et enfant*, 225.

Basaïti (Marco). — Vénitien. — Florissait de 1470 (?) à 1520 (?).
Élève d'Alvise Vivarini et de Giovanni Bellini.
Ac. : **39**. *La Vocation des fils de Zébédée*, 6; **68**. *Saint Jacques et saint Antoine;* **69**. *Le Christ au Jardin des Oliviers*, 7; **108**. *Le Christ mort;* **627**. *Saint Georges tuant le dragon*, 8.
Égl. San Stefano : *Mariage de sainte Catherine; Saint Jean-Baptiste et un saint*, 114.
Égl. San Pietro di Castello : *Saint Pierre et quatre saints*, 137.
Égl. dei Frari : *Apothéose de saint Ambroise*, 190; *Vierge de Merci*, 191.
Égl. S. Maria della Salute : *Saint Sébastien*, 220.
Museo Civico : *Pieta; Vierge, enfant et donateur*, 252.

Bassano (Jacopo da Ponte, dit Il). — Vénitien. — Bassano, 1510 † 1592.
Élève de son père Francesco et de Bonifazio Veneziano.
Ac. : **401**. *Saint Éleuthère*, 8.
Égl. San Giorgio Maggiore : *La Naissance du Christ*, 245.
Pal. Ducal : *Adoration des bergers*, 278; *Retour de Jacob au pays de Chanaan*, 283; *L'Arche de Noé*, 298.

Bassano (Francesco da Ponte, dit Il). — Vénitien. — Bassano, 1548 † 1591.
Élève de son père Jacopo

Ac. : **404.** *Portrait,* 9.
SEMINARIO PAT. : *Annonciation aux bergers,* 225.
ÉGL. DEL REDENTORE : *La Naissance du Christ,* 242; *La Résurrection,* 243.
PAL. DUCAL : *Alexandre III donne une épée au doge Ziani,* 273; *Victoire des Vénitiens à Casalmaggiore; Destruction de la flotte du duc de Ferrare,* 274; *Victoire de Maclodio,* 275; *Victoire de Cadore,* 276; *Prise de Padoue,* 278.

Bassano (LEANDRO PONTE, dit IL). — Vénitien. — Bassano, 1558 † 1623.
Élève de son père Jacopo.
Ac. : **229.** *Portrait,* 9; **252.** *Résurrection de Lazare;* **399.** *Adoration des bergers;* **411.** *Incrédulité de saint Thomas,* 10.
ÉGL. SAN GIULIANO : *Saint Jérôme,* 122.
ÉGL. S. MARIA FORMOSA : *La Cène,* 142.
ÉGL. SS. GIOVANNI E PAOLO : *Saint Hyacinthe passe un fleuve à pieds secs,* 145.
ÉGL. S. CASSIANO : *La Visitation; La Naissance de la Vierge, Zacharie,* 209.
ÉGL. S. GIACOMO : *Prédication de saint Jean,* 212.
ÉGL. S. GIORGIO MAGGIORE : *Martyre de sainte Lucie,* 247.
PAL. DUCAL : *Alexandre III donne un cierge au doge Ziani,* 273; *Le Pape Alexandre III recevant le doge Ziani,* 294.

Bastiani. — Voir Sebastiani.

Beccafumi (DOMENICO), dit IL MECCARINO. — Siennois. — Sienne, 1484 † 1549.
Élève de Capana.
SEMIN. PATRI : *Pénélope,* 225.

Beccaruzzi (FRANCESCO). — Vénitien. — Conegliano, 1500 † 1550.
Élève du Pordenone.
Ac. : **517.** *Saint François recevant les stigmates,* 9.

Bellini (JACOPO). — Vénitien. — Venise, 1405 (?) † 1470 (?).
Élève de Gentile da Fabriano qu'il accompagna à Florence en 1422.
Ac. : **582.** *La Vierge et l'Enfant Jésus,* 11.
MUSEO CIVICO : *Saint Évêque,* 252.

Bellini (GENTILE). — Vénitien. — Venise, 1426 † 1507.
Fils et élève de Jacopo; fut appelé, en 1479, par le sultan à Constantinople, et fut employé à la décoration du palais des doges à Venise.
Ac. : **563.** *Pietro dei Ludovici guéri de la fièvre,* 11; **567.** *La Procession sur la place Saint-Marc,* 12; **568.** *Le Miracle de la sainte Croix,* 13; **570.** *San Lorenzo Giustiniani,* 14.
ÉGL. S. GIOBBE : *Portrait de Cristoforo Moro,* 179.
MUSEO CIVICO : *Portrait de Francesco Foccari; Portrait d'homme,* 253.
COLL. LAYARD : *Portrait du sultan Mahomet II; Adoration des Mages,* 303.

Bellini (Giovanni). — Vénitien. — Venise, 1428 † 1516.

Fils et élève de Jacopo. Travailla à Vérone et à Mantoue. Le maître le plus suivi à la fin du xv^e siècle, l'un des fondateurs de l'École vénitienne.

Ac. : 38. *La Vierge de San Giobbe*, 14; 583. *Vierge et Enfant;* 591. *Vierge et Enfant;* 594. *Vierge et Enfant;* 595. *Cinq sujets allégoriques*, 15; 596. *La Madone aux deux arbres;* 610. *Vierge, Enfant et Saints*, 16; 612. *Vierge et Enfant;* 613. *Vierge, Enfant et Saints,* 17.

Égl. San Fantino : *Sainte Famille*, 110.
Égl. San Salvatore : *Le Repas d'Emmaüs*, 118.
Égl. San Zaccaria : *La Circoncision, Vierge et Saints*, 128.
Égl. San Giov. in Bragora : *Vierge et Enfant*, 133.
Égl. San Francesco della Vigna : *Vierge et Saints*, 153.
Égl. San Giovanni Crisostomo : *Saint Jérôme, saint Christophe, saint Augustin,* 157.
Égl. Madonna dell Orto : *Vierge et Enfant*, 174.
Égl. dei Scalzi : *Vierge et Enfant*, 180.
Égl. dei Frari : *Retable*, 182.
Égl. S. Maria della Salute : *Sainte Famille*, 221.
Égl. SS. Gervasio e Protasio : *Vierge et Enfant*, 231.
Égl. del Redentore : *Vierge, Enfant, saint Jean, sainte Catherine; Vierge, Enfant et deux anges; Vierge, Enfant, saint Jérôme, saint François*, 244.
Museo Civico : *Pietà; Portrait de Giovanni Mocenigo, doge*, 253.
Coll. Querini : *Vierge et Enfant*, 262.
Pal. Ducal : *Pietà*, 297.
Pal. Royal : *Vierge et Enfant*, 300.
Coll. Layard : *Vierge et Enfant*, 304.
Coll. Giovanelli : *Vierge et Enfant; saint Jean et une sainte*, 313.
Murano : *Le Doge Barbarigo aux pieds de la Vierge*, 325; *Vierge et saints*, 326.

Bellotti (Pietro). — Volzano, 1625 † 1700.
Pal. Ducal : *Démantèlement de Margaritino*, 276.

Bellucci (Antonio). — Pieve di Soligo, 1654 † 1726.
Égl. San Pietro di Castello : *San Lorenzo Giustiniani implorant le ciel pendant la peste de 1447*, 138.

Beltrame (Jacopo). — Vénitien. — xvi^e siècle.
Élève de Paolo Veronese.
Égl. San Pietro di Castello : *La Cène; Le Repas chez Simon*, 137.

Berghem ou **Berchem** (Claes-Pieterz). — Hollandais. — Haarlem, 1620 † Amsterdam, 1698.

Paysagiste et animalier. Élève de son père, de van Goyen et de Jan Wils dont il épousa la fille. Visita l'Italie.

Ac. : 354. *Paysage,* 17.

INDEX.

Bernardino da Siena. — Siennois. — xviᵉ siècle.
Ac. : **57.** *Vierge, Enfant et Saints*, 18.

Bissolo (PIER FRANCESCO). — Vénitien. — Florissait de 1500 à 1528.
Élève de G. Bellini.

Ac. : **79.** *Le Christ couronne sainte Catherine de Sienne;* **88.** *Le Christ mort*, 18; **93.** *La Présentation au Temple;* **94.** *Vierge, Enfant et Saints*, 19.
ÉGL. SS. GIOVANNI E PAOLO : *Vierge et Saints*, 143.
ÉGL. S. M. MATER DOMINI : *La Transfiguration*, 211.
MUSEO CIVICO : *Vierge, Enfant et saint Pierre martyr; Vierge et Enfant*, 253.
COLL. QUERINI : *Adoration des Mages*, 262.
COLL. LAYARD : *Vierge, Enfant, saints et donateurs*, 304.

Boccaccino (BOCCACCIO). — Lombard. — Crémone, 1460 (?) † 1518 (?).
Probablement élève de G. Bellini.

Ac. : **598.** *Jésus au milieu des docteurs;* **599.** *Le Christ lavant les pieds des apôtres*, 19; **600.** *Mariage de sainte Catherine;* **605.** *Vierge, Enfant et deux saints*, 20.
ÉGL. SAN GIULIANO : *Vierge et saints*, 123.
MUSEO CIVICO : *Vierge, Enfant et saints*, 254.
COLL. LAYARD : *Vierge, Enfant et deux anges*, 304.
MURANO : *Vierge et saints*, 326.

Bonifazio I, Veronese. — Vérone, 149. (?). — 1540.
Le chef de la famille des Bonifazio. Peut-être élève de Palma le Vieux.

Ac. : **284.** *Jésus et cinq saints;* **291.** *La Parabole du mauvais riche*, 21; **295.** *Le Jugement de Salomon;* **309.** *Jésus et les apôtres*, 22; **318.** *Saint Marc;* **319.** *Le Massacre des Innocents*, 23.
COLL. LAYARD : *Esquisse du mauvais riche*, 305.

Bonifazio II Veronese. — Vérone, 1494 † 1553.
Probablement frère du précédent.

Ac. : **269.** *Vierge, Enfant et Saints*, 23; **278.** *La Femme adultère;* **281.** *L'Adoration des rois Mages;* **287.** *L'Adoration des rois Mages;* **308.** *L'Adoration des rois Mages*, 24.
PAL. DUCAL : *L'Adoration des Mages*, 279.

Bonifazio III Veneziano. — Venise. 1525 à 1530. Vivait encore en 157?.
Probablement fils de l'un des précédents.

Ac. : **276.** *Saint François et saint Paul;* **277.** *Saint Antoine et saint Marc;* **279.** *Saint Vincent Ferrier et saint Jacques;* **280.** *Saint Benoît et saint Sébastien*, 25; **282.** *Saint Antoine de Padoue, saint Paul et saint Nicolas;* **283.** *Saint Marc et saint Vincent;* **285.** *Saint Jean-Baptiste, saint Pierre et saint Jacques Mineur;* **286.** *Saint Antoine abbé, saint Jean l'Évangéliste et saint André;* **288.** *Saint Mathieu et saint Oswald*, 26.

289. *Saint Marc et saint Vincent Ferrier;* 290. *Saint Silvestre et saint Barnabé;* 293. *Saint Bruno et sainte Catherine;* 294. *Saint Jérôme et sainte Béatrix,* 27. 325. *La Vierge et cinq saints,* 28.

Égl. SS. Giovanni e Paolo : *Saint Jean-Baptiste et saint Jérôme; saint Nicolas, saint Paul et un troisième saint,* 144. *Trois saints; Trois saints,* 147. *L'Empereur Constantin et deux saints,* 148.

Pal. Ducal : *Le Christ chassant les marchands du Temple,* 288. *Saint Christophe, saint Jean-Baptiste, saint Jean l'Évangéliste,* 297.

Pal. Royal : *Vierge et saints,* 301.

Bonifazio (Atelier des).

Égl. San Salvatore : *Martyre de saint Théodore,* 118.

Égl. S. Alvise : *La Cène,* 175.

Égl. S. Niccolo da Tolentino : *Décollation de saint Jean; Hérodiade,* 215.

Coll. Querini : *Sainte Famille et saints,* 262.

Pal. Ducal : *Le Sauveur,* 287.

Coll. Layard : *La Reine de Saba rendant visite au roi Salomon,* 305.

Coll. Giovanelli : *Mariage de sainte Catherine; Noé et ses fils,* 314.

Bonsignori (Francesco). — Vérone, 1455 † 1519.

Élève de Mantegna, d'après Vasari. Travailla, en 1487, à la cour du marquis de Gonzague.

Coll. Layard : *Sainte Famille et saints,* 305.

Bonvicini. — Voir **Moretto.**

Bordone (Paris). — Vénitien. — Trévise, 1500 † Venise, 1570.

Élève de Titien. Habita Venise et vint en France.

Ac. : 320. *Le Pêcheur présentant au doge l'anneau de saint Marc,* 28 ; 322. *Le Paradis,* 29.

Égl. San Giovanni in Bragora : *La Cène,* 134.

Égl. S. Giobbe : *SS. Pierre, André, Nicolas,* 178.

Coll. Giovanelli : *Judith; Sainte Famille,* 314.

Botticelli (Alessandro Filipepi, dit Sandro). — Florentin. — Florence, 1447 † 1510.

Élève de Filippo Lippi. L'un des peintres favoris de Laurent de Médicis. Vécut à Florence et travailla à Rome.

Coll. Layard : *Portrait d'homme,* 305.

Bramantino (Bartolomeo Suardi, dit Il). — Lombard. — Milan. 1491 (?) † 1529.

Élève et collaborateur du Bramante, d'où lui vint son surnom.

Coll. Layard : *L'Adoration des Mages,* 305.

Brusaferro (Girolamo). — Vénitien. — Travaillait au milieu du xviiie siècle.

Égl. S. Caterina : *Apothéose de sainte Catherine,* 166.

Bruyn (BARTHOLOMEUS de). — Allemand. — Haarlem? 1493 † Cologne, entre 1553 et 1556.

COLL. GIOVANELLI : *Portrait d'homme*, 314.

Buonconsigli (GIOVANNI), dit IL MARESCALCO. — Vénitien. — Vicence. Travaillait déjà en 1497 † après 1530.

Admis, en 1530, dans la confrérie de Saint-Luc à Venise. Imitateur de Bart. Montagna.
Élève des Bellini.

AC. : 602. *Saint Benoît, sainte Thècle, saint Cosme*, 29.
ÉGL. S. GIACOMO : *Trois saints*, 212.
ÉGL. S. SPIRITO : *Le Christ entre deux saints*, 228.

Busati (ANDREA). — Vénitien. — Vivait dans la première moitié du XVIe siècle.

AC. : 81. *Saint Marc et des saints*, 29.

Busi. — Voir **Cariani**.

Caliari (BENEDETTO). — Vénitien. — Venise, 1538 † 1598.

Frère de Paolo Caliari dit Paolo Veronese et son collaborateur.

AC. : 253. *Le Christ devant Pilate*; 263. *La Cène*, 30.

Caliari (CARLO ou CARLETTO). — Vénitien. — Venise, 1572 † 1596.

Fils de Paolo Caliari dit Paolo Veronese.

AC. : 248. *Le Portement de croix*, 30; 254 et 257. *Un ange portant les instruments de la Passion;* 259. *La Vierge apparaissant à trois femmes*, 31.
PAL. DUCAL : *Les Ambassadeurs de Nuremberg*, 293.

Caliari (PAOLO). — Voir **Paolo Veronese**.

Campagnola (DOMENICO). — Padouan. — Vivait encore en 1543.

Élève de son père Giulio. Collaborateur du Titien.

COLL. GIOVANELLI : *Sainte Famille*, 315.

Canaletto (ANTONIO CANAL, dit IL). — Vénitien. — Venise, 1697 † 1768.

Vécut à Venise, à Rome et en Angleterre.

AC. : 484. *L'Ancienne Scuola de Saint-Marc*, 31.

Canale (FABIO). — Vénitien, 1703-1767.

ÉGL. S. APOSTOLI : *L'Invention de l'Eucharistie*, 160.

Canozzi (LORENZO), da LENDINARA (?) † vers 1497.

Élève de Squarcione, travailla à Padoue.

AC. : *Le Christ dans la maison de Marie*, 31.

Cariani (Giovanni Busi, dit Il). — Vénitien. — Bergame, entre 1480 1490 † 1544.
 Élève de Palma Vecchio.
 Ac. : *Portrait d'inconnu;* **326.** *Sainte conversation,* 32.

Carpaccio (Vittore) ou **Scarpaccia**. — Vénitien. — Capo d'Istria, 1450 (? Vivait encore en 1523.
 Élève de Gentile Bellini.
 Ac. : **44.** *La Présentation au temple,* 32 ; **89.** *Martyre de dix mille chr liens sur le mont Ararat ;* **90.** *Rencontre de sainte Anne et de saint Joc chim,* 33 ; **91.** *Une procession ;* **566.** *Francesco Querini exorcise u démoniaque,* 34 ; **572 à 579.** *Légende de sainte Ursule,* 35 à 39.
 Égl. S. Vitale : *Saint Vital et saints,* 112.
 Égl. S. Giorgio dei Schiavoni : *Saint Georges combattant le démon,* 12 *Triomphe de saint Georges; Saint Georges baptisant le roi; Saint Try phon tuant le monstre,* 130 ; *Le Christ au jardin des Oliviers ; L Conversion du publicain Mathieu; Saint Jérôme au désert ; Mort saint Jérôme,* 131 ; *Saint Jérôme dans sa cellule,* 132.
 Égl. SS. Giovanni e Paolo : *Couronnement de la Vierge,* 146.
 Égl. S. Giorgio Maggiore : *Saint Georges combattant le dragon,* 248.
 Museo Civico : *Deux Courtisanes sur un balcon; La Visitation,* 254 ; *Po trait d'homme,* 255.
 Pal. Ducal : *Le Lion de S. Marc,* 279.
 Coll. Layard : *Le Départ de sainte Ursule,* 306.

Carracci (Annibale), dit Annibal Carrache. — Bolonais. — Bologn 1560 † 1609.
 Élève de son frère Lodovico. Vécut à Rome.
 Coll. Querini : *S. Sébastien,* 263.

Carriera (Rosalba). — Vénitienne. — Chiozza, 1675 † 1757.
 Pastelliste. Voyagea en France.
 Ac. : **485.** *Portrait d'un cardinal,* 39 ; **489.** *Portrait de l'artiste,* 40.

Caselli (Cristoforo). — Voir **Cristoforo da Parma**.

Catarino (Veneziano). — Vivait dans la seconde moitié du xive siècl
 Habitait Venise en 1382.
 Ac. : **16.** *Couronnement de la Vierge,* 40.

Catena (Vincenzo di Biagio). — Vénitien. — Venise, 1470 ? † 1531 o 1532.
 Ac. : **72.** *Saint Augustin ;* **73.** *Saint Jérôme,* 40 ; **99.** *La Flagellation,* 41.
 Égl. S. Maria Formosa : *La Circoncision,* 142.
 Égl. S. Mater Domini : *Martyre de sainte Christine,* 210.
 Égl. S. Simeone : *La Trinité,* 214.

Museo Civico : *La Présentation au Temple,* 255.
Pal. Ducal : *Le Doge Loredano aux pieds de la Vierge,* 296.

Cesare da Conegliano. — Frioul. — xvi^e siècle.

Égl. SS. Apostoli : *La Cène,* 160.

Cima da Conegliano (Giovanni Battista). — Conegliano (près Trévise), vers 1460 † vers 1518.

Probablement élève de Giovanni Bellini. Travailla dans le Frioul, à Bologne, à Parme et à Venise.

Ac. : **36.** *Vierge, Saints et Saintes;* **592.** *Tobie, l'Ange, saint Jacques et saint Nicolas,* 41; **597.** *Vierge et Enfant;* **603.** *Vierge, Enfant, saint Jean-Baptiste et saint Paul;* **604.** *Déposition de croix,* 42; **611.** *Incrédulité de saint Thomas;* **623.** *Saint Christophe,* 43.

Égl. San Giovanni in Bragora : *Le Baptême du Christ,* 133; *Constantin et sainte Hélène,* 134.

Égl. Madonna dell' Orto : *Saint Jean-Baptiste et quatre Saints,* 169.

Égl. dei Carmini : *La Naissance du Christ,* 239.

Pal. Ducal : *Vierge et Enfant,* 287.

Coll. Layard : *Vierge, Enfant et deux Saints,* 306.

Contarini (Giovanni). — Venise, 1549 † 1605.

Égl. S. Apostoli : *Naissance de la Vierge,* 160.

Pal. Ducal : *Prise de Vérone,* 292; *Le Doge Grimani à genoux devant la Vierge,* 293.

Cristoforo da Parma (Cristoforo Caselli, dit). — Vivait à la fin du xv^e siècle.

Égl. S. Maria della Salute : *Triptyque,* 221.

Corona (Leonardo). — Vénitien, 1561 † 1605.

Égl. San Giovanni in Bragora : *Le Couronnement d'épines; La Flagellation,* 133.

Égl. S. Giovanni Elemosinario : *La Manne,* 183; *La Mise en croix,* 184.

Pal. Ducal : *La Reine Cornaro cède Chypre à Venise,* 276.

Cresti (Domenico), dit Domenico da Passignano. — Florentin, 1560 † 1638.

Égl. S. Felice : *San Felice Rolano présents au Sauveur deux curés,* 167.

Crivelli (Carlo). — Vénitien. — Venise, 1430 † 1493 (?).

Élève des Vivarini. Vécut dans les Marches.

Ac. : **103.** *Saint Jérôme et saint Grégoire;* **105.** *Saint Roch, saint Sébastien, saint Emidio et saint Bernardin de Sienne,* 44.

Diana (Benedetto). — Vénitien. — Florissait au commencement du xvi^e siècle.

Contemporain et ami de Lazzaro Sebastiani et de Giovanni Mansueti.

Ac. : 83. *La Vierge entre saint Jérôme et saint François;* 84. *La Vierge entre saint Jean-Baptiste et saint Jérôme,* 45; 86. *Vierge, Enfant, Saints et Sainte;* 565. *Le Miracle de la Croix,* 46.
Pal. Royal : *Vierge et Saints,* 299.

Donato Veneziano. — Vénitien. — Vivait dans la deuxième moitié du xv^e siècle.

Ac. : 98. *Le Christ en croix,* 46.
Pal. Ducal : *Le Lion de Saint-Marc,* 280.

Dyck (Anton van). — Flamand. — Anvers, 1599 † Blackfriars (Angleterre), 1641.
Élève de Van Balen et de Rubens. Vécut cinq années en Italie et fut appelé, en 1632, en Angleterre par Charles I^{er}.

Ac. : 173. *Tête de jeune homme;* 174. *Tête d'enfant endormi;* 176. *Christ en croix,* 47.
Égl. Madonna dell' Orto : *Martyre de saint Laurent,* 170.
Coll. Layard : *Portrait de femme,* 311.

Fasolo (Giannantonio). — Vénitien. — Vicence, 1528 (?) † 1572.
Élève de Zelotti et de Paolo Veronese.

Egl. S. Maria della Salute : *Une famille de donateurs.*

Ferrari (Gaudenzio). — Lombard. — Valduggia (près Novare), 1484 † 1550.
Travailla à Rome, à Milan et à Saronno.

Coll. Layard : *Annonciation,* 306.

Filipepi. — Voir **Botticelli.**

Fiore. — Voir **Jacobello del Fiore.**

Florigerio (Sebastiano). — Frioul. — Vivait dans la première moitié du xvi^e siècle.
Beau-frère de Pellegrino.

Ac. : 147. *Vierge, Enfant et Saints,* 147.

Fogolino (Marcello). — Vénitien. — Vicence, vers 1470 † vers 1550.
Contemporain de Bart. Montagna.

Ac. : 164. *Vierge, Enfant et Saints,* 147.

Francesca. — Voir **Piero della Francesca.**

Franco (Battista), dit Il Semolei. — Venise ou Udine, 1498 † 1566.
Étudia à Rome.

Égl. S. Francesco della Vigna : *Baptême du Christ,* 151. *Fresques,* 154.

Fumiani. — Vénitien, 1643 † 1710.
Élevé à Bologne.

Égl. San Rocco : *Le Christ chassant les marchands*, 192.
Égl. San Pantaleone : *Plafond*, 241.

Fyt (Joannès). — Flamand. — Anvers, 1609 † 1661.
Ac. : 346. *Nature morte*, 14.

Gambarato (Girolamo). — Vénitien. — (?) † 1628.
Pal. Ducal : *Paix d'Ancône*, 272.

Garofalo (Benvenuto Tisi, dit Il). — Ferrarais. — Ferrare, 1481 † 1559.
Élève de Panetti, puis de Boccaccino. Vécut à Crémone et à Rome. Son surnom lui vient de ce qu'il signait habituellement par un œillet (*garofalo*).
Ac. : 56. *Vierge et Saints*, 48.
Coll. Layard : *Sainte Catherine*, 307.

Gaspári (Pietro). — Vénitien. — Venise, 1735 † (?).
Visita Munich.
Ac. : 470. *Grand escalier de palais*, 48.

Gentile da Fabriano (Niccolo di Giovanni Massi, dit). — Ombrien. Fabriano, vers 1370 † Rome, 1427.
Élève de Nuzzi et d'Otto Nelli. Travailla à Brescia, Venise, Florence et Rome. Maître de Jacopo Bellini.
Ac. : 48. *Vierge et Saints*, 49.

Giambono (Michele). — Vénitien. — Vivait au milieu du xve siècle.
Ac. : 3. *Jésus et quatre Saints*, 49.

Giordano (Luca). — Napolitain. — Naples, 1632 † 1705.
Élève de Ribera et de Pietro da Cortona. Vécut en Espagne, à Naples et à Florence.
Égl. S. Maria della Salute : *Présentation de la Vierge au temple; L'Assomption; La Naissance de la Vierge*, 217.
Égl. San Pietro di Castello : *La Vierge au purgatoire*, 139.

Giorgione (Giorgio Barbarelli, dit Il). — Vénitien. — Castelfranco, 1478 † 1511.
Élève de Giovanni Bellini. Vécut à Venise.
Ac. : 516. *La Tempête calmée par saint Marc*, 49.
Semin. Patri : *Apollon et Daphné*, 226.
Coll. Querini : *Portrait d'homme; Judith*, 263.
Coll. Giovanelli : *La Famille du peintre*, 315.

Girolamo da Treviso, le Vieux. — Vénitien. — Travaillait à la fin du xve siècle.
Égl. S. Maria della Salute : *Trois Saints*, 222.

Grandi (Ercole). — Ferrarais. — Ferrare, 1491 † 1531.
 Élève de Lorenzo Costa.
 Coll. Layard : *Les Hébreux quittent l'Égypte; La Manne; Vierge, Enfant, Saint et Sainte*, 307.

Giulio del Moro. — Vénitien. — Vivait au xvi° siècle.
 Égl. S. Maria Zobenigo : *La Cène*, 110.
 Égl. San Giacomo : *Ecce Homo*, 213.
 Pal. Ducal : *Le Pape Alexandre III reçoit le doge Ziani*, 272; *Prise de Jaffa*, 278.

Guardi (Francesco). — Vénitien. — Venise, 1712 † 1793.
 Élève de Canaletto.
 Ac. : 463. *Cour d'un palais*, 50.

Hondecoeter (Melchior d'). — Hollandais. — Utrecht, 1639 † 1695.
 Élève de son père Gisbert.
 Ac. : 344. *Une poule et ses poussins*, 50.

Jacobello del Fiore. — Vénitien. — Florissait de 1400 à 1439.
 Ac. : 1. *Le Paradis;* 13. *Vierge, Enfant et deux Saints;* 15. *La Justice, saint Michel et l'ange Gabriel*, 51.
 Égl. S. Francesco della Vigna : *Trois Saints*, 153.
 Égl. S. Alvise : *Portrait de Philippe, curé de Saint-Jérôme*, 177.
 Égl. SS. Gervasio e Protasio : *Saint Chrysogone*, 232.
 Museo Civico : *Vierge et Enfant*, 255.
 Pal. Ducal : *Le Lion de Saint-Marc*, 280.

Jacopo da Valencia. — Vénitien. — Vivait à la fin du xv° siècle.
 Ac. : 74. *Vierge, Enfant et Saints*, 52.
 Museo Civico : *Vierge et Enfant*, 255.

Lambertini (Michele di Matteo). — Bolonais. — Travaillait de 1440 à 1469.
 Ac. : 24. *Retable*, 52.

Lazzarini (Gregorio). — Vénitien, 1657 † 1735.
 Égl. San Pietro di Castello : *La Charité de saint Lorenzo Giustiniani*, 138.

Le Brun (Charles). — Français. — Paris, 1619 † 1690.
 Élève de Simon Vouet et du Poussin. Un des fondateurs de l'Académie royale à Paris.
 Ac. : 177. *La Madeleine aux pieds du Christ*, 53.

Le Clerc (Jean). — Français. — Nancy, 1587 † 1633.
 Élève de C. Saraceno.
 Pal. Ducal : *Le Doge et les croisés se jurent alliance*, 271.

INDEX.

Le Sueur (Eustache). — Français. — Paris, 1617 † 1655.
 Élève de Simon Vouet. Un des fondateurs de l'Académie royale à Paris.
 SEMIN. PATRI : *Le Génie de la guerre; Le Génie de la paix,* 226.

Liberi (Pietro). — Vénitien. — Padoue, 1605 † 1687.
 Fut le premier président de l'Académie de peinture à Venise.
 ÉGL. SAN MOSÈ : *L'Invention de la Croix,* 109.
 ÉGL. SAN PIETRO DI CASTELLO : *Le Serpent d'airain; L'Adoration des Mages,* 138.
 ÉGL. DEI GESUITI : *Prédication de saint François-Xavier,* 161.
 ÉGL. S. MARIA DELLA SALUTE : *Venise aux pieds de saint Antoine de Padoue,* 218.
 PAL. DUCAL : *Victoire des Dardanelles,* 277.

Licinio (Giovanni Antonio). — Voir **Il Pordenone**.

Licinio (Bernardino). — Vénitien. — Pordenone. Florissait de 1524 à 1542.
 Parent de Giovanni Antonio.
 Ac. : 303. *Portrait de femme,* 53.
 ÉGL. FRARI : *Vierge et Saints,* 189.
 COLL. QUERINI : *Vierge, Enfant et Saints,* 263.

Lippi (Filippino). — Florentin. — Florence, 1457 † 1504.
 Fils de Filippo Lippi. Élève de Botticelli.
 SEMINARIO PATRIARCALE : *Le Christ apparaissant à la Madeleine; Jésus et la Samaritaine,* 227.

Longhi (Pietro). — Vénitien, 1702 † 1762.
 Ac. : 466. *Le Maître de musique;* 467. *La Pharmacie,* 53.
 MUSEO CIVICO : *Une visite à un couvent de nonnes; Une salle de jeu pendant le carnaval,* 215.
 COLL. QUERINI : *Portrait du doge Daniele Dolfin,* 264.

Longhi (Alessandro). — Vénitien. — 1733 † 1813.
 Fils de Pietro.
 MUSEO CIVICO : *Portrait de Goldoni,* 255.

Lorenzo di Credi, di Andrea d'Oderigo. — Florentin. — Florence, 1459 † 1539.
 Élève de Verrocchio.
 COLL. QUERINI : *Vierge, Enfant et saint Jean,* 163.

Lorenzo Veneziano. — Vénitien. — Florissait de 1357 à 1379.
 Ac. : 5. *Deux Évangélistes;* 9. *L'Annonciation et des Saints;* 10. *Retable dit de l'Annonciation,* 54.
 MUSEO CIVICO : *Le Sauveur,* 256.

Loth (JOHANN KARL, dit CARLOTTO). — Allemand. — Munich, 1632 † Venise, 1698.
 Élève de Pietro Liberi.
 ÉGL. S. SILVESTRO : *Sainte Famille*, 186.

Lotto (LORENZO). — Vénitien. — Trévise, 1480 † 1556.
 Élève des Vivarini ou des Bellini. Travailla à Bergame, Trévise, Venise, Loreto, etc.
 ÉGL. SS. GIOVANNI E PAOLO : *Saint Antonin distribuant des aumônes*, 416.
 ÉGL. MADONNA DELL'ORTO : *Déposition de croix*, 174.
 ÉGL. S. GIACOMO : *Vierge et Saints*, 214.
 ÉGL. S. MARIA DELLA SALUTE : *Saint Paul*, 222.
 ÉGL. DEI CARMINI : *Glorification de saint Nicolas*, 240.
 COLL. LAYARD : *Portrait*, 307.
 COLL. GIOVANELLI . *Saint Roch*, 315.

Luini (BERNARDINO). — Lombard. — Vivait encore en 1530.
 Imitateur de Léonard. Vécut à Milan, Lagano et Saronino.
 COLL. LAYARD : *Vierge et Enfant*, 308.

Maestro Paolo. — Vénitien. — Vivait au milieu du XIVe siècle.
 Ac. : 14. *Triptyque*, 55.

Magiotto (DOMENICO). — Vénitien. — 1720 † 1794.
 Ac. : 442. *Venise et les Beaux-Arts*, 55.

Mansueti (GIOVANNI). — Vénitien. — Travaillait de 1494 à 1516.
 Ac. : 75. *La Vierge et des Saints*; 97. *Divers Saints*, 56; 562. *Guérison de la fille de Benvenuto*; 564. *Enterrement d'un mauvais prêtre*, 57; 569. *Saint Marc guérissant Anianie*; 571. *Épisodes de la vie de saint Marc*, 58.
 ÉGL. S. GIOVANNI CRISOSTOMO : *Saint André, sainte Agathe*, 158; *Saint Jean Chrysostome, saint Onuphre*, 159.
 MUSEO CIVICO : *Saint Jérôme*, 256.

Mantegna (ANDREA). — Padoue, 1431 † 1506.
 Élève de Squarcione. Travailla à Padoue, Vérone, Mantoue et Rome.
 Ac. : 588. *Saint Georges*, 58.
 ÉGL. S. GIOBBE : *Le Christ mort*, 180.
 MUSEO CIVICO : *La Transfiguration; Le Christ en croix*, 256.
 COLL. QUERINI : *Présentation au temple*, 264.

Marconi (ROCCO). — Né à Trévise. — Florissait au commencement du XVIe siècle.
 Élève de Palma Vecchio.
 Ac. : 166. *Le Christ descendu de la croix*, 59; 317. *Le Christ entre saint Pierre et saint Jean*; 334. *Jésus et la femme adultère*, 60.

Égl. SS. Giovanni e Paolo : *Le Christ entre saint Pierre et saint André*, 146.
Pal. Royal : *Le Christ et la femme adultère*, 301.

Marescalco (Il). — Voir **Buonconsigli**.

Martino da Udine, dit Pellegrino da San Daniele. — San Daniele, près Udine, 1468 † 1547.
 Vécut longtemps à la cour de Ferrare.
Ac. : **151**. *L'Annonciation*, 60; **159**. *Vierge et Saints*, 61.
Museo Civico : *Vierge et Enfant*, 257.
Coll. Giovanelli : *Vierge, Enfant et Saints*, 316.

Marziale (Marco). — Vénitien. — Commencement du xvie siècle.
 Collaborateur de Giovanni Bellini.
Ac. : **76**. *Le Repas d'Emmaüs*, 61.

Mazzolini (Lodovico). — Ferrarais. — Ferrare, vers 1480 † entre 1524 et 1530.
 Élève de Lorenzo Costa.
Coll. Layard : *Funérailles de la Vierge*, 308.

Meldolla (Andrea). — Voir **Schiavone**.

Metsu (Gabriel). — Hollandais. — Leyde, 1630 † Amsterdam, 1667.
 Élève de Gérard Dou.
Ac. : **196**. *La Femme endormie*, 62.

Michel Angelo (Michelangelo Amerighi, dit), **da Caravaggio**. — Romain. — Caravaggio, 1569 † 1609.
 Travailla à Rome, Naples et Malte.
Ac. : **59**. *Homère*, 62.

Mirevelt (Michiel Janz). — Hollandais. — Delft, 1567 † 1641.
 Élève de Montfoort.
Ac. : **376**. *Portrait de Frédéric d'Orange*, 62.

Molyn (Pieter) le Vieux. — Hollandais. — Londres, avant 1600 † Haarlem, 1662.
Ac. : **194**. *Les Patineurs*, 62.

Montagna (Bartolomeo). — Vénitien. — Orzi-Novi, près Brescia, vers 1450 † 1523.
 Travailla à Vicence, Padoue et Vérone.
Ac. : **78**. *Le Christ entre saint Roch et saint Sébastien*; **80**. *La Vierge, saint Jérôme et saint Sébastien*, 63.
Coll. Layard : *Saint Jean, sainte Catherine et un évêque*, 308.

Montemezzano (Francesco). — Vénitien. — Vérone, vers 1560 † 1600
 Élève de Paolo Veronese.
 Ac. : 52. *Vénus couronnée par les Amours*, 63.
 Pal. Ducal : 11. *Victoire des Vénitiens sur les Génois.*

Moranzone (Giacomo). — Vénitien. — Vivait au milieu du xv⁰ siècle.
 Né à Moranzone en Lombardie. Vécut à Venise.
 Ac. : 11. *L'Assomption*, 64.

Moretto da Brescia (Alessandro Bonvicini, dit). — Vénitien. -
Rovato, près Brescia, 1498 † vers 1555.
 Ac. : 331. *Saint Pierre*, 64; 332. *Saint Jean-Baptiste*, 65.
 Égl. della Pieta : *La Madeleine aux pieds du Sauveur*, 140.
 Coll. Layard : *Vierge, saint Antoine et un moine; Portrait*, 309.

Mor, Mooro ou Moor van Dashorst (Antonio). — Hollandais. -
Utrecht, vers 1512 (?) † Anvers, vers 1576 (?).
 Élève de Jan Schorel. Vécut en Italie, en Angleterre, en Espagne et à Bruxelles
 Ac. : 198. *Portrait de femme âgée*, 64.

Morone (Francesco). — Vénitien. — Vérone, 1473 † 1529.
 Élève de son père Domenico.
 Coll. Layard : *Portrait*, 309.

Moroni (Giovanni Battista). — Vénitien. — Albino, 1520 † Bergame
1572.
 Élève de Moretto da Brescia.
 Coll. Layard : *Portraits*, 309; *La Chasteté*, 310.

Muttoni. — Voir Pietro della Vecchia.

Negri (Pietro). — Vénitien. — (?) † Bologne, 1659.
 Élève de Zanchi.
 Scuola San Rocco : *Venise délivrée de la Peste en* 1640, 199.

Negroponte (Fra Antonio).
 Contemporain de Jacobello del Fiore.
 Égl. San Francesco della Vigna : *Vierge et Enfant*, 152.

Niccolo di Maestro Pietro. — Vénitien. — Travaillait de 139
à 1419.
 D'après certains auteurs serait le même artiste que Niccolo Semitecolo.
 Ac. : 19. *La Vierge et l'Enfant entourés d'anges*, 65.

Novelli (Pier Antonio). — Vénitien. — 1728 † (?).
 Ac. : 435. *Allégorie des Beaux-Arts*, 65.

Ostade (ADRIAEN VAN). — Hollandais. — Haarlem, 1610 † 1685.
 Élève de Frans Hals.
 Ac. : **111.** *Intérieur d'un cabinet,* **65.**

Palma (JACOPO) **Vecchio**, LE VIEUX. — Vénitien. — Serinalta, près Bergame, 1480 † Venise, 1528.
 Élève de Giovanni Bellini.
 Ac. : **301.** *Portrait de femme;* **302.** *Saint Pierre et Saintes,* 66; **310.** *Le Christ et la Chananéenne;* **315.** *L'Assomption,* 67.
 ÉGL. SAN STEFANO : *Vierge, Saints et Saintes,* 114.
 ÉGL. SAN ZACCARIA : *Vierge et Saints,* 125.
 ÉGL. S. MARIA FORMOSA : *Retable de sainte Barbe,* 141.
 ÉGL. SAN MARZIALE : *Le Bon Samaritain,* 169.
 ÉGL. MADONNA DELL' ORTO : *Saint Laurent et d'autres Saints,* 170.
 ÉGL. SAN CASSIANO : *Saint Jean-Baptiste et quatre Saints,* 208.
 ÉGL. S. M. MATER DOMINI : *La Cène,* 211.
 ÉGL. S. MARIA DELLA SALUTE : *Vierge, Saints et donateurs,* 221.
 COL. GIOVANELLI : *Mariage de la Vierge,* 316.

Palma (JACOPO) **Giovane**, LE JEUNE. — Vénitien. — Venise, 1544 † 1628.
 Neveu du précédent.
 Ac. : **258.** *Le Triomphe de la mort,* 66.
 ÉGL. SAN MOSÈ : *La Cène,* 109.
 ÉGL. S. MARIA ZOBENIGO : *Une cérémonie ecclésiastique,* 111.
 ÉGL. SAN BARTOLOMEO : *Le Serpent d'airain,* 121.
 ÉGL. SAN GIULIANO : *L'Assomption,* 122.
 ÉGL. S. MARIA FORMOSA : *Pietà,* 142.
 ORAT. DEI CROCIFERI : *Le Sénateur Cicogna assistant à la messe,* 162; *Il est élu doge; Il visite l'Oratoire; Le Pape Anaclète instituant l'ordre des Crociferi,* 163; *Le Doge Zeno et sa femme aux pieds du Sauveur,* 164; *Déposition de croix.*
 ÉGL. S. CATERINA : *Miracle de saint Antoine; Épisodes de la vie de sainte Catherine,* 165.
 ÉGL. MADONNA DELL' ORTO : *L'Annonciation,* 172; *La Mise en croix,* 174.
 ÉGL. S. ALVISE : *Saint Augustin et S. Alvise,* 177.
 ÉGL. S. GIOV. ELEMOSINARIO : *Martyre de saint André; Martyre de sainte Catherine,* 183.
 ÉGL. S. POLO : *La Conversion de saint Paul,* 187.
 ÉGL. DEI FRARI : *Martyre de sainte Catherine,* 188.
 ÉGL. SAN GIACOMO : *Martyre de saint Laurent,* 213.
 ÉGL. S. SPIRITO : *Mariage de la Vierge,* 229.
 ÉGL. S. PANTALEONE : *Martyre du saint,* 241.
 ÉGL. DEL REDENTORE : *Déposition de croix,* 243.
 PAL. DUCAL : *Prise de Constantinople,* 271; *Le Pape et le doge autorisent le jeune Othon à traiter de la paix,* 272; *Venise couronnée,* 275; *Bataille de Crémone; Prise de Padoue,* 276; *Jugement dernier,* 277; *Les Doges*

Lorenzo et Girolamo Priuli en prière; Le Doge Venier présentant à Venise les villes conquises, 290; *Allégorie de la ligue de Cambrai; Le Doge Cicogna aux pieds du Sauveur*, 291.

Murano : *Vierge et saints*, 324.

Palmezzano (Marco). — Forli, vers 1456. Vivait encore en 1537.

Museo Civico : *Portement de croix*, 257.

Paolo Veronese (Paolo Caliari, dit), Paul Véronèse. — Vénitien. — Vérone, 1528 † 1588.

Élève de Badile et de Carotto.

Ac. : 37. *Sainte Famille et quatre saints*, 67 ; 45. *Venise sur un trône ;* 203. *Le Repas chez Lévy*, 68 ; 205. *Martyre de sainte Christine*, 69 ; 206. *Sainte Christine nourrie par des anges*; 207. *Vierge en gloire ;* 208. *Sainte Christine refuse d'adorer les idoles ;* 209. *Flagellation de sainte Christine*, 70 ; 212. *Bataille de Lépante ;* 255. *Le Calvaire ;* 258. *La Charité ;* 260. *Annonciation*, 71 ; 262. *La Foi ;* 264. *Couronnement de la Vierge ;* 265. *L'Assomption*, 72.

Égl. San Luca : *La Vierge et saint Luc*, 110.

Égl. San Giuliano : *Le Christ mort et des saints*, 121 ; *La Cène*, 122.

Égl. San Giuseppe di Castello : *L'Adoration des bergers*, 136.

Égl. San Pietro di Castello : *Saint Jean l'Évangéliste, saint Pierre, saint Paul*, 138.

Égl. S. Francesco della Vigna : *La Résurrection*, 151 ; *Vierge et saints*, 154.

Égl. SS. Apostoli : *La Manne*, 160.

Orat. dei Crociferi : *Le Pape Paul IV reçoit un ambassadeur*, 164.

Égl. S. Caterina : *Mariage de sainte Catherine*, 165.

Égl. San Alvise : *Saint Louis sacré évêque de Toulouse*, 175.

Égl. S. Giacomo : *La Foi et la Charité ; Les Docteurs de l'Église*, 213.

Égl. S. Sebastiano : *Le Christ en croix; Vierge et saints; Saint Sébastien exhortant à la mort saint Marcel et saint Marcellin*, 234 ; *Martyre de saint Sébastien ; La Vierge, l'Enfant, sainte Catherine et le Père Michel Sparentini*, 235 ; *Le Baptême du Christ ; La Purification de la Vierge*, 236 ; *La Piscine probatique; Esther couronnée par Assuérus; Triomphe de Mardochée; Assuérus rencontrant Esther*, 237 ; *Saint Sébastien devant Dioclétien ; Martyre de saint Sébastien; Couronnement de la Vierge*, 238.

Égl. S. Pantaleone : *Saint Pantaléon ressuscitant un enfant*, 240.

Égl. del Redentore : *Le Baptême du Christ*, 242.

Pal. Ducal : *Adoration des mages*, 267 ; *Retour du doge A. Contarini*, 272 ; *Les Envoyés du pape et du doge se rendent à Pavie ; Le Doge Ziani recevant Alexandre III ; Triomphe de Venise*, 273 ; *Prise de Smyrne ; Défense de Scutari*, 274 ; *L'Enlèvement d'Europe*, 283 ; *Le Christ, sainte Justine, Venise, le doge S. Venerio et A. Barbarigo*, 284 ; *Venise entre la Justice et la Paix ; la Foi ; Neptune et Mars ; Figures allégoriques*, 286 ; *La Vieillesse et la Jeunesse*, 295.

Murano : *Saint Jérôme*, 325.

Paolo Fiammingo (Paolo Franceschi, dit). — Flamand. — xvi^e siècle.
 Pal. Ducal : *Le Pape bénit le doge qui part pour la guerre*, 273.
Parentino (Bernardino). — Istrie. Parenzo (1437). — Vicence, 1531.
 Ac. : **51.** *Le Calvaire*, 72.
Pasqualino. — Vénitien. — Fin du xv^e siècle.
 Museo Civico : *Vierge, Enfant et la Madeleine*, 257.
Patinir (Joachim de). — Flamand. — Dinant (?) † Anvers, 1524.
 Coll. Layard : *Le Repos en Égypte*, 310.
Pellegrini (Gio Antonio). — Vénitien, 1675 † 1741.
 Égl. San Pietro di Castello : *Glorification de saint Lorenzo Giustiniani*, 139.
Pellegrino da San Daniele. — Voir **Martino da Udine.**
Pennacchi (Girolamo). — Vénitien. — Trévise, 1497 † Bologne, 1544.
 Fils de Pier Maria. Vécut à Venise, Trente et Faenza.
 Ac. : **85.** *Le Christ et les docteurs*, 73.
Pennacchi (Pier Maria). — Vénitien. — Trévise, 1464 † 1528 (?).
 Élève de Giovanni Bellini.
 Ac. : **96.** *La Transfiguration*, 73.
 Égl. S. Francesco della Vigna : *La Vierge*, 151.
 Égl. S. Maria della Salute : *Vierge et Enfant*, 220.
 Museo civico : *Le Christ au tombeau*, 257.
 Murano : *Couronnement de la Vierge*, 329.
Peranda (Santo). — Vénitien. — Venise, 1566 † 1638.
 Élève de Palma le Jeune et de Corona.
 Égl. San Bartolomeo : *La Visitation; La Manne*, 121.
 Pal. Ducal : *Bataille de Jaffa*.
Permeniate (Giovanni). — xv^e siècle.
 Museo Civico : *Vierge, Enfant, saint Jean et un évêque*, 258.
Pietro Vicentino. — Vicence. — Fin du xv^e siècle.
 Museo Civico : *Christ à la colonne*, 258.
Piazzetta (Giovanni Battista). — Vénitien, 1682 † 1754.
 Ac. : *La Diseuse de bonne aventure*, 73.
 Égl. della Pieta : *Le Christ en croix; Le Doge Pietro Orseólo entre dans les ordres; La Visitation*, 140.
 Égl. SS. Giovanni e Paolo : *Glorification de saint Dominique*, 144.
 Égl. S. Maria del Rosario : *Le Pape Pie V, saint Thomas d'Aquin et saint Pierre, martyr*, 230.

Piero della Francesca. — Florentin. — Borgo San Sepulcro, 1423 † 1492.
>Élève de Domenico Veneziano. Vécut à Florence, Rimini, Rome, Arezzo, etc.

Ac. : **47.** *Saint Jérôme,* 73.

Pietro della Vecchia (PIETRO ANTONI, dit). — Vénitien. — Venise, 1605 † 1678.
>Son surnom lui vient de son habileté à imiter les anciens maîtres.

ÉGL. SAN BARTOLOMEO : *Mort de la Vierge,* 120.
ÉGL. SAN ANTONINO : *Noé sortant de l'arche,* 150.

Polidoro Veneziano (LANZANI POLIDORO, dit). — Vénitien, 1515 † 1565.
>Élève du Titien.

Ac. : **313.** *Vierge et Enfant,* 74.
COL. QUERINI : *Sainte Famille et saints,* 264.

Ponte (JACOPO, LEANDRO ET FRANCESCO DA). — Voir **Bassano**.

Ponzone (MATTEO). — Vénitien. — Entre 1630 et 1700.
>Élève de Peranda.

ÉGL. MADONNA DELL' ORTO : *Saint Georges et des saints; Le Christ à la colonne,* 173.

Pordenone (GIO. ANTONIO LICINIO, dit IL). — Pordenone, dans le Frioul, 1484 † Ferrare, 1540.

Ac. : **298.** *Un homme en prière;* **304.** *Portrait de femme,* 74 ; **305.** *Portrait de femme;* **316.** *Saint Lorenzo Giustiniani et quatre saints,* 75; **321.** *La Vierge du Carmel,* 76.
ÉGL. SAN STEFANO : *Fresques,* 115.
ÉGL. S. GIOVAN. ELEMOSINARIO : *Saint Sébastien, saint Roch et sainte Catherine,* 184.
ÉGL. S. ROCCO : *Saint Martin; Saint Christophe,* 192; *La Coupole,* 194; *S. Sébastien,* 195.
PAL. DUCAL : *Figures allégoriques,* 278; *Pieta,* 279.
MURANO : *Annonciation,* 328.

Porta. — Voir **Salviati.**

Previtali (ANDREA). — Vénitien. — Bergame, entre 1470 et 1480 † 1558.
>Élève de Giovanni Bellini.

Ac. : **70.** *Vierge, saint Jean-Baptiste, sainte Catherine,* 76.
ÉGL. S. GIOBBE : *Mariage de sainte Catherine,* 180.
COLL. LAYARD : *Le Sauveur,* 311.

Procaccino (CESARE). — Bologne, 1560 (?) † 1625 (?).
>Vécut à Milan.

ÉGL. S. NICCOLO DA TOLENTINO : *Martyre de sainte Catherine,* 215.

Querena (Lattanzio). — Vénitien. — Clusone, près Bergame, 1760 † Venise, 1853.
 Égl. San Bartolomeo : *Saint François-Xavier*, 121.

Quirizio da Murano. — Vénitien. — Travaillait au milieu du xv^e siècle.
 Ac. : 29. *Vierge et Enfant;* 30. *Pietà*, 77.
 Museo Civico : *Vierge, saint Jérôme, saint Augustin*, 258.

Ribera (José de), dit l'Espagnolet. — Espagnol. — Jativa, près Valence, 1588 † 1656.
 Élève de Michelangelo da Caravaggio. Vécut en Italie.
 Ac. : 62. *Martyre de saint Barthélemy*, 77.

Ridolfi (Carlo). — Vénitien. — Lonigo, 1602 † 1660.
 Égl. S. Giov. Elemosinario : *Adoration des Mages*, 185.

Rizzi ou Ricci (Sebastiano). — Vénitien. — Cividale, 1662 † 1734.
 Travailla en Italie, en France, en Angleterre et en Allemagne.
 Égl. S. Rocco : *Saint François de Paule ressuscitant un enfant; Sainte Hélène trouvant la croix*, 192.
 Pal. Ducal : *Les Magistrats vénitiens adorant le corps de saint Marc*, 289.

Rizzo. — Voir **Santa Croce.**

Robusti. — Voir **Tintoretto.**

Rosa (Salvatore). — Napolitain. — La Renella, 1615 † Rome, 1673.
 Élève de Fracanzano, Ribera et Aniello Falcone.
 Égl. San Zaccaria : *Saint Pierre*, 128.

Rubens (Pieter Paul). — Flamand. — Siegen, 1577 † Anvers, 1640.
 Élève d'Adam van Noort et d'Otto Venius.
 Égl. S. Maria Zobenigo : *Vierge, Enfant et saint Jean*, 112.
 Coll. Giovanelli : *La Visitation; L'Offrande au temple*, 316.

Salviati (Giuseppe Porta, dit). — Toscan. — Castel-Nuovo di Garfagnano, 1520 † Venise, 1572 (?).
 Élève de Francesco Porta dont il prit le nom.
 Ac. : 523. *Baptême du Christ*, 77.
 Égl. S. Maria Zobenigo : *L'Annonciation*, 111.
 Égl. S. Francesco della Vigna : *Saint Jean-Baptiste, saint Jacques, saint Jérôme et sainte Catherine*, 150.
 Égl. Frari : *Purification de la Vierge*, 187; *Assomption*, 189.
 Égl. S. Maria della Salute : *Plafond*, 219; *David jouant du luth*, 220; *Abraham; Saül; Melchisédech; Triomphe de David; La Cène*, 222.
 Pal. Ducal : *Sainte Famille*, 279.
 Murano : *Déposition de croix*, 326; *Descente de croix; Baptême du Christ*, 328.

Santa Croce (Francesco Rizzo da). — Santa Croce, près Bergame. — Travaillait de 1504 à 1549.

 Élève de Giovanni Bellini.

Ac. : **149.** *Le Christ apparaissant à la Madeleine,* 78.
Égl. S. Francesco della Vigna : *La Cène,* 151.
Museo Civico : *Christ en croix,* 258.
Murano : *Vierge et saints,* 324.

Santa Croce (Girolamo Rizzo da). — Santa Croce, près Bergame. — Travaillait de 1520 à 1549.

 Vraisemblablement parent de Francesco.

Ac. : **154.** *Saint Jean l'Évangéliste;* **160.** *Saint Marc,* 78; **169.** *Saint Grégoire et saint Augustin;* **170.** *Saint Prosdocime,* 79.
Égl. San Giuliano : *Le Couronnement de la Vierge,* 122.
Égl. San Martino : *La Résurrection; La Cène,* 135.
Égl. San Francesco della Vigna : *Le Rédempteur,* 153; *Martyre de saint Laurent,* 154.
Égl. Madonna dell' Orto : *Saint Jérôme et saint Augustin,* 170.
Égl. S. Silvestro : *Saints Thomas, Jean-Baptiste, François,* 186.
Museo Civico : *Vierge en gloire,* 258.
Coll. Giovanelli : *La Vocation des fils de Zébédé,* 316.

Savoldo (Gian Girolamo). — Vénitien. — Brescia, vers 1500 † après 1550.

Ac. : **328.** *Les Ermites Paul et Pierre,* 79.
Égl. S. Giobbe : *Naissance du Christ,* 179.
Coll. Layard : *Saint Jérôme au désert,* 310.

Schiavone (Andrea Meldolla, dit Il). — Vénitien. — Sebenico, 1522 † Venise, 1582.

 Élève de Titien.

Ac. : **268.** *Jésus enchaîné;* **271.** *Jésus devant Pilate,* 79.
Égl. S. Rocco : *L'Eternel et deux anges,* 194.
Égl. San Giacomo : *Les Pèlerins d'Emmaüs,* 213.
Égl. S. Sebastiano : *Les Pèlerins d'Emmaüs,* 238.
Coll. Querini : *Vulcain et l'Amour,* 265.

Sebastiani (Lazzaro) ou **Bastiani**. — Vénitien. — Vers 1450. Vivait encore en 1508.

 Ami de Carpaccio et de Mansueti.

Ac. : **100.** *La Naissance de Jésus;* **104.** *Trois saints;* **561.** *Philippe Mosseri donnant les reliques de la vraie croix,* 80.
Égl. San Antonino : *Pieta,* 149.
Museo Civico : *L'Annonciation,* 259.
Murano : *Vierge, saints et donateurs,* 323.

Sebastiano del Piombo (SEBASTIANO LUCIANI, dit). — Vénitien. — Venise, 1485 † Rome, 1547.

Élève de Giov. Bellini et de Giorgione; vécut à Venise et à Rome, où il fut le collaborateur de Michel-Ange. Son surnom lui vient de la charge qu'il occupait à la cour pontificale.

ÉGL. SAN BARTOLOMEO : *Saint Barthélemy; Saint Sébastien; Saint Louis, évêque; Saint Pèlegrin*, 120.
ÉGL. S. GIOVANNI CRISOSTOMO : *Saints et Saintes*, 158.
COLL. LAYARD : *Le Christ mort sur les genoux de la Vierge*, 310.

Simone da Cusighe. — Vénitien. — Cusighe, près Bellune, 1350 (?) † 1416 (?).

AC. : 18. *La Vierge de miséricorde*, 81.

Spinelli (GASPARE).

MUSEO CIVICO : *Devant de cassone*, 259.

Steen (JAN). — Hollandais. — Leyde, 1626 † 1679.

Élève de son beau-père Van Goyen. Travailla à Leyde, la Haye, Haarlem.

AC. : 118. *Le Bénédicité;* 180. *La Famille de l'astrologue*, 81.

Stefano Pievan di S. Agnese. — Vénitien. — XIVᵉ siècle.

MUSEO CIVICO : *Vierge et Enfant*, 259.

Strozzi (BERNARDO), dit IL PRETE GENOVESE. — Génois. — Gênes, 1581 † 1644.

AC. : 424. *Saint Jérôme*, 82.
ÉGL. SAN BENEDETTO : *Saint Sébastien*, 115.
ÉGL. SAN NICCOLO DA TOLENTINO : *La Charité de S. Lorenzo Giustiniani*, 215.

Suardi. — Voir **Bramantino**.

Teniers (DAVID) LE JEUNE. — Flamand. — Anvers, 1610 † Bruxelles, 1690.

Élève de Rubens.

SEMINARIO PATRIARCALE : *Le Médecin*, 229.

Terburg ou **Ter Borch** (GÉRARD). — Hollandais. — Zwolle, 1617 † Deventer, 1681.

Voyagea en Italie, en France, en Angleterre et en Espagne.

AC. : 183. *La Malade*, 82.
SEMINARIO PATRIARCALE : *La Collation*, 229.

Tiepolo (GIOVANNI BATTISTA). — Vénitien. — Venise, 1695 † Madrid, 1770.

Vécut à Venise, en Espagne et en Allemagne.

AC. : 343. *Le Serpent d'airain*, 82 ; 462. *L'Invention de la croix;* 481. *La Venise.*

Sainte Famille apparaissant à saint Gaétan : **484.** *L'Enfant Jésus, saint Joseph et des Saints*, 83.

Égl. San Benedetto : *Saint Vincent de Paul*, 116.
Égl. della Pieta : *Le Triomphe de la Foi*, 139.
Égl. SS. Apostoli : *Sainte Lucie communiant*, 159.
Égl. S. Alvise : *La Flagellation; Le Couronnement d'épines; Le Calvaire*, 176.
Égl. dei Scalzi : *Plafond*, 181.
Égl. S. Polo : *Saint Jean Népomucène*, 186.
Égl. S. Maria del Rosario : *Saint Dominique en gloire; Saint Dominique bénissant un frère; L'Institution du Rosaire*, 229 ; *Vierge et Saints*, 230.
Museo Civico : *Abigail et Nabab*, 259.
Coll. Querini : *Portrait d'un procurateur*, 265.
Pal. Ducal : *Neptune verse aux pieds de Venise les richesses de la mer*, 294.
Pal. Labia : *Le Repas d'Antoine et de Cléopâtre; l'Embarquement d'Antoine; Plafond (figures allégoriques)*, 318.

Tiepolo (Domenico Giovanni). — Vénitien. — Venise, 1776 † 1795.

Fils du précédent. Accompagna son père en Espagne.

Ac. : **44.** *L'Institution de l'Eucharistie*, 83.
Pal. Ducal : *Cicéron et Démosthène*, 294.

Tintoretto (Jacopo Robusti, dit Il), le Tintoret. — Vénitien. — Venise, 1519 † 1594.

Élève du Titien. Vécut à Venise. Fils d'un teinturier, d'où son surnom.

Ac. : **41.** *La Mort d'Abel;* **42.** *Le Miracle de saint Marc*, 84; **43.** *Adam et Ève*, 85; **40.** *Vierge, Saints et trois Camerlenghi;* **214.** *La Mise en croix*, 86; **217.** *Déposition de croix;* **218.** *Portrait d'un sénateur;* **219.** *L'Assomption;* **221.** *Vierge et Saints;* **224.** *Sainte Justine, trois trésoriers et leurs secrétaires*, 87; **230.** *Portrait de Marco Grimani;* **232.** *Jésus et la femme adultère;* **233.** *Portrait d'Alvise Mocenigo;* **234.** *Portrait d'Andrea Cappello;* **236.** *Portrait d'Antonio Cappello*, 88 ; **237.** *Portrait de Battista Morosini;* **241.** *Portrait d'un sénateur;* **243.** *Vierge et quatre sénateurs*, 89.
Égl. San Mose : *Le Lavement de pieds*, 109.
Égl. S. Maria Zobenigo : *Deux Pères de l'Église*, 111; *Christ, saint Justine, saint François de Paule*, 112.
Égl. San Stefano : *Jésus au Jardin des Oliviers; La Résurrection*, 114.
Égl. San Zaccaria : *La Naissance de saint Jean-Baptiste*, 126.
Égl. San Giuseppe di Castello : *L'Archange Gabriel*. 136.
Égl. dei Gesuiti : *L'Assomption*, 161.
Orat. dei Crociferi : *La Flagellation*, 164.
Égl. S. Caterina : *Épisode de la vie de sainte Catherine*, 166.
Égl. S. Felice : *Saint Démétrius et un membre de la famille Ghisi*, 167.
Égl. S. Marziale : *Saint Martial, évêque de Limoges, saint Paul et saint Pierre*, 169.

Égl. della Madonna dell' Orto : *L'Adoration du veau d'or; Le Jugement dernier*, 171 ; *Saint Pierre adorant la croix; Martyre de saint Paul*, 172 ; *La Foi et les Quatre Vertus; Sainte Agnès ressuscite Licinio*, 173 ; *La Présentation de la Vierge au temple*, 174.

Égl. S. Silvestro : *Le Baptême du Christ*, 185.

Égl. S. Rocco : *La Piscine probatique; Saint Roch, malade*, 193 ; *Saint Roch guérissant les pestiférés; Saint Roch guérissant les animaux*, 194 ; *Un ange apparait à saint Roch; Saint Roch conduit en prison; Le Supplice des Cent martyrs; Annonciation; Saint Roch devant le pape*, 195.

Scuola San Rocco : *Annonciation; Adoration des mages; Fuite en Égypte; Massacre des Innocents*, 197; *Marie-Madeleine; Marie l'Égyptienne; Circoncision; Assomption*, 198 ; *Visitation*, 199 ; *Glorification de saint Roch; Résurrection de Lazare; Multiplication des Pains et des Poissons; La Cène; Le Christ au Jardin des Oliviers*, 200 ; *La Résurrection; Le Baptême du Christ; L'Adoration des Bergers; Saint Roch; Saint Sébastien; Le Christ tenté par le démon; Portrait de Tintoretto*, 201 ; *La Piscine probatique; L'Ascension; Peintures du plafond; Le Calvaire*, 202 ; *Le Christ devant Pilate; Le Portement de croix; Le Couronnement d'épines; Glorification de saint Roch*, 205.

Égl. S. Cassiano : *La Résurrection; La Mise en croix; La Descente aux Limbes*, 209.

Égl. S. Maria Mater Domini : *La Découverte de la croix*, 210.

Égl. S. Maria della Salute : *Les Noces de Cana*, 220.

Égl. SS. Gervasio e Protasio : *Le Christ en croix*, 291 ; *La Tentation de saint Antoine; La Cène*, 232.

Égl. dei Carmini : *La Circoncision*, 239.

Égl. del Redentore : *La Flagellation; L'Ascension*, 243.

Égl. S. Giorgio Maggiore : *Martyre de Saints; Vierge en gloire; La Cène; La Manne*, 246 ; *La Résurrection; Martyre de saint Étienne*, 247.

Pal. Ducal : *La Gloire du paradis*, 270 ; *Préliminaire de paix à Pavie*, 273 ; *Triomphe de Venise*, 274 ; *Bataille de Riva; Bataille d'Argenta; Défense de Brescia; Prise de Gallipoli*, 275 ; *Prise de Zara*, 276 ; *Portrait d'Henri III*, 279 ; *Portrait de procurateurs*, 281 ; *Venise et la Justice présentent au doge Priuli l'épée et les balances*, 281 ; *Ariane couronnée par Vénus; Minerve chasse Mars*, 282 ; *La Forge de Vulcain; Mercure et les Grâces*, 283 ; *Le Doge Mocenigo en prière*, 284 ; *Le Doge Niccolo da Ponte adorant la Vierge; Mariage de sainte Catherine; Le Doge A. Gritti aux genoux de la Vierge*, 285 ; *Saints Jérôme et André; Saint Georges et le Dragon*, 289 ; *Le Christ mort entre deux doges*, 290 ; *Le Doge Loredano implorant la Vierge*, 291 ; *Venise, reine des mers*, 292 ; *Jupiter donne à Venise l'empire du monde; Venise et Junon; La Résurrection*.

Pal. Royal : *Les Provéditeurs de la Monnaie*, 299 ; *Le Corps de saint Marc emporté d'Alexandrie; Saint Marc sauve un Sarrasin du naufrage*, 300.

Murano : *Baptême du Christ*, 326 ; *Le Corps de saint Marc transporté dans un navire; Le Doge recevant à Venise le corps du saint*, 328.

Tintoretto (DOMENICO). — Vénitien. — Venise, 1562 † 1637.
Fils du précédent.
ÉGL. S. MARZIALE : *L'Annonciation*, 169.
ÉGL. SS. GERVASIO E PROTASIO : *Christ en croix et saintes femmes.*
PAL. DUCAL : *Reddition de Zara; Prise de Constantinople*, 271; *Othon fait prisonnier*, 272.

Tisi. — Voir **Garofalo.**

Tiziano Vecellio, TITIEN. — Vénitien. — Pieve di Cadore, 1477 † Venise, 1576.
Élève de Giovanni Bellini. Vécut à Venise. Visita Rome en 1545.
AC. : **40.** *L'Assomption*; 90; **95.** *La Visitation;* **245.** *Portrait de Jacopo di Francesco Soranzo;* **314.** *Saint Jean-Baptiste*, 91; **400.** *Déposition de croix;* **626.** *Présentation de la Vierge au temple*, 92.
ÉGL. SAN BENEDETTO : *Vierge et Saints*, 116.
ÉGL. SAN SALVATORE : *L'Annonciation; La Transfiguration*, 117.
ÉGL. DEI GESUITI : *Martyre de saint Laurent*, 161.
ORATOR. DEI CROCIFERI : *L'Assomption.*
ÉGL. SAN MARZIALE : *L'Ange Gabriel et Tobie*, 168.
ÉGL. S. GIOVAN. ELEMOSINARIO : *La Charité de saint Jean l'Aumônier*, 184.
ÉGL. DEI FRARI : *La Famille Pesaro aux pieds de la Vierge*, 191.
ÉGL. S. ROCCO : *Le Christ portant sa croix*, 193.
SCUOLA S. ROCCO : *Annonciation*, 198; *Ecce Homo*, 205.
ÉGL. S. MARIA DELLA SALUTE : *La Descente du Saint-Esprit*, 218; *Plafond; Saint Marc et quatre Saints*, 219; *Sacrifice d'Abraham; David tuant Goliath; Caïn tuant Abel*, 223.
ÉGL. S. SEBASTIANO : *Saint Nicolas*, 233.
PAL. DUCAL : *Saint Christophe*, 280; *Le Doge Grimani adorant la Foi*, 239.
PAL. ROYAL : *La Sagesse*, 300.
COLL. GIOVANELLI : *Portraits*, 317.

Tizianello Vecellio. — Vénitien. — Vivait encore en 1646.
Fils de Marco Vecellio.
ÉGL. SAN PIETRO DI CASTELLO : *Martyre de saint Jean l'Évangéliste*, 139.
ÉGL. S. GIACOMO : *La Flagellation*, 212.

Torbido (FRANCESCO), dit IL MORO DA VERONA. — Vénitien, 1485 † 1546.
Élève de Liberale.
AC. : **272.** *Portrait de vieille femme*, 93.

Tura (COSIMO), dit IL COSMÈ. — Ferrarais. — Vers 1420 (?) † vers 1496.
Élève de Piero della Francesca et de Squarcione. Peintre des ducs d'Este.
AC. : **628.** *Vierge et Enfant*, 93.
MUSEO CIVICO : *Le Christ mort sur les genoux de la Vierge*, 259.
COLL. LAYARD : *Le Printemps*, 311.

Varotari (ALESSANDRO), dit IL PADOVANINO. — Vénitien. — Padoue, 1590 † Venise, 1650.
 Fils de Dario, peintre véronais.
 AC. : 220. *Les Noces de Cana* ; 540. *Miracle d'un diacre*, 94.
 ÉGL. SAN GIACOMO : *Les Quatre Évangélistes*, 213.

Vassilacchi. — Voir **Aliense.**

Vecellio (TIZIANO). — Voir **Tiziano.**

Vecellio (FRANCESCO). — Vénitien. — Pieve di Cadore, 1483 † 1550.
 Frère du Titien.
 AC. : 333. *L'Annonciation.*
 ÉGL. SAN SALVATORE : *Les Portes de l'orgue*, 119.

Vecellio (MARCO). — Vénitien, 1545 † 1611.
 Neveu du Titien.
 ÉGL. S. GIOVAN. ELEMOSINARIO : *Le Doge Leonardo Donato visitant l'église*, 185.
 COLL. QUERINI : *Portrait de Francesco Querini*, 265.
 PAL. DUCAL : *Victoire des Vénitiens sur les côtes de Morée*, 277 ; *Lorenzo Giustiniani, patriarche de Venise*, 290 ; *La Frappe de la monnaie*, 292 ; *Paix de Bologne entre Clément VII et Charles-Quint*, 295 ; *Saint Marc présentant le doge Leonardo Donato à la Vierge*, 298.

Velde (WILLEM VAN DE) LE JEUNE. — Hollandais. — Amsterdam, 1633 † Greenwich, 1707.
 AC. : 138. *Marine*, 94.

Vicentino (ANDREA MICHIELI, dit IL). — Vénitien, 1539 † 1614.
 ÉGL. S. CATERINA : *Fresques*, 166.
 ÉGL. S. MARIA DELLA SALUTE : *L'Éternel et le Saint-Esprit*, 224.
 PAL. DUCAL : *Siège de Zara* ; *A. Comnène implore le secours des Vénitiens* ; *Baudouin de Flandre élu empereur*, 271 ; *Le Doge Ziani présente au pape le fils de l'empereur fait prisonnier*, 272 ; *Prise de Cattaro*, 276 ; *Bataille de Lépante* ; *Siège de Venise* ; *Pépin le Bref au canal Orfano*, 277 ; *Victoire de la flotte vénitienne en 1098*, 278 ; *La Forge de Vulcain*, 292 ; *Arrivée d'Henri III à Venise*, 293.

Vigri (SANTA CATARINA). — Bolonaise, 1413 † 1465.
 Appartenait à la congrégation des Carmélites.
 AC. : 54. *Sainte Ursule*, 95.

Vinci (LEONARDO DA). — Florentin. — Vinci, 1452 † Cloux, près d'Amboise (France), 1519.
 Élève d'Andrea Verrocchio. Vécut à Florence, à Milan et en France.
 MUSEO CIVICO : *Portrait présumé de César Borgia*, 260.

Vivarini (Antonio) da Murano. — Vénitien. — Travaillait de 1440 à 1470.
 Collaborateur de Giovanni d'Alemagna, de 1440 à 1446.
Ac. : **625**. *Vierge, Enfant et quatre Saints*, 95; **33**. *Le Paradis*, 96.
Égl. San Zaccaria : *Retable de Notre-Dame du Rosaire*, 126 ; *Autres retables*, 127.
Égl. S. Giobbe : *Triptyque*, 179.
Égl. San Pantaleone: *Couronnement de la Vierge*, 241.

Vivarini (Bartolomeo) da Murano. — Vénitien. — Travaillait de 1450 à 1499.
 Élève de Giovanni d'Alemagna et d'Antonio Vivarini.
Ac. : **27**. *Vierge, Enfant et Saints*, 96; **581**. *Scènes de la vie de Jésus*; **584**. *Marie-Madeleine*; **585**. *Sainte Barbe*, 97 ; **614**. *Jésus et des Saints*; **615**. *Vierge et Saints*, 98.
Égl. San Stefano : *Saint Nicolas; Saint Laurent*, 113.
Égl. San Giov. in Bragora : *Triptyque*, 135; *Le Christ sortant du tombeau*.
Égl. S. Maria Formosa : *Triptyque dit de la Vierge de Merci*, 142.
Égl. SS. Giovanni e Paolo : *Saint Augustin*, 145 ; *Saint Dominique ; Saint Laurent*, 148.
Égl. dei Frari : *Deux retables*, 188-190.
Égl. S. Eufemia : *La Vierge et saint Roch*, 245.
Murano : *Anges musiciens*, 324-327.

Vivarini (Luigi ou Alvise) da Murano. — Vénitien. — Florissait de 1464 à 1503.
 Fils et élève de Bartolomeo Vivarini.
Ac. : **593**. *Sainte Claire*, 98; **606-608**. *Ange et Vierge de l'Annonciation ;* **607**. *Vierge et Saints*, 99; **618**. *Saint Jean-Baptiste*; **619**. *Saint Mathieu*; **624**. *Vierge*, 100.
Égl. San Giovanni in Bragora : *Le Christ sortant du tombeau*, 134.
Égl. SS. Giovanni e Paolo : *Le Christ portant sa croix*, 149.
Égl. dei Frari : *Apothéose de saint Ambroise*, 190.
Museo Civico : *Saint Antoine de Padoue; Vierge et Saints*, 260.
Coll. Layard : *Portrait d'homme*, 312.

Wael (Cornélis). — Flamand. — Anvers, 1594 † 1662.
 Vécut en Italie où il mourut.
Ac. : **129**. *Un campement*, 100.

Weyden (Rogier van der) ou **De la Pasture**. — Flamand. — Tournai, 1400 (?) † Bruxelles, 1464.
 Peintre de la ville de Bruxelles en 1436. Vint, en 1449, en Italie.
Ac. : **191**. *Portrait de Laurent Fraimont*, 100.

Wouwerman (Philips). — Hollandais. — Haarlem, 1619 † 1668.
Élève de Jan Wynants.
Ac. : **120**. *Scène militaire*, 101.

Wyck (Thomas) le Vieux. — Hollandais. — 1616 † 1687 (?).
Ac. : **202**. *Un savant*, 101.

Zago (Santo). — Vénitien. — XVIe siècle.
Élève du Titien.
Égl. S. Caterina : *Tobie et l'ange*, 165.

Zanchi (Antonio). — Vénitien. — Este, 1639 † (?).
Ac. : **431**. *Saint Romuald*, 101.
Scuola S. Rocco : *La Peste à Venise*, 199.

Zelotti (Battista). — Vénitien. — Vérone, 1530? † 1560?
Élève de Titien et collaborateur de P. Veronese.
Pal. Ducal : *Junon et Jupiter ; Venise, Neptune et Mars*, 295.

Zoppo (Marco). — Bolonais. — Seconde moitié du XVe siècle.
Élève de Squarcione.
Ac. : **52**. *Arc triomphal du doge Niccolo Tron*, 101.
Coll. Layard : *Ecce Homo*, 312.

Zoppo (Paolo). — Brescia, † vers 1545.
Ac. : **604**. *Saint Jacques*, 102.

Zuccarelli (Francesco). — Florentin. — 1702 † 1788.
Vécut à Rome, à Venise, en France et en Angleterre où il fut membre fondateur de l'Académie royale de peinture.
Ac. : **452**. *Le Repos en Égypte*, 102.

Zuccaro ou **Zucchero** (Federigo). — Romain. — San Angelo in Vado, 1543 † 1609.
Frère et élève de Taddeo Zuccaro. Travailla à Florence et à Rome.
Pal. Ducal : *L'Empereur Barberousse s'agenouille devant le pape*, 272.

Zuccato (Sebastiano). — Vénitien. — Trévise. — Fin du XVe siècle.
Museo Civico : *Saint Sébastien et un donateur*, 267.

École allemande ou hollandaise.
Coll. Layard : *La Mise en croix*, 312.

École flamande des XVe et XVIe siècles.
Ac. : **187**. *Jeune fille lisant* ; **188**. *Vierge et Enfant*, 102 ; **139**. *Le Calvaire* ; **192**. *Sainte Catherine*, 103.

Museo Civico : Portement de croix; Vierge et saint Jean; Portrait d'homme, 261.
Pal. Ducal : Ecce Homo, 287.
Coll. Layard : Vierge et Enfant, 312.
Coll. Giovanelli : Portraits, 317.

École padouane.

Ac. : 617. Vierge et Saints, 103.

École siennoise.

Ac. : 7. Retable, 103.

École vénitienne.

Ac. : 21. Couronnement de la Vierge, 104 ; 297. Portrait d'homme, 105.
Égl. San Giov. in Bragora : Retable, 132.
Égl. San Giuseppe di Castello : Pietà, 136.
Égl. SS. Giovanni e Paolo : Retable, 144.
Égl. S. Francesco della Vigna : Résurrection, 151.
Égl. Madonna dell' Orto : Mariage de sainte Catherine, 175.
Égl. S. Alvise : Huit panneaux, 177.
Égl. S. Maria della Salute : Le Doge Dandolo et sa femme présentés à la Vierge, 222.
Pal. Ducal : La Descente du Christ aux limbes ; Le Passage de la mer Rouge, 288.
Pal. Royal : Vierge, Saints et Donateurs.

École véronaise.

Ac. : 545. Le Camp de Béthulie, 105.

TABLE DES MATIÈRES

	Pages.
INTRODUCTION	V
LA PEINTURE A VENISE	XI

PREMIÈRE PARTIE

L'ACADÉMIE DES BEAUX-ARTS	3

DEUXIÈME PARTIE
ÉDIFICES RELIGIEUX

Quartier San Marco	106
— Castello	125
— Cannareggio	156
— San Polo	182
— Santa Croce	206
— Dorsoduro	216
Église S. Alvise	175
— S. Antonino	149
— SS. Apostoli	159
— S. Bartolomeo	120
— S. Benedetto	115
— S. Cassiano	207
— S. Caterina	165
Oratorio dei Crociferi	162
Église S. Eufemia	245
— S. Fantino	110
— S. Felice	167

TABLE DES MATIÈRES.

	Pages
Église S. Francesco della Vigna	150
— dei Gesuiti	161
— S. Giacomo dall' Orio	212
— S. Giobbe	178
— S. Giorgio degli Schiavoni	129
— S. Giorgio Maggiore	245
— SS. Giovanni e Paolo	143
— S. Giovanni Crisostomo	157
— S. Giovanni Elemosinario	183
— S. Giovanni in Bragora	132
— S. Giuliano	121
— S. Giuseppe di Castello	136
— S. Luca	116
— S. Maria dei Frari Gloriosa	187
— S. Maria del Carmelo (Carmini)	239
— S. Maria del Rosario (Gesuati)	229
— S. Maria della Salute	217
— S. Maria dell' Orto	169
— S. Maria Formosa	141
— S. Maria Mater Domini	210
— S. Maria Zobenigo	110
— S. Martino	135
— S. Marziale	168
— S. Mosè	109
— S. Niccolo da Tolentino	215
— S. Pantaleone	241
— della Pietà	139
— S. Pietro di Castello	137
— S. Polo	186
— del Redentore	242
— S. Rocco	192
Scuola S. Rocco	196
Église S. Salvatore	117
— dei Scalzi	183
— S. Sebastiano	233
Seminario Patriarcale	224
Église S. Silvestro	185
— S. Simeone	214
— Spirito Santo	228
— S. Stefano	113
— S. Trovaso	231

TABLE DES MATIÈRES.

	Pages.
Église S. Vitale	112
— S. Zaccaria	125

TROISIÈME PARTIE
ÉDIFICES PUBLICS ET COLLECTIONS PARTICULIÈRES

Museo Civico (Musée municipal)	251
Galerie Querini Stampalia	262
Palais des Doges	265
Collection Layard	303
Collection Giovanelli	313
Palais Labia	317

ILE DE MURANO.

Cathédrale	323
Église S. Pietro Martire	324
— S. Maria degli Angeli	327
INDEX	331

12140. — May & Motteroz, Lib.-Imp. réunies,
7, rue Saint-Benoît, Paris.

Contraste insuffisant

NF Z 43-120-14

Texte détérioré — reliure défectueuse

NF Z 43-120-11

www.ingramcontent.com/pod-product-compliance
Lightning Source LLC
Chambersburg PA
CBHW051345220526
45469CB00001B/115